왼쪽 – 오른쪽의 서양미술사
The Sinister Side

왼쪽 – 오른쪽의
서양미술사

제임스 홀 지음 김영선 옮김

뿌리와
이파리

나의 어머니 프랑수아즈 카터,
그리고 이제는 기억 속에 있는 나의 아버지
필립 홀(1932-2007)에게

차례

도판 목록

일러두기

- 저자 주는 후주에 옮겨두었고, 옮긴이 주는 본문 안에 〔 〕로 묶어두었다.
- 성서들은 주로 공동번역성서를 따랐고, 필요에 따라 다른 성서본을 인용한 경우에는
 그 출처를 밝혔다.

감사의 말

많은 분들이 너그러이 시간과 지식을 내주었다. 론 캠벨, 엘리자베스 카울링, 제니퍼 플레처, 펄리시티 할리, 폴 힐스, 줄 러벅, 폴 테일러는 한 개 이상의 장章을 읽고 논평해주었다. 왼쪽과 오른쪽에 관한 아주 귀중한 책을 직접 쓴 크리스 맥매너스는 원고 전체를 읽어주었다. 필 베이커, 존 버트휘슬, 앨런 보니스, 에마 바커, 폴 버나드, 리즈 브룩스, 비벌리 루이즈 브라운, 찰스 버넷, 대니얼 챈들러, 프랜 돌랜스, 나이절 폭스올, 도리안 기젤러 그린바움, 제프리 햄버거, 휴 아너, 제임스 맥코내키, 엘리자베스 맥그래스, 디르크 반 미르트, 제니퍼 몬테규, 나이절 파머, 고故 토머스 푸트파르켄, 팻 루빈, 마저리 트러스티드는 내 질문에 답해주거나 제안을 해주었다. 내가 만나는 대부분의 사람들이 내가 이 주제에 관한 책을 쓰는 것을 지켜보았기 때문에 앞서 열거한 사람들 외에 빠진 분들이 있을 가능성이 크다. 혹 이름이 빠긴 분들에게 양해를 구한

다. 이것으로 내가 지적으로 신세진 모든 분들에 대한 감사의 마음이 충분히 전해지기를 바란다.

바르부르크 연구소의 사서들(특히 폴 테일러)과 영국도서관, 런던도서관, 윈체스터 예술대학, 영국국립미술도서관의 사서들에게 감사한다. 나는 버크벡 대학, 코톨드 연구소, 그리고 내가 방문연구원으로 있는 사우샘프턴 대학 중세·르네상스 연구센터로부터 왼쪽과 오른쪽의 상징에 관한 강의를 해달라는 요청을 받았다.

옥스퍼드 대학 출판부에서 일하는 분들, 특히 이 책을 의뢰하고 편집한 라타 메논, 그리고 앨리스 제이콥스, 클레어 톰프슨, 데비 서트클리프에게 고맙다는 말을 하고 싶다. 나의 에이전트인 캐롤린 도네이는 바퀴에 시동을 걸어주었다.

아내 에마 클러리와 우리 아들 벤저민과 조슈아, 그리고 누이 샬럿 홀과 그녀의 딸 앨리스, 새어머니 조이 캐머런 홀 등 나의 육친들은 언제나 끊임없이 내게 영감과 위안을 주었다. 원고 전체를 읽고 논평해주었을 뿐 아니라 춤에 관한 부분에 영감을 주신 어머니 프랑수아즈 카터, 그리고 아무나 흉내낼 수 없는 방식으로 좋은 일을 많이 만들어주신 선친 필립 홀에게 이 책을 바친다.

서론

내 아버지가 가발을 오른손으로 벗어야 하는지 왼손으로 벗어야 하는지보다
그리 중요해 보이지 않는 문제로 가장 위대한 왕국들이 쪼개졌으며,
그 왕국들을 지배하는 군주들의 머리 위 왕관이 뒤흔들렸다.
— 로렌스 스턴, 『트리스트럼 샌디』(1758)[1]

생식기 부위에조차 특별한 아름다움이 있다.
실제로 발견되는 것처럼 왼쪽 고환이 항상 더 크다.
(또한) 왼쪽 눈은 오른쪽 눈보다 사물을 더 날카롭게 본다고들 한다.
— 요한 요아힘 빙켈만, 『고대예술사』(1764)[2]

최근 '몸'이라고 하는 주제에 관한 책, 전시, 영화, 라이브 퍼포먼스가 넘쳐나고 있다. 그렇다고 이전에 '몸'이 존재하지 않았던 것은 아니지만 (지난 세기의 일부 이론가와 추상미술가들은 인간 형상을 제거하거나 초월했다고 주장했다), 정신분석학과 현상학, 그리고 젠더 문제와 최근의 인종 문제가 격렬하게 뒤섞이면서, 이에 자극받아 '몸'에 관한 오랜 금기들을 깨뜨릴 것을 주장하는 새로운 접근법들이 등장한 까닭이다.

이론과 실제의 공백은 메워지지 않고 있으며 오감, 특히 촉각과 시각이 되살아나 반격을 가하고 있다.[3] 이는 1960년대에 '일상'생활을 무대 중심에 두고자 했던 '아래로부터의 역사', 즉 아랫도리로부터의 역사, 살갗 아래로부터의 역사라 불리는 것의 파생물이다. 반농담조로 이제는 '절단된 몸이 적어도 하나는 나와야' 모범적인 문학작품이 된다고들 한다.[4] '불온하다'는 말이 예술작품에 대한 최고의 찬사로 여겨지며, 끔찍

할 만큼 고백적인 예술형식들이 대유행하고 있다.

하지만 '몸'을 인문학 속에 서둘러 위치지으려고 노력하는 가운데 몸의 한 가지 중요한 측면이 거의 완전히 무시되는 바람에 오히려 부각되었다. 바로 왼쪽과 오른쪽의 구분이다.[5] 이 구분은 몇 가지 점에서 중요하다. 인류학적으로 볼 때 우리는 모두 왼손잡이거나 오른손잡이고, 그에 상응해 눈과 발의 경우도 보통 어느 한쪽이 '우위성을 갖'기 때문이다. 그리고 과학적으로는 좌뇌와 우뇌가 아주 다른 기능을 하기 때문이며, 정치·사회·문화적으로는 어느 사회에나 왼쪽과 오른쪽에 관한 나름의 상징이 있기 때문이다.

왼쪽과 오른쪽의 구분에 대한 언급이 거의 없었던 데는 세 가지 주요한 이유가 있다고 생각한다.

첫째, 우리 시대의 창조산업creative industries(문화산업)이 상상력을 수직적으로 움직이게 만드는, 즉 높음과 낮음을 구분하게 하는 메타포에 기초한 까닭이다. '저급한' 문화적 형식과 표현들을 예찬하고, (저급한 것을 흡수해서든 억압해서든) 저급한 것과 관계를 맺는 '고급' 문화의 아이콘들을 숭배하는 사람들에게는 왼쪽과 오른쪽의 문제(이것이 우리의 상상력을 수평적으로, 좌우로 움직이게 한다)를 이해시키기가 더욱 어렵다.[6]

정신분석학 또한 이러한 '수직적' 사고를 부추긴다. 잠재의식은 아래에 놓여 있는 무언가를 암시한다. 프로이트는 정신분석학을 고고학의 발굴과 비교하면서, 자신이 옆으로 가로지르며 작업하기보다는 다른 층을 파내려가고 있다고 생각했다. 프로이트는 그의 유명한 긴 의자에 누운 환자들을 내려다보았다.

그의 환자 중 한 사람인 '늑대 사나이'는 프로이트가 자신에게 한 말을 떠올렸다. "정신분석학자는 유적지의 고고학자처럼 제일 깊은 곳에 있는 가장 값진 보물을 찾을 때까지 환자 정신의 층들을 파헤쳐야 합니다."[7] 하지만 넓이 또한 깊이다.[8]

왼쪽—오른쪽 구분에 대한 관심을 가로막는 현대 문화의 또 다른 측면은 바로 전체주의적인 성향이다. 현대의 문화형식들은 흔히 관람자/독자/청취자를 그 경험에 '잠기게 하고' '둘러싸고' 싶어 한다. 게다가 사람들은 그 경험이 '대담하고' '깜짝 놀랄 만하고' '최첨단'일 것이라 기대한다. 전후戰後 미국 추상회화의 주요 옹호자인 클레멘트 그린버그조차 모든 현대 회화는 '즉각성at-onceness'을 가져야 하며 한눈에 받아들여져야 한다고 단호히 주장했다.[9]

좀더 최근에는 한 아이비리그 교수가 다음과 같이 극단적이지만 전형적인 발언을 하기도 했다. "위대한 예술이 작동하는 방식은 끔찍하다. 당신은 미술관에 대한 숨죽인 숭배에 속아 넘어가 명작은 고상한 것이고 마음을 달래주는 마술적이고 현혹적인 환영vision이라고 믿을 수도 있지만, 사실 그것들은 폭력배다. 무자비하고 교활한 명화들은 당신에게 헤드락을 걸어 마음의 평정을 흐트러뜨린 다음 당신의 현실감각을 즉각 재조정한다."[10] 여기에 미묘한 차이나 전희前戲, 차이생성differentiation 또는 부드럽게 말하기나 돌려 말하기의 여지는 많지 않다.

왼쪽과 오른쪽에 관한 언급이 거의 전무했던 마지막 이유는 문화적 개념이나 도구로서 왼쪽—오른쪽이 지극히 평범하고 한계가 있으며 한물갔다는 억측 때문이다. 모든 것이 너무도 쉽게 오른쪽=선, 왼쪽=악이라는 방정식으로 요약되어버린다. 현대의 이러한 환원주의는 빅토리아 여왕시대의 유산이며, 무엇보다 19세기 러시아 신비사상가 블라바츠

키 부인Madame Blavatsky이 주창한 신지학의 유산일 것이다. 신지학에서 '왼쪽'은 모든 악과 흑마술의 원천이며 '오른쪽'은 모든 선의 원천이다.[11] 프로이트의 추종자인 빌헬름 슈테켈Wilhem Stekel을 통해 간접적으로 알려진 바에 따르면, 프로이트도 왼쪽과 오른쪽에 대해서는 블라바츠키 부인을 지지하는 입장에서 그저 몇 마디 했을 뿐이다.

왼쪽과 오른쪽의 구분이 문화적 개념이나 도구로서 별 의미가 없다는 주장은 좀더 생각해볼 필요가 있다. 이러한 개념을 전문적으로 다루는 사람들조차 다른 사람들과 마찬가지로 너무 도식적인 결론에 이르는 경향이 있기 때문이다. 프랑스 사회학자 로베르 에르츠Robert Hertz(1881~1915)의 『오른손의 우위성: 종교적인 양극성 연구The Pre-eminence the Right Hand: A Study in Religious Polarity』는 왼쪽—오른쪽 상징에 대한 사회학적 연구의 기초를 세웠다는 평을 받는다. 이 책은 1909년 프랑스에서 처음 출간되었지만 1960년 영어로 번역되어 재출간되면서 가장 큰 영향을 미쳤다. 당시 이 책은 이 문제에 관한 인류학적·과학적 관심을 급격히 고조시켰고 이러한 관심은 여전히 수그러들지 않고 있다.[12]

에르츠는 저명한 사회학자 에밀 뒤르켐의 뛰어난 제자였다. 그는 오른손을 언제나 우위에 두고 왼손을 악마적으로 보는, 왼쪽과 오른쪽의 이원성이 모든 문화에 존재함을 보여주려 했다. 마오리족이 오른쪽은 '삶의 (그리고 힘의) 측면'인 반면 왼쪽은 '죽음의 (그리고 나약함의) 측면'이라고 믿는 것처럼, 그리스도교도 역시 그리스도가 십자가에 못 박힌 장면에 나오는 선한 도둑과 최후의 심판 장면에 나오는 구원받은 자들을 그리스도의 오른쪽에 두고, 악한 도둑과 저주받은 자들은 그리스도의 왼쪽에 둔다. 이와 동일한 왼쪽과 오른쪽의 구분이 대부분의 언어에

서 나타난다. 왼쪽에 상응하는 말은 부정적이고 불길한 의미가 있다. 에르츠의 결론은 계시에 가깝다.

> 따라서 인간 세상의 이편에서 저편에 이르기까지 숭배자들이 그들의 신을 만나는 신성한 장소, 악마의 거래가 이루어지는 저주받은 곳, 증인석과 왕좌, 전쟁터와 직조공들의 평화로운 작업실, 이 모든 곳에서 **한 가지 불변의 법칙이 두 손의 기능을 지배한다.**[13] (강조는 필자가 한 것임.)

뒤르켐의 조카 마르셀 모스가 에르츠의 글이 왼쪽의 '불순함'과 '인간의 어두운 면'에 관한 단 하나의 연구서라고 생각했던 것도 그리 놀라운 일은 아니다.[14] 에르츠가 진행한 연구의 많은 부분이 영국박물관에서 이루어졌고 영국도서관에 보관되었는데, 그 가운데 현장연구에서 나온 것은 아무것도 없다. 그는 1818년에 출간된 한 독일 사전에 실린 내용을 바탕으로, 오른손은 '여전히 선과 아름다움을, 왼손은 악과 추함을 떠올리게 한다'고 말한다.[15]

그는 자신의 패러다임과 상충하는 한 가지 예를 드는데, 이를 '발전의 부차적인 소산' 또는 법칙을 시험하는 예외로 간단히 처리하고 만다. 그 예는 평화를 사랑하는 서부 뉴멕시코의 아메리카 원주민 주니족이었다. 주니족에게 몸의 양쪽은 형제 신이다. 왼쪽이 형으로 '사려 깊고 현명하며 올바른 판단력을 가진 신'이고 오른쪽은 '성급하고 충동적이며 행동에 어울리는 신'이다.[16] 영어로 처음 번역되었을 때 에르츠의 글에는 적절하게 '죽음과 오른손'이라는 침울한 제목이 붙었고, 그의 지나치게 단호한 결론은 대체로 지지를 받았다.

이 주제에 관한 가장 정교하고 광범위하면서 명쾌한 연구서인 정신

분석학자 크리스 맥매너스Chris McManus의 『오른손, 왼손: 뇌, 신체, 원자, 문화에서의 불균형의 기원Right Hand, Left Hand: The Origins of Asymmetry in Brains, Bodies, Atoms and Cultures』(2002)은 비록 그가 제시하는 풍부한 증거가 항상 그의 주장을 뒷받침하지는 않지만 대체로 비슷한 결론에 이른다. '어떤 대륙, 역사의 어떤 시기 또는 어떤 문화를 보더라도 오른쪽과 왼쪽은 상징적 연상관념을 가지며 항상 오른쪽은 좋고 왼쪽은 나쁘다.'[17]

하지만 언제나 그런 것이 아니라는 점은 현대의 국제정치를 언급하는 것만으로도 충분하다(맥매너스가 그렇게 하고 있다). 오늘날 국제정치에서 흔히 '좌파'는 환영받고 '우파'는 맹렬히 비난받는다. 실제로 이 주제와 관련해서 권위를 자랑하는 어느 책에서는 '왼쪽'이 '정치적 양극성의 주추와도 같은 말'이며 정치적 오른쪽에는 '사악함sinister'이라는 함의가 있다고 말한다.[18]

또 다른 최근의 중요한 연구서인 피에르 미셸 베르트랑Pierre-Michel Bertrand의 『왼손잡이의 역사Histoire des Gauchers』(2001)는 왼손잡이와 왼쪽에 대해 서구인들이 보인 태도의 역사를 다룬다. 베르트랑은 중세가 왼손잡이들의 황금시대였다고 주장한다. 하지만 그는 주로 단 하나의 증거, 즉 왼손잡이의 비율이 16퍼센트로 유난히 높았던 요크셔 워럼 퍼시의 중세 공동묘지에서 나온 여든 구의 골격에 대한 분석을 근거로 삼는다.[19] 그렇지만 그는 이 책의 대부분에서 전후戰後에 와서야 왼쪽을 꺼리는 편견이 바뀌었다고 암시한다.

나는 이 모든 연구들에 거듭 의지하면서 크게 빚지고 있다. 하지만 이 연구들에 깔려 있는 근본적으로 블라바츠키적인 사고방식에는 큰 결함이 있다. 그래서 오늘날 왼손/왼쪽숭배에 관한 역사적 텍스트를 편집

하고 해석하는 사람들은 관련 구절들에 대해 입을 다물고 어물쩍 넘어가거나 또는 그 구절들이 그 반대를 말하는 것이라고 생각해버리는 경향이 있다. 이런 상황은 시각 이미지나 미학에서도 마찬가지다.

내가 처음 왼쪽과 오른쪽의 구분에 대해 생각하기 시작한 것은 몇 년 전 샤를 드 톨네이Charles de Tolnay의 다섯 권짜리 『미켈란젤로』(1947~60)를 읽으면서부터였다. 이 책은 현대 미켈란젤로 연구의 초석이지만, 모호한 신플라톤주의와 니체 이론, 그리고 왼쪽과 오른쪽의 상징에 지극히 평범하게 접근한다는 점에서 아쉽다. 예를 들면 십자가에 못 박힌 그리스도를 묘사한 그림에서 그리스도 두 손의 방향이 다른 것(오른손은 위를 가리키고 왼손은 아래를 가리킨다)이 '선한 오른쪽과 악한 왼쪽'이라는 전통적인 믿음을 나타낸다고 암시한 점이 그렇다.[20]

　톨네이는 미켈란젤로의 다른 많은 작품에서 죽었거나 죽어가는 그리스도가 그랬던 것처럼 이 이미지에서도 그리스도가 머리를 왼쪽으로 돌리고 있다는 사실을 편리하게 무시해버렸다. 십자가에 매달린 그리스도는 전통적으로 오른쪽을 보거나 얼굴을 오른쪽으로 향하고 있기 때문에 이는 급진적인 혁신이었다. 그럼에도 이런 발상을 끌어내어 아주 대담하면서도 단도직입적으로 서술한 톨네이의 자신감에 나는 강한 호기심을 느꼈다. 특히 미켈란젤로가 왼손잡이로 태어났으나 오른손으로 그림을 그리고 색칠하는 법을 익혔다는 소문을 염두에 둘 때 더 그랬다.[21]

　그때부터 나는 왼쪽과 오른쪽에 대한 언급들에 계속해서 주목했고, 놀랍게도 중세시대와 르네상스시대에는 왼쪽-오른쪽 상징이 사회의 모든 부문에 스며든, 다용도로 쓰이는 중요하고 교묘한 표현장치

였다는 점을 알게 되었다. 미켈란젤로는 자신이 쓴 시와 자신의 시적인 묘비명(지금까지는 완전히 잘못 이해되었다)에서 이러한 상징을 이용하고 있다.

그는 심지어 '왼손잡이'의 영적이고 미학적인 아름다움까지 찬양했다. 이것이 왼손잡이들을 정중히 예찬했던 로렌초 데 메디치Lorenzo de' Medici로부터 비롯되었다는 사실을 나는 뒤에 알게 되었다. 클레르보의 성 베르나르두스부터 아빌라의 성 테레사까지 많은 신비주의자들에게도 그리스도의 왼손은 그의 현현顯現과 인간에 대한 사랑을 보여주는 가장 경이로운 증거가 되었다.

이 책의 한 가지 목적은 서양문화에서의 다양한 왼쪽—오른쪽 구분을 보여주고 일반적으로 이러한 구분들이 왼쪽에 대해 적대적인 것과는 얼마나 거리가 먼지 보여주는 것이다. 성서와 관련해서 이 주제에 관해 논평한 대부분의 사람들은 '오른쪽=선, 왼쪽=악'으로 보는『신약성서』로부터 몇 가지를 선택해 인용함으로써 길을 잘못 들어서는 바람에『구약성서』가 제공하는 훨씬 더 풍부하고 좀더 미묘한 수확물들을 놓쳐버렸다.[22]

이 문제를 제기한 것은 1969년 선구적인 연구를 발표한 우르줄라 다이트마링Ursula Deitmaring이었다. 하지만 왼쪽—오른쪽 구분에 대해 좀더 섬세하게 읽어봐야 한다는 그녀의 주장에 귀 기울이는 이는 거의 없었고, 그녀의 글이 인용된 적도 없었다.[23]

중세시대에 신비주의자들과 기사도적인 사랑(고도로 형식화된 연애예법을 포함하며 서구사회에서의 사고와 감정을 개혁할 정도의 영향력을 지녔다. 여성과 연인과의 관계는 봉건사회에서의 주종관계 그대로이며, 본질적으로 귀족적인 이 연애는 비밀을 절대적인 조건으로 하고 겸양 · 예의 · 밀통 · 사

랑의 종교를 특징으로 한다)을 하는 사람들에 의해 재평가되면서 왼쪽은 '심장이 있는' 쪽, 다시 말해 가장 강렬하고 진정한 감정이 깃드는 쪽으로 그 의미가 바뀌었다. 『구약성서』의 관련 구절들이 이러한 재평가를 뒷받침해준다.

현대에 왼쪽은 무의식과 잠재의식의 영역, 그리고 규제받지 않는 상상력의 영역이 되었다. 왼쪽―오른쪽 상징은 분명 서구문화에서 대단히 중요하고도 다양한 역할을 해왔다. 그런데 이것이 지금은 심히 과소평가되고 오해받고 있다.

왼쪽―오른쪽 상징은 르네상스시대에 '생생한' 쟁점이 되었다. 왜냐하면 문화 엘리트들이 전통적인 오른쪽의 우위에 도전했기 때문이다. 이는 이른바 '문명화 과정'의 일부다.[24] 시각예술에서 왼쪽―오른쪽의 이분법은 내면화되었고 그 영향이 개인의 얼굴과 몸에 나타나 근본적인 불균형을 만들어냈다. 그 이래 왼쪽―오른쪽 상징은 창작의 아주 중요한 촉매가 되었다. 서로 다르지만 동일하게 타당한 경험과 이런 경험에 대한 반응을 표현하기 위해 왼쪽―오른쪽 상징이 점점 더 많이 이용되었는데, 이때 몸의 왼쪽은 흔히 어떤 감정적인 장애를 의미했다. 인간애, 시간의 경과, 여성 같은 것을 의미하는 왼쪽은 그 자체의 타당성을 부여받았다. 이는 현대적인 의식과 자기극화self-dramatization의 시작을 알리는 전조였다.

이러한 심리적인 구분이 주로 왼쪽이 보여주는 자연주의 때문에 전통적으로 찬사를 받아온 많은 작품들에서 발견된다. 레오나르도의 〈비트루비우스의 인체비례도〉는 분명하게 왼쪽을 향한 하체와 발로 인해 대칭이 깨져 있으며, 한 점을 제외한 레오나르도의 모든 초상화들에서 모델들은 왼쪽을 향해 있다.

이러한 '왼쪽으로의 선회'는 서양문화에서 가장 두드러진 혁명 가운데 하나이며, 고전고대에 그러한 양상의 전조가 보이지만 사실상 지금에야 주목받게 되었다. 레오나르도, 미켈란젤로, 티치아노, 벨라스케스, 렘브란트, 그리고 마지막으로 피카소에 이르기까지 위대한 화가들의 일부 작품은 왼쪽과 오른쪽의 다양한 상징에 기초해 있다. 그리고 이것이 내가 왼쪽-오른쪽 상징이 서양미술의 '잃어버린 열쇠'라고 믿는 이유다.

이 책에서 나는 제의祭儀와 공연예술(특히 춤)뿐 아니라 문학, 신학, 인류학, 과학의 폭넓은 자료에 의지했다. 넓게는 문화사에 기초했지만, 초점은 시각예술에 맞추었다. 왜냐하면 시각예술이야말로 왼쪽-오른쪽 상징에 가장 중요하고 딱 들어맞는 분야이기 때문이다.

이는 좀더 설명이 필요하다. 물론 인간 형상이나 인공의 사물이 등장하는 시각예술 작품 대부분이 필연적으로 어떤 식으로든 왼쪽-오른쪽을 구분한다는 점은 따로 설명할 필요가 없다. 「창세기」에서는 이브가 '그 열매를 따먹고, 함께 있던 남편에게도 주어서 그가 그것을 먹었다'고 하면 되지만, 시각미술가들은 사과를 딴 이브의 손이 왼손인지 오른손인지, 그리고 이브는 아담과 나무와 뱀 사이에서 어디에 있는지를 선택해야 한다.

왼쪽-오른쪽 구분이 유의미한지 아닌지를 판단하기란 어렵다. 그래서 이브가 사과를 딸 때 어느 손을 사용했는지와 관련해서는 화가들 사이에 일관성이 거의 없지만, 아담과 함께 있을 때 이브가 어느 쪽에 있느냐와 관련해서는 훨씬 더 일관성이 있다. 남편과 아내의 전통적인 관습대로 이브는 대개 아담의 왼쪽에 서 있다. 이는 이들이 에덴동산에서 추방당할 때도 마찬가지다.

나는 이 책에서 관습과 의미 있는 관습파괴를 확인하는 것으로 작업을 한정하고자 했다. 그래서 서양문화에서의 '왼쪽으로의 선회'를 다루면서 화가들과 후원자들이 실제로 이러한 문제에 관심을 가지고 있었음을 입증하기 위해, 주로 특정 화가들의 작품들과 이와 관련이 있는 이용 가능한 텍스트들에 초점을 맞추었다.

물론 천 년 이상을 아우르는 문화사는 도구서 사용하기에 어떤 면에서는 무디다고 할 수도 있다. 하지만 나는 변명할 필요를 느끼지 않는다. 나는 내가 중요하다고 믿는 쟁점, 텍스트, 이미지에 중점을 두면서 부당하게 무시당해온 주제에 관한 입문서를 쓰고자 했다. 이 책이 반성과 연구를 한층 더 촉발한다면 그것으로 목적을 달성했다고 하겠다.

『왼쪽과 오른쪽의 서양미술사』는 다섯 개의 부로 나뉜다. 각 부는 주제와 관련된 장들로 구성되며, 장들은 대체로 연대순으로 배치되어 있다. 일부 장들은 특정한 미술가나 역사적 순간에 초점을 맞추는 반면, 다른 장들에서는 좀더 배경이 되는 내용들을 다룬다.

제1부 「우향우」에서는 '오른쪽=선, 왼쪽=악'을 뒷받침하는 몇몇 고전들과 성서 속 왼쪽—오른쪽 관습과, 오른손의 우위성에 대한 과학적 설명을 간략히 다룬다. 「문장紋章 이미지」에서는 현대 이전에 이미지 대부분이 어떻게 문장학적으로 배열되었는지를 설명한다. 이 이미지들에서는 보는 사람보다는 예술작품 속의 주인공들을 중심으로 왼쪽과 오른쪽이 정해지고, 오른쪽이 특권적인 위상을 갖는다. 「만만한 상대」에서는 인간 몸의 왼쪽이 약한 쪽이고 악마, 질병, 죽음 등 나쁜 것은 보통 왼쪽에서 유래한다는 믿음이 어떻게 육체적·성적 공격을 보여주는 이미지에 대한 우리의 반응을 심히 복잡하게 만드는지를 상세히 살핀다.

「해와 달」에서는 오른쪽 눈은 해의 영역이고 왼쪽 눈은 달의 영역이라는 점성술의 믿음에서 영향을 받아 초상화 속 모델의 오른쪽을 환하게 밝히는 경향이 생겼음을 보여준다.

제2부 「왼쪽과 오른쪽의 경쟁」에서는 르네상스시대부터 왼쪽-오른쪽 상징이 극명한 도덕적 선택을 묘사하는 이미지들에서 어떻게 효율적으로 사용되어왔는지를 살펴본다. 「어두워진 눈」에서는 그림자를 드리우든 다른 어떤 수단을 써서든, 왼쪽 또는 오른쪽 눈을 가리는 것이 어떻게 그 인물의 정신 상태를 나타낼 수 있는지를 보여준다.

제3부 「왼쪽과 오른쪽의 균형」에서는 르네상스시대와 바로크시대의 화가들이 왼쪽과 오른쪽 사이에 역학적인 균형을 이루어낸 다양한 방식을 다룬다. 「헤라클레스의 선택」에서는 왼쪽으로 돌 것인지 오른쪽으로 돌 것인지에 헤라클레스의 운명이 달려 있음을 보여주며, 이 주제에 관한 그림들의 인기가 그 '선택'이 이루어지지 않은 데서 나왔음을 입증한다. 「두 개의 눈」에서는 모델이 왼쪽 입으로만 웃고 있고, 정신성과 세속성 사이에 균형을 이루고 있는 유명한 초상화들을 살핀다. 「렘브란트의 눈」에서는 렘브란트의 후기 자화상들에서 왼쪽-오른쪽 상징이 근본적으로 다른 측면에서 탐구되고 있으며, 이것이 독특하게 구성된 켄우드 자화상(1661, 런던 켄우드하우스 소장)에서 절정에 이르렀음을 보여준다.

제4부 「좌향좌」에서는 르네상스시대부터 유럽문화에서 '왼쪽으로의 선회'가 일어나 몸의 왼쪽이 인정받고 무대 중심에 서는 과정을 보여준다. 「그리스도의 죽음」에서는 미술가들이 그리스도 현현과 인간에 대한 사랑을 강조하기 위해, 십자가에 못 박힌 그리스도가 왼쪽으로 몸을 숙인 모습을 왼쪽 방향에서 묘사하는 방식을 살펴본다. 「기사도적인 사

랑」에서는 중세 신비주의, 기사도적인 사랑, 그리고 춤에 그 기원을 둔 왼손과 왼쪽에 대한 미학적 숭배를 다룬다. 여기서 중요한 인물은 로렌초 데 메디치다. 「섬세한 아름다움」에서는 이러한 왼쪽숭배가 어떻게 시각예술과 빙켈만의 미에 대한 이론들에 중대한 영향을 미쳤는지를 보여준다. 「레오나르도와 사랑의 눈길」에서는 '왼쪽을 향'하고 있는 레오나르도의 초상화 속 인물들을 살피고, 그것이 그들에게 매력과 생기를 부여하는 데 얼마나 중요한지를 알아본다.

「사랑의 포로들」에서는 페트라르카가 말하는 왼쪽 다리를 '저는' 현대적인 연인 개념에 대한 다양한 시각적 표현과 더불어, 이러한 관념적인 마비가 그들의 사랑을 실현하는 데 얼마나 중요한지를 살펴본다. 「러브로크스」에서는 16세기 후반과 17세기에 긴 머리카락 한 뭉치를 왼쪽 어깨 너머로 풍성하게 늘어뜨린 귀족들의 머리 모양을 살핀다. 이 '러브로크스'는 가장 과시적인 사랑의 상징이 되었다. 「명예직 왼손잡이들」에서는 전쟁보다는 사랑의 정치학에 근거를 둔, 왼손잡이 궁수들이 등장하는 미켈란젤로의 세 작품에 초점을 맞춘다.

제5부 「왼쪽과 오른쪽의 재평가」에서는 19, 20세기의 예술과 문화에서 왼쪽−오른쪽 상징이 맞이한 운명을 다룬다. 일반적으로 상징의 예술적 중요성은 계몽주의가 종교와 점성술을 공격하면서 줄어들었다. 18세기 후반에 숭고미를 보여주는 풍경화가 하나의 장르로 부상한 된 점 또한 중요하다. 이는 관람자와 묘사된 자연 사이의 장벽을 깨뜨림으로써 왼쪽−오른쪽 구분의 역할을 약화시켰다.

하지만 일부 위대한 예술가들은 왼쪽−오른쪽 구분이 자신의 작품을 엄청난 원시적 에너지로 가득 채워줄 수 있는 혁명적인 도구라 생각하고 이를 되살려낸다. 「'영원히 오류를 범하도록」에서는 카스파르 다

비트 프리드리히가 왼쪽-오른쪽 상징을 풍경화에 재도입함으로써 풍경을 다시 신성하게 만들어 부분적으로 관람자를 소외시키고 있음을 보여준다.

19세기 후반에 양쪽 뇌의 서로 다른 기능에 대한 과학적 인식이 퍼지고 '해방된' 왼손이 우위를 점하는 주술과 악마숭배에 대한 관심이 급증하면서 왼쪽과 오른쪽의 상징에 대한 관심이 되살아났다. 왼쪽과 오른쪽에 관련된 새로운 정치적 용어들 역시 그러하다.

피카소에 관한 두 개의 장에서는 그가 〈아비뇽의 아가씨들〉 같은 가장 야심찬 초기 회화에서 왼손잡이의 체제전복적인 개념을 이용하고 있음을 살펴본다. 「현대의 원시주의」에서는 어떻게 왼손이 무의식과 연관되는지, 그리고 어떻게 오토마티슴 미술의 상징과 도구가 되는지를 보여준다. 마지막으로 「여왕 폐하 만세」에서는 미국 사진작가 애니 리보비츠의 최근 영국 여왕 초상사진들의 조명과 분위기가 어떻게 왼쪽과 오른쪽에 대한 전통적인 생각에 영향을 받았는지를 살핀다.

고대와 그 이후

제1부

우향우

맥주저장고 피하기: 왼쪽—오른쪽의 관습들

외부로부터의 어떤 영향력이 (어떤 논의에 대해) 속살거리는
(그) 소리를 내 귀에 가져오는 것 같다. …… 이 논의가 정당하면
그 소리는 오른쪽에 머무는 것 같고……
악이 이야기될 때는 그 소리가 왼쪽 귀에 머문다.
—지롤라모 카르다노, 『내 인생에 관한 책』(16세기 중반)[1]

나 자신에 대해 특정한 공간관계에 있는 나의 왼쪽에서 어두운 공간을 보았다.
거기서 사암으로 된 수많은 그로테스크한 인물들이 희미하게 빛났다.
인정하고 싶지 않은 하나의 희미한 기억이 내게
그것이 맥주저장고로 들어가는 입구라고 말해주었다.
—지크문트 프로이트, 『꿈의 해석』(1909)[2]

이 첫 장에서는 오른쪽의 우위를 주장하는 왼쪽과 오른쪽에 관한 일반적
인 관습의 역사를 아주 간략하게 살핀다. 결혼반지를 왼손에 끼는 로마
의 관습처럼 왼손이 우위에 있었던 고대의 일부 중요한 반례들은 포함
시키지 않았다. 이 '예외들'은 이어지는 장들에서 적당한 시점에 논의할
것이기 때문이다. 여기서는 오른손의 우위를 주장하는 과학적이고 인류
학적인 주요한 설명들을 개략적으로 살핀다.

모든 문화에서 수없이 다양한 방식으로 왼쪽—오른쪽을 구분하지만 이
를 처음 체계화한 사람은 고대 그리스인들이었다. 아리스토텔레스(기원
전 384~322)는 『형이상학』에서 가장 포괄적이고 간결하면서 오랫동안
영향력을 미친 한 가지 설명을 제시했다. 그는 피타고라스의 철학에서

유래한 서로 대립하는 것들의 목록을 만들었다.

피타고라스 학파는 수가 우주의 주요한 구성요소이자 모든 우주적 질서와 조화의 원천이라고 믿었다. 그들에게 10은 이상적인 수여서, 달이 행성이라고 주장하며 열 개의 천체가 있다고 했다. 그들의 철학은 또한 이원론적이어서 모든 것이 일련의 대립쌍으로 쪼개질 수 있었다. 아리스토텔레스에 따르면, 피타고라스의 철학은 다음 열 개의 '반의어' 목록으로 요약되었다.[3]

유한	무한
짝수	홀수
하나	다수
오른쪽	왼쪽
남성	여성
정지	운동
직선	곡선
빛	어둠
선	악

이 목록에서 오른쪽과 왼쪽은 수와 명백한 관련이 없는 첫 번째 '반의어'다. 여성, 곡선, 어둠과 나란히 놓인 왼쪽이 숭고하거나 초월적인 방식으로 '무한'하다기보다는 혼란스러움에서 '무한'하다는 점은 분명하다. 놀랍게도 피타고라스 학파의 목록에는 두 개의 전형적인 반의어인 위('오른쪽' 항목)와 아래('왼쪽' 항목)가 누락되어 있다. 아리스토텔레스의 스승인 플라톤은 위와 아래를 그의 가장 유명한 왼쪽─오른쪽 구분(곧 이에 대해 논의할 것이디)에 포함시켰다. 하지만 피타고라스 학파는

아마 반의어의 개수를 마술적인 수인 10에 맞추려고 이 쌍을 빼버렸을 것이다. '아래'가 추가된 순간 우리는 이미 사실상 프로이트가 말한 악마적인 맥주저장고의 영역에 들어선 셈이다.

왼쪽―오른쪽 구분은 그리스 문화에, 특히 인간학에 스며들었다. 그리스 의사들은 자궁 속에서 남자는 오른쪽에, 여자는 왼쪽에 놓이며 오른쪽 고환에서 나온 정자가 아들이 된다고 믿었다. 하지만 아이다 엘리스 부인은『수정의 핵심Essentials of Conception』(1891)에서 여전히 '아들 또는 딸을 좌우하는 건 여성이며, 고환에 고무밴드를 두르는 건 쓸데없는 일이다'⁴⁾고 주장했다.

아리스토텔레스는『동물의 발생에 관하여』에서 해부를 통해 얻은 지식에 근거하여 첫 번째 이론을 반박했고, 동물의 오른쪽 또는 왼쪽 고환을 제거해도 새끼의 성을 예측할 수 없다는 사실을 바탕으로 두 번째 이론을 반박했다. 하지만 아리스토텔레스의 글 전체를 놓고 보면 오른쪽과 왼쪽에 관한 이렇게 분명한 시각은 단지 일시적인 입장일 뿐이다. 아리스토텔레스는 앞의 시각을 철회하면서 이전 사람들의 이론에 대한 논의를 끝맺는다. 그는 인간 몸의 오른쪽이 왼쪽보다 더 따뜻하고 그 피는 더 순수하며 영혼은 더, 수분은 덜 갖는다고 믿는다. 그러므로 오른쪽 고환에서 만들어진 정액 또한 더 뜨거울 것이다. 정액이 뜨거우면 더 기름지고 따라서 아들을 낳을 가능성이 더 크다.

아리스토텔레스의 이론은 대부분 오른쪽의 우위를 옹호한다. 따라서 동물과 인간은 오른쪽부터 운동을 시작한다. '모든 동물은 활동할 때 자연스럽게 오른쪽 팔다리를 사용하는 경향이 있다.' 하지만 이것은 사실이 아니다. 고양이 같은 동물은 개체에 따라 통조림에서 먹이를 꺼낼 때 각자 선호하는 앞발이 있기는 하지만 왼쪽 앞발을 사용하는 경우도

대략 반쯤은 된다.[5] 아리스토텔레스는 바닷가재의 사례만을 가지고 이런 유의 주장에 대응한다. 하지만 사실 바닷가재의 오른쪽 집게발이 더 큰가 왼쪽 집게발이 더 큰가 하는 것은 우연의 문제일 뿐이고 그것들이 기형적이고 열등한 종이라는 점을 보여줄 뿐이다.

아리스토텔레스는 심지어 하늘이 우월한 동물 종種이며 따라서 하늘에 오른쪽과 왼쪽이 있다고 믿었다. 해가 떠오르는 밝고 따뜻한 영역인 동쪽은 하늘의 오른쪽이고 어둡고 추운 서쪽은 왼쪽이다. 그래서 오른쪽은 왼쪽보다 자연스럽고 근본적으로 더 우월하며 인간(아리스토텔레스가 말하는 '인간'이란 남성을 의미한다)은 모든 생명들 가운데 '가장 오른쪽'이다.[6]

인간의 원동력을 제공하는 내장인 심장이 가슴 왼쪽에 있다는 사실은 이 이론을 약화시키는 것으로 보이겠지만, 아리스토텔레스는 이 예외를 당연하게 받아들인다. 심장은 '왼쪽의 냉기에 균형을 맞추'기 위해 가슴 왼쪽에 있을 뿐이며, 그렇다 해도 심장의 우심실이 여전히 더 크고 뜨거우며 그래서 오른쪽의 온도를 더 높게 유지한다.[7]

중세에 이 이론들은 문장紋章에 동물을 묘사하는 방식의 근거가 되었다. 사자왕 리처드가 통치하던 1195년경에 도입된 영국의 '세 마리 사자'처럼[8] 문장에서는 보통 한 마리 또는 몇 마리의 동물들이 수직기둥처럼 서서 오른발을 들어 올리고 있으며, 대개 오른쪽으로 움직인다.[9] 그래서 아시시의 성 프란체스코(1182~1226)가 사람들을 공포에 떨게 한 늑대를 진정시킬 때 다음과 같은 일이 일어났다. '"늑대 수도사, 나는 그대가 믿음을 서약해주기를 바라노라." …… 그리고 성 프란체스코가 이 서약을 받기 위해 손을 앞으로 내밀자 늑대는 앞발을 들어 올려 성 프란체스코의 손에 고심히 내놓음으로써 최고이 신의를 표했다.'[10]

비슷한 이유로 그리스도교도의 성유물함[성인의 유체나 의복 또는 소지품을 담아두는 상자로, 성인숭배의 표상이다]에 담겨 있는 것은 거의 오른팔 내지 오른손이다(대개 축복의 손짓을 하고 있다). 이 주제를 다룬 한 권위 있는 책에서는 팔이 담긴 중세의 성유물함 스물여덟 개 가운데 두 개에만 왼팔이 담겨 있다고 언급했다.[11] 이 두 개의 왼팔을 왼손잡이 성인들의 것으로 생각한다면(왼손잡이의 비율은 평균 7퍼센트로 알려져 있다) 두 개라는 수치가 그리 부적절한 것은 아니지만, 그보다는 성인들의 왼팔과 왼손은 대개 버려졌을 가능성이 더 크다.

몸 내부에 대한 이 이론은 몸의 외모, 특징, 그리고 '성향orientation'에 대한 생각에 영향을 미쳤다. 천문학자이자 지리학자인 클라디우스 프톨레마이오스Claudius Ptolemaeus(100~178경)는 점성술에 관한 유명한 논문 「테트라비블로스Tetrabiblos」를 썼는데, 아리스토텔레스의 뒤를 이어 이 논문에서 해가 뜨는 동쪽과 몸의 오른쪽을 나란히 놓았다.

> 동쪽의 사람들은 모든 면에서 더 용기 있고 더 솔직하게 행동하는데 이는 태양, 즉 동방, 주행성晝行性, 남성, 오른쪽의 본성에 따르기 때문이다(그리고 몸의 오른쪽 부위가 가장 강한 동물들에게서 이러한 성향이 발견된다). 이것이 저 동쪽 사람들이 더 용감한 이유다. 하지만 서쪽에 사는 사람들은 더 연약하고 여성적이며 은밀하다. 왜냐하면 서쪽은 달인데, 달은 항상 합[두 개 이상의 천체가 겹쳐 보이는 현상] 이후 서쪽에서 먼저 떠올라 모습을 보이고 여성적인 분위기, 야행성, 왼쪽을 나타내기 때문이다.[12]

전통적으로 『황금당나귀The Golden Ass』로 유명한 로마의 작가 루키우스 아풀레이우스Lucius Apuleius가 쓴 것으로 여겨지는 작자미상의

책 『관상서Book of Physiognomy』(4세기 후반)는 훨씬 더 엄밀하다. '아풀레이우스'는 남성과 여성의 관상에 대해 말해준다.

어떤 몸에서든, 그게 눈이든 손이든 젖가슴이든 고환이든 발이든 오른쪽 부위가 더 크다면…… 이 모든 징후는 남성적인 유형을 말해준다. 왼쪽 부위가 더 크다면 여성적인 유형이다.[13]

남성들은 대부분 오른쪽 고환이 왼쪽보다 약간 더 크고 더 높이 있지만 단지 그뿐이다. 말 그대로 완벽한 남성은 오른쪽, 여성은 왼쪽이어야 한다는 이러한 비대칭적인 이상형은 해부학적 사실과는 거리가 멀다.[14] 그렇기는 하지만 오른손잡이는 몸 오른쪽의 근육, 특히 오른팔 근육이 더 발달하는 듯하다.

이와 비슷한 생물학적 원칙이 이브의 창조에서도 작동한다. 유대인들의 비전秘典인 '카발라Cabala'에서 이브는 아담의 왼쪽 갈비뼈로 만들어져 아담의 왼쪽을 상징한다.[15] 밀턴의 『실낙원』(1667/74)에서 갈비뼈는 왼쪽으로 구부러져 있다. 그리고 밀턴은 왼쪽을 나타내는 영어화된 라틴어 단어 '불길한sinister'〔혹은 사악한〕을 써서 그 으스스한 연관성을 이용한다. 금지된 과일을 맛본 직후에 아담은 다음과 같이 이브를 묘사한다.

핼쑥한 나한테서 나온
원래 구부러진―보는 바와 같이
불길한 쪽으로 더 구부러진―갈비뼈.
―『실낙원』10권 884쪽 6행

아리스토텔레스는 오른손잡이가 타고나는 것이라고 믿은 반면 플라톤은 『법률』에서 '유모나 어머니들의 어리석음'으로 인해 왼손이 '절룩거린다'고 비난하며 오른손잡이가 문화적으로 만들어지는 것이라고 보았다. 플라톤은 양손잡이를 이상적으로 여겼던 것 같다.[16] 플라톤은 왼손을 전적으로 적대시하지는 않은 것 같지만 『국가』에서 내세來世와 관련해서 큰 영향력을 미친 견해를 제시하면서 일반적인 왼쪽-오른쪽 구분에 의지했다. 여기서 그는 사람들의 영혼을 그들이 받은 판결에 따라 두 집단으로 나눈다. 선한 사람들은 앞쪽에 그들이 받은 심판의 징표를 지닌 채 오른쪽 위로 이동하지만 부정한 사람들은 등에 징표를 지닌 채 왼쪽 아래로 이동한다.[17]

중세시대에 운명의 여신 포르투나는 왼손으로 바퀴를 밀어내리고 오른손으로 밀어올린다.[18] 그리고 비슷한 구분이 그리스도교의 '심판의 날'에 다시 나타난다. 이 날 지옥으로 가는 사람들은 하느님의 왼쪽으로 떨어지고 복을 받은 사람들은 하느님의 오른쪽으로 올라간다. 『코란』에서 하느님의 선택을 받은 사람들은 하느님의 오른쪽에, 지옥으로 떨어지는 사람들은 왼쪽에 있다.[19] 불교에서 열반의 길은 둘로 나뉜다. '왼쪽 길은 피하고 오른쪽 길을 따른다.'[20]

공식적인 자리 배치도 비슷한 양상을 따른다. 가장 명예로운 손님은 왕이나 주인의 오른쪽에 앉는다. 주인의 왼쪽에 앉는다는 것은 때로 정치적인 모욕으로 여겨졌다.[21] 이러한 체계가 충격적인 효과를 위해 어떻게 이용될 수 있는지에 관한 훌륭한 예는 말더듬이 노트커르Notker the Stammerer(840경~912, 베네딕토회 수도사이자 음악가, 시인, 작가)의 『샤를마뉴의 행적』(829~36)에서 볼 수 있다. 샤를마뉴는 오랜 군사작전을 마친 후에 갈리아로 돌아온다. 그의 '천하무적 오른손'은 그에게 큰 승리

들을 가져다주었다. 샤를마뉴는 자신이 가르치고 있는 소년들을 만나기 위해 그들을 초대해서 시와 산문을 보여달라고 한다.

중산층 가문과 아주 가난한 집 출신의 소년들은 세심히 지식을 닦은 샤를마뉴가 기대했던 것보다 더 아름답고 훌륭한 작품들을 가져왔다. 하지만 귀족 부모를 둔 아이들은 보잘것없고 우둔하기 짝이 없는 작품을 내놓았다. 그러자 샤를마뉴는 영원한 심판(최후의 심판)의 공정성을 본보기로 삼아 훌륭한 작품을 내놓은 소년들을 오른쪽에 두고 그들에게 말했다. "나의 아이들아, 고맙구나. 너희들은 내 명령을 수행하기 위해 최선을 다해주었다……." 그러고는 눈살을 찌푸린 채 왼쪽에 있는 아이들을 향해 매섭게 고개를 돌리고서 그들의 양심을 꿰뚫을 듯이 노려보면서 경멸에 찬 목소리로 벼락같이 소리를 질렀다. "하지만 너희 어린 귀족들, 향락적이고 멋이나 부리는 내 지도자들의 아들들은…… 내 명령에 조금도 개의치 않는구나." 이렇게 말하고 샤를마뉴는 위엄 넘치는 머리를 돌려 하늘을 향해 정복당한 적 없는 손을 들어올렸다. 그리고 우레와 같은 소리로 맹세했다.[22]

하지만 아무도, 심지어 샤를마뉴조차 결코 왼쪽에서 일어나는 나쁜 일로부터 벗어날 수 없었다. '야영지를 출발해서 그날의 행진을 시작하던 샤를마뉴는 갑자기 엄청나게 눈부신 빛을 발하며 오른쪽에서 왼쪽으로 떨어지는 유성을 보았다.'[23] 이로 인해 샤를마뉴의 말이 넘겨졌다. 고대인의 지혜를 배우는 일에 열심이던 그는 그리스인들에게 상서로운 조짐(즉 새나 혜성)은 오른쪽에서 나타나거나 왼쪽에서 오른쪽으로 이동하는 반면 상서롭지 못한 조짐은 왼쪽에서 나타나거나 오른쪽에서 왼쪽으로 이동한다는 점을 알고 있었다.

로마제국 사람들은 이러한 관습을 따랐고 그리스도교도들도 이를 채택했다. 그래서 유성이 그의 앞을 가로질러 왼쪽에 불시착하자 샤를마뉴는 자신이 얼마 살지 못하리라는 것을 알아챘다. 그리고 그는 바로 그 직후에 죽었다. 분명 그는 오른손을 가슴 왼쪽에서 오른쪽으로 '상서롭게' 움직여 십자가를 그었으리라.

왼쪽—오른쪽 구분은 언어에도 나타난다. 전 세계 대부분 언어에서 왼쪽을 나타내는 말은 부정적이고 상서롭지 못한 의미를 갖는다('불길한 sinister'이나 '서투른gauche' 등). 히브리어, 아랍어, 영어를 포함하는 인도유럽어는 기원전 3000년 무렵에 사용된 '인도— 유럽 조어祖語[모든 인도유럽어의 조상인 것으로 여겨지는 고대어]'로 거슬러 올라간다.

이 언어에는 오른쪽을 의미하는 데크스(시)deks(i) 또는 데크시노스 deksinos라는 말은 있지만(이는 고대 그리스어의 데크시오스deksios와 그리 멀지 않다), 왼쪽에 해당하는 말은 없다. 그 말이 금기시되었고 각 방언들에서 완곡하게 표현되면서 부분적으로 대체되었기 때문으로 여겨진다. 하나의 단어로서 왼쪽은 오른쪽보다 덜 안정적이다. 이것이 많은 언어들에서 왼쪽에 해당하는 단어는 몇 개씩 있지만(라틴어는 sinister, laevus, scaevus, 이탈리아어는 sinistro, mancino, 에스파냐어는 izquierdo, zurdo, siniestro), 오른쪽의 경우는 하나의 기본 단어가 오랫동안 광범위한 지역에서 계속 사용되고 있는 이유다.[24]

많은 인도유럽어에서 오른쪽과 남쪽에 해당하는 말은 사실상 바꿔서 쓸 수 있다. 그 이유는 아마도 북반구 사람들이 예배를 올릴 때 동쪽을 보는 경향이 있었고, 그래서 낮 동안 태양이 그들의 오른쪽에 있었기 때문일 것이다. 그런 이유로 태양숭배는 대개 오른쪽숭배와, 그리고 오른쪽과 밀접하게 연관된 남쪽 및 동쪽숭배와 결합된다. 반대로 왼쪽은

더 추운 서쪽 및 북쪽과 연관되는 경향이 있다.[25]

그리스도교 교회에서 예배를 보는 사람들은 서쪽 끝에서부터 들어
가고 제단은 동쪽에 놓여 있다. 그래서 예배를 보는 사람들의 오른쪽, 즉
남쪽에서 태양이 빛난다.[26] 시신은 심판의 날에 무덤에서 일어나 앉아
하느님과 마주할 수 있도록 발을 동쪽으로 향한 채로 매장되었다.

반대로 어둠의 왕자인 악마는 서쪽, 그리고 때로는 북쪽에 산다고
믿었다. 초기 교회에서 유아가 아닌 이가 세례를 받을 때 개종자는 서쪽
을 향해 "사탄아, 나는 너를 버리노라"고 말해야 했다. 또 밀라노에서는
서쪽으로 침을 뱉어야 했다.[27] 영국 시인 존 던John Donne이 1613년경
에 쓴 한 결혼식 노래에서 행복한 한 쌍에 대한 축복은 불길하게 끝난다.
던은 다른 작품에서는 오른쪽과 동쪽, 왼쪽과 서쪽을 나란히 두었다.

결코 늙거나, 죄가 완전히 좌절시키지 못할 것이네
서쪽을 향해 빛나는 이 눈으로 인해, 북쪽을 향한 이 심장으로 인해.[28]

왼발로 건물에 들어서는 것에 대한 편견은 이러한 믿음의 필연적인
결과다. '하인footman'이라는 말은 로마인들이 현관문 옆에 배치한 노
예에서 유래한다. 이 노예가 하는 일은 손님과 방문객들이 문을 들어설
때 오른발을 먼저 내딛는지를 확인하는 것이다. 왼발로 문을 들어서는
것을 상서롭지 못한 행동으로 생각했기 때문이다.[29] 로마의 성베드로 대
성당 바로 옆에 있는 성계단Scala Sancta[그리스도가 수난을 당할 때 예루살
렘 총독 본디오 빌라도에게 가기 위해 오른 계단으로 4세기에 성 헬레나가 로마
로 가져왔다고 전해진다]을 오를 때도 이러한 규약이 지켜졌고,[30] 오늘날
그리스정교 교회에 들어갈 때도 지켜지고 있다.[31]

새뮤얼 존슨Samuel Johnson(1709~84)은 왼발을 먼저 딛으며 집으로 들어서는 일이 결코 없었다. '그것은 집안사람들에게 불행을 가져오기' 때문이었다.[32] 한편 존슨의 동시대인인 체스터필드 경은 1760년대에 그의 대자代子에게 쓴 편지에서 자세와 몸가짐을 고쳐 오른발을 앞에 두라고 충고한다.

> 너는 오른발을 어떻게 할지 물을 것이다. 최근에는 예전보다 더 오른쪽으로 향하게 하고 있느냐? 왼발을 더 그렇게 하는 것이 맞을 것이다. 되도록 좋은 인상을 주고 싶을 때 너의 왼쪽을 보여주는 건 아주 곤란할 테니까. 그게 네 행동거지의 불길한sinister('sinister'에는 '왼쪽'이라는 의미도 있다) 징조임은 말할 것도 없지(난 네가 말장난을 좋아한다는 걸 안단다).[33]

오른손과 오른쪽의 우위성에 대해서는 다양한 설명이 제시되었다. 빅토리아 여왕시대의 현자인 토머스 칼라일Thomas Carlyle(1795~1881)은 오른손잡이가 '아마도 전투에서 등장했을 텐데, 가장 중요하게는 왼손으로 심장 부위를 보호하고 방패를 들기 위해서였을 것이다'라고 추측했다.[34] 이러한 설명은 흥미로울지 모르지만, 방패는 오른손잡이가 인간의 규범이 되고 훨씬 뒤에야 발명된 것으로 보인다. 왼손잡이가 오른손잡이와 싸우는 경우보다 오른손잡이가 왼손잡이와 싸우는 경우가 드물 것이므로, 육박전에서는 왼손잡이가 유리할지 모른다.

칼라일은 1860년대에 아마도 파킨슨병 때문에 오른손이 부자유스러워진 후 사람들이 잘 쓰는 손에 대해 많은 생각을 했다. 그는 세 사람(한 사람은 왼손잡이, 두 사람은 오른손잡이)이 첼시 제방을 따라 풀 베는 모습을 본 후 또 다른 이론을 내놓았다. 왼손잡이 한 사람을 포함한 세 사

람이 함께 풀 베는 일을 하려고 했지만 그게 불가능함을 지켜본 그는 가장 간단한 형태의 불가능성을 목격했다. '오른손이 우위성을 갖지 않았다면 그러한 불가능성이 인류 전체에 만연했을 것이다.'[35] 특히 큰 낫 같은 날카로운 도구를 가지고 여럿이 하는 활동에서는 일정 수준의 일관성과 균일성이 바람직하다는 게 칼라일의 견해다.

분화의 요소는 확실히 효율성을 높여주는 것 같다. 한쪽 손으로 흰개미를 잡는 침팬지들은 그렇지 않은 침팬지들보다 36퍼센트를 더 잡는다.[36] 일반적으로 기관들의 효율이 높아진다는 것은 내적으로 비대칭이 된다는 것을 의미한다.[37] 그래서 인간의 장기는 비대칭적으로 분포하며 혈액은 나선운동을 하며 흐른다. 이는 분자 수준에도 적용된다. 설탕분자는 편광을 오른쪽으로 회전시키는 반면, 아미노산은 왼쪽으로 회전시킨다.[38] 가장 극적인, 그리고 가장 직관에 반하는 현대의 발견은 인간 뇌의 좌반구가 우반구와 다른 기능을 수행하고, 몸 오른쪽 부위의 운동을 통제한다는 것이다.

고대부터 19세기 중반까지는 일반적으로 인간의 뇌는 대체로 인간의 두개골 형태와 일치하는 식으로, 즉 앞뒤가 아니라 (코의 선을 기준으로) 좌우로 대칭적이라고 여겨졌다. 그래서 뇌는 주로 앞부분, 중간부분, 뒷부분으로 나뉘어졌는데, 앞부분은 이마 바로 뒤였다. 가장 최근에 이러한 견해를 두드러지게 표명한 것은 19세기 초에 기본원리가 마련된 골상학이었다.

골상학자들은 뇌 기능이 국부적이며, 두개골의 표면이 그 아래에서 일어나는 뇌 활동의 종류에 따라 형성되고 특징지어진다고 주장했다. 다양한 뇌 기능들이 발달함에 따라 이들 기능을 맡는 '융기'들이 만들어지며, 마사지를 통해 이런 융기를 발달시킬 수도 있다. 19세기 중

반에 마흔두 개에 달하는 기능들이 확인되었고, 일부 골상학자들은 정치적 소속을 결정하는 것과 같은 일을 담당하는 융기가 있다고까지 주장했다. 어떤 골상학자는 두개골에 관해 '작은 언덕마다 혀가 하나씩 있다'고 썼다.[39]

골상학에서 뇌의 좌반구는 정확히 우반구의 거울 이미지다. 머리에는 최대 여든네 개에 이르는 '융기'가 있을 수 있고, 좌우반구의 뒤쪽에는 '파괴성' '비밀스러움' '반항' '성욕' 같은 나쁜 융기들이 있다. 이러한 좌우반구의 대칭 때문에 골상학 논문들에는 대체로 옆얼굴을 보여주는 삽화가 들어갔다.

1860년대에 프랑스인 외과의사인 폴 브로카Paul Broca가 언어 문제를 가지고 있고 몸의 오른쪽이 마비된 환자들의 뇌를 연구했다. 그 결과 뇌의 좌반구가 언어 기능을 담당하며 몸 오른쪽의 운동을 통제한다고 결론지으면서 골상학적 합의는 깨지기 시작했다. 그의 환자들이 사망한 후에 뇌를 분석한 결과 좌반구에 손상이 있음이 밝혀졌다. 브로카의 발견으로 원래 1836년에 마르크 다Marc Dax가 몽펠리에에서 열린 의학학회에서 발표한 논문이 1865년에 출간되었다. 이 논문의 결론은 브로카의 결론과 비슷했다.

골상학에 대해 읽은 다는 1800년 머리에 부상을 입어 단어들을 간신히 기억하는 기병장교에게 정확히 어디에 부상을 입었는지 물었다. 부상 부위는 정수리 왼쪽이었다. 이후에 다는 좌뇌의 손상과 언어 상실이 유사하게 결합된 더 많은 환자들을 보았다. 다의 논문은 그즈음에는 그다지 관심을 불러일으키지 못하다가 30년 뒤에야 그의 아들의 노력 덕분에 출간되었다.[40]

현대 연구는 이 결과들을 뒷받침해왔으며 또한 뇌 좌우반구의 다른

기능들을 상세하게 밝혀냈다. 좌반구는 일반적으로 언어를 처리한다고 알려져 있다. 여기에는 말하기, 읽기, 쓰기, 맞춤법이 포함된다. 어떤 이들은 언어를 처리하는 데 필요한 '민첩성'과 '속도'가 오른손으로 전달되고, 그래서 오른손을 더 움직일수 있는 것이라고 생각한다.[41) 반대로, 우반구는 '시각 이미지와 3차원 공간을 이해하는 데 필요한 고도로 병행적이고 통합적인 분석'을 포함한 '비언어적인' 일들을 수행한다고 여겨진다.[42) 우반구는 또한 감각 지각을 처리하고 언어와 관련해서 감정, 강조, 은유, 유머를 담당한다.[43)

　물론 이것은 골상학에 커다란 충격을 주었다. 비록 이러한 통찰들이 궁극적으로는 골상학의 뇌 기능 분화에 대한 주장에서 나왔지만 말이다. 19세기 후반에 대단히 많이 제작된, 도자기로 만든 골상학적 반신상들은 이러한 생각에 부응하려는 성의 없는 시도로 보인다. 가장 성공적인 것은 미국인인 파울러 형제가 만든 것으로, 오늘날에도 고물상과 골동품상에서 볼 수 있다. 그것들에는 신고전주의의 대리석 반신상처럼 한결같이 흰 유약이 발라져 있지만 그 위에 검은색 텍스트가 새겨져 있다.

　나는 심히 비대칭적으로 머리 오른쪽보다 왼쪽에 훨씬 더 많은 텍스트가 새겨져 있는 것을 하나 가지고 있다. 왼쪽에는 모든 뇌 기능이 낱낱이 새겨져 있어서 다양한 말들이 빽빽한 숲을 이룬다. 예를 들어 왼쪽 눈 근처에서는 '언어 기억' '언어 표현' '언어' '추정' '계산' '체계' '청결' '색' '무게' '크기' '형태' 같은 말을 볼 수 있다. 하지만 오른쪽은 좀더 요약되어 대문자로 새겨진 텍스트들이 훨씬 더 드문드문 덮여 있다. 예를 들어 '도덕적 판단과 종교적 감정' '분류' '직관, 추론, 반성, 능력' 등이 있다. 오른쪽 눈에는 아무 단어도 없다. 이는 시각적으로, 좌반구는 컴퓨터같이 실로 극히 분주하게 언어를 처리하는 쪽이고 오른쪽은 좀더 느긋

하게 개념화와 일반화를 담당한다는 인상을 준다.

많은 경우 이렇게 뇌 좌우반구의 다양한 기능들을 밝히다보면 오른손의 '우위'에 한층 더 신빙성이 실리곤 한다. 오른손을 통제하는, 글을 읽고 쓸 줄 알며 계산을 할 줄 아는 좌반구는 흔히 '우세한' 반구로 여겨진 반면 우반구는 그보다 덜 정교한 것으로 여겨졌다. 1961년에 한 신경학자는 우반구는 단지 '흔적'에 지나지 않는다고까지 했다.[44]

그러나 이것은 왜 인류의 90퍼센트 정도가 오른손잡이인지, 또는 왜 뇌의 좌반구에서 언어 및 수학 능력이 더 발달하는가 하는 의문에 답을 주지 못한다. 뇌의 좌반구에 타격을 입은 사람들은 흔히 어린아이의 언어능력으로 퇴행하지만, 상당수는 남아 있는 우반구로 다시 어른의 언어를 배울 수 있다.[45] 따라서 우반구는 언어를 담당할 수 있는 것이다. 참으로 문제를 더 복잡하게 만드는 것은 오른손잡이의 5퍼센트, 왼손잡이의 30퍼센트의 언어능력을 뇌의 우반구에서 담당한다는 점이다![46]

그럼에도 인간의 몸과 뇌가 '분업'을 하고 어느 정도 이원화되어 있다는 것은 사실이며, 여기서 우리의 주제와 관련이 있는 것은 이러한 분화의 창의적 이용이다.

> 어떤 사람이 내 쪽으로 얼굴을 향하고 있으면
> 그의 오른쪽이 내 관점에서는 왼쪽인 것처럼,
> 우리를 마주보는 오른쪽은 우리의 관점에서 왼쪽이다.
> −바르톨로 다 사소페라토, 「휘장과 문장에 관하여」(1358)[1]

나는 예술작품과 관련해서 그 작품이 다루는 대상의 관점에서 왼쪽과 오른쪽을 논의할 것이다. 일반적인 미술사학 용어로는 '고유한proper 왼쪽'과 '고유한 오른쪽'이라고 한다. 하지만 혼동을 최소화하기 위해 초상화와 관련해서는 '모델의 왼쪽'과 '모델의 오른쪽'이라는 말을, 또는 초상화가 아닌 경우에는 '대상'이나 '주인공' 같은 말을 선택적으로 사용할 것이다.

이는 중요한 문제다. 현대 이전의 대부분 예술작품에서 그림의 배경은 관람자보다는 그림의 주인공들, 특히 가장 중요한 주인공과 관련해서 설정되는 것이 당연시되었기 때문이다. 그 이유는 예술작품의 주인공들(신, 영웅, 성인, 왕, 여왕, 귀족, 정치가, 종교지도자)은 보통 관람자보다 더 중요하게 여겨졌고 어떤 면에서는 관람자와 구분된다고 여겨졌기 때문이다.

이는 중앙으로 집중되고 정면을 향하는 구성에서 가장 쉽게 알 수 있다. 그래서 예를 들어 그리스도가 십자가에 못 박히는 장면에서 나쁜 도둑은 관람자의 왼쪽과 오른쪽이 아니라 그리스도의 왼쪽과 오른쪽에 있다. 결혼식과 같이 남편과 아내를 그린 2인 초상화에서 아내는 대개 관람자의 왼쪽보다는 남편의 왼쪽에 서는데, 이는 그녀가 사회적으로 덜 중요한 인물임을 나타낸다.[2] 이와 비슷하게 연극에서도 '무대 왼쪽'과 '무대 오른쪽'이라는 말은 관객과 마주보는 배우의 시점에서 결정된다.

관람자들이 이미지를 위계적으로 '읽는' 방식은 피렌체의 상인 조반니 디 파골로 모렐리Giovanni di Pagolo Morelli가 쓴 회고록의 한 구절에서 감동적으로, 분명하게 드러난다.[3] 그의 장남인 아홉 살 난 알베르토는 고통스러운 병을 앓다가 마지막 성례를 받지 못하고 1406년 6월에 죽었다. 1년이 지나도 여전히 슬픔에 빠져 있던 조반니는 정교한 기도와 속죄의 의식儀式을 생각해냈다. 그는 맨머리, 맨무릎에 목에는 가죽 끈을 두르고 아들이 아픈 동안 그의 앞에 내놓곤 했던 이미지 앞에서 기도를 올렸다. 이 패널화에는 성모 마리아(그리스도의 오른쪽)와 복음서 저자인 성 요한(그리스도의 왼쪽)이 양옆에 서 있는 십자가 위의 그리스도가 담겨 있다.

조반니는 먼저 시선을 그리스도에게 고정시키고 한동안 자신의 고통에 대해 묵상했다. 그런 다음 자신과 아들을 위해 신의 자비를 구했다. 잠시 후 '내 마음과 정신이 진정되었을 때 나는 성십자가True Cross[그리스도가 못 박힌 십자가]의 오른쪽으로 눈을 돌렸다. 거기서 십자가의 발치를 바라보다가 순결하고 경건하고 신성한 어머니를 보았다.'

그는 성모 마리아의 고통에 대해 묵상하면서 그녀에게 자신과 아들을 위해서도 기도해달라고 간청했다. 그런 다음 그 패널화를 들어 올려

입을 맞춘 뒤 다시 내려놓고서 사도신경을 외고 『요한복음서』를 암송했다. '『요한복음서』를 암송할 때 내 눈은 인간 몸에서 볼 수 있는 가장 큰 슬픔을 머금은 채 귀하신 십자가의 왼쪽에 묘사된 성 요한의 모습에 머물렀다.' 조반니가 울컥 눈물을 쏟아 바닥에 웅덩이가 생겨난다. 그런 다음 성 요한(조반니라는 이름은 이 성인의 이름을 딴 것인데, '조반니'는 요한의 이탈리아식 표기다)에게 긴 기도를 올린다. 마침내 그는 그리스도, 성모 마리아, 마지막으로 성 요한에게 차례로 입을 맞춘다.

조반니는 '나의 왼쪽'에 서 있는 성모 마리아에게 눈길을 돌렸다고 말하는 것이 불경한 짓이라고 생각했다. 왜냐하면 그 질서는 얼굴을 아마도 자신의 오른쪽으로 향하고 있을 그리스도에 의해 결정되어야 하기 때문이다. 조반니는 그들에게 입을 맞추지만 자신이 그 질서의 바깥에 있음을 받아들이고 거기에 복종해서 자신의 눈을 '성십자가의 오른쪽으로' 돌렸다고 말한다. 성십자가가 결정짓는 가장 중요한 진실 가운데 하나는 왼쪽과 오른쪽에 관한 것이다. 실제로, 십자가에 못 박히는 그리스도의 묘사에서 그리스도의 오른손이 왼손보다 먼저 십자가에 못 박히고 또한 먼저 못에서 풀려난다.[4] 이러한 데코룸decorum〔키케로의 말을 빌리면 '해야 할 일과 하지 않아야 할 일에 대한 지식'이며 우리말로는 적절함이나 적합함, 즉 규범이나 규칙을 의미한다. 미술에서의 데코룸은 시대별로 양식의 변화에 따라 다른 모습, 다른 내용을 보여주며 시각미술에서 재현되는 것을 적합하게 위치짓는 방식을 말한다〕은 예배를 보는 사람이 그 이미지에 대해 가질 수 있는 친밀함을 제한하는 '소외효과'를 불러온다.

최근의 인지심리학 실험은 관찰자가 다른 사람의 몸 부위에 대해 왼쪽과 오른쪽을 판단하면서 그 몸을 은연중에 정신적으로 순환한다고 결론지었다. 하지만 과거의 데코룸은 사람들이 그렇게 할 때 좀더 신중해

지도록 했던 것 같다. 다른 사람의 몸, 특히 '그리스도의 모사품'에 깃들 때는 많은 규약들에 둘러싸였다.[5]

거의 동일한 접근법이 13세기의 카발라 책으로 헤로나[오늘날 에스파냐 카탈루냐 북동부에 있는 도시]의 야코브 벤 세스케트Jacob ben Sheschet 랍비가 쓴 『신앙과 종교에 관한 책Book of Faith and Religion』에서 발견된다. 이 랍비는 기도하는 사람들에게 다음과 같이 하도록 충고한다. '그때 한 사람이 스승 밑을 떠나는 학생처럼 '샬롬'을 선언한다. 먼저 그 왼쪽(이는 축복받으신 예수 그리스도의 오른쪽이다)을 맞이한 다음 오른쪽(이는 그리스도의 왼쪽이다)을 맞이한다.'[6] 그들의 신을 인격화하지 않고 신의 시각적 이미지를 금하는 종교에서 비슷한 공간 체계를 채택하고 있는 것이다.

현대 지각심리학의 실험은 대부분 사람들이 그들의 오른쪽보다 왼쪽 공간에 더 주의를 기울인다는 사실을 증명했다. 그래서 사람들은 그들의 오른쪽에 있는 사물과 더 쉽게 마주친다.[7] 이는 특히 원시시대부터 (그것이 우호적이든 적대적이든) 앞에 선 사람이 오른손으로 지어내는 손짓에 대해 바짝 경계해야 했던 데서 유래했을 법하다.

이렇게 오른쪽에서 왼쪽으로 진행되는 절차는 아주 뿌리 깊어서, 1506년 로마에서 재발견된 고대의 유명한 조각상 〈라오콘〉(그림3)에서도 볼 수 있다. 베네치아의 대사들은 1523년 4월 28일, 바티칸을 방문하고 쓴 외교 보고서에서 이 조각상이 '땅바닥에서 제단 높이만큼 높은' 기부基部에 놓여 있었다고 서술했다. 그들은 〈라오콘〉의 가운데 인물부터 묘사하기 시작한다. '그냥 숨이 가빠 보인다.' 그런 다음 먼저 라오콘의 오른쪽에 있는 아들을, 그 다음 왼쪽에 있는 아들을 묘사한다.

'오른쪽의 아들은 뱀에게 아주 단단히 두 번 휘감겨 있는데, 그를 휘

감은 뱀의 몸통 일부가 가슴을 가로질러 죽을 지경까지 심장을 옥죈다. 왼쪽의 아들도 또 다른 뱀에 휘감겨 작은 팔로 자신의 다리에서 그 난폭한 뱀을 떼어내려고 하지만 그들을 도와줄 이 아무도 없이 눈물로 뒤범벅된 얼굴로 서서 아버지를 향해 소리치며 다른 쪽 손으로는 아버지의 왼팔을 잡는다.'[8] 라오콘의 오른쪽에 있는 아들이 다른 쪽에 있는 그의 형제보다 더 어리고 작고 애처로운데도 대사들은 일반적인 절차를 따른다. 이 조각상을 묘사한 것 가운데 가장 유명하고 영향력 있는 야코포 사돌레토Jacopo Sadoleto의 시 「라오콘 조각상에 관하여」(1506)에서도 동일한 순서를 따랐다.[9]

이러한 관습은 중세에 문장이 발달한 데 영향을 받았음에 틀림없다. 문장은 비슷한 방식으로 조직되기 때문이다. 방패에 있는 문장의 오른쪽dexter은 그것을 바라보는 (또는 반대쪽에 있는) 관찰자가 아닌 방패를 들고 있는 기사 쪽에서 볼 때 그 방패의 오른쪽이다. 비슷하게 문장의 왼쪽sinister은 방패를 들고 있는 기사 쪽에서 볼 때 왼쪽이다. 뿐만 아니라 문장에는 성性을 구분하는 체계가 있다. 귀족가문 출신의 남성과 여성이 부부가 될 때, 여성 가문의 문장은 남편 가문 문장의 상징emblem과 결합하면서 문장의 왼쪽으로 밀려난다.

1483경~85년의 한 채색필사본(런던 영국도서관)에는 솔즈베리 백작부인은 무장한 남편의 왼쪽에 서 있는 모습이 표현되어 있다. 그녀의 남편은 오른쪽으로 눈길을 돌리고 있다. 그녀는 남편의 문장(오른쪽 발을 들어 올리고 똑바로 선 사자)으로 '오른쪽'이 장식되고 그녀 자신의 문장(수직의 마름모꼴과 줄무늬)으로 '왼쪽'이 장식된, 전신이 덮이는 망토를 입고 있다.[10]

셰익스피어는 분명 문장의 중요한 세부사항에 조예가 깊었다. 그레

서 트로이의 전사 헥토르가 『트로일로스와 크레시다』에서 자신이 아약스와 어머니 쪽 친척이기 때문에 이 그리스인 사촌과 더 이상 싸우고 싶지 않다고 말할 때, 셰익스피어는 의도적으로 문장학의 관습을 뒤집어서 헥토르의 '오른쪽' 손이 '여성스러운' 평화주의에 무릎을 꿇는 모습을 보여준다. '내 어머니의 피여/오른쪽 뺨을 따라, 그리고 이 왼쪽 뺨을 따라 흘러라/내 아버지의 피 속에서 흘러라'(4막 5장 144~6행).

이 점을 이렇게 장황하게 이야기하는 이유는 서양인들이 텍스트를 읽거나 쓰는 것과 같은 방식으로 그림도 왼쪽에서 오른쪽으로 '읽도록' 되어 있다고 현대의 관람자들이 생각하는 경향이 있기 때문이다. 루돌프 아른하임Rudolf Arnheim은 대단히 큰 영향을 미친 『미술과 시지각 Art and Visual Perception』(초판 1954)에서 그림은 왼쪽에서 오른쪽으로 '읽힌다'고 주장한다. 하지만 그 다음 단락에서는 눈의 움직임의 자취는 '관람자들은 불규칙적으로 천천히 훑다가 중요한 관심 대상에 집중함으로써 시각적인 장면을 탐색한다'고 말한다.[11]

아른하임은 게다가 어떤 그림에서는 왼쪽이 '왼쪽에 대한 관람자의 동일시에 의해' 강조된다고 믿는다. 그래서 '그뤼네발트의 이젠하임 제단화〈그리스도, 십자가에 못 박히심Crucifixion〉에서 (관람자의) 왼쪽에 있는 성모 마리아와 복음서 저자인 요한은 한가운데에 있는 그리스도 다음으로 중요하다. 반면 (관람자의) 오른쪽에 있는 세례자 요한은 분명 이 사건을 전하는 이로서 이 장면을 가리키고 있다(그림1).'[12]

아른하임은 그뤼네발트의 이 그림이 전적으로 성모 마리아와 복음서 저자인 요한이 있는 그림의 '왼쪽'에 공감하려는 관람자의 욕구를 만족시키기 위한 것이라는 듯이 쓰고 있다. 이 이론은 관람자가 그림을 왼쪽에서 오른쪽으로 '읽는다'는 아른하임의 앞선 주장과 어긋난다. 한 문

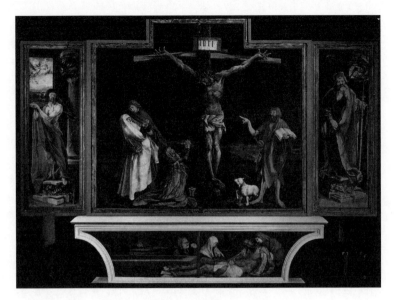

그림1. 그뤼네발트, 〈그리스도, 십자가에 못 박히심〉, 이젠하임 제단화

장 안에서 처음 나오는 말이나 구는 필시 마지막에 나오는 것보다 더 '중요하'지 않다.

그뤼네발트는 자기 그림이 왼쪽에서 오른쪽으로 '읽히'도록 할 의도는 없었던 것 같다. 성모 마리아는 그리스도 다음으로 중요한 인물이며, 동시대의 관람자들은 아마도 놀라운 그리스도의 이미지를 본 다음에 그녀를 살펴보았을 것이다. 하지만 관람자들의 눈은 그리스도의 왼쪽에 서 있는 세례자 요한의 모습에 더 머물렀을 것 같다. 그는 관람자를 마주보면서 그리스도를 가리킨다. 그래서 그는 관람자가 이 그림에 들어가게 해주는 주요한 지점이 된다. 그는 우리와 그리스도 사이를 직접적으로 중재한다.

대조적으로, 옷을 두껍게 입은 성모 마리아는 훨씬 더 멀리 떨어져

있다. 그녀는 완전히 비탄에 빠져 있는 것 같고 얼굴이 일부 가려져 있다. 세례자 요한의 중요성은 얼굴에서 나타난다. 그는 이 그림에서 그리스도 다음으로 두 번째로 크게 그려져 있다.[13] 물론 그리스도가 십자가에 못 박힐 무렵에는 그는 이미 죽은 뒤였다. 하지만 그는 복음을 전하는 사람의 전형이기 때문에 이 그림에 포함되어 이렇게 중요한 위치를 부여받았다.

세례자 요한의 또 다른 면들이 우리의 시선을 그에게 머물게 한다. 동시대의 관람자들(특히 라틴어를 읽을 줄 아는 사람들)은 특히 요한이 들어 올린 팔에 의해 만들어진 삼각형 모양의 공간에 들어 있는 글(이는 이 패널화에서 볼 수 있는 유일한 글이다)을 특히 궁금해 했을 것이다. 이런 그림에 들어 있는 글은 보통 '세상 죄를 지고 가는 하나님의 어린양을 보라'(『요한의 복음서』 1장 29절)였다. 하지만 이 그림에는 그 대신에 다른 텍스트가 뒤죽박죽 나열되어 있다.

ILLUM OPORTET
　CRESCERE
　　ME AUTEM
　　MINUI

'그분은 커져야 하고 나는 작아져야 합니다'(『요한의 복음서』 3장 30절). 이것은 아마도 그리스도와 세례자 요한 각자의 축일에 관한 언급일 것이다. 그리스도의 탄생은 한 해의 가장 어두운 날에 기념되고 그 이후에 세상은 점차 더 밝아진다. 이런 이유로 그는 커질 것이다.[14] 관람자들은 또한 세례자 요한의 놀랍도록 길게 늘어진 집게손가락에 관심을

갖게 되었을 것이다. 이 손가락은 요한이 죽은 후에도 썩지 않았다고 전해졌기 때문이다.

관람자가 이 그림에 들어가는 주요한 지점이 그리스도의 왼쪽에 위치한다는 사실은 또한 이 세상에서 우리가 하찮은 존재임을 상기시킨다. 그리고 우리가 살짝 가려진 성모 마리아가 서 있는 더 영광스러운 십자가의 오른쪽을 차지할 수 있을 때까지 해야 할 정신적인 '노력'의 양을 상기시킨다. 이것이 조반니 모렐리가 그리스도의 왼쪽에 서 있는 복음서 저자 성 요한에게 시선을 집중했을 때 왈칵 눈물을 쏟은 이유라고 나는 믿는다. 성 요한처럼 선하고 훌륭한 사람이 여전히 십자가의 왼쪽에 서 있다면 내 아들과 나는 어느 쪽에 남겨질까, 하고 그는 생각한다.

그림을 왼쪽에서 오른쪽으로 차분하게 '읽기'를 바라는 경향은 교황 그레고리우스 1세(재위 590~604)가 마르세유 주교에게 쓴, 자주 인용되는 유명한 편지에서 많은 자극을 받았다. 마르세유 주교는 신도들이 교회에 있는 이미지들에 경의를 바치자 그것들을 파괴했다. 그러자 그레고리우스 교황은 이미지가 갖는 교육적인 장점을 강조한다.

> 그림에 경의를 바치는 것과 그림이 들려주는 이야기를 통해 배우는 것은 별개의 문제라네. 후자를 위해서는 그림에 경의를 바쳐야 하네. 글로 쓰인 문서는 글을 읽을 줄 아는 사람들을 위한 것이고 그림은 글을 못 읽는 사람들을 위한 것이기 때문이네. 배우지 못한 사람들도 그림에서 자신들이 어떤 길을 따라야 하는지 배울 수 있지. 알파벳을 모르는 사람들도 그림에서는 읽어낼 수 있는 거라네.[15]

400~1600년의 이탈리아 벽화 가운데 남아 있는 100여 개에 관한 최근의 연구는 아주 유익하다.[16] 500~1000년 시기에는 실제로 벽화의 장면들이 왼쪽에서 오른쪽으로 읽히도록 배열되는 경향이 있었던 것 같다. 초기 그리스도교의 바실리카를 위해 고안된 '이중 평행Double Parallel'〔바실리카는 기둥들이 두 줄로 나란히 서 있는 내부가 특징적이다〕은 관람자로 하여금 그들의 왼쪽에서 오른쪽으로 '읽기'를 요구한다.

하지만 그때부터, 다시 말해 글을 읽고 쓸 줄 아는 사람들이 급속히 증가하는 시기에 단연코 가장 인기를 끈 형식은 '둘러싸기 방식Wrap-around Pattern'이다. 가장 유명한 예는 1480년대에 토스카나 화가들이 그린 시스티나 예배당 벽에 있는 두 점의 프레스코화다. 제단을 보면 우리의 오른쪽에서 그리스도 생애의 주요 사건들을, 왼쪽에서는 모세 생애의 주요 사건들을 볼 수 있다.

하지만 이 프레스코화 둘 다 제단 끝에서 시작된다. 그래서 우리는 그리스도의 생애는 왼쪽에서 오른쪽으로 '읽는' 반면 모세의 생애는 오른쪽에서 왼쪽으로 '읽게' 된다. 여기서 오른쪽에서 왼쪽으로 진행되는 모세의 생애가 그려진 프레스코화가 오른쪽에서 왼쪽으로 진행되는 히브리어를 암시한다고 여기는 사람이 있을지 모르지만, '둘러싸기 방식'의 벽화에서 그리스도교의 이야기가 묘사될 때도 같은 방식이 사용되었다.

1500~1600년, 즉 구텐베르크 혁명 이후 첫 세기에 예전보다 '왼쪽에서 오른쪽으로' 진행되는 벽화들의 비율이 줄어든다. 훨씬 더 일반적인 방식은 '둘러싸기'와 양쪽 벽의 프레스코화가 오른쪽에서 왼쪽으로 '읽히는' '시곗바늘 반대 방향으로 둘러싸기'다. 다음으로 일반적인 것은 'X'자 형의 '실뜨기' 방식으로, 이는 좌우 대각선으로 이리저리 왔다갔다

하는 것이다. 이들은 대개 오른쪽 위에서 왼쪽 아래로 전개된 다음 오른쪽 아래로 가로질러서 마지막에는 왼쪽 위에서 끝난다.

가장 일반적으로 왼쪽에서 오른쪽으로 진행되는 방식을 볼 수 있는 곳은 제단화의 프리델라다. 프리델라는 제단화 바로 아래쪽, 주요 패널화 아래 일련의 작은 이야기들이 그려진 패널화들을 말한다. 아마도 최초이자 확실히 가장 영향력 있는 예는 두초Duccio의 〈마에스타Maestà〉(1308~11경)〔영어의 'majesty'에 해당하는 이탈리아어로 '영광의 그리스도상'이라는 의미다〕로, 이 작품은 단연코 가장 중요하고 야심찬 이탈리아의 제단화다.[17]

이 제단화는 높이가 약 4.9미터, 폭은 약 4.6미터로 양면에 그려져 있다. 앞쪽 프리델라에는 주요 패널화인 〈성인, 천사들과 왕좌에 오르신 성모 마리아와 아기예수〉 아래에 그리스도 생애 초기의 일곱 가지 주요 사건들이 묘사되어 있다. 이 각각의 패널화 일곱 개는 서 있는 선지자들의 모습에 의해 나뉜다. 뒤쪽에 있는 프리델라는 그리스도의 사도들이 등장하는 아홉 가지 장면으로 구성되어 있으며, 이 프리델라 위에는 하나의 큰 패널화가 아니라 그리스도의 수난과 부활 후의 출현을 다룬 스물여섯 개의 장면으로 이루어진 패널화가 놓여 있다.

이 프리델라들은 분명히 왼쪽에서 오른쪽으로 읽히도록 되어 있지만 책을 읽는 방식과는 다르다. 왜냐하면 제단화 앞쪽에 있는 초기 장면, 즉 〈성모영보The Annunciation〉는 왼쪽 아래 프리델라에 있는 반면, 마지막 장면인 〈성모 마리아의 죽음〉은 주요 패널화 위쪽, 즉 오른쪽 위에 있기 때문이다. 따라서 우리는 왼쪽 밑에서 오른쪽 위로 그림을 읽게 된다. 하지만 성모 마리아의 죽음은 이야기의 끝이 아니다. 그것은 지상에서의 성모 마리아 삶이 마지막 장면일 뿐이다. 위 가운데에 있는 유실된

패널화는 승천과 천국에서의 **대관식**을 묘사했을 것이다. 그래서 우리는 오른쪽 끝에서 왼쪽으로 가서 우리 자신의 위치로 되돌아온다.[18] 하지만 위아래 수직으로 훑는 관찰자의 눈에 이것들은 비교적 현대에 생겨난 각주와 마찬가지로 주요 사건(왕좌에 앉은 성모 마리아가 있는 큰 패널화)에 대한 부연설명으로 읽힌다.

두초의 제단화 뒤쪽에 있는 프리델라 패널화의 장면들 또한 왼쪽 아래에서 오른쪽 위로 읽힌다. 하지만 이것들은 훨씬 더 복잡한 방식으로 조직되어 있다. 일부 패널화들은 크기가 두 배고, 아래 두 구역register을 갈지자 모양으로 위로 갔다가 가로지르고 아래로 갔다가 가로지르면서 전체를 읽는다. 그리고 이러한 궤적, 이른바 좌우교대서법boustrophe-don(왼편에서 오른편으로 그 다음 줄은 오른편에서 왼편으로 쓰는 방식)이 위쪽 구역에서도 반복된다.

통일성은 동일한 크기의 인물, 관람자의 왼쪽에서 떨어지는 빛, 그리고 왼쪽에 약간 보이는 건물과 같은 장치에 의해 유지된다. 하지만 개별 장면들은 여전히 전형적인 방식에 따라 내적으로 방향 지어져 있다. 가브리엘 천사는 성모 마리아의 오른편에 도착하고, 한가운데에 있는 두 배 큰 이미지에서는 십자가에 못 박힌 그리스도가 자신의 오른쪽, 기절하는 성모 마리아가 있는 무리 쪽을 향하고 있다.[19]

좌우교대서법이라는 말은 황소가 쟁기로 들을 가는 방식을 묘사하는 그리스어다. 이는 또한 지중해 지역에서 글쓰기의 발달과정에 있었음 직한 하나의 단계를 가리키기도 한다. 초기 페니키아인은 오른쪽에서 왼쪽으로 글을 썼지만 고대 그리스에서는 왼쪽에서 오른쪽으로 글을 썼다. 그리고 그 중간인 '좌우교대서법'의 단계가 있었으리라고 추측된다. 이 단계에서는 '오른쪽에서 왼쪽으로' 진행하는 줄에 있는 글자들은 거

울에 비친 것처럼 뒤집혀 쓰였다.[20] 시각예술에 관한 한, 쟁기질이나 베짜기 같은 활동이 중요했던 사회에서는 좌우교대서법적인 구조가 아주 자연스러웠을 것이다.

만약 관람자가 왼쪽에서 오른쪽으로 그림을 '읽을' 것을 기대했다면 예술작품에서 글이 사용되는 방법에 좀더 일관성이 있었을 것이다. 하지만 그림과 태피스트리에서 글은 (이젠하임 제단화에서처럼) 이미지에 맞춰지는 경향이 있고 수평적으로 죽 늘어서 있지 않은 경우도 왕왕 있다 (《마에스타》에 있는 유일한 글은 성모가 앉은 왕좌의 밑받침 세 면에 둘러져 있다). 성인들의 이름은 대개 그들의 후광에 삽입되고, 글은 보통 길게 펼쳐진 두루마리에 쓰인다. 하지만 이것이 그 이미지를 시계방향으로 또는 곡선식으로 '읽어야' 함을 의미하지는 않는다.[21] 관람자들이 어떤 글을 알아볼 수 있도록 성인들이 책을 들어 보일 때 거기에 적힌 말들은 종종 부자연스럽게 확대되거나 '포개지'고 그래서 우리는 왼쪽에서 오른쪽으로보다는 위에서 아래로 읽게 된다.

스탄차 델라 세냐투라Stanza della Segnatura〔바티칸 궁에 있는 '라파엘로의 방'들 가운데 하나로 '서명의 방'이라는 뜻〕의 천장에 있는 라파엘로 Raffaello Sanzio(1483~1520)의 〈철학의 알레고리〉(1508~09경, 그림2)는 표지에 다음과 같은 글이 쓰인 책을 들고 있다.

MOR
ALIS

그녀(철학)는 'NAT'와 'IS'만 보이도록(전체 제목은 'NATURALIS') 가로로 들고 있는 또 다른 책 위에 이 책을 놓아두고 있다. 도덕률은 분명

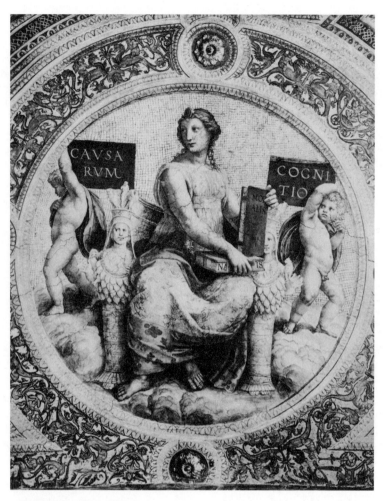

그림2. 라파엘로, 〈철학의 알레고리〉.

'수평적인' 자연보다 우월하며, 그것은 신으로부터 나오는 것이므로 위아래 수직적인 방식으로 이해되어야 한다.

그녀의 양쪽에는 글이 새겨진 명판을 들고 있는 두 명의 푸토[고대 미술에 등장하는 소년상인 푸토는 원래 큐피드 상이었으나 점차 장식적 모티브

로 변해서 그리스도교 미술에서는 흔히 천사의 모습으로 등장한다]가 있다. 그녀의 오른쪽에 있는 명판에는 이렇게 씌어 있다.

CAUSA

RUM

이것은 '사물의 원인에 대하여'라는 뜻이다. 그녀의 왼쪽에 있는 명판에는 이렇게 씌어 있다.

COGNI

TIO

이는 '지식', 즉 '인식'을 의미한다. 여기서 다시 우리는 위에서 아래로 읽도록 요구받는다.

하지만 4원소[물, 공기, 불, 흙] 색의 옷을 입은 철학은 그녀의 오른쪽을 쳐다본다. 이는 그녀가 모든 것들 가운데 '원인causarum'을 가장 소중하게 여기고 있음을 의미한다.[22] 그래서 우리가 이미지를 '읽는' 방향이 신중하게 정해지고 있는데, 철학의 오른쪽 어깨 위가 우리의 최종 목적지다.

비슷한 체계가 프레스코화인 〈아테네 학당〉 아래쪽에서도 채택되었다. 한가운데에 플라톤이 서 있고 그의 왼쪽에 아리스토텔레스가 서 있다. 경의를 표하는 자세의 플라톤은 수직적으로 위로 손짓을 하는 반면 아리스토텔레스는 수평적으로 아래로 손짓을 한다. 이들은 각자 책을 들고 있는데, 이 책들은 동일한 체계를 반영한다. 플라톤의 책은 수직으로

들려 있고 그의 왼쪽 넓적다리 위에 수평으로 받혀 있는 아리스토텔레스의 책보다 약간 더 높이 들려 있다.

관람자보다는 그림 속 주인공들을 기준으로 방향이 정해진 이미지들의 중요성은 바르톨로 다 사소페라토Bartolo da Sassoferrato(1314~57)가 문장학에 관한 최초의 학술논문인 「휘장과 문장에 관하여」(출판 1358)에서 하는 글쓰기에 대한 흥미로운 논의를 통해 한층 더 뒷받침된다. 바르톨로에게, 유럽인들이 왼쪽에서 오른쪽으로 글을 쓰고 읽는다는 사실은 〔당연한 것이 아니라〕 설명을 요하는 일이었다.

바르톨로는 히브리어를 배우면서 유대인들과 논의를 한 적이 있었다. '그들은 우리의 글쓰기 방식이 합리적이지 않다고 말했다. 우리는 왼쪽에서 글을 쓰기 시작해서 오른쪽으로 이동한다. 그래서 (아리스토텔레스에 따르면 오른쪽이 운동의 근원인데) 운동의 근원이 되어야 하는 것은 그 끝이 되고 끝이 되어야 하는 것은 그 시작이 된다는 것이다.' 그러면서 유대인들은 자신들의 글쓰기 방식이 '오른쪽에서 시작해서 왼쪽으로 이동하기 때문에' 훨씬 더 합리적이라고 주장했다.

하지만 바르톨로는 이에 대응하여 왼쪽과 오른쪽의 문장학적 개념에 입각해 왼쪽에서 오른쪽으로의 글쓰기를 기발하게 변호하고 있다.

글을 쓰는 것은 읽히기 위함이다. 읽히는 것은 눈에 보이는 것이다. 따라서 읽기는 시각을 통해 수행된다. 보는 것은 철학자들이 말하는 것처럼 수동적인 작용이다. 우리 눈에 인지된 성서의 이미지는 우리 눈에 영향을 준다. 그래서 눈은 어떤 작용의 수취인이 된다. 눈은 읽기에 의해 손상될 수도 있으므로 이는 분명하다.

여기서 말하는 글은 적극적이고 심지어 생동하기까지 해서 글을 읽는 사람의 수동적인 눈에 작용한다. 바르톨로는 우리 맞은편, 즉 우리가 쓰고 읽는 양피지 뒤편에서 글을 쓰고 읽는 어떤 사람을 상상한다.

글이 우리의 눈에 영향을 주려면, 이 행위는 글의 오른쪽에서 시작되어야 한다. 왜냐하면 오른쪽이 운동과 행위의 근원이기 때문이다. 하지만 어떤 사람이 내 쪽으로 얼굴을 향하고 있으면 그의 오른쪽이 내 관점에서는 왼쪽인 것처럼 우리를 마주보는 오른쪽은 우리의 관점에서는 왼쪽이다. 따라서 우리는 [글의] 목적을 고려하기 때문에, 다시 말해서 유대인들의 관습에 따르면 글이 왼쪽에서 시작되는 반면 우리의 관습에 따르면 오른쪽에서 시작되는 까닭에 우리의 글쓰기 방식이 좀더 합리적인 것으로 보인다.[23]

잉글랜드 출신의 중세 신학자이자 교육자인 요크의 앨퀸Alcuin of York(735~804경)은 성인들의 글이 신의 명령을 받아쓴 것이라고 본 최초의 인물이었다.[24] 그리고 바르톨로는 신이 모든 그리스도교 저작의 궁극적인 저자라고 암시했다. 그리스도교 작가들은 인간 필경사의 맞은편에 앉아 이들의 펜을 이끄는 신의 관점에서 볼 때 오른쪽에서 글을 시작한다. 그래서 우리 인간의 글은 실은 신이 쓴 글이 거울에 비춰진 것이다. 전지全知한 레오나르도가 익혔던 것과 같은 글쓰기 방식인 것이다.

바르톨로의 이론이나 그와 비슷한 것이 프라 안젤리코Fra Angelico가 〈성모영보〉라는 제목의 두 거대한 제단화(1425~26경, 1430~31경)를 그릴 때 영향을 미쳤음에 틀림없다. 이들은 각각 글에 대해 근본적으로 다른 접근법을 보여준다. 각 제단화의 주요 패널화는 비슷한 방식으로 세 개의 주요 '장면들'을 보여주는 세폭화처럼 배열되어 있다. 우리

의 왼쪽에 에덴동산으로부터 추방당하는 아담과 이브가 보인다. 에덴동산은 포르티코〔대형 건물 입구에 기둥을 받쳐 만든 현관 지붕〕에 인접해 있다. 포르티코의 아치 두 개가 각각 천사 가브리엘과 성모 마리아를 틀처럼 담고 있다.

두 작품 가운데 제작시기가 빠른 피에솔레의 산 도메니코 수도원에 있는 제단화에는 주요 패널화 아래쪽에 라틴어 명문銘文이 수평적으로 쭉 이어진다.[25] 이는 가브리엘 천사가 하는 말인데 이렇게 시작한다. '은총이 가득하신 마리아님 기뻐하소서, 주님께서 함께 계시니AVE MARIA GRATIA PLENA DOMINUS TECUM'(『루가복음서』 1장 28절).

하지만 이는 사실 관람자로 하여금 주요 패널화를 왼쪽에서 오른쪽으로 '읽도록' 하기 위해 배치한 게 아니다. 주요 목적은 성모 마리아가 어떻게 이브의 죄를 '뒤집었'는지를 (또는 상쇄시켰는지를) 보여주기 위해, 가브리엘 천사의 유명한 인사인 '아베AVE'를 이브Eve 또는 에바〔EVA, 이브의 라틴어 표현〕 바로 밑에 두기 위함이다. 이브/에바라는 말을 거울에 비추듯 뒤집는 것은 가장 유명한 신학적 말장난의 하나였다.

그래서 이 명문의 가장 첫 말은 우리의 눈이 즉각적으로 나머지 말을 따라가게 하기보다는 그림 위쪽에 있는 이브를 올려다보게 하며 '아베'라는 말을 오른쪽에서 왼쪽으로 읽게 만든다. 성모영보 장면 자체는 일반적인 관습대로 성모 마리아의 시점을 중심으로 구성되어 있다. 그래서 가브리엘 천사와 성령의 빛은 성모 마리아의 오른쪽(우리의 왼쪽)에서 온다. 왜냐하면 이것이 모든 신의 전통적인 위치이기 때문이다.

이탈리아 코르토나에 있는 산 도메니코 교회를 위해 그린 두 번째 제단화에서 프라 안젤리코는 가브리엘 천사의 입에서 말이 두 줄기로 내뿜어져 나오는 것처럼 보이게 함으로써 가브리엘 천사와 성모 마리아

사이의 상호작용을 강화했다. 두 줄기의 말 가운데 첫 번째 것은 동그랗게 말리면서 마치 애무하듯이 성모 마리아의 후광을 빙 두르고 두 번째 것은 성모 마리아의 자궁을 곧바로 겨눈다.

성모 마리아의 대답은 놀랍다. 그것은 좌우교대서법에서처럼 거울에 비친 글자처럼 거꾸로 쓰여 있다. 그래서 그 글은 성모 마리아의 입술에서 시작해서 오른쪽에서 왼쪽으로 움직이는 것처럼 보인다. 얀 반 에이크Jan van Eyck는 현재 워싱턴에 있는 그의 〈성모영보〉에서 이와 똑같은 방식을 사용했다. 이 두 그림에 대해, 배경에 숨어 있는 신이 성모 마리아가 말하는 것을 읽을 수 있도록 이렇게 했다고들 한다. 하지만 이는 부분적으로만 맞다. 신이 성모 마리아가 하는 말들의 궁극적인 '저자'이지만 성모 마리아는 또한 (이브/에바에게는 미안하지만) 모든 것을 뒤집는 여성이기도 하다.[26]

그런데 왜 20세기의 많은 관찰자들은 현대 이전의 수많은 미술작품을 지배한 문장학의 원리를 무시했을까?

이는 주로 관찰자의 시점과 주관을 우선적으로 생각하려는 현대의 경향 때문이다. 교황의 박식한 고고학자인 조반니 캄피니Giovanni Ciampini(1633~98)의 왼쪽과 오른쪽에 대한 논의는 미술작품을 문장학적으로 보는 견해가 쇠퇴하고 관찰자의 시점에서 왼쪽과 오른쪽을 판단하는 쪽으로 변화하고 있음을 보여주는 징후다.[27]

캄피니는 중세 그리스도교의 모자이크화에 관한 그의 선구적인 책 『베테라 모니멘타Vetera Monimenta 1권』(1690)에서 로마의 산타 마리아 마조레 교회에 있는 한 모자이크화를 묘사한다. 이 모자이크화에서는 그리스도의 수의 앞에 놓인 십자가상 오른쪽에 성 베드로가, 왼쪽에

성 바울이 있다. 캄피니는 '관찰자와 관련해서 성 베드로는 왼쪽에, 성 바울은 오른쪽에 있다'고 말할 뿐이다.[28] 이것은 종교 이미지에서 왼쪽과 오른쪽을 묘사하기 위해 '관찰자와 관련해서'라는 구절이 사용된 첫 번째 사례라 해도 과언이 아니다.[29]

캄피니는 『베테라 모니멘타 2권』(1699)에서 로마의 산타 체칠리아 교회에 있는 또 다른 모자이크화를 묘사한다. 여기서 성 바울은 이제 그리스도의 오른쪽에, 그리고 성 베드로는 그리스도의 왼쪽에 자리한다(중세와 종교개혁 시기 동안 베드로와 바울 가운데 누가 그리스도의 오른쪽 최고 자리를 차지할 것인가를 놓고 논쟁이 있었다).[30] 캄피니는 성 바울이 "(관찰자의) 왼쪽, 구세주의 오른쪽에 놓여 있다"고 말한다.[31]

이렇게 속된 관찰자 시점이 인정되고 있는 것은 왼쪽-오른쪽 구분이 완전히 무시되기 전 첫 단계로 볼 수 있다. 그림을 글처럼 읽을 수 있다고 생각하는 순간 왼쪽-오른쪽 구분의 중요성이 줄어들기 때문이다. 다시 말해 그림과 달리 문장에서는 단어들 사이의 위상 체계가 분명하지 않기 때문이다. 시작 부분(우리의 왼쪽)의 단어들이 다른 부분의 단어들보다 더 중요한 것 같지는 않은 것이다.

이러한 역사 변화에 대해서는 많은 이유들이 제시될 수 있겠으나 가장 타당해 보이는 것은 다음과 같다. 판화로 삽화를 넣은 활자본(캄피니 자신의 책에는 삽화가 아주 잘 들어가 있다)이 우세해지면서 사람들은 읽는 것과 보는 것을 좀더 잘 결부시키게 되었을 것이다. 이는 어쨌든 16세기 중반 이후 시와 그림 사이에 이루어지던 비교에 의해 조장되었다.[32] 설명이 들어간 판화들이 점점 더 많이 제작되었고 이것은 또한 이미지를 '읽는' 경향을, 그리고 점점 그것을 읽는 사람과 관련해서 왼쪽과 오른쪽을 생각하는 경향을 부추겼을 것이다.

문장학적인 보기 방식에 대해 훨씬 더 중대하게 이의를 제기한 것
은 보는 사람의 시점이 아니라 보는 사람의 주관에 더 관심을 두는 미학
이론들이었다. 이 과정에서의 획기적인 사건은 1674년, 3세기 그리스의
수사학자 롱기누스가 쓴 논문으로 알려진 「숭고에 관하여」가 프랑스어
로 번역되어 출간된 것이었다. 롱기누스는 숭고의 효과가 관객을 이동
시켜서 그 자신의 바깥으로 데려가는 효과를 가지고 있다고 주장했다.
롱기누스에게 숭고는 길들여지지 않은 광대한 자연과 문학에서만 발견
할 수 있는 것이었다.

하지만 18세기에 이르러 영국에서부터 시작해서 시각예술이 숭고
감정의 주요한 촉매제가 되었다. 풍경식 정원과 풍경화는 특히 관람자
에게 무한함과 광대함의 감정을 안겨주었다. 숭고에 관한 이론에 따르
면 관람자는 보는 대상 속으로 자유롭게 들어가고 그에 의해 압도된다.
거기에는 '소외시키고' 분열을 일으키는 왼쪽과 오른쪽에 관한 문장학
적 개념이 들어설 여지가 없는, 일종의 완전히 신비로운 융합이 있다(그
것이 긍정적인 것이든 부정적인 것이든).[33] 그 시대, 특히 프랑스의 예술비
평에서 비평가는 흔히 그들 자신이 그림 속 장면에 참여하거나 또는 묘
사된 풍경 속을 돌아다니는 것처럼 상상한다.[34]

관람자를 강조하는(그리고 관련된 '문장학이 축소'되는) 이 새로운 경
향은 특히 18세기 중반 영국에서 무덤 기념물의 설계에서 일어난 변화
를 보면 가장 분명하게 알 수 있다. 초기 영국의 무덤들에서는 '기사도
전통'이라고 해서 정교한 의전儀典 문장들로 고인의 조각상을 둘러싸는
것이 일반적인 관습이었다. 이는 방대한 가계도에서 고인이 차지하는 확
고한 위치를 강조했다.

18세기에 의전 방패 아래에 신흥민주의적인 고인의 이미지를 보여

주는 것이 유행하게 되었다. 이들은 대개 '높이 올려져' 있는데다 규모가 작아서 상대적으로 이목을 끌지 못했다. 이것들은 선조에 대한 고인의 관계보다는 살아 있는 사람들에 대한 고인의 관계를 더 기념하는 것이었다. 무덤 위의 긴 명문들은 고인이 그의 상속인들에게 남긴 것을, 그리고 그 상속자들이 훌륭한 무덤을 세움으로써 고인과 그들 사이의 합의에서 그들이 해야 할 의무를 (그 이상으로) 이행했다는 사실을 강조했다. '기념물은 고인의 덕을 표현하는 것에서 살아 있는 사람들과 고인의 고결한 연관성을 기록하는 것이 되었다.'[35] 많은 경우에 실제로 기념물에 '살아 있는' 문상객들의 조각상이 포함되어서 살아 있는 사람들이 고인이 받을 관심을 가로챘다. 그래서 애절하게 '지켜보는 이'(이들은 가끔 글을 쓰는 모습을 하고 있다)가 이들 기념물에서 주요한 주인공이 되었다.

하지만 우리는 여기서 너무 앞질러 가버렸다. 마지막 부분에서 왼쪽과 오른쪽에 대한 현대인들의 생각에 대해 다시 살펴볼 것이다.

제3장

만만한 상대

유혹의 올가미에 걸려들어 꼼짝 못할 때,
욕정의 열기로 흥분할 때······
그는 자신의 왼쪽이 공격받고 있음을 안다.
　　　　—성 요한 카시안, 『영적 담화』[1]

한번은 기도실에 있을 때
악마가 내 왼쪽에 흉측한 형상을 드러냈다. ······
근처에 성수가 있어 그쪽으로 몇 방울을 흩뿌렸다.
　　　　—아빌라의 성 테레사, 『자서전』(1561경)[2]

이상 기본적인 왼쪽—오른쪽 관습들을 대략 살펴보았다. 이제 대단히 자극적인 시각 이미지, 다시 말해 주로 육체적이고 성적인 공격과 관련된 이미지에 대한 우리의 반응에 영향을 미치는 문제를 좀더 상세히 살펴보기로 하자. 내가 고른 대부분 이미지들에서 공격자는 희생자의 왼쪽에서 등장한다.

이 모든 이미지들에는 공격의 방향과 관련해서 그 밑바탕에 깔린 도덕적인 체계가 있었다(그리고 오늘날에도 여전히 대단히 많은 이미지들에 그런 체계가 존재한다). 방어하지 못한 몸의 오른쪽에 입은 상처는 잔학행위로 여겨질 가능성이 큰데, 그 전형적인 예는 로마의 백부장〔고대 로마 군대의 조직 가운데 백 명으로 조직된 단위 부대의 우두머리〕 롱기누스가 그리스도의 몸 오른쪽을 창으로 찌른 것이다.[3]

희생자가 공격자에게 몸의 오른쪽을 내보인다면 적어도 지형히기

나 그 공격자를 반기지 않는다는 인상을 주려함을 암시한다. 오른쪽은 냉담함에 가깝고 상처는 침해violation를 나타낸다. 그리스도의 경우에는, 오른쪽의 상처가 그가 인간을 위해 한 희생의 정도를 강조한다.

정반대로 희생자가 '불결한' 왼쪽을 내보인다면, 그리고 그쪽이 침해당한다면 도덕적인 문제에서 좀 애매해지는 것 같다. 역사적인 증거에 따르면, 이런 경우 관람자들의 분노는 줄어든다. 특히 희생자가 아름다운 여인이라면 흥분은 더 커진다. 회화와 문화의 관습에 따르면, 왼쪽(이는 '심장' 쪽이기도 하다)을 드러내는 이들은 공격자와 어느 정도 공모 관계에 있거나 과실이 있다. 즉 그러한 공격을 '불러들이고' 있는 것이다. 이것이 왼쪽에 대한 공격이 좀더 용인되고 흥분을 불러일으키는 것처럼 보이는 이유다.

이러한 이분법을 보여주는 전형적인 예는 베네치아 미술과 이후 유럽 미술의 중요한 주제가 된, 비스듬히 기대 누운 여성 누드의 개시開始를 알린 한 이미지다. 이 이미지는 르네상스시대의 가장 아름다운 활자본 가운데 하나인 『이프네로토마키아 폴리필리Hypnerotomachia Poliphili』(1499, 베네치아)〔'hypnerotomachia'는 그리스어로 잠을 뜻하는 'hypnos', 사랑을 뜻하는 'eros', 투쟁을 뜻하는 'mache'의 합성어〕에 들어 있는 목판화로 찍은 삽화다. 이 책의 저자는 일반적으로 이탈리아 트레비소〔이탈리아 베네토 주에 있는 도시〕출신의 도미니쿠스 수도회 수도사인 프란체스코 콜론나로 여겨진다. 이 목판화들은 무명의 미술가가 제작했는데, 그는 아마도 이탈리아의 파도바파 화가, 안드레아 만테냐Andrea Mantegna(1431경~1506)와 관련이 있는 사람이지 싶다.

이 책의 내용은 폴리필로라는 젊은 연인이 1인칭 화자로서 자신이 꾼 꿈을 설명하는 것이다. 그는 꿈속에서 눈부신 고대 건축물과 조각상

들의 잔해가 흩어져 있는 풍경 속에서 잃어버린 연인을 찾는다. 그러다가 어느 순간 대리석으로 조각된 분수를 발견한다. 야외의 아르부투스 나무 아래에서 잠든 벌거벗은 님프가 새겨진 부조浮彫에서 물이 쏟아진다.

> 이 아름다운 님프는 천을 활짝 펼치고 편안하게 누워 잠들어 있다. ······ 그녀는 몸 오른쪽을 바닥에 대고 누워, 아래쪽 팔을 구부리고 손을 펼쳐 뺨 아래에 넣어 느긋하게 머리를 받치고 있다. 자유로운 다른 쪽 팔은 몸 왼쪽을 따라 놓여 있고 통통한 허벅다리 위에 반쯤 벌어진 손이 있다. 작은 젖의 꼭지는 숫처녀의 그것 같았는데, 오른쪽에서는 차가운 물줄기가, 왼쪽에서는 뜨거운 물줄기가 뿜어져 나왔다. 그녀의 발치에는 욕정으로 잔뜩 흥분한 사티로스가 서 있었다······.[4]

이 목판화에서 사티로스는 아르부투스 나뭇가지에 매달린 엉성한 커튼을 젖히고 그녀의 몸 왼쪽에 눈길을 두고 발기한 채 지켜본다.

여기서 콜론나는 뜨거운 물이 그녀의 왼쪽 젖가슴에서 뿜어져 나오게 함으로써, 몸의 왼쪽이 오른쪽보다 더 차갑다는 아리스토텔레스적인 관습을 뒤집는다. 아마도 아리스토텔레스가 제자 알렉산드로스(알렉산더 대왕)에게 보낸 책으로, 중세에 아주 인기를 끈 처세서인 『비밀의 책 Book of Secrets』에서는 잠을 잘 때 왼쪽으로 누워 잘 것을 권고한다. 왜냐하면 오른쪽보다 왼쪽을 더 따뜻하게 유지해야 할 필요가 있기 때문이다.[5] 아마도 님프의 [오른쪽이 아니라 왼쪽에서 뜨거운 물이 나오는] '부자연스런' 난방 체계 때문에 그녀는 오른쪽으로 잘 수 있고, 그래서 관심 있는 모든 이들에게 자신의 왼쪽 몸을 노출시키게 된다.

콜론나는 기본적으로 완전히 노출된 님프의 왼쪽 몸이 그녀의 '뜨겁고' 심지어 '선정적'인 면을 드러낸다고 생각하는 것 같다. 오른쪽 젖꼭지에서 흐르는 차가운 물은 순수하게 기능적인 것, 즉 마시는 물인 것으로 보인다. 하지만 왼쪽 젖꼭지에서 쏟아져 나오는 뜨거운 물로는 목욕도 할 수 있다. 님프의 왼손이 '통통한 허벅다리에 반쯤 벌어진 채' 놓여 있다는 사실은 왼쪽의 개방적인 관능성을 확인시켜줄 뿐이다. '더 약한' 왼쪽 팔을 자유로이 내버려둔 데서, 우리는 그녀가 자신을 방어할 생각이나 욕구가 거의 없다고 추측할 수 있다.

구경꾼(그게 이 그림의 또 다른 주인공이든 아니면 관람자든)을 중심에 놓고 봤을 때 묘사된 몸의 왼쪽—오른쪽 방향이 그 몸에 대한 우리의 반응에 큰 영향을 미친다는 사실을 이 목판화에서 알 수 있다. 티치아노 베첼리오Tiziano Vecellio는 〈다나에Danae〉[그리스 신화에 나오는 여신. 아버지인 아크리시오스 왕이 다나에가 그녀의 아들에 의해 살해된다는 신탁을 받고 아이를 낳지 못하게 다나에를 청동 방에 가두었으나, 제우스가 황금빗물로 변신해 다나에의 무릎에 스며들어가 교접하여 페르세우스가 태어났다]를 두 가지 버전으로 그리면서 확실히 그런 생각을 했던 것 같다.

〈다나에〉는 비스듬히 기대 누운 누드로, 그의 그림 가운데 성적으로 가장 노골적이다. 두 가지 버전 모두 1540년대에 그려졌는데, 첫 번째는 알레산드로 파르네세 추기경, 두 번째는 장차 왕이 될 에스파냐의 펠리페 2세를 위한 작품이다. 이 두 그림에서 창녀 스타일의 공주는 벌거벗고 침대에 누운 채로 소나기처럼 쏟아지는 황금 동전 형상을 한 제우스에게 강간을 당한다. 이 황금 동전 소나기를 내리는 천사들은 그녀의 왼쪽에서 비를 끌어오는 것 같다.

다나에의 머리는 소나기가 내리는 왼쪽으로 나른하게 기울어 있고

왼쪽 팔과 다리는 움직임 없이 벌어져 있어서 전체적으로 저항의 기색은 보이지 않는다. 관람자들은 덜 나른해 보이는 그녀의 몸 오른쪽을 마주보게 되는데, 그녀는 몸 오른쪽으로 훨씬 더 장벽을 만들어낸다. 들어올린 건장한 오른쪽 다리로 무릎을 구부려 그녀의 성기를 관람자들이 보지 못하게 가리고 있는 것이다. 반면 오른팔은 좀더 적극적이다. 오른팔을 우리 쪽으로 밀어젖힌 채 팔꿈치를 구부리고 있으며 손가락으로 침대보를 헝클어뜨린다.[6]

이는 방향이 비슷하게 지어진 티치아노의 〈우르비노의 비너스Venus of Urbino〉(1538)에서도 마찬가지다. 하지만 많은 사람들이 생각하는 것처럼 여기서는 그녀의 왼손이 그저 자신의 성기를 감추기보다는 애무하고 있는 것으로 보이도록 전략적으로 놓여 있다. 1880년 마크 트웨인은 이렇게 서술했다. '그것은 벌거벗은 채 침대 위에 늘어져 있는 그녀가 아니다. 아니, 그녀의 한쪽 팔과 손의 자세다. 만약 내가 감히 그런 자세를 묘사했다면 난리법석이 났으리라.'[7]

이제 왜 왼쪽이 좀더 접근하기 쉬우며 희생자가 공격자와 공모관계에 있음을 드러내는 고정역할을 맡게 되었는지 문화적인 이유를 살펴볼 필요가 있다.

역사적으로 인구의 약 90퍼센트가 오른쪽 팔다리보다 왼쪽 팔다리가 약하고 기민하지 못하다. 이와 더불어 사람들은 육체적·도덕적으로 위험한 것들은 우리 몸에서 더 취약한 쪽을 공격한다고 믿는 경향이 있다. 말하자면 왼쪽은 우리의 아킬레스건이다. 내가 아직 어렸던 1960년대에, 나는 내 숙모를 통해 악마를 피하기 위해 왼쪽 어깨 너머로 소금을 던지는 전통적인 관습을 처음 접했다. 과거에 이것은 아주 긴기한 챙

위였음에 틀림없다. 소금은 아주 값이 비쌌고, 첼리니에게는 미안하지만 '소금그릇'은 식탁에서 가장 비용이 많이 드는 품목이었으니 말이다〔16세기 이탈리아의 조각가이자 금속세공가인 벤베누토 첼리니가 만든 소금그릇은 양 끝에 새겨놓은 남녀 나상裸像의 기교적 표현으로 유명하다〕.[8] 비슷하게, 팬터마임에서 선한 요정의 여왕은 항상 무대 오른쪽(관객의 왼쪽)에서 등장하는 반면 악마의 왕은 무대 왼쪽에서 등장한다.

왼쪽이 취약하다는 관점은 한때 생리학에 근거한 것이라고 믿어졌다. 프톨레마이오스는 「테트라비블로스」에서 악령이 동쪽(프톨레마이오스는 그리스의 체계에 따라 동쪽을 우리의 오른쪽으로 본다)에 있을 때는 가벼운 상처를 낼 뿐이지만 서쪽에 있을 때는 심각한 질병을 일으킨다고 주장했다. '일반적으로 해로운 행성들은 동쪽에 있을 때는 흠집과 상처를 내지만 서쪽에 있을 때는 질병을 일으킨다. 상처와 질병은 차이가 있다. 전자의 고통은 짧은 반면 질병은 계속되거나 간격을 두고 다시 도지기 때문이다.'[9] 점성술의 영향을 받은, 이마의 점과 주름살을 보고 점을 치는 인상학人相學에서 왼쪽에 있는 나쁜 점은 치명적으로 나쁜 반면 오른쪽에 있는 나쁜 점은 적당히 나쁠 뿐이다.[10] 비슷하게 오른쪽 눈이 경련을 일으키면 좋은 징조고 오른쪽 귀에서 윙윙거리는 소리는 자신이 없는 곳에서 누군가 자신에 대해 좋은 말을 하고 있다는 의미다. 하지만 왼쪽 눈이 경련을 일으키거나 왼쪽 귀에서 소리가 윙윙거리는 것은 나쁜 징조다.[11]

이러한 프톨레마이오스의 법칙은 다른 데서도 거듭 나타나지만 위대한 설교가인 성 베르나르디노St Bernardino가 1427년 시에나의 캄포에서 했던 한 설교에서 가장 생생하게 표현되었다. 영혼은 사방에 문을 가진 일종의 도시다. 첫 번째 문은 동쪽에 있는데, 이는 모든 행복이 현

세보다는 신으로부터 오는 것임을 아는 데서 오는 기쁨을 의미한다. 두 번째 문은 서쪽에 있는데, 이는 고통을 의미한다. 악마가 서쪽 문으로 들어올 때 '몸에 질환을 가져오고 아이들을 죽게 만든다.'[12]

적어도 18세기까지 점성술은 의학 관습에서 중요했다. 그래서 이런 종류의 믿음들은 널리 유지되었다. 프톨레마이오스의 이론은 분명 의학적 사실보다는 문화적 편견에 기초하고 있다. 왜냐하면 그것은 심장에 손상을 입을 때만 사실일 뿐, 결과적으로 전사戰士든 작가든 오른손이나 오른팔에 손상을 입은 사람들이 왼손이나 왼팔에 손상을 입은 사람들보다 대부분 더 약화되기 때문이다. 일반적으로 패배한 적이나 범죄자들의 오른손을 잘라 처벌하는 것은 이런 이유에서다(이슬람법에서는 여전히 그러하다).

왼쪽의 고유한 육체적 도덕적 취약성은, 그것이 해를 입지 않도록 보호하려면 특별한 예방책이 필요함을 의미했다. 몸의 왼쪽, 특히 왼팔에 보호를 위한 부적을 붙이는 게 언제나 유대인들의 일반적인 관습이었다. 이 부적 가운데 가장 공을 들이는 부분은 기도하는 동안에 붙이는 테필린teffilin이었다. 의식儀式을 치른 순수한 동물의 거죽으로 만든 가죽에 『구약성서』 구절을 써서 왼팔에 감아 묶은 끈에 매었다.

이 관습은 「신명기」 6장 8절인 '너는 또 그것을 네 손목에 매어 기호를 삼으며 네 미간에 붙여 표로 삼고'에서 선택적으로 영감을 받은 것이었다. 여기서는 어느 손(또는 팔)인지 명시하지는 않았지만 언제나 왼쪽이 선택되었다. 이 문구를 적은 다음 말아서 팔 길이의 약 1.5배 되는 가죽끈에 고정시켰다. 그러고서 이 끈을 가운뎃손가락에 세 번 감은 다음, 손등에서 열십자로 교차시키고 팔뚝에 일곱 번 감아서 정교하게 매듭을 지었다.[13]

왼쪽이 더 취약하기 때문에 왼쪽에서 공격해오는 악마를 피하는 능력은 확실한 성은聖恩의 징후이자 적절한 예방책이 취해졌다는 증거다. 이와 관련해서 중요한 텍스트는 성 요한 카시안St John Cassian(360경~435경)의 『영적 담화Conferences』의 한 장인 「비유적인 의미에서 양손잡이인 완전한 인간의 탁월함에 관하여」다. '사막의 교부敎父'인 카시안은 서방교회에서 있었던 수도원 운동의 아버지라고 할 수 있는데, 그가 마르세유 근처에 설립한 성 빅토르 수도원과 그 조직을 위해 만든 규칙들은 엄청난 영향을 미쳤다. 카시안의 『제도집Institutes』이 수도원 생활에 관한 실제적인 문제를 다루고 있다면 『영적 담화』는 영혼의 훈련에 관한 것이다. 수많은 필사본 버전들이 남아 있고 두 논문 모두 16, 17세기 내내 자주 인쇄되고 번역되었다.[14]

카시안의 출발점은 성서에 나오는 에후드라는 인물이다. 에후드는 「판관기」에서 왼손에 쥔 단검으로 사악하고 비만한 에글론 왕의 배를 찔러 히브리인들을 그에게서 구한다. 『구약성서』의 가장 오래된 그리스어 번역본인 『70인역성서』에서 에후드는 양손잡이로 묘사된다. 그는 '양손을 오른손처럼 사용했다'(다른 모든 버전들에서는 그가 왼손잡이로 나온다). 카시안은 완전한 사람은 **정신적으로** 양손잡이이어야 할 필요가 있다고 믿는다.

그리고 우리는 또한 이 힘을 정신적으로 습득할 수 있다. 불운과 더불어 우리가 '왼쪽에 있다'고 하는 것들뿐 아니라, 행운과 '오른쪽에 있'는 것으로 보이는 것들을 올바르게, 그리고 적절히 이용한다면 이 둘을 모두 오른쪽에 속하게 할 수 있고, 그래서 어떤 일이 일어나더라도 아리스토텔레스의 말을 빌리자면 '올바름의 갑옷'을 입증해보인다.

여기서 오른손은 불굴의 정신적 강인함을 나타낸다. 선한 그리스도교도는 이로써 '욕망과 격정을 이겨내는데, 그럴 때 그는 온갖 악마의 공격으로부터 자유로워지며 어떤 수고나 어려움도 거부하지 않고 온갖 육욕적인 죄악을 차단하는데, 그럴 때 그는 지상 위로 격상되어서 현재의 모든 세속적인 것들을 엷은 연기나 헛된 그림자로 여긴다.'

하지만 그는 또한 자신의 왼손을 계속해서 지켜봐야 한다.

그는 또한 왼손을 가지고 있다. 그가 유혹의 올가미에 걸려들어 꼼짝 못할 때, 욕정의 열기로 흥분할 때, 분노와 노여움의 감정을 불태울 때, 자부심이나 자만심으로 가득 찰 때, 죽음을 부르는 슬픔으로 우울할 때, 계략과 나태의 공격으로 무너질 때, 그리고 온 영혼의 온기를 잃어버릴 때, ……
수도사가 이렇게 애를 먹을 때, 그때 그는 자신의 '왼쪽'이 공격받고 있음을 안다.

선한 사람은 이들 '왼쪽의' 유혹에 대항해 '단호하게 투쟁하고' '양손을 오른손처럼' 사용하면서 '인내의 갑옷을 움켜쥔다.' 이를 보여주는 가장 중요한 예는 욥이다. 그는 행운과 불운에 침착하게 대처하여 결코 절망하거나 신성모독에 빠지지 않았다.[15]

카시안의 정신적인 양손잡이 이론은 정신적인 훈련을 적절히 한다면 (은유적인) 왼손이 오른손만큼 효과적으로 악과 유혹을 피하지 못할 이유가 없다고 암시한다(애석하게도 카시안의 추종자들은 그의 머리와 함께 그의 오른손만 성유물로서 성 빅토르 수도원에 보존했지만 말이다). 여기에, 그러한 정신적인 훈련에 테필린을 사용하는 것과 같은 육체에 대한 극단적인 간섭과 통제를 포함시켜야 한다는 암시는 전혀 없다. 고전고대

는 기본적으로 인간 몸에 대해 경의를 표했는데, 이러한 정서가 아직 그리스어를 사용하던 카시안에게는 익숙했던 반면 중세시대에 와서는 좀더 이질적이 되면서 인간 영혼의 교육은 사실상 인간 몸을 징계하는 것을 포함하는 것으로 확대되었다.

하지만 거기에 환희가 전혀 없었던 것은 아니다. 오히려 그 반대였다. 몸을 부정하는 중세의 한 권위 있는 텍스트에는 희열이 넘친다. 이 텍스트는 시토 수도회의 설립자이자 지독했던 제2차 십자군전쟁의 주요 지지자인 클레르보의 성 베르나르St Bernard of Clairvaux(1090~1153)가 쓴 것이다. 그의 『시편 90장에 관한 설교: '퀴 하비타트'Sermon on Psalm xc: 'Qui habitat'』는 왼쪽에 반대하여 십자군전쟁을 옹호한다. 성 베르나르는 「시편」 16장 8절의 한 구절('내가 여호와를 항상 내 앞에 모심이며 그가 나의 오른쪽에 계시므로 내가 흔들리지 아니하리로다')에서 단서를 찾아 이렇게 말한다.

선하신 예수 그리스도여, 항상 저의 오른쪽에 임하시기를 비나이다! 항상 저의 오른손을 잡아주시기를 비나이다! 부당함이 지배하지 않는다면 적이 저를 해치지 않으리라 확신합니다. 왼쪽이 베이고 잘리는 동안 모욕을 느끼고 수치심으로 묶이게 하소서! 기꺼이 말씀드리옵나이다. 제가 당신의 보살핌을 받는 동안 당신이 저의 오른쪽에서 저를 지켜주시므로.[16]

유대인들의 테필린은 유사한 방식으로 기능한다. 왜냐하면 왼팔이 '수치심으로 묶여서' 그것을 착용한 사람이 구원받을 수 있기 때문이다. 이 부적은 착용한 사람을 온전히 정신적으로 더 강하게 만든다. 하지만 단단히 묶인 끈은 골칫거리인 왼쪽을 구속하고, 끈을 묶기 전보다 더 약

하게 만들어서 육체적으로 무력하게 만든다. 왼팔을 한층 더 무장해제 함으로써 영혼을 구하는 것이다. 시에나의 베르나르디노는 고통이 인간 영혼의 서쪽 문(즉 왼쪽)으로 들어올 때 '그것이 신으로부터 유래한 것이 아닌 한, 그리고 이러한 일이 일어나게 하는 법칙이 그릇된 것으로 밝혀지지 않는 한, 그 영혼은 일어나는 일에 대해 비통해해서는 안 된다'고 말한다.[17] 다시 말해, 환희로든 비통한 참회로든 왼쪽으로부터 오는 모든 고통을 받아들여야 한다.

성 베르나르의 말은 도덕적일 뿐 아니라 실제적인 고려사항에 영향을 받았음에 틀림없다. 11세기까지 채찍질은 처벌의 한 형태로만 이용되는 경향이 있었다. 사람의 등에 공개적으로 매질을 가하는 식이었다. 하지만 성 페트루스 다미아니St Petrus Damiani(1007~72)〔베드로 다미아노라는 별칭으로 잘 알려진 이탈리아의 추기경이자 교회개혁자〕는 채찍질을 다른 사람이 없는 데서 자기 손으로 행할 수 있는 정식의 속죄 형식으로 만들었던 것 같다.[18]

오른손으로 스스로를 채찍질하는 사람들은 몸의 왼쪽을 채찍질하는 게 더 쉽고 훨씬 더 세게 내려칠 수 있다.[19] 독일인 수도사이자 신비주의자 하인리히 주조Heinrich Suso(1295경~1366)는 심장 위쪽 살갗에 그리스도의 모노그램(IHS)를 새겨 넣은 것으로 유명한 마이스터 에크하르트Meister Eckhart〔1260경~1327, 중세 독일의 신비주의 사상가〕 추종자인데, 자신의 종교적 자서전에서 이러한 관행의 결과에 대해 말한다.

그가 이 끔찍한 세상에 태어난 성 베네딕투스의 날에, 그는 (단식일에 허용되는) 간단한 식사를 하는 시간에 예배당으로 들어갔다. 문을 닫고 앞서와 같이 옷을 벗었다. (날카로운 가시가 있는) 채찍으로 스스로에게 매질을 하기

시작했다. 휙 소리가 나면서 채찍이 왼팔의 정중 정맥에 부딪혔다. 피가 솟구쳐 발 위로 흘러 발가락을 통해 바닥으로 줄줄 흘러내려 웅덩이를 이루었다. 팔이 단번에 엄청 부어오르며 푸르스름해졌다. 그는 너무 두려워서 더는 내려칠 수 없었다.[20]

그의 좌반신은 피로 물들었고 왼발은 피의 웅덩이 속에 있었다. 주조의 글은 기사도 문화와 기사도적인 사랑에서 영향을 크게 받았는데, 그의 애정의 대상은 귀부인이 아니라 신이었다. 그는 '다정한 주조'로 알려졌고 아만두스(라틴어로 '사랑스러운'이라는 의미)라는 이름을 썼다. 이렇게 광포한 자해 뒤에는 남자다움이라는 강한 요소와 그리스도의 최전선의 병사이고자 하는 욕망이 있었음에 틀림없다.

이 섬뜩한 채찍질 장면은 프랑스의 연애소설인 『성배 원정The Quest for the Holy Grail』(1225경)에서 페르스발 경이 저지르는 자해행위와 비교할 만하다. 아름다운 처녀로 변장한 악마는 이 기사도 정신의 꽃을 꺾고자 그를 '구제할 길 없도록, 다시 말해 동정을 잃기 직전까지' 몰아간다. 페르스발 경은 제정신이 돌아오자마자 속죄하며 죽으려고 칼을 끌어당겨 '무지막지하게 찔러서 칼끝이 왼쪽 허벅다리에 박혀 피가 비처럼 뿜어져 나오게 했다.'[21] 그는 자신의 '세속적인' 왼쪽을 너무 사랑하는데 이제는 그것을 거부해야 한다. 미해병대의 표어를 고쳐 쓰면 이렇게 말할 수 있겠다. '고통은 몸(의 왼쪽)에 남아 있는 약점이다.'

게다가 몸 오른쪽보다 왼쪽에 피가 더 많이 차 있다고 한 당시의 의학이론에 따르면 몸 왼쪽에 가해지는 채찍질로 좀더 그럴듯한 구경거리를 만들어낼 수 있었는데, 이것이 이러한 관행을 한층 더 부추겼다. 천년 동안 가장 많이 팔린 백과사전인(1500년 이전에만 해도 12판까지 인쇄

되었다) 세비야의 이시도루스Isidorus of Seville(560경~636)의『어원사전 Etymologies』(615경~630)에서 이런 글을 읽을 수 있다. 심장에는 두 개의 동맥이 있는데 '그 가운데 왼쪽 동맥에 피가 더 많고 오른쪽 동맥에는 공기가 더 많다. 이러한 이유로 오른팔에서 맥박을 잰다.'[22] 영혼과 살의 대조인 것이다. 피를 뽑거나 거머리를 사용할 때 왼쪽 정맥을 이용한 것은 그리 놀랄 일이 아니다.

질병과 악마로부터 자주 왼쪽을 공격받았다는 헬프타의 성 게르트루데St Gertrude of Helfta(1256~1301/2)가 본 환상은 정신적인 양손잡이에 대한 가장 상상력이 풍부하고 완전한 탐구를 엿볼 수 있다. 1261년 다섯 살의 나이에 마그데부르크 근처의 수도원으로 들어간 게르트루데는 마흔다섯 살의 고령까지 살았지만 평생 많은 병을 앓았는데, 이는 적지 않게 극심한 참회의 관행 때문이었다.

그녀의 종교적 자서전은 1280년대 초에 엮였다. 아빌라의 성 테레사St Teresa of Avila는 성 게르트루데의 글을 알고 존경한 많은 이들 가운데 한 사람이다.[23] 그리스도는 성 게르트루데에게 거듭 나타난다. 한번은 그녀가 너무 아파서 울지도 못할 정도로 오한이 났을 때 그녀를 찾아온다. 그리스도는 그녀에게 황금 잔을 주었고 그녀는 심장에 상쾌한 기분으로 충만해서 뜨거운 눈물을 쏟았다.

하지만 그때 '나의 왼쪽에, 어떤 역겨운 생명체가 나타나서 놀랍게도 내 손에 쓴 독약을 쥐어주었다. 그러고는 그걸 잔에 넣어 그 액체를 오염시키도록 몰래 하지만 단호히 재촉했다.'[24] 여기서 악마는 게르트루데의 왼쪽에서 (날아오는) 소금 알갱이를 효과적으로 '내동댕이치면서' 그녀를 보호하는 황금 잔을 망가뜨리려 한다. 하지만 그녀는 이 '오랜 적'의 속임수를 꿰뚫어보고 그를 물리친다. 어떻게 악마를 쫓았는

지에 대해서는 밝히고 있지 않지만 그녀가 왼손에 쥔 잔을 휘둘러 신성한 액체를 뿌렸거나 뿌리겠다고 위협했으리라고 추측할 수 있다. 여기서 그녀는 정신적으로 양손잡이일 뿐 아니라 육체적으로도 양손잡이였을 것이다.

게르트루데는 모든 육욕적인 것(카시안은 이를 '왼쪽'에 둔다)을 경멸한 까닭에, 불행하게도 왼쪽 눈의 시력을 잃게 되었을 때 신으로부터 영감을 받은 대로 자신의 고통의 원인을 다음과 같이 이해함으로써 스스로 위안할 수 있었다.

짧은 기도 속에서, 그녀는 자신을 짓누르는 온갖 육체적이고 정신적인 고통과, 자신에게는 허용되지 않는 온갖 육체적이고 정신적인 환희를 하느님에게 바쳤다. 하느님이 고통과 환희, 두 가지 선물을 가지고 나타났다. 그것은 보석으로 뒤덮인 두 개의 반지와 비슷했는데, 하느님은 그것을 각 손에 장신구처럼 지니고 있었다. 이를 보면서 게르트루데는 거듭 기도를 올렸고 잠시 뒤에 그녀는 주 예수가 왼손(그녀는 이 왼손이 육체적 고통을 주는 것이라고 이해했다)으로 그녀의 왼쪽 눈을 문지르는 것을 느꼈다. 그리고 하느님의 영적인 접촉을 겪은 바로 그 눈은 그날부터 아주 큰 육체적 고통을 겪었다. 이후 그 눈은 완전히 회복되지 않았다.[25]

신의 브라스너클brass knuckles〔격투할 때 손가락 관절에 끼우는 쇳조각〕에 얻어맞은 직후, 게르트루데는 몸 한쪽에 극심한 고통을 겪었지만 그게 왼쪽인지 오른쪽인지는 쓰지 않았다. 이렇게 언급하지 않은 것으로 보아 틀림없이 오른쪽이었을 것으로 보인다. 이런 불편한 의학적 사실을 언급한다면, 고통을 받아야 하는 것은 왼쪽이라는 선한 그리스도

교도들의 생각을 위태롭게 했을 것이다. 그리스도는 이런 점에서 모범적인 사례를 보여준다. 뒤에 그리스도는 몸 오른쪽은 '참으로 장엄하게 왕복을 입으'셨지만 왼쪽은 곪은 상처로 완전히 뒤덮인 모습으로 게르트루데에게 나타난다. 그의 표면적인 목적은 교회의 선하고 나쁜 요소들을 상징화하는 것이지만 이러한 몸의 이원론은 모든 그리스도교도에 적용된다.[26]

이 모든 주제는 프랑스 수녀, 마르그리트 마리 알라코크Marguerite Marie Alacocque가 1673년 12월 27일에 경험한 유명한 그리스도의 환상에서 명쾌하게 요약되는데, 이 환상은 성심(그리스도의 심장, 즉 그리스도의 사랑과 속죄를 상징한다)에 대한 가톨릭의 숭배에 영감을 주었다. 이 환상은 그리스도와 알라코크가 불타는 심장을 교환하는 신비로운 결혼에 관한 것이다. 그 불꽃은 그들 사랑의 강렬함을 표현할 뿐 아니라, 대개 몸의 왼쪽에 있어야 하는 것을 제거하는 유용한 기능을 한다.

(그리스도가) 내 심장을 달라고 하셨다. 나는 내 심장을 가져가달라고 간청했다. 그리스도는 그것을 가져가서 당신의 신성한 심장 안에 두셨다. 그리스도가 그곳을 내게 보여주었는데, 그것은 불타는 용광로 속에서 완전히 전소되고 있는 아주 작은 원소 같았다. 그런 다음 그리스도는 그것을 들어내서(이제 작은 심장은 불꽃이 되었다) 처음 있었던 곳에 다시 넣으셨다. "나의 경애하는 이여." 나는 그리스도의 말씀을 들었다. "그것은 가장 뜨거운 불길로부터 나온 소중한 불꽃이다. 지금부터는 그것이 너의 심장이 될지니. 네가 최후의 숨을 내쉴 때까지 너를 불태우리라. 그 강렬한 열기는 결코 줄어들지 않을 것이다. 피를 뽑아야만 그 열기를 조금이나마 식힐 수 있으리라."[27]

짐작컨대 그리스도가 피를 뽑는다고 한 것은 왼팔에서 뽑는 것을 의미한다. 왜냐하면 고대인들은 심장에서 곧바로 나온 정맥 또는 신경이 왼손의 넷째손가락으로 지나간다고 믿었기 때문이다.

왼쪽을 대하는 복잡한 태도가 〈라오콘〉(그림3)의 제작과 수용에 영향을 미쳤을 법하다. 〈라오콘〉은 1506년 로마에서 재발견된 후, 특히 문학가와 예술가들의 다양한 반응을 촉발했다.[28] 끔찍한 죽음을 묘사한 것으로 가장 유명한 이 고대조각상을, 교황 율리우스 2세가 곧바로 손에 넣고 바티칸 궁 벨베데레 조각궁전에서 가장 눈에 잘 띄는 자리에 두었다.

『박물지』의 저자인 로마 작가 플리니우스Gaius Plinius Secundus (23~79)는 로도스의 하게산드로스, 폴리도로스, 아테노도로스가 로마에 있는 티투스 황제의 궁전을 위해 이 조각상을 제작했다고 말한다. 그리고 이 조각상이 '모든 회화와 조각들 가운데 가장 감탄할 만하다'고 덧붙인다. 이 작품은 오늘날까지도 존경받고 있으며 대중의 의식에 박혀 있는 몇 안 되는 고대조각상 가운데 하나다.

라오콘은 트로이의 성직자로, 그리스인들의 목마를 도시 안으로 들이지 말라고 동포들에게 경고한다. 곧이어 그가 두 아들의 도움을 받으며 넵투누스[포세이돈]의 제단에서 공무를 수행하고 있을 때 두 마리의 바다뱀이 해안으로 와서 세 사람을 모두 죽인다. 트로이인들은 이를 신의 불만의 표시로 받아들이고 목마를 도시 안으로 끌고 오는 바람에 처참한 결과를 초래한다. 라오콘은 그의 제단에 벌거벗은 채 앉아 있다. 영웅답게 근육질에 수염이 있고, 역시 벌거벗은 두 아들이 양 옆에 있다. 셋 모두 바다뱀에 휘감겨 극도의 고통 또는 두려움으로 온몸을 비튼다.

경련을 일으키는 듯한 이 조각의 폭풍의 눈은 턱이 딱 벌어진 벌거

그림3. 하게산드로스, 폴리도로스, 아테네도로스, 〈라오콘〉.

벗은 성직자의 왼쪽 옆구리를 물 태세인 바다뱀의 머리다. 라오콘은 왼손으로 뱀의 몸을 움켜쥐지만 분명 저항하기에는 역부족이다. 이 조각상을 제작한 조각가들이 가장 나쁜 일은 왼쪽으로부터 온다는 그리스인들의 믿음에 영향을 받았음은 의심의 여지가 없다. 이 조각상을 제작한 조각가들은 이 뱀에게 물리는 데 대한 공포심에 주의가 집중되도록 하려고 라오콘의 오른쪽에 선 소년의 오른손 아래에 다른 뱀의 머리를 반쯤 숨김으로써 그것이 주는 충격을 줄이고 있다.

이 조각상에 대한 논의들과 관련해서 특히 재미있는 것은 많은 논의들이 라오콘이 죽어 마땅하느냐 아니냐 하는 문제를 중심으로 많은 논의가 이루어졌다는 점이다. 그리고 나는 이들 논쟁이 바다뱀이 공격하는 위치 때문에 격렬해졌다고 믿는다. 어떤 사람들에게는 라오콘이 무수한 그리스도교의 성인들과 순교자들의 선구자였다. 조반니 안드레아 질리오Giovanni Andrea Gilio 신부는 반종교개혁 화가들을 위한 안내서인 『두 대화Due Dialogi』(1564)에서 미술가들에게 라오콘을 십자가에 못박힌 그리스도나 순교 장면을 묘사할 때 하나의 교시로 이용할 것을 촉구했다. 왜냐하면 '그가 느끼는 괴로움, 비통함, 그리고 고뇌'가 뛰어나게 표현되어 있기 때문이다.[29]

어떤 사람들은 라오콘이 이상적인 성인의 전형이라고 생각한 반면 그를 반역자이자 이교도라고 생각한 사람들도 있었다. 로마의 한 시인은 율리우스 교황이 1506년 로마를 차지한 후에 실각하여 추방당한 볼로냐의 통치자 벤티볼리오 일가의 운명과 라오콘 일가의 운명을 비교했다. 이 조각상은 신의 세속 대리인과 싸우려는 모든 사람들에 대한 경고였다. 현대의 정치풍자 만화가들은 망신을 당하고서 허둥거리는 정치인들을 현대판 라오콘으로 바꿔놓곤 했다. 워터게이트 사건이 일어났을

때 리처드 닉슨은 테이프의 코일에 휘감긴 채 녹음기 위에 앉은 모습으로 묘사되었다.[30]

아버지로서의 라오콘의 역할 또한 논쟁을 불러일으켰다. 고대에 인기를 끈 그의 이야기의 다른 버전은 신부神父는 순결을 지키는 사람으로 여겨졌음에도 그가 아들을 두었기 때문에 벌을 받았다는 것이다. 베네치아의 외설적인 작가 피에트로 아레티노Pietro Aretino(1492~1556)는 1534년에 출간한 매춘부들과 고객들 사이의 대화에서 라오콘이 부도덕하다는 평판을 이용했다. 삼각관계에 빠진 한 매춘부의 황홀해하는 얼굴을 '저 벨베데레에 있는 대리석 인물이 두 아들 사이에 있는 자신을 죽이는 뱀들에게 지어보이는 찌푸린 표정'에 비교했던 것이다.[31] 아레티노는 왼쪽에서 덤비는 뱀을 가학피학증적인 남근의 상징으로 바꿔놓으면서, (채찍질을 좋아하는 성도착자와 다르지 않은) 라오콘이 자신의 왼쪽을 '훼손당하면서' 황홀해하고 있다는 것을 암시한다.

아마도 뱀이 라오콘의 오른쪽에서 물 태세를 취하도록 방향을 반대로 했더라도 이 조각상은 일부 이런 반응을 불러일으켰을 것이다. 하지만 이렇게 다양하고 엄청난 반응이 쏟아진 까닭은 사람들이 왼쪽에 대해 보이는 복잡한 태도와, 왼쪽의 육체적·도덕적 취약성에 대한 강한 인식에 기인한다. 모든 도상학 안내서 가운데 가장 영향력 있는 체사레 리파Cesare Ripa(1560경~1622경)의 『이코놀로지아Iconologia』에서 왼쪽이 어떻게 다루어지는지를 보면 이것이 사실임을 알 수 있다. 이 책은 1593년 처음 로마에서 출간되었다가, 마니에리슴 화가인 카발리에르 다르피노Cavalier d'Arpino(1568경~1640)가 1603년에 그린 알레고리 인물 그림이 들어간 판으로 나중에 출간되었다. 18세기가 훨씬 지나서도 미술가들은 이 책을 참고했다,

리파의 '돌로레DOLORE(고통, 비탄)'는 라오콘뿐만 아니라 이 조각상을 고통 받는 성인들의 모델로 옹호한 질리오의 말에서 영감을 받았다고 오랫동안 여겨졌다. 리파는 돌로레를 이렇게 묘사한다. '손과 발이 사슬에 묶이고 몸 왼쪽을 흉포하게 무는 뱀에 휘감긴 반벌거숭이의 남자는 아주 슬퍼 보일 것이다.'[32] 그는 신으로부터 극심한 벌을 받은 프로메테우스와 라오콘이 섞인 모습이다. 프로메테우스는 바위에 사슬로 묶여서 (역시 왼쪽에 있는) 간을 독수리에게 쪼아 먹힌다. 하지만 리파는 이 알레고리 인물이 가련한지, 혹은 경멸을 받아 마땅한지에 대해서는 불분명하게 남겨놓는다. 그는 이 뱀이 파멸을 가져오는 (불특정한) 악이지만, 또한 '인간의 모든 결함의 원인'인 악마일 수 있다고 설명한다.[33]

실제로 악덕을 나타내는 몇몇 다른 알레고리 인물들은 왼쪽으로부터 뱀의 공격을 받는다. 인비디아INVIDA(시기)는 '벌거벗은 왼쪽 젖가슴을, 그것을 칭칭 감고 있는 뱀에게 물릴 것이다.'[34] 페카토PACCATO(죄악)는 '깎아지른 구불구불한 길을 걷고 있는 눈먼 벌거벗은 검은 청년'으로 뱀이 그를 휘감고 있으며 벌레가 몸 왼쪽을 뚫고 들어가 심장을 갉아먹는다. 퀘렐리아 아 디오QUERELA A DIO(신과의 분쟁)는 '왼손을 사나운 독사에게 먹히고 있다.'[35] 이들은 에덴동산의 뱀에 대한 알레고리적인 해석으로, 유대인들의 신비철학에서 말하는 '죽음의 뱀'을 상기시킨다. '그 뱀은 사람의 맹장을 뚫고 들어가는 아주 속된 죽음이다. 삶의 측면은 오른쪽인 반면 그는 왼쪽에 있는데, 사람들은 각각 이 두 측면을 함께 지니고 있다.'[36]

리파가 이들 대부분이 처벌받아 마땅하며 대부분 이들 희생자에게 책임이 있다고 믿었음은 의심할 여지가 없다. 그의 아미치티아AM-ICITIA(우정)라는 알레고리 인물은 '왼쪽 어깨와 가슴을 드러낸 채 자신

의 심장을 가리킨다.'[37] 이렇게 '취약한' 왼쪽을 악에게 열어놓는 사람들은 악을 흔쾌히 맞아들이고 있다는 의심을 받는다. 이탈리아 바로크 시대의 조각가, 크리스토포로 스타티Cristoforo Stati(1556~1619)의 매력적인 누드 조각상 〈우정Friendship〉(1600~10, 파리 루브르 박물관)은 로마에 있는 마테이 저택Villa Mattei을 위해 제작된 것으로 보이는데, 한층 더 나아간다. 우정은 온순하게 자신의 왼쪽을 보고 있으며, 오른손으로 왼쪽 젖가슴을 감싸 쥐고 있어서 젖(즉 갈증을 해소해주는 가슴에서 나오는 음료)을 짤 수 있다.

얼마 전에 나온 처세서인 니콜라스 부스먼Nicholas Boothman의 『90초 첫인상의 법칙How to Make People Like You in 90 Seconds or Less』(2001)은 동일한 맥락에 있다. '만나는 사람을 향해 가슴을 똑바로 펴라. 손이나 팔로 가슴을 가리지 마라. 그리고 가능하다면 재킷이나 외투의 단추를 끌러두어라.'[38] 이렇게 왼쪽을 드러내는 것은 개방적으로 상대를 불러들이는 것으로 여겨지고, 상대가 이것을 약삭빠르게 확대해석하는 것은 그 개인의 책임이다. 오해하라, 그러면 악마와 춤추게 될지니.

'돌로레'와 그 비슷한 것을 가장 야심차고도 복잡하게 설명하고 있는 것이 니콜라 푸생Nicolas Poussin(1594~1665)의 〈뱀에게 살해당한 남자가 있는 풍경Landscape with a Man Killed by a Snake〉(1648, 그림4)이라는 점은 의심할 여지가 없다. 이 그림은 근심스러운 표정의 인물들이 지그재그 형태로 불쑥불쑥 튀어나오는 것으로 유명하다.[39] 무대 오른쪽 전경에서 탁한 강 또는 웅덩이의 둑에 얼굴을 처박은 채 쓰러진 남자의 왼쪽 옆모습이 보이는데, 거대한 뱀이 그를 칭칭 감고 있다.[40]

뱀의 머리는 남자의 왼쪽 옆구리 근처에서 태세를 갖추고 있다. 이 희생자는 죽음의 순간에 기어 나오려고 애를 쓴다. 맨살이 드러난 그의

왼팔과 왼다리는 물속에 놓여 있다. 바로 뒤쪽에 땅이 솟아 있어서 빛을 차단하여 송장에 칠흑 같은 어둠을 드리운다. 하지만 이 희생자의 왼쪽에 있는 강둑을 따라 좀더 멀리 위치한 또 다른 남자가 그의 몸과 뱀을 목격했다(그리고 아마도 뱀도 그를 본 것 같다).

그는 왼쪽 어깨를 넘보며 달아나기 시작했다. 그 광경으로부터 자신을 감추려는 듯 왼팔을 쳐들고 있다. 벌거벗은 왼쪽 팔, 어깨, 몸통은 그의 취약성을 강조할 뿐이다. 물에 비친 자기 다리의 그림자에 그가 속도를 늦춘다. 그의 다리는 조각상의 파편과 비슷하고 이렇게 물속에 난파된 그림자는 그가 필사적으로 탈출하려고 하는 물 무덤을 암시한다.

이제 이 구성의 정확히 한가운데에 있는, 이 남자보다 더 뒤쪽에 자리를 잡고서 빨래를 하던 여자가 뛰어가는 그를 목격한다. 그녀는 땅바닥에 앉아서 손바닥이 보이도록 양팔을 든 채 자신의 왼쪽을 흘깃 본다. 리파는 '메라비글리아Meraviglia'(놀라움)를 나타내는 알레고리 인물에 대해 정의하고 있는데, 빨래하는 여자와 뛰어가는 남자는 이 알레고리 인물의 특성을 띤다. '오른팔은 손을 펼친 채 높이 들어 올리고, 왼팔은 마찬가지로 손을 펼치고 있지만 손바닥을 땅 쪽으로 향한 채 낮게 들고 있으며, 한쪽 다리를 다른 쪽 다리 뒤에 놓고 머리를 왼쪽 어깨로 약간 돌리고 있는 젊은 여자.'[41]

왼쪽으로부터의 이러한 육체적·시각적 공격을 훨씬 더 충격적으로 만드는 것은 푸생의 인물들이 희생자들의 도덕성에 의심을 제기하고 있다는 점이다. 빨래하는 여자의 중심적인 위치는 그녀에게 재판관이라는 중추적인 역할을 부여한다. 푸생이 같은 후원자를 위해 그 다음해에 그린 〈솔로몬의 심판The Judgement of Solomon〉(1649)에서 왕좌에 앉은 왕과 유사하게 말이다. 솔로몬은 양팔을 뻗고 있지만, 아기의 어머니

그림4. 니콜라 푸생, 〈뱀에게 살해당한 남자가 있는 풍경〉

라고 거짓 주장을 하는 여자의 머리 바로 위에 있는 왼손은 그녀를 밀쳐낼 것 같다. 그것은 〈최후의 심판〉처럼 구성되어 있다.

솔로몬의 왼쪽에 아이 어머니라고 사칭하는 나쁜 여자를, 오른쪽에 진짜 어머니인 선한 여자를 두고 있는 것이다. 비슷하게, 빨래하는 여자의 왼손은 뛰어가는 남자와 그가 느끼는 공포를 밀쳐내려는 것처럼 보인다. 그녀는 그가 자신의 오른쪽과 뒤쪽에 깃든 평온을 파괴하는 것을 막으려 하고 있다. 그녀가 빨래하는 여자라는 것 또한 그녀가 볼 수 없는 죽은 남자에 대한 직접적이면서 다소 장식적인 대위법이다. 왜냐하면 그의 옷은 깨끗이 빨아야 할 것이기 때문이다. 하지만 죽음(과 더러운 때)을 저지하려는 그녀의 시도는 실패로 돌아가지 않을까 하고 우리는 의심하게 된다.

푸생이 더 이른 시기에 그린 훨씬 덜 극적인 뱀을 그린 그림인 〈뱀을 보고 움찔하는 남자가 있는 풍경Landscape with a Man Recoiling from a Snake〉(1630년대 말경)에서는 길고 가느다란 뱀이 남자의 오른쪽으로부터 땅바닥을 따라 스르르 기어간다. 그리고 우리는 그가 달아나 뱀으로부터 벗어날 수 있으리라고 확신한다.[42] 신비롭게 베일을 쓴 한 여자가 근처에 조각상처럼 서 있다. 여기서 대부분의 사람들은 이 뱀이 히브리 신비철학에서 말하는 '삶의 뱀'이라고 느낀다. 활기가 없어 보이기 쉬웠을 이 구성에 이 뱀이 유일하게 움직임을 더한다. 왼쪽의 뱀은 무력화시키고 파괴하는 반면 오른쪽의 뱀은 활기를 북돋우고 생기를 불어넣는다.

지금까지는 예술작품 내적으로 작동하고 있을지 모르는 것에 대해 주로 이야기했다. 이제 이 논의를 넓혀서 예술작품에서 관람자에게 노출되어

있는 몸의 방향이 왼쪽인지 오른쪽인지에 따라 관람자의 반응이 어떻게 달라지는지 살펴보자. 이를 위한 출발점은 17세기 네덜란드의 풍속화를 해석한 하인리히 뵐플린Heinrich Wölfflin의 선구적인 글인 『회화에서의 왼쪽과 오른쪽에 관하여Ueber das Rechts und Links im Bilde』(1928)다.[43] 바젤 대학에서 야코프 부르크하르트Jacob Burckhardt(1818~97)의 대학교수직을 물려받은 스위스 국적의 뵐플린은 20세기 미술사가들 가운데 가장 영향력 있는 한 사람이었다. 뵐플린은 그의 강의 내용을 정리한 글에서 라파엘로의 〈시스티나의 성모〉나 렘브란트의 풍경화 판화 등예술작품을 반전反轉시키면 어떻게 해석이 달라지는지를 보여주었다.

너무 빤하다고 생각할지 모르지만, 뵐플린이 대학 강의를 위해 환등 슬라이드 프로젝터 두 대를 동시에 사용한 것은 선구적이었다. 이 새로운 기술이, 오늘날 미술사학자들이 당연시하고 있는 '이원적'인 비교와 대조의 방식을 가능하게 했다. 처음 발상은 슬라이드를 우연히 거꾸로 끼워 넣었다가 하게 되었을지 모른다. 뵐플린의 기본적인 주장은 옛거장의 이미지를 뒤집을 경우 그것이 주는 충격은 아주 달라진다는 것인데, 하지만 이러한 현상에 대한 그의 설명이 그다지 인상적이지는 않다. 그의 설명은 직관, 주관적인 형식주의 분석, 모호하고 입증되지 않은 '심리학'에의 호소에 지나지 않는 것 따위에 기초해 있다. 그럼에도 뵐플린의 관점이 미친 영향력은 지대하며, 루돌프 아른하임의 『미술과 시지각』에서 '오른쪽과 왼쪽'을 다룬 부분에도 영향을 미쳤다.

뵐플린이 다루는 작품은 17세기 네덜란드 화가인 피터르 얀센스 엘링가Pieter Janssens Elinga(1623~82)의 〈책 읽는 여인Woman Reading〉(그림5)이다. 얀센은 피터르 더 호흐Pieter de Hooch(1629~84)의 추종자였고 그들의 작품은 때로 혼동되기도 하다 오른쪽 뒤료 비스듬히 젊은

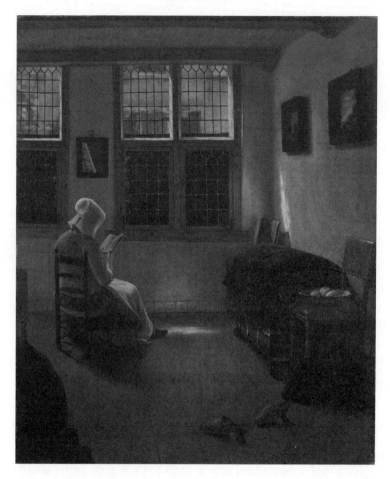

그림5-1. 피터르 얀센스 엘링가, 〈책 읽는 여인〉.

여인이 보인다. 그녀는 아늑한 실내에 일부 덧문이 내려진 창 앞에 앉아 무릎에 책을 펼치고 있다. 흰색 보닛으로 머리와 얼굴을 가리고 있다. 한 조각 밝은 빛이 그녀의 오른쪽 바닥과 벽에 떨어진다. 하지만 방은 전체적으로 따뜻한 꿀색의 빛에 휩싸여 있다. 뷜플린은 이 그림에 눈을 뗄 수 없는 분위기가 있다고 말한다.

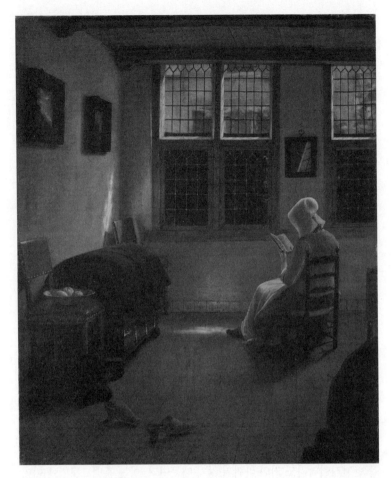

그림5-2. 반전시킨 〈책 읽는 여인〉.

그 분위기는 평정과도 같다. 그런 분위기가 여성 인물이 아니라 그 방 자체에 의해 생겨난다는 데 모든 이가 동의한다. 그 방은 깨끗하고 밝고 잘 정돈되어 있지만 그 방만으로 평정이 만들어지는 건 아니다. 이 그림을 뒤집자마자 '일요일' 분위기는 사라지고 책을 읽는 여인은 마치 자기 방에서 길을 잃은 것처럼 불편하게 앉아 있다.[44]

뵐플린은 이 그림을 텍스트처럼 왼쪽에서 오른쪽으로 읽기를 주장하지만, 어떤 종류의 문학적 본보기를 이 그림에 적용하고 있는지는 분명치 않다. 그는 '태양흑점'과 '타오르기 시작한 풍부한 색'이 관람자의 오른쪽에 있어야 한다고 주장한다. 이 호화로운 시각적 향연이 관람자의 왼쪽에 위치하면 그것은 마치 '거의 중요하지 않는 도입부'를 다시 읽는 것이나 마찬가지다. 만약 따뜻하게 팽창하는, 빛이 어른거리는 부분이 왼쪽에 있어서 좁고 텅빈 '공동空洞'이 오른쪽에 놓이면 이 그림은 망가지고 만다. '이 그림에서 오른쪽 끝이 비어 있으면…… 전체 장면의 분위기를 망치고도 남는다.'

뵐플린은 색, 빛, 형식, 구성 같은 형식주의 분석의 도구들만을 사용하고 있기 때문에 이 그림이 보여주는 드라마에서 앉아 있는 여인이 하는 중요한 역할을 놓치고 있다. 실제로 그는 이 여성 인물이 이 그림의 전반적인 분위기에 기여하는 바가 없다고 주장한다. '그 분위기는 여성 인물 자체가 아니라 그 방 자체가 원인이라는 데 모든 이가 동의한다.' 일찍이 이 그림을 본 '모든 이'가 즉각 이 여자가 불필요한 반복이라고 주장했다는 생각은 물론 터무니없다. 뵐플린 같은 형식주의자들만이 그런 주장을 할 수 있는데, 이 여인의 색, 형상, 그리고 중요한 위치는 그림을 반전시키더라도 거의 바뀌지 않기 때문이다. 이는 흑백으로밖에 이미지를 재생하지 않는 환등 슬라이드의 경우라면 훨씬 더했을 것이다.

뵐플린은 분명 지나치게 이 여인이 있으나마나한 존재라고 주장하는데, 왜냐하면 그가 어느 정도 그것이 사실이 아님을 알고 있었기 때문이 틀림없다. 그가 이 그림을 반전시키면 '일요일' 분위기가 사라진다고 말했을 때, 여기에는 그녀가 앉은 위치와 관련되는 직접적인 것이든 그녀 집의 상태와 스타일과 관련되는 간접적인 것이든, 이 여인에게 적용

될 수 있는 암시적인 도덕적 판단이 포함된다. 그럼으로써 그는 그것이 명상적이기보다 세속적인 장면으로 바뀌어버린다는 점을 암시한다.

여인의 왼쪽에서 그녀를 보면 (최근에 만들어진 비평용어를 쓰자면) '몰입'이 '과장조'로, 관람자를 포함하여 바깥세상으로부터 절연된 완전히 자족적인 존재가 자신과 다른 사람을 의식하는 존재로 바뀌어버린다.[45] 뵐플린은 이 글의 마지막 문장에서 원래 이미지와 반전된 이미지의 차이는 성과 속, 또는 의식과 잠재의식 사이의 차이만큼이나 극단적이라고 말한다. 그는 거창하게 왼쪽과 오른쪽 문제는 '명백하게 깊은 뿌리를 가지고 있는데, 그 뿌리는 우리 감각 본성의 가장 깊은 곳에까지 뻗쳐 있다'고 쓰고 있다.

이 그림과 이를 반전시킨 그림에 대한 뵐플린의 판단은 부분적으로 여러 시대의 다른 예술작품에 영향을 받았음에 틀림없다. 그는 바젤에서 많은 시간 교수생활을 하며 보냈다. 그리고 독일 르네상스 미술이 가장 사랑하던 주제인 '죽음과 소녀'에 아주 익숙했을 것이다. 이 주제를 자신의 것으로 만들고 수십 점 그림으로 그린 화가 한스 발둥 그린Hans Baldung Grien(1484/5~1545)은 스트라스부르에서 대부분 일생을 보냈는데, 바젤 미술관은 1923년 그의 〈죽음과 소녀〉 가운데 두 점을 사들였다.[46]

그린의 고전적인 누드 미인들은 거의 한결같이 잔인하게 피를 빨아먹히는 공격을 왼쪽에서 받는다. 바젤 미술관에 있는 두 점의 그림 가운데 하나는 모든 '죽음과 소녀' 이미지들 가운데 가장 유명한데, 여기서 부패한 죽음은 소녀 뒤에 서서 그녀의 왼쪽 뺨과 입을 물려고 그녀의 왼쪽 어깨 너머에서 몸을 수그린다(그림6). 그의 왼손은 그녀의 왼쪽 젖가슴을 할퀸다. 소녀가 겁에 질려 이길 수 없는 상대를 돌아보면서, 둘은

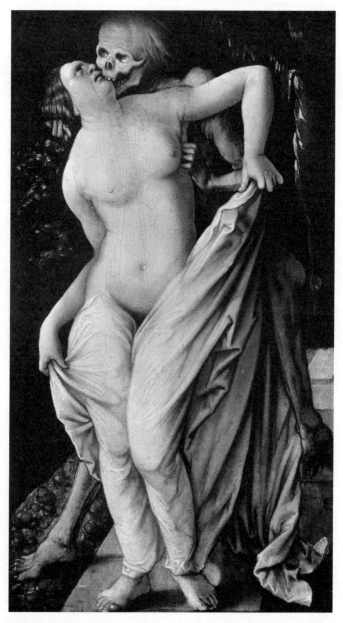

그림6. 한스 발둥 그린, 〈죽음과 소녀〉.

거의 입을 맞추는 것처럼 보인다.

시인 피에르 드 롱사르Pierre de Ronsard(1524~85)가 『연애시집Les Amours』에서 삶에 대해 의문을 가졌던 것처럼 그녀가 이 순간에 대해 의문을 갖는 것은 당연하다. '그리고 하늘이 나를 태어나게 했을 때 어떤 악마가 왼손으로 내 몸을 껴안는가?'[47]

이들 작품에서 느껴지는 분명한 전율은, 이 작품들이 관람자로 하여금 성적 매력이 넘치는 이 소녀들의 나체를 한껏 즐기는 동시에, 수치심을 모르고 허영심이 가득하며 필사적으로 삶에 매달리는 이들을 경멸하게 한다는 데서 온다. 소녀들은 야외, 다시 말해 어둑어둑한 숲 속에 있다. 마치 밤에 배우자인 악령을 기다리는 마녀처럼(당시 마녀사냥이 한창 진행되고 있었고 그린은 마녀 이미지를 몇 점 제작했다). 그래서 죽음은 여러 가지 의미에서 소녀를 곤란하게 만든다.

바르텔 베헴Barthel Behem의 〈죽음과 소녀〉(1540, 함부르크 쿤스트할레)에서 이 주제는 그리스도교적인 고결함이라는 얄팍한 치장을 걸친다. 여기서 벌거벗은 미인은 우리 앞에, 전형적인 풍경 속에 놓인 돌받침대 위에 꼿꼿이 서 있다. 쭉 뻗은 왼손에 큰 낫을 든 채 그녀의 왼쪽 어깨 너머를 응시하는 해골 모습을 한 죽음의 신과 그녀 뒤에 있는 왼쪽 땅바닥에 늘어져 있는 벌거벗은 여인의 시체에도 불구하고, 그녀는 그리 당황한 모습이 아니다. 그녀는 오른손에 신의 자비와 영원한 삶의 상징인 긴 붓꽃 줄기를 쥐고서 앞(우리)을 똑바로 응시하고 있기 때문이다. 이 붓꽃은 그녀의 오른쪽에 있는 키 큰 금속 꽃병으로부터 왕의 홀笏처럼 올라와 있다.

그래서 죽음의 상징은 그녀의 왼쪽에 위치해 있고 따라서 그것은 그녀가 걱정할 일이 아니다. 저승을 떠날 때 에우리디케를 돌아보는 오르

페우스처럼 뒤를 돌아보면 모든 것을 잃게 될 것이다. 그녀는 자신의 오른쪽이 영원한 삶을 얻을 수 있도록, 발버둥치는 일 없이 자신의 왼쪽을 조용히 내줄 준비가 되어 있다.

베헴의 소녀는 르네상스시대 이탈리아의 대표적인 플라톤주의자 마르실리오 피치노Marsilio Ficino(1433~99)가 쓴 생활방식과 건강에 관한 대중적인 안내서인 『삶에 관한 세 가지 책The Three Books of Life』(1489)에서 말한 청소년일지 모른다. '그러면 (다른 희망이 없는) 우리 늙은이들이 자청하는 청소년의 피를 빨아먹는 건 어떨까? 깔끔하고 행복하고 온화한 청소년 말이다. 그들의 피는 훌륭한데, 하지만 아마도 좀 과다하지 않을까? 거머리처럼 그들의 왼팔 정맥에서 1, 2온스는 빨아먹을 수 있을 것이다. 그런 뒤에 같은 양의 설탕과 포도주를 먹어야 하며, 달이 떠오를 무렵에 배고프고 목이 마를 때 피를 빨아먹어야 한다.'48) 피치노가 흥분해 있음은 그가 최근에 죽은 이들을 부활시키는 비법을 내놓을 때 명백히 알 수 있으며, 흡혈귀처럼 피를 뽑아 먹는 관습이 어떻게 〈죽음과 소녀〉 이미지의 촉매가 될 수 있는지 짐작할 수 있다.

그린과 베헴은 둘 다 뒤러(뵐플린은 1905년 뒤러에 관한 책을 출간했다)의 제자였다. 그들이 뒤러를 통해서 처음 이 주제를 발견한 것은 분명하다. 뒤러는 판화 두 점을 제작했는데, 그 작품들 속에서 한 여인의 왼쪽에 숨어 있던 해골 모습의 호색한이 그녀를 습격하고 있기 때문이다.49) 하지만 얀센스의 '반전된' 〈책 읽는 여인〉(그리고 그것에 대한 뵐플린의 읽기)과 관련해서는 뒤러의 또 다른 판화인 〈게으름뱅이의 유혹The Temptation of the Idler〉(또는 〈박사의 꿈The Dream of the Doctor〉)이 훨씬 더 의미 있을 것이다.

왼쪽 옆모습을 보이고 있는 학자가 책을 읽다가 책상에서 잠이 들

었다. (정말 전형적인) '일요일' 분위기는 완전히 사라졌는데, 그는 지금 이중의 곤경에 빠졌기 때문이다. 악마가 그의 왼쪽 어깨 위로 날아서 왼쪽 귓속에 대고 선동을 하고 있을 뿐 아니라 베누스와 그녀의 자식이자 조수인 큐피드가 덤벼들려고 그의 양옆에서 대기하고 있다. 이 '사악한 sinister' 2인조로부터 말 그대로 벗어날 길은 없다. 책상의 오른쪽이 어두운 벽 바로 옆이기 때문이다. 그리고 그의 머리 오른쪽에는 베개가 받쳐져 있다. 잠이 든 학자 바로 앞에는 난로가 있는데, 그것은 열띤 분위기와 지옥불 둘 다를 암시한다. 베누스는 마치 '난 너무 뜨거워'라고 말하듯 난로를 가리킨다.

학자는 이제 끝장이다. 오른쪽을 차단한 채 왼쪽을 열어두어 아무나 다 불러들이고 있으니 말이다. 말하자면 그는 '온통 왼쪽'이다. 이 학자는 세비야의 이시도루스가 그의 『어원사전』에서 왼쪽에 관해 한 말이 옳았음을 증명한다. 이시도루스는 왼쪽이 '마치 어떤 일이 일어나도록 **허용되어 있는 것 같다**'고 생각한다. '**왜냐하면 왼쪽**sinextra은 **허용**-sinere에서 파생되기 때문이다.'[50] 여기서 왼손은 항상 허락해주는 손인데, 특히 죄악과 죽음에 대해서도 그러하다.

이와는 완전히 대조적으로, 뒤러의 유명한 판화 〈기사, 죽음, 그리고 악마Knight, Death and the Devil〉(1513)에서 기사가 죽음과 악마를 그의 오른쪽에 두고 있기 때문에 그가 안전함을 알 수 있다. 말을 탄 기사는 무표정하게 심히 기괴한 모습의 죽음과 악마를 빠른 걸음으로 지나간다. 그들은 그의 오른쪽에 있고 그는 그들의 오른쪽으로 가고 있다. 이는 (기사와 끔찍한 2인조 사이에 위치한 기사의 개에 의해 상징되는) 그들 신앙의 지원을 받는 '그리스도교 병사들'이 어떻게 모든 역경을 이기는지를 보여주고자 했음이 분명하다.

말을 탄 기사는 아마도 안드레아 델 베로키오Andrea del Verro-cchio (1435~88)가 용병대장 바르톨로메오 콜레오니를 위해 제작한, 당당하게 걷는 모습의 기념물〔베네치아에 있는 〈콜레오니 장군 기마상〉을 말한다〕에서 영감을 받았을 것이다. 하지만 콜레오니가 몸통을 뚜렷하게 오른쪽으로 돌리고 그의 머리와 말의 머리는 살짝 왼쪽을 보고 있는 반면 뒤러의 기사는 꼿꼿하게 똑바로 앉아 있고 그와 그의 말은 문장의 상징처럼 '눈을 전방으로' 향하고 있다. 말을 탄 인물의 위축되지 않은 자세는 성 베르나르가 아주 좋아한 「시편」의 시를 상기시킨다. '야훼여, 언제나 내 앞에 모시오니 내 옆에 당신 계시면 흔들릴 것 없사옵니다'(16장 8절).

뵐플린이 보기에 얀센스의 그림을 반전해서 일어난 변화는 동화 같은 특성을 갖는다. 거기서 꿈 시나리오는 악몽이 되고 여성은 영원보다는 시간에 (그리고 우리에게) 속하는 것 같다. 우리는 '단호한' 오른손과 오른쪽을 마주하는 대신에 좀더 '고분고분한' 왼손과 왼쪽을 보게 된다. 거울 이미지는 본질적으로 본래적이기보다는 '반응적인responsive' 것일 수 있다. 문화적이고 심리적인 배경에 의해 만들어지는 것이다.[51]

뵐플린의 문화적 배경에는 스위스 태생의 화가인 헨리 퓨즐리Henri Fuseli(1741~1825)의 〈악몽The Nightmare〉(1782, 디트로이트 미술관, 그림 7)도 포함되어 있었을 것이다. 퓨즐리는 초창기부터 독일 판화를 연구했고, 〈악몽〉은 비스듬히 기대 누운 여성 누드라는 베네치아의 전통과 〈죽음과 소녀〉 주제를 적극적으로 뒤섞고 있다.

퓨즐리는 1920년대에 표현주의자들과 초현실주의자들에게 영감을 주면서 다시 유행하게 되었다. 〈노스페라투〉(독일, 1922)와 〈칼리가리 박사의 밀실〉(독일, 1919) 같은 공포영화에서 절정의 장면은 퓨즐리를 본뜬

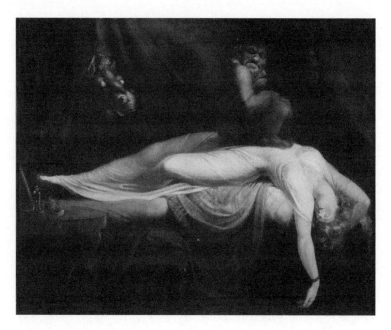

그림7. 헨리 퓨즐리, 〈악몽〉.

것이다. 지그문트 프로이트는 1920년대 빈에 있던 그의 사무실에 렘브란트의 〈해부학 강의〉의 판화와 나란히 이 그림의 판화를 걸어두었다.

얀센스의 〈책 읽는 여인〉에 대한 뵐플린의 논의가 퓨즐리의 〈악몽〉에 대해 특별히 타당한 이유는 〈악몽〉의 두 가지 버전이 있고 두 번째 버전은 첫 번째 버전의 반전된 거울 이미지이지만 큰 차이가 있다는 점 때문이다. 첫 번째이자 가장 유명한 버전은 1782년 런던에서 열린 왕립아카데미 여름 전시회에 전시되어 심한 악평을 들었다.[52] 퓨즐리는 '회화의 난봉꾼들'로 분류되어서 '악마 직속 화가'라는 별명을 얻었다.[53]

이 그림은 1783년 1월 판화로 제작되었고, 곧 정치풍자 만화가들에 의해 지겹도록 이용되었다. 퓨즐리의 이전 그림들과 달리 이 그림은

문학 소재를 다루지 않았고 주제의 불확실성은 이 그림의 매력을 더할 뿐이다. 두 번째 버전(프랑크푸르트암마인, 괴테 박물관)은 그린 날짜가 알려지지 않았는데, 아마도 첫 번째 버전이 제작되고 그리 멀지 않은 시기에 알려지지 않은 후원자를 위해 제작되었다. 하지만 두 그림에서 모두 제물로 바쳐지는 것은 오른쪽보다 더 '접근하기 쉬운' 쪽인 여인의 왼쪽이다.

첫 번째 버전에서 여인은 속이 비치는 흰색 드레스를 입고 소파에 길게 늘어져 있다. 몸 왼쪽을 관람자 쪽으로 향하고 오른쪽 다리를 왼쪽 다리 위에 걸친 채. 그래서 그녀의 '음부'[54]는 관람자를 향해 위로 젖혀져 있다. 그녀가 몸을 돌리고 있는 방향은 좀더 '자연스러운' 쪽이다. 왜냐하면 다양한 물약이 있는 그녀 옆 탁자가 이쪽에 놓여 있기 때문이다. 왼쪽 젖가슴은 팔 아래로 미끄러져 내려온 것 같고 그래서 우리를 향해 있다. 여자의 배 위에 쭈그리고 앉은 버릇없는 악령이 우리를 똑바로 쳐다본다. 우리를 이 그림 속으로 확 끌어당겨 마치 관람자를 고객 삼아 뚜쟁이 역할을 하고 있는 것처럼.

두 번째 '반전된' 버전에서는 여인의 오른쪽이 우리와 가장 가깝고 우리는 훨씬 더 배제되어 있다. 티치아노의 〈다나에〉에서처럼, 이제 여인의 오른쪽 다리가 무릎에서 구부려져 위로 접혀서 우리와 그녀의 (보이지 않는) 성기 사이에 무신경한 장벽을 만들어낸다. 흰색 드레스의 천은 훨씬 더 두껍고 불투명한데, 대리석으로 만들어진 것처럼 투박하게 그녀의 몸을 가리고 있다. 그녀의 젖가슴은 침대에 단단히 고정되어 있다. 어깨 아래에 있는 커다란 베개 받침이 그것을 위로 밀어젖히고 있기 때문이다. 그것은 첫 번째 버전에서 팔 아래로 미끄러져 내린 것과 달리 그녀의 흉곽 바닥 쪽으로 후퇴해 있다. 이 그림과 관련해서 순결

에 대해 이야기하는 것은 이상하게 들리겠지만 그녀 몸의 오른쪽은 사실상 단단한 정조대다.

작은 악마는 플루트를 연주하기에 여념이 없고 그렇게 직접적으로 우리에게 추파를 던지지는 않는다. 오히려 우리를 보고 웃고 있다. 왜냐하면 우리가 그녀를 잃었기 때문이다. 그녀의 성기를 가장 잘 볼 수 있고 가장 접근하기 쉬운 대상은 그녀의 왼쪽에 있는 머리가 남근 같아 보이는 말이다. 말은 그녀에게 훨씬 더 가깝고 첫 번째 그림에서보다 더 중심에 있다. 그녀 옆의 탁자 역시 이제 저편으로 옮겨졌다. 이전의 그림에서는 우리가 우선권이 있는 '고객'인 것 같은데, 두 번째 그림에서는 말이 완전히 여인을 차지하고 있다.

뵐플린은 '심리학'에 호소하고 있는데, 이는 그가 왼쪽에 대한 최신이론들을 알고 있었다는 증거다. 하지만 형식주의자인 뵐플린은 그것을 드러내놓고 검토할 수 없었을 것이다.

이런 면에서 중요한 텍스트가 빌헬름 슈테켈Wilhelm Stekel의『꿈의 언어Die Sprache des Traumes』(1911)다. 왼쪽 길에 대해 낙인을 찍은 신지학이 이 오스트리아인 심리학자에게 영향을 미쳤다. 아니면 적어도 그는 자기 환자들의 꿈에 영향을 받은 것 같다. 슈테켈은 프로이트의 가장 초기 추종자들 가운데 하나였고 프로이트는 왼쪽과 오른쪽에 대한 발상을 그에게서 얻었다.『꿈의 해석』(초판 1900)의 좀더 이후의 판에서 프로이트는 슈테켈의 왼쪽과 오른쪽에 관한 장에서 한 구절을 인용한다.

슈테켈에 따르면, 꿈속에서 '오른쪽'과 '왼쪽'은 도덕적인 의미를 갖는다. '오른쪽 길은 항상 올바름의 길을 의미하고 왼쪽 길은 죄악의 길을 의미한

다. 그래서 '왼쪽'은 동성애, 근친상간, 성도착을, '오른쪽'은 결혼, 매춘부와의 성관계 등을 나타내는 것일 수 있는 것이다. 이는 항상 환자의 개인적인 도덕적 관점에서 고려된다.'[55]

이성애자에다 비종교적인 오스트리아 남성인 슈테켈은 아주 많은 것을 자신의 '개인적인 도덕적 관점'에서 보고 있다. 이것이 매춘부를 찾아가는 것이 '성도착'보다는 '정상적인' 일로 인정되고 있는 이유다. 아마도 가톨릭 신부라면 여성과의 성관계를 왼쪽 길에 놓고 육체관계를 '성도착'이라고 생각할 것이다.

'개인적인 도덕적 관점'에서 얀센스의 원작 그림을 본다면, 우리는 그녀가 몸 왼쪽을 벽과 덧문이 내려진 창 쪽으로 두고 앉음으로써 전적으로 '왼쪽 길'을 거부하고 있다고 말할 수 있을지 모른다. 그녀의 왼쪽 공간은 효과적으로 차단되어 방어되고 있기 때문이다. 반대로 오른쪽 영역은 그녀가 정신적으로 사용하도록 트여 있다. 이 이미지가 반전될 때 '오른쪽 길'은 차단되고 그녀는 자신의 몸을 '도착倒錯의 길'을 향해 열어놓게 된다.

윌리엄 벤튼William Benton이 1930년에 특허를 받은, 시각적 속임수를 보여주는 '실재의 거울Reality mirror'은 뵐플린의 글보다 많이 늦게 나왔지만 그가 관심을 가졌을지 모른다. 이것은 사람들에게 초상사진을 보여주고 그들의 오른쪽 또는 왼쪽 얼굴 두 개를 가지고 전체 얼굴을 만들어 보여주었다. 이 기본적인 기술은 1912년 심리학 연구에 처음 사용되었는데, 하지만 이것은 동일한 얼굴 반쪽의 동일한 사진 두 개를 이용하기 때문에 그 가운데 하나를 반전시켜야 '완전한' 얼굴을 만들 수 있었다.[56]

벤튼은 그의 장치를 작가 에드거 앨런 포를 포함한 유명인사들의 사진으로 시험해보았다. 그는 '포의 얼굴과 본성의 의식적이거나 명백한 면'을 드러내는 그의 오른쪽 얼굴이 얼마나 '솔직하고 단도직입적이며 내성적이고 신뢰할 만하며 실제적'인지 설명한다. 반면 왼쪽 얼굴은 '포의 얼굴과 본성의 잠재의식적이거나 감추어진 면으로, 비극적이고 창의적이며 음흉하고 잔혹하며 관능적'이다. 이것은 '우리 각자의 안에는 지킬 박사와 하이드가 조금씩' 있음을 보여준다.[57]

심층 심리학자인 베르너 볼프Werner Wolff는 베를린에서 실험을 한 후에 비슷한 결론에 도달했다. 그의 결론은 1932년 한 학회에서 처음 보고되었다. 볼프는 학생, 범죄자, '성적 일탈자'들 가운데 선정된 사람들에게 그들 얼굴의 왼쪽과 오른쪽의 사진을 보여주었다. 그리고 그는 왼쪽이 우리의 근원적인 바람과 욕망들을 나타내고 그래서 우리의 '원망 얼굴wish face'이라고 결론지었다. '가장 주목할 만한 발견은 원망의 얼굴이 오른쪽─오른쪽 얼굴보다는 왼쪽─왼쪽 얼굴인 경우가 더 많았다는 점이다.' 오른쪽은 그 사람이 일상생활에서 드러내는 특유의 표정, 즉 '공식적인 얼굴' 역할을 한다.[58]

토드 브라우닝Tod Browning이 감독하고 벨라 루고시Bela Lugosi가 드라큘라 역을 맡고, 헬렌 챈들러Helen Chandler가 드라큘라에게 선택된 신부인 미나 수어드 역을 맡은 1931년의 고전적인 영화 〈드라큘라〉의 포스터는 '원망 얼굴'의 교과서적인 예를 보여준다.

이 포스터에는 일반적인 '죽음과 소녀'에서 죽음이 소녀를 부둥켜안고 있는 것처럼 드라큘라 백작이 여인의 왼쪽에 서서 자신의 망토로 그녀를 뒤덮는 모습이 담겨 있다. 하지만 얼굴 왼쪽을 자신에게 공격을 가하는 이에게 들어 올린 채 눈을 감고 있어 거의 저항하지 않는 듯이 보이

는 그녀는 잠속에서 '작은 죽음petit mort'〔바타유의 개념에 따르면 성적인 절정에 다다른 상태를 말한다〕을 경험하는 것 같다.

드라큘라 백작은 심리학 연구자들이 최근에야 제시한 것들을 이미 알았음에 틀림없다. 즉 '사랑' '키스' '격정' 같이 감정을 자극하는 말들을 감지하고 상기하게 하기에는 오른쪽 귀보다 왼쪽 귀가 낫다는 것이다.[59] 앤디 워홀Andy Warhol이 스크린인쇄로 제작한 〈키스The Kiss〉(또는 〈벨라 루고시〉, 1963)는 드라큘라가 뒤에서 다가가며 황홀해하는 헬렌 챈들러의 목 왼쪽을 무는 또 다른 스틸컷에서 나왔다.

영화 자체에서는 상황이 다소 다르지만 목과 얼굴의 왼쪽이 '원망 얼굴'인 것으로 보인다. 이 영화에서 중요한 여인은 미나와 그녀의 친구 루시 웨스턴이다. 루시 웨스턴은 처음 만나자마자 이 나이 많은 백작에게 마음이 끌렸다. 루시는 의심 많은 미나에게 그를 두둔하며 말한다. "웃고 싶으면 웃어. 난 그가 매력적이라고 생각해." 미나는 그녀의 '정상적인' 남자친구 존 하커를 더 좋아한다. 그날 밤 카메라가 잠자는 루시에게 오래도록 다정하게 머물면서 그녀의 왼쪽에서 소프트포커스로 촬영하는 것을 보고 우리는 그날 밤 어떤 일이 벌어지는지를 알게 된다.

그녀의 '원망 얼굴'과 목이 관능적으로 드러나고 왼팔이 이부자리 아래에 감춰져 있어 그녀를 훨씬 더 무방비상태로 보이게 한다. 그때 드라큘라 백작이 루시의 침대 왼쪽에서 기어 올라와 목 왼쪽을 문다. 왼쪽 목을 먼저 문 것은 친밀함과 (잠재의식적인) 공모관계를 나타낸다. 왜냐하면 다른 모든 경우(미나, 렌필드 씨, 꽃 파는 소녀)에서는 백작의 희생자들이 그를 꺼려하고 백작은 그들의 목 오른쪽을 먼저 물기 때문이다. 이 장면들은 훨씬 더 형식적인 경향이 있다. 그래서 영화 포스터에서 미나는 루시와 구분이 안 되게 서로 녹아들어 있거나, 또는 일단 드라큘라의

더 없이 행복한 신부가 된 모습으로 보인다.

피카소가 1932년에 어린 소녀들을 그린 두 그림은 '원망 얼굴'을 보여주는 훨씬 더 과격하고 독창적인 예다. 이들 둘의 '모델'은 그의 정부인 마리 테레즈 월터였다. 그녀는 피카소보다 거의 30년 더 젊었다. 〈거울 앞의 소녀Girl before a Mirror〉(1932)에서 소녀 얼굴의 이질적인 옆모습과 앞모습의 이미지가 서로 유리한 위치를 차지하려고 다툰다. 소녀 얼굴의 오른쪽 옆모습은 아주 평온하고 거의 표정이 없으며 안색은 맑은 크림색이다. 이에 반해 왼쪽은 반 고흐의 그것과 같이 두껍게 칠해진 혼합된 노란색으로, 지저분하게 빨간색의 흉터가 있는 뺨과 입술은 냉소적인 미소를 짓는 듯한 기색이다.

소녀는 거울을 잡으려고 손을 뻗는데, 거울 이미지(이는 정상적인 상황에서는 왼쪽을 보여주어야 한다)는 대단히 불길하다. 음울하고 불안해 보이는 자주색, 황토색, 갈색, 짙은 빨간색의 모자이크다. 밀턴의 표현을 빌리자면, 이 새로운 이브는 '불길한 쪽으로 좀더' 비틀어져 있다. 하지만 여기서 그것은 아마도 가장 매력적인 정신능력이라 할 만한 무의식을 나타낸다.

피카소는 1932년 1월 24일에 안락의자에 앉아 잠든 훨씬 더 육감적인 미인을 묘사한 작품 〈꿈〉을 그린다. 우리는 앞쪽에서 그녀를 보지만 그녀의 왼쪽이 가장 노출이 심하고 에로틱하다. 그녀의 머리는 오른쪽 어깨에 놓여 있다. 그리고 피카소는 그녀에게 두 개의 얼굴을 부여했다. '오른쪽' 얼굴은 옆모습을 보이는데, 침투불가능한 자기磁器의 완전성을 가지고 있다. 왼쪽 얼굴은 그녀 위를 맴도는 남근 모양으로 부풀어 오른 라일락으로, 그녀의 입과 턱에 그 맨 아랫부분이 기발하게 연결되어 있다.

왼쪽 얼굴의 호색성은 드러난 왼쪽 젖가슴에 의해, 그리고 양손의 손가락들이 합쳐져서 마치 성기가 왼쪽으로 옮겨져 있는 것처럼 왼쪽 허벅지 윗부분을 문지르는 듯이 보이는 점에 의해 한층 더 강조된다. 우리는 고야의 판화 〈이성이 잠들면 괴물이 자라난다The Sleep of Reason Breeds Monsters〉(1797~98)를 떠올리게 된다. 여기서 날개 달린 끔찍한 생물체는 잠든 이가 드러내고 있는 몸 왼쪽 근처에서 오르락내리락 날아다니는 것처럼 보이는데, 그가 그들의 주인인지 노예인지는 불분명하다.

마리 테레즈의 몽정은 그리스도가 보석으로 덮인 반지로, 게르트루데의 왼쪽 눈을 찌르는 것과는 거리가 멀다. 하지만 이들은 모두 관습을 거스르는 욕망을 인간 몸의 왼쪽에 놓기를 좋아하는 문화의 산물이다.

해와 달

하늘: 그의 오른쪽 가슴엔 해가,
왼쪽 가슴엔 달이 묘사되어 있는……
아주 고결해 보이는 청년.
—체사레 리파, 『이코놀로지아』(1603), 하늘의 알레고리[1]

르네상스시대 이젤화에서 드리워진 그림자가 갖는 상징적 의미는 그다지 많은 관심을 끌지 못했다. 그 주요한 한 가지 이유는 미술사가들이 르네상스 미술의 주요 특징들을 규정하면서 전통적으로 강한 자연주의를 주장해왔기 때문이다. 자연주의의 핵심 요소는 하나의 원천에서 나오는 빛과 음영과 그림자의 일관된 배치다.

조명이 자연스러운 것이라는 생각은 르네상스 이후 반 에이크, 티치아노, 렘브란트 등이 그린 아주 다양한 이젤화에서 사실상 그림의 주인공이 그의 오른쪽으로부터 오는 빛을 받고 있다는 사실로 인해 설득력이 약화되는 것으로 보일지 모른다. 하지만 르네상스(와 르네상스 이후)의 '자연주의'를 지지하는 이들은 이 특유한 현상이 실은 르네상스 미술의 실용적이고 경험주의적인 기반을 확고히 하는 데 이바지하고 있다고 주장한다.

에른스트 곰브리치Ernst Gombrich는 이러한 관점을 대변하는 주요 인물이다. 지각심리학에 관한 고전인 『예술과 환영Art and Illusion』(초판 1960)에서 곰브리치는 모델의 오른쪽에서 빛이 비치는 것과 관련해서 한 가지 해석을 제시했다. 그는 이것이 이젤화만이 아니라 다른 구성방식의 회화들 속 조명 또한 설명해준다고 믿었다. '심리학자들은 서구의 관찰자들이 다른 단서가 없는 한, 높은 곳과 왼쪽에서 떨어지는 빛을 개연성 있는 것으로 만족했음을 알게 되었다. 이는 오른손으로 그림을 그리거나 글을 쓰는 경우에 가장 편리한 위치고 따라서 대부분 그림에 적용된다.'[2]

흔히 맞닥뜨리게 되는 이런 주장은 빛이 오른손잡이인 화가의 왼쪽 위 높은 곳에서 떨어지면 그가 작업하는 부분에 그림을 그리는 손의 그림자가 드리워질 가능성이 적다는 것이다. 하지만 그게 왜 미술제작 과정에 그런 큰 차이를 만들어내는지는 분명치 않다. 왜냐하면 화가가 어린아이들처럼 손을 동그랗게 말아 캔버스를 덮은 채로 그림을 그리거나 빛의 원천이 아주 아래쪽에 있지 않는 한, 그림은 대부분 그림자에서 벗어나 있는 손 위쪽에 그려질 것이기 때문이다. 화가들이 그림을 그리는 팔을 받치기 위해 사용하는 팔받침 막대기도 그림자 문제를 줄여준다. '실물을 앞에 두고' 작업하는 화가를 그린 고전적인 이미지인 얀 베르메르Jan Vermeer의 〈회화의 알레고리Allegory of Painting〉(1666~67경, 오스트리아 미술관, 그림8)에서 바로 이를 볼 수 있다. 말이 나와서 하는 말인데, 곰브리치는 빈에서 보낸 젊은 시절부터 이 이미지를 알고 있었다.

화가가 관람자를 향해 등을 진 채 앉아 있고 빛이 그의 왼쪽에서 흘러들어온다. 거꾸로 빛은, 고대 그리스 · 로마의 '역사의 뮤즈'인 클리오Clio처럼 차려입고서 화가 쪽을 향하고 있는 여성 모델의 오른쪽 얼굴을

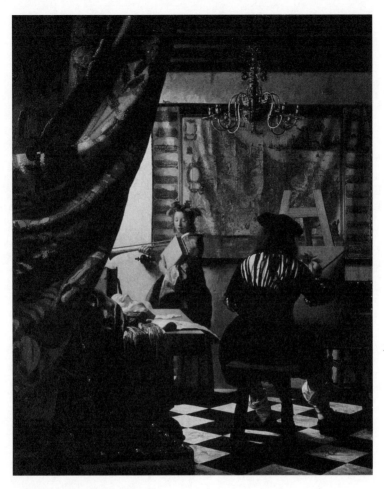

그림8. 얀 베르메르, 〈회화의 알레고리〉.

비춘다. 오른손잡이인 화가는 위에서부터 그림을 시작해서 여인의 머리에 씌워진 화환을 그렸다. 그는 왼쪽에서 오른쪽으로 화환을 그리고 있다. 하지만 팔받침 윗부분 끝이 이상하게 넓고 짙은 그림자를 드리우고 있는 만면에 팔받침에 놓인 그림을 그리는 화가의 손은 캔버스에 그림

자 같은 걸 드리우고 있는 것 같지는 않다.

이들 그림자(팔받침의 윗부분 끝이 드리우는 이상하게 넓고 짙은 그림자)는 캔버스의 3분의 2 아래쪽 전체에 떨어지는 다른 그림자들과 어우러져 있다. 분명 그림자들은 상징적이며 이 그림의 조명은 자연스러운 것과는 거리가 멀다. 빛은 인위적으로 그림이 그려지는 부분 주변에 모여 있다. 베르메르는 그림(과 화가)이 자체의 빛을 발한다고 말하고 있는 것 같다. 따라서 이는 신이란 세계를 그려 탄생시킨 화가라는 널리 알려진 개념을 암시한다.

베르메르는 분명 모델의 왼쪽에서부터 빛이 쏟아지는 상태로 그림을 그리는 데 어려움이 없었다. 그의 가장 위대한 작품들 가운데 하나인 〈레이스 뜨는 여인The Lacemaker〉(1669~70)은 바로 이러한 방식으로 빛이 강하게 쏟아지고 다른 세 점의 작품 역시 그러하다.

그럼에도 곰브리치의 이론은 첸니노 첸니니Cennino Cennini가 쓴 큰 영향력을 미친 기법 안내서로 아마도 1400년경 파도바에서 씌어진 『미술의 책Il Libro dell'Arte』의 한 구절로부터 역사적으로 중요한 지지를 받고 있는 것으로 보인다. 첸니니는 화가들에게 그림 그리는 법을 배울 때 "그림을 그리면서 빛이 퍼지도록, 그리고 햇빛이 왼쪽에 떨어지도록 하라"며 충고한다.[3] 하지만 곧 건물 안에서의 빛에 관한 '잘 알아들을 수 없는'[4] 구절에서는 모든 화가들이 또한 다양한 방향에서 떨어지는 빛을 묘사할 수 있어야 한다고 말한다. 그 구절은 현장(보통 교회)에서 그림을 그리는 것에 관한 내용을 다룬 부분에 나온다.

만약에 교회에서 그림을 그리거나 모사할 때, 또는 다른 불리한 상황에서 그림을 그릴 때, 손이 빛에서 벗어날 수 없거나 원하는 방식대로 할 수 없

을 때는 그 장소에 있는 창문들이 조명이 되어줄 것이므로 창문들의 배치 상황에 따라서 인물, 더 정확히 말하면 그림에 양감을 부여하도록 하라. 그런 식으로 빛이 어느 쪽에서 오든 빛을 따라가면서 이러한 체계에 따라 양감과 그림자를 적용한다. 그리고 만일 빛이 한가운데로 곧장 들어오거나 한가운데를 곧장 비춘다면, 또는 빛이 가득하다면 같은 방식으로 이 체계에 따라 밝고 어두운 양감을 적용한다. 만일 다른 창문들보다 더 큰 창문에서 빛이 비친다면 언제나 더 우세한 빛에 따르고 그것을 세심히 분석한 뒤 끝까지 지켜나간다. 여기에 실패하면 양감이 없는 미숙하고 얄팍한 그림이 나올 것이기 때문이다.[5]

첸니니는 미술가가 교회에서 그림을 모사할 때 (그가 '우세한 조명'이라고 말한) 교회에 있는 가장 큰 창문의 빛이 미술가의 오른쪽으로 들어와서 그가 그림을 그리고 있는 손 뒤쪽을 비추더라도 이를 수용해서 받아들여야 한다고 말한다.[6] 하지만 다른 창문들보다 확실하게 더 큰 창문 같은 건 대부분 없고, 따라서 미술가들은 즉흥적으로 처리할 수밖에 없었다. 대개 가장 큰 문제는 빛이 부족하다는 점이었다. 교회 내부는 일반적으로 상당히 어둡고 주로 빛은 양초와, (특히 제단화의 경우에는) 머리 위에 걸린 채 영구히 밝혀져 있는 기름 램프에서 나왔던 것이다. 15세기에는 '성문화되지 않은 관습'이 생겨나서 그에 따라 부속 예배당, 또는 주요 출입문인 서쪽 문에서 가장 가까운 신도석에 있는 제단의 벽에 걸린 제단화들은 그 방향에서 들어오는 빛을 보여주는 경향이 있었고 그 반대의 경우도 마찬가지였다.[7] 직업화가가 되려는 이들에게 '불리한' 상황은 예외적이라기보다는 일반적이었다. 그림을 배우는 과정에서 빛이 어느 각도에서 들어오더라도 익숙하게 작업하는 것이 한층 더

나아간 단계임은 분명했다.

중요한 건 오른쪽에서 빛이 비치는 상태에서 그림을 그리는 게 15, 16, 17세기 직업화가들에게 별 문제가 되지 않았다는 점이다. 이는 피렌체에서 활동한 어느 화가가 제작한 한 유명한 작품을 보면 명백해진다. 금세공인이자 도안의 명인인 마소 피니게라Maso Finiguerra(1426~64)의 공방에서 제작된 것으로 보이는 이 이미지는 종이에 펜과 먹으로 그려졌다. 이 이미지에서 오른손잡이 십대 견습생은 우리를 마주하고서 다리를 벌린 채 긴 의자에 앉아 철필로 나무판에 그림을 그리는 데 몰두해 있다. 나무판은 아마도 긁어내고 다시 사용할 수 있는 골분骨粉을 표면에 얇게 발라 준비했을 것이다.[8] 그는 자신의 왼쪽에서 빛이 비치는, 첼리니가 말하는 이상적인 'A 위치'에 자리를 잡았다. 하지만 그의 초상화를 그리는 화가는 빛이 오른쪽에서 오기 때문에 첼리니가 말하는 '불리한 B 위치'를 택할 수밖에 없다. 화가는 그런데도 훌륭한 솜씨를 발휘해서 아주 설득력 있게 짙게 드리워진 그림자를 묘사하고 있다. 그럼으로써 화가는 자신이 그리고 있는 견습생에게 탁월한 기술을 과시한다.

따라서 빛이 왼쪽에서 비치는 게 이상적인 상태로 여겨졌을지는 모르지만, 만일 빛이 왼쪽에서 비치는 경우만을 그릴 수 있었다면 르네상스시대에 직업화가로서 그리 잘 나가지 못했을 것이다. 바사리가 『미술가들의 생애』(1550)에서 기술에 대해 소개하는 부분과 아레초에 있는 자기 집의 벽에 있는 〈피투라Pittura〉(1542)의 알레고리 묘사에서 빛의 방향에 대해 전혀 언급하지 않고 있는 이유는 이 때문임이 틀림없다. 실제로 피투라는 그녀 자신의 오른팔이 드리우는 커다란 그림자 속에서 그림을 그리고 있다.[9] 여기서 빛의 방향은 그 방에 있는 창의 위치에 의해 결정되고 있는데, 이 여성 화가의 뒤쪽으로부터 오른쪽으로 빛이 비친다.

하지만 바사리는 로렌초 데 메디치와 알레산드로 데 메디치, 두 '지배자'의 초상화를 각각 그리면서 모델의 오른쪽에서 빛이 비치게 했다.[10]

　곰브리치의 주장은 시대착오적인 것 같다. 왜냐하면 미술가의 편의에 따라 예술작품의 양상이 좌우될 수 있다는 낭만적인 생각에 근거를 두고 있기 때문이다. 실제로 곰브리치가 빛이 '왼쪽 위에서' 떨어지는 예로 인용한 그림의 조명방식은 그 화가가 아니라 대상으로 삼은 장소의 '우세한 빛'에 의해 결정되었을 것이다. 곰브리치가 예로 인용한 그림은 카를로 크리벨리Carlo Crivelli가 페르모 근처 아드리아 해 해변에 있는 포르토산조르조 교구 교회의 주제단을 위해 제작한 아주 정교한 다폭 제단화의 중앙 패널화인 〈기부자와 함께 있는 성모 마리아와 아기예수 Madonna and Child with Donor〉(1470경)다.[11] 그러나 크리벨리가 제작한 다른 제단화에서 그가 다른 방식으로 빛이 비치는 경우를 묘사하는 데에도 능숙했음이 드러난다. 다른 모든 능숙한 미술가들과 마찬가지로 그는 분명 교회 내 어떤 장소에서든 제단화를 제작할 수 있었다.

따라서 실제적인 고려사항들이 비교적 중요하지 않다면 이젤화에서 모델의 오른쪽에서 빛이 비치는 걸 더 선호하게 된 문화적인 이유는 무엇일까? 나는 '소우주로서의 인간'이라는 생각과 관련된 고대 점성술의 믿음에 영향 때문이라는 답이 가장 설득력 있다고 생각한다. 이렇게 좀 더 폭넓은 맥락에서 보면, 르네상스시대의 '자연주의'와 두드러진 명암은 이른바 '암흑시대'의 예술과의 혁명적인 단절이 아니라 훌륭한 개선임이 드러난다.

　점성술적인 발상은 아주 흔했고, 사실상 사회의 모든 수준에 있는 모든 사람들이 거기에 큰 관심을 가지고 있었다. 왜냐하면 점성술이 모

든 건강문제에서, 피를 뽑거나 임신을 하려고 하거나 어떤 음식들을 먹어야 하는지를 결정하는 데서 중요한 역할을 했기 때문이다. 점성술이 갖는 호소력은 정신분석의 그것에 필적할 정도였지만 점성술은 사회의 모든 분야에 훨씬 더 깊이 파고들어 있었고 훨씬 더 오래 지속되었다. 고대부터 과학혁명이 일어나 많은 근본 원리들이 신빙성을 잃게 된 1700년까지 지식계급 사이에서 거의 끊이지 않고 그 영향력이 지속되었던 것이다.[12]

점성술은 아마도 사회의 가장 높은 위치에 있는 사람들, 즉 예술품을 주문하는 사람들, 다시 말해 자주 점성술사의 상담을 받던 부자들과 점성술사의 경고를 신중히 받아들이는 영역에 있는 사람들에게 가장 큰 영향력을 미쳤을 것이다. 따라서 대부분 궁정에서는 별점을 치고 예측을 하고 전쟁에 출정하고 결혼을 하기에 가장 좋은 시간을 정하고 심지어 어떤 옷을 입어야 하는지를 결정하는 문제까지 상담하기 위해 점성술사를 상주시켜두고 있었다. 페라라 공작인 리오넬로 데스테는 점성술의 정교한 계산에 따라 일주일 동안 매일매일 다른 색의 옷을 입었다.

르네상스시대의 미술가들과 건축가들은 점성술의 기본 관습들을 알아야 한다는 로마 건축가 비트루비우스Vitruvius의 충고를 받아들였다.[13] 비트루비우스는 장차 건축가가 되려는 이들에게 '교육을 받고 연필을 능숙하게 사용하며 기하학을 배우고 역사를 많이 공부해야 하며 철학자들에게 주의를 기울여 따르고 법학자들의 견해를 알고 점성술과 천체이론을 익히'라고 충고한다.[14]

물론 이런 조건들은 생뚱맞아서 레오네 바티스타 알베르티Leone Battista Alberti(1404~72)는 건축에 관한 그의 논문에서 이들 가운데 많은 것들을 일축했다. 하지만 알베르티는 음악과 법률은 거부하면서도,

건축가가 점성술에 대해서는 '별들에 관한 정확한 지식'을 가질 필요는 없다고 말했을 뿐이다. 왜냐하면 '도서관은 북쪽, 욕실은 서쪽을 향하게 하는 게 가장 좋기 때문이다.'[15] 그는 천체에 관한 지식은 배제하고 있지 않다. 점성술은 수학, 기하학, 광학, 심지어 역사에 대한 전문지식도 요구하므로 이는 그리 놀랄 일도 아니다. 알베르티 자신이 전문 점성술사로서 점성술로 예언을 하고 유명한 점성술사인 파올로 토스카넬리Paolo Toscanelli와 교황의 미래에 관한 편지를 주고받기도 했다.

알베르티는 회화에 관한 논문의 시작 부분에서 브루넬레스키, 기베르티, 도나텔로, 루카 델라 로비아가 등장하기 전까지 자연은 더 이상 '화가, 조각가, 건축가, 음악가, 기하학자, 수사학자, 예언자'를 낳지 않는 것 같다며 유감스러워한다.[16] 예술가들은 건축물의 결과나 특정한 방식의 작업, 그리고 가공물과 그것이 놓인 장소 사이의 정확한 상호작용을 '예측'해야 하는 예언자였다. 그들은 또한 전반적인 취향, 특히 유망한 후원자들의 취향을 예측해야 했다. 초상화는 단지 신체적 외모를 기록하는 것이 아니라 살갗 표면 아래로 뚫고 들어가서 모델의 영혼 상태를 드러내는 것이라 여겼다.[17]

조각가 로렌초 기베르티Lorenzo Ghiberti는 비트루비우스의 뒤를 이어서 그의 자전적인 논문에서 미술가들에게 점성술을 배우도록 충고했고, 피렌체에 있는 세례당을 위한 두 개의 청동문에 『구약성서』의 남녀 예언자들과 나란히 자신의 초상화를 포함시켰다. 알베르티 자신의 상징emblem은 날개를 가진 눈이었다. 이는 자신이 창조의 신비를 꿰뚫어볼 수 있고 미래를 봄을 암시했다. 알베르티는 자신의 논문 「건축론 On Architecture」(1480~85)에서 건축에서 유행이 변화하는 것은 별 때문이라고 했다.

아주 작은 도시에서조차 탑을 세우려 했던 200년 전의 일반적인 열광을 나는 이해할 수 없다. 한 가족의 가장이라면 탑이 없으면 안 되는 것처럼 보였다. 그 결과 탑의 숲이 곳곳에 생겨났다. 어떤 사람들은 별의 운행이 사람들의 마음에 영향을 미친다고 생각한다. 이와 같이 지난 300~400년 사이에 종교적인 열정이 맹위를 떨쳐 인간은 오로지 종교 관련 건물들을 짓기 위해 태어난 것처럼 보였다.[18]

대부분 사람들에게 주요한 문제는 인간의 몸에 미치는 행성들의 영향이었다. 서로 다른 행성의 영향 아래에 태어난 사람들은 다른 기질을 갖는다고 여겼다. 고대인들은 인간의 몸이 네 가지 기질 또는 네 가지 체액, 다시 말해 혈액, 점액, 황담즙, 흑담즙으로 이루어져 있다고 믿었다. 건강은 이들 체액 사이의 균형에 달려 있었다. 혈액이 과도한 경우는 낙관적인 기질을, 점액이 과도한 경우는 침착한 기질을, 황담즙이 과도한 경우는 화를 잘 내는 기질을, 흑담즙이 과도한 경우는 우울한 기질을 불러일으켰다. 한 사람의 기질은(또는 어떤 체액이 '과도'해지는지는) 그가 영향을 받아 태어난 행성에 의해 결정되었다.

마르실리오 피치노Marsilio Ficino는 『인생 지침서De Vita Triplici』 (1482~89)에서 '철학, 정치학, 시학, 그리고 예술에서 두드러지는 모든 비범한 인물들'은 우울하다는 아리스토텔레스의 개념을 부활시킨다. 그런 사람들은 음울하고 외떨어진 행성인 토성의 영향 아래에서 태어난다고 그는 덧붙인다. 이는 예술가들이 '부지런한' 상업의 신이자 예술과 과학의 발명자인 머큐리(수성)의 영향 아래에서 태어난다는 일반적인 관점에 이의를 제기한다.[19]

가장 유명한 16세기 예술가인 미켈란젤로는 자주 점성술적인 추측

의 대상이 되었고 그의 '기질'은 다양하게 해석되었다. 운수를 점성술적으로 다룬 시지스몬도의 판티Sigismondo's Fanti의 책 『포르투나의 승리 Trionfo di Fortuna』(포르투나는 행운의 여신)에 실린 한 목판화 삽화는 작업 중인 미켈란젤로가 낙관적인 기질인 주피터의 영역에 있음을 보여준다. 미켈란젤로가 자신의 별점에 대해 밝힌 설명(그의 전기작가인 아스코니오 콘디비Asconio Condivi(1525~74)에 의해 1553년 널리 알려졌다)에서 그는 수성에 중요한 역할을 부여했다. 이 위대한 인물은,

우리에게 구원의 해인 1474년 3월 6일 수요일 동이 트기 네 시간 전에 태어났다. 분명 위대한 탄생이자, 이미 소년이 얼마나 훌륭한 인물이 될지, 그리고 그의 특별한 재능이 얼마나 뛰어난지를 보여주는 탄생이었다. 주피터의 지배를 받는 두 번째 궁宮에서 수성과 금성을 받아들이고 있고 뒤이어 일어날 일의 조짐을 보여주는 상서로운 각거리aspect를 지니고 있기 때문이다. 이는 일반적으로 어떤 일에서나, 하지만 특히 회화, 조각, 건축 같이 감각을 즐겁게 하는 예술에서 성공할 고귀하고 고결한 천재의 탄생임에 틀림없다.[20]

이 별점은 사실 한 해가 잘못되었다. 왜냐하면 미켈란젤로는 1475년에 태어났기 때문이다. 하지만 그가 태어난 날짜가 어떠하든 비슷한 별점을 소급해서 결론 내렸으리라는 점은 의심의 여지가 없다. 아스카니오 콘디비는 미켈란젤로의 예언능력을 인정했다. 미켈란젤로가 로마의 약탈이 일어나기 3년 전인 1524년에 이 일을 예견하고 피렌체로 떠났고, 1529년 피렌체가 공격을 받을 위험성에 대해 피렌체의 시뇨리아(당시 피렌체의 최고행정기관)에 경고했기 때문이다. 만약 곤팔로니에레

〔중세 유럽에서 군기軍旗 또는 국기 수호자를 이르는 호칭으로 최대 실권자를 말한다〕인 프란체스코 카르두치가 이 말을 들었다면 그는 1530년에 머리를 잘리지 않았을 것이다.[21]

하지만 미켈란젤로는 후세에 '토성의 영향을 받아 태어난', 혼자 있기를 좋아하고 우울한 주요 예술가로 알려졌다. 조반니 파올로 로마초Giovanni Paolo Lomazzo는 『회화의 이상적인 신전Idea del Tempio della Pittura』(1590)에서 이를 가장 정교하게 공식화했다. 여기서 '금욕적인' 미켈란젤로는 일곱 명의 예술 '지배자들' 가운데 한 사람으로서 토성과 연관된다.

극도로 복잡한 대부분의 점성술 이론 및 실제와 달리, 모델의 오른쪽으로 빛이 비치게 하는 것이 유행하는 데 영향을 미쳤을지도 모르는 이러한 생각은 비교적 이해하기도 쉽고 시각화하기도 쉽다. 그것은 '행성 멜로테시아planetary melothesia'로 알려진다. 두 가지 유형의 멜로테시아, 곧 12궁 멜로테시아와 행성 멜로테시아가 있다. 로마의 시인 마르쿠스 마닐리우스Marcus Manilius는 『아스트로노미카Astronomica』(15~20)에서 12궁 멜로테시아의 일반적인 도해를 만들어냈다. 여기서 열두 개의 황도십이궁 각각을 차지하는 별자리 별이, 서 있는 인물 속 위에서부터 아래까지 배열되는데 양자리가 머리에, 물고기자리가 발에 놓인다.[22] 행성 멜로테시아는 더 나아가 몸의 왼쪽과 오른쪽을 구분한다.

프톨레마이오스는 「테트라비블로스」(2세기)에서 머리에 있는 일곱 개의 구멍들이 특정한 행성들과 연결되어 있다고 주장한다. 토성은 '오른쪽 귀, 비장(장딴지), 방광, 가래, 뼈의 지배자'인 반면 화성은 '왼쪽 귀, 신장, 정맥, 생식기'를 통제한다. 태양은 (다른 많은 것들 가운데) 눈과 '모든 오른쪽 부위들'을 통제하는 반면 수성은 혀와 '모든 왼쪽 부위들'을

통제한다.[23] 그는 두 눈에 대한 통제권을 태양에게 부여함으로써, 눈은 그 기능과 지면보다 더 높은 고상한 위치로 인해 가장 고귀한 기관('영혼의 창')이라는 고대인들의 생각을 고수한다. 양쪽 눈과 태양의 연관성은 연애시의 관례적인 비유로 사용되었는데, 셰익스피어는 이를 이렇게 풍자했다. '내 애인의 눈은 전혀 태양 같지가 않다…….'

프톨레마이오스는 귀 및 몸과 관련해서 왼쪽과 오른쪽을 구별함으로써 이를 더욱 세분했다. 10세기의 데모필루스Demophilus는 태양에 남성의 오른쪽 눈을, 달에 왼쪽 눈을 부여하는 중대한 조처를 취했다. 거꾸로 여성의 오른쪽 눈은 달에, 왼쪽 눈은 태양에 주어졌다.[24] 데모필루스가 특별히 독창적인 것은 아니었다. 고대 이집트 종교에서 호루스 신과 오시리스 여신의 오른쪽 눈은 태양의 영역이고 왼쪽 눈은 달의 영역이었다.[25] 하지만 이집트인들과 달리 데모필루스는 여성에게서는 태양과 달의 위치를 뒤바꿈으로써 남녀를 구별했다.[26]

데모필루스의 눈에 대한 도식과 그것의 원형인 이집트의 도식(이는 비술秘術 문서를 통해 전해졌다)은 둘 다 중세와 르네상스시대에 영향을 미쳐 점성술에 관한 논문과 점성술에 영향을 받은 여러 텍스트에서 자주 주요하게 다뤄졌다. '소우주로서의 인간'에 대한 고전시대 이후의 묘사로서 남아 있는 것 가운데 가장 이른 시기의 것 하나에서는 아주 전통적으로 눈을 배정하고 있다. 독일 레겐스부르크에서 나온 한 필사본(1165경)의 세밀화가 그것인데, 여기에는 팔을 죽 뻗은 채로 대칭적으로 서 있는 인물이 나온다. 그의 몸에 인접한, 설명글을 지닌 두꺼운 광선 같은 줄들이 그 몸을 공간에 고정시켜 일종의 우주의 철도환승역으로 만들어놓고 있다.

머리에 있는 일곱 개의 구멍 각각은 특정 행성의 지배를 받고, 글이

쓰인 광선들은 바퀴의 바퀴살처럼 배열되어 있다. '태양sol'이라고 표시된 광선이 오른쪽 눈으로 가고 '달luna'이라고 표시된 광선은 왼쪽 눈으로 간다. 남자의 머리 아래쪽 몸은 그 각각이 이 페이지의 모퉁이들에 있는 4원소와 결합되어 있다. 위 오른쪽과 빛의 연관은 같은 모퉁이에 불이 배치됨으로써 강조된다. 불이라고 쓰인 '광선'이 남자의 오른쪽 어깨 위로 내려간다. 오른쪽은 더 남성다운 쪽이기도 하다. 왜냐하면 오른쪽 콧구멍은 화성Mars〔로마신화에서 마르스는 전쟁의 신〕에, 왼쪽 콧구멍은 금성Venus〔베누스는 사랑과 미의 여신〕에 주어지기 때문이다.

소우주적인 이 남성은 그리스도와 대단히 비슷하다. 게다가 동시대의 구세주 그리스도 이미지들, 그리고 그리스도가 십자가에 매달려서 눈을 뜨고 똑바로 앞을 바라보는 이미지들과 아주 많이 닮았다. 그의 머리 주변에 있는 '바퀴'는 분명 후광 비슷한 것을 의미한다. 십자가에 매달린 그리스도의 이미지들은 실제로 중요한 행성의 요소를 가지고 있다. 적어도 십자가에 매달린 그리스도의 이미지가 처음 제작되기 시작한 16세기 이후에는 태양과 달이 그리스도의 오른쪽과 왼쪽 위에 자주 묘사되었다. 그리고 12세기 무렵부터 이들 행성은 상相을 갖게 된다.[27] 이는 명목상 그리스도가 죽을 때 일어났으리라 추정되는 일식을 언급한다. 하지만 두 행성이 마땅히 서로 나란히 있거나 겹쳐져 있어야 할 때 그리스도의 양쪽에다 대칭적으로 배치한 것은 이들 고 점성술의 믿음들에 영향 받은 것이 분명하다.

초기 그리스도교도들은 그리스도가 십자가에 매달린 것을 대단치 않게 여겼다. 왜냐하면 신의 아들이 로마세계에서 가장 수치스러운 처형 형태 중 하나인 십자가형으로 죽을 수 있다는 생각이 신앙을 거의 무력하게 만들 것이고 개종자들을 끌어 모으는 데 도움이 되지 않을 것이라

여겼기 때문이다. 초기 그리스도교 미술에서는 그리스도가 없는 십자가가 묘사되었고, 16세기에 와서야 십자가에 매달린 그리스도가 나타나기 시작하기는 하지만 그럼에도 드물었다. 카롤링거 왕조 시대에 십자가에 매달린 그리스도는 그리스도교 미술의 중요한 주제가 되었다.[28]

태양과 달이 십자가에 매달린 그리스도를 묘사한 초기의 일부 이미지들에 묘사된다는 사실은 이것이 관람자들에게 그리스도의 신성을 알리는 좋은 방법으로 여겨졌음을 말해준다. 로마 황제들은 태양 및 달과 함께 동전에 묘사되었고, 이 둘은 선한 목자이자 우주의 지배자인 그리스도의 세례를 묘사한 가장 초기의 일부 그리스도교 이미지에서도 나타난다. 그리스도가 십자가에 매달리는 장면에서 태양과 달은 일식을 의미하기 위해 그려졌지만, 또한 그리스도가 이들과 갖는 친밀한 관계를 나타내는 것이기도 했다. 실제로 서기 1세기에 안티오크의 이그나티우스Ignatius는 그리스도를 창공의 가장 밝은 별로 묘사했다. '다른 별들과 태양과 달이 합창하며 그 주변에 모여들었지만 이 별은 그 모든 별들보다 더 빛났다.'[29]

그럼에도 그리스도의 것이든 신이나 인간의 것이든 눈이 태양 및 달과 유사하다는 생각은 논란이 많았던 것으로 보인다. 이런 생각이 이교에서 유래했고 점성술의 결정론적인 요소를 암시할 수 있었기 때문이 분명하다. 14세기에 인기를 끈 프랑스의 연애소설로, 알렉산드로스 대왕과 아서 왕의 전설이 결합된 『페르스포레Perceforêt』에서 패배한 '요정의 여왕'은 이교 신앙을 버리고 고대의 한 독실한 은둔자에게 자기 죄를 고백한다.

다른 신을 믿는 모든 사람들이 세가 저의 어리석음 때문에 그랬던 것처럼

속고 있습니다. 저는 모든 인간에게 영양분과 빛을 주는 저 태양이 주권자이신 하느님의 오른쪽 눈이고 하느님은 이 눈으로 모든 창조물들이 영양분을 공급받고 따뜻해지도록 보살피신다고 여겼기 때문에, 또 달이 하느님의 왼쪽 눈이고 밤에는 그 소박함 속에서 모든 창조물들에게 수분을 주고 낮의 열기를 덜어주며, 그럼으로써 모든 창조물들이 휴식을 찾을 수 있다고 믿었습니다. 하지만 당신의 말은 나의 모든 어리석은 생각들을 깨버렸습니다.[30]

이런 생각을 조롱하고 싶다면 이것들이 얼마나 인기가 있었는지를 보여주기만 해도 된다. 태양과 달이 있는 십자가에 매달린 그리스도 이미지는 15세기에 들어 확실히 줄어들기 시작한다. 하지만 이는 그러한 개념이 신빙성을 잃었기 때문이라고 할 수 없다. 점성술은 여전히 인기를 끌었다. 그보다는 미술가들이 빛과 그림자를 묘사하고 빛의 원천이 하나뿐인 그림을 그리기 시작하면서 태양과 달의 중요성이 덜해졌다는 사실과 관련이 있다. 빛이 그리스도의 몸 왼쪽을 비춘다면 태양과 달의 묘사는 불필요한 중복인 것이다.

그래서 미술가들이 빛과 그림자를 묘사하는 데 관심을 갖게 되면서 전통적인 해의 영역인 오른쪽에서 오는 빛으로 모델을 조명하게 되었더라도 그리 놀랄 일은 아니다. 태양이 전통적으로 신, 황제, 왕들의 오른쪽과 관련되었기 때문에 태양이 오른쪽 눈을 '지배함'을 보여줌으로써 모델을 강하게 돋보이게 할 수 있는 것으로 여겨졌다. 네테스하임의 하인리히 코르넬리우스 아그리파Heinrich Cornelius Agrippa von Nettesheim는 전통적인 점성술의 구전지식을 재현하여 아주 인기를 끈 『비의秘儀 철학에 관한 세 가지 책Three Books of Occult Philosophy』

(1510/33)에서 태양이 '오른쪽 눈과 영혼을 지배하'고 해의 영역에 있는 사람들은 '영광과 승리와 용기'를 부여받는다며 이렇게 말을 잇는다. "태양의 마음은 야수의 왕 사자처럼 너그럽고 용감하고 승리와 명성에 대한 야망이 크다……."[31]

앞서 인용한 구절에서 로마초가 오른쪽 눈이 '태양에 헌정'되며 지성과 정의를 의미한다고 주장할 때 그는 동일한 주제를 변주하고 있다.[32] 거꾸로, 아그리파는 달의 관할 아래에 있는 사람들은 항상 변전하는 평범한 삶을 살 운명이라고 말한다. 여성, 개, 카멜레온, 쇠똥구리는 모두 '달의' 창조물들이다.[33] 그는 왼쪽 눈이 달에 헌정된다고 따로 언급하지는 않는다. 아마도 불필요하기 때문일 것이다. 하지만 '달의' 눈은 일반적으로 필요한 회의懷疑와 판단력이 있든 없든, '현세의' 문제들을 살피는 눈으로 여겨졌다.

소우주로서의 인간에게는 더 이상 태양과 달에 대한 글이나 묘사만 딸려 있지 않았다. 그는 또한 빛과 그림자의 지배를 받을 수도 있었다. 한 좋은 예가 로버트 플러드Robert Flood(1574~1637, 영국의 의사, 점성술사, 수학자, 우주론자, 신비주의자, 연금술사)의 『두 우주Utrisque Cosmi』(1617)다. 여기에는 한 벌거벗은 남성 위에 태양과 달이 위에 얹혀 있는데, 하지만 이번엔 그의 왼쪽 전체가 그림자 속에 있다. 이는 잠바티스타 델라 포르타Giambattista della Porta(1535경~1615)의 논문「천체 관상학에 관하여On Celestial Physiognomy」에서 볼 수 있는 것과 동일한 생각을 표현하고 있다.

델라 포르타는 고대 권위자들의 태양—달 이론을 요약하고 있지만 여기서는 몸 전체에 대해 태양—달의 구분을 적용하고 있다. '프톨레마이오스는 태양은 몸의 오른쪽을, 달은 왼쪽을 지배한다고 말한다.'[34] 프

톨레마이오스는 실은 수성이 몸 왼쪽을 지배한다고 말하지만, 만약 태양이 오른쪽을 지배한다면 왼쪽 전체는 달에게 넘기는 것이 분명 더 타당하다. 이와 같은 생각들이 『회화, 조각, 건축의 이상Idea de' Pittori, Scultori et Architetti』(1607)에서 마니에리스모 화가 페데리코 추카리Federico Zuccari(1542/3~1609)에게 영향을 미쳐서 그는 (디자인/드로잉을 의미하는) '디세뇨disegno'의 주요대상인 인간 몸이 이들 행성의 지배를 받으며 눈은 태양과 달의 영역이라고 주장한다.[35]

약간의 창의력과 로마 종교에 대한 지식과 더불어 이러한 관습들이 예언자로서의 화가라는 개념을 더욱 강화할 수 있었다. 에트루리아의 예언자들은 남쪽을 마주해서 동쪽의 밝고 상서로운 빛이 그들의 왼쪽으로 오게 했다.[36] 플루타르크는 『로마의 문제들 78권La Questione Romana 78』에서 심히 비그리스적인 이러한 방향에 대해 설명하고자 했다. 그는 최종적으로 로마의 예언자는 신을 마주보도록 자리 잡고 그로 인해 예언자의 왼쪽이 실은 신의 오른쪽이라고 설명한다. 그래서 모델의 오른쪽에서 빛을 비추는 회화의 조명은 모델의 반半신성한 힘과 중요성을 뒷받침할 뿐 아니라 화가가 에트루리아인들의 예언자임을 증명한다. '토스카나 사람'인 알베르티는 확실히 이를 알고 있었다.

이제부터 '태양'과 관련된 이러한 관습들이 자연주의의 승리로 여기는 경향이 있는 회화들에서 이용되는 방식들을 살펴보자. 가장 초기의 독립적인 초상화들, 즉 말해서 교회나 궁전 같이 특정한 장소를 염두에 두고 제작된 것이 아닌 '휴대용' 초상화들을 살펴보는 데서부터 시작해보자. 이러한 초상화들에서는 화가 또는 모델이 그림 속 빛의 종류와 방향을 선택하는 데서 좀더 자유로웠을 것이기 때문이다.

가장 중요한 초기의 독립적인 초상화들은 네덜란드의 위대한 화가 얀 반 에이크가 그린 작품들이다. 그는 1422년 무렵부터 그가 세상을 뜬 해인 1441년까지 활동했다. 그는 살아생전, 그리고 그 이후로도 줄곧 유화의 '발명자'로 여겨졌다. 비록 이는 명백히 사실이 아니지만(8세기 이후 돌과 유리에 그려진 그림에서 유화물감이 사용되었다), 그는 다양한 질감을 가진 표면에 떨어지는 빛을 세심히 묘사하여 유화의 수준을 비할 데 없는 최고단계까지 끌어올렸다.

남아 있는 반 에이크의 제단화들은 그가 주인공의 왼쪽에서 비치는 빛의 묘사에 대단히 능했음을 보여준다. 이는 실물을 그대로 그린 것임에 틀림없는, 기부자의 초상화들을 그려넣을 때조차도 그러하다. 하지만 그가 그린 개인의 반신 초상화들 가운데 남아 있는 작품들은 모두 모델의 오른쪽으로부터 빛이 비치고 있다. 한 점을 제외한 모든 초상화들이 단색의 어두운 배경을 등지고 머리와 어깨를 그들의 오른쪽으로 살짝 돌린 모습의 모델을 묘사하고 있다.

모델의 오른쪽에 확실한 특권을 부여하고 있기는 하지만 빛은 그들의 얼굴 전체에 가득 비친다. 그래서 두 눈이 균등하게 조명된다. 행성 멜로테시아의 관점에서 볼 때, 두 눈(그리고 얼굴 전체)이 태양의 '지배를 받'고 태양의 가호를 받는 이 초상화들은 대단히 프톨레마이오스적이다. 이 모델들은 해바라기처럼 태양을 향해 몸을 돌리고 있는 것 같다. 이러한 초상화의 구성방식은 가장 인기를 방식 중 한 가지였을 것이다.

반 에이크의 가장 야심찬 초상화인 〈조반니 아르놀피니 부부의 초상Portrait of Giovanni Arnolfini and his Wife〉(1434, 그림9)의 조명은 훨씬 더 정교하다.[37] 이는 아마도 통치자가 아닌 두 사람이 패널에 그려진 초상화로, 남아 있는 것 가운데 가장 초기 작품이다. 그리고 대상 인물

이 집 안에 있는 패널 초상화로서도 가장 초기 작품으로 알려져 있다. 실제로 16세기에 와서야 이런 유형의 초상화가 널리 퍼지게 되었다.[38] 아르놀피니 부부는 응접실에서 종종 보이곤 하는 가구 품목 가운데 하나인 침대를 포함해서 많은 공을 들여 그린 소품들로 가득 찬 응접실에 있는 모습으로 묘사되어 있다.

이 그림의 중심은 사실 아르놀피니 부부가 아니라 구성의 정확한 중심에 있는 뒤쪽 벽에 걸린 둥근 볼록거울이다. 아르놀피니 부부는 이 거울의 양쪽에 서 있다(조반니는 오른쪽, 아내는 왼쪽). 이들의 왼손과 오른손이 바로 그 아래에서 닿아 있다. 거울은 위쪽에 묘사된 그리스도가 십자가에 매달리는 장면을 포함해서 그리스도의 수난을 주제로 한 열 개의 장면을 담은 정교한 틀에 끼워져 있다. 이 그림의 빛 체계는 이로부터 단서를 취한 것 같다. 왜냐하면 거울에 비친 창에서 빛이 쏟아져 들어와서 그리스도의 오른쪽 부분에 실제로 햇빛이 비치기 때문이다.

오른쪽에서 오는 빛에 대한 강조는 천장 한가운데에 매달린, 거울과 완전하게 나란히 놓인 나뭇가지 모양의 촛대에 의해 두드러진다. 한여름 대낮인데도 이상하게 이 촛대에는 불이 밝혀진 촛불이 하나 꽂혀 있는데, 거울의 오른쪽이다. 촛불 같은 사치품을 태우는 것은 손님을 예우하는 방법일 수도 있지만,[39] 여기서는 정신적인 기능을 한다는 점이 확실하다. 특히 이 촛불이 거울 오른쪽 벽에 걸린 황금빛의 묵주와 완전히 나란히 놓여 있기 때문이다. 우리는 반 에이크가, 그리스도가 십자가에 매달리는 장면의 태양—달 이미지에 아주 조예가 깊었음을 알고 있다. 왜냐하면 그가 그리스도가 십자가에 매달린 장면을 그린 한 그림(1425~30)에 세심히 관찰된 달이 보이기 때문이다. 달은 몸으로 초승달 형태의 호를 그리는 나쁜 도둑의 왼쪽 바로 옆에 그려져 있다.

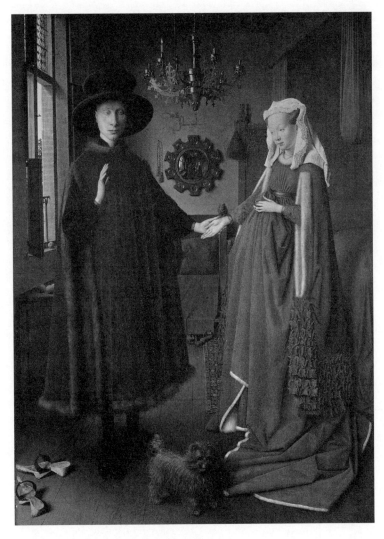

그림9. 얀 반 에이크, 〈조반니 아르놀피니 부부의 초상〉.

거울과 아내의 오른쪽에 위치한 조반니 아르놀피니는 사제 같은 태도를 보이고 있다. 그는 아내와 함께 거울 속에 비친 모습이 보이는 두 명의 방문자들을 축복하고 환영하는 듯한 몸짓으로 오른손을 들어 올리고 있다. 창 쪽에서 오는 빛으로 강하게 조명된 그의 오른손이 콧날을 따라 그의 얼굴을 대략 빛과 어둠으로 나누는 수직적인 분할을 만들어 낸다. 그림자가 져 있지만 여전히 분명하게 보이는, 오른쪽 눈의 태양에 비하면 일종의 초승달 같은 왼쪽 눈은 빛이 환히 비추고 있는 오른쪽 눈보다 살짝 더 감겨 있는 것 같다. 그는 조심스럽게 왼쪽 눈으로 곁눈질을 하는 것처럼 보인다.

하지만 그는 아내로부터 거리를 유지하기보다는 아내(아마도 알려진 바 없는, 기록에 남지 않은 그의 두 번째 아내일 것이다)를 끌어당기고 있다. 왜냐하면 그가 자신의 손바닥에 아내가 오른손을 올려놓을 수 있도록 왼손을 뻗고 있기 때문이다. 그리고 남편과 빛을 향해 있는 여인은 내면의 빛으로 빛나는 것 같다. 마치 남편과 접촉하여 변신하게 된 것처럼. 다음 장에서 아르놀피니가 보여주는 몸짓의 중요성과 이 그림을 교묘하게 다시 방향 짓는 방법에 대해 좀더 이야기할 것이다.

그리스도와 소우주로서의 인간이 신성과 인성人性 사이에 완전한 균형을 성취한 것과 마찬가지로, 이 뛰어난 초상화에서 조반니는 '태양'과 '달'의 자아를 똑같이 가지고 있는 것처럼 보인다. 챙이 크고 행성처럼 둥근, 염색하거나 검게 칠한 짚을 땋아 만든 아르놀피니의 과장된 모자도 우주적인 후광처럼 보이기 시작한다. 이 그림이 보여주는 미장센의 인위성은 반 에이크의 〈교회 안의 성모 마리아Madonna in a Church〉(1426경~28)에서 보이는 것과 비교될 수 있다. 여기서 아기예수를 안은 거인 같은 성모 마리아가 고딕양식의 교회 안에 서 있는데, 그녀

의 등은 십자가상이 얹힌 성가대석과 일반석 사이의 칸막이choir screen 와 그 뒤의 제단 쪽을 향하고 있다. 교회의 제단 끝이 전통적으로 동쪽 끝이기 때문에 빛이 성모 마리아의 왼쪽(남쪽)에서 비쳐야 하지만, 여 기서 조명은 또 다시 십자가에 못 박힌 그리스도의 위치로부터 그 단서 를 취한 것 같으며, 그래서 빛이 그의 오른쪽에서 비친다.[40] 빛이 비치 는 방향으로서 오른쪽이 갖는 중요도는 성가대석과 일반석 사이 칸막 이의 오른쪽에 있는 제단 위, 불이 밝혀진 두 개의 촛불에 의해 한층 더 강조된다.

아르놀피니 초상화의 빛 체계는 브루게에 사는 부유한 이탈리아인 상인이 지닌 세속재산들을 열거해 보여주는 것에 지나지 않았을 그림 에 도덕적인 권위와 체계를 부여했다는 점에서 중요하다. 이 초상화는 82×60센티미터로, 휴대하기가 아주 쉬웠다. 아마도 그림을 보호하기 위 한 뚜껑이 있었을 테고, 그래서 이 세상 어디에 있든 빛이 이 초상화에 도덕적 의지처를 제공한다.

이 화가는 거울 위 벽에 자신의 서명을 써넣었다. '얀 반 에이크가 여기 있었노라/1434.' 이는 흔히 이 그림이 결혼과 같은 어떤 합법적인 계약을 증명하기 위해 그려졌다는 증거로서 제시되었다. 하지만 반 에 이크는 다른 초상화들에 그것을 그린 연도뿐 아니라 날짜까지 써넣었 다.[41] 반 에이크는 연도를 적어넣음으로써 한 해 전체를 위한 기도와 그 림들이 실린 사치스럽게 꾸민 기도서처럼 이 초상화에 영원성을 부여한 다. 대낮에 타고 있는 촛불 역시 마찬가지다. 사실 여름으로 보이는데도 아르놀피니 부부는 따뜻한 옷을 입고 있다(창턱에는 남부 유럽산 오렌지 가 있고 창을 통해 과일이 열린 나무를 언뜻 볼 수 있다). 이는 '계절을 넘어 서는' 종합적인 그림이다

다음 초상화에는 또 다른 토스카나 인이 묘사되어 있는데, 아르놀피니 부부의 초상화보다 정확히 100년(점성술사들은 여기에 주의하시라!) 후에 그려졌다. 야코포 다 폰토르모Jacopo da Pontormo가 그린 당시 피렌체의 통치자였던 〈알레산드로 데 메디치 공작Duke Alessandro de'Medici〉(1534)은 이 장에서 주장하는 바와 특히 밀접한 관련이 있다. 왜냐하면 이 초상화가 점성술적인 상징을 사용할 뿐 아니라 알레산드로가 종이 위에 이상적인 여성의 머리를 그리고 있는 모습을 묘사하고 있기 때문이다. 아주 정교한 이 초상화는 원래 상인 출신으로 얼마 전 귀족이 된 메디치 가가 지위를 강화하고 진지한 통치자의 새로운 형태의 초상화를 발전시키기 위해 얼마나 애쓰고 있는지를 보여준다.

수수한 검은 예복을 입고 모자를 쓴 채 우리 앞에 선 알레산드로는 그림을 '그리는' 오른손을 종이 위에 놓고 잠깐 우리를 올려다본다. 여기서 우선사항은 모델의 오른쪽 얼굴을 비추기 위해 빛이 모델의 오른쪽에서 비치게 하는 것이 분명하다. 그래서 빛이 그림을 그리는 손의 등에 가서 부딪히고 있다. 여기서 다시 한 번 비록 목탄의 날카로운 끝 아래에 있는 그림의 아랫부분뿐이기는 하지만 그림 속 그림이 그림자 속에 놓여 있다. 알레산드로 같은 아마추어 화가에게조차 빛이 그림을 그리는 손등을 비추더라도 분명 문제가 되지 않았다.

바사리 이후 줄곧 폰토르모는 신경이 과민하고 비밀스러운, 멜랑콜리한 화가로 특징지어졌다.[42] 이 초상화 같은 작품들에는 그의 성격이 상당히 정확하게 반영된 것 같다. 하지만 이 작품이 보여주는 금욕성은 유행을 따른 것이든 실제 느낌이든 멜랑콜리와는 전혀 관계가 없다. 그것은 알레산드로의 반半신성한 대제사장 같은 힘을 강조한다. 그는 피렌체 최초의 메디치 공작으로, 1532년부터 그리 애석할 것 없던 그의 암

살사건이 일어난 1537년까지 통치했다. 그리고 그는 '폭군—난봉꾼으로 가장 유명하다.'[43)

　오히려 그는 일종의 점성술사처럼 묘사되어 있다. 격식 없어 보이는 그의 옷차림에서 우리가 불쑥 끼어들어 데생을 하고 있는 그를 방해하고 있음을 알 수 있다. 그리고 이는 전경에 무심히 놓인 손가락이 기다랗고 나른해 보이는 그의 왼손에 의해 강조된다. 그는 옆모습의 여성 머리를 그렸다. 그 여성은 아마도 그의 가장 최근 애인인 타데아 말레스피나Taddea Malespina일 텐데, 이는 이 그림의 저류에 에로티시즘을 제공한다. 그렇긴 해도 단조로운 검은색 옷을 입은 알레산드로의 길고 벌어진 몸통과 정확한 시선은 심히 성직자 같으며 고압적이다.

　알레산드로가 그리고 있는 그림이 보여주는 고전적인 스타일과, 그림 속 여인이 로마 동전의 여황제처럼 옆모습을 보이고 있다는 사실은 실로 황제 주제를 강조한다. 누가 통치권을 쥐고 있는지는 의심의 여지가 없다. 이는 실로 알레산드로의 동명이인인 알렉산드로스 대왕과 이 대왕이 아펠레스Apelles〔기원전 4세기 후반에 활약한 그리스의 화가로 알렉산드로스 대왕의 궁정화가였다〕에게 자신의 애인인 캄파스페를 그려달라고 주문한 유명한 일화를 암시하고 있는 것인지도 모른다. 알렉산드로스 대왕은 아펠레스가 그린 초상화의 미인을 보자마자 그 화가가 그녀와 사랑에 빠졌음을 깨닫고 그녀를 그에게 주었다. 하지만 여기서 알레산드로는 아펠레스의 기량을 타고난 알렉산드로스이기도 하며, 그래서 그는 위대한 황제, 연인, 그리고 예술가로서 삼중의 인물이 된다.

　이러한 예찬을 완성해주는 것은 빛 체계다. 알레산드로는 그의 오른쪽으로부터 빛을 받는다. 이 오른쪽 얼굴의 조명은 뒤쪽에 있는 나무 벽판에 '태양' 빛인 황금색을 부여하는 기이한 반인 청테의 빛에 의해

일반화된다. 그의 왼쪽 얼굴은 어둡고 흐릿한 그늘 속에 있다. 그의 왼쪽 어깨 너머로 열린 문과 문설주 사이에 난, 서늘한 '달'빛인 회색의 직사각형 모양의 틈이 보인다. 폰토르모는 태양과 달의 권능이 오로지 사제와 같은 이 강력한 지배자를 통해서 직접적으로 이 지상에 전해짐을 암시하고 있다.

이제 베르메르에게로, 그리고 그가 빛을 어떻게 배치하는가 하는 문제로 돌아가보자. 〈회화의 알레고리〉(그림8 참고)에서 클리오는 천상과 지상, (달의 영향 아래에 있는) 시간과 영원 사이의 중재자다. 그녀 뒤쪽의 벽에는 커다랗고 약간 쭈글쭈글한 네덜란드 지도가 펼쳐져 있다. 그것은 지나간 실제의 과거 시간을 의미한다. 왜냐하면 이것은 1618년에 제작된 옛 지도로 오래전에 쓸모가 없어졌기 때문이다. 클리오는 이 지도와 정확히 나란하게 있다. 이 지도의 세로 방향의 두꺼운 모서리가 그녀 머리의 한가운데를 지나가는 것처럼 보이기 때문이다. 반면 그 아래쪽 가로 방향의 모서리는 그녀의 목과 일직선상에 있다. 클리오는 과거, 현재, 미래를 가로지르는 경계를 나타낸다.

클리오는 그림 한가운데의 소실점에 위치한 오른손으로, 명성을 알리는 트럼펫을 마상 창시합 때 던지는 긴 창처럼 거의 수평으로 들고 있다. 트럼펫의 선은 지도의 아래쪽 가로 방향의 모서리와 거의 연속된다. 그러면서 뒤로 젖혀져 묶인 커튼과 벽 사이 '지도화되지 않은' 부분인 가장 밝은 빛이 비치는 영역으로 돌출되어 있다. 트럼펫은 똑바로 세워진 이등변삼각형 형태로 아주 옅은 황백색을 띠는 벽을 배경으로 하고 있다. 이 이등변삼각형을 이루는 사선은 전경의 커튼이 젖혀지면서 만들어진다.

벽은 트럼펫의 몸체로부터 배의 돛처럼 솟아오른 것 같아 보이는, 밝게 빛나는 높은 삼각형 형태가 된다(트럼펫은 명성의 상징이고 배는 네덜란드가 누린 명성의 기반이었다. 실로 배는 네덜란드의 안보와 번영에 필수적이었기 때문이다. 많은 배들이 지도에 묘사되어 있다). 클리오는 두 눈을 감고 있지만 눈부신 방패처럼 자신의 가슴께로 떠받친 커다란 노란색 책(아마도 명성의 명부일 것이다)을 내려다보는 것 같다. 그리고 아마도 왼쪽 눈으로 화가를 흘깃 곁눈질하는 것 같기도 하다.

이 가운데 어떤 것이 점성술 관습의 영향을 받은 것일까? 베르메르가 이 그림과 동시에 제작한 〈천문학자The Astronomer〉(1668, 그림 10)와 〈지리학자The Geographer〉(1668경~69, 그림11)로 판단하면 그런 것 같다. 이 비슷한 크기의 그림들은 한 쌍으로 제작되었던 것 같고 경매기록으로 판단하건대 이들 그림이 제작된 후 첫 100년쯤 동안에는 '점성술사들'이라는 제목으로 알려졌던 것 같다. 둘 다 일반적인 학자복인 붉은색 테두리가 둘러진 파란색 예복을 입고 긴 머리를 귀 뒤로 넘겼다. 베르메르의 시대에는 지리학자, 천문학자, 점성술사라는 직업은 분명하게 나뉘지 않았고 지리학자는 위도를 표시하려면 별에 대해 알아야 했다.[44]

우리는 책상 위로 몸을 구부리고 있는 지리학자를 전면부터 본다. 그의 책상은 창 옆에 놓여 있다. 그는 오른손에 디바이더를 들고 있다. 그의 책상은 풍경의 대용물인데, 테이블보 역할을 하는 파란색, 갈색, 녹색 무늬가 있는 깔개가 '언덕' 줄기처럼 주름이 잡혀 있기 때문이다. 그가 펼쳐놓은 종이 또한 파도 모양을 이루는 책상의 지형에 기여한다. 하지만 그와 디바이더가 머물러 있는 종이 위에서는 아무것도 보이지 않는다. 왜냐하면 그것은 이제 시작단계에 있는 눈이 부시도록 흰 공백이

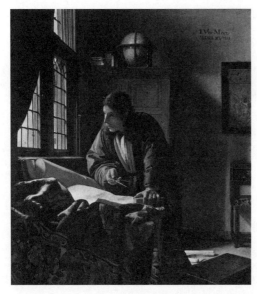

그림10. 얀 베르메르, 〈지리학자〉.

기 때문이다. 마치 구름을 뚫고 나온 태양의 빛이 와락 쏟아져 종이에 부
딪치는 것 같다. 지리학자는 문득 창밖을 쳐다보기 위해, 빛을 향해 올
려다보는 것 같다(그래서 그의 오른쪽 얼굴이 빛에 바랬다).

　이것이 사유를 위한 일상적인 휴지休止가 아님을 말해주는 숨길 수
없는 징후는 그의 뒤쪽 머리 위로 옷장 위에 이상하게 놓인 지구의다. 다
리가 네 개인 대臺 위에 올려놓은 지구의는 〈천문학자〉에서 주역을 맡은
천체의와 한 쌍으로, 1618년 요코두스 혼디우스Jocodus Hondius가 처
음 만들었다. 베르메르는 이 지구의를 과학적 대상물로 여긴 것으로 보
인다. 왜냐하면 그가 거기에 달린 멋지고 장식적인 카르투시〔소용돌이무
늬 장식〕를 보여주는 대신에 '동양해Orientalis Oceanus'로 확인되는 텅
비어 있는 넓디넓은 인도양을 보여주고 있기 때문이다.[45]

　하지만 그리스도교와 점성술의 상징에 대해 아는 사람은 베르메

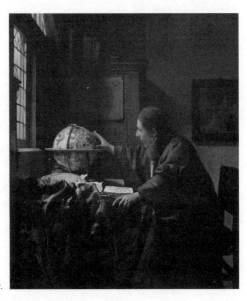

그림11. 얀 베르메르, 〈천문학자〉.

르가 인도양에 특별한 관심을 갖고 있지 않았음을 깨달을 것이다. 무엇보다 그의 관심을 끈 것은 인도양이라는 말에 동쪽과 떠오르는 태양을 의미하는 '동양Orientalis'이라는 마술적인 말을 담고 있다는 사실이었다. 이를 더 그럴법하게 만드는 건 '동양해'가 텅 비어 있고 밝으며 실체가 없다는 점이다. 그래서 우리는 이 지리학자가 정신적인 계시의 순간을 경험하고 있으며 엉뚱하게 옷장 위에 놓인 지구의는 다소 서투르게 예찬되고 있다고 추정할 수 있다. 그가 평범한 지리학자가 아님을 증명하기 위해 증거가 더 필요하다면 그의 자세가 계시를 받고 있는 점성술사—마법사를 묘사한, 이른바 〈파우스트〉(1652경)로 불리는 렘브란트의 설명하기 힘든 판화를 (뒤집어서) 각색한 것이라는 점을 언급하는 것만으로도 족하다.

　〈천문학자〉는 그렇게 극적인 그림은 아니다. 아마도 별을 바라보는

천문학자가 지리학자보다 시선을 지상으로부터 문득 들어 올릴 필요가 덜하기 때문일 것이다. 하지만 이 그림은 기본적으로 비슷한 이야기(과학은 항상 정신성에 봉사해야 한다)를 하고 있다. 미장센은 아주 비슷하다. 천문학자가 창을 마주보고 앉아서 '동물' 별자리로 장식된 천체의를 조절하기 위해 책상을 가로질러 오른손을 뻗고 있다는 점을 제외하고는. 지구의가 이상하게 창 바로 앞에 놓여 있어서 천문학자는 지구의의 그늘진 부분만 볼 수 있고 위쪽의 놋쇠 문자반을 겨우 조절할 수 있다. 하지만 이렇게 놓음으로써 창에 가까운 쪽의 반구는 빛에 휩싸이고 천문학자에게 가까운 쪽의 반구는 그늘 속에 잠기게 할 수 있다는 점이 중요한 것 같다.[46]

천문학자는 이미 이 모든 것을 계산했던 것으로 보이고, 심지어 일종의 알리바이로서 벽에다 〈모세의 발견Finding of Moses〉이라는 그림을 걸어두고 있다. 모세는 천문학자들에게 중요한 인물이었는데, '고대인들의 모든 지혜에 조예가 깊었다'(『사도행전』 7장 22절)는 성서의 주장에 근거해 그가 마법사였다는 의미로 받아들여졌다. 그런 믿음이 아주 강해서 칼뱅은 모세가 그저 마법사에 불과했다는 비방을 특별히 물리쳐야 했다.[47]

베르메르는 만년에 네 점의 그림을 그렸다. 이 그림들에서 빛은 왼쪽에서 그림의 주인공을 비추는데, 그는 이것들을 자신의 오른쪽에서 빛이 비치는 상태에서 그려야 했을 것이다. 이 그림들은 모두 실내에 혼자 있는 여인들을, 불필요한 부분들을 잘라내고 극적으로 클로즈업하고 있다. 그래서 이들은 데모필루스의 도식을 따르고 있다고 말할 수 있을지 모르며, 그렇다면 태양이 여인들의 왼쪽 눈을 주재한다.

이들 그림 가운데 두 점(〈기타를 연주하는 여인The Guitar-Player〉(1672

경)과 〈레이스 뜨는 여인〉(1669경~70))은 손을 아주 활발하게 사용하고 있는 모습을 보여준다. 〈플루트를 가진 여인Girl with a Flute〉과 〈붉은색 모자를 쓴 여인Girl with a Red Hat〉(1666경~67)은 좀더 외설적인데, 두 여인은 아주 촉촉한 입술을 벌린 채 우리를 쳐다보고 있다. 빛은 수평선보다 훨씬 아래로부터 내뿜어지는 것 같다. 좋든 나쁘든 이는 일상생활에 전념하는 (코르넬리우스 아그리파 식으로 말하자면) 현세적인 창조물인 여인들을 조명한다.[48]

지금까지는 한스 홀바인Hans Holbein을 언급하지 않았는데, 그의 초상화 대부분에서는 왼쪽에서 빛이 들어온다. 그가 왼손잡이였기 때문에, 이 경우에는 곰브리치가 옳으며 홀바인이 순수하게 자기 좋을 대로 한 것이라고 추측할지 모른다. 하지만 그가 왼쪽에서 빛이 비치게 한 것은 바로 자신이 그리고 싶어 한 초상화 유형 때문이었다. 그것은 그의 초상화들을 아주 현실적으로 보이게 한다. 그의 빛은 분석적이고 법의학적이며 수평적이다. 위에서 비치지 않는다. 이 빛의 목적은 비물질화보다는 물질화이며, 사람들이 떠나기보다는 도착하는 것처럼 보이게 한다. 공간을 비우기보다는 차지할 준비를 하는 것처럼 보이게 한다. 그것은 '현세의sublunary'('달의 영향 아래에 있는') 존재를 인정한다. 하지만 동시에 홀바인은 가끔 그냥 모델의 오른쪽 얼굴에 짙은 그늘을 드리워놓기만 함으로써 그 영향을 최소화한다. 얼굴의 주요한 특징에 모두 고르게 조명되는 경향이 있고, 언제나 모델의 오른쪽 광대뼈 뒷부분만이 실로 어둡다.

거꾸로 오른쪽에서 빛이 비치는 그림에는 종교개혁가이자 학자인 에라스무스의 세 초상화(모두 1523)와 그의 후원자인 캔터베리 대주교

윌리엄 워햄의 초상화(1527)가 포함된다. 홀바인(과 에라스무스)은 이들 초상화에 정신적인 차원을 강하게 불어넣고 싶어 했다는 것이 분명하다. 이들 모두에서 모델의 얼굴 또는 시선은 그들의 오른쪽을 향하고 있다. 에라스무스의 초상화 가운데 두 점은 그가 성 히에로니무스처럼 왼쪽 옆모습을 보이며 글을 쓰고 있는 모습을 보여준다. 세 번째 초상화는 캔터베리 대주교에게 보내진 것임에 틀림없는데, 한 편지에서 에라스무스는 워햄이 하느님이 그를 데리고 갈 경우에 대비해서 그 그림을 하느님에게 바칠 공물로 가지고 있어야 한다고 말했다.[49] 이 초상화는 에라스무스가 덮여 있는 책 위에 양손을 올려놓은 채 얼굴의 4분의 3을 보이고 있는 모습을 보여준다. 그리고 홀바인은 이후에 워햄의 초상화를 그리면서 이 구성을 아주 비슷하게 모방했다. 그중 한 가지가 에라스무스에게 보내졌을 것이다.

1532~33년에 홀바인은 런던에 기반을 둔 독일 한자동맹 상인들의 초상화들을 많이 그렸다.[50] 그 가운데 일부에서 그가 눈과 관련된 점성술의 상징에 대해 충분히 알고 있었으며 이를 부유한 사업가들의 초상화에 정신적인 차원을 불어넣기 위해 이용하고 있음을 볼 수 있다. 이 초상화들 가운데 일곱 점 정도가 남아 있는데, 이는 아마도 고향의 가족들에게 보내려고 제작되었을 것이다. 이 초상화들(〈39세의 남자A Man Aged Thirty-Nine〉(헤르만 힐데브란트 베디흐?), 〈헤르만 폰 베디흐〉, 〈키리아쿠스 칼레〉)에서는 오른쪽 눈이 왼쪽 눈보다 더 크게 그려졌다. 키리아쿠스 칼레의 경우에는 오른쪽 눈이 왼쪽 눈보다 '당황스러울 정도로 더 크다.'[51]

이 초상화들은 홀바인의 작품에서 정면 자세를 사용한 가장 초기 예다. 이들은 세상의 구세주인 그리스도의 이미지를 떠올리게 하는 것 같

다.[52] 한자동맹의 상인들은 영국 당국으로부터 신교도들의 문헌을 들여 온다는 의심을 받아왔다. 그래서 이 정면 이미지들은 그들의 종교적인 정체성에 대한 반항적인 주장일지 모른다. 칼레의 초상화에는 두 가지 라틴어 문구가 들어 있다. 그것은 모델의 어깨 바로 위 목 양쪽에 있는 데, 멍에처럼 그를 향해 다가간다. 칼레의 오른쪽에는 '항상 인내하라' 라고 쓰여 있고 왼쪽에는 모델의 나이(32세)와 초상화를 그린 날짜(1533년)가 밝혀져 있다. 독일에서는 나이가 30세에 이르거나 또는 그리스도 가 십자가에 못 박힌 나이로서 '이상적'으로 여겨지는 나이인 33세가 되 는 것은 전통적으로 중요한 단계로 여겨졌고, 따라서 칼레는 지금까지 살아남은 것에 대해 감사하고 있었는지 모른다.[53]

극적인 차이를 보이는 두 눈의 크기는 오른쪽 눈을 지배하는 태양이 달보다 훨씬 더 크다는 사실을 암시하는 것 같다. 그렇게 함으로써 홀바 인은 이 성공한 상인들의 정신적인 측면이 그들의 세속적인 측면보다 더 강력함을 암시한다. 이 초상화들을 그리던 무렵 홀바인은 세바스티안 뮌 스터Sebastian Münster(1489~1552, 16세기 독일의 헤브라이어 학자이자 우 주 형상지形狀誌 학자, 지리학자)가 천체의 운동에 관해 쓴 책인 『카노네스 수페르 노붐 인스트루멘툼 루미나룸Canones Super Novum Instrumen- tum Luminarum』(1534, 바젤)의 권두삽화로 일식과 월식을 묘사한 목판 화를 도안했다. 여기에는 순환하는 태양과, 월식의 다양한 단계에 있는 달의 '상들'(각 '상'은 다른 표정을 하고 있다)로 가득 차 있는 하늘을 천문 학 도구를 가지고서 그들의 오른쪽으로 올려다보는 점성술사 같아 보이 는 두 남자가 등장한다. 홀바인은 그의 그림들에서 과학도구들을 아주 충실하게 묘사하고 있는데, 이 목판화는 과학도구에 대한 그의 관심이 점성술에 대한 공감을 배제하고 있지 않음을 말해준다.

또한 어쩌면 한창이던 종교개혁에 말려든 이 신교도 상인들의 이상하게 진지한 초상화는 '더 작은' 세속적인 슬픔과 나란히 '더 큰' 정신적인 기쁨이 공존함을 암시하는 것일 수도 있다. 나는 셰익스피어의 『겨울 이야기』(1610/11)에서 폴리너가 남편은 죽고 왕의 아내와 딸은 살아 있음을 동시에 알게 되었을 때 표현한 슬픔 속의 기쁨을 생각한다. 이는 눈 크기의 차이를 경멸하기보다는 경외한 몇 안 되는 경우들 가운데 하나다.

> 세 번째 신사: 하지만 아, '기쁨과 슬픔 사이의' 고귀한 싸움이 '폴리너에게서 벌어졌다네! 그녀의 한쪽 눈은 남편을 잃어 위축되고 다른 쪽 눈은 신탁이 실현되어 기분이 좋아졌지'(『겨울 이야기』 5막 2장 72~76절).[54]

신탁과 전조에 관한 한, '상서로운' 쪽은 대개 오른쪽이다.

르네상스시대부터
계몽주의시대까지

제2부

왼쪽과 오른쪽의 경쟁

제2부에서는 1500년경부터 모델 얼굴의 한쪽이 가려짐으로써 시각예술에서 어떻게 극적으로 왼쪽과 오른쪽이 구분되는지를 살핀다. 이러한 계시적인 초상화법 스타일은 왼쪽―오른쪽 구분이 특히 논쟁을 불러일으키는 쟁점이 되면서 나타났다고 나는 믿는다. '오른쪽 편향'이라는 지배적인 편견을 기계적으로 지지하지 않는 후원자들을 위한 세속적인 예술품들이 점점 더 많이 제작되기 시작한 반면에 정반대로 종교개혁과 반종교개혁은 왼쪽의 '제거'를 요구하는 정신적 거듭남의 중요성을 강조했다.

제5장

어두워진 눈

목사: "당신은 그가 당신의 오른쪽 눈을
빼놓고 싶어 할 때까지
그에게 화를 내지 않을 것이오."
—하인리히 주조, 『하인의 삶』[1]

왼쪽 눈으로 신을 보고
자기가 본 것을 왼손으로 써서
후세들을 유혹하는 이들,
밤에 이 어리석은 불Ignis fatuis로 돌아다니는 이들.
—존 데이비스, 『뮤즈의 희생』(1612)[2]

우리는 이미 아리스토텔레스가 빛은 오른쪽에 속하며 어둠은 왼쪽에 속하는 것으로 보았음을 알고 있다. 이러한 주제에 대한 좀더 분명한 해석은 『구약성서』「즈가리야서」 11장에 나온다. 「즈가리야서」는 일련의 환영vision, 예언, 그리고 도덕적인 우화로 이루어져 있다. 1~8장은 아마 즈가리야가 썼고 9~14장은 나중에 추가되었을 것이다. 9~14장이 쓰인 시기는 기원전 150년부터 750년까지 다양한 설이 있지만 현재는 기원전 450년경에 쓰인 것으로 추정된다.[3] 『구약성서』의 선지자들 가운데 즈가리야는 『신약성서』의 수난복음에서 제일 자주 인용된다. 「즈가리야서」의 많은 부분이 종말론적인 어조를 띠고 있기 때문에, 전통적으로 사도 성 요한이라 여겨지던 『묵시록』의 저자에게 큰 영향을 미쳤다.[4]

「즈가리야서」 11장에는 진실한 목자와 거짓된 목자의 구분을 중심으로 하는 복잡한 우화가 나온다. 이 선지자는 이 우화를 통해 이스라엘

사람들, 그리고 무엇보다도 그들의 통치자와 사제들에 대한 신의 분노를 표현했다. 즈가리야에게 야훼의 환영이 나타나 조롱하며 비꼬는 투로 그를 부추긴다. "너는 다시 목자 차림을 하고, 못된 목자 노릇을 하여라." 이것은 야훼가 '살진 놈은 잡아 발굽만 뽑아버리고 먹어치울' 선한 자경단 목자를 막 보내려는 참이었기 때문이다. 이 장은 엄중한 경고와 더불어 끝난다.

> 화를 입으리라! 양떼를 버리는 못된 목자야, 팔도 오른쪽 눈도 칼에 맞아서
> 팔은 오그라들고 눈은 아주 멀어버려라(11장 17절).

이것은 우리가 앞서 장에서 논의한 점성술적 주제의 급진적이고 종말론적인 버전이다. 우리는 리모주의 베드로의 짧은 논문인 「도덕적이고 정신적인 눈에 관하여De oculo morali et spirituali」에 의지해서 이 영향력 있는 구절에 대해 기본적인 해석을 해볼 수 있다.[5] 이 논문은 1276년과 1289년 사이에 파리에서 쓰였다.[6] 베드로의 논문은 이해하기 쉽고 그 인기가 식을 줄 몰랐으며, 많은 범례들이 시각적 특성을 갖는다는 점 때문에 관심을 집중해볼 만하다.

베드로는 유명한 천문학자였으며 그의 논문은 광학, 즉 시각적 환영과 원근법을 도덕적으로 논의하고 있다는 점이 특징이다(이러한 논의는 특히 르네상스시대 화가들의 관심사였다). 이 글은 아주 생생하고 이야깃거리가 많다. 예를 들어 불이 밝혀진 촛불 앞에서 하나의 손가락을 들어 올릴 때 두 개의 손가락이 보이는 이유, 눈을 가운데로 모은 채 원형의 오목거울 맞은편에 서 있으면 거울에 비친 자신의 눈만 볼 수 있는 이유에 대한 알레고리적인 해석이 그러하다

이 논문은 주로 베드로가 든 다양한 예들을 설교가들이 그들의 설교에 끼워 넣을 수 있게 하려고 했던 것으로 보인다. 그래서 그 예들은 아주 널리 통용되었다. 그것은 분명 큰 인기를 끌었고 그 인기는 오래 지속되었다. 많은 필사본이 거의 모든 유럽 지역에 남아 있다. 베드로는 주로 왼쪽—오른쪽 구분의 관점에서 눈에 대해 도덕적으로 논의하는데, 앞서 언급한 「즈가리야서」의 구절을 두 번 인용하면서 '많은 사람들의 경우에서 왼쪽 눈은 빛을 환히 받는 반면 오른쪽 눈은 어둡다'며 유감스러워한다. 오른쪽 눈이 '어두운' 사람이면 누구든 정신적인 문제를 보지 못하고, 일단 오른쪽 눈이 제거되면 전투력을 상실해서 정신의 싸움은 끝장나고 말기 때문에 악마는 특히 오른쪽 눈을 포획한다.

베드로는 「사무엘서」 11장의 한 일화를 비슷한 관점에서 해석한다. 암몬 사람 나하스가 이스라엘의 야베스 시를 포위하고 '너희의 오른쪽 눈알을 빼내어 온 이스라엘을 욕보일' 수 있는 조건에서만 조약을 맺을 것이라고 말한다. 베드로에게 나하스는 '그들에게 세속적인 것을 인지하는 왼쪽 눈은 남겨놓고 영원한 것에 대한 갈망을 의미하는 오른쪽 눈을 제거하는 협정을 맺고자 하는 뱀'이다.[7] 야베스 사람들에게는 다행스럽게도, 사울이 그들을 구해주었고 암몬 사람들을 모두 학살한다.

즈가리야가 생각한 왼쪽—오른쪽의 위계적 관계는 분명 리모주의 베드로와 동시대인인 헬프타의 성 게르트루데에게 위로가 되었고 그녀가 스스로 왼쪽 눈의 질병을 받아들이는 방법을 가르쳐주었다.[8] 이렇게 '왼쪽' 눈이 어두워져서 그녀는 기품을 갖게 되고, 그것은 감사하는 마음과 기쁨을 불러일으켜 그녀가 신에게 올라가 그와 정신적인 결혼을 할 수 있게 해준다. 왼쪽 눈이 제거된 그녀는 영적인 오른쪽 눈으로 보는 것에 자신의 모든 에너지를 쏟을 수가 있다.

즈가리야의 도식은 또한 1330년경 아마도 영국의 한 중요한 수도원에서 편찬한 55권이나 되는 엄청난 규모의 선집에 포함된 뇌의 묘사에 영향을 미친 것으로 보인다.[9] 그 텍스트들 대부분이 앵글로—노르만어로 쓰였고, 라틴어로 된 것이 조금 있으며, 영어로 된 것도 하나 있다. 여기에는 종교, 정치, 역사, 문학, 과학, 의학, 우주론 등 온갖 종류의 텍스트가 실려 있다. 이 선집은 수도사들이 그들이 〔참회의식으로 인해〕 정기적으로 겪는 출혈 때문에 병원에 있을 때 읽던 책 가운데 하나일 것이다.[10]

여기에 실린 뇌의 묘사 중에는 '사람의 머리에 관한 묘사'라는 제목이 붙은 짧은 텍스트가 딸려 있다. 그것은 뇌의 외부뿐 아니라 내부의 윤곽을 보여준다. 뇌의 구조는 이슬람의 위대한 의사이자 철학자로서 라틴식 이름인 아비센나Avicenna로 더 유명한 이븐 시나Ibn Sina(980경 ~1037)의 이론을 따른다. 이 이론에 따르면 다섯 개의 '셀cell'이 있는데, 그 각각은 다른 기능을 가지며 뇌의 앞쪽, 가운데, 뒤쪽 부분에 위치해 있다. 아비센나에게 뇌는 왼쪽에서 오른쪽으로보다는 뒤에서 앞으로 구조화되어 있다. 뇌의 중간 부분이 가장 중요한데, '창의력 또는 형상능력' '판단' '사고력 또는 상상력' 등 해석하고 평가하는 세 개의 셀이 들어 있다. 뇌의 앞부분에는 감각 셀(일반 감각 또는 이미지 감각)만이 들어 있다. 그리고 기억 셀은 뒤쪽에, 귀와 같은 높이에 있다. 가장 중요한 것은 '창의력 또는 형상능력' 셀이다.

하지만 이 뇌 그림을 그린 사람은 뇌의 왼쪽과 오른쪽을 확실히 강조하고 있다. 또한 아주 긴 네 번째 공급관feeder pipe이 '창의력 또는 형상능력'에 연결되어 있고 그로부터 얼굴의 오른쪽 눈으로 거대한 시신경처럼 죽 뻗어 있다. 좀더 아래의 '일반 감각 또는 이미지 감각'은 더 짧은

공급관에 의해 왼쪽 눈에 연결되어 있다. 이 공급관은 오른쪽 눈으로 가는 공급관 아래를 지난다. 여기서 오른쪽 눈은 수동적이기보다는 적극적인 진리를 추구하며 주변적이기보다는 중심적이다. 그런데 이 뇌 그림에서 오른쪽 눈이 왼쪽 눈보다 더 높이 위치해 있을 뿐 아니라 머리가 그의 오른쪽을 보면서 4분의 3 옆모습을 보여주고 있다. 이 두 가지 사실이 이 이미지를 그린 사람이 즈가리야의 왼쪽—오른쪽 구분에 동조하고 있으며 그래서 왼쪽 눈이 제공하는 것에는 관심이 덜함을 말해준다.

이 뇌 그림을 그린 이는 왜 뇌가 다섯 개의 셀로 이루어져 있다는 아비센나의 설명을 함부로 바꿔놓았을까? 가장 그럴듯한 답은 이 선집에 있는 많은 텍스트들이 예언, 계시, 예지와 관련이 있다는 것이다.[11] 여기에는 심지어 『요한의 묵시록Apocalypse of St John』에 삽화를 넣은 판도 실려 있다. 『요한의 묵시록』은 「즈가리야서」에 크게 영향을 받은 『계시록Book of Zechariah』의 중세 제목이다.

15세기의 것으로서 이와 비슷하게 교차하는 공급관들이 눈 쪽으로 이어지는 두 가지 다른 뇌 그림이 남아 있다. 이들 뇌 그림은 또한 예언에 대한 후원자의 관심을 충족시키기 위해 제작되었는지도 모른다.[12] 오른쪽 눈과 왼쪽 눈을 구별하지 않는 뇌의 이미지들도 머리가 오른쪽을 향하게 하는 경향이 있다. 마치 뇌의 최고 기능이 정신적인 문제에 집중하는 것임을 보여주려는 것처럼.

하지만 일반적으로 중세미술가들은 얼굴을 변경하거나 그 일부를 가리거나 함으로써 얼굴의 대칭에 손을 대는 데는 거의 관심이 없었던 듯하다. 실제로 얼굴과 특히 눈의 비대칭은 전통적으로 깊은 불안감을 주는 것으로 여겨졌다. 홀바인의 한자동맹 상인들과 셰익스피어의 폴리너의 비대칭적인 눈은 아주 예외적인 경우다. 인상학자人相學者들 역시

두 눈이 그 외형과 활동에서 균일하지 않은 경우에 대해 혹평한다. 게다가 속담에서도 거짓된 사람은 한쪽 눈으로는 올려다보고 다른 쪽 눈으로는 내려다본다고 한다.[13]

『햄릿』에서 햄릿 아버지의 동생인 클로디어스가 자신이 독살한 형의 부인인 햄릿 어머니와 결혼하면서 "한 눈에는 기쁨을, 다른 한 눈에는 눈물을 머금었다"고 말하는 순간 우리는 낌새를 채게 된다. 프랑스 대통령이었던 조르주 퐁피두Georges Pompidou(1911~74)에 대해 그의 두 번째 장모가 냉소적으로 한 말에는 기본적으로 이러한 생각이 그대로 살아 있다. "한쪽 눈은 목사의 것이고 다른 쪽 눈은 악당의 것이지!"[14] 어느 것이 왼쪽 눈이고 오른쪽 눈인지는 알 수 없지만, 아마도 '기쁨을 머금은' 또는 '목사'의 것인 눈이 오른쪽이고 그것은 왼쪽 눈보다 더 크고 더 밝으며 더 높이 있을 것이다.

중세미술에서 오른쪽이 '영적'인 방향이라는 점은 오른손에 들린 알레고리적인 소품(예를 들어 주교장〔종교의식 때 주교가 드는, 한쪽 끝이 구부러진 모양의 지팡이〕), 오른손으로 내리는 축복, 또는 자신의 오른쪽으로 향한 채 십자가에 못 박힌 그리스도의 경우처럼 몸의 방향에 의해 드러나는 경향이 있다. 중세시대 무덤에서 주요 관심사는 미덕과 악덕을 함께 가진 고인의 삶의 일상적인 악전고투를 묘사하는 것보다 그의 몸의 '전'과 '후'의 상태를 대조하는 것이었던 듯하다.

중세의 '트란지' 무덤'transi' tomb(또는 메멘토모리 무덤memento mori tomb〔부패되어가는 송장이라는 섬뜩한 형태의 조상彫像을 특징으로 하는 교회 기념물 또는 무덤. 메멘토모리는 '죽음을 기억하라'는 뜻〕)에서 그들의 온갖 세속적인 영광 속에 비스듬히 누워 있는 고인의 조상은 종종 바로 아래에 놓인 썩어가는 시체의 조상과 대조를 이룬다. 이러한 '전'과 '후' 시나리오는 화실

히 섬뜩하지만 그것은 또한 객관적인 것이다.

이것이 1500년 무렵에 극적으로 달라진다. 이때 처음으로 공식적으로 즈가리야적인 이미지들이 나타나기 시작한다. 리모주의 베드로의 「도덕적이고 정신적인 눈에 관하여」는 1475년 아우크스부르크에서 초판이 나왔는데, 당시에는 광학에 관한 가장 훌륭한 중세 논문들 가운데 하나를 쓴 캔터베리 대주교 존 페크햄John Peckham(1230년대~94)의 저작으로 여겨졌다. 이러한 오해가 이 책이 더 많이 팔리도록 했을지 모르지만 아마도 그것은 의도하지 않은 것이고, 따라서 베드로가 쓴 저작의 명망을 증명한다.

뒤러가 스무 살 무렵이던 1491~92년경 뉘른베르크에서 제작한 초기 자화상 드로잉은 이러한 생각과 연관 지어야만 온전히 이해될 수 있다. 그것은 지금까지 제작된 것 가운데 가장 절박하면서 격앙된 자화상이며 점점 일반화되어갈 '낭만적인' 유형의 자화상이다. 이 자화상은 볼록거울을 보면서 그린 것이 틀림없다. 하지만 우리가 '거울' 이미지를 보고 있다고 생각하기를, 그래서 그에 따라 이 이미지를 읽어주기를 이 화가가 원했다고 믿을 이유는 없다. 이 그림에서 오른손이 가장 활동적이고, 이는 우리가 그것을 왼손의 거울 이미지라기보다는 진짜 오른손으로 여겨주기를 뒤러가 원했음을 말해준다.

이 젊은 화가는 우리를 골똘히 쳐다보지만, 손가락 끝이 뾰족한 오른손을 오른쪽 얼굴에 대고 누르고 있어서 오른쪽 눈이 왜곡되어 부분적으로 가려져 있다. 빛은 모델의 오른쪽으로부터 떨어지고 그래서 오른손이 눈을 가릴 뿐 아니라 빛을 차단한다. 우리는 오른손이 눈을 가리려는 건지 드러내 보이려는 건지 또는 강조하고 있는 건지 확신할 수 없다. 해칭hatching〔판화나 소묘에서 세밀한 빗금을 그어 대상의 음영을 표현하

는 방법)으로만 묘사되어 있기 때문에, 이 이미지는 (그리고 머리와 손 사이의 대립은) 더욱 강렬하다. 이 인물은 그저 자기 외모를 가지고 장난하고 있는, 말하자면 자기 얼굴을 점토처럼 눌러 찌그러뜨리고 있는 젊은이가 아니다. 그의 영혼은 불확실한 상태에 있다.

이러한 도덕적 메서드 연기method acting(배우가 자신이 연기할 배역의 생활과 감정을 실생활에서 직접 경험하도록 하는 연기법)에는 이 스무 살짜리가 장차 어떤 화가가 되고 싶은가 하는 데 대한 생각이 담겨 있다. 그는 왼쪽 눈의 '일반 감각 또는 이미지 감각'의 지배만 받는 순수하게 자연주의적인 화가가 될 것인가, 아니면 상상력이 풍부하고 관조적인 오른쪽 눈 또한 관여하도록 해야 할 것인가?[15] 이 드로잉은 뒤러의 자기분석을 보여주는 가장 독창적인 작품이자 가장 역동적인 자화상이다. 그가 처했던 도덕적 종교적 상황은 뒤에 1500년 대희년(희년禧年이란 '복된 해'라는 뜻으로 유대민족이 이집트에서 탈출한 사건을 기념하여 50년마다 노예를 풀어주고 빚을 탕감해주는 축제를 벌였는데, 이것이 희년으로 정착되었다)에 그린 유명한 자화상과 관련해서 이야기될 것이다. 이 자화상에서 뒤러는 자신을 성직자처럼, 그리고 그리스도와 비슷한 인물처럼 묘사한다.

「즈가리야서」 11장 17절에 나오는 눈의 비유에 대한 최초의 분명한 삽화가 베네치아에서 나온 리모주의 베드로가 쓴 텍스트의 두 가지 판에서 보인다. 1496년 이제는 정확히 리모주의 베드로의 것으로 알려진 그의 텍스트의 라틴어판과 이탈리아어 번역판 『눈의 도덕에 관한 책 Libro del occhio morale』이 베네치아에서 동시에 인쇄되었고, 라틴어판은 1502년에 재판再版되었다.

베네치아의 출판업자는 분명히 「즈가리야서」에 나오는 구절을 가장 중요하게 여겼다. 왜냐하면 권두에 실린 목판화가 확실하게 오른쪽 눈의

우위를 보여주고 있기 때문이다. 이 목판화의 사제는 과장되게 머리를 높이 들어 올리고 오른손 집게손가락으로 오른쪽 눈을 가리키며 설교단에 서서 설교를 하고 있는 모습이다. 이는 인류학자들이 '눈꺼풀 당기기 eyelid pull'〔집게손가락으로 한쪽 눈 가장자리를 잡아당기는 눈꺼풀 당기기 제스처는 일반적으로 '주의하라'는 뜻이다〕라고 부르는 것의 한 가지 종류다. 이 제스처는 지금도 여전히 지중해 국가들에서 널리 사용되고 있는데, 긴 집게손가락으로 아래 눈꺼풀을 당김으로써 눈이 더 커진다. 이는 더 우월한 종류의 지혜를 나타낸다. 그리고 이 제스처는 오늘날 '나는 경계하고 있다'나 '조심해'를 의미하는 경향이 있다.[16]

사제는 이 제스처의 중요성을 강조하려는 듯, 왼손을 들어 올려 집게손가락으로 오른손을 가리킨다. 마치 그는 자신의 왼쪽을 완전히 부인하고 있는 것 같다. 그의 왼쪽 눈이 감겨 있는 건지 아닌지는 분명하지 않지만 눈동자는 대체로 잉크로 칠해져 있다. 사제가 왼쪽 옆모습을 보이고 있는 것으로 묘사되어 있어서 우리가 나쁜 도둑처럼 확실하게 왼쪽에 위치하게 되며 그래서 영광스러운 오른쪽에 이르는 길은 멀다는 것을 암시하고 있다는 사실에 의해 제스처가 주는 충격은 더 커진다.[17]

시각예술에서 예언자 즈가리야의 오른쪽이 묘사된 작품은 거의 없다. 하지만 그가 종종 세례자 성 요한의 아버지인 즈가리아스와 합체되어서 많은 곳에서 대리 출현하곤 한다. 『불가타성서』〔라틴어로 번역된 성서로, 382년 교황 다마소의 명으로 성 히에로니무스가 편찬했다〕와 이탈리아어에서 두 사람이 모두 즈가리아스로 불리는 까닭에 이러한 합체가 가능해졌다.[18] 이것이 즈가리야가 단지 그의 텍스트의 인용구를 통해서만이 아니라 이름이 같은 사람을 통해서 육체적으로 『신약성서』에 널리 스며들 수 있게 했음에 틀림없다.

그의 종말론적인 비전과 정도를 벗어난 사제들에 대한 혹평 때문에 1500년 무렵 그에 대한 관심이 높아졌던 것 같다. 그는 종교적, 정치적, 사회적 혼란의 시대에 어울리는 인물이었다. 이는 특히 이탈리아와 어울렸는데, 이탈리아는 프랑스가 침략한 1494년부터 1530년 무렵까지 유럽에서 주요한 전쟁의 무대였던 까닭이다. 카리스마 넘치는 도미니쿠스 수도회의 개혁자인 지롤라모 사보나롤라Girolamo Savonarola는 1495년 피렌체의 산타마리아델피오레 대성당에서 「즈가리야서」의 구절들에 영감을 받아 일련의 설교를 했다. 이것은 1497년 아모스Amos〔기원전 750년경 이스라엘의 예언자이자 구약성서 『아모스』의 필자〕에 관한 설교와 함께 그의 첫 설교집으로 출판되었다.[19]

사보나롤라는 설교 내내 왼쪽—오른쪽을 전통적인 방식으로 구분한다. 그는 즈가리야에 관한 설교에서 즈가리야의 왼쪽—오른쪽 구분에 대해 특별히 언급하지는 않는다. 하지만 교황이 다스리는 로마 출신의 그리스도교도인 최악의 죄인들이 십자가의 왼쪽에 서 있는 십자가상에 관한 정교한 알레고리에서 이에 상당히 근접하고 있다. '어떤 이들은 앞쪽에 챙이 달린 모자 베레타〔가톨릭 신부가 쓰는 사각 모자〕로, 또 어떤 이들은 두건 카푸초〔카푸치노 수도회의 수도사들은 청빈의 상징으로 모자가 달린 원피스 모양의 옷을 입은 데서 유래했다〕로, 또 다른 이들은 손으로 그들 앞에 있는 십자가(에 대한 그들의 시선)를 완전히 가린다⋯⋯.'[20] 사보나롤라는 이들 '나쁜 목자들'이 눈을 어떻게 가리는지, 말하자면 한쪽 눈을 가리는지 아니면 양쪽 눈을 가리는지 정확히 명시하지는 않는다. 하지만 16세기에 나온 몇몇 '즈가리야적'인 이미지들에서는 앞쪽에 챙이 달린 모자, 두건, 손이 왼쪽 또는 오른쪽 눈을 가리는 데 사용되고 있다.

사보나롤라는 다음해에 또 다른 설교를 하면서 후반부에서 야베스

사람들의 오른쪽 눈을 제거하려는 나하스에 대해 논의한다. 이 논의에서 그는 악마가 항상 '선한 삶과 믿음의' 오른쪽 눈을 제거하고 싶어 하는 반면 '이성'과 '자연광'의 왼쪽 눈은 기꺼이 남겨둠을 보여준다. 왜냐하면 악마는 '자연과학이 아무런 결실도 맺지 못함'을 알기 때문이다.[21]

즈가리야의 '주제'는 시스티나 예배당 출입구 바로 위에 최초의 선지자가 그려져 있는 미켈란젤로의 천장 프레스코화(1508~12)를 즈가리야가 주도하고 있는 이유를 설명하는 데 도움이 된다. 그의 이러한 위치는 보통 그리스도의 강림에 대한 예언과, 그 이름에 오크나무라는 의미가 있는 로베레인 율리우스 2세 교황과 그 일가의 종교적인 후원 때문인 것으로 설명된다. 이는 '나뭇가지Branch라는 이름의 남자'에 대해 이야기한 「즈가리야서」의 구절 때문이다. '이 사람이 앉은 자리에서 싹이 돋으리라. 그는 야훼의 성전을 지을 사람이다'(6장 12절).

시스티나 예배당은 율리우스 교황의 로베레 삼촌인 식스투스 4세 교황에 의해 세워졌고, 또한 즈가리야는 완전히 (오른쪽) 옆모습으로 묘사된 유일한 선지자다. 그는 책을 휙휙 넘기면서 어떤 구절을 찾고 있다. 그의 오른쪽 얼굴은 반쯤 어둠 속에 있다. 아마도 그 어둠은 그가 찾고 있는 구절을 찾아서 성서에 의해 '계몽될' 때 완전히 흩어질 것이다.

중세의 신학자들과 신비주의자들은 신, 그리고 세계와 인간의 관계를 표현하기 위해 엄청나게 많은 '눈'의 메타포를 만들어냈다. 이러한 메타포들로는 내적인 눈과 외적인 눈, 감정·정신·이성·지식의 눈, 그리고 마음의 눈과 영혼의 눈 등이 있다.[22] 하지만 십자가에 못 박힌 그리스도의 경우처럼 머리의 방향을 통해서든 머리의 왼쪽과 오른쪽 방향에 대한 다른 강조를 통해서든 시각적으로 가장 잘 표현될 수 있는 것은 왼쪽과 오른쪽의 구분을 포함하거나 암시하는 눈의 메타포들이다.

1510년대에 이탈리아 미술에서 즈가리야의 '눈이 먼' '양떼를 버리는 못된 목자'의 시각 이미지가 나타나기 시작한다. 가장 초기의 사례인 두 점의 〈플루트를 든 목동Shepherd with a Flute〉은 조르조네Giorgione(1477경~1510)와 관련이 있다.[23] 최근에 와서는 그 하나(보르게세 미술관)는 조르조네의 작품으로 여기는 반면, 보존상태가 좋지 않은 다른 그림(1508~10경, 윌튼하우스, 그림12)은 조르조네의 영향을 받은 세바스티아노 델 피옴보Sebastiano del Piombo(1485경~1547)의 것으로 여기는 경향이 있다.

두 그림 모두에서 목동이 자신의 왼쪽 어깨 너머로 공모하듯이 우리를 쳐다보고, 심히 기울어진 모자로 인해 오른쪽 얼굴에는 짙은 그림자가 드리워져 있다. 이 두 그림은 모자가 공격적으로 기울어져서 불길한 그림자를 드리우게 되는, 시각미술에서의 한 시대를 선언한다.

두 모델은 그들의 왼쪽으로부터 빛을 받고 있어서 오른쪽 얼굴의 어둠은 더욱 짙어진다. 두 목동은 노골적으로 남근을 상징하는 방식으로 플루트를 들고 있다. 이들 두 목동(특히 길게 트인 비단 윗옷을 입은 보르게세 미술관의 목동)은 소박하다고 하기에는 너무 잘 차려입었다. 진짜 목동들은 낡아서 올이 다 드러나는 염색되지 않은 면직물 옷을 입을 것이다.

보르게세 미술관에 소장된 그림 속 목동의 싱긋 웃는 투박한 표정과 햇볕에 그을린 얼굴색은 이 우아한 옷들이 최근에, 아마도 불법적으로 손에 넣은 것이거나 아니면 그가 재미삼아 시골뜨기 놀이를 하는 중산층 젊은이임을 암시한다. 그의 붉은색 모자가 오른쪽 얼굴로 내려덮여 그것을 삼키는 극적이고 심지어 공격적인 방식이 특히 눈에 띈다. 왼팔이 '활발하게' 플루트를 들고 있다.

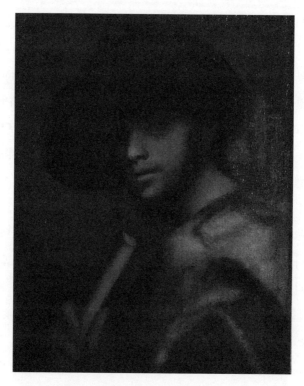

그림12. 세바스티아노 델 피옴보, 〈플루트를 든 목동〉.

이 두 목동 그림에서 즈가리야가 말한 대로 마치 오른팔은 '오그라든' 것 같고 모자챙은 오른쪽 눈 위에 있는 은유적인 '칼' 같다. 그것은 오른쪽 얼굴을 가로지르며 그것을 '완전히 어둠에 잠기게 만드는' 그림자를 드리운다. 왼손잡이로 태어나 스스로 훈련해 오른손을 쓰게 되었다는 세바스티아노 델 피옴보는 〈바치오 발로리Baccio Valori〉(1530)의 '마키아벨리 같은' 초상화에서 비슷한 빛의 효과를 이용했다.[24] 바치오 발로니는 메디치 가 통치 시기 피렌체의 무자비한 총독이었다. 이 초상화는 지금 피티 궁전에 소장되어 있는데, 목동의 왼쪽 눈이 안토니오 카

노바Antonio Canova(1757~1822, 이탈리아의 조각가)의 제대로 놀란 〈베누스 이탈리카Venus Italica〉(1804~14)의 벌거벗은 왼쪽을 냉담하게 살피는 것처럼 보이도록 전시되어 있다.

르네상스의 대표 이탈리아 시인 루도비코 아리오스토Ludovico Ariosto(1474~1533)의 십자군 전사에 관한 낭만적인 서사시인 『광란의 오를란도Orlando furioso』(초판 1516, 개정판 1521, 1532)에서 저 저속한 시골뜨기에 상응하는 인물을 보게 된다. 그는 바로 예전에 싸우다가 오른쪽 눈이 멀어진 '비열한 얼굴을 한' 도둑떼 두목이다. 이 도둑떼 두목은 이사벨이라는 조신한 아가씨를 8개월 동안 외딴 동굴에 가두어놓는다. 그때 영웅 오를란도가 이사벨을 구출하러 와서 불붙은 나무막대로 그의 얼굴을 후려친다. '양쪽 눈 모두 그 나무막대를 피하지 못했지만 왼쪽 눈에 더 큰 손상을 입었다. 그리하여 그는 마지막 빛의 원천을 빼앗기게 되었다. 그리고 눈먼 그에게는 못마땅하게도 그 맹렬한 일격으로 그는 키론과 그의 무리들이 감시하는 불타는 늪지의 영혼들에 합류하게 되었다.'[25]

아리오스토는 그 일격이 치명적임을 현학적으로 에둘러 말하고 있다. 하지만 그는 정신적인 죽음이 육체적인 죽음에 앞섬을 주장하는 것 같다. 그의 '빛의 마지막 원천'이 왼쪽 눈이기 때문에 아주 타락한 것이라고 추론할 수 있다. 더욱이 그는 어둑어둑한 동굴에 자주 가는 사람이었기 때문에, 그의 눈으로 들어오는 빛은 '약했다.'

세바스티아노의 〈플루트를 든 목동〉은 큰 영향을 미쳤다. 그리고 그 독창성과 인기 때문에 때로 조르조네의 잃어버린 작품의 모사본이라고 주장하는 이들도 있다.[26] 로렌초 로토Lorenzo Lotto(1480~1556경)의 〈책을 든 젊은이의 초상Portrait of a Youth with a Book〉(1526경)[27]

과 안드레아 델 사르토Andrea del Sarto(1486~1530)의 〈화가의 의붓딸의 초상Portrait of the Artist's Stepdaughter〉(1528경)은 이 주제에 대한 훌륭한 변주다. 두 인물은 공모하듯이 왼쪽 눈으로 건방지게 자신의 왼쪽 어깨 너머를 흘깃 쳐다본다. 전자의 초상화에서 젊은이는 (아마도 연애시에 관한) 책을 들고 있고, 후자의 초상화에서 여인은 페트라르카 시집 필사본의 어떤 부분을 가리키고 있다. 하지만 이 주제를 가장 생동감 넘치게 변주하고 있는 것은 조반니 파올로 로마초Giovanni Paolo Lomazzo(1538~1600)의 〈아카데미아 디 발 디 블레니오 회장 모습의 자화상Self Portrait as the Abbot of the Accademia di Val di Blenio〉(1568)임에 틀림없다. 여기서 화가는 자신을 바쿠스를 추종하는 방종한 목자 또는 타락한 사제로 그리고 있다.[28]

1560년에 만들어진 아카데미아 디 발 디 블레니오는 일부러 만들어 낸 한 방언을 활성화하기 위한 문학협회였다. 이 방언은 이탈리아 북부 롬바르디아에서 일하는, 포도주를 나르는 스위스인 짐꾼들의 고대 언어라고 했다(이 방언으로 하면 이 문학협회의 이름은 아카데미글리아 드라 발 드 브레느Accademiglia dra vall d'Bregn). 160명의 회원들이 이 방언으로 풍자시를 쓰고 함께 맛있는 술과 음식을 즐겼다. 로마초는 1568년 이 아카데미글리아의 '회장Abbot 또는 Nabad'으로 임명되었고, 다음해에 이 방언으로 지은 '차바르냐Zavargna'라는 이름으로 「라비스키 드라 아카데미글리아 도르 콤파 차바르냐, 나바드 드라 발 드브레느Rabisch dra Accademiglia dor comp Zavargna, Nabad dra Vall d'Bregn」 같은 글을 이 방언으로 써서 발표했다.

〈아카데미아 디 발 디 블레니오 회장 모습의 자화상〉에서 그의 왼쪽으로부터 빛이 흘러드는 가운데 로마초는 자신의 왼쪽 어깨 너머로 우

리를 흘금 본다. 그는 오른손에 디바이더를 가지고 있지만 왼쪽 어깨에 나무줄기가 기대어져 있어서 예술적인 목적을 위해서뿐만이 아니라 이중의 날을 가진 단검처럼 사용할 듯이 보인다. 포도주를 나르는 스위스인 짐꾼과 스위스 용병을 뒤섞어놓은 것이다.

1570년대에 로마초의 양쪽 시력이 나빠졌다. 그는 정교하면서 대체로 신비로운 미술이론 논문을 쓰는 일에 점점 더 주력했다. 이 논문들에 따르면 미학은 점성술의 영향을 받는다. 이로부터 우리는 그가 왼쪽-오른쪽 상징에 완전히 매혹되었음을 알 수 있다. 로마초는 『회화예술론 Trattato dell'Arte della Pittura』(1584, 밀라노)에서 초상화에 대한 선구적인 논의를 전개하면서 '오른쪽 눈은 지성과, 그로부터 감출 수 있는 것은 아무것도 없음을 뜻하기 때문에 정의를 의미하는 태양에 헌정된다'[29]고 말한다. 그는 왼쪽 눈의 의미에 대해서는 이야기하지 않지만, 우리는 그가 왼쪽 눈을 오른쪽 눈에 비해 덜 떳떳하고 덜 정확하며 덜 고귀하게 여김을 추정할 수 있다. 그 직후에 체사레 리파의 도상학 안내서는 '부정 Injustice'의 알레고리 인물을 오른쪽 눈이 먼 것으로 정의했다.[30] 로마초의 자화상은 거꾸로 뒤집어진 세상, 카니발 기간에는 흔히 제멋대로인 폭도가 '통치'한다는 생각을 낭만적으로 묘사하고 있다.

즈가리야의 목동은 챙이 넓은 모자의 인기 덕분에 17세기 네덜란드 미술에서 새롭게 되살아났다. 렘브란트의 상스러운 〈탕자 모습을 한 자화상Self-Portrait as the Prodigal Son〉과 〈제욱시스 모습을 한 자화상 Self-Portrait as Zeuxis〉이 두드러진 예다(다음 장에서 이를 다룬다). 베르메르의 〈뚜쟁이The Procuress〉(1656)에서는 밀실공포증을 느끼게 하는 실내, 양탄자로 덮인 탁자 뒤에서 두 남성 고객이 두 여인(기괴하게 웃는 뚜쟁이와 밝은 색의 옷을 차려입은 매춘부)과 엇갈려 서 있다. 매춘부 뒤에 서

서 그녀의 젖가슴에 왼손을 올려두고 오른손으로 그녀에게 주화를 쥐어주는 남자는 45도 정도로 기운 챙이 넓은 모자를 쓰고 있다. 그래서 그의 오른쪽 얼굴은 흐릿한 그늘에 잠겨 있다. 그와 함께 온 남자도 비슷한 방식으로 모자를 쓰고 있다. 논리적으로 이런 답답한 실내에서는 모자를 벗어야 하지만 그것은 심히 밀실공포증적이고 불안감을 주는 베르메르의 그림에 답답함과 위협을 더한다.

18세기에 조슈아 레이놀즈Joshua Reynolds(1723~92)가 그린 〈님프와 큐피드 또는 '풀밭의 뱀'A Nymph and Cupid or 'The Snake in the Grass'〉(1784)에서 젖가슴을 드러낸 채 옆으로 길게 누워 몸 왼쪽을 보이고 있는 님프는 구부러진 오른쪽 팔뚝과 손으로 오른쪽 얼굴을 가린다. 그녀는 왼쪽 눈으로 짓궂게 우리에게 추파를 던지고 있다.

이 모든 예에는(어쩌면 레이놀즈의 그림은 제외하고) 명백한 계급의식이 작동하고 있다. 오른쪽 눈이 가려진 '나쁜' 목동들은 소작농과 도시의 무산노동자 계급과 연관된다. 또는 이를테면 일부러 지나치게 단순화하여 그들 스스로를 포도주를 나르는 짐꾼이나 농부 등 온갖 종류의 거친 일을 하는 사람으로 여기는 중산층과 연관된다. 이는 봉건시대의 세 계급 가운데 최하층의 증표다. 따라서 자신들의 높아진 계급 위상에 대한 그들의 열렬한 부정은 아시시의 프란체스코 같은 사람이 상속받은 재산을 포기하고 가난한 사람들의 옷을 걸치는 것과 같은 거의 고전적인 그리스도교의 금욕 형식에 대한 패러디라 할 만하다.

하지만 오른쪽 눈이 가려진 사람이 언제나 도리를 완전히 벗어난 도덕적 폐인임을 의미하지는 않는다. 때로는 그 사람이 어떤 면에서 충족되지 못했다거나 부족함을 의미할 수도 있고, 그들의 수치스러운 무지몽매한

상태를 알리기 위해 눈을 일시적으로 가리기도 한다. 1340년대 후반에 에드워드 3세가 자신의 프랑스 왕위 계승을 주장하기 위해 군사작전(이 군사작전은 백년전쟁의 개시를 알렸다)을 벌이기 전날에 영국 기사들이 한 이른바 '왜가리의 서약'은 이런 식으로 이해해야 한다.

영국 기사들에게 수치심을 느끼게 해서 프랑스로 쳐들어가도록 하기 위해 '왜가리의 서약'를 생각해낸 인물은 프랑스 망명객인 아르투아의 로베르였던 것 같다. 왜가리는 자기 그림자를 두려워한다고 여겨졌기 때문에 비겁함의 상징이었다. 로베르는 은접시 두 개에 죽은 왜가리를 담아서 왕에게 바쳤다. 뒤에 이 세기에 쓰인 다소 공상적인 시 「왜가리의 서약」에 따르면, 로베르는 만찬 식탁에 뛰어 올라가서 지원병을 받는 유세를 시작했다.[31]

그는 먼저 솔즈베리 백작에게 갔다. 솔즈베리 백작은 자신이 대단히 사랑하는 연인(더비 백작의 딸) 옆에 앉아 있었다. 그녀는 매력적이고 공손하며 얼굴이 하얗다. …… 로베르는 그에게 상냥하게 말했다. "친절한 백작님, 세상의 주인이신 예수 그리스도의 이름으로 아주 용감하신 당신이 지체 없이 우리의 왜가리를 지지하는 서약을 하시기를, 부디 바라옵니다." 이에 솔즈베리가 대답했다. "왜 그리고 어떻게 내가 어떤 서약을 완수하기 위해 나자신을 엄청난 위험에 몰아넣을 수 있겠소? 나는 내가 아는 한 세상에서 가장 아름다운 여인에게 봉사하고 있고 사랑이 나에게 명령하고 있기 때문이오. 여기에 (더할 바 없는) 그녀의 신성이 제거된 성모 마리아가 와 있다고 하더라도 나는 그 둘을 구별하지 못할 것이오. 나는 그녀의 사랑을 청하지만 그녀는 저항하고 있소. 하지만 자비로운 희망이 나로 하여금 그래도 그녀가 나를 동정해주리라고 믿게 만드오. 내가 충분히 오래 산다면 말

이오. 내 오른쪽 눈 위에 놓아두게 손가락을 빌려달라고 아가씨에게 간절히 부탁하는 바이오."

"맹세코." 아가씨가 말한다. "숙녀가 연인 몸의 온 힘을 장악하고 싶어 손가락 하나라도 그에게 닿기를 거부하는 건 야비한 일입니다! 나는 그에게 손가락 두 개를 빌려줄 것입니다. 그의 요청에 동의합니다." 그녀는 즉시 손가락 두 개를 대어 그의 오른쪽 눈을 단단히 감겼다. 그가 그녀에게 상냥하게 물었다. "나의 숙녀여, 오른쪽 눈이 완전히 감겼나요?" "네, 완전히." 그러자 그의 입이 마음속 생각을 말했다. "나는 전능하신 신과 아름다움으로 눈부시게 빛나는 그의 다정한 어머니에게 약속하고 서약합니다. 폭풍이나 바람에도, 악이나 고통이나 재앙에도 내 눈을 결코 뜨지 않으리라고. 그럼에도 나는 프랑스에 갈 것입니다……. 나는 모든 곳을 불태우고 맹렬히 싸울 것입니다……." 그런 다음 그 아름다운 아가씨가 손가락을 거두었고 다른 사람들은 그의 눈이 여전히 감긴 것을 보았다.

여기에는(이는 사전에 세심히 계획된 것임에 틀림없다. 그리고 여자들이 〈나는 숲속으로 갈 거야, 사랑이 내게 가리키는 대로〉를 불러 반주를 넣도록 되어 있다) '현실의 정치운동'과 로맨스, 그리고 종교가 절묘하게 뒤섞여 있다. 동정녀 마리아와 그리스도와 신에 대한 온갖 호소에도 솔즈베리의 연인이 한 행위의 에로티시즘은 너무나 명백하다. 그 두 손가락의 제스처는 매우 흥미롭게도 자기모순적이다. 솔즈베리의 오른쪽 눈이 '어두워져' 전쟁 내내 안대로 완전히 가려지게 되면, 그는 (왜가리가 자신의 그림자를 두려워하는 것과 대조적으로) 자신의 얼굴에 드리워지는 '그림자'를 실로 수치스러워하게 될 것이다. 이는 그가 아직 영적으로 완성되지 못했거나 가장 완전한 것을 바라볼 만한 자격을 갖추지 못했

다는 것을 암시한다.[32]

솔즈베리가 프랑스에서 승리를 거두고 돌아왔을 때, 그리고 그의 순결한 약혼녀가 오른쪽 눈의 안대를 벗겨주었을 때, 그는 그것을 일종의 영적인 부활로 여겼을 것이다. 그리고 어떤 사람들은 틀림없이 그것을 영적인 부활에 대한 불경한 패러디로 여겼으리라. 어쨌든 그때 그의 약혼녀가 오른쪽 눈이 아니라 왼쪽 눈을 가리기 위해 왼쪽 눈에 손가락을 갖다 댔다는 암시는 없다.

1500년 무렵에 이러한 전통적인 관습과는 다른 관습(빛이 환히 비치는 오른쪽 눈과 어둡게 가려진 왼쪽 눈)이 또한 다양한 미술가들에 의해 탐구되었다. 이런 관습을 택한 경우의 모델들은 성직자와 세속적인 수도회의 일원(십자군 전사와 '그리스도의 병사들')이거나 혹은 일원으로 보이는 인물이었다. 하지만 최초의 주요한 예는 『구약성서』의 선지자인 다윗의 모습을 한 조르조네의 자화상이다. 이 화가는 아마도 즈가리야적인 초상화의 발전에서 중요한 인물이다.

1501년부터 1510년 동안 제작된 조르조네의 작품들에서 그가 왼쪽-오른쪽의 상징에 개인적으로 상당한 관심을 가지고 있었음을 알 수 있다. 앞서 조르조네와 연관이 있는 미술가들이 〈플루트를 든 목동〉이라는 제목의 반신상 두 점을 제작한 사실을 언급했다. 그리고 월튼하우스에 있는 그림은 조르조네의 잃어버린 그림의 모사품으로 여겨지고 있기도 하다. 하지만 가장 강력한 증거는 그의 가장 유명한 알레고리 그림 두 점의 구성이 왼쪽-오른쪽 구분에 근거를 두고 있다는 점일 것이다. 두 점 가운데 어느 것도 즈가리야적인 이미지는 아니지만 각 구성의 심한 불균형은, 요한 카시안을 인용하자면 '왼손'과 오른손에 의한 아주 다른

도덕적 질서를 보여주기 위해 의도된 것 같다.[33]

〈폭풍우Tempesta〉에서는 사실상 모든 일이 지팡이를 들고 있는 이상화된 목동으로서 그림 전경에 선 남자의 왼쪽에서 일어나고 있다. 그는 화면 모퉁이에 서서 자신의 왼쪽 어깨 너머 개울 건너를 흘깃거리며 땅바닥에 앉아 왼쪽 젖가슴을 아이에게 물리고 있는 반쯤 벌거벗은 여인의 풍만한 이미지와 임박한 최종적인 종말을 연상시키는 두 가지 이미지(부서진 두 개의 기둥과 도시 위 폭풍우를 몰고오는 구름 사이로 번쩍이는 번개)를 본다.

이 매혹적인 그림은 피타고라스의 반의어 목록에서 쉽게 '왼쪽'과 나란히 놓이는 요소들('여성' '유동적인' '어두운' '나쁜')의 삽화일 수 있다.[34] 이 그림은 언제나 목가적 시라는 맥락을 갖는 것으로 여겨진다. 그 가장 유명한 예는 이탈리아 르네상스시대의 시인 야코보 산나차로 Jacobo Sannazaro의 『아르카디아Arcadia』(1504)로, 이는 상서로운 조짐은 오른쪽에 위치하고 불길한 조짐은 왼쪽에 위치한다는 생각을 포함해서 일반적인 왼쪽-오른쪽 상징을 이용하고 있다.[35] 조르조네가 도시로 들어오는 입구 위에 왜 14세기 파도바의 통치자인 카라라 가의 '수레 carro' 상징을 놓아두었는지에 대해서는 많은 추측들이 있다.[36]

목동의 왼쪽이 도덕적 · 정신적 약점의 영역이라는 점은 한층 더 명백하다. 왜냐하면 파도바의 전 통치자는 1405년 베네치아인들이 파도바를 함락시켰을 때 자신의 두 아들과 함께 재판을 받고 교수형에 처해졌기 때문이다. 이후 살아남은 카라라 가 사람들은 도망을 다녀야 했다. 비겁함의 상징인 왜가리가 가운데 망루의 지붕에 앉아 있는 것이 이러한 점을 한층 더 암시해준다.[37]

이와 비슷한 시나리오를 지금도 여전히 큰 인기를 끌고 있는 알레

고리적인 연애시 『장미설화Roman de la Rose』(13세기)에서 찾을 수 있다. '순례자 연인'은 기만적인 페어 웰컴Fair Welcome의 성을 차지하고 싶으면 왼쪽으로 향해야 한다는 말을 듣는다. 그러면 '밟아 다져진 길을 따라 화살이 미치는 거리 이상을 걷기 전에, 신이 닳아빠지는 일 없이, 당신은 벽이 흔들리고 탑과 망루가 흔들리는 것을 보게 되리라. 하지만 그것들은 튼튼하고 완전하며 모든 문들이 저절로 열리리라. 사람들이 죽은 경우보다 더 잘 열리리라. 그 성의 그쪽은 아주 약해서 그 벽들을 때려눕히는 것이 구운 케이크를 네 조각으로 자르는 것보다 더 쉬우리라.'[38]

〈폭풍우〉가 상징하는 바는 불안정성과 결함의 영역인 목동의 왼쪽에 속하는 세계와 비슷하다. 그는 처녀가 아닌 것이 확실한 풍만한 여인으로부터 '대단한 환영Fair Welcome'을 받을 것이다. 하지만 목동의 오른쪽에 대안적인 세계의 가능성 또는 암시가 없기 때문에(그는 그림의 모퉁이에 위치해 있다), 여기서 어떤 진정한 대안이 제시되고 있는지 아닌지는 논란의 여지가 있다. 우리 인간의 운명은 덧없음에서 헤어날 수 없는 것이다.[39]

조르조네의 〈세 철학자Three Philosophers〉는 이 목동과 대조적으로 구성의 오른쪽 끝에 있고, 그들의 오른쪽에서 영감과 영원한 진리에 대한 지식을 찾을 수 있다는 기대를 걸어볼 수 있다. 그들 역시 풍경 속에 있지만 그들이 있는 풍경은 훨씬 더 항구적이고 위안을 준다. 그들은 험준한 땅 위에 서 있고 그 너머에서 태양이 떠오르는 깎아지른 벼랑이 그들 앞에 어렴풋이 보인다. 이 두 그림은 크기가 다르고 제작시기도 다르지만 대비를 이루는 두폭화diptych 같다.

조르조네의 〈다윗 모습을 한 자화상〉(그림13)에서는 얼굴에서 드라

마가 일어난다. 물론 골리앗을 쓰러뜨렸을 때 다윗은 목동이었다. 여기서 그는 최고의 승리의 순간에 있는 전형적인 '선한 목자'다. 이는 전체 그림에서 다윗의 머리와 어깨만 부분적으로 남아 있다. 하지만 그림물감으로 그려진 이 그림의 모사품들과, 보헤미아 출신의 동판화가 벤젤 홀라르Wenzel Hollar(1607~77)가 제작한 판화(명암대비가 부드러워지고 인쇄가 반대로 되어 있지만 비교적 원본 그림에 충실한 것으로 보인다)를 통해, 우리는 원래 그림이 어떠했는지 잘 알 수 있다.

여기서 고결한 목동인 다윗은 골리앗을 쓰러뜨린 뒤 손에 넣은 갑옷을 입고 있는 것으로 보인다. 그의 오른쪽 눈은 뚜렷하게 환히 빛난다. 그는 난간에 올려둔 골리앗의 잘린 머리 위에 왼손을 올려두었다. 골리앗은 왼쪽 얼굴이 빛을 받고 오른쪽 얼굴은 짙은 그림자 속에 있어서 다윗과 시각적·도덕적으로 대조를 이룬다. 이 그림이 불러일으키는 심리적 긴장감은 일부 두 사람의 머리에 서로 다른 두 가지의 조명체계가 적용되고 있는 듯한 데서 발생한다. 왜냐하면 다윗을 비추는 빛이 골리앗의 왼쪽 얼굴에 거의 그림자를 남기지 않는 것은 타당해 보이지 않기 때문이다. 이렇게 부자연스러운 미장센은 어떤 중요한 점이 의도되고 있음을 암시한다.

빛과 어둠의 강렬한 대조는 당시 다윗의 아들인 솔로몬 왕이 쓴 것으로 여겨지던 『구약성서』의 「아가」 중 한 구절을 떠올리게 한다. 왜냐하면 여기에서 다윗이 몇 차례 언급되기 때문이다. 「아가」는 두 남녀가 주고받는 일련의 열렬하고 에로틱한 대화로 이루어진다. 어느 시점에선가 여자가 자신이 "가뭇하다"며 이를 햇볕 탓으로 돌린다. "가뭇하다고 깔보지 마라. …… 햇볕에 그을린 탓이란다." 신학자들은 이 구절을 교훈적으로 해석했다. 초기 그리스도교 교부인 오리젠Origen(185경~254)

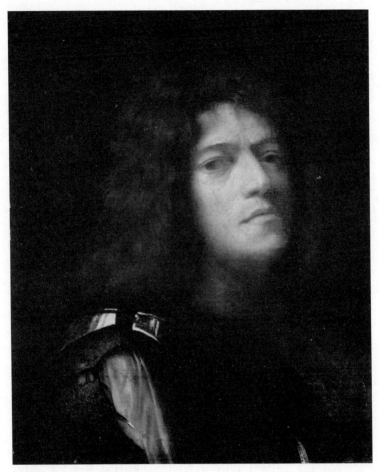

그림13. 조르조네, 〈다윗 모습을 한 자화상〉.

은 이 구절의 전반적인 취지를 이렇게 설명한다.

해는 환하게 빛나게 하거나 말려 시들게 하는 이중의 힘을 갖는 것 같다. 하
지만 환하고 빛나게 하는지, 딱딱하게 말리는지는 그 아래에 놓인 대상과
물질들의 본성에 따라 다르다. …… 신은 정의로운 사람들에게는 의심할

여지없이 빛이고 죄지은 자들에게는 불이다. 신은 죄지은 자들의 영혼에서 발견한 모든 결함과 타락의 흔적을 전소시킬 것이다.[40]

조르조네의 자화상에서, 해는 다윗의 오른쪽을 비추고 왼쪽 일부를 전소시키고 있는 것 같다. 자기 영혼의 상태가 노골적으로 철저하게 드러나는 데 대해 약간 당황스러워하거나 불안해하는 것 같은 그의 표정에는 '깔보지 못할' 어떤 특성이 있다. 이 화가는 또한 자신의 강렬한 명암대비법이 아주 참신하다는 점을 알고 있었음에 틀림없다. 조르조네는 이 자화상에서 자신이 영적으로 거듭나는 순간을 지켜보도록 우리에게 청하고 있는 것 같다. 하지만 그것이 빛처럼 덧없는 것에 의해 암시되고 있어서 우리는 그가 얼마나 오래도록 '선한 목자'로 남아 있을 것인지 의문을 품게 된다(다윗은 기복이 심한 경력으로 유명하다).

즈가리야의 시각적 '이분법'은 종교개혁 시기에 점점 더 중요한 역할을 하게 되었다. 그리고 종교개혁은 차례로 즈가리야의 구분을 가장 극적이고 극단적으로 보여주는 일부 이미지의 촉매가 되었다. 1516년 마르틴 루터는 독일어로 쓴 익명의 종교 논문 필사본을 발견했다. 그는 이것이 독일의 위대한 신비주의자인 존 톨러John Tauler(1300경~61)가 썼다고 생각했다. 하지만 지금은 톨러와 연관된 다른 누군가가 이 논문을 썼다고 보고 있다. 루터는 즉시 비텐베르크에서 이 논문을 출간했다. 이는 루터의 첫 출판물이자 그의 가장 인기 있는 출판물이라는 영예를 얻었다.

루터는 서문에서 '신, 그리스도, 인간, 그리고 만물의 원리와 관련해서 성서와 성 아우구스티누스의 저작 다음으로 [이 책만큼] 내가 관심을 집중시켜 많은 것을 배우고, 그리고 배우고 싶어 했던 책은 없었다'[41]고

말했다. 2년 뒤에 그는 같은 텍스트의 좀더 완전한 원고를 찾아내어 출간했고, 이것은 『독일신학Theologica Germanica』으로 알려지면서 루터 생전에 20판 이상이 나왔다.

　이 논문은 종교개혁을 부르짖는 반교회세력의 상징이 되었다. 왜냐하면 구원은 오로지 신에게 속하는 것이라고 여러 군데서 말하고 있는 반면 성체聖體에 대해서는 오직 23장에서만 언급하고 있기 때문이다.[42] 신교도 인문주의자인 세바스티안 카스텔리오Sebastian Castellio (1515~63)가 번역한 라틴어판은 1557년에 출간되었다. 1612년 교황이 공식적으로 이 논문을 금지시켰으나 당시까지는 신교국가뿐 아니라 구교국가에서도 이를 구할 수 있었다. 이 책의 주제와 관련 있는 구절은 아주 유명한데, 첫 판의 1장이 시작되는 부분과 제2판 7장에 나온다. 이 작가는 '그리스도의 영혼은' 서로 한마음으로 협력하는 '두 눈, 즉 오른쪽 눈과 왼쪽 눈을 갖는다'고 하면서 그리스도의 영혼을 인간의 영혼과 대조시킨다. 인간의 영혼은 두 눈을 한 번에 하나씩 작동할 수 있을 뿐이고 그래서 결코 협력할 수가 없다.

　　피조물인 인간의 영혼 또한 두 눈을 갖는다. 그중 하나는 영원을 응시하는 힘을 나타낸다. 다른 쪽 눈은 시간과 피조물의 세계를 응시해서, 앞서 말한 것처럼 우리가 고귀한 것과 덜 고귀한 것을 구별할 수 있게 해준다. 하지만 인간 영혼의 일부인 이들 두 눈은 그 기능을 동시에 수행할 수가 없다. 만약 영혼이 오른쪽 눈으로 영원을 본다면 왼쪽 눈은 마치 죽은 것처럼 모든 말은 일과 활동을 멈추어야 한다. 만약 왼쪽 눈이 이 외계外界의 것들에 관심을 기울이게 되면(말하자면 시간과 피조물들에 빠지게 되면) 그것은 오른쪽 눈의 사색을 방해할 것이다.[43]

파르미자니노Parmigianino(1503~40)의 인상깊은 반신상인 〈책을 든 남자의 초상Portrait of a Man with a Book〉(1520년대 초에서 중반에 제작, 요크 시립미술관, 그림14)에서 모델은 왼쪽 눈이 '마치 죽은 것처럼 모든 맡은 일과 활동을 멈추'게 하려고 열심히 노력하고 있다(이는 아주 인상적이고 지적으로 야심찬 많은 초상화들 가운데 하나인데, 그러한 초상화들 가운데 가장 유명한 것이 지극히 지적인 〈볼록거울 속의 자화상Self-Portrait in a Convex Mirror〉(1520경)이다). 당시 베네치아 미술에서 이루어지고 있던 발전에 아주 정통했던 파르마 출신의 이 화가는 〈책을 든 남자의 초상〉에서 책을 들고 안락의자에 앉은 수염이 긴 젊은 남자를 묘사하고 있다.

남자가 들고 있는 책의 표지는 푸른 잎 문양으로 장식되어 있다. 시인으로 추정되는 그는 안목 높은 독서광일 것이다. 그는 갑작스런 계시를 받은 것처럼 보인다. 화려한 그의 옷과 주변환경이 그가 재산가이면서 교양인임을 암시하지만 그는 자신의 세속적인 성공이 다소 불편하다. 실은 그는 그러한 세속적 성공의 포로다. 그는 이국적인 문양의 카펫이 덮인 의자의 구부러진 팔걸이 사이에 불편하게 끼여 있는 것이다. 의자에 덮인 카펫이 그림 전경을 스치고 지나간다. 화려한 금박의 세로줄무늬는 배경에 있는 커튼일 것이다.

책의 표지에 있는 가려진 글자인 'I/E/Ultra'는 '영원히 저 너머에In Aeternum et Ultra'를 의미하는 것으로 해석되어왔다.[44] 이는 이 인물의 마음이 세속적인 즐거움이라는 함정을 외면하고 있음을 암시한다. 조명과 그가 쓴 검은 모자의 위치가 또한 이러한 해석에 힘을 싣는다. 종교재판관 같은 역할을 하는 빛과 더불어, 이 자화상의 구성은 거의 밀실공포증적이고 음울하다. 어떤 부분은 스포트라이트를 받는 반면 또 어떤 부

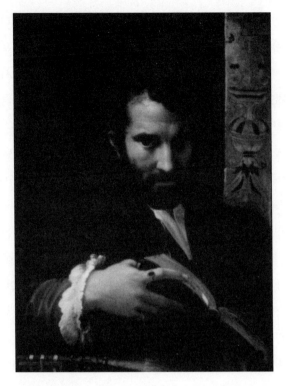

그림14. 파르미자니노, 〈책을 든 남자의 초상〉.

분은 단조롭게 어둠 속에 남아 있다. 빛은 책을 읽기에 좋지 않은 밝기지만 여기서 조명은 실제적이기보다는 상징적이다. 왜냐하면 빛이 눈길을 고정시키고 있는 그의 오른쪽 눈 주변을 비추고 있기 때문이다. 그의 왼쪽 얼굴은 그에 상응하게 어둡다. 그의 검은 모자가 왼쪽 얼굴로 흘러내려 거기에 드리워진 어둠이 한층 더 짙어진다.

최근에 한 미술사학자가 이 자화상에서 왼쪽 눈이 이례적으로 심하게 그림자에 가려져 있는 이유에 대해 해명하고자 했다. '그가 눈을 하나밖에 가지고 있지 않은 듯한 인상을 주는 것은 그림 표면의 일부분이 손

상된 결과인 것 같다.'[45] 하지만 왼쪽 눈이 '없어' 보이는 이유가 단지 그림물감의 유실 때문만인 것 같지는 않다. 파르미자니노는 왼쪽 눈을 거의 감긴 것처럼 그렸기 때문이다. 17세기에 이 초상화에 대해 묘사한 글을 읽어봐도 그때도 이미 그의 왼쪽 얼굴이 불안하도록 어두운 것으로 보였음을 알 수 있다. '그는 야비하고 신뢰할 수 없는 분위기를 가지고 있다.'[46] 이 글의 작자는 카라바조Michelangelo da Caravaggio(1573~1610)와 그의 추종자들에 의해 유행하게 된 극적인 명암법의 팬은 아니었던 듯하지만, 파르미자니노는 이러한 명암법의 초기 개척자였다.

파르미자니노는 초상화에서 특히 한쪽 눈에 빛이 밝게 비치는 경우라면 다른 쪽 눈에 아주 짙은 그림자가 드리워진다고 해서 그것이 무조건 '몰래' 엿보는 것으로 읽히지는 않는다는 점을 잘 알고 있었던 것 같다. 그것은 단지 일시적이든 영구적이든 작동하지 않는 것으로 여겨졌던 것 같다.

미켈란젤로 부오나로티Michelangelo Buonarroti(1475~1564)와의 만남이 이 초상화에 활력을 불어넣었다.[47] 곡선적이고 직선적인 요소들에 의한 모델의 속박감과, 불길한 예감을 주는 분위기가 시스티나 예배당 천장에 있는 그리스도의 선조들을 떠올리게 한다. 파르미자니노는 그 천장의 스케치들을 보았거나 기록에는 남아 있지 않지만 어쩌면 로마를 방문한 적이 있을 것이다. 의자 팔걸이의 곡선이 모델의 왼쪽으로 사라지고 펼쳐진 책이 같은 방향으로 기울어져 있다. 여기에는 영혼들이 (저주를 받아) 왼쪽으로 떨어지거나 (구원을 받아) 오른쪽으로 '올라가'게 하는 최후의 심판의 선택을 반영하는 어떤 선택이 있는 것 같다. 이런 점을 감안하면 이러한 공간의 역학은 용수철이 팽팽하게 당겨진 듯 곤두서고 긴장된 전체 구성의 일부를 이룬다. 어두운 색의 윗옷 안으로 보이는 흰

색 셔츠의 깃조차 화살촉 같은 모양이다.

이 구성의 통제된 공격성은 먼 곳을 보는 듯하지만 사기꾼 같은 오른쪽 눈의 응시에서 막을 내린다. 따라서 여기서 정신적인 위기가 드러나고 있다는 것은 말이 안 된다. 그보다는 우리는 한 전투적인 그리스도의 병사의 의기양양한 탄생을 목격하고 있는 것이다. 어떤 이는 에스파냐 시인인 후안 데 파디야Juan de Padilla(1500~42)가 〈그리스도의 생애에 관한 그림Retablo de la vida de Cristo〉(1505)에서 성모 마리아의 개종을 묘사하면서 사용한 직유를 떠올리기도 한다. 그는 이러한 영적 거듭남이 마치 석궁을 쏘는 것과 같다고 말한다. 석궁으로 과녁을 맞히려면 오른쪽 눈은 뜬 채 조준장치 뒤에 고정하고 왼쪽 눈은 감아야 한다.[48] 많은 미술가들이 작업실에서 이 장치를 직접 경험한다. 미술가들이 원근법에 따라 소묘할 때도 '조준장치'를 자주 사용하기 때문인데, 이때도 한쪽 눈을 감아야 한다(오른손잡이 미술가의 경우 보통 왼쪽 눈을 감는다).[49]

파디야는 영적 거듭남을 참회라는 재무장을 필요로 하는 군국주의적인 사건과 유사한 것으로 상정한다. 이것이 파르미자니노의 초상화가 유혹적인 만큼 두려운 이유다. 우리는 여기서 두려움보다는 광신적인 투지와 터널시야[시야협착의 일종으로 터널 속에서 터널 입구를 바라보는 모양으로 시야가 제한되는 것]를 본다. 그는 분명 십자군원정 시대의 무장한 수도회인 성전기사단과 성요한기사단 소속 기사로서의 상태를 염원한다.

요크 시립미술관의 초상화는 대체로 파르미자니노의 〈징수원의 초상Portrait of a Collector〉(1523경, 런던 내셔널갤러리)과 비교될 수 있다. 이 초상의 모델은 자신의 왼쪽으로부터 뚜렷하게 빛을 받고 있다. 모델의 오른쪽 눈이 반쯤만 그늘에 잠겨 있지만 이 그림은 훨씬 더 현실감 있고 수평적이다. 모델의 왼쪽은 나무가 무성한 황혼에 물든 풍경이고 오

른쪽에는 앉아 있는 베누스와 마르스를 묘사한 덩치가 큰 대리석 부조
가 있다. 그의 앞 탁자 위에 작은 청동 조각품이 등을 대고 누워 있다. 빛
은 차분한 달빛인 것 같고 그림을 구성하는 주요한 선은 수평적이다. 입
술을 오므린 모델은 우리의 바로 왼쪽에 위치한 누군가 또는 무언가를
냉정히 뜯어보고 있다.[50]

파르미자니노는 선지자 즈가리야에게 관심을 가졌던 듯하다. 그
가 나중에 참으로 아름다운 〈산차카리아의 성모 마리아Madonna di San
Zaccaria〉(1530경)의 오른쪽 전경에 이 선지자를 그려 넣었기 때문이다.
이 그림에서 이 선지자가 가장 두드러진다. 성모 마리아는 세례자 요한
이 꼭 안고 있는 자신의 무릎 위 아기예수와 함께 거친 풍경 속 한가운
데에 앉아 있다. 배경에 옆모습을 보이고 있는 막달라 마리아가 이들을
지켜보고 있다.

세례자 성 요한의 존재는 사제복을 입고 성모 마리아의 왼쪽에 자
리를 잡은, 영감을 받은 나이 지긋한 이 선지자가 그의 아버지(즈가리아
스)임을 암시하는 것인지도 모른다. 하지만 그는 실은 「즈가리야서」 2장
13절의 한 구절인 '육체를 지닌 모든 사람은 주님 앞에서 잠잠하여라'[51]
가 쓰인 책을 한 권 들고 있다. 음울하고 근육질인 그가 보여주는 위엄은
미켈란젤로의 시스티나 예배당 천장화에 나오는 선지자들과 시벨sybil
(무녀, 여자 선지자)들, 그 가운데서도 특히 다니엘과 쿠마에아Cumaea,
그리고 〈모세상〉의 영향을 받았다. 이 성스러운 사중주단이 그의 오른
쪽 눈의 범위 내에 있는 반면 우리 같은 어쭙잖은 인간들은 그의 왼쪽 눈
의 범위 내에 있기 때문에, 왼쪽 옆모습을 보이고 있는 그의 자세는 그가
『구약성서』에 나오는 선지자임을 한층 더 암시한다. 파르미자니노는 적
어도 세례자 성 요한의 아버지가 『구약성서』에 나오는 그와 이름이 같은

선지자를 본받기 위해 애쓰고 있음을 암시한다.

1530년대에 미켈란젤로는 점점 더 왼쪽-오른쪽 구분에 관심을 갖게 되었고 그것이 미치는 많은 영향들에 대해 연구했다. 이는 부분적으로 아마도 그가 선천적으로 왼손잡이지만 오른손으로 그림을 그리는 것을 훈련했기 때문일 것이다. 그는 참회의 시를 몇 편 썼다. 그것은 '왼쪽의/결핍된manco'이라는 말을 가지고 다양하게 말장난을 하는 것이 특징이다. 그리고 그는 오른손잡이와 왼손잡이가 주요한 쟁점이 되는 많은 작품들(이에 대해 곧 논의할 것이다)을 제작했다. 미켈란젤로는 환히 드러난 오른쪽 눈과 가려진 왼쪽 눈을 가장 비범하게 묘사한 작품을 두 점 제작하기도 했다.

그 첫 번째는 1520년경 제작된 것으로, 오른쪽 옆모습을 보이며 앉은 여인을 극적으로 그린 펜소묘화(옥스퍼드, 애슈몰린 박물관)다.[52] 이는 대개 시벨을 위한 습작인 것으로 보인다. 그리고 시스티나 예배당 천장화의 선지자들과 시벨들을 분명하게 반복하고 있다. 그녀의 자세는 즈가리야와 페르시아 무녀의 자세를 방향을 뒤집어서 빌려왔다. 그녀는 깜짝 놀라 터번을 두른 머리를 획 돌려서 자신의 오른쪽 어깨를 건너다본다. 우리는 터번의 천이 분명하게 그녀의 왼쪽 얼굴 위로 쳐져 있는 것을 볼 수 있다. 그녀가 그것을 그런 식으로 썼기 때문이든 그녀의 갑작스런 동작으로 그렇게 흘러내렸기 때문이든. 어쨌든 그녀의 왼쪽 얼굴은 지금 완전히 가려져 있다. 그것도 짙은 그림자에.[53]

그녀는 (빛이 환히 비치는) 오른쪽 눈으로 날아오르는 뱀처럼 보이는 것을 올려다본다. 그것은 그녀를 향해가고 있었지만 지금은 극적으로 물러나고 있다. 이것은 그녀의 오른쪽 눈을 빼놓고 싶어 하는 저 악랄한 나하스 스타일의 뱀이다. 하지만 이 뱀은 곧 그녀의 왼쪽 눈이 가

려져 있음을 본다. 그녀는 불굴의 '선한 여자 목자'임에 틀림없다. 뱀은 도무지 희망이 없음을 깨달은 것 같다. 선은 스스로 힘의 장을 만들어낸다. 몇 년 뒤에 미켈란젤로는 『민수기』 21장 4~9절에 나오는 이야기에 기초한 한 소묘에서 날아오르는 뱀의 공격과 뱀으로부터의 구원이라는 주제를 다시 다루었다.[54]

가장 명확한 두 번째 예는 미켈란젤로의 〈최후의 심판〉(1536~41)에서 보인다. 이 시기에 그는 독실한 귀족 여성이자 시인인 비토리아 콜론나Vittoria Colonna(1492~1547)와 친구로 지냈다. 그녀는 미켈란젤로와 마찬가지로 왼쪽-오른쪽 구분에 매혹되어 있었다. 콜론나는 루터교의 많은 면에 공감했고 가톨릭과 프로테스탄트가 합의에 이르기를 바랐다. 1546년에 출간되었지만 아마도 그보다 훨씬 전에 쓰인 그녀의 시집 『영적인 시Rime Spirituali』에 실린 한 시에서 그녀는 영적 계시의 순간에 오른쪽 눈은 뜨여 있고 왼쪽 눈은 가려진다고 적었다.

> 왼쪽 눈은 가려지고 오른쪽 눈은 뜨여 있네,
> 희망과 믿음의 날개가
> 사랑의 마음을 높이 날게 하네……[55]

헬프타의 성 게르트루데의 저작이 콜론나의 왼쪽-오른쪽 눈의 상징에 대한 관심을 불러일으키는 촉매 역할을 했을 가능성이 있다. 왜냐하면 1536년 쾰른에서 헬프타의 성 게르트루데가 쓴 저작의 라틴어판이 출간된 이후 특히 교육을 받은 여성들 사이에서 점점 인기를 끌었기 때문이다.[56]

미술에서 가장 유명한 자세들 가운데 하나인 미켈란젤로의 〈최후의

심판〉에 나오는 '저주받은 자'는 지옥으로 끌려 내려가면서 자신의 왼손으로 왼쪽 얼굴을 가린다. 이렇게 왼쪽 얼굴을 가리는 것은 육욕과 물질에 대한 관심의 지배를 받는 데 대한 그의 수치심을 나타내는 것이다. 도나텔로Donatello(1386~1466)는 〈헤로데의 향연The Feast of Herod〉이라는 제목의 부조 두 점에서 이와 비슷한 모티프를 사용했다. 각각의 작품 속 겁에 질린 구경꾼들은 손으로 자신의 얼굴 오른쪽과 왼쪽을 가렸고, 그래서 그들은 세례자 요한의 잘린 목을 보지 않을 수 있다. 도나텔로에게 이것은 공포를 드러내는 '기능적인' 모티프였다. 그리고 그것은 어느 눈이 가려졌더라도 상징적으로 차이가 없었다는 것이 분명하고, 어느 눈이 가려지느냐는 잘린 머리의 위치에 의해 결정되었다.

미켈란젤로는 도나텔로의 모티프를 단순히 빌려오는 데 그치지 않고 어떤 특별한 교훈을 주기 위해 그것을 이용하고 있다. 이는 죄 지은 자의 왼쪽 다리가 무시무시한 악마에 의해 비틀려 있다는 사실에서 확인할 수 있다. 아마도 그는 일생 동안 자신의 '더 취약한' 왼쪽 다리에 의지했을 것이다. 그가 받는 형벌은 그가 지은 죄, 즉 세속적인 것을 너무도 사랑한 죄에 적합한 듯하다.[57] 이는 '성배 탐색The Quest for the Holy Grail'에 관한 전설에서 퍼시벌이 받는 처벌을 거의 그대로 반복한다. 그는 스스로 자신의 넓적다리를 찌른다. 미켈란젤로는 육체를 거부하는 성 베르나르St Bernard의 위대한 텍스트를 아주 잘 알고 있었을 것이다. 그리고 여기서 '수치심으로 묶여 모욕으로 공격당하는……' 왼쪽은 사실상 '부러지고 잘리'고 있다.

저주받은 자는 자신을 방어할 수 있다거나 방어하고 싶어 하는 기미를 보이지 않는다. 그의 오른손을 그의 왼팔 뒤에 완전히 감추고 있기 때문이다. 그는 건장한 체격에도 불구하고 아무런 저항 없이 그저 지옥으

로 떨어지고 있을 뿐이다. 가려진 왼쪽 눈과 휘둥그레진 오른쪽 눈은 단순한 공포가 아닌 의식의 여명과 영적인 거듭남에 대한 뒤늦은, 비극적인 갈망을 암시한다. 이 저주받은 자 오른쪽 바로 위에서 성 바르톨로메오[그리스도의 열두 제자 가운데 한 사람]가 왼손에 자신의 벗겨진 살가죽을 들고 있다. 그리고 그 벗겨진 얼굴 가죽은 그를 관찰하는 것 같다. 이것은 대개 미켈란젤로의 자화상으로 여겨진다. 그의 많은 동시대인들처럼 미켈란젤로는 '가죽을 벗기는 것'을 영적 거듭남의 상징으로 생각했다. 그래서 저주받은 자의 영적 거듭남에 대한 뒤늦은 갈망은 성 바르톨로메오의 벗겨진 살가죽에서 고통스러운 메아리를 발견한다.

르네상스시대 초상화에서 몸 왼쪽을 가리는 가장 정교하고 연극적인 예는 티치아노의 〈필리포 아르킨토 추기경의 초상Portrait of Cardinal Filippo Archinto〉(1550년대 중반에서 후반, 그림15]임에 틀림없다. 아르킨토와 티치아노도 미켈란젤로가 그린 프레스코화의 영향을 받았을 것이다. 1500년경 밀라노의 부유하고 권세를 가진 가문에서 태어난 아르킨토는 1536년 로마로 와서 교황 바울로 3세의 궁으로 들어갔다. 그는 뒤에 로마 주교 총대리가 되었다. 미켈란젤로가 〈최후의 심판〉을 그리기 시작했을 때 아르킨토가 로마로 왔고 그래서 그가 비토리아 콜론나를 알았을 수도 있다. 하지만 그는 가톨릭과 프로테스탄트 교회가 화해했으면 하는 그녀의 생각에는 찬성하지 않았다. 아르킨토는 프로테스탄트가 분리된 여파 속에서 뒤늦게 교회를 개혁하고자 열린 트렌트 공의회(1545~47)의 주역 중 한 사람이었다. 그는 예수회를 세운 로욜라의 이그나티우스의 지지자였다.

1553년 그는 교황대사로서 베네치아에 가게 되었다. 그 뒤 1556년

그림15. 티치아노, 〈필리포 아르킨토 추기경의 초상〉.

에는 밀라노 대주교로 임명되었지만 시 참사회를 제거하려는 그의 계획
에 대한 밀라노 지역민들의 반대 때문에 그 직위를 계속 유지하지 못했
다. 그는 베르가모로 물러나서 거기서 1558년에 사망했다.

티치아노는 이 추기경이 앉아 있는 모습의 초상화를 두 점 그렸다. 이 둘은 심히 놀라운 한 가지 특징 외에는 거의 똑같다. 한 초상화는 관습적이면서 가로막힌 것이 없는 시야를 보여준다는 것이고, 또 다른 초상화는 하늘거리는 투명한 커튼이 있다는 것이 특징이다. 추기경 앞에 걸린 이 커튼은 그의 왼쪽 몸을 가려 그를 유령처럼 활기 없어 보이게 한다. 이 초상화는 아주 기이해서 현대의 티치아노 작품 전시회에는 거의 전시되지 않는다.

또 한 주요한 미술사가가 티치아노가 그린 초상화들 속의 그림자에 대해 비판하면서 이 초상화는 간접적으로 시달리기도 했다. '조명의 연출에는 자연스러운 그림자가 포함되고 초상화에서 그림자는 얼버무리기 위해 이용된다. 그것은 묘사가 아니라 묘사에 대한 거부다.'[58] 만약 그림자가 시간을 절약하는 지름길로서 일축될 수 있다면 얼굴 대부분이 커튼으로 가려진 초상화에서는 무엇을 기대할 수 있을까? 그에 대한 유명한 주된 주장은 1963년 한 미술비평가가 그것이 프랜시스 베이컨 Francis Bacon(1909~92)의 교황 그림에 나오는 수직 실 모양의 베일에 영향을 미쳤다고 말한 이후에 나왔다. 비록 베이컨의 베일은 인물 전체에 걸쳐 임의로 걸려 있기는 하지만 말이다.[59]

커튼으로 가려진 초상화는 대체로 아르킨토가 밀라노에서 좌절을 겪은 후에 그려졌다고 추정되며, 그가 자신의 권위를 행사할 수 없었기 때문에 커튼으로 가려졌다고 본다. 따라서 이 초상화는 아르킨토가 베르가모로 물러나야 했던 1558년에 제작되었다.[60] 하지만 교회의 대단한 추기경이 이런 종류의 특별한 사건을 영원히 그림으로 남기기 위해 세상에서 가장 뛰어난 초상화가에게 그림을 의뢰했다는 것은 아주 평범한 일이면서 동시에 아주 놀라운 일이기도 하다. 밀라노의 엘리트 계층

에 의해 밀려나서 베르가모로 물러난 일이 이들 초상화가 그려지는 데 직접적인 촉매 역할을 했을 수는 있겠지만 이들 초상화는 어떤 특정한 사건보다 훨씬 더 큰 것을 의미한다.

이 두 초상화가 외양과 크기에서 사실상 동일하고 둘 다 밀라노에 있는 아르킨토 저택에 있는 이 가문의 컬렉션에 남아 있다는 사실은 이 둘이 거의 같은 시기에, 어쩌면 하나의 쌍으로 그려졌음을 암시한다. 이들은 당시 모델의 양면처럼, 또는 인간의 '표면'과 '내면'과도 같은 초상화와 그것의 상징적인 덮개처럼 서로 연결되어 있었다.

커튼으로 가려진 초상화에서 아르킨토의 '왼쪽'은 부인되고 가려져 있다. '정신적인' 오른쪽만이 온전히 남아 있다. 하지만 오른쪽 눈이 전부 보이는 건 아니다. 오른쪽 눈 안쪽 역시 커튼에 가려져 있기 때문이다. 이 추기경의 동시대인들에게 이 모든 것은 달리와 부뉴엘의 영화 〈안달루시아의 개〉에 나오는 눈동자를 자르는 장면(한 여자의 왼쪽 눈을 면도날로 자른다)이 현대의 관람자들에게 그랬던 것만큼이나 당혹스러웠을 것이다.

이는 이 추기경이 정화되고 있는 정도(대략 몸의 3분의 2)를 강조하는 동시에 우리가 현재의 영혼의 상태를 가지고 신의 은총을 받은 누군가를 '대면'할 수 있으리라고 자만하지 못하게 한다. 만약 그의 '선한' 오른쪽 눈이 완전히 보인다면 우리는 그가 우리를 온전히 볼 수 있을 거라고, 그래서 우리가 정화될 필요 없이 그의 고결한 존재를 대면하도록 허락받았다고 생각할 수 있을지 모른다. 여기에는 그와 '대면'하고 싶다면 그의 오른쪽으로 훨씬 더 이동해야 한다는 의미가 함축되어 있다. 우리 역시 부족한 점을 조사받고 심판받고 있는 것이다.

이 초상화는 사실상 신을 만날 준비를 하고 있는 노인의 시각적인

최후의 의식이다. 그리고 아르킨토는 밀라노의 산타마리아델라크라치아 교회에 있는 확실히 왼쪽으로 방향을 튼 잔혹한 제단화인 〈가시관 The Crowning with Thorns〉(1540~42, 파리 루브르 박물관)을 그린 티치아노가 여기에 딱 적합한 화가라는 점을 알았다. 산타마리아델라크라치아 교회는 1497년 그리스도가 썼던 가시관에서 나온 가시 하나를 손에 넣게 되었다. 티치아노는 이 제단화에서 라오콘처럼 앉아서 네 명의 건장한 남자들로부터 자신의 왼쪽을 공격받고 있는 그리스도를 보여준다. 네 남자는 막대기로 가시관을 친다. 그들은 막대기를 마치 거대한 가시처럼 휘두른다. 유일하게 그리스도의 오른쪽에 위치한 다섯 번째 남자 역시 막대기를 반대편으로 뻗쳐 그리스도의 머리 왼쪽 가시관을 쳐댄다. 이 제단화는 예배를 올리는 이들(아르킨토는 그 가운데 한 사람임에 틀림없다)에게 그들 몸의 왼쪽에 관념적으로 가해질 형벌을 보여준다.[61]

아르킨토는 트렌트 공의회에 참여하면서 이러한 것들에 대한 갈망을 갖게 되었을 것이다. 이 공의회의 중요한 주제 중 하나가 영적 거듭남이었기 때문이다. 그리고 이와 관련해서 니고데모라는 『신약성서』에 나오는 인물에 관한 이야기가 인용되었다. 니고데모는 밤에 몰래 그리스도의 가르침을 받으러 오는 바리사이인으로, 그리스도의 매장을 돕기도 했다. 성서에서 니고데모가 처음 그리스도를 방문했을 때 만약 정신적으로 다시 태어난다면 하느님의 나라를 볼 수 있을 것이라는 말을 듣는다. 그때 니고데모는 자신이 늙었는데 어떻게 다시 태어날 수 있는지를 묻는다. 그러자 그리스도는 그가 이것이 가능하다고 믿어야 한다고 주장한다(『요한의 복음서』 3장).

1546년 트렌트 공의회가 공표한 '원죄에 관한 칙령'에서 그리스도가 니고데모에게 한 말이 인용되고 있다. '물과 성령으로 새로 나지 않

으면 아무도 하느님 나라에 들어갈 수 없다'(『요한의 복음서』 3장 5절). 트렌트 공의회는 이렇게 확인한다. '신은 새로 태어나는 것은 그 어느 것도 미워하지 않는다. 세례에 의해 진정으로 그리스도와 더불어 묻힌 사람들에게는 죄를 물을 게 없기 때문이다. 그들은 육체의 명령에 따라서 걷는 게 아니라 예전의 자신을 벗고 신의 명령에 따라 만들어진 새로운 자신을 입고서 순결하고 때 묻지 않았으며 순수하고 떳떳하며 총애받는 신, 신의 진정한 계승자들, 그리고 그리스도의 동료 계승자들의 아이들이 된다. 그래서 그들이 천국으로 들어가는 것을 방해하는 것은 아무것도 없다.'[62]

『요한의 복음서』 3장 5절은 1547년 1월에 공표된 '의인義認, Justi-fication'(『신약성서』 「로마인들에게 보낸 편지」에 근거해서 루터가 주창한 교의다. 여기서 '의롭다'는 의미의 그리스어 'dikaiōsis'는 두 가지로 해석할 수 있는데, 그 하나는 실제는 의롭지 않은 인간을 하느님이 의롭다고 인정한다는 의인이요, 또 하나는 하느님이 인간을 현실적으로 의롭게 만들어나간다는 성의成義다. 루터가 앞의 해석을 강하게 주창한 데 반해 가톨릭 신학에서는 후자를 따르고 있다. 전자인 의인은 '죄 사함'과 거의 같은 뜻이 되고 후자의 성의는 '죄를 깨끗이 함', 즉 성화聖化라는 의미와 비슷하게 된다)에 관한 칙령에서 다시 인용되었다.[63] 이 공의회의 또 다른 주요한 주제는 사제직의 개혁이었다. 이는 사제들이 그들의 직무를 정확히 수행하고 그들이 이끄는 무리에게 '선한 목자'가 되도록 하기 위함이었다.

이들 칙령은 티치아노의 초상화와 관련해서 아주 암시적이다. 왜냐하면 아르킨토의 왼쪽은 실로 가려지고 감추어지며 심지어 쓸려나가기까지 하고 있기 때문이다. 커튼 뒤의 몸 부분은 기이하게 얼룩투성이여서 살짝 짐승 같아 보인다. 특히 미켈란젤로의 〈최후의 심판〉에 나오는

성 바르톨로메오의 얼굴 가죽과 묘하게 비슷한 왼손이 그러하다. 동시에 이 초상화는 교회에서 선고하던 공개적인 속죄의 한 형식을 반영하고 있는지도 모른다. 1511년 워럼 대주교는 일곱 명의 영국인 이단자들에게 겉옷의 왼팔 위쪽에 나무 한 단이 붉은색 불꽃으로 둘러싸인 이미지를 넣도록 하는 것을 포함하는 형벌을 내렸다.[64] 아르킨토 추기경은 이탈리아 이단자들에게 비슷한 처벌을 부과했을지 모른다.

이러한 해석에서 문제가 될 수 있는 것은 추기경이 왼손에 들고 있는 책이다. 추기경은 자신이 읽고 있는 부분을 표시하기 위해 집게손가락을 끼워두고 있다. 만약 이 책이 종교서라면 그것은 왜 '정화되어'야 했을까? 그 답은 성서와 같은 책이 신앙의 중요한 토대이기는 하지만 영적 상승의 최종 단계에서는 이러한 모든 버팀목들을 포기하고 오로지 사색과 '순수한 신앙'에 투항해야 했기 때문이다.[65] 여전히 완전히 가시적인 유일한 버팀목은 그가 오른손 넷째손가락에 끼고 있는 큰 반지다. 커튼이 오른손의 나머지 부분을 가리고 있고 반지는 또 다른 오른쪽 눈처럼 우리를 향해 반짝거린다. 590년 교황 그레고리우스 1세는 주교들이 신, 그리고 교회와 그들의 영적인 '결혼'을 보여주기 위해 오른손 둘째손가락에 반지를 껴야 한다고 규정했다. 그리고 이러한 관습은 주교, 추기경, 그리고 수도원장들에게 오늘날까지 지속되고 있다.[66]

아마도 추기경은 스스로 자기 앞에 커튼을 친 것 같다. 왜냐하면 커튼의 모서리가 그의 오른손 바로 앞에 있기 때문이다. 커튼이 손가락을 일부 가리고 있지만 반지는 드러나 있다. 이는 그가 이 손으로 왼쪽에서 오른쪽으로 자신의 몸 앞으로 커튼을 쳤음을 암시한다. 만약 그렇다면 이러한 움직임은 성호를 긋는 방식과 부합한다. 성호를 그을 때 왼쪽에서 오른쪽으로 움직임으로써 '수평적인' 부분이 나타나기 때문이다.

예수회 신부인 프란시스 코스터르Francis Coster는 『리버르 소달리타티스Liber sodalitaties』(1588, 안트베르펜)에서 그 이유를 이렇게 설명한다. '죄의 사함과 하늘의 영광은 그 손이 오른쪽 어깨에서 왼쪽 어깨로 가 아니라 반대로 왼쪽 어깨에서 오른쪽 어깨로 갈 때 보인다. 왜냐하면 우리의 추악한 죄로 인해 악취를 풍기며 왼쪽의 악인들과 함께 있는 우리는 십자가상과 우리 주님의 고난에 의해, 영원하신 아버지에게 받아들여진 선인들과 함께 오른쪽으로 이동하여 우리 죄를 사함받고 천국에 대한 약속과 보증을 받게 되기 때문이다.'[67]

나는 밀라노에 있는 티치아노의 〈태형Flagellation〉을 아르킨토 초상화의 전조로 볼 수 있다고 생각한다. 티치아노가 제작한 세속미술품으로 같은 시기에 그린 〈거울을 보는 베누스Venus with a Mirror〉(역시 1550년대 중반, 워싱턴 국립미술관, 그림16)는 〈태형〉의 명백한 대응물이다. 왜냐하면 이 그림에서도 전략적으로 잘려진 눈을 볼 수 있기 때문이다. 이는 거의 아르킨토 초상화에 대한 인문주의자의 반격이라고 할 수 있을 정도다. 이 그림은 티치아노의 그림 가운데 상업적으로 가장 큰 성공을 거두어서 작업실에서 여러 점의 모사품이 제작되었다.

아주 아름다운 여신이 안쪽에 털이 달린 남자의 겉옷으로 덮인 침대 한쪽에 앉아 날개 달린 사내아이가 들고 있는 직사각형의 거울을 보기 위해 자신의 왼쪽으로 고개를 돌린다. 그녀의 왼쪽 얼굴이 거울에 비쳐 있고, 거기에 비친 하나의 눈이 우리를 세심히 살피는 것 같다. 그것은 그녀의 왼쪽 얼굴이 비친 것이지만 거울 이미지는 뒤집혀 있기 때문에 마치 여신이 오른쪽 눈으로 우리를 보고 있는 것 같다. 게다가 여신의 왼쪽 눈은 그녀가 머리를 돌리면서 가려져 있어서 우리는 오른쪽 눈을 두 개 가진 베누스를 보게 된다.

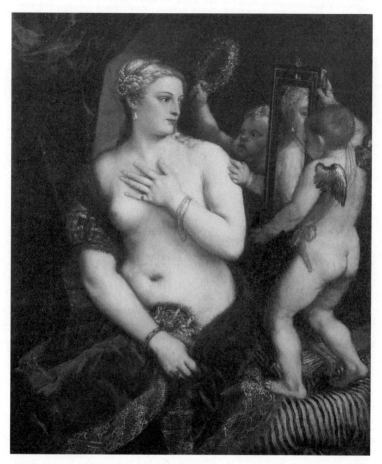

그림16. 티치아노, 〈거울을 보는 베누스〉.

티치아노는 이것이 두 가지 방식으로 보이기를 원했던 것 같다. 그
는 거울에 비친 '눈'이 성스러운 눈(오른쪽 눈)과 불경한 눈(왼쪽 눈) 가운
데 어느 쪽인지 관람자가 선택하도록 열어두고 있다. 왼손으로 왼쪽 젖
가슴을 가리고 오른손을 무릎 위에 놓아둔 베누스의 자세가 이른바 고
대조각상의 '베누스 푸디카Venus Pudica'〔'정숙한 베누스', 베누스 상이 취

고 있는 정숙한 자세를 가리키는 말)에서 유래한다는 사실에서 여기에 도덕적인 무언가가 뒤섞여 있다는 강한 추측을 할 수 있다. 우리는 자신의 왼쪽으로부터 빛을 받고 있는 여인의 몸을 눈요기로 즐기면서, 도덕적으로 편집된 거울 속 이미지가 제시하는 것을 받아들이거나 혹은 받아들이지 않거나 할 수 있다.

페트라르카Petrarca(1304~74)는 콜론나의 날개 달린 눈 이미지에 영향을 받은 한 시에서 이런 종류의 이미지를 '영적으로 올바르'게 보기 위한 거의 비슷한 본보기를 제시한다. 페트라르카는 연인인 라우라가 결국 그녀를 요절하게 만든 병으로 처음 쓰러졌을 때 소네트를 한 편 썼다. 거기서 그는 그들의 눈이 병 때문에 변모된다고 주장한다. 그는 '일찍이 존재했던 가장 아름다운 두 눈 가운데 하나'로부터 나오는 고결한 힘에 얻어맞은 행운을 자축한다.

> 내 숙녀의 오른쪽 눈―이라기보다는 그녀의 오른쪽의 태양―에서
> 나의 오른쪽 눈으로 왔기 때문에
> 그 병은 나를 기쁘게 하고 나를 고통스럽게 하지 않는다네.
>
> 마치 지성과 날개를 가진 듯
> 그것은 하늘을 가로지르는 별처럼 나를 지나가네.
> 자연Nature과 연민Pity은 초지일관하네.[68]
> ―소네트 233번, 2연 9~14행

아마도 이 시인을 '기쁘게 하는' 병은 육욕적이고 세속적인 욕망을 의미하는 그의 왼쪽을 정화할 것이다. 티치아노의 그림을 볼 때 우리의

오른쪽 눈은 실제로 거울로부터 우리를 응시하는 '오른쪽' 눈에 더 가깝다. 그리고 이 눈은 어떤 의미에서 '지성과 날개'를 가지고 있다. 그것이 우리를 파고들 뿐만 아니라, 그 거울을 날개 달린 사내아이가 들고 있기 때문이다.[69]

1558년 아르킨토가 죽은 후 티치아노의 초상화 두 점은 베르가모에서 밀라노에 있는 아르킨토 저택으로 옮겨졌을 것이다. 커튼에 가려진 초상화는 밀라노에 있는 산마리아프레소셀소 교회(1570년대 후반)의 파사드를 위해 안니발레 폰타나Annibale Fontana(1540~87)가 조각한 〈즈가리야상〉에 영향을 주었을 가능성이 아주 높다. 여기서 선지자는 자신의 왼쪽 얼굴을 가리려고, 또 아르킨토 추기경을 거부한 사람들의 정신적 후손들을 보지 않으려고 옷에 달린 아주 큰 두건을 끌어당겼을 것이다. 이 두 작품은 차례로 카라바조에게 영향을 미친 듯하다. 카라바조는 1584년부터 1588년경까지 밀라노에서 티치아노의 옛 제자의 견습생으로 있었다.

유일하게 남아 있는 카라바조의 초상화 두 점은 몰타 섬에서 그려졌다. 이 그림들의 모델은 성요한기사단의 두 상급 기사인 기사단장 알로프 데 비그나코르트Alof de Wignacourt와 프라 안토니오 마르텔리Fra Antonio Martelli다.[70] 이들은 전형적인 그리스도의 병사들이었다. 이 강력한 기사단은 1530년 로도스 섬에서 몰타 섬으로 옮겨갔다. 기사단에 소속된 많은 사람들이 귀족가문 출신이었다. 그들은 힘없고 병든 사람들을 지키기 위해 오스만튀르크 제국에 맞서 싸웠다. 비그나코르트는 완전무장을 하고 있고 마르텔리는 수도원의 관습인 팔각의 흰색 별로 장식된 검은색 옷을 입고 있다.

두 사람은 그들의 왼쪽을 보고 있다. 그리고 각각의 왼쪽 얼굴은 칠

흑 같은 어둠에 싸여 있다. 반면 그들의 오른쪽 눈은 눈부시게 밝게 빛난다. '축 늘어진 목과 음울한 눈을 가진 늙어가는' 마르텔리는 '심히 우울하다'고 알려져 있다.[71] 눈 하나만이 제대로 보이기 때문에 그가 '음울한 눈'을 하고 있다고 말하는 것은 엄밀히 말하면 부정확하다. 마르텔리는 늙고 약간 지친 것 같다. 하지만 그의 오른쪽 눈 바깥쪽이 어둠 속에서 반짝거린다. 오른손으로 왼손에 든 칼을 막 뽑으려는 것 같다. 무장한 비그나코르트와 마찬가지로 그는 신앙심 없는 자들이 도사리고 있는 어둠의 한가운데를 심문하듯이 응시한다. 이것은 그가 눈을 뜨는 순간이다.

카라바조의 영향을 받은 네덜란드의 화가 헨드릭 테르 브루겐Hendrick ter Brugghen(1588~1629)이 그린 반신상 그림들 가운데 대조적인 한 쌍을 소개하면서 이 장을 마무리하고자 한다. 이 작품들은 둘 다 〈플루트 연주자Flute Player〉(1621, 카셀, 게멜데갈레리)로 알려져 있다.[72] 딱 보기에 그들의 자세는 서로 거의 거울 이미지처럼 보인다. 하지만 둘 사이에는 중요한 차이가 있다.

하나는 얀센의 〈책 읽는 여인〉과 비슷한 방향에서, 즉 그의 오른쪽 어깨 바로 뒤로부터 보이는 모습이다. 그는 소매에 파란색과 흰색의 줄무늬가 있는 군복을 입고 있다. 파란색 깃털이 꽂힌 챙이 넓은 모자는 그의 얼굴 왼쪽으로 기울어져 있다. 하지만 그의 얼굴 오른쪽에는 그늘이 져 있다. 이 이미지에는 정신적인 엄숙과 고독의 분위기가 있다. 그는 군대 악기인 파이프를 불면서 벽을 향하고 있다. 그 벽 위쪽 구석에 커다란 구멍이 있다. 이것은 지금이 전투 무렵이고 그가 죽음에 대해 묵상하고 있다는 느낌을 준다.

똑같은 제목의 다른 그림에서 우리는 거의 동일한 남자를 왼쪽으로

부터 본다. 그는 리코더를 불고 있는데, 왼쪽 가슴을 상당 부분 드러내고 있으며 그의 왼쪽 어깨로 흘러내린 단정치 못한 복장과 더불어 이는 목가적인 배경과 좀더 밀접하게 연관된다. 모자는 앞의 인물의 것과 아주 비슷하지만 그의 얼굴 오른쪽으로 기울어져 있고 그가 입은 옷의 짙은 붉은색을 더욱 강렬하게 하는 적갈색 깃털로 장식되어 있다. 그의 표정 없는 왼쪽 얼굴은 빛을 환히 받고 있다. 드러난 왼손과 손목이 전경에 위치해 있다(이 남자의 소매 끝동이 그의 손가락 관절에 닿아 있다).

그의 뒤쪽 벽에는 구멍이 없다. 이것이 이 그림을 훨씬 더 현실적으로 만든다. 테르 브루겐이 '그리스도의 병사'와 '사치와 향락을 일삼는 이교도'를 대비시키고 있다고 한다면 지나치겠지만, 이런 방식으로 오른쪽과 왼쪽의 관점에서 무언가가 진술되고 있다. 그리고 마지막으로 한 가지 더 언급하자면, 전자는 오른손잡이이고 후자는 왼손잡이다.

제3부

왼쪽과 오른쪽의 균형

여기서는 르네상스시대와 바로크시대의 미술가들이 어떻게 왼쪽과 오른쪽 사이에 역동적인 균형을 만들어내면서 왼쪽-오른쪽 구분을 골상骨相과 몸짓언어 속에 통합시키고 있는지를 살핀다. 미덕과 악덕/쾌락 사이의 선택에서 얼버무리며 불확실한 태도를 보이는 헤라클레스를 묘사한 많은 이미지들이 이러한 시기를 전형적으로 보여준다.

제6장

헤라클레스의 선택

아름다움과 미덕이 내 지성에게 말하네,
어떻게 하나의 심장이 완벽한 사랑을 받는 두 귀부인 사이에서
나뉠 수 있는가 하는 문제를 놓고 논쟁하며.
—단테 알리기에리, 『시집』, 1300년경[1]

미덕과 악덕 사이의 명백한 도덕적 선택에 관한 가장 유명한 고대 신화는 이른바 '헤라클레스의 선택'이다.[2] 이 이야기는 소크라테스와 플라톤의 친구로, 소피스트였던 프로디코스가 만들어냈다. 그는 소크라테스를 회상하며 쓴 『회상Memorabilia』(기원전 381경)에서 크세노폰을 통해 이 이야기를 상세하게 들려준다. 청년 헤라클레스는 조용한 곳에 앉아 미덕과 쾌락/악덕, 이 둘 가운데 어느 길을 따라야 할지 혼자 생각에 잠겨 있었다. 그가 골똘히 생각하는 동안 두 여인이 다가왔다. 한 여인은 어여쁘지만 수수하고 차분한 걸음걸이에 흰 옷을 입었고, 다른 여인은 노출이 심한 옷을 입고 화장을 하고 주위를 흘깃 살피고 있었다. 친구들은 '행복Happiness'이라 부르고 적들은 악덕Vice이라 부르는 후자는 쾌락을 좇는 삶으로 가는 쉽고 빠른 길로 데려가주겠다고 그에게 약속한다. 미덕Virtue이라 불리는 전자는 궁극적으로 신의 총애를 받는 고

귀하고 관대한 행위라는 더 어려운 길로 그를 데려가주겠노라고 약속한다(2권 1장 22행 이하).

이 주제는 다양하게 변주되었다. 헤라클레스의 '선택' 이야기의 다소 유동적인 한 가지 버전은 '갈림길에 선 헤라클레스'다. 여기서 이 젊은 영웅은 각각 미덕과 악덕이 서 있는 두 갈래 길을 만난다. 이 '갈림길' 버전은 피타고라스Pythagoras의 이름에 들어 있는 철자 'Y'로 상징되었다. 이 철자의 양 갈래 가운데 좀더 넓은/두꺼운 쪽이 악덕의 길을, 다른 쪽이 미덕의 길을 나타낸다.[3] 이는 『마태오의 복음서』에 나오는 좁고 넓은 문과 길에 대한 구절에서 영향을 받았음에 틀림없다. 큰 문과 넓은 길은 '멸망에 이르고 그리로 가는 사람이 많지만' 좁은 문과 길은 '생명에 이르고 그리로 찾아드는 사람이 적다'(7장 13~14절).

이 이야기들과 메타포는 중세시대 내내 인기를 끌었다. 그리고 왼쪽은 단호히 악덕의 길과, 오른쪽은 미덕의 길과 연관되었다. 기사도문학에서 기사의 탐색 결과는 때때로 그가 갈림길에서 왼쪽으로 향하는지 또는 오른쪽으로 향하는지에 달려 있다.[4] 그래서 '성배 탐색'에 관한 전설(13세기 초)의 시작 부분에서 갤러해드와 멜리어스는 아서 왕의 궁을 떠나 며칠 동안 숲속을 달리다가 아래와 같이 다소 애매한 경고가 담긴 십자가가 서 있는 갈림길에 이르게 된다.

주의하라. 끊임없이 모험을 찾아 나서는 그대 기사여. 하나는 왼쪽으로, 다른 하나는 오른쪽으로 향한 두 갈래 길을 보라. 그대는 왼쪽 길을 택하지 않으리라. 그 길로 들어서서 끝까지 간다면 아무한테도 뒤지지 않을 것이기 때문이다. 그리고 만약 그대가 오른쪽 길을 택한다면 아마도 곧 죽으리라.[5]

멜리어스는 왼쪽 길을 택했고, 자신이 비할 데 없는 기사라는 건방진 생각 탓에 처벌을 받는다. 정체를 알 수 없는 기사가 갑자기 달려들어 그는 치명적인 부상을 입고서 결국 패한다. 신중하게 오른쪽 길을 택한 거룩한 갤러헤드가 마침내 죽어가는 멜리어스를 발견하고서 수도원으로 데려가 목숨을 구하게 해준다. 한 수도사가 그 십자가에 쓰인 말의 의미를 자세히 설명해주었다. "오른쪽 길의 뜻을 알려면 예수 그리스도의 길, 연민의 길을 이해해야 합니다. 거기서 주님의 기사들은 밤이나 낮이나 몸의 어둠 속에서, 그리고 영혼의 빛 속에서 여행을 하지요. 왼쪽 길에서는 그 길을 선택한 사람들에게 아주 위험한, 죄지은 자들의 길을 이해하게 됩니다."[6]

고대의 시각미술가들은 '헤라클레스의 선택'이라는 주제를 다룬 것 같지 않다. 이는 헤라클레스가 그의 복잡한 심리 때문이 아니라 행동하는 인물로서의 대담한 위업, 즉 헤라클레스의 열두 가지 과업 때문에 인기를 끈 인물이기 때문일 것이다. 시각미술에서 헤라클레스는 항상 사자 가죽이나 막대기 같이 그의 과업을 말해주는 소품으로 확인할 수 있다. 그렇다고 해서 근육질의 인물이 짐승가죽 위에 용맹하게 앉아서 몸통을 왼쪽으로 돌리고 있는, 파편으로 남아 있는 벨베데레 토르소Belvedere Torso가 두 가지 경우를 가늠하며 곰곰이 생각에 잠긴 헤라클레스일 리 없다는 말은 아니다.

신플라톤주의 철학자인 플로티노스Plotinos(204~270)가 이 위대한 인물에 관한 글을 썼다는 것은 그리 놀라운 일이 아니다. '헤라클레스는 실천적 미덕의 영웅이다. 그의 고귀한 쓸모 있음으로 해서 신이 될 만했다. 다른 한편으로 그의 장점은 행동이지 명상이 아니며 그것이 그를 전적으로 더 높은 영역에 놓을 것이다.'[7] 하지만 분명한 것은 헤라클레스

가 간 길은 완전히 오른쪽은 아니라는 점이다.

또 다른 쟁점은 시각미술이 도덕적 선택을 주요하게 다루는 이야기를 묘사하기에 이상적인 매체로 여겨지지 않았다는 것이다. 아리스토텔레스는 화가들이 언어를 이용하는 사람들에 비해 도덕적인 가치를 묘사하는 데 무능력하다고 불평한다.[8] 텍스트에서 헤라클레스가 조용한 곳으로 물러나 앉는 데서 시작해 '고결한' 길을 선택하는 것으로 끝나는, 처음부터 끝까지의 전체 이야기를 하는 것은 아주 간단하다. 반면 대개 하나의 이미지에 한정되는 시각미술가는 그 이야기의 '중요하고' 가장 유익한 부분(미덕과 쾌락 사이의 논쟁)을 묘사할 가능성이 크다. 그래서 시각적 묘사에서 헤라클레스의 최종적인 선택은 정확히 가늠할 수 없는 상태로 남을 것이다. 화가가 그에 대해 암시를 할 수는 있겠지만 말이다. 에른스트 곰브리치Ernst Gombrich는 분명한 시각 이미지의 제작에 관한 '문제'를 다루면서 이렇게 썼다. '이미지는 의미전달을 의도하는 언어의 진술과 우리가 어떤 의미를 부여할 수 있을 뿐인 자연의 사물 사이 어딘가의 묘한 위치를 차지한다.'[9]

1500년경 고대의 '선택' 주제에 대한 관심이 엄청나게 높아지면서 15세기에 와서야 시각미술가들이 이 주제를 다루기 시작했다. 그 이유에 대해서는 많은 논란이 있다. 에르빈 파노프스키Erwin Panofsky는 1930년에 쓴 글에서 그 이유를 르네상스의 '개인주의'가 의기양양하게 표현된 것으로 보았다. 즉 '더 이상 하늘의 영광이 도운 덕분이 아니라 자신의 타고난 미덕 덕분에 자유로운 인간이 우주의 중심에 서 있다는 깊은 확인' 때문이라는 것이다.[10] 하지만 '선택'에 대한 시각적 묘사가 중세와 르네상스시대 사이에 급격히 단절되는 징후가 있다는 파노프스키의 주장은 '헤라클레스의 선택'과 피다고라스의 'Y'가 중세문학에서

거의 언급되고 있지 않다는 그의 잘못된 믿음에 근거하기 때문에 적어도 부분적으로는 신빙성이 떨어진다.[11]

고대의 주제가 이 시기에 와서 유행하게 되었다는 명백한 사실을 염두에 둘 때 선택할 수 있는 설명은 도덕적 절대주의 경향이 약화되면서 사람들이 그러한 선택에 대한 묘사에 관심을 갖게 되었다는 것이다. 또는 달리 말하자면 이제 사람들은 '오른쪽' 길이 항상 최선이라고 확신하지 않게 된 것이다. 그리고 시각미술은 이런 종류의 주제(도덕적 불확실성, 도덕적 얼버무림)를 묘사하는 데서 진가를 발휘했다. 르네상스 초기에 이 주제를 묘사한 많은 이미지들은 인쇄본의 삽화로서 제작되었다. 그래서 거기에 딸린 텍스트로 이미지를 보충해줄 수 있었다. 하지만 텍스트와 무관하게 독립적으로 제작된 아주 초기의 '선택' 이미지들은 확실한 결론을 보여주지 않는다(그리고 이것이 내가 이 장을 앞의 제1부나 제2부에 두지 않고 여기에 배치한 이유이다).

뒤러의 판화 〈헤라클레스의 선택The Choice of Hercules〉(1498, 그림17)은 유명 미술가가 이 주제를 묘사한 최초의 이미지다. 뒤러가 1496년과 1505년 사이에 제작한 많은 신화 관련 판화들은 주제가 모호하다. 아마도 이 주제를 고른 것은 뒤러의 가까운 친구인 빌리발트 피르크하이머Willibald Pirkheimer와 연관이 있는 인문주의자들이었으리라. 하지만 〈헤라클레스의 선택〉은 도덕적으로도 모호하다. 이 주제를 묘사한 초기의 이미지들에서는 헤라클레스가 미덕과 악덕 사이에 자리를 잡은 채로 셋이 한 줄로 서서 관람자를 마주본다. 여기서 옷을 잘 차려입은 미덕은 중심이 되는 나무숲 앞, 즉 구성 화면의 한가운데에 서 있는데 그 나무의 오른쪽 가지는 잎이 무성하고 왼쪽 가지는 앙상하다.

미덕의 오른쪽 풍경은 성으로 이르는 벽으로 둘러싸인 길이 가장 두

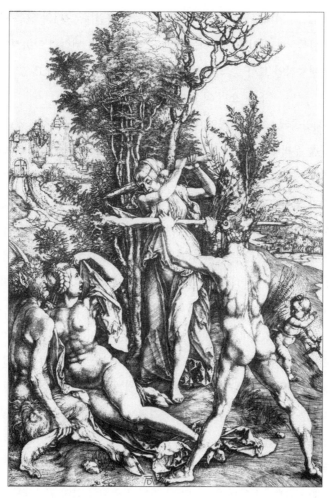

그림17. 뒤러, 〈헤라클레스의 선택〉.

드러진다. 반면 그녀의 왼쪽 풍경은 호수와 신록이 우거진 골짜기 쪽으로 사라진다. 그녀는 왼쪽 어깨 위로 무거운 막대기를 들어 올린다. 그것을 사티로스 옆 땅에 누운 벌거벗은 아가씨의 머리 위로 내려칠 참이다. 그 아가씨는 분명 악덕/쾌락이고 그녀는 놀라서 자신의 왼쪽 어깨 위를

올려다보며 막대기를 막기 위해 왼팔을 들어 올린다. 그녀의 왼쪽 발목에서 왼쪽 겨드랑이로 이어지는 밝게 조명된 윤곽은 뒤러의 이미지에서 가장 관능적인 묘사 중 하나인데, 미덕은 이 부분을 겨냥하고 있다. 이 부분은 거의 '죽음과 소녀'의 한 버전이라고 할 수 있다.

헤라클레스는 환상적인 머리 장식물 외에 아무것도 걸치지 않은 채로 등을 우리에게 향하고서 전경에 서 있다. 쾌락은 대략 그의 왼쪽에, 미덕은 그의 오른쪽에 있지만 그가 어떤 자세를 취하고 있는지는 거의 알 수가 없다. 그는 다리를 벌린 채 꼼짝도 않고 서서 역도선수처럼 두 손을 약 30센티미터쯤 벌린 채 막대기를 쥐고는 자기 눈앞으로 들어 올리고 있다. 그의 왼발은 쾌락이 누운 천에 닿아 있고 뒤러의 모노그램[몇 개의 문자를 서로 합쳐 마크처럼 만든 조립문자] 서명이 그의 왼발과 사티로스의 오른발을 분리시키고 있을 뿐이다.

헤라클레스는 대체 무엇을 하고 있는 걸까? 이는 방어적인 자세일 수도 있고 중립적인 자세일 수도 있다. 그는 미덕이 자신 또한 공격할 경우에 대비해서 미덕으로부터 자신을 방어하고 있는 것 같다. 그리고 또한 시간을 벌고 있다. 그는 쾌락을 공격하는 미덕과 합세하고 있지 않지만 쉽사리 동참할 수 있을 것이다. 그의 막대기 아랫부분이 쾌락의 왼쪽 팔 위를 맴돌고 있으니 말이다.

헤라클레스의 막대기는 그것이 완전히 균형이 잡혀 있는 한, 그의 정신적인 상태를 드러내는 것 같다. 그것은 수평일 뿐 아니라 헤라클레스의 손에 의해 대칭적인 세 부분으로 나뉜다. 헤라클레스의 몸은 그중 가운데 부분과 일치한다. 셰익스피어의 『겨울 이야기Winter's Tale』 (1610/11)에서 캐밀리오에 대한 레온테스의 부당한 공격은 미덕이 헤라클레스에게 가한 좀더 정당한 공격일 수 있다. 캐밀리어는

주저하는 기회주의자다

선과 악 모두에게 기우는

선하고 악한 그를 당신 눈으로 당장에 볼 수 있다(1막 2장 300~304행)[12]

'선택'을 묘사한 최초의 그림은 아주 재미있게, 그리고 훨씬 더 감질나게 아슬아슬한 균형을 이루고 있다. 라파엘로의 〈알레고리Allegory('기사의 환상')〉(1504경, 17.5×17.5센티미터, 그림18)는 로마의 시인 실리우스 이탈리쿠스Silius Italicus(25~101)가 쓴 제2차 포에니전쟁에 대한 서사시의 한 구절에서 영감을 받았다.[13] 젊은 병사인 스키피오는 월계수 나무 그늘에서 쉬는 동안 미덕과 쾌락, 두 여인의 환상을 본다. 그들은 하늘에서 날아와 그의 오른쪽과 왼쪽에 선다. 이 이야기는 '헤라클레스의 선택'에서 유래하지만, 이 시에서 미덕은 전쟁에서의 승리를 통해 스키피오에게 영광과 명성을 가져다주는 남자 같은 인물이다. 그리고 스키피오는 이 길을 선택한다.

　라파엘로의 가장 초기 세속화인 이 정사각형 패널화에서 스키피오는 완전무장을 한 채 커다란 붉은색 방패를 베개 삼아 땅바닥에 누워 잠을 자고 있다. 미덕은 뒤에서 그의 오른쪽으로 다가간다. 오른손에 칼을, 왼손에 덮여 있는 책을 들고서. 그녀는 수수하게 옷을 차려입고 갈색 머리카락은 흰색 천으로 가리고서 궁전 겸 성 옆에 커다랗게 튀어나온 암석이 특징적인 언덕 풍경 앞에 서 있다. 쾌락은 스키피오의 왼쪽으로 다가가 그에게 흰 꽃을 건넨다. 그녀는 좀더 우아하게 차려입었고 몸과 머리에 붉은 산호색 묵주를 걸쳤다. 금발이 그대로 드러나 있는 그녀는 완만한 언덕들로 둘러싸인 호수 앞에 서 있다. 그녀 뒤쪽 풍경 속 건축물들(테라코타 타일을 바른 벌'강과 호수로 돌출해 있는 부두)은 좀더 나지막하고

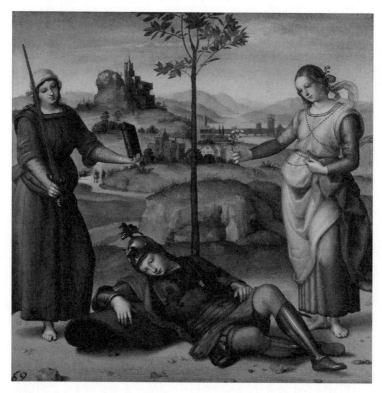

그림18. 라파엘로, 〈알레고리('기사의 환상')〉.

'수평적'이다. 이러한 대조가 아주 뚜렷하게 드러나지는 않는다. '도덕적인' 풍경이 '쾌락적인' 풍경과 매끄럽게 이어지고 알레고리 여인들은 사실상 서로 거울 이미지다. 게다가 둘 다 품위 있게 미소 짓고 있다.

　이상적인 기사 스키피오는 칼과 책 또는 꽃을 선택하는 게 아니라 셋 모두를 구현하는 것 같다. 마르실리오 피치노는 로렌초 데 메디치(르네상스시대 피렌체의 통치자)에 대해 이렇게 썼다. '사색적이고 활동적이고 즐거운 삶, 이 세 가지 종류의 삶이 있음을 의심하는 것은 타당하지 않다. 그리고 사람들은 더할 나위 없는 행복으로 가는 세 가지 길(지혜,

권력, 그리고 쾌락)을 선택한다.' 다른 것을 잃어가며 어떤 것을 추구하는 것은 잘못이라고 피치노는 주장한다. 파리스는 즐거움을, 헤라클레스는 영웅적인 미덕을, 그리고 소크라테스는 지혜를 선택했다가 그들이 퇴짜 놓은 신들에게 벌을 받았다.[14]

단테의 한 소네트에서 한층 더 나아간 비교가 이루어진다.

두 여인은 내 마음의 정상에 와서 사랑에 대해 이야기하네.

한 여인은 공손함과 선함, 도덕적인 지혜와 예의를 지녔고,

다른 여인은 아름다움과 사랑스런 매력을 가지고 있어 온당한 고귀함이 그녀를 영광되게 하네.

그리고 나는 고맙게도 그 귀부인들의 발 앞에 무릎을 꿇네.

아름다움과 미덕이 내 지성에게 말하네.

어떻게 하나의 심장이 완벽한 사랑을 받는 두 귀부인 사이에서 나뉠 수 있는가 하는 문제를 놓고 논쟁하며.

그리하여 그 고귀한 말의 원천은 이렇게 선언하네.

아름다움은 즐거움을 위해, 또 미덕은 행위를 위해 사랑받을 수 있다고.[15]

스키피오는 꼼짝 않고 잠들었기 때문에, 선택을 할 만한 명료하거나 의식 있는 정신상태가 아니기는 하지만 그의 잠든 몸은 아주 조심스러운 자세를 하고 있다. 그의 손은 미덕에 훨씬 더 가까이 놓여 있고 심장은 정확히 그림 패널의 중심에 위치해 있다. 그래서 그의 '도덕적 중심'이 된다. 심장의 중요성은 월계수의 길고 가는 몸통이 이 그림의 딱 한가운데를 가르며 그의 왼쪽 어깨에서부터 수직으로 솟아오르고 있기

때문에 분명하게 드러난다. 따라서 이 나무는 그의 심장 부분에서 곧바로 솟아오르는 것처럼 보인다. 마치 성서에 나오는 인물인 다윗 왕의 아버지 이새Jesse가 잠자는 동안 그의 허리에서 솟아나는 나무같다. 월계수는 전통적으로 명성뿐만 아니라 사랑을 의미한다. 거대하고 아주 곡선미 있는 붉은색 방패에 의해 그의 심장 크기가 한층 더 암시되고 있다는 점은 분명하다.

라파엘로는 심장만이 미덕과 쾌락을 '조화'시킬 수 있다고 암시하는데, 어쩌면 이 그림은 누군가의 결혼을 위해 그려졌을지도 모른다. 이 그림이 시에나의 보르게세 가문의 스키피오네라는 젊은이의 결혼을 축하하기 위해 그려졌다는 설이 있다. 그렇다면 이것은 이상적인 신랑 또는 배우자의 이미지다. 〈삼미신The Three Graces〉이라는 제목의 거의 같은 크기(17×17센티미터)의 또 다른 패널화는 정숙, 아름다움, 사랑이라는 이상적인 신부의 특성을 상징화하기 위해 이 그림과 한 쌍으로 그려졌음에 틀림없다. 이들 삼미신 가운데 둘은 쾌락이 걸치고 있는 것과 비슷한 산호색 목걸이를 하고 있다.

티치아노의 이른바 〈천상과 세속의 사랑Sacred and Profane Love〉(1514경)의 주제는 르네상스 미술에서 가장 뜨거운 논쟁거리 가운데 하나로, 또 다른 '선택' 그림임에 틀림없다.[16] 옷을 입은 한 미인이 벌거벗은 미인의 오른쪽에 앉아 있다. 그들은 각자 직사각형의 돌로 된 물 구유 양쪽 끝에 앉아 있다. 얼굴 생김새와 머리카락의 유사성이 그들이 동일한 모델임을 암시한다. 큐피드가 이들 사이, 구유 뒤에 서서 손으로 물을 휘젓고 있다. 이 그림의 제목은 이것이 신플라톤주의적인 이상을 설명하고 있고 두 여인은 두 명의 베누스를 나타낸다(진리는 아무런 꾸밈이 없기 때문에 벌거벗은 여인이 천상의 사랑을 나타낸다)는 믿음에서 나왔다.

하지만 부분적으로는 이런 주제에 관한 그림의 선례가 존재하지 않는 까닭에, 이 이론은 인기를 잃었다. 최근에 가장 인기를 끌고 있는 설명은 이것이 결혼 초상화라는 주장이다. 이에 따르면 신부가 옷을 입은 여인이고 베누스는 그녀의 벌거벗은 뮤즈다. 하지만 한 학자는 마부가 없다는 점을 들면서, 만약 이것이 결혼 초상화라면 레즈비언의 결혼을 축하하는 것임에 틀림없다고 빈정댔다.[17]

의미하는 바가 정확히 무엇이든, 이 그림은 '선택' 그림과 아주 비슷하게 구성되어 있다. 배경의 풍경은 라파엘로의 그림의 그것과 비교할 만하다. 낮게 드러누운 목가적인 호수 풍경, 벌거벗은 미인 뒤쪽에 보이는 연인들과 사냥꾼들, 그리고 그녀와 아주 닮은 옷을 입은 여인 뒤쪽에 보이는 언덕 위의 성. 석관 앞에 새겨진 복잡하고 설명적인 부조의 전경前景에 있는 요소들이 더욱 이 그림을 '선택' 그림으로 보이게 한다. 옷을 입은 여인 옆에 있는 오른쪽 옆모습을 한 고도로 훈련된 순혈종의 멋진 말이 아주 침착하게 빠른 속도로 걷는 모습이 그럴싸하다. 벌거벗은 여인 옆에는 한 남자가 땅바닥에 드러누운 벌거벗은 여인을 막대기로 때리는 장면과 여인을 뒤쫓는 장면이 있다.

물론 필수적인 요소는 빠져 있다. 선택하는 남자 말이다. 하지만 그는 이중으로 존재한다. 후원자의 가문 문장이 그려진 방패가 석관 앞쪽 한가운데에, 물이 흐르는 관 바로 위에 새겨져 있다. 이는 재미있으면서도 명백한 남근숭배의 상징이다. 하지만 후원자인 베네치아의 고위관리였던 니콜로 아우렐리오Niccolò Aurelio는 훨씬 더 중요한 방식으로 이 그림의 앞쪽에 존재한다. 이런 유형의 패널화는 보통 나무 패널에 끼워져 침실에 걸렸으리라고 추정되기 때문인데, 나는 이 그림이 니콜로 아우렐리오의 침대 바로 위에 걸려 있었으리라고 추측한다.

그래서 그는 잠이 들면 미덕과 쾌락 사이에서 '잠든 스키피오'가 되었을 것이다. 그리고 잠에서 깨면 그는 침대에 아내와 함께 있는지 또는 정부와 함께 있는지에 따라 각각 옷을 입은 미인 또는 벌거벗은 미인의 영역에 놓이게 되었을 것이다. 조각된 부조에 옷을 입은 미인이 승리를 차지하고 벌거벗은 미인은 채찍질을 당하는 마땅한 벌을 받고 있음이 암시되어 있지만, 이 그림 전체는 무엇보다도 두 여인 사이의 동거와 그들이 나타내는 특성들을 보여준다.

라파엘로와 티치아노가 그린 '선택' 그림의 느슨하고 세련된 분위기는 아리오스토의 십자군 전사 이야기인 『광란의 오를란도』에서 다시 볼 수 있다. 여기서 몇몇 십자군 전사들은 길을 선택해야 하지만 양쪽 길은 어느 쪽이 더 특별히 험하거나 도덕적으로 더 위험해 보이지는 않는다. 비록 오른쪽 길이 왼쪽 길보다 '더 높기'는 하지만. 실은 아리오스토는 갈림길에 선 헤라클레스라는 문학 주제를 패러디하고 있는 것 같다. 두 귀족 형제는 동방의 전쟁(과 연애)에서 돌아오지만 그곳을 떠나기에 앞서 멋진 말 아스톨포와 그들이 굴복시킨 거인 칼리고란트를 데리고 성지를 방문한다.

그래서 그리폰과 아킬란트는 각자의 숙녀를 떠났다. 숙녀들은 비통해하기는 했지만 어쩔 수가 없었다. 그들은 프랑스로 향하기 전, 아스톨포를 데리고 출발하면서 신이 인간으로서 살았던 곳에 경의를 표하고자 오른쪽 길로 향했다. 그들은 더 쾌적하고 평탄하면서 해변에 인접한 왼쪽 길을 택할 수도 있었다. 하지만 수상하고도 험한 오른쪽 길을 택해서 고결한 도시 예루살렘으로 가는 여정을 엿새 단축시켰다. 길을 따라 물과 풀이 이어졌지만 그밖에 다른 것은 아무것도 보이지 않았다. 그래서 그들은 여행을 시작

하기 전 여행에 필요한 모든 것을 준비해서, 짐과 식량을 거인이 짊어지게 했다. 거인은 그러고도 어깨에 탑 하나를 전부 질 수 있었다. 그 거칠고 험한 길의 끝, 높은 산 위에서 그들은 신의 사랑이 피로 우리 죄를 씻어낸 성지를 처음 보았다.[18]

아서 왕의 기사는 왼쪽 길과 오른쪽 길의 여정 사이에서 아무런 차이도 보지 못한다(실제로 후자는 지름길일 뿐이다!). 이것은 '헤라클레스의 선택'을 일종의 비포장도로로 가는 관광쯤으로 바꿔놓고 있다. 거인은 오늘날 지역 슈퍼마켓에서 산 물품들을 가득 실은 덩치 큰 스포츠형 다목적 차량SUV으로 볼 수 있을 것이다.

이들 모든 이미지의 주제는 확연히 세속적이다. 라파엘로의 패널화가 결혼을 위해 주문받은 것이라면 놀라울 것이다. 하지만 결혼은 종교와는 무관한 민간의 의식이었고, 보통 성직자는 두 남녀가 집에서 서약을 주고받은 지 한참 후에서야 축복을 해줄 뿐이었다. 그래서 이들 그림에서 왼쪽―오른쪽과 관련해서 발견되는 '공평함'은 그렇게 이상하지가 않다. 하지만 이탈리아 북부의 한 주교가 주문한 한 뛰어난 '선택' 그림에서도 이 주교가 '오른쪽으로 향하고' 있는 기색은 거의 보이지 않는다.

　　로렌초 로토의 〈미덕과 악덕의 알레고리Allegory of Virtue and Vice〉(1505, 그림19) 하나만 놓고 볼 때는 도덕적으로 이미 확정적인 것으로 보인다. 하지만 이 그림은 〈베르나르도 데 로시 주교Bishop Bernardo de' Rossi〉의 초상화를 위한 덮개로 제작되었기 때문에 이야기가 다소 달라진다.[19] 화가들이 초상화를 도덕적으로 설명하는 일반적인 방식은 나무 또는 캔버스로 만들어진 보호용 덮개나 덧문을 붙이는 것이

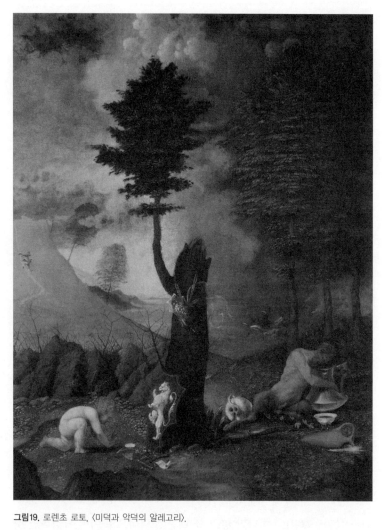

그림19. 로렌초 로토, 〈미덕과 악덕의 알레고리〉.

었다. 이러한 덮개나 덧문은 적절한 글, 문장紋章, 심지어는 지도로도 장식되었다.[20] 덮개는 보통 경첩으로 달리거나 그림틀에 파인 홈에서 그림 위로 미끄러져 내렸다. 눈부신 대기의 효과를 보여주는 로토의 〈미덕

과 악덕의 알레고리〉는 현존하는 가장 빼어난 덮개들 가운데 하나다. 게다가 지금은 서로 다른 컬렉션에 있지만, 이것이 덮고 있던 눈길을 잡아끄는 초상화 또한 남아 있어서 특히 진귀하다.

〈미덕과 악덕의 알레고리〉는 부러진 나무 몸통이 반으로 갈라놓은 거친 풍경을 배경으로 한다. 부러진 나무 몸통의 오른쪽으로 새로운 가지가 자라고 있다. 이는 『욥기』에 나오는 한 시(14장 7절)를 언급하는 것일 수 있다. '나무는 그래도 희망이 있습니다. 찍혀도 다시 피어나 움이 거듭거듭 돋아납니다.'[21] 나무의 부러진 쪽을 주도하는 것은 투명한 유리 같은 방패다. 고르곤[고대 그리스 신화에 나오는 괴물. 머리카락이 뱀으로 되어 있는 세 자매로, 이 괴물을 보는 사람은 누구나 돌로 변했다]의 머리로 장식된 이 방패는 나무에 매달려 있다. 그 왼쪽에는 사티로스가 술에 취해서 땅바닥에 푹 쓰러져 있다. 사티로스는 방탕한 소풍이 남긴 잔해들에 둘러싸여 있는 손잡이 달린 커다란 황금 잔을 게슴츠레한 눈으로 쳐다본다. 초목이 무성하다. 그의 뒤쪽에 밀실공포증적으로 빽빽이 선 세 그루의 전나무가 보이는데, 이는 야생 숲의 이미지다. 그리고 그 뒤에는 폭풍이 몰아치는 바다에서 배가 침몰하고 있는 풍경이 펼쳐진다.

뒷발로 일어선 사자(오른쪽 발을 들어 올리고 있다)가 자신의 오른쪽으로 얼굴을 향하고 있는 로시 가문(주교는 이 가문 출신이다)의 문장이 새겨진 방패가 나무의 몸통에 기대져 있다. 이는 더 힘들지만 궁극적으로 더 보람 있는 길이다. 벌거벗은 푸토가 돌투성이의 빈터에 무릎을 꿇고 앉아서 수학 도구와 악기, 그리고 책을 골똘히 들여다보고 있다. 바위투성이에 가시가 돋아 있는 산등성이 뒤에서, 우리는 그 푸토의 미래 이미지를 본다. 그것은 날개를 달고 덧없는 구름으로 가려진 밝게 빛이 비치는 언덕 꼭대기를 향해 아주 가파른 좁은 길을 올라가고 있다.

이제 다시 덮개로 돌아가서 그 아래에 있는 반신상 초상화를 보도록 하자. 어쩌면 주교가 자신의 오른쪽을 향하고 있으리라고 기대할지 모른다. 그리고 어느 정도는 그렇다. 그의 상체가 비스듬히 오른쪽을 향하고 있고 문장에 나오는 사자처럼 그의 오른쪽 '앞발'을 들어 올리고 있다. 그의 오른손으로 횡격막 부근에서 두루마리를 쥐고 있는 것이다. 하지만 그는 '방어적인 동시에 다소 공격적인 시선으로' 관람자를 마주보면서 자신의 왼쪽을 날카롭게 쳐다본다.[22] 그는 아직 햇빛이 비치는 언덕으로 사라지지 않고 여전히 이 세상에 속해 있다.

모델에 대해 알면 이 초상화를 해석하는 데 도움이 된다. 교양이 아주 풍부한 로시 주교는 파르마 출신의 귀족가문 사람으로, 1499년 트레비소의 주교로 임명되었다. 그는 자신의 동포 몇 명을 대성당 사제단의 요직에 임명하면서 베네치아 세속 당국자들의 적대감을 불러일으켰다. 이러한 적대감은 1503년 9월 베네치아 행정관podest과 몇몇 귀족들이 그를 살해하려고 하면서 막을 내렸다. 최소한 이 초상화는 그가 살아남았음을 말해준다.

로시의 오른쪽 얼굴은 그림자 하나 없이 냉정을 잃지 않고 있다. 턱에서 관자놀이까지의 윤곽선은 거의 직선에 가깝고, 기하학적인 명확성을 지니고 있다. 피부는 팽팽하게 당겨진 북처럼 단단하고 그의 시선은 정확하다. 하지만 우리의 주의와 시선을 주로 잡아당기는 왼쪽은 다소 다르다. 눈꺼풀이 눈 위에 낮게 걸려 있고 입술선이 오른쪽보다 살짝 처져 있다. 또 부어 있는 것 같은 피부 때문에 심히 그늘져 있다. 게다가 턱선 위에 묘사된 점 두 개가 그의 얼굴을 거의 달 표면처럼 만들어놓았다. 눈썹, 광대뼈, 턱뼈 사이의 거친 부분은 흉터를 암시한다.

로시의 두드러진 귀(오른쪽 얼굴의 매끈한 윤곽은 귀에 의해 흐트러지지

않고 있다)와 쭈글쭈글한 망토의 두건 앞에 삐져 나온 엉킨 곱슬머리가 이러한 지저분한 느낌을 더한다.[23] 따라서 이 초상화는 그가 부러진 나무처럼 손상을 입었을지는 모르지만 침몰하는 배는 아니라는 점을 암시한다. 그는 악을 눈앞에 두고 있는 개혁가다. 그는 아직 이 세상과의 관계를 끝내지 않았다.

로시의 초상화와 그것의 알레고리 덮개는 '선택' 그림의 기본적인 도상이 가진 근본적인 문제를 암시한다. 미덕이 세상에서 실행할 수 있는 위대한 행위들 속에 있다면 왜 미덕은 종교적인 묵상과 상아탑을 연상시키는 구름 덮인 오른쪽 산으로 올라가는 걸까? 단테는 실제로 『신곡』「지옥편Inferno」에서 '비겁함 때문에 천국과 지옥으로부터 모두 거절당한'(3곡 60절) 망령을 최고의 죄인으로 지목하고 있다. 이 망령은 교황 첼레스티노 5세를 언급하는 것으로 널리 여겨져 왔다. 그는 자신이 교황직을 감당할 수 없다는 생각에서 선출된 지 5개월 만인 1294년, 교황직을 포기하고 다시 은둔자의 삶으로 돌아갔다.

새프츠베리Shaftebury 백작은 1713년에 쓴 헤라클레스의 선택에 관한 중요한 글(이에 대해 곧 좀더 이야기할 것이다)에서 '구름 위로 솟아 있는 미덕의 성 또는 요새'라는 생각을 분명하게 거부한다. 왜냐하면 '이것은 우리의 그림에 곧장 불가사의하고 신비에 싸인 분위기를 부여해서 필연적으로 그 설득력 있는 순박함과 자연현상을 훼손하'기 때문이다.[24] 새프츠베리는 미덕이 '온 세상에 대한 관심'을 촉진하고[25] 그래서 헤라클레스와 그에 상응하는 인물들이 지상에서 그들의 최고의 '과업'을 수행하리라는 것을 의심할 수 없다고 믿었다. 이것이 내가 앞서 인용한 구절에서 헤라클레스가 사실상 명상의 길인 왼쪽을 택한다고 플로티노스가 암시하고 있는 이유다.

아마도 루벤스의 동료인 얀 판 덴 후케Jan van den Hoecke(1611~51)가 그린 〈헤라클레스의 선택〉 그림들 가운데 가장 야심찬 그림 하나(1635, 피렌체 우피치 미술관)가 이 문제를 정면으로 다루고 있는 것 같다.[26] 미덕은 전쟁의 여신인 미네르바로 대체되어 있다. 그녀는 헤라클레스의 왼쪽에 자리를 잡고서 왼손으로 아주 평평한 땅에 서 있는 말 쪽 아래를 가리키고 있다. 악덕/쾌락을 상징하는 싱글싱글 웃는 인물이 헤라클레스의 오른쪽에 있는데, 헤라클레스는 열망에 찬 눈으로 그녀를 올려다본다. 실제로, 특히 그녀 위로 날고 있는 큐피드의 존재 때문에 그녀 쪽이 훨씬 더 고조된 느낌이다. 이제 '위'와 '오른쪽'은 쾌락의 삶과 연관되는 것 같다. 오른쪽으로 향하는 것은 자신을 세상으로부터 오롯이 떼어내는 것이다.[27]

아마도 부분적으로 이 주제가 보여주는 놀라울 정도로 많은 가능성들(그 가운데 미덕의 최종적인 승리를 결정적으로 암시하는 것은 거의 없다) 때문에, 영국의 정치철학자이자 미학자인 제3대 섀프츠베리 백작 앤서니 애슐리 쿠퍼Anthony Ashley Cooper(1671~1713)는 그림을 어떻게 그릴 것인지에 대해 지금까지 알려진 그 누구보다도 공을 들여 세세하게 관리하고자 했을 것이다. 그는 나폴리 출신의 화가 파올로 데 마테이스Paolo de Matteis에게 제작할 그림에 대해 상세히 설명하는 형식으로 『헤라클레스의 선택에 관한 그림 또는 역사적 밑그림에 대한 생각A Notion of the Historical Draught or Tablature of the Judgement of Hercules』(1713)을 썼다.

섀프츠베리는 그에게 〈미덕과 악덕 사이의 갈림길에 선 헤라클레스 Hercules at the Crossroads Between Virtue and Vice〉라는 커다란 그림을 주문했다. 이 그림은 세 가지 버전이 있는 것으로 알려져 있다. 섀프츠베

그림20. 시몽 그리블랭, 〈미덕과 악덕 사이의 갈림길에 선 헤라클레스〉.

리는 또한 시몽 그리블랭Simon Gribelin에게 판화를 주문했는데, 그것
은 그의 책 속표지에 실렸다(그림20).[28] 이 글은 원래 1712년 프랑스의
한 잡지에 실렸다가 그 다음해에 영어판으로 따로 출판되었다.

　　여러 해 동안 이탈리아에서 살았던 새프츠베리에게 화가가 한 시
점, 즉 과거를 상기시키는 동시에 미래를 예언하는 단 하나의 '함축
성 있는 순간'을 묘사하는 것은 필수적이었다. 레싱Gotthold Ephraim
Lessing(1729~81)은 뒤에 이를 더 유명한 자신의 논문인 「라오콘」에서
발전시켰다. 적절한 순간의 선택이 중요한데, 이 주제의 경우 네 가지
선택 가능성이 있다.

　　두 여신(미덕과 쾌락)이 헤라클레스에게 다가가 말을 거는 순간.

또는 그들이 논쟁을 벌이는 순간.

또는 그들의 논쟁이 이미 많이 진척되어서 미덕의 주장이 관철되는 것으로 보이는 순간……

미덕이 완전히 승리를 거두는 네 번째 날 또는 그 시기에 맞춰서 동일한 역사가 묘사될 수 있을 것이다.

샤프츠베리는 헤라클레스가 '상반되는 열망으로 마음이 뒤흔들리고 분열되'어 있는 세 번째 시기가 가장 좋다고 생각했다. '이 사나운 인물은 자신을 사로잡는 열망들과 분투하며 최후의 노력을 한다. 그는 고뇌하면서, 이성을 총동원하여 자신을 극복하고자 애쓴다.' 샤프츠베리는 계속해서 이 중요한 세 번째 시기에 헤라클레스가 어떻게 할지 상세하게 서술하며 그에게 귀를 기울여 듣는 청자聽者의 역할을 부여한다.

듣는 자인 헤라클레스는 귀를 기울인 채 말이 없다. 쾌락이 이야기했고 미덕은 아직 이야기를 하고 있다. 그녀의 이야기는 중반부쯤이거나 또는 끝을 향해가고 있다. 수사학에 따라 여기서 가장 높은 어조와 가장 강렬한 동작이 취해진다.

헤라클레스는 잘 귀담아 들어야 한다. 샤프츠베리가 이 영웅의 '솟구치고' '수그러드는' 열망, 그리고 마음보다 '훨씬 더 느린' 몸의 움직임과 관련해서 점점 더 많은 세세한 설명들을 하고 있기 때문이다. 대상 인물을 더 이상 철저히 다룰 수 없으리라는 생각이 들려는 참에 샤프츠베리는 '미덕의 주장이 관철되는 것으로 보이'는 느낌이 잘 들지 않도록 하라고 자신의 요구사항을 한층 더 세밀히 한다.

이 젊은 영웅이 균형을 유지하려는 노력이나 심사숙고를 완전히 그만두지 않았다는 사실은 다름 아닌 몸의 방향이나 위치만으로 드러내야 한다. 두 여신 가운데 더 가치 있는 쪽으로 향하는 식으로, 혹은 다른 쪽을 아주 싫어하거나 그것과 결별하는 것으로 보여서는 안 된다. 그가 그녀 쪽으로 기울어졌다거나 그녀의 목소리에 귀를 기울이는 것으로 여겨지지 않도록 말이다. 그와는 반대로 이 후자의 여신인 쾌락에게는 기대감을, 그리고 헤라클레스에게는 분명한 애석함을 아직 남겨두어야 한다. 그렇지 않으면 우리는 즉시 세 번째 시기에서 네 번째 시기로 지나쳐야 한다. 아니면 적어도 서로 혼란스럽게 해야 한다.

정밀하게 규정된 섀프츠베리의 처방이 많아질수록('만약 그가 쾌락을 본다면 어렴풋이 보게 하고 애석함이 담긴 눈으로 뒤돌아보게 해야 한다') 그의 영웅은 오직 쾌락의 계곡으로 다시 굴러 떨어지게 하려고 자신의 큰 막대기를 미덕의 언덕 위로 굴려 올리는 시지프스를 닮아가기 시작한다. 실제로 한 구절은 특히 그림은 단 하나의 결론을 제시할 수 없다는 섀프츠베리의 믿음을 암시한다. 그는 '〔시간의〕 통합성과 단순성의 규칙'을 위반하는 미술가들을 비판한 다음 이렇게 말한다. 이러한 결함은 '어쩔 수 없이 주저하면서 연속적인 역사 또는 행위들 가운데 어느 것을 그림 Design에서 표현할지 쉽게 결정할 수 없을 때 특히 제대로 드러난다.' 그것은 '어쩔 수 없이 주저'한 그림에서의 '의미심장한' 순간이 실은 '마구잡이로 선택된 순간'이 아닌가 하는 질문을 하게 만든다.

여기에는 자전적인 요소 또한 들어 있을 것이다. 섀프츠베리는 병으로 인해 정치경력을 일찍이 마감했고 그래서 이탈리아 같은 곳에서 즐기는 은밀한 '쾌락'에 대해 아주 잘 알았음에 틀림없다(그는 요양을 위해 이

탈리아에서 지내기도 했다). 그의 그림은 나폴리에서 의뢰한 것이었다.

마테이스의 그림은 실로 미묘하게 균형을 이루고 있다. 헤라클레스라는 중심인물은 나폴리에 있는 거대한 파르네세 헤라클레스〔원래 기원전 4세기에 리시포스가 제작한 조각을 본뜨고 크기를 키워서 3세기 초 로마의 카르칼라 목욕탕을 위해 제작한 것으로 추정되는 고대 그리스 조각〕를 모델로 삼고 있다. 이는 온화한 상태의 헤라클레스를 보여주는 많지 않은 고대 이미지들 가운데 하나다.

헤라클레스는 왼쪽 겨드랑이 아래에 목발처럼 긴 막대기에 기대고 있다. 마테이스는 헤라클레스가 막대기의 맨 아랫부분에 왼쪽 팔꿈치를 기대도록 함으로써 그가 훨씬 더 왼쪽으로 기울게 했다. 사실 그 팔꿈치는 그의 오른손 위에 놓여 있는데, 그는 오른손을 끌어당겨 막대기 위에 놓아두고 있다. 그래서 그가 싸울 때 쓰는 손이 묶여 있다. 쾌락은 그의 왼쪽 바닥에 가까이 앉아 있다. 특히 오른손의 작은 손가락으로 그의 막대기 맨 아랫부분을 만지면서. 그녀는 휘장, 정교하게 조각된 항아리와 고블릿〔유리나 금속으로 된 포도주잔〕으로 장식된 내실에 앉아 있다.

그녀와 헤라클레스 사이에는 동류의식이 있다. 둘 다 옷을 제대로 입지 않고 느슨하게 입고 있기 때문이다. 그는 사자가죽을, 그녀는 속이 다 비치는 흰색 모슬린을 걸쳤다. 헤라클레스는 짓궂게 미덕을 건너다 본다. 미덕은 고전적인 옷을 제대로 다 갖춰 입고서 그의 오른쪽에 서 있다. 의복은 더 발전했지만 좀더 냉담한 문명의 대표자처럼. 섀프츠베리는 미덕의 적절한 소품으로 투구를 추천했다. 그래서 깃털로 장식된 그리스의 투구가 그녀 뒤에 놓여 있다.[29]

놀랍게도 마테이스는 헤라클레스와 쾌락을 묘사하면서 헤라클레스와 리디아의 여왕 옴팔레 이야기의 요소를 포함시킨 것 같다. 헤라클레

스는 자신의 친구인 이피토스를 살해하기 위해 3년 동안 이 여왕의 노예로 팔려갔다. 둘은 연인이 되었고 헤라클레스는 아주 나긋나긋해져서 두 사람은 상징물attribute과 옷을 서로 교환했다. 쾌락이 그의 막대기를 만지고 있는 듯하다는 사실은 이러한 교환을 암시하고, 섀프츠베리가 쓴 책의 속표지에 실린 그리블랭의 흑백 판화에서는 그들의 옷이 거의 구별되지 않는다. 그래서 그들은 심히 연애를 하고 있는 것으로 보인다. 섀프츠베리의 지시에 따라 꽃병, 부조 세공된 접시, 휘장이 갖춰진 쾌락의 내실은[30] 그녀에게 훨씬 더 영속적인 모습을 부여한다.

이러한 도상의 혁신은 미덕에게 두드러지게 불리하며, 그녀가 그들을 침범하고 있고 오래전에 쾌락에게 매혹된 헤라클레스를 떼어내는 어려운 과제가 그녀에게 주어졌음을 암시한다. 쾌락은 헤라클레스에게 자신과 함께하도록 간청하는 것 같지 않고 오히려 헤라클레스가 자신을 내버려두지 말라고 쾌락에게 간청하는 것 같다. 이 까다로운 그림의 교훈은(만약에 여기에 하나의 교훈이 있다면) 미덕이 오랫동안 쾌락을 뒤쫓고 있다는 것인 듯하다. 실제로 미덕 옆에 있는 깃털로 장식된 투구도 모호하다. 왜냐하면 그것은 원래 알렉산드로스 대왕과 관련이 있기 때문이다. 알렉산드로스 대왕은 뛰어난 전사이자 연인이었다(섀프츠베리는 '전쟁 부분'에 대해 논의하면서 알렉산드로스 대왕을 짧게 언급한다).[31]

섀프츠베리의 취급설명서는 헤라클레스의 '선택'에 대한 시각적 묘사가 어째서 필연적으로 '주저하는 기회주의자'에게 초점을 맞추게 되고 심지어 그를 칭송하는 경향을 갖게 되는지를 보여준다. 곧 보게 될 것처럼, 그리스도조차 명확하게 왼쪽 방향을 취한 모습으로 묘사되는 이 시기에는 이것이 그리 놀랄 일이 아니었다.

두 개의 눈

오른쪽 눈은 신성의 길을 알려주는 상담역할을 하고
왼쪽 눈은 세속의 길을 알려준다.
—히포의 성 아우구스티누스(354~430), 『산상설교에 관하여』[1]

인상과 관련해서 즈가리야가 보여주는 도덕적 근본주의의 호소력은 한정적일 수밖에 없었다. 그것은 확실히 예술적, 지적으로 흥미진진할 수는 있었지만, 그에 따르면 용감한 후원자가 얼굴의 반이 가차 없이 가려진 채로 묘사되어야 했다. 즈가리야의 인상학을 따른 가장 눈에 띄는 이미지의 후원자인 아르킨토 추기경은 얼굴이 가려지는 데 대한 대비책으로서 티치아노에게 양쪽 눈이 모두 드러나는 초상화를 함께 주문했다.

물론 옆얼굴을 그리는 전통적인 초상화에서는 얼굴 반쪽만 묘사되었다. 하지만 플라톤의 『향연』에서 아리스토파네스가 옆얼굴로 묘사된 사람들이 "콧대에 의해 수직으로 둘로 잘린다"고 불평하기는 해도[2] 15세기의 대부분 후원자들은 고상하고 절제된 옆얼굴 초상화에 찬사를 바친 것 같다.

좀더 일반적인 유형인 양쪽 눈이 모두 드러나는 초상화는 여전히

두드러지게 왼쪽과 오른쪽, 그리고 육체와 영혼에 무게를 두기는 했지만 양쪽에 거의 동일한 무게를 두었다. 이와 관련해서 중요한 성서 구절 중 하나는 『잠언』 3장 16절이다. 여기에서 우리는 지혜의 알레고리에 대한 정의를 볼 수 있다. '장수長命가 그녀의(지혜의) 오른손에, 부귀영화가 왼손에 있다.' 이 말이 진정한 지혜는 최대한 많은 부와 명성을 누리며 가능한 한 오래 사는 데 있음을 의미한다고 생각할지 모른다. 하지만 이는 대개 영원한 삶은 지혜의 오른손에, 세속적 성공은 왼손에 있으며 사후의 운명은 이승에서 한 행동에 달려 있음을 의미하는 것으로 받아들여졌다.

구세주 그리스도를 묘사한 이미지들은 종종 '공명정대한' 지혜로 가장하고서, 오른손으로는 축성을 하고 왼손으로는 지구의를 든 채 정면을 향하고 있는 모습을 보여준다. 그리고 중세 통치자들의 초상화 역시 대개 이와 비슷한 방식으로 구성된다. 『진정한 귀족의 교육Enseignement de la vraye noblesse』(15세기 초반에서 중반)에는 이상적인 군주가 두 마리 말을 모는 '능숙한 짐마차꾼'이라고 적혀 있다. 그 말들은 그의 국가라는 짐마차를 끄는데, 오른쪽 말은 성직자를 뜻하고 왼쪽 말은 귀족을 의미한다.[3]

즈가리야의 왼쪽―오른쪽 구분에 중대한 변화가 일어난 것이다. 즉 왼쪽 눈을 가리기보다는 그것을 이용하여 세속적인 일들을 경멸하는 데 그치지 않고 예리한 이해와 올바른 인식으로써 살피게 된 것이다. 토마스 아 켐피스Thomas à Kempis('켐피스의 토마스'라는 뜻)는 자신이 쓴 묵상 지도서인 『그리스도의 모방The Imitation of Christ』에서 이를 명백히 밝혔다. 이 책은 1418년 익명으로 출간되었는데, 이후 이런 종류의 책들 가운데 가장 인기를 끌면서 재판再版이 나왔다.

토마스는 암스테르담에서 멀지 않은 데벤테르에 있는 한 수도원에 있는 동안 이 짧은 논문을 썼다. 이 논문은 성직자들을 대상으로 한 것이었다. 하지만 쉬운 말로 쓰였고 예배를 올리는 사람의 신에 대한 직접적인 경험을 강조하고 있어서 폭넓은 독자를 얻게 되었다. 「외계外界에서 자기 자신을 잘 통제하는 것에 관하여, 그리고 위험에 직면해서 신에게 서둘러 귀의하는 것에 관하여」라는 제목이 붙은 부분에서 토마스는 이렇게 설명했다.

> 모든 문제와 겉으로 드러나는 행위나 일에서 내적으로 자유로우면서 자신을 지배할 수 있도록 하는 것을 진정한 목표로 삼아야 한다. 그러면 모든 일이 그대 아래에 있고 그대 위에 있지 않을지니. 그리고 그대는 그대 행위의 주인이자 지배자가 될 것이다. 노예나 돈으로 고용된 사람이 아니라 현재에 근거를 두고 영원을 내다보는 신의 아들들의 운명과 자유를 향해 나아가는 자유롭고 진정한 히브리인이 될 것이다. 그리하여 왼쪽 눈으로는 덧없는 것을 보고 오른쪽 눈으로는 천상의 것을 본다. 시간에 속한 것들에 이끌려 빠져들지 않고 그들 스스로 더 나은 은혜에 이끌린다. 피조물들 가운데 아무것도 목적 없이 남겨두지 않은 신의 의도대로, 그리고 조물주의 계획대로.[4]

모든 피조물들은 목적을 갖는다. 영원한 것을 완전히 인식하려면 덧없는 것들에 대해 알아야 할 필요가 있다. 우리가 '현재에 근거를 두고' 있다면 어떤 점에서 그것은 우리의 토대이기도 하다. 반 에이크의 〈조반니 아르놀피니 부부의 초상〉(1434, 그림9)을 이런 관점에서 보면 더 잘 이해될 수 있다. 무엇보다도 황금 묵주 띠가 거울의 오른쪽에, 솔이 왼쪽에

걸려 있다. 분명 오른쪽은 예배를 올리는 쪽으로, 왼쪽은 세속적인 일의 영역으로 구분된다. 얼굴의 조명이 두 부분으로 나뉘는 방식과 더불어, 오른손으로는 '종교적인' 자세를 취하고 왼손으로는 '남편으로서의' 자세를 취한 조반니 아르놀피니의 몸짓언어는 그가 바로 '현재에 근거를 두고 영원을 내다보는' 신의 아들 중 한 사람임을 암시한다.

네덜란드 화가들의 숙달된 유화기법과 빛과 질감의 세심한 변화를 묘사하는 능력을 받아들이려고 애썼던 이탈리아 화가들은 자신들의 초상화에 비슷하게 풍부한 의미와 미묘함을 부여할 수 있었다. 이런 발전은 특히 16세기 첫 10년 동안에 그려진 두 초상화, 조반니 벨리니Giovanni Bellini(1430경~1516)의 〈로레단 도제의 초상Portrait of Doge Loredan〉(1501, 그림21)[도제란 베네치아, 제노바 등 중세 이탈리아 도시국가들의 수장을 가리킨다]과 레오나르도 다 빈치Leonardo da Vinci(1452~1519)의 〈모나리자Mona Lisa〉(1504~10)에서 절정에 이르렀다.

이 두 초상화는 모두 왼쪽—오른쪽 상징을 이용해서 인물의 양쪽, 즉 덧없는 것과 영원한 것 사이의 역동적인 균형을 만들어낸다. 두 화가는 분명 서로의 작품을 잘 알고 있었다. 레오나르도는 1500년에 베네치아를 방문한 것으로 보인다. 그리고 그는 그 도시의 뛰어난 화가인 벨리니를 만난 것 같다. 1498년 이사벨라 데스테는 체칠리아 갈레라니로부터 레오나르도가 그린 그녀의 뛰어난 초상화를 한 달 동안 빌렸다. 그래서 이사벨라는 그것을 '조반니 벨리니가 그린 초상화 몇 작품'과 비교해볼 수 있었다.[5] 이것이 또한 레오나르도의 호기심과 심지어 경쟁의식을 자극했음에 틀림없다. 그 결과 이사벨라는 레오나르도에게 초상화를 주문했고 그래서 예비용 소묘화가 제작되었다.

베네치아 화가 조반니 벨리니는 종교화 분야에서만 뛰어난 건 아니

었다. 그의 남성 초상화에 대한 수요 또한 많았다. 그는 옆얼굴 초상화보다는 양쪽 눈이 모두 드러나는 초상화를 전문으로 그린 최초의 베네치아 화가들 가운데 한 사람이었다. 그는 보통 모델의 머리와 어깨를 정면 모습으로 그렸는데, 몸통이나 머리가 살짝 모델의 오른쪽을 향하고 빛이 모델의 오른쪽에서 비치게 했다. 이는 반 에이크가 처음으로 확립한 기본 형식이었다. 벨리니는 로레단 도제의 초상화에서 몸을 좀더 많이 보여주기는 하지만 이와 비슷한 구도를 사용했다. 도제들은 보통 옆모습을 그렸기 때문에 이런 구도는 보기 드문 것이었다. 비토레 카르파초Vittore Carpaccio(1465경~1526경)의 또 다른 로레단 도제 초상화는 그의 오른쪽 옆얼굴을 그렸다.[6] 론 캠벨Lorne Campbell은 미술작품 속 얼굴의 비대칭을 다룬 『르네상스의 초상화들Renaissance Portraits』(1990)의 한 부분에서 벨리니의 그림에 대한 최고의 해설을 내놓았다.[7] 그것은 통째로 인용해볼 만하다.

조반니 벨리니의 레오나르도 로레단의 초상화는 아마도 이 모델이 1501년 베네치아의 도제가 된 직후에 그려졌다. 이것은 로마시대의 팔 없는 흉상의 엄숙함을 지닌 정적인 공식 이미지다. 하지만 그 표정이 변하는 것 같다. 모델 얼굴에서 빛이 비치는 쪽(오른쪽)이 좀더 엄한 표정이고 그늘진 쪽(왼쪽)은 좀더 온화하기 때문이다. 이는 부분적으로는 모델의 특징을 교묘하게 처리한 화가의 솜씨라는 관점에서, 또 부분적으로는 빛의 이용이라는 관점에서 설명될 수 있다. 도제의 오른쪽 눈썹은 긴장해서 수축되어 있고 위의 눈꺼풀이 눈동자로부터 확실히 치켜 올라가 있어서 환한 빛이 있음을 암시한다. 두 눈 사이의 간격은 아주 넓다. 왼쪽 눈 위의 눈썹은 자연스러운 위치에 편안하게 놓여 있다. 왼쪽 눈 속의 반사광은 좀더 약하고 그 위 눈꺼풀

그림21. 조반니 벨리니, 〈로레단 도제의 초상〉.

은 눈동자에 더 가까이 있으며 눈 한구석이 올라가 있다.

뺨에서 입 양쪽으로 이어지는 선에도 차이가 있다. 입 오른쪽으로 이어지는 선은 직선적이어서 단호하게 굳어진 표정을 암시하는 반면 입 왼쪽으로 이어지는 선은 곡선적이어서 좀더 여유로운 인상을 주고 입의 가운데 선이 그 곡선의 호로 당겨지는 것처럼 보이며 그래서 그것이 위로 올라간 것 같아 보인다. 막 시작된 미소가 얼굴의 이 작은 부분에 의해 암시되고 있는 것일지도 모른다.

다른 모든 것들이 더 없이 깔끔하게 질서가 잡혀 있는 데 비해 단정치 못하게 걸려 있는 모자의 끈이 원근법상 불가능한 방식으로 제시되어 있다. 모델 오른쪽의 끈은 단호히 직선적이고 수직적이며 강한 빛을 받고 있다. 반면 왼쪽의 끈은 그림자가 져 있고 좀더 단속적이며 조심스러운 선을 그리며 아래로 떨어진다. 따라서 이 끈들은 얼굴의 양쪽 사이의 대조를 반복하는 부차적인 역할을 한다.[8]

이러한 비대칭은 의도된 것으로 보이고 오른쪽에 '부동성' '직선' '빛'을, 왼쪽에 '유동성' '곡선' '어둠'을 두는 피타고라스의 반의어들 가운데 적어도 일부와 일치한다. 하지만 캠벨은 이 초상화를 상징적으로 해석하기를 주저한다. 그는 얼굴의 모든 비대칭적인 요소들이 모델이 살아 있는 듯한 착각을 불러일으키기 위한 형식상의 장치라고 생각한다.[9] 더욱이 그는 자세와 표정에 관한 동시대의 많은 글들이 '아주 주관적이고 모호하다'고 여긴다.[10] 따라서 우리는 각각의 특유한 세부사항은 단지 인물의 전반적인 자연주의를 강화하는 비자연주의적인 표현상의 왜곡으로 생각해야 한다. 벨리니의 초상화들에 대한 동시대인들의 찬사가 이러한 해석을 지지해주는 것처럼 보인다.

벨리니는 1474년 인문주의자 라파엘레 초벤초니Raffaele Zovenzoni의 초상화를 그렸는데, 그는 벨리니에 대해 이렇게 말했다. '오, 그대 그림의 얼굴들이 살아 숨 쉬게 하는 멋진 이여, 그대는 알렉산데르 대공만큼이나 중요한 화가요.'[11] 그렇기는 하지만 핍진성보다 더 중요한 것이 있었다. 그렇지 않다면 옆얼굴 초상화가 그토록 오랫동안 지배적이지는 않았을 것이기 때문이다. 벨리니는 로레단 도제가 육체적으로뿐만 아니라 정신적으로 또 감정적으로, 그리고 지적으로도 살아 있기를 바란다.

사보나롤라가 1496년 2월 8일 피렌체의 산타마리아델피오레에서 한 설교를 살펴보는 것이 벨리니의 초상화를 이해하는 데 도움이 된다. 이 설교에서 그는 '나의 반석, 야훼여, 찬미받으소서. 그는 싸움에 익숙하게 내 손을 가르치시고……'로 시작되는 다윗의 「시편」144장을 풍부한 알레고리로 읽는다. 사보나롤라는 진리에 대한 사랑은 항상 승리를 거두고 신이 진리이므로 '진리 속에 가는' 이는 누구나 신과 비슷하다고 말한다. 그런 다음 그는 자신과 피렌체인들이 앞선 7년 동안, 즉 그가 처음 피렌체에 살면서 활동하게 된 그 순간부터 진리를 위해 싸워왔다고 주장한다. 진리의 신은 사보나롤라를 천하무적으로 만든다. 왜냐하면 그는 자신의 왼쪽과 오른쪽을 모두 무장했기 때문이다.

나의 하느님은 나에게 내 오른손으로 싸우라고 가르쳤습니다. 그것은 후려치는 진리와 함께 합니다. 그래서 그는 나에게 바로 진리의 삶과 일work로써 악마와 그의 협력자들을 후려치도록 가르치셨습니다. 그는 또한 나에게 나의 왼쪽으로 싸우라고 가르치셨습니다. 왼쪽은 감추는 쪽이고 시련을 겪는 동안의 쾌활함과 인내심을 의미합니다. 모욕적인 말을 듣더라도 당신은 참아야만 합니다. 그 말이 당신의 방패에 부딪히면 그것은 다시 당신 적수

의 얼굴로 튀어오를 것이므로 당신은 웃을 수 있습니다.[12]

사보나롤라는 성 요한 카시안의 『영적 담화』(카시안의 『제도집』과 더불어 1491년에 인쇄된 판이 그의 주석과 함께 영국도서관에 남아 있다)을 비슷하게 읽어서, 역시 왼쪽을 '인내심의 갑옷'과 연관시킨다. 하지만 이에 대한 사보나롤라의 설명에는 훨씬 더 많은 열정과 기쁨이 있다. 왜냐하면 그는 왼쪽을 쾌활함, 웃음과 연관 짓기 때문이다.

사보나롤라의 공식을 이용해서, 우리는 로레단 도제의 근엄하고 눈하나 까딱하지 않는, 밝게 빛이 비치는 오른쪽을 '후려치는 진리'를 의미하는 것으로 해석할 수 있다. 이는 로레단 도제의 솔직담백하고 단호한측면이다. 좀더 일반적으로 이는 불굴의 용기라는 미덕을 암시한다. 왼쪽은 그늘이 져 있고 미소를 짓고 있으며, '감추는' 쪽이고 '시련을 겪는동안의 쾌활함과 인내심'을 의미한다. 인내심은 무엇보다도 그리스도와그의 수난과 관련되는 그리스도교도의 중요한 미덕 가운데 하나다.[13] 사보나롤라가 왼쪽을 고통 받고 느끼는 곳으로 만드는 것은 물론, 심장이거기에 위치하고 그곳이 가장 취약한 쪽이기 때문이다. 「시편」 144장에관한 이 설교는 1515년까지도 출간되지 않았지만 사보나롤라의 생각과예언은 이탈리아 전역에서 논의되었다.

일부 신학자들은 미소와 웃음을 탐탁찮게 여겼다. 그리스도는 『신약성서』에서 결코 웃는 모습을 보인 적이 없고 바울로는 『에페소인들에게 보낸 편지』 5장 4절에서 '어리석은 이야기'와 '점잖지 못한 농담'을금하고 있기 때문이다. 하지만 품위 있는 미소나 웃음(아리스토텔레스는이것이 우리 인간을 동물과 구분시켜주는 능력이라고 믿었다)에 대한 고대의이상 또한 존중했다. 피렌체 사람인 가인노초 마네티Gainnozzo Manetti

는 1438년 이런 글을 썼다. '인간은 선천적으로 웃을 수 있고, 일하고 행동하고 심지어 일종의 필멸의 신이 되기 위해 태어난, 사회적이면서 시민으로서 어울려 살아가는 동물이다.'[14] 냉소적인 유머는 많은 성인들의 삶에 크게 다가온다. 그것은 박해자들에 대한 성인들의 경멸과 영원한 삶에 대한 전망에 따른 기쁨 둘 다를 암시한다.[15] 인내하는 웃음과 미소는 종종 공격자들을 무장해제시켜 악을 패배시킬 수 있다. 셰익스피어의 『페리클레스』에서 왕이 딸 매리너에게 말한다.

> 너는 왕들의 무덤을 보며
> 극단의 행위에 대해 미소 짓는 인내
> 같아 보인다……
> —5막 1장 137~39절

로레단 도제는 첫아들의 이름을 로렌초라고 지었다.[16] 그의 아들과 이름이 같은 성인인 성 로렌초(성 로렌스)는 그리스도교 순교자들 가운데 가장 세련된 인물의 하나였다. 로마의 데키우스 황제(201~51)가 로렌초를 전갈에 물리게 하도록 명령하자 '로렌초는 미소를 지으며 감사 인사를 하고 주변에 있는 사람들을 위해 기도를 올렸다.' 불타는 석탄 위에서 굽히고 있을 때도 그의 유머감각은 여전했다. '그리고 그가 쾌활한 얼굴로 데키우스에게 말했다. "보시오, 가엾은 이여, 내 몸 한쪽이 잘 굽혔다오. 나를 뒤집고, 먹으시오!"'[17]

로레단 일가가 로마의 영웅 카이우스 무키우스 스카에볼라의 혈통이라는 사실 또한 관련이 있다.[18] 무키우스는 로마의 귀족 청년으로, 기원전 509년 로마를 포위한 에트루리아의 왕 라르스 포르세나를 살해하

고자 변장을 하고서 적의 진영으로 들어갔다. 그는 잘못해서 왕의 비서를 죽이고 붙잡히고 말지만 "보라, 명성만을 바라는 이들이 몸을 유지하는 것이 얼마나 천박한지를 너희는 볼 수 있으리라!"라고 말하며 즉시 자기 오른손을 불타는 제단의 불길 속에 집어넣었다.[19] 그는 오른손이 전소할 때까지 불길 속에서 손을 빼지 않았다. 그가 이렇게 하면서 얼굴에 미소를 띠었는지 어땠는지는 알 수 없다. 포르센나는 무키우스의 용감성에 아주 감동을 받아서 그를 풀어주었다. 그 후 무키우스는 왼손잡이를 의미하는 '스카에볼라scaevola'로 불리게 되었다. 그는 인내와 지조의 상징이 되었다.

로레단 일가는 분명 자신들의 조상을 자랑스러워하면서 즐겨 이용했다. 1523년 야코포 디 조반니 로레단Jacopo di Giovanni Loredan이 초상메달(메달 형식의 초상화)을 주문했는데, 그 메달 뒷면에는 왼손을 심장 위에, 오른손을 불붙은 화로 위에 놓은 스카에볼라가 묘사되었다.[20] '로마시대의 팔 없는 흉상의 엄숙함을 지닌' 벨리니의 초상화는 거의 '왼손잡이' 초상화라고 불릴 수 있다. 왜냐하면 이제 무키우스는 왼손을 써야 했고 그렇게 해서 몸 왼쪽을 활성화해야 했기 때문이다. 이제 움직임은 밝게 '타오르'지만 무감각한 오른쪽에서 활동성을 가진 왼쪽으로 이동하게 되었다.

'양쪽 얼굴이 모두 드러나는' 벨리니의 초상화 한 면에는 글귀로 둘러싸인 저부조의 옆얼굴 초상화가 있고, 다른 면은 모델의 미덕을 격찬하는 관련 상징이 있는 메달 초상화들을 상기시키며 그에 비할 만하다. 르네상스시대에 피사넬로Il Pisanello(1394경~1455)의 초상메달이 부활한 것은 베로나의 인문주의자 과리노 과리니Guarino Guarini(1624~83)의 시각예술에 대한 다양한 비판에 영향을 받았을 것이다.

과리노는 문학과 달리 회화와 조각상은 개인의 명성을 전하기에 효과적이지 못한 매체라고 불평했다. 거기에는 '글자가 없고sine litteris' 이름표를 붙일 수 없으며 쉽게 휴대할 수 없기 때문이다. 아리스토텔레스처럼 화가들이 도덕적 가치를 묘사하는 데 무능하다고 주장하고 있는 것이다.[21] 앞서 언급한 대로, 화가들이 초상화를 '도덕적으로 설명하'는 가장 일반적인 한 가지 방식은 나무 또는 캔버스로 만들어서 적절한 글, 문장紋章, 심지어는 지도로도 장식한 보호용 덮개나 덧문을 붙이는 것이었다. 벨리니의 한 초상화가 그의 조수 한 명이 그린 덮개와 더불어 가브리엘레 벤드라민Gabriele Vendramin의 컬렉션에 기록되어 있다.[22]

양쪽 '옆얼굴'이 분명하게 드러나는 〈로레단 도제의 초상화〉는 좀 더 간편한 종류의 '자명한' 도덕적 초상화법을 만들려는 시도로 볼 수 있다.[23] 벨리니의 이미지는 정면 초상화의 생생함과 초상메달의 풍부한 의미를 획득하는 한편으로 옆얼굴이라는 격식을 지키는 '옆얼굴이 둘인' 초상화로 보는 것이 가장 적절할지 모른다. 따라서 로레단 도제는 특별히 영광스러운 완전한 상태로 존재한다.

레오나르도 로레단은 3년 동안 잔인하고도 큰 대가를 치른 투르크인들과의 전쟁을 치렀다. 따라서 우리는 벨리니의 초상화 전체를 모범적인 지도자의 상징이라고 볼 수 있을지 모른다. 베르길리우스에 따르면 이러한 모범적인 지도자는 평화와 전쟁을 위해 '준비된In utrium paratus' 자다.[24] 일기작가인 마린 사누도Marin Sanudo(1466~1536)는 로레단이 비교적 대단치 않은 재산 때문이 아니라 정치적 기량 때문에 도제가 되었다고 강조했다.[25] 그리고 이 초상화는 그의 고유한 미덕을 교묘하게 암시한다. 벨리니의 초상화가 그려진 직후에 조르조네는 로레단 궁으로 가는 대운하 입구 측면에 근면Diligence과 신중함Prudence의

여성 알레고리에 관한 프레스코화를 그렸다.[26]

로레단 도제의 오른쪽을 강하게 비추는 빛은 상당히 낮은 곳에서부터 오고 그 원천은 배경이 된 장소에 비치는 해인 것으로 추측된다. 그래서 이 나이 지긋한 도제의 초상화에는 시간이 지나가고 있다는 느낌이 가득하다. 우리는 이제 곧 시작될 피할 수 없는 밤과 더불어, 우리의 인생과 하루의 경과 사이의 오래된 비교를 떠올리게 된다.[27] 이는 르네상스시대에 흔히 사용되는 비유였다. 하지만 아마도 차츰 바다로 가라앉으며 쇠퇴해가는 '세레니시마Serenissima'('바다의 여왕'이라는 뜻으로 베네치아의 별칭)라는 낭만적인 생각에 영감을 받은 이러한 해석은 여기서는 부적절하고 심지어는 시대착오적인 것처럼까지 보인다.

하지만 로레단 도제는 토마스 만의 단편소설 「베네치아의 죽음 Death in Venice」에 나오는 구스타프 폰 아셴바흐가 아니다. 오른쪽은 전통적으로 동쪽, 그리고 떠오르는 해와 연관되었다(베네치아의 부는 이쪽 방향에서 온 것이다). 이런 점에서 이 그림은 로레단 가과 베네치아의 거부할 수 없는 대세에 관한 것이다. 우리는 베네치아 공화국의 아버지이자 거의 천 년 동안 중단 없이 존재해온 정권을 잡은 자 앞에서 태양이 자세를 낮추고 있다고 말할 수 있다.

일부 그의 동시대인들은 확실히 그와 그의 가문이 '돈을 노린다'고 보았다. 1505년 로레단 도제와 그의 친족 등용을 풍자하는 글이 산자코 모디리알토의 한 기둥에 나붙었다. '나는 나와 나의 아들 로렌초가 살찔까봐 염려하지 않는다네.'[28] 로레단 도제가 죽은 후 그의 계승자들은 그가 베네치아로부터 횡령한 돈의 일부를 반환해야 했다.

오늘날의 비평가들은 레오나르도의 〈모나리자〉(1503~06년에 그리기 시

작했다)의 미소가 수수께끼라는 점에 대해서 별 이견이 없다. 미술작품에서 보이는 미소를 보편적으로 생기를 상징하는 것으로 생각하는 에른스트 곰브리치는 그러한 표정이 '애매모호하고 다면적'이며 그 가운데 가장 유명한 예가 〈모나리자〉라고 생각했다.[29] 하지만 초기 논평가들은 모나리자의 미소를 수수께끼 같다고 보지는 않았던 것 같다. 벨리니의 초상화처럼, 이 그림은 정교한 얼굴 문장학의 역작이라는 평을 받는다.

바사리는 레오나르도의 초상화를 본 적이 없었다. 하지만 그는 아마도 이 모델의 후손들과 이야기를 나눈 후 그녀의 '미소'는 레오나르도가 '화가들이 종종 그들이 그리는 초상화에 불어넣곤 하는 우울함을 없애기 위해' 음악가, 가수, 어릿광대들을 그 자리에 불러놓고 초상화를 그렸기 때문에 생겨나게 되었다고 결론지었다.[30] 바사리 스스로도 초상화를 그렸다. 그래서 화가를 위해 지루하게 앉아 있어야 하는 모델들이 느끼는 우울함에 대해 잘 알았을 것이다. 하지만 이를테면 모델에게 '치즈'라고 말하게 한 것이라는 바사리의 실용적인 설명은 매력적이기는 하지만 맞지 않는 것 같다. 왜냐하면 이게 사실이라면 레오나르도의 다른 초상화들 대부분에서 미소를 찾을 수 있어야 하기 때문이다.

사실 미소는 모나리자의 존재에서 극히 중요한 측면이다. 그 미소는 프란체스코 델 조콘도의 아내라는 그녀의 지위를 보여준다. '조콘도 giocondo'는 쾌활하다는 의미이기 때문이다. 이 초상화는 아주 초기부터 '라 조콘다'로 알려졌다. 미소의 상징적인 중요성이 그만큼 컸기 때문에, 레오나르도는 결혼반지나 보석류 같이 그 인물이 누구인지를 확인시켜주는 관습적인 소품과 그가 자신의 초기 일부 여성 초상화에 그려넣었던 상징적인 소품을 생략해도 괜찮다고 생각했음에 틀림없다.

미소에 대한 이러한 설명이 오늘날 사람들에게는 실망스럽게 들릴

지 모르지만 이름은 극히 신중하게 지어졌다. 성인들의 생애 모음집 중 가장 널리 이용된 야코부스 데 보라지네Jacobus de Voragine의 『황금전설Golden Legend』(1275경)에는 각 성인의 삶에 관한 내용에 앞서 그 성인의 이름이 의미하는 바에 대한 알레고리적인 해설이 서문으로 달려 있다.

에라스무스가 『우신예찬In Praise of Folly』(1511)에 붙인 헌정사에서 자신의 후원자(토머스 모어)의 이름을 가지고 한 당시의 말장난식 재담은 특히 레오나르도의 초상화와 관련이 있다. 에라스무스는 '모어More'가 '그 단어가 의미하는 바와는 아주 거리가 먼, 어리석음을 의미하는 그리스어와 가깝다'고 설명한다. 게다가 그는 모어가 '배워서 터득한 것'이기는 하지만 '전혀 따분하지 않은' 농담들을 즐기기 때문에 모어를 '웃는 철학자'인 데모크리토스와 비교한다. 데모크리토스는 쾌활한 윤리적 이상을 가지고 있었으며 인간의 어리석음에 웃음을 터뜨렸다.[31] 홀바인이 그린 초상화들에서 모어는 웃고 있지 않다. 하지만 그가 1523년에 그린 에라스무스의 초상화(그의 손이 그리스어로 그의 필명이 쓰인 책 위에 놓여 있다)에는 묘한 매력을 지닌 이 학자의 미소 띤 왼쪽 얼굴이 담겨 있다.

레오나르도는 자신의 밀라노인 후원자 루도비코 스포르차 일 모로의 이름을 가지고 동일한 방식으로 말장난을 했다. 하지만 대부분 조신朝臣들과 마찬가지로, 레오나르도는 그의 어리석음에 대해서는 일절 언급을 피하고 이탈리아어를 이용한 말장난에 그쳤다. '오 모로여, 당신의 선량함으로 나를 사랑해주지 않는다면 나는 죽을 것입니다. 그래서 내 존재는 아주 비통할 것입니다.'[32]

〈모나리자〉의 미소는 그녀 자신과 그녀 남편의 데모크리토스적인

지혜를 입증한다. 레오나르도가 그린 캐리커처들과 동시대인들을 아주 즐겁게 한 그의 수수께끼 같은 '예언들'로 판단하건대 그 역시 그 '웃음당'에 속했다. 하지만 〈모나리자〉가 현자처럼 웃고 있다는 것은 진실의 절반밖에 이야기하고 있지 않다. 〈로레단 도제의 초상화〉에서와 마찬가지로, 그녀는 입 왼쪽으로만 웃고 있다. 입 오른쪽은 심각하고 웃지 않는다(마르셀 뒤샹은 모나리자를 왼쪽 수염이 적어도 오른쪽의 두 배 이상 긴 콧수염을 기른 모습으로 그려 이를 강조했다). 이 그림에서는 또한 좀더 분산되기는 하지만 모델의 오른쪽 위에서 빛이 비치고 있다. 광택제가 두껍게 발리고 먼지가 쌓인 그림을 면밀하게 읽을 때는 더 신중해야 하겠지만 그녀의 왼쪽 머리, 특히 입 주변은 미미하게 좀더 그림자에 가려 있다.

왼쪽 얼굴의 미소는 사회적 예법에 따른 것으로 보이며, 그것은 가장 강렬한 얼굴 표정의 하나로 여겨졌다. 이탈리아의 시인 아뇰로 피렌추올라Agnolo Firenzuola(1493~1545경)는 『아름다운 여인의 완전함에 대하여Della perfetta bellezza d'una donna』(1541, 피렌체)에서 여성들에게 때때로 '마치 미소를 감추는 것처럼 입 왼쪽이 벌어지도록 입 오른쪽에 귀여운 움직임이나 우아함을 띠고서, 또는 때로 꾸밈없는 방식으로 차분하게 아랫입술을 깨물면서' 입을 다물라고 충고한다. 이런 몸짓은 '개방적이며, 갈망에 찬 시선으로 여성들을 쳐다보는 남성의 마음에 비할 데 없는 감미로움이 넘치게 하고 기쁨의 낙원을 활짝 열어젖힌다.'[33] 만약 여성들이 정말로 남성의 마음을 움직이고 싶으면 '심장 쪽'의 입술을 '벌려야' 하는 것 같다.

피렌추올라는 왼쪽—오른쪽 구분을 분명하게 의식했지만 그가 사회인류학자는 아니었다. 이 구절 바로 앞에서 그는 '일반적으로 몸 오른쪽을 바닥에 대고 자는 사람이 많'아서 오른쪽 머리카락이 좀더 눌려 있다

고 말한다. 그 결과 남성들의 수염은 '항상 왼쪽보다 오른쪽이 더 가늘다. 그리고 여성들은 양쪽의 균형을 맞추기 위해 오른쪽 머리카락에 꽃을 꽂는다.'[34] 베네치아인들은 또한 잠을 자면서 자신의 왼쪽을 '열어' 노출시켰다. 피렌추올라가 실제로 수면습관에 대한 경험적인 연구를 했으리라고 생각하기는 힘들다. 그보다는 왼쪽과 오른쪽에 대한 전통적인 생각에 의해 촉발된, 희망에 의거한 생각이 아닌가 싶다.

비록 〈모나리자〉의 미소가 그저 추파를 던지는 것이라 여겨지지는 않지만, 레오나르도가 이 초상화에서 왼쪽에 미소를 띠게 한 것도 아마 마찬가지 이유일 것이다. 그것은 육체뿐 아니라 영혼의 아주 매혹적인 갑옷이다. 그녀의 왼쪽 배경의 풍경은 오른쪽의 그것보다 더 높고 빽빽하다. 이는 그녀의 아내다운 참을성과 인내력을 암시할 것이다. 그것은 일련의 수평적인 지질층으로 이루어져 있다. 꼭대기의 산정호수, 그 다음에 육중한 암벽대, 휘몰아치는 강 위에 걸린 기다란 다리, 그리고 마침내 그녀의 왼쪽 어깨 위에 걸쳐진 천이 그려내는 나선형 호와 합쳐지는 것으로 보이는 맨 아래의 언덕이 서로 빽빽하게 겹겹이 쌓여 있다.

이 모든 층들이 그녀의 머리, 목, 어깨와 곧바로 인접해 있다. 마치 그녀를 짓눌러 꼼짝 못하게 하는 것처럼. 이런 식으로 그녀의 왼쪽 머리에 인접한 산정호수의 빙판 조각은 악마가 뒤러의 〈게으름뱅이의 유혹〉(1498경, 그림22)에서 잠을 자고 있는 인물의 왼쪽 귀에 대고 질러대는 고함소리만큼이나 위협적으로 느껴진다. 레오나르도는 높은 산 위의 호수에 매료되어 있었다. 그는 그것들이 대홍수의 증거라는 전통적인 믿음을 거부했지만 여기에는 그 물이 둑을 터뜨려 폭우를 야기할지도 모른다는 강한 의혹이 있다.[35]

하지만 이 젊은 여인은 자연과 인간세상이 성가시게 하는 데도 영

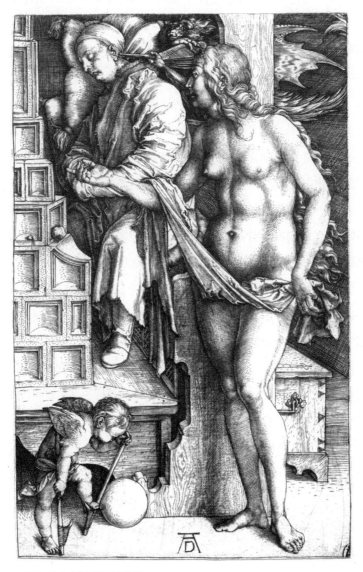

그림22. 뒤러, 〈게으름뱅이의 유혹〉.

향을 받지 않은 채로 흔들림이 없다. 그녀는 세비야의 이시도루스가 인간 육체의 양쪽에 대해 어원학적으로 설명한 것을 상기시킨다. 여기서 왼쪽은 단조롭고 고된 일을 한다. '오른쪽의 움직임은 좀더 손쉽게 통제된다. 반면 왼쪽laeva은 좀더 강해서 무거운 짐을 나르기에 더 적합하다. 그리하여 왼쪽은 또한 그것이 무엇인가를 들어 올리고levare 나르는 데 더 적합하기 때문에 그렇게 불린다. 이 같은 왼쪽은 방패, 칼, 화살통, 그리고 다른 짐들을 운반해서 오른쪽이 행동하는 데 방해를 받지 않도록 한다.'[36]

리자에게 지워진 '짐들'은 단순한 무기보다 훨씬 더 무겁고 더 중대하다. 이렇게 리자의 불굴의 강인함을 환기시키는 것은 프란체스코 델 조콘도가 이미 두 번 결혼을 한 사실과 연관이 있을 것이다. 그 여인들은 출산 후 합병증으로 결혼한 지 1년이 채 지나지 않아 죽었다. 하지만 리자는 분명 잘 지내고 있고 이미 남편에게 후계자(아들)를 둘이나 낳아주었다(셋째아이는 딸이었는데, 세 살 생일을 맞은 직후에 사망했다).[37]

그녀의 오른쪽은 실로 이시도루스가 말한 것처럼 '방해받지 않고' 있다. 그녀의 오른손은 왼손 위에 놓여 있을 뿐 아니라 오른쪽의 머리카락과 베일은 좀더 헐거워 보인다. 그리고 그 풍경은 숨이 막힐 듯한 느낌이 덜하고 덜 빽빽하며 덜 위축되어 있다. 그것은 구불구불한 길과 훨씬 더 낮은 곳에 있는 물로 인해 좀더 광대하고 바람이 잘 통하며 가볍다. 여기서는 시간의 흐름을 덜 느끼게 된다. 또는 적어도 그 흐름은 긴급하고 파국적인 느낌이 훨씬 덜하다. 이러한 공기의 증가 덕분에 리자의 왼쪽보다는 오른쪽이 좀더 의기양양해 보인다. 이는 어쩌면 그녀의 정신성을 암시하는 것일 수도 있다. 그래서 그 풍경은 인간 몸의 오른쪽이 공기와 정신을 좀더 가지고 있고 왼쪽은 물과 물질을 좀더 가지고 있

다는 아리스토텔레스의 생각을 반영한다.

레오나르도의 상호보완적인 대립에 대한 매혹은 〈모나리자〉에서 절정을 이룬다. 이러한 관심은 청년과 노인의 옆얼굴을 나란히 병치시킨 여러 소묘에서 가장 빈번하게 드러난다. 1480년대에 밀리노 공작 루도비코 스포르차의 궁정에서 지내는 동안 그는 두 다리 또는 몸을 공유하는 두 인물이 묘사된 알레고리 상징을 만들어냈다. '정치술의 알레고리'는 두 개의 머리와 몸(관람자의 왼쪽은 남성, 오른쪽은 여성)을 가진 신중한 인물이다.[38] 미덕과 질투(젊은 여인과 노파), 그리고 쾌락과 고통(젊은 남자와 노인)은 늘 '붙어 다닌다.'[39] 그 소묘들에 쓰인 글은 레오나르도가 이 반의어들이 불가분하게 연결되어 있다고 믿었음을 보여준다. 하나를 볼 수 있는 곳에서는 반드시 다른 것도 볼 수 있을 것이다.

레오나르도는 플라톤의 『필레보스Philebus』에서 자세히 설명된 소크라테스의 생각, 즉 희극적인 상황에서도 항상 고통이 공존하는데, 그 이유는 웃음이 일정 양의 적의를 포함하기 때문이라는 생각을 그림으로 보여준다.[40] '양쪽 얼굴이 모두 드러나는' 〈모나리자〉는 엄숙한 경건함과 미소 짓는 인내심이라는 두 가지 미덕을 의미하는 이 알레고리 인물들의 절정으로 볼 수 있다. 이 두 미덕은 리자 게라르디니 델 조콘도 속에서 쌍둥이처럼 연결되어 있다. 레오나르도가 상호보완적인 대립을 보여주는 데 매료되어 있었다는 점은 또한 그가 왜 〈모나리자〉의 누드 버전(수많은 모사품들을 통해 알려져 있다)을 제작했는지 설명하는 데 도움이 된다.[41] 그것은 미덕의 그림자인 악덕 또는 쾌락을 의미할 것이다.

피렌체의 화가이자 시인인 아그놀로 브론치노Agnolo Bronzino(1503 ~72)가 피렌추올라의 논문을 읽었을 가능성은 아주 높다. 그는 냉담한

아름다움을 보여주는 남성과 여성 초상화를 전문으로 했기 때문이다. 그의 〈한 여인의 초상Portrait of a Lady〉(1550경)은 피렌추올라가 말한 여성의 미소에 대한 완벽한 삽화라고 할 수 있다. 이 그림의 모델은 누구인지 알려져 있지 않지만 호화로운 옷과 장신구가 그녀가 사회의 최고계층에 속함을 말해준다. '그녀의 어깨에서 불쑥 튀어 오른쪽 의자 위 줄무늬가 있는 휘장은 천사의 날개 같다'고 평가받았다.[42]

그녀 오른쪽의 휘장은 거의 수직적으로 솟아올라서 정신적인 고양을 암시하는 반면, 왼쪽의 휘장은 좀더 낮고 구겨져 살짝 흐트러져서 세속적인 일에 몰두하고 있음을 암시한다. 여인의 얼굴 표정은 비슷하게 구조화되어 있다. 빛이 밝게 비치는 오른쪽은 시무룩한 근엄함이라는 가면을 쓰고 있는 반면 그늘진 왼쪽은 웃고 있다. 그녀의 왼쪽 어깨와 팔이 관람자에게 더 가깝다. 왼손은 나무의자의 소용돌이 장식이 있는 팔걸이 위에 무심히 걸쳐져 있다. 그녀의 손목 바로 아래 팔걸이에는 싱긋 웃고 있는 그로테스크한 머리가 새겨져 있다. 그것은 그녀의 심장 쪽의 전령이다. 그리고 그곳이 아주 어둡기 때문에 그녀의 현세적인 밤의 자아의 전령임에 틀림없다. 그녀는 오른손에 사치스럽게 장정된 작은 책을 들고 있다. 나는 이것이 기도서라고 생각한다.[43] 피렌체의 작가 안톤 프란체스코 도니Anton Francesco Doni(1513~74)는 이렇게 말했다. '세상은 항상 정신적이고 세속적인 두 부분을 갖는다. 우리는 전자를 오른쪽과 빛에, 후자를 왼쪽과 밤에 연관 짓는다.'[44]

렘브란트의 눈

렘브란트가 인간의 얼굴을 그리는 데서 타의 추종을 불허하는 화가라는 데 동의하지 않을 사람은 거의 없다. 그는 나이, 성, 상황 또는 표정에 구애받지 않고 각각의 얼굴에서 그 자체의 독특한 강렬함을 추출해낸다. 그래서 우리는 렘브란트가 얼굴을 통해 보여주는 신념에 쉽게 감동받는다.

끊임없는 독창성에도 불구하고 렘브란트의 얼굴그림에서 상당히 일관되게 남아 있는 중요한 구성요소가 적어도 한 가지 있다. 모델/주인공의 오른쪽에서 오는 빛으로 그들을 밝게 비추는 경향이 바로 그것이다. 이러한 관습은 그들의 얼굴을 단단히 고정시켜 구조화하는 데 도움을 주고 그들에게 진지함과 '정신적' 깊이를 부여한다. 모델/주인공들이 왼쪽에서 빛을 받거나 그들의 왼쪽으로 향하고 있는 몇 안 되는 초상화들(거의 동판화)은 대개 다소 다른 느낌을 갖는다. 그들은 좀더 성급하게,

심지어 무례한 방식으로 친밀하다.

이렇게 양분되는 초상화들은 렘브란트가 왼쪽—오른쪽의 상징에 아주 정통했음을 암시한다. 이러한 상징이 그의 후기 자화상들에서 가장 철저하게, 그리고 독창적으로 이용되고 있다는 사실은 그가 이 상징을 화가의 가장 강력한 무기 중 하나로 여겼음을 보여주는 것이다. 이러한 상징에 대한 탐구는 양쪽이 위대한 통합을 이루고 있는, 영국의 켄우드 하우스에 소장된 자화상(1665경)에서 절정에 이른다. 여기서 왼쪽과 오른쪽은 역동적인 균형 속에 조화되어 있다.

렘브란트의 유화 자화상들 가운데 세 점에서 모델의 왼쪽에서 빛이 비친다. 이들 가운데 두 점은 즈가리야의 왼쪽—오른쪽 구분에 따른 고전적인 이미지다.[1] 〈여관에 있는 탕아 모습을 한 자화상Self-Portrait as the Prodigal Son in the Tavern〉(1635경, 그림23)에도 빛이 모델의 왼쪽에서 비친다. 이는 성서 이야기의 최신 버전으로, 렘브란트가 한 여관에서 취해 흥청거리는 탕아 역할을 맡고 있다. 그의 커다란 왼손이 아내 사스키아Saskia의 등 아래쪽에 가 있다. 사스키아는 그의 무릎에 앉은, 몸가짐이 헤픈 여자 역할을 맡았다.[2]

'렘브란트'는 관람자에게 등을 지고 앉아 있다. 그래서 빛이 관습적인 방식에 따라 우리의 왼쪽에서 비치지만 그것은 또한 이 탕아의 왼쪽에서 비치는 것이기도 하다. 그는 머리를 휙 돌려 자신의 왼쪽 어깨 너머로 우리를 본다. 그럼에도 기울어진 모자의 넓은 챙이 오른쪽 눈에 그림자를 드리운 반면 왼쪽 눈은 거기에서 벗어나 밝게 빛을 받고 있다.

〈제욱시스 모습을 한 자화상Self-Portrait as Zeuxis〉(1662경)에서 고대 그리스의 위대한 화가인 제욱시스로 변장한 렘브란트는 한 늙은 여

(Ed.™ Alinari) N.º 22107. DRESDA – R. Pinacoteca. Rembrandt e sua moglie. (Rembrandt.)

그림23. 렘브란트, 〈여관에 있는 탕아 모습을 한 자화상〉.

자의 초상화를 그린다.[3] 제욱시스는 지극히 아름다운 트로이의 헬렌을 그린 초상화로 유명했지만, 소문에 따르면 그는 주름이 쭈글쭈글한 우스꽝스러운 늙은 여자의 초상화를 그리는 도중에 웃다가 질식해서 죽었

다고 한다. 이 이야기는 렘브란트와 관련이 있는 사람들 사이에서 인기가 있었다. 그의 제자인 사뮈얼 반 호호스트라텐Samuel van Hoogstraten 은 『회화예술 입문Introduction to the Art of Painting』(1678)에서 이 이야기를 두 번이나 언급했고, 또 다른 제자인 아렌트 데 헬데르Arent de Gelder는 1685년 자신을 제욱시스로 묘사한 같은 주제의 그림을 그렸기 때문이다.

늙은 여자는 보통 조롱의 대상이었고, 이 자화상의 기본적인 미장센은 소포니스바 안구이솔라Sofonisba Anguissola(1532~1625)가 그린 한 그림과 비슷하다. 네덜란드 화가 야코브 보스Jacob Bos는 안구이솔라의 그림을 판화로 복제하면서 이렇게 설명글을 붙였다. '(알파벳을 배우려고 애쓰는) 어리둥절한 늙은 여자가 젊은 여자를 웃게 만든다.'[4]

렘브란트/제욱시스는 자신의 왼쪽 어깨 너머로 우리를 본다. 그의 왼쪽에서 흘러드는 빛이 그의 왼쪽 얼굴을 비춘다. 그 얼굴은 입을 벌린 채 웃고 있으며 눈은 혼란스럽고 눈썹은 심히 잭나이프 같다. 지롤라모 카르다노Girolamo Cardano(1501~76)[르네상스시대 이탈리아의 수학자, 의사, 자연철학자]는 1658년 파리에서 처음 출판된, 삽화가 들어간 인상학(이마의 자국이나 주름을 판독하는 학문)에 관한 논문에서 왼쪽 눈 위 아치 모양의 주름은 '탐욕이라는 악덕에 영향을 받고 인간애가 부족한…… 심히 욕망에 불타는 사람'을 의미한다고 해석했다.[5] 이 화가의 팔받침대가 그의 몸통 아래쪽에서부터 꼿꼿하게 서 있는 늙은 여자의 이미지 쪽으로 도발적인 방식으로 솟아올라 있다. 회화기법은 확실히 거칠고 제욱시스는 나무껍질 같이 거친 피부를 가지고 있다.

이 자세는 1644년 제작된 한 스케치에 나온 자세를 반복하고 있다. 이 스케치에는 〈미술비평에 대한 풍자Satire on Art Criticism〉(그림24)라

는 제목이 붙어 있다. 여기서 비평가는 나귀의 귀를 가지고 있고 오른쪽 팔에는 뱀이 감겨 있다. 그는 통 위에 앉아서 자기 앞에 있는 그림에 대해 거들먹거리며 이야기한다.[6] 이 비평가는 늙은 여자처럼 '조롱거리'가 되는 역할을 맡고 있다. 왜냐하면 평가를 받고 있는 그림 바로 뒤에서 렘브란트의 또 다른 자아라고 할 수 있을 남자를 가만히 쳐다보고 있기 때문이다. 그 남자는 대변을 보려고 쭈그려 앉으면서 자신의 왼쪽 어깨 너머로 우리를 향해 히죽 웃는다. 그는 왼쪽 눈만 묘사되어 있는데, 그 커다란 검은 잉크 방울은 '사악한 눈' 같다.

〈제욱시스 모습을 한 자화상〉은 〈입이 벌어진 자화상Self-Portrait, Open-Mouthed〉(1630)과 〈미소 짓는 자화상Self-Portrait, Smiling〉(1630) 같은 표정이 있는 렘브란트의 초기 동판 자화상들을 떠올리게 한다.[7] 이들 동판 초상화는 대개 왼쪽에서 빛이 비치고, 이는 그의 모든 판화들이 보여주는 좀더 '격식에 얽매이지 않은' 특성과 일치하는 것 같다. 그의 동판 초상화의 모델들은 주로 '친척, 친구, 동료 또는 이 화가가 개인적으로 아는 사람들'이다.[8] 뒤이어 동판화로 제작된 초상화를 위한 (모델의 오른쪽으로부터 빛이 비치는) 소묘나 유화 스케치가 남아 있는 경우, 그 동판화들은 대개 좀더 즉흥적이라 느껴진다.[9] 렘브란트의 판화는 그 주제가 종교적이든 세속적이든 아마도 그의 가장 '현세적인' 이미지들일 것이다.

모델의 왼쪽에서 빛이 비치는 세 번째 자화상인 〈베레모를 쓰고 옷깃을 세운 자화상Self-Portrait with Beret and Turned-Up Collar〉(1659)은 어떤 면에서 이러한 규칙의 예외다. 렘브란트가 자신의 왼쪽 어깨 너머로 우리를 응시하고 있기는 하지만, 그리고 얼굴의 화법이 아주 자유분방하기는 하지만 그 표정은 특별히 상스럽지도 않고 공모하는 것 같

그림 24. 렘브란트, 〈미술비평에 대한 풍자〉.

지도 않기 때문이다. 하지만 렘브란트는 얼굴 양쪽에 거의 동일하게 빛
이 비치도록 높은 곳에서 정면으로 빛을 비춤으로써 명암대비를 누그러
뜨리고 있다. 이런 이유로 이 자화상의 렘브란트는 빠른 속도로 그려졌
음에도 무례해 보이지 않는다.[10]

1660년대에 그려진 자화상들은 전례가 없을 정도로 규칙적인 패턴을
보여준다. 이들 초상화에는 이러한 규칙적인 패턴으로 그림도구를 가
지고 있는 화가가 묘사되어 있다. 이에 앞서 단 한 번 〈작업실의 화가
The Painter in his Studio〉(1629경)에서 렘브란트는 작업 중인 자신을 그
렸다. 하지만 이 아주 작은 그림에서 그는 작업실 뒤편에 멀리 떨어져
서 있는 아주 작은 인물로 묘사되어 있다. 그는 멀리서 자신의 캔버스
를 들여다본다.[11]

　1660년대에 〈제욱시스 모습을 한 자화상〉과 두 점의 다른 '아주 가
까운 거리에서 그려진' 반신상이 완성되었다. 후자의 두 작품은 모두 모
델의 오른쪽에서 빛이 비친다. 그 가운데 첫 번째인 성직자 같아 보이
는 〈이젤 앞에 선 자화상Self-Portrait at the Easel〉(1660)에서 초점은 주
로 렘브란트의 머리에 맞추어졌다.[12] 하지만 두 번째 작품인 영국 런던
의 켄우드하우스에 소장되어 있는 유명한 〈자화상〉은 렘브란트 자신의
화가로서의 위상과 목적을 가장 야심차고도 감동적으로 진술하고 있다
고 평가받는다. 따라서 그것은 〈제욱시스 모습을 한 자화상〉과 한 쌍으
로 묶일 수 있다. 렘브란트가 파산선고를 받는 바람에 1657년 그의 집과
그가 모아놓은 대규모 미술수집품들이 팔렸다. 분주히 작업하는 화가를
그린 이 자화상들에서 나이 지긋한 렘브란트가 상업적인 운이 기울어가
는 시기에 자신의 예술 영역을 검토하면서 그에 대한 소유권을 주장하

고 있음을 쉽게 느낄 수 있다.[13]

'켄우드'〈자화상〉(1665경, 그림25)에서 화가는 두 개의 기하학적인 형태가 그려진 캔버스 앞에 서 있다.[14] 그의 왼쪽으로 캔버스의 모서리에 의해 잘린 원의 일부가 있다. 그리고 또 다른 원의 원주가 그의 머리 뒤 오른쪽으로 솟아오르며 그의 오른쪽 팔꿈치를 지난다. 그는 오른손을 안에 털이 달린 옷의 호주머니에 찔러 넣고 있는 것 같다. 그리고 왼손에는 팔레트, 붓, 팔받침대를 들고 있다. 엑스선으로 볼 수 있는 것처럼, 렘브란트는 원래 자신을 왼손에 붓을 들고 이젤 앞에 서 있는 모습으로 묘사했다. 보통 그가 거울을 보고 그림을 그렸기 때문에 이렇게 했고 자신의 실수를 깨닫자마자 왼손을 재작업한 것으로 보인다. 하지만 그는 미소를 짓고 있는 것 같다. 그렇다면 이것은 〈제욱시스 모습을 한 자화상〉의 좀더 절제된 반복일 터인데, 이번에는 자신을 일부러 '서투른' 화가처럼 묘사했다. 오늘날 우리가 보는 수정된 자화상은 이 화가의 훨씬 더 균형 잡힌 이미지를 보여준다.

기하학적인 형태에 대해서는 다양한 설명이 제시되었지만 그 어느 것도 일반적인 동의를 얻어내지 못했다.[15] 한 이론가는 그것들이 서법가calligrapher가 손으로 자유로이 그림을 그리는 자신의 기량을 보여주기 위해 그리는 원과 관련이 있다고 주장했다. 하지만 이 주장은 그것들이 완전한 원이 아니라는 사실로 인해 타당성이 떨어진다. 그것들이 네덜란드의 집안에 걸렸던 세계지도의 형태를 반영한다는 또 다른 주장은 여러 가지 이유에서 의심스럽다. 그 원들은 사이를 두고 따로 떨어져 있고 렘브란트의 왼쪽에 있는 원은 오른쪽보다 반지름이 약간 더 작으며 두 '원들'이 모두 불완전하고 텅 비어 있다. 게다가 렘브란트가 왜 자신이 그 지도의 일부만을 특별히 포함한 그림을 제작하는 모습을 묘사했

그림25. 렘브란트, 〈자화상〉, 런던 켄우드하우스.

느지를 설명할 수 없다. 만약 그가 화가로서의 오랜 경력 동안 자신이 모든 가시적인 세계를 그렸고 또 그릴 수 있었음을 암시하고 싶었다면 왜 베르메르가 〈회화의 알레고리〉에서 그런 것처럼 자신의 작업실 벽에 걸린 실제 지도를 보여주시 않았을까? 그리고 그 원들이 순수히게 장식되

인 배경이라는 설명은 훨씬 더 납득이 되지 않는다.

지금까지의 설명 중 가장 흥미로운 것은 이 초상화가 아리스토텔레스가 말하는 예술가들에게 필수적인 세 가지 자질인 타고난 재능inge-nium, 이론ars, 훈련exercitatio을 묘사하고 있다는 설명이다.[16] 렘브란트는 타고난 재능의 전형으로서 체사레 리파의 『이코놀로지아』에서 유래한 이론과 훈련의 상징들 사이에 서 있다. 즉, 렘브란트의 오른쪽에 있는 원은 이론을 상징하고 '통제된' 모서리에 의해 조각난 원은 훈련을 상징하는 것이다.[17]

나는 이 원들이 다소 다른 방식이기는 하지만 대조를 이루도록 의도되었다고 확신한다. 렘브란트의 머리 뒤쪽 '원'의 호가 앞쪽으로 이동해 오면 그의 오른쪽 눈을 지나게 된다는 점은 간과되고 있는 것 같다. 이는 이 초상화가 바사리를 통해 알려진 미켈란젤로의 신조를 시각화하는 것임을 암시한다. 네덜란드에서도 아주 잘 알려져 있었던 미켈란젤로의 신조에 따르면 '손이 아니라 눈 속의 컴퍼스를 가져야' 했다.[18]

뒤러가 인간의 비율에 관한 자신의 논문에서 그랬던 것처럼 미켈란젤로는 미술가들이 전통적인 규칙에 따라 비율과 기하학에 관한 금지규칙을 지키는 것만으로도 충분하다는 생각을 공격하고 있는 것으로 보인다. 이러한 '규칙들'이 받아들여져야 하겠지만, 인물이 숨을 쉬고 움직이고 감정을 느끼는 것처럼 보이게 만드는 최종결정권을 갖는 것은 눈이다. 그리고 미술가들은 마음의 눈으로 그것을 시각화할 수 있어야 한다. 이러한 생각을 가장 상세하게 공식화하고 있는 것은 로마초의 『회화예술론Trattato dell'arte de la pittura』(1584)이다.

가장 뛰어난 조각가이자 화가이자 건축가인 미켈란젤로는 눈이 훈련되지

않은 사람에게는, 대상을 보는 방법이나 손으로 무언가를 제작하는 일에서 기하학이나 산술이나 원근법적 증명이 갖는 온갖 타당성들이 아무 소용 없다고 말하곤 했다. 그리고 여기에 덧붙여서, 아무리 이러한 타당성들과 관련해 아무리 눈을 훈련한다 해도 미술가 자신의 손으로 그 인물에게서 보여주고 싶은 모든 것을 원근법을 이용할 때 기대할 수 있는 것과 다르지 않게 보여주고 적절히 표현하는 것은 눈에 보이는 차원에서만 가능하다(그 각도나 선이나 거리는 결코 정신적인 것이 아니다)고 말했다. 그래서 완전한 예술(에 관한 연구)에 기초한 훈련관습에 따름으로써, 미술가는 오만 가지 심오한 원근법들이라도 보여주지 못할 것을 그 인물 속에서 보여준다. 하지만 기하학도 소묘도 배우지 않은 이는 그 누구도 자신의 고찰, 분할, 증명, 구분 등으로써 그에 이르거나 꿰뚫거나 표현하지 못할 것이다. 한마디로 말해 이 모든 기술과 그 모든 목적은 미술가가 보는 것과 동일한 타당성을 갖도록 보이는 모든 것을 그리는 것이다.[19]

영국 켄우드하우스에 소장된 〈자화상〉은 렘브란트가 기본적인 미술 기법들에 정통하기는 하지만 최종결정권을 갖는 것은 '눈의 판단'이라고 선언하고 있는 것 같다. 그는 대담한 왼쪽─오른쪽 구분을 통해 이를 주장한다. 공을 들여 현학적으로 그린 그의 왼쪽에 있는 원은 (그려진) 캔버스의 매끈하지 못한 모서리 바로 안에 있는 한 짙은 선에 의해 다소 거칠게 중단되고 잘린다. 이 선은 이 그림의 모서리 쪽으로 비스듬하고 끝이 점점 옅어진다. 그래서 그 원 조각은 기울어져서 이 그림 속으로 떨어질 것 같다. 왼손에 디바이더처럼 들고 있는 직선의 도구와 더불어 이 원 조각은 예술의 실제적이고 물리적인 기초를 암시한다. 그의 왼쪽 얼굴에는 짙은 *그림자*가 드리워져 있고 왼쪽 눈은 감기는 않았지만 가늘

게 뜨고 있는 것처럼 보인다(거의 시커멓게 멍든 눈이라고 할 수 있다). 분명 완전한 시각은 여기에 없다.

그에 반해, 그의 오른쪽 얼굴은 빛이 밝게 비치고 그 눈은 좀더 분명히 뜨고 있다. 이 화가의 머리카락은 흰 연기처럼 그의 오른쪽 귀 주변에 퍼져 있다. 원의 호가 화가의 머리 바로 뒤를 지나기 때문에, 그것은 마치 완전히 내면화되어 있는 것 같다. 즉 컴퍼스가 그의 머리 안, 다시 말해 눈 안에 있는 것 같다.[20] 여기서 시각은 예지력이 된다. 실제로 그는 자신의 오른쪽 팔꿈치 바로 위에 있는 원의 호를 그리기 위해 자신의 '판단'을 이용했다. 왜냐하면 그것은 더 높이 있는 (왼쪽의) 호와 전혀 나란하지 않기 때문이다.

하지만 우리는 그 원이 불완전하다고는 느끼지 않는다. 두 호가 모두 그의 머리와 팔 위쪽에서 천사의 날개처럼 솟아나고 있기 때문이다(렘브란트의 그림에서 천사는 보통 대상 인물의 오른쪽 어깨 쪽에 나타난다. 이 그림을 그리기 전 가장 최근에 그린 〈성 마태오와 천사St Matthew and the Angel〉(1661)에서 그렸던 것처럼). 그래서 렘브란트의 '날개 달린' 눈은 비토리아 콜론나의 비유를 떠올리게 한다. 오른쪽 눈은 뜨고 왼쪽 눈은 감겨 있다. '희망과 믿음의 날개가/사랑의 마음을 높이 날게 하네.' 그에 반해 좀더 두꺼운 조각난 원은 그의 왼쪽, 캔버스의 왼쪽 모서리에 놓임으로써 좀더 물질적이고 주변적이다. 게다가 그것은 다른 쪽 원보다 살짝 더 짙기도 하다. 렘브란트의 왼쪽으로 끝이 잘린 원은 반달과 비슷한 반면 렘브란트의 오른쪽으로 열린 원은 해와 유사하다.[21]

'날개 달린' 눈을 가진 렘브란트는 자신이 예언력을 가졌다고 생각했을까? 만약 그랬다면, 이는 분명 시사적인 주제다. 이 시기 네덜란드 사회에서는 예언자의 역할이 중요한 쟁점이었다. 부분적으로 이는 종교

개혁의 유산이었다. 왜냐하면 신과 인간 사이의 중개자가 사라지고 개인의 양심이 떠오르면서 신은 자신이 선택한 사람에게 직접 이야기를 한다고 여겼기 때문이다. 그 결과 보통 사람들도 별 거리낌 없이 신이 자신에게 직접 이야기했다고 주장할 수 있었다.[22] 1640년대와 1650년대에 걸친 혁명의 20년(1649년 찰스 1세 왕이 처형되었다) 동안 영국에서는 '별에 대한 해석자이든 사람들의 인기를 끈 전통적인 미신에 대한 해석자이든 성서에 대한 해석자이든 예언자라는 새로운 직업'이 생겨났다.[23]

이와 비슷한 경향은 네덜란드에서도 포착되었다. 어쨌든 그것은 영국의 종교적 경향으로부터 많은 영향을 받았다. 그래서 '자유로운 예언'이라는 관습이 널리 퍼졌다. 서로 경쟁하는 종파들이 영적 삶에서의 이성의 역할을 놓고 논쟁을 벌였다. 퀘이커교도 같은 급진적인 영성주의자들은 이성의 역할에 대해 극히 적대적이었다.[24] 그의 거의 모든 저작이 암스테르담에서 출간되고 북유럽 전역에 걸쳐 큰 영향을 미치면서 많은 논란을 불러일으킨 독일의 신비주의자 야코프 뵈메Jacob Boehme(1575~1624)는 신앙심 깊은 사람을 통해 '영적인' 조화 상태에 이를 수 있고 따라서 신과 융합될 수 있다고 믿었다.

뵈메는 『그리스도에 이르는 길The Way to Christ』(1623)에서 영혼의 두 눈에 대해 서술했다. 그것은 어떤 면에서 렘브란트의 자화상과 대략 유사하다. '당신은 또한 그것이 우월한 의지의 바퀴로 움직이는 오른쪽 눈과, 더 낮은 곳에 있고 반대로 돌아가는 바퀴에 의해 되돌려지는 왼쪽 눈의 움직임에 따른다는 것을 틀림없이 알게 된다.'[25]

렘브란트는 1660년대에 『구약성서』의 선지자들에게 열중했다. 1659년 그는 머리 위로 율법 판을 위협적으로 들고 있는 격한 모습의 모세를 큰 캔버스에 그렸다. 여기서 모세는 오른쪽 눈만 빛에 의해 앞

아볼 수가 있다. 1660년대 초에 렘브란트는 음울한 예수의 열두 제자들과 복음서 저자들을 쭉 그려왔는데, 이는 〈성 바울로 모습을 한 자화상 Self-Portrait as Saint Paul〉에서 막을 내렸다. 이 그림은 웃고 있는 점을 빼고는 거의 제욱시스를 뒤집어놓은 것이다.[26] 1661년 렘브란트의 유대인 친구이자 후원자인 메나세 벤 이스라엘Menasseh ben Israel은 『구약성서』의 선지자들에 관한 책을 출판했다. 거기에는 (비록 「즈가리야서」 11장 17절은 아니지만) 즈가리야를 참조한 수많은 종말론적인 언급들이 담겨 있었다.[27] 렘브란트는 그에게 대단히 복잡한 알레고리에 관한 네 개의 삽화를 그려주었다.[28]

무엇보다도 렘브란트는 암스테르담의 새 시청을 위해 큰 벽화를 그렸을지도 모른다. 렘브란트는 〈클라우디우스 키빌리스의 맹세The Oath of Claudius Civilis〉(1661)를 수정해달라는 이유로 되돌려 받았지만 다시 보내지 않았다.[29] 이 그림의 주제는 로마의 역사가 타키투스가 이야기하고 있는 것처럼, 서기 69년 힘을 모아 침략자인 로마인들에 맞서기 위해 그들의 지도자인 클라우디우스 키빌리스와 맹세하는 게르만족 네덜란드인들이다.[30] 이 영웅적인 봉기에 관한 이야기는 1648년 성공적으로 끝난 에스파냐에 대한 네덜란드인들의 반란에서 네덜란드 지방들의 통합을 위한 역사적 선례로 여겨졌다.

타키투스는 키빌리스가 전투에서 한쪽 눈(어느 쪽인지는 명시하지 않았다)을 잃었다고 전한다. 렘브란트는 왼쪽 눈을 잃은 그가 오른쪽 눈으로 관람자 쪽을 향해 먼 시선으로 쳐다보는 모습을 그렸다. 그래서 이 카리스마 넘치는 키클롭스〔그리스 신화에 등장하는 외눈박이 거인〕는 네덜란드인들이 결속하는 바로 그 순간에 자신의 공모자들에게 동참하지 않는 것으로 보인다. 그는 거의 '자유로운 예언'의 실천자라고 할 수 있다.

하지만 켄우드하우스에 있는 자화상은 그 극적인 오른쪽 지향에도 불구하고 그림 전체가 균형을 이루고 있다는 인상을 준다는 점에서는 변함이 없다. 거기서는 종교적인 것과 이성적인 것이 조화를 이루고 있다. 이 그림의 '현세적인' 쪽을 완전히 검토한 뒤에야 우리는 마침내 화가의 오른쪽 눈으로 곧장 나아가게 된다. 그것은 우리가 보거나 판단할 권한이 주어지지 않은 캔버스 저편에 있는 영역을 암시한다. 렘브란트의 정적이고 기념비적인 정면 자세와 배경의 호들은 이 시기에 그려진 다른 어떤 그림보다도 더 철저하게 이 자화상 전체를 들여다보게 한다.

그래서 이 그림은 영국 시인 존 던John Donne(1572~1631)이 시 형식으로 쓴 편지의 시작부분을 떠올리게 한다. 존 던은 신앙과 이성 사이의 관계에 대한 생각에 사로잡혀 있었으며, 우주의 광대함에 대해 두려워하는 동시에 안도했다('태양도 완벽한 원을 그리거나 자신의 길을 한 치의 틀림도 없이 정확하게 유지하지 못 하네').[31] 정치가, 과학자, 시인, 예술 애호가로서 렘브란트의 경력 초기에 충분한 후원을 해주었던 콘스탄틴 하위헌스Constantijn Huygens(1596~1687)는 던의 연애시를 일부 네덜란드어로 번역했다.[32] 1609년과 1614년 사이에 쓰인 시 형식의 이 편지는 '천사 같은' 베드퍼드 여백작에게 보내는 것이었다. 이 시인은 '오른쪽'이 '왼쪽'보다 더 우월하기는 하지만 사실은 이 둘이 자급자족한다고 주장한다.

부인,
이성은 우리 영혼의 왼손이고 신앙은 오른손이지요,
이들에 의해 우리는 신성, 바로 당신에게 이릅니다.
당신의 시선의 축복을 받은 그들의 사랑은,

그들의 이성으로 커가고 나의 사랑은 올바른 신앙으로 커갑니다.

눈을 가늘게 뜬 왼손잡이(이성에 대한 왜곡된 고수)가
불손하기는 하지만, 우리는 그 손이 신앙을 증가시키지 않고
표현하기를 바랄 수는 없습니다.
그래서 나는 믿는 만큼이나 이해할 것입니다.

따라서 나는 당신의 저 덕이 높은 사람들, 당신의 선택이 그들을
영광스럽게 하는 저 친구들 속에서 먼저 당신을 연구하고,
그런 다음 당신의 행위, 당신이 가까이 하고 멀리 하는 것,
그리고 당신이 읽는 것과 직접 쓴 것에서 당신을 연구합니다.

하지만 곧, 당신이 모든 이들로부터 사랑을 받는 이유는
무한해져서, 이성의 범위를 넘어섭니다,
그래서 다시 절대적인 신앙으로 돌아가,
가톨릭의 목소리가 가르쳐주는 것에 의지합니다……[33]

던의 비유는 근본적으로 시토수도회의 신비주의자인 생티에리의 윌리엄William of St Thierry(1085~1148)이 발전시킨 개념에서 유래한다. 윌리엄은 『사랑의 본성과 신성The Nature and Dignity of Love』에서 영혼은 상호보완적인 두 개의 눈, 다시 말해 신과 이성에 대한 사랑을 갖는다고 주장한다. '하나가 다른 것 없이 애쓸 때, 그것은 그다지 큰 것을 얻지 못한다. 서로 도울 때 그것들은 많은 것을 이루어낼 수 있다.'[34]

던과 마찬가지로 렘브란트는 자신의 왼손보다는 오른손과 더 긴밀

하게 협력한다(그는 한가운데를 중심으로 했을 때 오른쪽에 서 있다). 그래서 끝이 잘려버린 원과 그림자가 드리워진 가늘게 뜬 자신의 왼쪽 눈이 예시하는 '눈을 가늘게 뜬 왼손잡이'를 경멸하는 것처럼 보인다. 하지만 동시에 그는 이성, 즉 '영혼의 왼손'이 없어서는 안 된다는 사실을 깨닫는다. 이성이 '무한해져서 이성의 범위를 넘어'설 때에야 '절대적인 신앙'이 생겨난다. 여기서 '이중적인' 인간의 조건(이성과 신성)은 우리의 힘을 소모시키기보다는 심화시켜주는 것이다. 이보다 더 큰 진폭을 보여주는 자화상은 또 없다.

제4부

좌향좌

제9장

그리스도의 죽음 1: 가로지르기

그의 왼손에는 그보다 더 위대한 것은 없는 저 사랑의 유물이 있다.
그 사랑에 따라 그는 그의 동포들을 위해 자신의 삶을 내려놓았다.
—클레르보의 성 베르나르두스, 「신의 사랑에 관하여」[1]

아빌라의 성 테레사가 쓴 영적 자서전(1561경)의 끝에서 두 번째 장에서,
그녀가 거의 장님이 된 사람의 시력을 회복시켜달라고 기도하자 그리
스도가 나타난다. '그는 예전처럼 내게 모습을 나타내셨다. 그리고 왼손
mano izquierda에 난 상처를 보여주셨다.' 그런 다음 다른 손con la otra
으로 거기에 박힌 긴 못을 뽑아내셨다. 못을 당기자 그리스도는 자신의
살을 찢는 것 같았다. 그것이 얼마나 고통스러울지는 분명했다. 나 역시
심히 고통스러웠다. '내가 너를 위해 이렇게 하는 것을 본 이상 네가 청
한 것을 내가 훨씬 더 쉽게 행하리라는 점을 의심할 필요는 없으리라.'[2]

테레사가 본 그리스도의 환영은 놀랍도록 생생하다. 하지만 테레사
의 환영에 특히 주목하게 되는 것은 그리스도의 왼손에 난 상처가 강조
되고 있다는 점 때문이다. 여기서 이 왼손에 박힌 '긴 못'은 전해 내려오
는 이야기와 묘사에 등장하는 롱기누스의 창만큼이나 긴 것으로 보인다.

시리아의 『라불라 복음서Rabbula Gospels』〔서기 586년 시리아에서 삽화가 곁들여져 나온 복음서〕에 들어 있는 한 독창적인 삽화에서 로마의 백부장인 롱기누스는 그리스도의 오른쪽에 서 있다. 여기서 처음으로 그는 명판에 쓰인 이름에 의해 확인된다.

롱기누스는 창을 그리스도의 오른쪽 겨드랑이 바로 밑에 찔러 넣어 결정적인 일격을 가한다. 여러 세기에 걸쳐 그랬던 것처럼 오른쪽이 분명 선호되고 있다. 그리스도는 자신의 오른쪽을 본다. 선한 도둑과 그의 어머니 역시 그쪽에 있다. 옆구리의 상처는 구세주 그리스도의 피가 뿜어져 나와, 성찬식의 포도주가 만들어지는 원천이라고 믿어졌다.[3]

테레사는 분명 중요한 주장을 하려고 하고 있다. 왜냐하면 못을 뽑아내는 그리스도의 오른손이 거의 언급되고 있지 않기 때문이다. 심지어 명시되지도 않고 '다른 손la otra'이라고 무심히 언급되었을 뿐이다. 이 섬뜩한 일은 분명 이 이야기에서 절정의 순간을 이루는 것 같다. 왜냐하면 이것은 몸 왼쪽이 주요 관심대상이 되고 있는 테레사의 환상들 가운데 세 번째이자 마지막이기 때문이다. 이에 앞선 두 번의 환상 속에서, 테라사의 왼쪽에서 무시무시한 악마가 나타나 그녀를 유혹하려고 하지만 실패하고, 한 아름다운 천사가 그녀의 왼쪽에서 황금창으로 그녀의 심장을 찌른다.[4] 전체 마흔 개의 장 가운데 29장, 31장, 39장에서 왼쪽으로부터 세 번의 영적 위기가 닥친다.

테레사의 세 가지 환상이 왼쪽에서 나타난다는 점은 한 가지 중요한 문화적 변화를 반영한다. '불길한' 왼쪽이 재평가되어서 가장 중요하고 강렬한 경험의 영역이 된 것이다. 왼쪽은 단순한 감정의 영역이 아니라 진정하고 충실한 감정의 영역이 된다. 이제 왼쪽이 어느 때보다도 더 확고하고 두드러지게 심장의 영역으로서 확립되고 있는 셈이다. 그

리고 심장은 그 어느 때보다도 더 왼쪽으로 밀어붙여져서 몸 왼쪽 구석 구석으로 퍼져나간다.

이러한 이동과 재평가는 『구약성서』「전도서」에 보이는 전통적으로 전해져 내려오던 지혜를 암시적으로 반박한다. '지혜로운 사람의 심장은 오른쪽에 있지만 어리석은 사람의 심장은 왼쪽에 있다'(10장 2절). 아리스토텔레스가 어째서 심장이 감정의 근원지라고 믿으면서도 그것이 단지 자비로운 태만 때문에 가슴 왼쪽에 위치하게 되었을 뿐이라고 생각했는지 우리는 이미 보았다. 심장은 '왼쪽의 냉기에 균형을 잡아주기 위해' 거기에 있는 것이다. 게다가 심장의 해부학적 구조를 보면 오른쪽에 특권이 부여되어 있다. 심장 중에서도 우심실이 가장 크고 가장 뜨거웠던 것이다.[5] 아리스토텔레스를 추종한 중세의 위대한 인물 알베르투스 마그누스Albertus Magnus(1193경~1280)는 심장은 몸의 왼쪽에 있음에도 그 영향력을 오른쪽으로 뿜어내며, 이것이 오른쪽이 훨씬 더 강력하고 기민한 이유라고 주장했다.[6]

하지만 이제 심장이, 말하자면 몸 속 시베리아로 추방당한 생물학의 가장 두드러지는 국내 유배자쯤으로 여겨지는 정도가 덜해졌다. 이제 심장의 위치에 대해 해명하거나 당황하는 대신에 그것을 한껏 즐길 수 있게 되었다. 왼쪽으로 기울어진 심장은 분명 그 취약성과 감수성으로 특징지어지지만 이를 드러내는 것은 영웅적인 일일 수 있다. 그리스도에 대한 환상과 관련해서, 성 테레사의 영적 자서전을 읽은 모든 독자들은 한 신경 또는 정맥이 심장에서 곧바로 왼손의 넷째손가락까지 이어진다는, 고대 이집트인과 로마인들로부터 유래해서 널리 퍼진 믿음을 알고 있었을 것이다.[7] 이 정맥은 '살바텔라salvatella'로 확인되었고, 이 정맥에서 피를 뽑음으로써 심장의 과도한 슬픔을 치료할 수 있다고 여겨졌

다.[8] 그래서 성 테레사의 환상 속에서 그리스도는 사실상 자신의 심장에 꽂힌 못을 빼고 있는 것이며, 더 많은 피가 흐르게 함으로써 더욱 강해지는 것이다. 그도 그럴 것이 그리스도는 테레사가 감동을 받아 자신을 믿기를 기대하고 있기 때문이다.

하지만 성 테레사의 그리스도에 대한 환상은 분명하고 더 심오한 한 가지 점을 또한 주장하고 있다. 그것은 신학과 예술에 대해 조금이라도 아는 사람에게는 분명했으리라. 성 테레사가 실제로 보는 것, 그리고 그리스도가 말하고 행하는 것을 좀더 가까이 들여다보자. 그리스도는 긴 못을 뽑아내고 그러면서 '자신의 살을 찢는 것 같다.' 나는 손에서 못을 뽑아내는 경험을 해본 적은 없지만, 못은 미늘이 있는 화살촉과는 달리 살이 많이 찢길 것 같지 않다. 아주 심하게 비틀지 않는 한 말이다.

이런 섬뜩함을 강조하는 것은 바로 성 테레사가 그리스도의 살에, 다시 말해 그의 성육신에 우리의 주의를 끌고 싶어 하기 때문인 것 같다. 그래서 그리스도가 테레사에게 "내가 너를 위해 이렇게 하는 것을 본 이상 네가 청한 것을 내가 훨씬 더 쉽게 행하리라는 점을 의심할 필요는 없으리라"고 말할 때 '이렇게 한다'는 것은 못을 제거하는 것만이 아니라 그의 현현 또한 포함한다.

그리고 바로 여기에 왼손이 관련된다. 신의 유일한 아들이 자랑스러운 왼손의 주인이 되도록 했다는 사실보다 더 신에 의한 희생을 증명해주는 것은 없기 때문이다. 신에게 이것은 최고의 굴욕인데, 16세기 에스파냐에서 왼손은 다른 어느 곳에서와 마찬가지로 하찮게 여겨졌던 것이다. 몇 십 년 후 세르반테스는 돈키호테로 하여금 산초 판자에게 이렇게 말하게 했다. '읽는 법을 모르는 인간 또는 왼손잡이인 인간은 그가 아주 비천하고 허찮은 부모한데서 났거나 그 자신이 아주 비뚤어지고 삐딱해

서 선이 그의 항복을 받아낼 수 없다는, 두 가지 가운데 한 가지 사실을 암시한다.[9] 그리고 에스파냐 작가인 프란시스코 데 케베도Francisco de Quevedo(1580~1645)의 『지옥 꿈Sueño del Infierno』(1608)에 나오는 지옥에는 특히 왼손잡이들을 위해 예약된 자리가 있다.[10]

하지만 그리스도와 관련해서 중요한 점은 인간의 모습으로 현현했기에 그가 '십자가에 못 박혔다'는 점이다. 그는 천상에서 지상으로, 신의 오른쪽에 있는 영광스러운 왕좌에서 베들레헴의 마구간으로 갔고 그 후에 십자가에서 모멸적인 죽임을 당했다. 갈 수 있는 한 가장 멀리 '왼쪽'으로 간 것이다. 그리고 지상에서 그는 '극히 비천하고 하찮은 부모'의 아들이었다. 중세 교회는 그리스도의 '십자가에 못 박히심'을 상징하는 특별한 의식을 만들어냈다. 먼지, 재, 모래가 있는 교회 한가운데 바닥에 십자 모양의 그리스어와 라틴어 알파벳을 그리는 것이 그것이다.[11] 그리스어 글자 카이(X)는 또한 그리스도의 이름 첫 글자이기도 하다.

보라기네의 야코부스Jacobus가 쓴 성인의 생애에 관한 권위서인 『황금전설』(1275경)에 나오는 '교회의 봉헌식'에 관한 한 장에서 이러한 의식이 묘사되어 있다. 야코부스는 그리스도가 십자가에 의해 비유대인들과 유대인들의 신앙을 통합했기 때문에 '처음에 오른쪽에 있었던 그가 왼쪽으로 갔음을, 머리에 있던 그가 꼬리에 놓이게 되었음을, 그리고 그 반대 역시 마찬가지임을 나타내기 위해 십자가는 (교회 바닥의) 동쪽 구석으로부터 비스듬히 서쪽 구석으로 (X자 형태로) 그려진다'고 설명한다.[12]

여기서 교차하는(가로지르는) 그리스도의 능력은 그의 통합능력과 다른 신들은 도달할 수 없는 부분에 이르는 능력을 증명한다. 그리스도

의 생애에 관한 아주 많은 그림들이 좌우교대서법이나 실뜨기 패턴과 같이 복잡한 열십자형 서사 도식을 이용하는 건 놀랄 일이 아니다. 피에로 델라 프란체스카Piero della Francesca(1416경~92)의 「성聖십자가 이야기」(1452경~66)에서는 이 두 가지를 모두 이용한다.[13]

성 테레사의 그리스도와 관련해서 훼손된 왼손은 영광의 휘장이다. 그리스도가 그것을 자랑하면서 드러내는 자부심(과 그러한 왼손을 살펴봐야 하는 필요성)은 그가 확립된 체계를 얼마나 뒤집어놓고 있는지를 보여준다. 전통적으로 신학자들이 특별히 하느님의 왼손을 언급하는 때는 심판의 날이 유일했다. 그때 하느님은 왼손으로 자신의 왼쪽에 있는, 지옥에 떨어지는 자들에게 저주를 내린다고 널리 믿고 있었다. 그래서 왼손은 최후의 순간에 내려질 가차 없는 무자비함으로 그 진가를 발휘했다.

이것은 이상하게도 싸움에서 왼손이 하는 기능과 유사하다. 대개 왼손으로 끝이 날카롭고 날이 얇은 단검을 들어올렸기 때문이다(중세 기사들은 상대에게 최후의 일격을 가할 때 단검을 사용했다). 이 단검은 자비를 의미하는 라틴어 '미세리코디아misericordia'에서 유래한 냉소적인 표현인 '수도원의 면계실免戒室, misericorde'[수도사가 특별히 허용된 음식을 먹는 방]이라고 알려졌다.

하지만 성 테레사의 환상에서 그리스도의 왼손은 느리고 상처입고 현세적인, 구원하는 사랑의 손이다. 또한 왼손은 (오른손잡이들이) 덜 사용하는 편이고 심장과 직접 연결되어 있어서 수상가手相家들은 좀더 신뢰할 만한 정보의 원천이라고 여기는 까닭에 정직한 손이기도 하다.[14] 이는 왼손의 상처가 다른 어떤 곳의 상처보다도, 심지어 그의 오른쪽에 있는 상처보다도 더 흥미로운 사실을 드러낸다는 것을 암시한다. 테레사의 환상에서 신의 위수우 쓰라린 진실보다는 감미로운 진실을 전한다.

테레사의 그리스도에 대한 환상은 난데없는 것이 아니다. 그것은 궁극적으로 왼손과 오른손 사이에 미묘하지만 중요한 구분이 이루어지고 있는『구약성서』「아가」의 한 구절에 의존한다. 「아가」는 이른바 성서에서 최고의 노래이기 때문에〔아가는 노래 중의 노래라는 뜻〕[15] 신비주의자들이나 세속의 연애시인들 모두에게 최고의 영감을 불어 넣어주었다. 그리고 테레사는 실제로 이에 대해 아주 짧은 논평을 썼다.[16]

앞서 설명한 대로 「아가」는 두 남녀가 서로에 대해, 그리고 서로에 대한 공통된 욕구와 기쁨에 대해 황홀해하며 이야기하는 열렬한 대화다. 그것은 단연코 성서에서 가장 에로틱한 책이다. '나의 임이 문틈으로 손을 밀어 넣으실 제 나는 마음이 설레어' '배꼽은 향긋한 술이 찰랑이는 동그란 술잔, 허리는 나리꽃을 두른 밀단이오.' 또한 성서 가운데서 분량이 적은 책이라는 점이 「아가」의 인기와 그것이 주는 충격을 더해주었다(「아가」는 총 8장으로밖에 구성되어 있지 않다). 클레르보의 성 베르나르두스는 특히 「아가」의 변화무쌍한 이미지와 스타카토의 리듬을 가진 짧은 문장에 깊은 인상을 받았다.

「아가」의 화자들은 보통 신랑과 신부라고 생각되었지만 이들이 정확히 신혼부부인지, 이들의 사랑의 열병이 알레고리적으로 해석될 수 있는지에 관한 문제는 「아가」를 정전으로 볼 수 있는가에 대한 논란을 유발했다. 게다가 「아가」는『구약성서』에 마지막으로 포함된 책 가운데 하나였다. 중세와 르네상스시대에 신랑은 일반적으로 예언자 모습을 한 그리스도로 여겨진 반면, 신부는 교회, 성모 마리아, 또는 인간의 영혼이라는 다양한 의미를 가졌다. 이렇게 강력한 여성 주인공을 등장시키고 있기에, 그들 자신을 쉽게 신부라고 상상할 수 있었던 여성 신비주의자들에게 「아가」는 특히 호소력을 발휘했다.

종교개혁 시기에 주요 개혁가들은 알레고리적인 성서 해석과 신비주의적인 것들에 거의 관심이 없었지만 대개 「아가」는 '특별한 경우'로 여겼다. 칼뱅은 그것이 그리스도와 교회 간의 사랑에 대해 이야기하는 것이라고 주장했다.[17] 루터는 1539년 「아가」에 대한 주석서를 펴냈는데,[18] 이는 이탈리아 종교개혁가 베네데토 폰타니니Benedetto Fontanini의 논문 「그리스도의 구제Beneficio di Cristo」(1543) 중에서도 특히 '그리스도와의 영혼의 합일'을 다룬 부분에 영향을 미쳤다.[19]

하지만 그것은 구교도 국가와 신교도 국가 모두에서 많은 인기를 끌었다. 그것이 신자는 성직자든 성인이든 중개자를 통하기보다 그리스도에 대해 배타적으로, 그리고 개개인이 직접 묵상해야 한다는 종교개혁가들의 주장에 대해 답을 주는 것으로 보였기 때문이다. 그리하여 그것은 예배자에게 신과의 직접적인 접촉을 위한 가장 중요한 성서의 모범을 제공했다. 그것은 특히 에스파냐에서 인기를 끌었다. 에스파냐에서는 루이스 데 레온Luis de Len과 십자가의 성 요한St John of the Cross〔에스파냐의 신비주의자이자 저술가이자 신학자인 후안 데 라 크루스를 말한다〕의 주석을 포함해서 그에 관한 몇몇 주석서가 나왔다.

「아가」의 신부는 성 테레사의 그리스도에 대한 환상을 짐작하게 하는 이야기를 하고 있다. 이 구절은 에로틱한 맛에 대한 일련의 은유 다음에 바로 나온다.

내가 그 그늘에 앉아서 심히 기뻐하였고 그 열매는 내 입에 달았도다. / 그가 나를 인도하여 잔칫집에 들어갔으니 그 사랑은 내 위에 깃발이로구나. / 너희는 건포도로 내 힘을 돕고 사과로 나를 시원하게 하라. 내가 사랑하므로 병이 생겼음이리. / 그가 왼팔로 내 머리를 고이고 오른팔로 나를 안는구

나His left hand *is* under my head, and His right hand shall embrace me(개역개정성서 2장 3~6절).

「아가」의 마지막 장에서 그의 왼손과 오른손에 관한 문장이 다시 나온다. 하지만 보조동사가 조건부로 바뀌어서, 그 필요성을 주장하기는 하지만 신랑이 실제로 신부를 안을 것인지에 대해서는 의문의 그림자를 드리워놓는다. '너는 왼팔로는 내 머리를 고이고 오른손으로는 나를 안았으리라His left hand *should* be under my head, and his right hand should embrace me'(개역개정성서 8장 3절).

유대인 주석가들은 시제의 변화를 무시하고 그것을 두 팔의 부둥켜안음이 아주 단단함을 의미하는 것으로 해석하는 경향이 있다. '단일한 결합, 단일한 결속.'[20] 그래서 이 구절은 유대민족을 배출하기 위해 필요했던 생식력에 대한 『구약성서』의 집착을 강화하는 것으로 보인다. '"그가 왼팔로 내 머리를 고이고 오른팔로 나를 안는구나"라고 한 것처럼 (레베카의) 남편인 이삭이 그녀를 붙잡아 팔을 그녀의 머리에 고였다. 후에 (그들의 둘째아들인) 야곱이 와서 동침하여 아주 흡족하게도 열두 종족을 낳았다.'[21]

신약(그래서 야곱과 다윗은 그리스도의 선조들이다)을 예언하는 것이라고 보는 그리스도교의 주석가들은 유대인들의 『구약성서』가 갖는 주된 의미가 오로지 현재에 대해, 그리고 신비적인 결혼보다는 실제 결혼에서의 최고의 생식력에 대해 예언하는 것이라는 해석에 만족할 수 없었다. 그 대신에 그들은 2장 6절에 주목하고, 유대인들의 '단일한 결속'을 이중의 결속으로 바꾸기 위해 2장 6절을 이용했다. 그들은 신부의 머리 밑에 왼손을 넣는 행위(현재시제 is)와 오른손으로 안는 행위(미래시제 shall)의

시제를 분명히 구분함으로써 그것이 구별된다고 비틀 수 있었다.

큰 영향을 미친 그리스도교 교부 오리게네스에게 신랑의 양손은 다르지만 둘다 필요한 기능을 가지고 있었다. 왼손은 그리스도의 현현과 수난에 대한 믿음과 그것이 인간에게 가져다준 구원에 대한 믿음을, 반면 오른손은 (미래의) 영원한 삶의 장려함과 영광을 의미했다. '우리는 '오른쪽'에 있는 모든 것을 죄지은 자들의 비탄이나 (에덴동산으로부터의) 나약한 추방도 포함하지 않는 것으로서, 그리고 '왼쪽'에 있는 모든 것을 우리를 위해 죄와 저주를 만든 그가 우리의 상처를 치유하고 우리의 죄를 떠맡을 때의 그것으로서 생각해야 한다.'[22] 가장 '왼쪽'의 것은 십자가 위 그리스도의 희생이다. 그 스스로 자신이 평범한 포로로서 조롱과 비웃음을 당하고 죽임을 당하도록 했기에 그것은 고통스럽고 굴욕적이다.

이 구절에 대한 가장 웅변적이고 열광적인 해석은 클레르보의 성 베르나르두스에게서 나왔다. 베르나르두스는 자신의 논문 「신의 사랑에 관하여On the Love of God」에서 말했다. '그의 왼손에는 그보다 더 위대한 것은 없는 저 사랑의 유물이 있다. 그 사랑에 따라 그는 그의 동포들을 위해 자신의 삶을 내려놓았다. …… 당연하게도 왼손에 저 유명하고도 유명한 경이로운 사랑이 놓여 있다. 부당함이 사라지기까지 신부는 거기에 기대고 의지할 것이다……'[23]

성 베르나르두스는 「아가」에 대한 쉰두 번째 설교에서 다시 신랑의 왼손의 제스처에 매혹된다. '그리스도께서 그렇게 스스럼없고 다정한 유대감을 가지고서 우리의 결점에 대해 자신을 낮추기를 거부하지 않으심에, 하느님이 추방된 영혼과의 결혼과 같은 놀라운 방법으로 애정을 주시고 가장 열렬한 사랑으로써 그 영혼을 신부로 받아들이기를 피하지

않으심에 나는 기쁨을 가눌 길 없노라.'[24]

성 테레사의 동시대인들은 분명 그리스도의 왼손에 대한 그녀의 환상을 「아가」와 관련지어 이해했다. 아드리안 콜라에르트Adrian Collaert와 코르넬리스 갈레Cornelis Galle가 쓴 삽화가 들어간 성 테레사의 전기인 『처녀 테레사의 삶Vita B. Virginis Theresiae』(1613, 안트베르펜)은 그녀가 성인으로 추대되는 데 크게 기여했다. 여기에 실린 삽화는 그리스도가 오른손으로는 뽑아낸 못을 든 채 왼손으로는 무릎을 꿇고 있는 테레사가 들어 올린 왼손을 쥐고 있는 모습을 보여준다. 이는 분명 그리스도와 테레사의 신비적인 결혼으로 여겨진다. 왜냐하면 그리스도의 입에서 나오는 두루마리에 테레사가 자신의 진정하고 순결한 신부라고 적혀 있기 때문이다.[25]

1583년 테레사의 몸이 발굴되었는데, 부패하지 않은 상태였다. 그래서 그녀의 심장과 양팔은 알바데토르메스[성 테레사의 임종지]에 있는 '맨발의 카르멜 수도회' 수도원의 중앙 제단에 놓인 황금 성골함에 안치되었다. 이는 그녀가 사실상 영적, 감정적으로 양손잡이임을 입증해주었다.

성 테레사가 보여주는 것과 같은, 그리스도의 왼손과 그의 '가로지르는' 능력에 매료되었다는 것은 시각예술에서도 나타난다. 「아가」와 관련해서 아기예수의 아주 활기차고 거의 곡예적인 움직임을 보여주는 레오나르도의 이미지 두 점을 예로 들 수 있다. 우피치 미술관에 있는 〈아기예수에 대한 경배Adoration〉와 런던에 있는 〈성 안나와 세례자 성 요한과 함께 있는 성모 마리아와 아기예수The Virgin and Child with Saints Anne and John the Baptist〉의 밑그림이 그것이다.

이 두 이미지에서 성모 마리아의 무릎에 앉은 아기예수는 왼쪽으로 확연하게 튀어나와 있다. 게다가 세 명의 왕들 가운데 한 사람이 바치는 선물을 받기 위해, 그리고 세례자 성 요한의 턱을 어루만지기 위해 왼손을 뻗고 있다. 런던에 있는 밑그림은 「아가」의 정신에 가장 가깝다. 대단히 신부 같은 세례자 성 요한의 턱을 그리스도가 왼손을 뻗어 애정 어리게 잡고 있을 뿐 아니라 또한 오른손으로 하늘을 가리킨다.[26)]

반 에이크의 초상화에서 조반니 아르놀피니의 왼손과 오른손의 제스처를 「아가」와 연관 지어 읽는 것도 타당하다. 아르놀피니의 아내는 오른손을 남편이 사랑스럽게 내민 왼손 위에 '올려두고' 있는 반면 그의 오른손은 위를 가리켜 영원한 가치를 암시한다. 그리스도의 수난의 이미지가 있는 둥근 거울 바로 아래에서 두 사람의 손이 '겹쳐진다crossing'는 사실은 그들이 「아가」에 나오는 신랑신부의 최신 버전임을 암시하는 것인지도 모른다. 아르놀피니와 두 방문객의 '뒤집어진' 상이 비친 '거울' 자체는 보통 그리스도의 상징이었다. 무엇보다도 그리스도는 모든 미덕의 '거울'이었다. 하지만 앞서 우리가 논의한 논문 「도덕적이고 정신적인 눈에 관하여」를 쓴 리모주의 베드로 같은 14세기의 신학자에게 십자가상은 왼쪽과 오른쪽뿐 아니라 위와 아래까지 뒤집는 기적적인 '거울'이었다.[27)]

반 에이크의 이 위대한 초상화는 주로 그리스도의 '가로지름'과 관련 있는 것처럼 보이지만 거울 위에 얹힌 십자가에 못 박힌 그리스도의 작은 이미지는 여전히 관습적이다. 그리스도의 머리가 오른쪽으로 살짝 기울어져 있어서 그의 왼쪽에 특권이 부여되지 않고 있기 때문이다. 하지만 사람들은 이러한 혁명적인 가능성 또한 상상하기 시작했다. 내가 보기에 이러한 가능성을 의도한 최초의 명백한 예는 1370년경에 나오

한 필사본 삽화(그림26)다. 이 그림은 독일의 신비주의자인 하인리히 주조가 경험한 환상을 보여준다.[28]

우리는 앞서 자신을 스스로 채찍질하는 것에 대해 논의하면서 그를 언급했다. 주조는 귀족 출신이었지만 열여덟 살의 나이에 독일 콘스탄츠에 있는 도미니쿠스 수도회 수도원에 들어갔다. 그리고 해이한 교회제도에 충격을 받아서 이후 16년 동안 무자비한 고행을 수행했고, 그러는 동안 많은 환상을 경험했다. 그는 자신의 영적 자서전인 『전형Exemplar』에서 이 모두를 이야기한다. 주조는 못이 박힌 옷을 입고 장갑을 꼈으며 등에는 못이 박힌 십자가를 묶어두었다. 그리고 예수의 모노그램IHS을 심장 위 피부에 새겼다(에스파냐 화가 프란시스코 데 수르바란Francisco de Zurbaran은 1640년경 세비야에 있는 한 도미니쿠스 수도회 교회를 위해 주조가 자신의 심장 위 피부에 예수의 모노그램을 새겨 넣는 것을 주제로 한 인상 깊은 제단화를 그렸다).

천사들의 주인이 나타나 신은 그가 참회를 계속하기를 바라지 않는다고 말한 후에 주조는 마침내 이 세 가지 고행 도구들을 강에 던져 넣었다. 그런 다음 그는 순회 설교가가 되었다. 그의 모든 저작은 기사도적인 사랑이라는 전통에 영향을 받았는데, 그 애정의 대상은 여인이 아니라 신이다. 그는 '다정한 주조'로 알려졌고 '사랑스러운'이라는 뜻의 라틴어인 아만두스라는 이름을 썼다.

앞서 말한 필사본 삽화는 주조가 쓴 『전형』의 한 텍스트에 실려 있다.[29] 이 삽화는 '그리스도가 어떻게 치품천사〔구품 천사 가운데 가장 높은 천사〕의 모습을 하고 그에게 나타나서 고통 받는 법을 가르쳐'주었는지를 보여준다. 십자가에 못 박힌 그리스도 모습을 한 날개가 여섯 개 달린 치품천사가 그에게 나타나는 것이다. 그리고 그로부터 빛이 나와 그에게

그림26. 하인리히 주조의 『전형』에 실린 삽화.

성흔을 남긴다. 그리스도-치품천사는 글귀들로 둘러싸여 있다. 주조는
날개들 위에 쓰인 그 글귀들을 본다. '기꺼이 고통을 받아들여라.' '고통
을 참을성 있게 견뎌라.' '그리스도가 그런 것처럼 고통에 익숙해져라.'

　　우리는 그리스도를 앞쪽으로부터 본다. 주조가 그의 왼쪽에 무릎을
꿇고 있고 드러난 그의 가슴팍에서 'IHS'라는 모노그램이 보인다. 그의
머리는 연인의 장미화관이 후광처럼 둘려져 있어서 주조가 그리스도이

신부임을 말해준다. 하지만 이 화가는 이 이미지를, 그리스도를 만찬에 초대하는 주조의 또 다른 환상과 뒤섞은 것 같다.

> 식탁에 앉자 그는 바로 순수한 영혼을 가진 사랑하는 손님을 앞쪽에 이웃으로 두고서 그를 아주 다정히 바라보셨다. 가끔 그가 그의 심장 쪽으로 몸을 기울였다.[30]

오늘날에는 대개 주조가 그리스도의 심장 쪽으로 몸을 기울인 것으로 해석한다. 그렇게 되면 주조는 『요한의 복음서』에서 최후의 만찬 동안 그리스도의 가슴에 머리를 기댔으며 '예수가 사랑한 이'였다고 단 한 번 언급된, 이름이 알려지지 않은 사도의 계승자가 된다(『요한의 복음서』 14장 23절). 그는 전통적으로 이 복음서의 저자인 성 요한으로 여겨졌는데, 파도바의 스크로베니 예배당에 있는 조토 디 본도네Giotto di Bondone(1266경~1337)의 〈최후의 만찬〉(1303경~05)에서 성 요한이 그리스도의 왼쪽에 앉아 그리스도의 심장에 기댄 모습이 보인다. 하지만 주조가 정확히 누가 누구의 가슴에 기댔다고 말했는지는 불분명하다.[31]

또 다른 환상에서 주조는 자신의 심장을 들여다보다가 신의 팔에 안겨서 신의 심장에 밀착된 채 '신 옆에 사랑스럽게 기대고 있는' 영원한 지혜의 알레고리 인물을 발견한다.[32] 따라서 영원한 지혜는 신의 '심장' 쪽에 있음에 틀림없다. 그리고 신이 그녀를 자신의 심장에 밀착시키려면 자신의 왼쪽으로 상체를 구부려야만 한다. 주조에게 실로 중요한 것은 심장의 교감과 몰두하는 마음이었다. 이를 위해 화가는 주조를 그리스도의 심장 쪽에 위치시키고 그리스도가 자신의 왼쪽, 즉 심장 쪽으로 몸을 기울이도록 한다.[33]

십자가에 못 박힌 그리스도가 자신의 왼쪽을 보고 있을 뿐 아니라 사실상 몸 왼쪽을 보이고 있는 최초의 주요 미술작품은 북이탈리아의 궁정화가 피사넬로가 제작한 것이었다. 피사넬로는 반 에이크 같은 북유럽의 동시대 미술가들 못지않게 그림 주제로 삼은 이야기의 '세속적인' 세부묘사에 매료되어 있었다. 그는 그의 시대에 가장 유명한 이탈리아 화가가 될 터였다.

그림의 세부묘사가 더 없이 뛰어난 〈성 외스타슈의 환상The Vision of St Eustace〉(1438경~42, 그림27)은 이 화가가 그린 것으로, 남아 있는 네 점의 패널화 가운데 하나다. 이것은 아마도 한 귀족 후원자를 위해 제작되었을 것이다.[34] 『황금전설』에는 인정 많은 로마 군인 플라키두스에 관한 이야기가 나온다. 그는 사냥을 나갔다가 뿔 사이에 빛나는 십자가상을 지닌 수사슴의 환영을 본다. 그리스도는 플라키두스에게 그의 선행에 대해 듣고서 그를 찾아 나서기로 결심했다고 말한다. 플라키두스는 즉시 그리스도교로 개종하고 이름을 외스타슈로 바꾸었다.

피사넬로의 그림에서 플라키두스는 최신 궁정패션으로 화려하게 차려입고서 말을 타고 신록의 풍경 사이를 달린다. 그는 막 그리스도를 알아보고서 말머리를 왼쪽으로 돌리기 시작했다. 이 그림에는 개, 토끼, 새, 사슴 두 마리, 곰 등 온갖 동물들이 자유로이 흩어져 있다. 그리스도는 확실하게 몸 왼쪽을 보이고 있고 후광이 드리워진 머리를 왼쪽으로 기울인 채 얼굴을 왼쪽으로 향하고 있다. 그가 죽은 것은 당연하다. 오른쪽 상처에서 피가 흘러나오기 때문이다. 하지만 눈을 아주 살짝 뜨고서 지나가는 사냥꾼을 세심히 살피는 것 같다. 그래서 우리는 실로 그가 살아 있는 게 분명하다고 생각한다. 왜냐하면 이전의 십자가상에서 그의 죽음은 대개 그가 자신의 오른쪽을 향하고 있는 모습으로 묘사되

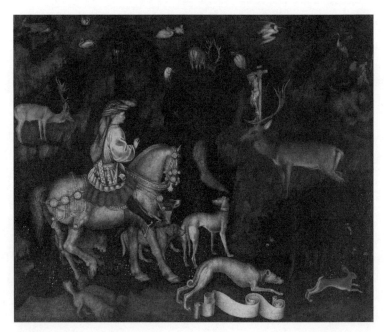

그림27. 피사넬로, 〈성 외스타슈의 환상〉.

었기 때문이다.

그리스도의 오른팔은 그의 머리와 황금빛 후광에 가려져 있어서 오른손 손가락 끝만 보일 뿐이다. 들어 올린 왼팔과 가슴 왼쪽의 갈비뼈는 완전히 드러나 아주 밝게 빛나고 있다. 측면의 비슷한 대비가 사슴에게 일어난다. 사슴의 오른쪽 뿔은 거의 보이지 않는 반면 왼쪽 뿔은 갈색 불길처럼 황홀하게 위로 피어오른다. 십자가에 못 박힌 그리스도를 위한 다양한 스케치들이 담긴 한 데생에서 피사넬로가 이 부분에 얼마나 심혈을 기울였는지, 완전히 새로운 이 모티프를 개발하는 데 얼마나 오랜 시간이 걸렸는지를 알 수 있다.

처음에 그는 그리스도의 오른손을 분명하게 보여주려 했던 것 같다.

이 데생에서 완성된 오른손이 보이기 때문이다. 이 데생의 아래쪽에는 그리스도의 고개가 숙여진, 그래서 죽은 것 같은 모습으로 그려진 다른 스케치들이 있다. 유화로 그린 그림에서 그리스도의 발은 오른발이 왼발 위에 놓여야 한다는 관습과 달리 나란히 놓여 있다.

십자가 위 그리스도의 존재가 없다면 이 그림의 배경은 지상낙원일 것이다. 따라서 이 그림은 단순히 사냥과 같은 세속적인 즐거움에 대한 부인을 보여주는 게 아니다. 실제로 『황금전설』에서는 그리스도 자신이 개종하기에 적합한 사람들을 찾아 나선 사냥꾼이 된다. 왼쪽을 향한 그리스도는 그가 세속에 몸담고 마음을 쏟고 있음을 강하게 상기시킨다. 그리고 우리는 이 그림에서 자연과 패션에 대해서도 마찬가지로 경탄하며 즐기게 된다. 십자가에 못 박힌 그리스도에 대한 성인의 환상은 자주 묘사되는 주제지만, 이것은 성인이 그리스도의 왼쪽에서 다가가는 모습을 보여주는 최초의 '액션' 이미지인 것으로 보인다.[35] 그리고 여기서 그리스도는 자신의 왼쪽을 보고 있다.

그리스도, 외스타슈와 말, 주변에 있는 동물들의 움직임은 이 만남에 심히 순간적인 느낌을 부여한다. 하지만 이는 왼쪽으로 흘깃 쳐다보는 그리스도의 시선에 의해 표명된, 세속적인 존재의 수용에 상응한다. 이 작품은 약속된 미래에 대한 것이라기보다는 '지금' '여기'에 대한 그림이다. 이 그림을 떠올리는 귀족은 즉시 사냥을 떠나는 것에 대해 꺼림칙한 느낌을 갖지 않을 것이다.

몇 년 후 피사넬로는 큰 영향을 미쳤으며 훨씬 더 움직임이 넘쳐나는 〈도메니코 말라테스타 노벨로의 초상메달Portrait Medal of Domenico Malatesta Novello〉(1446경~52, 그림28)에서 이 주제를 다시 다룬다.[36] 도메니코는 판돌포 말라테스타 3세Pandolfo III Malatesta의 세 번째 사생

아였다. 판돌포 말라테스타 3세는 아주 성공한 용병대장으로 리미니〔오늘날 이탈리아 중부에 있는 도시〕와 그 주변 지역의 영주가 되었다. 도메니코는 1428년 마르틴 5세 교황으로부터 적출로 인정받아 체세나〔오늘날 이탈리아 북부에 있는 도시〕의 통치자가 되었다. 하지만 전해지는 또 다른 설에 따르면, 그는 권위 있는 도서관을 보유한, 매우 조용하고 학구적인 사람이었다. 1435년 그는 비올란테 다 몬테펠트로와 결혼했지만 그녀는 일찌감치 순결서약을 해서 결혼생활 내내 순결을 유지했다.

이 메달은 도메니코가 1444년 몬톨모 전투에서 한 서약에서 영감을 받았다. 이 전투에서 프란체스코 스포르차의 군대에 포로로 잡힌 위기 상황에서 도메니코는 만약 자신이 탈출하게 되면 거룩하신 그리스도의 고난에 바치는 병원을 세우겠노라고 약속했다. 그리고 이는 1452년에 실행되었다. 이 메달의 앞면에는 도메니코의 (왼쪽) 옆얼굴 초상이 있고 뒷면에는 황량한 풍경 속에서 완전무장한 기사가 십자가의 발치에 무릎을 꿇고 있는 모습이 보인다.

그리스도의 모습은 성 외스타슈 그림과 아주 많이 닮았는데, 감지하기는 조금 어렵지만 중요한 차이가 있다. 이 그리스도에게는 후광이 없다. 하지만 머리 주변에 후광이 없음에도 그의 오른손 손가락 끝도 보이지 않는다. 오른쪽 옆구리에서 피가 솟구치지는 않지만 일종의 시각적 보상으로서 그가 허리에 두른 천 끝이 그의 왼쪽으로 부풀어 올라 있다. 마치 그것을 꽉 붙잡아주기를 요구하는 것처럼. 그리스도는 십자가의 약간 왼쪽에 무릎을 꿇은 기사를 자애롭게 내려다본다. 기사의 무릎 근처에는 돌과 진흙이 섞여 있다. 풍경은 아주 황량하고 완전히 죽어버린 두 그루 나무가 있다. 기사의 말은 약간 왼쪽에 있는 나무에 묶여 있으며 뒷모습을 보이고 있다. 말의 엉덩이가 뛰어난 단축법으로 묘사되

그림28. 피사넬로, 〈도메니코 말라테스타 노벨로의 초상메달〉.

어 있다. 말의 머리가 왼쪽으로 향해 있어서 말의 왼쪽 눈이 보이고 그래서 이 이미지의 왼쪽 방향성이 강화된다.

기사도문학에서 길가의 십자가(또는 예배당이나 은둔자의 집)를 지날 때 그 십자가는 보통 오른쪽, 즉 '상서롭고' '축복을 받은' 쪽에 있다.[37] 기사도에 대한 권위 있는 길잡이 역할을 한 작가 라몬 룰Ramón Lull(1232~1315)〔오늘날 에스파냐령인 지중해 서부에 있는 마조르카섬의 팔마에서 태어난 작가이자 철학자〕에 관한 익명의 전기에서 우리는 그리스도를 왼쪽에 두게 될 때의 트라우마를 알 수 있다.

룰은 아직 젊었을 때 그는 자신의 오른쪽에서 그리스도의 환상을 보았다. 하지만 아파서 누운 룰은 자신이 죽어가고 있다고 믿은 까닭에 될 대로 되라는 식이었다. '한 사제가 예수 그리스도의 귀하신 몸(성체)을 가져와서 그의 앞에 서서 그에게 건네주고자 했다. 이 거룩한 대가(룰)는 자신의 머리가 강제로 (자신의) 오른쪽으로 돌려지는 것을 느꼈다. 또한 예수 그리스도의 귀하신 몸이 (자신의) 왼손에 건네지면서 그에게 '만약 네가 지금 성대로 나를 받아들이고자 한다면 너는 그에 합당

한 벌을 받으리라'고 말하는 것 같았다.[38] 다시 머리가 자신의 오른쪽으로 밀어젖혀지는 것을 느꼈을 때 룰은 침대에서 뛰어내려 그 사제의 발 아래 엎드렸다.

도메니코와 말의 위치는 그가 자신의 몸 왼쪽으로부터 십자가에 접근했음을 암시한다. 덜 선호하는 왼쪽에 그리스도를 위치시킴으로써, 그가 몬톨모 전투에서 위기상황에 놓인 것은 그의 죄에 대한 벌이었음을 암시한다. 하지만 마찬가지로 왼쪽으로부터 접근함으로써 도메니코는 그의 겸손함을 드러냈다. 그리고 이는 물론 그가 살아남는다면 병원을 세우겠다는 그의 약속에서 분명해진다.

십자가에 못 박힌 그리스도와 관련된 도상의 이러한 혁신은 심히 대담한 것이었다. 하지만 우리는 중세와 르네상스시대에 여전히 영향력을 가졌던 그리스로마의 골상학 관련 논문들에서 이루어지고 있는 오른쪽 또는 왼쪽으로 기울어진 목에 관한 논의들을 살펴봄으로써 그 문화적 맥락을 거의 정확히 재구성해볼 수 있다. 왼쪽으로 기울어진 목은 그의 애정 성향을 보여주는 것으로 여겨졌다. 목이 왼쪽으로 기울어진 인물로서 역사적으로 가장 유명한 이는 피사넬로의 최대 후원자인 페라라 후작 레오넬로 데스테의 궁정에 영감을 불어 넣어준 알렉산드로스 대왕이었다.[39] 알렉산드로스 대왕의 옆얼굴이 새겨진 마케도니아의 동전을 그대로 베낀 한 데생(1434경~38)이 지금도 남아 있다.[40]

그리스 역사가 플루타르크는 알렉산드로스 대왕의 모습을 가장 상세하게 묘사했다. 그의 『알렉산드로스 대왕의 생애Life of Alexander the Great』(110경)는 레오넬로 데스테에게 후원받은 인문주의자인 베로나의 과리노에 의해 라틴어로 번역되었다.[41] 플루타르크는 알렉산드로스 대왕이 천하무적의 정복자일 뿐 아니라 감성이 넘치는 인물이라는 점을

암시했다. 플루타르크는 고대그리스의 조각가 리시포스Lysippos가 알렉산드로스 대왕을 정확하게 묘사한 유일한 미술가라고 칭찬했다. '(알렉산드로스의) 외모는 그 왕이 자신을 묘사하기에 충분히 훌륭하다고 생각한 유일한 조각가인 리시포스의 초상화들에 의해 가장 잘 전달된다. 이후 그의 많은 후임자들과 동료들이 모방하고자 애썼던 특성들, 말하자면 살짝 왼쪽으로 기운 균형이 잘 잡힌 목과 매혹된 눈길을 이 조각가는 정확히 포착했다.'42)

오늘날 학자들은 플루타르크가 믿을 만한 출처로부터 얻은 정보를 전하고 있는 것인지 아니면 단지 리시포스의 초상화에서 발견되는 관습을 서술하고 있는 것인지를 놓고 논쟁하고 있다. 중세시대에는 이로부터 알렉산드로스 대왕이 동방을 정복하는 동안 왕이 왼손잡이인 민족을 만났다는 전설이 생겨난 것 같다. 이 이야기는 유대 역사가인 플라비우스 요세푸스Flavius Josephus(37경~100경)가 쓴 것으로 오해받기도 했지만, 아마도 10세기에 이탈리아에서 엮인 책인 『요시폰서The Book of Josippon』에 나온다. '그리고 (알렉산드로스가) 또 다른 이에게 물었다. "어느 쪽이 더 낫소, 오른쪽과 왼쪽 중에?" 그러자 그가 대답했다. "왼쪽이지요. 왜냐하면 그 여자는 먼저 왼쪽에서 아들을 간호하기 때문입니다. 그리고 왕족 출신의 왕들은 왼손잡이지요."'43) 12세기에 이것은 알렉산드로스 자신이 왼손잡이라는 식으로 한층 더 변형되었다.44)

알렉산드로스의 왼쪽으로 기울어진 목과 매혹된 눈길에 대한 플루타르크의 긍정적인 해석은 이러한 방향성과 성향을 아주 부정적으로 보는 경향이 있는 당대의 골상학 이론에 위배된다. 그 이론에 따르면 그것은 다정한 눈길이 아니라 음탕한 눈길이었다. 최신 골상학 이론을 처음으로 성문화하고자 했던 마르쿠스 안토니우스 폴레몬Marcus Antonius

Polemon(88경~144)은 왼쪽으로 기울어진 목이 '우둔하고 간통을 즐기는 징후'라고 생각했다.[45] 3세기 이후 즈음에 살았던 소피스트 아다만티우스Adamantius는 왼쪽을 향한 눈이 '방탕함'을 의미하며[46] '외설적이고 아무 생각이 없는 사람의 목은 왼쪽을 본다'고 했다.[47]

당시 아리스토텔레스가 쓴 것으로 여겨지던 또 다른 골상학 논문은 '매혹된 다정한 눈길'이 외모에 관심이 많은 남자들과 여자들의 특징이라고 말한다.[48] 이는 사실 특정 여성, 즉 베누스 여신과 관련이 있었다. 고대그리스의 조각가 프락시텔레스Praxiteles는 베누스 여신을 머리가 자신의 왼쪽으로 기울어진 채 왼쪽을 향한 모습으로 묘사했다.[49] 어떤 골상학자들은 목이 오른쪽으로 기울어지는 것에 대해서도 마찬가지로 탐탁찮아 했다. 아리스토텔레스가 쓴 것으로 사칭된 골상학 논문에서는 머리가 그들의 오른쪽 어깨 위에 걸려 있는 사람은 일탈적이라고 말한다. 하지만 오른쪽으로 기울어진 목에 대해서는 훨씬 더 의견이 분분했다. 아다만티우스는 '규율이 있고 사려 깊으며 도덕적인 사람의 목은 오른쪽을 본다'고 주장했다.[50]

1856년에 재발견된, 로마의 팔라티누스 언덕에 있는 왕궁 벽의 회반죽에 거칠게 그려진 십자가상에 대한 3세기의 패러디에 이러한 믿음이 영향을 미쳤을 것이다. 여기에는 나귀 머리를 한 십자가에 못 박힌 남자가 뒷모습을 보이고 있다(그의 엉덩이는 살집이 풍성하다). 그의 커다란 머리와 기다란 목은 그의 왼쪽에 있는 남자 구경꾼에게 기울어져 있다. 여기에는 그리스어로 '알렉사메노스, 숭배하라!'고 씌어 있다.[51] 구경꾼은 자신의 오른쪽을 보고 있지만 그의 이름이 알렉산드로스 대왕과 비슷하다는 점이 완전히 우연은 아닐 것이다.

르네상스시대의 골상학자들은 이와 동일한 클리셰를 반복했다.[52]

하지만 이탈리아의 자연철학자 잠바티스타 델라 포르타Giambattista della Porta(1535경~1615)는 알렉산드로스의 목이 왼쪽으로 기울어져 있다는 생각 때문에 아주 혼란스러워 했다. 그래서 그는 자신의 「인간의 골상에 관하여Della Fisionomia dell'Uomo」(1601/10)에서 플루타르크가 알렉산드로스의 목이 오른쪽으로 기울어져 있다고 말했다고 주장했다![53] 셰익스피어는 희곡 「사랑의 헛수고」(1590년대 초)에서 이런 유의 고의적인 오독을 조롱하고 있는 것 같다. 목사보 너새니얼이 자기가 알렉산드로스 대왕이라고 했을 때 그는 이런 반응에 기가 죽는다. "당신 코가 아니라고 말하는데? 왜냐하면 그게 너무 오른쪽에 있거든."[54]

물론 골상학자들은 영구적인 신체 변형에 대해 이야기하고 있으며 이는 죽음에 임하는 자세 같은 것과는 다르다. 하지만 십자가에 못 박힌 그리스도의 머리를 묘사하는 방식에서 특별히 자연스럽거나 특별히 비영구적인 것은 없다. 왜냐하면 가장 '자연스러운' 자세는 머리가 앞으로 맥없이 수그러진 것일 테지만 그리스도의 머리는 거의 항상 오른쪽으로 기울어져 있기 때문이다.

예술을 통해 영원해진 그리스도의 머리 위치가 어쨌든 골상학 이론의 영향을 받았으리라는 추측이 터무니없지는 않다. 주조에게, 그리고 피사넬로에게 거의 틀림없이 왼쪽을 향한 그리스도는 모든 인간을 사랑한 대단한 연인이며 그들을 위해 죽을 준비가 되어 있음을, 그리고 (주조의 경우에는) 그들과 만찬을 들 준비가 되어 있음을 증명하는 것이었다.

왼쪽으로 방향 지어진, 왼쪽을 바라보는 그리스도라는 피사넬로의 놀라운 모티프는 아마도 너무나 급진적이었기에 곧장 결실을 맺지는 못했다. 동시대 베네치아 미술가인 야코포 벨리니Jacopo Bellini(1400~70)는

성 외스타슈의 환상을 묘사한 데생을 세 점 제작했는데, 이들은 피사넬로의 그림(1445경~60)에 영감을 받았음에 틀림없다. 하지만 이 세 점의 데생 중 어디에서도 그리스도는 자신의 왼쪽을 보지 않는다. 구성이 가장 충실한 데생에서는 십자가 위의 그리스도가 완전히 생략되어 있고, 다른 두 점의 데생에서는 그리스도의 머리가 그의 오른쪽으로 기울어져 있다.[55] 벨리니는 분명 그리스도가 자신의 왼쪽을 바라보면서 머리를 왼쪽으로 기울이고 있다는 생각이 불편했을 것이다. 그리스도가 포함된 두 점의 데생에서 그리스도의 몸 앞쪽과 오른쪽이 보이며 오른발이 조심스럽게 왼발 위에 놓여 있다.

전해지는 인상들로 판단하건대, 피사넬로의 도메니코 말라테스타 노벨로의 메달은 그의 작품 가운데 가장 인기를 끈 것 가운데 하나였다.[56] 하지만 실제로는 16세기와 종교개혁 시기에 이르러서야 미술가들이 피사넬로의 유산을 직접 기반으로 해서 십자가에 못 박힌 그리스도의 왼쪽으로부터 보여주었다. 루카스 크라나흐Lucas Cranach(1472~1553)는 1529년경 제작한 판화 〈율법과 복음서The Law and the Gospels〉에서 다시 피사넬로의 유산을 참조한다. 루터파를 따르는 이 판화는 종교개혁 시기에 나온 중요한 이미지다. 크라나흐는 몇몇 그림들에서 조금씩 변화를 주면서 이 모티프를 거듭 다루었다.

이를 통해 왼쪽부터 보이거나 또는 자신의 왼쪽을 바라보는 십자가 위 그리스도라는 모티프가 확실한 대안으로 확립된 것 같다. 포르데노네Pordenone(1483경~1539)〔본명은 조반니 안토니오 데 사키〕, 파올로 베로네세Paolo Veronese(1528~88), 티치아노, 틴토레토Tintoretto(1518~94), 페테르 파울 루벤스Peter Paul Rubens(1577~1640), 야코브 요르단스Jacob Jordaens(1593~1678), 푸생, 그리고 벨리니 등 다른 화가들의 작품

들에서도 이 모티프를 찾아볼 수 있다.

크라나흐의 판화는 전경 한가운데에 있는 나무에 경첩이 달린 두폭화다. 나무의 왼쪽(우리의 오른쪽)에 벌거벗은 '보통 사람'이 서 있다. 나무 이쪽에는 잎이 무성하지만 다른 쪽 가지는 앙상하다. 이는 '보통 사람'이 세례자 성 요한이 가리키는 십자가에 못 박힌 구세주 그리스도를, 그리고 그 아래 무덤에서 걸어 나오는 그리스도의 부활을 보고 있기 때문이다. 나무의 가지가 앙상한 다른 쪽에서 우리는 아담과 이브의 유혹과 추방을 본다. 벌거벗은 남자가 창을 가진 해골에 인해 횃불 쪽으로 내몰리고 모세가 십계명('율법 판')을 들고 있다. 이는 그리스도 이전에는 율법이 실행될 수 없고 오로지 죄와 죽음과 지옥살이만 초래될 뿐임을 암시한다.[57]

오리게네스가 설명하고 있는 것처럼 주인공의 오른쪽에 『구약성서』의 장면들이, 왼쪽에 『신약성서』의 장면들이 놓이는 것은 전통적인 배치방식이다. '어떤 율법은 그의 현현 이전부터 작동하고 있었고, 어떤 율법은 그의 현현에 의해 작동한다. 신의 경제에서 그가 살을 갖기 전부터 작동되던 일부 신의 말씀은 그의 오른손으로 여겨질 수 있고 그의 현현을 통해 작동되는 신의 말씀은 그의 왼손으로 일컬어질 수 있다.'[58]

이 판화의 십자가상은 피사넬로의 메달과 훨씬 더 비슷하게 묘사되어 있다. 아마도 크라나흐는 피사넬로의 메달을 알고 있었을 것이다(그것은 독일에 알려져 있었고 손으로 그린 복제품이 제작되었는데 이는 이전에 알브레히트 알트도르퍼Albrecht Altdorfer(1480경~1538)의 작품으로 여겨졌다). 십자가는 우리를 바라보는 그리스도와 더불어 왼쪽으로부터 비스듬하게 보인다.

하지만 극적인 '역전reversal' 속에서, 그리스도의 몸통 한가운데에

있는 상처에서 벌거벗은 채 참회하는 전경의 남자 쪽, 즉 왼쪽으로 구원하는 피의 분수가 뿜어져 나온다. 이는 전통적인 성흔 이미지와 표면적으로 유사하다. 성 프란체스코에게 성흔이 생겨날 때 그리스도의 다섯 군데 상처에서 나온 빛이 이 성인의 몸의 동일한 위치로 지나간다. 그래서 그리스도의 오른쪽에 있는 상처에서 나오는 빛이 성 프란체스코의 몸 오른쪽에 이르기 위해서는 그의 몸을 '가로질러' 가야 했다.

이 판화에서는 별다른 빛이 없지만 피가 소방관의 호스에서 물이 뿜어지듯 뿜어져 나오고, 그래서 그 피가 '보통 사람'의 오른쪽을 겨냥하는 것은 쓸데없는 일이다. 크라나흐는 이 구성을 바탕으로 한 유화들에서 반복해서 이런 식으로 피가 뿜어져 나오도록 하고 있으며, 그것은 〈바이마르 제단화Weimar Altarpiece〉(1555)에서 가장 극적으로 표현된다. 〈바이마르 제단화〉에서 크라나흐는 그리스도의 왼쪽에 선 자신을 묘사하는데, 핏줄기가 세례식의 폭포처럼 그의 머리에 쏟아진다.[59]

마르틴 루터의 『독일신학』(1516/18) 출판은 루터 아들의 대부였던 크라나흐를 고무시켰고 그에 따라 크라나흐는 이처럼 과감한 십자가에 못 박힌 그리스도 이미지를 만들게 되었다. 이와 관련된 구절이 인간 영혼의 왼쪽과 오른쪽 눈에 대한 논의 바로 전, 다시 말해 이 책의 초판 시작부분에 나온다. 인간은 한 번에 한쪽 눈만을 작동시킬 수 있어서 선하거나 악할 뿐인 반면, 예수 그리스도는 양쪽 눈을 동시에 작동시킬 수 있다.

그리스도의 영혼이 어떻게 오른쪽 눈과 왼쪽 눈, 두 눈을 갖는다고 쓰여 있는지를 기억하라. 태초에 이것들이 창조될 때 그리스도의 영혼은 그 오른쪽 눈을 영원과 하느님에게 향했고 그래서 요지부동하게 신과 신성한 완전

함을 바라보고 그와 함께했다. 이 눈은 인간의 외적 삶에서 일찍이 경험된 것을 능가하는 시련들, 온갖 영고성쇠, 고역, 불안, 고통, 고뇌, 괴로움에도 흔들리지 않고 방해받지 않았다.

하지만 동시에 피조물의 세상을 꿰뚫고 우리들의 차이를 식별하는 그리스도의 영혼의 왼쪽 눈, 즉 그의 다른 영적 눈은 어떤 사람들이 더 선하고 덜 선한지, 어떤 사람들이 더 고귀하고 덜 고귀한지를 보았다. 그리스도의 외적 실재는 그러한 내적 식별력에 부합되게 조직된다. …… 그의 영혼의 왼쪽 눈인 육체는 고통, 곤경, 고역을 겪을 만큼 겪었다.[60]

홀바인의 〈무덤 속 사망하신 그리스도의 육신Body of the Dead Christ in the Tomb〉(1521~22)에서 그리스도의 시체가 오른쪽 옆모습을 보이면서 우리 앞에 늘어져 있다. 머리는 그의 오른쪽으로 기울고 오른쪽 눈은 여전히 무시무시하게 뜨여 있다. 마치 '영원을' 응시하는 것처럼. 이 그림은 앞서 인용한 두 단락 가운데 첫 번째 단락을 예시하는 것 같다.[61] 하지만 크라나흐는 두 번째 단락과 더 관련이 있다. 분명하게 왼쪽으로 향하는 궤적을 보여주는 크라나흐의 그리스도의 피는 진정 '피조물의 세상'을 꿰뚫고 있으며 그리스도가 얼마나 충분히 '고통, 곤경, 고역을 겪을 만큼 겪'는지를 보여준다.[62]

크라나흐가 그리스도 몸의 가운데로 상처를 옮기는 것은 꼭 필요했으며, 그저 실용적인 관점에서만 그렇게 한 것이 아니었다(만약 상처가 몸 오른쪽으로 좀더 돌아가 있으면 분출되는 피가 우리에게 닿을 수 없기 때문이라고 말하기는 어렵다). 크라나흐는 상처를 오른쪽에서 심장 쪽으로 좀더 가까이 옮기고 있는 것이다. 실제로 우리는 분출하는 피의 힘과 양이,

그것이 그리스도의 심장에서 직접 뿜어져 나오기 때문이라고 확실히 인식하게 된다.

상처는 예배를 올리는 사람이 그리스도와 결합(결혼)할 수 있도록 하기 위해 옮겨졌다. 이러한 논리의 발전은 크라나흐의 동시대인으로 도미니쿠스 수도회 수도사인 에크하르트와 주조, 요한네스 타울러Johannes Tauler(1294~1361)〔주조와 타울러는 모두 에크하르트의 제자였다〕가 쓴 묵상지도서에 나오는 한 구절에 이미 암시되어 있다. '그리스도의 옆구리는 그의 심장으로부터 멀지 않은 곳에 뚫렸다. 그의 심장으로 가는 입구가 우리에게 열린 것일지 모른다.'[63]

크라나흐의 이미지들은 죽거나 죽어가는 그리스도의 '심장' 쪽에 점점 더 특권을 부여하는 경향을 보여주는 가장 두드러진 예들 중 하나다. 15세기에 프라 안젤리코는 그리스도의 몸통 한가운데에 좀더 가까운 곳에 상처를 위치시켰다. 그리고 산마르코 박물관에 있는 〈그리스도의 죽음을 슬퍼함Lamentation over the Dead Christ〉에서는 심지어 그리스도의 늘어진 시체의 왼쪽 옆모습을 묘사하기도 했다. 중세미술가들은 아주 가끔 그리스도를 매장하는 장면에서 그의 왼쪽을 묘사하기는 했지만 그 육신은 보통 관람자로부터 확실히 거리를 유지했다.

도나텔로는 '그리스도의 죽음을 슬퍼함'을 주제로 작은 청동부조(1460경)를 제작했고 로히어르 판 데르 베이던Rogier van der Weyden(1400경~64)은 〈피에타Piet〉〔미라플로레스에 있는 세폭화 가운데 중앙 패널화, 피에타는 이탈리아어로 '자비를 베푸소서'라는 뜻으로, 성모 마리아가 죽은 그리스도를 안고 있는 모습을 표현한 이미지를 말한다〕를 그렸는데, 여기서 전경에 있는 그리스도의 몸은 왼쪽으로부터 보인다.

하지만 가장 극적이고 확실한 반전은 1490년대에 일어난다. 1490

년대 중반에 산드로 보티첼리Sandro Botticelli(1445경~1510)는 '그리스도의 죽음을 슬퍼함'을 주제로 두 점의 중요한 제단화(1490경과 1495경)를 그렸다. 여기서 그리스도의 몸은 관람자를 향해 왼쪽 옆모습으로 묘사된다. 그리고 옆구리의 상처는 몸 한가운데로 옮겨졌거나 거의 알아볼 수 없는 반면 그의 '심장' 쪽은 우리에게 완전히 노출되어 있다.[64] 이러한 왼쪽의 과시는 옆에서 몹시 슬퍼하는 사람들과 연관되어서 보티첼리의 그림들이 모든 르네상스 미술에서 가장 감동적인 것들 가운데 하나로 다가오게 한다.[65]

뒤러는 도상적으로 훨씬 더 대담하다. 그의 〈대수난Large Passion〉 연작의 하나인 〈그리스도, 십자가에서 내리심Deposition of Christ〉(1497경~1500)이라는 목판화는 그리스도의 몸을 왼쪽으로부터 보여줄 뿐 아니라 왼쪽의 상처를 심장 바로 아래에 있는 것으로 묘사한다. 이는 고대 이래 상처를 '심장' 쪽에 묘사한 첫 번째 사례로 보인다.[66] 그것은 조각칼이 미끄러진 흔적이 아니다. 〈대수난〉 연작에서 오른쪽의 상처가 그렇게 크게 보이거나 확실하지 않기 때문이다. 그리스도의 몸은 화면 오른쪽 아래에 쓰러져 있으며 거의 불가능한 자세로 비틀려 있다. 십자가와 관련해서 그리스도는 왼쪽 아래로 최대한 멀리 떨어져 있다.

〈그리스도, 십자가에 매달리심Crucifixion〉, 〈그리스도의 죽음을 슬퍼함Lamentation〉, 〈그리스도의 부활Resurrection〉을 묘사하는 동일한 연작에 속한 다른 목판화들에서도 우리는 그리스도의 왼쪽에서 그를 본다. 비록 그의 상처가 왼쪽으로 옮겨진 것 같지는 않지만 말이다. 그리스도의 오른쪽을 묘사하는 비교적 아주 드문 경우에서도 마찬가지로 뒤러는 상처를 거의 묘사하지 않는다.

왼쪽에 있는 상처와 왼쪽 옆모습으로 보이는 손상된 몸은 뒤러에게

특별한 의미를 가졌을지 모른다. 후에 그린 〈아픈 뒤러The Sick Dürer〉라는 자화상 소묘에서 그는 자신을 〈그리스도, 십자가에서 내리심〉에 나오는 터부룩한 긴 머리칼과 막대기 같은 몸을 가진 그리스도와 아주 유사하게 그리고 있다. 그리고 그는 그의 왼쪽에 비슷한 위치에 있는 '상처'를 가리킨다. 거기에는 동그라미가 그려져 있다. 이것은 전통적으로 우울질melancholia〔히포크라테스는 사람의 체액을 혈액 · 점액 · 담즙 · 흑담즙으로 분류하고 지배적인 체액에 따라 기질이 결정되며 그 가운데서도 흑담즙이 지배적이면 우울질을 갖는다고 보았다. 이 우울질은 신중하고 소극적이며 말이 없고 상처받기 쉬운 비관적인 기질로, 흔히 예술가적 기질로 여겨졌다〕의 자리인 비장, 쓸개, 간의 위치다.

뒤러는 자신의 판화에서 다시 그리스도의 상처를 비슷한 위치에 놓음으로써 그 주인공과 관람자들이 경험하는 비애감을 심화시키고자 했을 것이다. 오른쪽 아래에 그리스도와 성모 마리아가 쓰러져 있는 〈그리스도, 십자가에서 내리심〉은 〈멜랑콜리아 1권Melencolia I〉의 전조로 여겨졌을 것이다. 〈멜랑콜리아 1권〉에서 괴로워하는 멜랑콜리아의 알레고리 인물은 비슷한 위치에 쭈그리고 앉은 모습으로, 왼쪽 옆모습을 보이고 있으며 오지 않을 것 같은 정신적 위안을 찾아 오른쪽을 올려다본다.

그뤼네발트가 이젠하임 제단화(1515년에 완성됨)의 외부쪽 패널화들을 제작하면서 이들을 완전히 왼쪽으로 방향짓는 급진적인 결정을 내리게 하는 데 뒤러의 판화들이 영향을 미쳤을 것이다(그림1 참조). 이젠하임에 있는 성 안토니우스의 병원수도회를 위해 제작된 이 제단화는 일찍이 '그리스도, 십자가에 못 박히심'을 주제로 한 그림 가운데 가장 크다. 그리스도의 옆구리에 크게 벌어진 상처가 관습적인 위치, 즉 오른쪽

에 있기는 하지만 중앙 패널화에 있는 십자가에 못 박힌 그리스도는 발판이 있는 십자가의 가운데 수직선의 왼쪽으로 밀려서 매달려 있고 발역시 같은 방향으로 심히 비틀어져 있다.

게다가 십자가 자체가 한가운데에 있지 않고 주인공의 왼쪽으로 밀려나 있다. 이는 제단화에서 전례가 없다. 실제적인 고려사항이 부분적으로 이러한 혁신적인 구성에 영향을 미쳤을 것이다. 왜냐하면 그렇지 않으면 패널들이 벌어져 이 이미지의 한가운데에 수직으로 난 틈에 그리스도의 머리와 몸통이 놓였을 것이고 그래서 뒷면에 있는 부활하는 그리스도의 이미지가 드러나 보였을 터이기 때문이다.

하지만 극적으로 왼쪽으로 기울어진 그리스도가 그뤼네발트와 그의 후원자들에게는 괜찮았던 것 같다. 게다가 이러한 왼쪽 방향성은 바로 아래에 위치한 프리델라의 패널화인 〈그리스도의 매장Entombment〉에서 한층 더 강조된다. 〈그리스도의 매장〉은 '심장' 쪽으로부터 그리스도의 쭉 뻗은 시체를 보여주어서 그의 머리와 몸통이 패널화의 오른쪽을 채우고 있다. 다시 말해 매장된 그리스도는 십자가에 못 박힌 그리스도의 왼쪽에 위치하는 것이다. 십자가에 못 박힌 그리스도의 머리가 오른쪽으로 기울어져 있기는 하지만 그의 눈은 왼쪽 아래 죽어 있는 미래의 자신과 자신의 왼쪽에 있는 피 흘리는 어린 양을 보는 것 같다. (왼쪽 옆얼굴을 보이고 있는) 어린 양은 그리스도를 상징한다. 어린 양은 작은 나무 십자가를 지고 있고, 양의 가슴 한가운데에 있는 상처에서 황금 성배로 피가 흘러내린다.

그뤼네발트의 그리스도는 왼쪽으로 향함으로써 그저 인간에 대한 그의 사랑만 표현하는 것은 아니다. 그는 또한 자신의 죽음과 마주한다. 여기서 그리스도가 십자가에 못 박히고 매장되는 일은 밤에 이루어진다.

아니면 적어도 하늘이 어두워졌을 때 일어난다. 하지만 이것이 꼭 그리스도의 죽음의 순간에 일어난 것으로 여겨지는 일식을 암시하는 것은 아니다. 이 제단화에는 그것의 왼쪽, 즉 수도원 교회의 북쪽으로부터 밝지만 서늘한 빛이 들어와 비치고[67] 그리스도의 오른쪽은 짙은 그늘이 드리워진다. 그래서 그뤼네발트는 이 빛에 완전히 초자연적인 울림을 부여한다. 그의 제단화에 비치는 빛은 태양빛이 아니다. 그의 왼쪽으로부터 오는 빛은 으스스한 법의학적인 달빛이다. 그것은 오직 냉정한 현세에서의 고통과 죽음에 대해 이야기할 뿐이다.

그리스도의 죽음 2
: 그리스도는 십자가 위에서도 태만하지 않았다

종은 [왼쪽에 설] 뿐 아니라 갑자기 몹시 서둘러 달리기 시작한다.
주인의 의지를 즐거이 행하고자.
　　　　　　—노리치의 줄리언, 『신의 사랑의 계시』(1400경)[1]

우리가 지난 장에서 고려하지 않은 한 가지 가능성은, 피사넬로와 크라
나흐의 십자가 위 그리스도 이미지가 십자가에 못 박히는 그리스도 이
야기의 초반부를 묘사하고 있을 뿐이라는 점에 있다. 그때 그리스도는
아직 살아 있었다. 그렇게 되면 두 화가는 성서에 언급되었지만 이전까
지 시각예술가들이 많이 탐구하지 않았던 서사적 가능성들을 탐구하고
있다는 이야기일 뿐이다. 그때까지 십자가 위에서 아직 살아 있는 그리
스도를 보여주는 일반적인 방식은 차렷 자세를 한 군인처럼 눈을 부릅
뜬 채 위를 똑바로 쳐다보게 하는 것이었다. 하지만 이 유형은 중세 초기
동안에만 통용되었고 심지어 당시에도 비교적 희귀했다.

　이는 그 이미지가 보여주는 딱딱함이 사람들의 마음을 끌지 못했기
때문임이 분명하다. 그것은 그리스도의 인간애와 수난을 건너뛰는 것 같
다. 게다가 그리스도가 십자가 위에서 주기도 전에 의기양양하게 부활

시키는 것 같다. 이런 유형의 십자가에 못 박힌 그리스도 이미지를 성서에서 언급된 사건들과 연관시키기는 확실히 어렵다.

왼쪽에 특권을 부여하는 이미지들은 그리스도 스스로의 수난과 죽음에 대한 인식과 그리스도가 십자가에 못 박혀 있는 동안의 섬뜩함을 암시하는 데 특히 능숙했다. 이상하게도 오른쪽에 특권을 부여하는 전통적인 이미지보다 왼쪽에 더 특권을 부여하는 이미지들에서 그리스도가 더 의식을 차리고 있다. 예를 들어 그뤼네발트의 그리스도는 발을 왼쪽으로 뻗치고 있는 것 같다. 세례자 성 요한이 그리스도의 왼쪽에서 자유자재로 늘였다줄였다 할 수 있는 것처럼 보이는 집게손가락을 들이대고 있는 것만큼이나 집요하게. 마치 왼쪽이 그리스도가 실제 가능한 것보다 더 오래 살아 있게 해주는 생명유지장치를 제공하는 것 같다. 뿐만 아니라 이는 '조용히 잠들지' 않고 우리 사이에 머물고 싶어 하는 그리스도의 필사적인 집요함을 보여준다.

이러한 왼쪽으로의 이동은 부분적으로, 이미 죽어 오른쪽으로 몸이 기울어진 그리스도에 대한 지나친 강조가 불러일으키는 좌절감 때문에 발생한다. 이는 13세기 후반, 중세 후기에 가장 인기를 끈 종교 텍스트들 가운데 하나인 『그리스도의 생애에 관한 묵상Meditations on the Life of Christ』에서 이미 암시된다. 성인들의 생애를 알려면 『황금전설』을 참조했던 것처럼, 그리스도의 생애을 알려면 기본적으로 성 베르나르두스의 설교 모음집인 『그리스도의 생애에 관한 묵상』에서 대체로 글자 그대로 취한 다양한 사건들을 알레고리적으로 해석한 그리스도의 전기를 참조했다. 기적극의 작가들뿐 아니라 미술가들 역시 이 전기를 원전으로 이용했다.

이 전기에서 그리스도의 생애에 매력을 더하는 것은 그리스도가 천

사들의 요리보다 어머니의 요리를 더 좋아했다는 주장과 같은, 복음서들에서는 언급되지 않은 세세한 가정사였다. 18세기까지 이 전기는 프란체스코 수도회의 주요 신학자인 성 보나벤투라Bonaventura(1221경~74)가 쓴 것으로 여겨졌다. 하지만 지금은 토스카나에 살았던 한 프란체스코 수도회 수도사의 작품으로 알려져 있다.

편리하게도 이 전기는 그리스도가 십자가 위에서 한 말을 열거하고 있다. 이 전기의 저자에게 그 말들은 그리스도가 십자가 위에서 정신이 아주 초롱초롱했음을 말해주는 증거다. '하지만 십자가에 매달려 있는 동안 영혼이 떠나기까지 주님은 태만하지 않고 우리에게 유용한 것들을 가르치셨다. 그는 복음서들에 쓰여 있는 것처럼 십자가 위에서 일곱 번 말씀하셨다.'[2] 로마인들에게 '좋은 죽음'이란 항상 망자가 죽어가면서 한 좋은 말이나 기억할 만한 구절을 특별히 포함했다. 그리고 그리스도교의 순교자들은 끝까지 올바르게 처신하면서 설교를 계속해야 했다. 그리스도가 십자가 위에서 한 일곱 가지 말은 대단히 많은 생각거리들을 던져준다. 그 말들은 모두 인용해볼 만하다. 이후의 미술가들이 그에 따라 그리스도를 묘사하게 될 것이기 때문이다.

첫 번째는 그리스도가 십자가에 못 박히는 동안 한 말이었다. 그는 "아버지, 저 사람들을 용서하여주십시오! 그들은 자기가 하는 일을 모르고 있습니다"라며 자신을 십자가에 못 박는 사람들을 위해 기도를 올렸다(『루가의 복음서』 23장 34절). 이는 크나큰 인내심과 사랑을 보여주며, 실로 말로 다할 수 없는 자비에서 나온 말이었다.

두 번째는 그리스도의 어머니에게 한 말이었다. 그는 "어머니, 이 사람이 어머니의 아들입니다"라고 말하고, 요한에게 "이분이 네 어머니시

다"(『요한의 복음서』 19장 26, 27절)라고 말했다. 그는 그녀가 열렬한 사랑 때문에 더욱 비통해하지 않도록 하기 위해서 (성모 마리아를) '어머니'라고 부르지 않았다.

세 번째는 참회하는 도둑에게 한 말이었다. 그는 "오늘 네가 정녕 나와 함께 낙원에 들어갈 것이다"라고 말했다(『루가의 복음서』 23장 43절).

네 번째는 "엘리, 엘리, 레마 사박타니Eli, Eli, lamma sabacthani?"였다. 이는 '나의 하느님, 나의 하느님, 어찌하여 나를 버리셨나이까?'라는 뜻이다(『마태오의 복음서』 27장 46절). 마치 그는 "하느님 아버지시여, 당신은 그토록 인간들을 사랑하셨습니다. 당신은 저들을 위해 저를 인도했건만 이제 저를 버리시는 것 같군요"라고 말하는 듯하다.

다섯 번째는 "목마르다"(『요한의 복음서』 19장 28절)라고 한 것이다. 이를 영혼의 구원을 갈망하는 것으로 볼 수도 있다. 하지만 실제로 그는 목이 말랐다. 피를 흘려서 체내의 수분이 다 빠져나갔기 때문이다. 게다가 저 악랄한 인간들은 그를 더 학대할 방법이 없는지 생각하다가 새로운 방법을 찾아내 그에게 동물의 쓸개즙을 섞은 식초를 주어 마시게 했다······.

여섯 번째는 "이제 다 이루었다"(『요한의 복음서』 19장 30절)였다. 마치 그는 "하느님 아버지, 저는 당신이 제게 지우신 대로 복종하여 모든 일을 완수하였습니다. ······ 저에 대해 쓰여 있는 대로 모두 다 이루어졌습니다. 이제 저를 당신에게 데려가주시옵소서"라고 말하는 듯하다. 그리고 하느님 아버지는 그에게 말한다. "오너라, 나의 가장 사랑하는 아들아. 너는 모든 것을 잘해냈다. 나는 네가 더 이상 고난을 겪기를 바라지 않노라. 오너라, 내 가슴에 너를 받아들여 안아줄 터이니." 그리고 이후 그는 점점 힘이 빠져 죽어가면서 눈을 감았다가 다시 뜨고서 머리를 한쪽으로 숙였다가 다시 다른 쪽으로 숙인 뒤 온 기력이 떨어진다.

한참 있다가 그는 눈물을 흘리며 크게 소리 질러 일곱 번째 말을 덧붙인다. "아버지, 제 영혼을 아버지 손에 맡깁니다"(『루가의 복음서』 23장 46절). 이 말을 하면서 그는 아버지를 향해 머리를 가슴 쪽으로 숙인 채 영혼을 떠나보냈다. 마치 그가 자신을 다시 불러주는 것을 감사하는 것처럼. 그는 자신의 영혼을 놓아 보냈다. 이 고함소리에 백부장 롱기누스는 그 자리에서 개종하고서 이렇게 말했다. "이 사람이야말로 정말 하느님의 아들이었구나"(『마태오의 복음서』 27장 54절).[3]

십자가에 못 박히고도 그 위에서 태만했다고 비난할 만하다는 생각은 심히 비정해 보인다. 하지만 이 전기의 저자는 사람들이 그리스도가 십자가 위에서 힘없이 입을 다물고 있었으리라고, 즉 너무 일찍 세상모르고 잠들었으리라고 상상할까봐, 그래서 미술가들이 그리스도를 '아버지를 향해 머리를 가슴 쪽으로 숙이'거나 자신의 오른쪽을 향하고 있는 모습으로 묘사할까봐 조바심을 내고 있는 것 같다. 이 전기의 저자는 십자가 위의 그리스도가 분주하기를 바란다. 그리스도는 '눈을 감았다가 다시 뜨고서 머리를 한쪽으로 숙였다가 다시 다른 쪽으로 숙'인다.

프랑스 남부 아비뇽에 있는 교황궁의 성 요한 예배당에서 십자가 위 그리스도가 좀더 상황을 주도하는 것으로 묘사된 초기 예를 볼 수 있다. 교황 클레멘트 5세는 파벌싸움으로 로마가 불안해지자 1309년 아비뇽으로 거처를 옮겼다. 교황들은 14세기 중 대부분을 이곳에서 살았다. 교회의 고위관리들을 위한 성 요한 예배당은 세례자 성 요한과 그리스도의 최초의 사도인 복음서 저자 성 요한에게 헌정되었다. 시에나의 화가 마테오 조바네티Matteo Giovanetti(1322경~68)가 1346년에서 48년 사이에 두 성인의 생애를 기록한 두 점의 프레스코화로 이 예배당을 장식했디.

출입문 위 그리스도가 십자가에 못 박히는 장면은 그리스도가 복음서 저자인 성 요한에게 "이분이 네 어머니시다"라고 말하는 순간을 묘사하고 있다. 성모 마리아는 십자가의 오른쪽, 전통적인 위치에 자리 잡고 있고 그녀의 크기는 다른 어떤 구경꾼들보다 더 크다. 그리스도의 무릎이 그녀 쪽으로 비스듬히 놓여 있다. 그녀 바로 아래에 막달라 마리아가 십자가의 발치를 붙잡고 있다. 십자가의 왼쪽에 위치한 요한은 막달라 마리아보다 더 낮은 곳에, 동굴 주변에 옹그리고 모여서 사악하게 쳐다보는 많은 사람들 앞에 서 있다. 그리스도가 요한을 보려면 목을 자신의 왼쪽으로 기울여야 한다.

이 주제가 얼마나 새로운지는 조바네티가 이 프레스코화에 라틴어로 써넣은 관련 글, '이분이 네 어머니시다Ecce Mater Tua'를 보면 알 수 있다. 이 글귀는 요한의 귀와 눈이 있는 머리를 '겨냥하'고 있다. 하지만 이것은 그리스도의 입에서 나오지 않고 그리스도의 심장의 그늘진 부분에서 내뿜어지는 것 같다. 어떤 면에서는 '심장에서 나오는' 이 왼쪽의 '메시지'가 롱기누스의 창과, 전통적으로 그리스도의 옆구리에서 흘러나오는 포도주와 물을 대체하는 것 같다. 창을 가진 병사들은 그리스도의 오른쪽에 멀찍이 서 있고 그리스도의 옆구리에는 상처가 없다. 틀림없이 교황들은 필요할 경우에 그리스도가 세속과 복음전도에 지속적으로 열렬히 개입했음을 크게 강조했을 것이다.

15세기 이후 미술가들은 그리스도가 가능한 한 오래도록 의식을 차리고 있게 하는 데 특히 관심이 많았던 것 같다. 그가 여전히 의식을 차리고 있음을 암시하려 할 때 가장 좋은 선택지는 그의 눈이 왼쪽을 향하게 하는 것이었다. 그리스도의 눈이 오른쪽을 향해 있을 경우에는 항상 그의 죽음이 임박했거나 그가 이미 신의 오른쪽에 있는 자신의 왕좌로

날아가고 있는 것으로 여겨졌기 때문이다. 피사넬로의 메달에서 그리스도는 세 가지 이유에서 살아 있음을 알 수 있다. 그가 자신의 왼쪽을 보면서 왼쪽을 보이고 있을 뿐 아니라 옆구리에서는 피가 흐르지 않아서, 그것이 롱기누스가 창으로 그리스도의 옆구리를 찌르기 전의 장면임을 암시하기 때문이다.

크라나흐의 이미지에서는 분명 피가 나기는 하지만 피가 분출되는 힘과 양은 최후의 느낌을 주지 않는다. 이는 그리스도의 심장이 아직 힘차게 뛰고 있으며 말 그대로 인간에 대한 사랑으로 가득 차 있음을 암시한다. 또한 이 '왼쪽을 향한' 십자가 위 그리스도들은 그의 어린 시절을, 대개 그가 성모 마리아의 무릎 왼쪽에 있는 성모 마리아와 아기예수 이미지를 떠올리게 한다.[4] 이러한 것들이 그를 다시 젊어보이게 한다. 이때 그는 아주 짧은 순간에 자신의 삶을 다시 체험하는 익사자 같다.

16세기 미술가 중 십자가 위 그리스도가 의식을 차리고 있도록 하는 데 미켈란젤로만큼 관심을 기울였던 이는 없었다. 그리고 미켈란젤로만큼 극적으로 그리스도가 왼쪽을 향하도록 한 미술가도 없었다. 〈그리스도의 매장〉(1500~01)이라는 미켈란젤로의 미완성 패널화에서 그리스도의 머리는 그의 왼쪽, 즉 무릎을 꿇고 있는 그의 어머니 쪽으로 기울어져 있다. 왼팔은 앞으로 나와 있고 벌거벗은 몸 왼쪽은 우리의 시선이 그것을 따라가게 만드는, 거의 중단되지 않고 이어지는 나른한 윤곽선을 보여주는 반면, 오른팔은 그의 옆에 있는 인물의 몸 뒤편으로 밀려 가려 있으며 몸 오른쪽은 단단히 긴장해서 그 자체가 움츠러들어 시각적으로 덜 매력적이다.

성모 마리아를 그리스도의 위쪽에 위치시키는 것은 거의 전례가 없

는 일이지만 프란체스코 수도회 설교가로 무염시태無染始胎〔성모 마리아가 예수 그리스도와 마찬가지로 원죄를 지니지 않고 세상에 태어났다는 로마 가톨릭의 교리〕 축일의 의식을 만든 것으로 유명한 시에나의 베르나르디누스 데 부스티Bernardinus de Busti(~1513)가 이 도상적 혁신을 제안했던 직후였다. 1492년 처음 출판되어 이후 꾸준히 출판된 성모 마리아에 대한 63권의 라틴어 설교집인 『성모 마리아Mariale』 가운데 인기를 끈 한 책에서[5] 베르나르디누스는 「시편」 142장 4절을 인용했다.

여기서 다윗은 자신이 신에게서 버림받았다고 믿는다. '오른쪽을 살펴보소서. 걱정해주는 사람 하나 없사옵니다.' 이것은 그때 그리스도가 어머니가 있는 자신의 왼쪽을 보고 있음을 암시한다. 그녀는 고난과 박해로 가득한 이 무지몽매한 '북향'의 위치에 끈기 있게 자리 잡고서 죄인들과 더 가까이 하며 빛나는 별이 되어 그들에게 길을 보여주고 그들 편에서 그리스도에게 청원해줄 수 있다.[6] 미켈란젤로의 그리스도가 성모 마리아가 있는 그의 왼쪽으로 기울어져 있다는 사실은 그가 여전히, 심지어 죽어가면서도 그의 온 심장으로 인간들을 사랑하고 있음을 증명한다.

원형의 대리석 부조인 〈어린 성 요한과 함께 있는 성모 마리아와 아기예수Madonna and Child with the Infant St John〉(1504~05, '타데이 톤도')는 훨씬 더 급진적이다. 여기서 앉아 있는 성모 마리아의 왼쪽에 자리한 아기예수는 성모 마리아의 오른쪽에 앉은 그의 사촌인 세례자 성 요한이 들고 있는 두 가지 상징물(새와 가시면류관)을 통해 미래의 고난에 대해 분명하게 경고를 받는다. 사실 성 요한이 보여주는 그리스도 고난의 상징물은 세 가지다. 그의 양쪽 팔뚝이 손목 바로 아래에서 교차되어 있기 때문이다.[7]

이는 「창세기」 48장에 나오는 한 사건을 암시한다. 이것은 성서에서 왼쪽이 긍정적으로 언급되는 최초의 예다. 요셉은 죽어가는 아버지 야곱의 축복을 받게 하려고 두 아들을 데리고 가서 둘째아들인 에브라임을 야곱의 왼쪽에, 장자인 므낫세를 오른쪽에 세운다. 야곱이 팔을 교차시켜 영광스런 오른손으로 에브라임을 축복하자 요셉은 경악한다. 그가 아버지의 손을 에브라임의 머리에서 떼어내어 장자인 므낫세에게 옮기려 하자 야곱이 설명한다. '아우가 형보다 더 커져 그의 후손은 숱한 민족을 이룰 것이다'(48장 19절).

그리스도교도들은 이러한 의식儀式상의 도치를 '더 젊은' 그리스도교가 '장자'인 유대교를 대체함을 상징하는 것으로 해석했다. 야곱의 교차된 팔은 이러한 대체가 이루어지는 중요한 순간, 즉 십자가 위에서의 그리스도의 죽음을 예언하는 것이었다.[8] 미켈란젤로의 부조에서 세례자 성 요한은 야곱의 역할을 맡는다. 그가 팔을 교차하고 있기 때문만이 아니라 그가 실제로 그리스도에게 세례를 줌으로써 그를 '축복'했기 때문이다. 동시에 그는 공간적으로 므낫세의 역할을 한다. 왜냐하면 그는 성모 마리아의 오른쪽에 서 있기 때문이다. 그리스도는 성모 마리아의 왼쪽에 위치하고 그가 그의 앞에 있는 그 어느 누구보다도 더 크기 때문에 에브라임의 역할을 맡는다.

하지만 실은 이 아기예수는 왼쪽 다리와 팔을 내밀어 자신의 왼쪽으로 몸을 내던지다시피 하고 있다. 아기예수가 실제로 움직이는 모습이 묘사된 것은 이번이 처음이다. 그의 어머니는 왼손을 들어 그를 안거나 잡으려 하지 않는다. 이렇게 당황스러운 상황은 영국의 신비주의자인 노리치의 줄리언Julian of Norwich(1342경~1416경)이 『신의 사랑의 계시 Revelations of Divine Love』(1400경)에서 그리스도의 헌신과 고난에 내

해 서술한 알레고리적인 설명을 떠올리게 한다. 미켈란젤로가 그 비슷한 것을 알았을 가능성이 있다.

줄리언의 알레고리는 주인과 종을 중심에 둔다. 주인은 성부聖父고 종은 그리스도와 아담의 결합체다. 종은 주인의 왼쪽에 선다. '종이 서 있는 위치는 고난의 전조다. …… 그리고 아버지가 그의 아들을 남겨놓은 왼쪽(고난의 전조)에 서서 모든 인간의 고통을 가차 없이, 용감하게, 기꺼이 겪는다.' 하지만 줄리언의 종은 왼쪽에 설 뿐 아니라 왼쪽으로 달리다가 쓰러진다. '종은 (왼쪽으로) 갈 뿐 아니라 즐거이 주인의 의지를 행하고자 갑자기 몹시 서둘러 달리기 시작한다. 그리고 곧 그는 작은 빈터로 추락하여 아주 큰 상처를 입는다. 그때 그는 신음하고 한탄하고 울부짖고 발버둥을 치지만 결코 일어나지도, 자기 스스로 어떻게 해볼 수도 없을 것이다…….'[9] 그리스도의 '추락'은 아담의 그것을 상쇄할 것이다. 하지만 미켈란젤로의 부조가 아주 감동적인 것은 아기예수가 자신의 운명으로부터 도망치려하기보다 그것을 향해 달려드는 것처럼 보이기 때문이다.[10]

미켈란젤로의 작품 가운데 처음으로 십자가에 못 박힌 그리스도가 그의 왼쪽을 보고 있는 것은 〈세 개의 십자가Three Crosses〉(1520년대, 그림29)다. 이는 붉은색 분필로 그린 아주 큰 크기의 감명 깊은 소묘다. 아직까지도 학자들은 이 소묘를 제대로 설명해내지 못했다.[11] 실로 미켈란젤로는 그리스도가 십자가에 못 박히는 이야기를 다시 쓰고 싶어 했던 것 같다. 두 사람이 그리스도를 높은 'Y'자형 십자가에 못 박고 나자 그는 몸을 비틀어 그의 왼쪽 어깨 위를 올려다본다. 이런 자세로 묘사되는 사람은 전통적으로 나쁜 도둑이었다. 그리스도는 아주 대충 스케치된 한 장면, 즉 천사가 그의 왼쪽에 있는 나쁜 도둑의 영혼을 하늘로 가

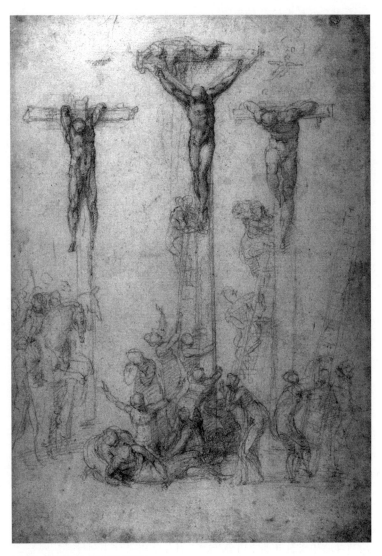

그림29. 미켈란젤로, 〈세 개의 십자가〉.

지고 올라가는 광경을 쳐다본다.[12]

이는 당혹스럽다. 왜냐하면 나쁜 도둑은 전통적으로 그리스도의 왼쪽에 놓였고 그래서 악마가 그의 영혼을 지옥으로 가지고 내려가야 하기 때문이다. 그리스도의 오른쪽에 있는, 몸이 축 늘어져 기력이 없는 도둑과 달리 이 도둑은 여전히 상당한 정도로 숨이 붙어 있다. 그의 다리는 아직 늘어지지 않았고 머리는 그리스도 쪽으로 향해 있다. 만약 그가 나쁜 도둑이라면 그는 그리스도로부터 눈길을 돌렸을 것이다. 또 다른 비전통적인 특징은 '나쁜' 도둑의 십자가가 그리스도의 십자가에 훨씬 더 가깝고 그리스도의 오른쪽에 있는 도둑의 것보다 한층 더 그리스도를 향하고 있다는 점이다. 그리스도의 오른쪽에 있는 도둑은 이미 죽은 것 같고, 그래서 그가 천국에서 그리스도와 함께할 것이라는 말을 들을 수가 없다.[13]

마지막으로 언급하지만 앞서 말한 것과 마찬가지로 중요한 사실은, 그리스도의 왼발이 그의 오른발 위에 얹힌 채 못이 박혀 있고 십자가가 이 소묘가 그려진 종이의 한가운데에 있지 않고 왼쪽으로, '나쁜' 도둑 쪽으로 훨씬 더 가까이 이동해 있다는 점이다. 이 소묘가 보여주는 비정통성은 고의적이다.

이 소묘를 베끼거나 거울에 비춰서 뒤집으면 이러한 변칙들은 대부분 사라진다. 나는 미켈란젤로가 이른바 프리젠테이션을 위한 소묘를 제작할 때 판화제작에 관심이 있었고 그래서 이미지를 뒤집어 제작하는 실험을 했으리라고 주장한 바 있다.[14] 유리거울을 손에 넣기 쉬워지고 판화제작술이 발전하면서 미술가들이 뒤집힌 이미지가 서사에 미치는 영향에 관심을 기울이게 되었음은 틀림없다. 파르미자니노는 그의 가장 야심찬 에칭판화 〈그리스도의 매장〉(1520년대 중반)의 두 가지 버전에서 반

전된 이미지를 탐구하여 멋진 결과를 얻었다. 그는 이 두 이미지에서 그리스도의 몸 왼쪽이 보이는지, 오른쪽이 보이는지에 따라 소품들을 바꾸어서 육체와 영혼, 시간과 영원을 뚜렷하게 대비시켰다.[15)

미켈란젤로가 도덕적인 반전에 관심을 가지고 있었음은 잘 알려져 있다. 그가 로마의 귀족인 톰마소 데 카발리에리Tommaso de' Cavalieri를 위해 제작한, 거인 〈티티오스Tytyus〉(1532경)의 처벌을 묘사한 프리젠테이션용 소묘가 그 좋은 예다. 아폴론의 어머니인 레토를 겁탈하려 한 티티오스는 욕정의 근원으로 여겨지는 간을 독수리에게 갉아 먹히는 벌을 받는다. 미켈란젤로는 길게 뻗은 오른팔을 사슬에 묶인 채 하데스에 있는 험준한 노두露頭에 길게 누워 있는 그를 그린 후 종이를 뒤집어서 90도 회전시켰다. 그런 다음 그 거인의 윤곽을 베껴 약간 변화를 주고 독수리를 잘라냄으로써 그를 무덤에서 벌떡 일어나 (사슬에 묶이지 않은) 오른팔로 몸을 이끄는 부활하는 그리스도로 바꾸어놓았다. 종이를 뒤집음으로써 티티오스는 자유롭고 성스러운 인간이 된다. 기발하고 교묘한 속임수를 통해 이교도가 그리스도교도로, 수평적인 것이 수직적인 것으로, 왼쪽이 오른쪽으로 뒤바뀐 것이다.[16)

하지만 어떤 도덕적인 의도를 가지고 그리스도의 왼쪽에 '선한' 도둑을 두고, 게다가 그리스도가 왼쪽으로 기울어지게 한 것일까? 미켈란젤로의 소묘에서 그리스도는 왼쪽으로 조금 이동해 있고 노리치의 줄리언의 겸손한 종과 마찬가지로 '선한' 도둑은 처음에 그리스도의 왼쪽 자리를 차지한다. 이는 독일의 인문주의자인 아드리아누스 유니우스Adrianus Junius(1511~75)가 16세기 후반에 표명한 생각을 표현하는 것이지 싶다. 유니우스는 그리스도의 고난에 대해 쓴 시 「십자가 세우기Anastaurosis」(1565)에서 야곱이 편애한 손자 에브라임이 그의 왼쪽에

섰던 것과 마찬가지로 그리스도가 십자가에 못 박히는 장면에서 선한 도둑을 그리스도의 왼쪽에 두어야 한다고 제안했다.[17]

미켈란젤로가 그린 소묘를 거울에 비추거나 그 뒤쪽에서 베낌으로써 방향을 뒤집으면 우리는 그리스도에 대해, 그의 전체 여정에 대해 좀더 완전하게 알 수 있을 것이다. 그렇게 되면 '선한' 도둑과 그리스도는 신의 오른쪽, 그들의 궁극적인 위치로 좀더 가까이 이동하게 될 것이기 때문이다. 게다가 그리스도의 오른발은 이제 왼발 위에 놓이게 될 것이다.

미켈란젤로가 특별히 자신을 위해 그려준 아주 완성도 높은 소묘인 〈십자가 위의 그리스도Christ on the Cross〉(1540경)를 비토리아 콜론나가 거울에 비춰서 본 것은 이 때문이라고 나는 생각한다. 그녀는 이 소묘에 대해 언급한 첫 세 통의 편지에서 이렇게 말한다.[18] 그리스도는 그의 왼쪽을 올려다본다. 마치 성부의 사랑이나 동정의 징표를 필사적으로 찾는 것 같다. 아마도 그는 그의 오른쪽을 보고 (「시편」에 나오는 말대로) '걱정해주는 사람 하나 없음'을 알아차렸다.[19] 미켈란젤로의 이미지는 그리스도가 적절한 곳에서 성부를 찾지 않고 대개 죽음과 악마가 차지하는 곳을 응시하고 있기에 버려졌다는 느낌을 두 배로 받는 게 아닌가 하는 생각이 들게 하므로 특히 감동적이다. 잠볼로냐 Giambologna(1529~1608) 같은, 이 기본적인 자세를 차용한 이후의 미술가들은 머리 방향을 뒤집었고 그래서 그리스도는 그의 오른쪽 위를 바라본다.[20] 그러고서 렘브란트의 〈십자가 위의 그리스도〉(1631, 라마스 다주네 교구교회)에서야 그리스도는 다시 그의 왼쪽 위를 올려다보는 모습으로 묘사된다.

미켈란젤로가 콜론나의 첫 번째 편지에 대해 쓴 답장에는 왼쪽과

오른쪽에 관한 자신의 도덕적 진술을 분석하는 자전적인 시가 담겨 있었다.

> 때로는 나의 오른발에서, 때로는 나의 왼발에서,
> 이쪽에서 저쪽으로 옮겨가면서, 나는 구원을 구하네.
> 악덕과 미덕 사이를 오가면서,
> 나의 혼란스러운 마음은 나를 괴롭히고 지치게 하네.
> 하늘을 보지 않는 사람처럼,
> 모든 길이 보이지 않게 되어 사라지네.[21)

미켈란젤로가 십자가에 못 박힌 그리스도를 묘사한 것 가운데 이러한 왼쪽—오른쪽의 도덕적 재편성을 가장 잘 보여주는 소묘의 예는 1550년경부터 1564년에 걸쳐 가장 나중에 제작된 것이다. 여기서 그리스도는 'Y'자형 십자가에 매달려 있고 두 인물이 양쪽에 배치되어 있다. 미켈란젤로는 아마도 자신의 종교적 목적을 위해 이 소묘들을 제작했을 것이다. 그리고 그 대부분의 작품들에서 그리스도는 그의 왼쪽을 쳐다본다.[22) 양쪽의 인물은 보통 성모 마리아와 복음서 저자인 성 요한으로 여겨지지만 이 소묘의 기법은 아주 흐릿하고 흔들려 있으며 '수정'한 것들로 가득 차서 누가 누구인지 명확히 확인하기는 불가능하다. 사실 그들은 '평범한 남자'와 '평범한 여자' 같다.

각 인물은 십자가 뒤 출발점으로부터 나아가고 있는 것처럼 보인다. 그리스도의 왼쪽에 있는 성 요한은 특히 일련의 '잔상들'이 만화 장면처럼 그려져 있다. 그들이 십자가에 있는 사람을 알아차린 순간인 것 같다. 십자가 양쪽에 오는 이 중요한 인물들이 십지기 옆을 걷거나 시싱

거리는 모습으로 묘사된 적이 없었다. 예를 들어 산마르코에 있는 '그리스도, 십자가에 못 박히심'을 주제로 한 프라 안젤리코의 긴 연작에서는 모든 인물들이 무릎을 꿇고 있거나 가만히 서 있다.

하지만 미켈란젤로의 인물들, 특히 우리가 쉽게 이 미술가의 또 다른 자아로 여길 수 있는 성 요한은 끊임없이 한쪽 발에서 다른 쪽 발로 '이동하는' 사람처럼 보인다. 그리스도의 오른쪽에 있는 여인은 가슴 위에 팔을 포개고 있다. 그녀가 십자가 형상을 만들고 있는 건지 아니면 어깨 위 망토를 끌어당기는지는 불분명하지만, 많은 '수정'들이 그들의 불확실성을 반영하는 동시에 심화한다. 미켈란젤로는 그의 인물들이 어디로 가야 할지 확신하지 못하는 것과 마찬가지로 그들이 어디에 있어야 할지도 확신하지 못한다. 실로 이 소묘를 보면서 일정한 태도를 유지하기가 어렵다. 왜냐하면 모든 선이 '보이지 않게 되어 사라지기' 때문이다.

이러한 '유동성'은 십자가에 못 박힌 그리스도의 예사롭지 않은 이미지에서 막을 내린다. 십자가는 불안정해 보이고 미켈란젤로는 십자가의 기부基部의 선들을 다시 그렸다. 그래서 그것은 좌우로 맹렬히 흔들리는 것처럼 보이고 '최종적'으로 그어진 선에 따르면 그것은 그리스도의 왼쪽으로 휘청 기울어진다. 미켈란젤로의 제자인 아스카니오 콘디비Ascanio Condivi가 흑사병이 돌던 시기에 자기 몸을 채찍질하는 고행자들이 짊어지고 행진했던 피렌체 산타크로체에 있는 한 십자가와 연관시켰던 'Y'자형 십자가는[23] 피타고라스의 'Y'[24]와 그리스도의 머리를 떠올리게 한다. 모호한 기법과 갈팡질팡한 수정들이 머리가 샌드백처럼 왔다갔다 진동하는 만화 이미지와 비슷하기 때문이다. 이제 '머리를 한쪽으로, 그리고 다시 다른 쪽으로 숙이면서' 인간과 신에 대한 자

신의 책무를 필사적으로 조화시키고자 애쓰면서 갈림길에 선 것은 바로 그리스도다.

하지만 미켈란젤로가 왼쪽으로 기울어진 그리스도에 대해 강한 애착을 가지고 있었음을 보여주는 가장 강력한 증거는 그의 소묘들이 아니라 그가 자신의 무덤을 위해 만든 두 점의 대리석 〈피에타〉다. 그리스도의 머리는 분명하게 왼쪽으로 기울어져 있고 성모 마리아 역시 그의 왼쪽에 자리 잡고 있다. 가장 야심찬 첫 번째 〈피에타〉(1547경~55)에서 성모 마리아는 손을 그리스도의 왼쪽 겨드랑이에 둔 채 손가락들을 그의 심장 쪽으로 쫙 뻗치고 있다. 그의 머리는 그녀의 얼굴 오른쪽에 놓여 있다. 두 번째 〈피에타〉(1550/64경)에서는 성모 마리아의 손 전체가 그의 심장 위에 놓여 있다. 기본적인 생각은 비토리아 콜론나의 『영적 서리Rime Spirituali』(1546)에 실린 한 시에서 표현된 것과 비슷하다.

> 격분하게 만드는 (롱기누스의) 팔이 오른쪽에서
> 십자가 위에 있는 그의 죽은 몸에 중대한 상처를 입힌 것으로 보아
> 우리 주님이 여전히 살아 계신지 아닌지를 보여주는 좀더 확실한 증거는
> 그를 시험하는 것으로 보이는 왼쪽manco lato에서 보일 것이다.[25]

이 구절을 글자 그대로 읽으면 거의 의미가 통하지 않는다. 어째서 그의 상처의 반대쪽에서 그를 시험함으로써 그가 여전히 살아 있는지 아닌지를 말할 수 있을까? 그리고 롱기누스가 '그의 죽은 몸에 상처를 입'혔다면 도대체 왜 누군가가 그를 시험할 필요가 있는 것일까? 정교한 접근법은 그리스도가 심장과 '왼쪽'을 가졌다는 사실에 주의를 기울

이는 것인 듯하다. 콜론나는 성 테레사처럼 그의 희생, 굴욕, 그리고 사랑의 정도를 강조하고 있다. 그리스도의 심장이 실제로 왼쪽에 있다고 주장함으로써, 그리스도가 완전히 인간의 모습을 했으며 진정한 인간이었음을 보여주는 것이다.

콜론나는 성 테레사처럼 성 게르트루데의 글에 영향을 받았을 것이다. 1536년 쾰른에서 게르트루데의 계시가 라틴어판으로 출간된 이후 그것이 '재발견'되었다. 게르트루데의 한 환상에서 그리스도는 만약 그녀가 그의 짐을 덜어주고 싶다면 그의 왼쪽에 서서 그가 몸을 기울여 그녀의 가슴 위에 눕도록 해주어야 한다고 말한다. 그리스도는 계속해서 말한다. '내가 나의 왼쪽으로 기울일 때 나는 내 심장 위에 눕게 된다. 그것은 나의 피로에 큰 위안을 준다. 또한 그로부터 나는 너의 심장을 곧장 들여다보고 음악 같은 네 갈망들의 외침을 즐길 수 있다.'

이러한 감각적인 친밀함은 만약 게르트루데가 그리스도의 오른쪽, 즉 (영원한) 번영의 측면에 위치한다면 불가능할 것이다. 여기서 우세한 감각은 청각이다. '그때 나는 이 모든 감미로운 것들을 박탈당하리라. 귀가 지배하는 영역에서 눈은 쉽게 즐겁지 못하고 콧구멍은 호흡하지 못하고 손은 붙잡지 못할 것이니.'[26] 이것은 게르트루데가 왼쪽과 관련해서 거리낌 없이 열광하는 모습을 보여주는 유일한 구절이지만,[27] 심장에 대한 숭배가 어떻게 전통적인 체계에 도전을 제기하면서 감각적인 영역을 보완해줄 수 있는지를 보여준다.[28]

미켈란젤로의 〈피에타〉에서 그리스도는 어머니의 가슴 위에 누워 있지 않고 그녀의 심장을 내려다'본다'. 그녀는 그리스도의 심장을 손으로 움켜쥐고 있다. 숱이 많고 길게 늘어진 그리스도의 머리는 그녀의 얼굴 바로 위에 놓여 있다. 그녀는 실로 콧구멍으로 그를 호흡하는 것 같

다. 정반대로, 그리스도의 오른쪽에 무릎을 꿇은 여성 인물은 심히 거리를 두고 있다. 그녀는 막달라 마리아임에 틀림없지만 알아볼 수 없을 정도로 절제되어 있다. 그녀는 머리를 돌린 채 그리스도의 몸을 보지 않고 있다. 거의 듣기만을 바라는 것 같다. 그녀와 그녀의 위치와 관련해서는 감각적인 느낌을 거의 받을 수 없다. 그리스도는 왼쪽으로 움직여서 실로 미켈란젤로 자신, 즉 우뚝 서서 전체 구성을 주재하며 그리스도의 오른팔을 부축하고 있는 니고데모(미켈란젤로의 자화상이다)의 왼쪽에 위치해 있다. 여기서 그리스도는 왼쪽으로 가 있어서 '한낱' 미술가마저 그의 위에서 군림하고 있는 것처럼 보인다.

그리스도가 단연코 왼쪽을 향하고 있는 프리젠테이션용 소묘는 우리를 안심시켜줄 수도 있지만 불안하게 만들 수도 있다. 그것은 완전히 새로워서 전통적인 방식으로 오른쪽을 강조하는 경우보다 더 심하게 한쪽(왼쪽)으로 치우쳐 있는 것 같다. 우리는 그리스도의 심장에 가까이 다가감으로써 위안을 얻기보다는 그의 영혼과 '영적'인 측면으로부터 멀어진 것에 절망할지 모른다. 우리가 나쁜 도둑으로서 그의 오른쪽에서 제거된 것처럼 두려울지 모른다. 콜론나가 십자가에 못 박힌 그리스도를 묘사한 미켈란젤로의 소묘를 거울에 비추어보았을 때 그리스도는 '오른쪽' 길을 마주보아야 했을 것이다. 하지만 이런 눈속임은 커다란 조각상으로는 실현불가능하다.

미켈란젤로는 첫 번째 대리석 〈피에타〉가 만족스럽지 않았다. 그래서 망치로 부수었는데, 부서진 부분은 대부분 그리스도의 몸 왼쪽이었다. 그는 그리스도의 왼팔과 왼쪽 다리를 부수고 왼쪽 젖꼭지 부근과 성모 마리아의 왼손을 산산조각 내었다. 팔은 다시 대충 땜질이 되었지만 왼쪽 다리는 보수되지 않고 잘린 그루터기처럼 보이는 채로 남았다.[29]

우리가 아는 한, 이는 전례가 없는 일이다. 그가 만족하지 못해서 조각상을 부수었다거나 작업을 중단하기 전에 조각상을 부수었다거나 하는 다른 기록은 없다.

하지만 미켈란젤로의 광란에는 정신적인 체계가 있었을지도 모른다. 한편으로 왼쪽을 명백하게 '약한' 쪽으로 만들어 그것의 파토스와 취약성을 강화하면서 다른 한편으로는 좀더 정신적인 쪽인 오른쪽 길을 트면서 그리스도의 나약한 인간적인 면을 정화하고 있는 것이다. 그리스도는 이렇게 말했다. '손이나 발이 죄를 짓게 하거든 그것을 찍어 던져버려라. 두 손과 두 발을 가지고 영원한 불 속에 던져지는 것보다는 차라리 불구의 몸이 되더라도 영원한 생명에 들어가는 편이 더 낫다'(『마태오의 복음서』 18장 8절). 그가 찍어 던져버리라고 한 것이 어느 쪽 손이나 발인지는 의심할 여지가 없다. 그럴 때는 항상 성 베르나르두스가 있으니 말이다. '왼쪽을 베어 잘라버려라. 그것이 모욕으로 공격당하고 수치심으로 묶이게 하라!'

17세기에 십자가 위의 그리스도가 왼쪽으로부터 묘사되는 일은 아주 흔해졌고, 그래서 옆구리의 상처를 왼쪽에 표현하는 것이 좀더 용인되었다. 이 새로운 도상은 '널리 유포되어 있는 오류들'을 공격하는 글들을 모은 토머스 브라운Thomas Browne의 『널리 유포되어 있는 오류들 Pseudodoxia Epidemica』(1645)의 지지를 받아 인정받게 되었다. 왼쪽과 오른쪽에 관한 몇 가지 편견을 분석하는 글 가운데 하나인 「심장에 관하여Of the heart」에서 토머스는 이렇게 말했다. '피복조직epithem, 被覆組織[수공水空을 형성하기 위하여 분화된 식물세포의 세포간 조직]은 정확히 왼쪽 유방에 퍼져 있다. 그래서 다섯 번째 갈비뼈 아래 상처는 만약 왼

쪽에 상처를 입는다면 급작스러운 치명타가 될 수 있을 것이다. 따라서 화가들은 우리의 구세주를 찌르는 병사의 창이 약간 왼쪽을 겨냥하도록 하는 것이 적절하다.'[30]

십자가에 못 박힌 그리스도의 이미지 가운데 가장 흥미진진하고 독창적인 것은 에스파냐와 최근까지 에스파냐의 지배를 받았던 네덜란드에서 나왔다. 그 가운데 가장 두드러진 것은 〔그리스도의 환상을 봤다는 점에서〕 성 테레사의 뒤를 잇는 십자가의 성 요한(1542~91)이 그린 스케치다.[31] 이는 요한이 테레사가 부원장으로 있던 아비뇽의 성육신 수녀원에서 고해신부를 맡고 있을 때 1570년대에 스케치한 것이라고 한다. 그는 교회가 내려다보이는 다락에서 기도를 올리다가 십자가 위 그리스도의 환상을 보고서 10센티미터가 조금 넘는 거친 양피지에 자신이 본 것을 스케치했다. 요한은 수녀원의 한 수녀에게 그것을 주었고, 그녀가 죽을 때 그것을 다시 그 후에 수녀원 부원장이 될 또 다른 수녀에게 주었다. 1641년 이 수녀원 부원장이 죽으면서 이 스케치는 작은 타원형의 성체 안치기에 넣어져 성유물로 보존되었다.

이 스케치에서 우리는 그리스도가 앞 왼쪽 모습을 보이고 있는 십자가의 현기증 나는 조감도를 볼 수 있다.[32] 크게 과장된 그의 상체가 문자 그대로 십자가에 매달려 있다. 탈구된 양팔은 몸통으로부터 늘어져 있는 것 같다. 이 스케치는 중세 북유럽의 목판화가 보여주는 거칠고 잔인한 특징을 가지고 있다. 그리스도의 얼굴은 알아볼 수가 없다. 덥수룩하고 뒤엉킨 긴 머리카락이 목 뒤와 왼쪽 어깨 위로, 왼쪽으로 흘러내리기 때문이다. 주의를 끄는 주요 초점은 팽창되어 있는 몸통이다. 우리는 이 것이 그의 특대형 심장이 한계점에 이르도록 미친 듯이 고동치고 있기 때문이라고 확실히 믿게 된다.

이 스케치는 배경이 없고 종이가 타원형으로 잘려 있기 때문에, 어떻게 놓고 보아야 하는지에 대해 이견이 분분하다. 이 스케치는 1960년대 후반에 보존대상이 되었고 화가 호세 마리아 세르트José Maria Sert가 이 스케치를 살펴보았다. 그는 십자가의 양쪽 팔이 수직선을 이루고 그리스도의 몸 왼쪽이 아래로 처져 보이는 쪽에서 이 스케치를 보아야 한다고 생각했다. 핏방울들이 그리스도의 상처에서 흘러내리고 그리스도의 오른팔과 십자가의 오른쪽 팔이 극적인 단축법으로 묘사되고 있다는 점에서 이는 확실히 적절한 방향인 것 같다.

이렇게 되면 이 스케치는 테레사가 본 그리스도의 환상을 상당히 잘 보충해준다. 왜냐하면 커다란 못이 박힌 왼손과 십자가의 왼쪽 팔이 전경으로 튀어나오기 때문이다.[33] 이 스케치는 또한 그리스도의 왼쪽이 이 세상에 '빠져' 있는 정도를 암시한다. 하지만 동시에 십자가의 성 요한이 이 스케치의 방향에 대한 지침을 거의 주고 있지 않다는 사실은 십자가 위 그리스도의 죽음이 어느 정도로 왼쪽과 오른쪽, 위와 아래를 뒤바꾸어놓았는지를 보여준다. 이 스케치는 거의 끝없이 뒤집을 수가 있다.

뒤이은 10년 동안에 십자가의 성 요한은 시로 쓴 「아가」라 할 만한 「영적 찬송가Spiritual Canticle」를 썼다. 이 스케치와 관련이 있는 부분은 주로 23연에 나온다.

십자가의 성 요한은 다른 많은 신비주의자들과 성 테레사에 대해 의견을 주고받았을 것이지만, 아래의 스탠자[4행 이상의 각운이 있는 시구]에서 신랑은 무엇보다도 그리스도의 현현을 언급하고 있다. 영혼에 대해 이야기하면서 그는 이렇게 말한다.

사과나무 아래

거기서 너를 내 아내로 취했네

내 손을 너에게 건네어

너를 부활시켰네

너의 어머니(이브)가 타락했던 곳에서[34]

요한은 여기서 왼손이라고 말하고 있지는 않지만 신랑이 신부에게 손을 건네는 내용의 연에서 그리스도의 현현이 언급된다는 사실로 볼 때, 이는 오리게네스와 성 베르나르두스가 제안한 「아가」 2장 4절에 대한 전통적인 독법을 언급하고 있음이 분명하다. 요한은 계속해서 이렇게 설명한다. '인간의 본성은 아담을 통해 천국의 정원에 있는 금지된 나무에 의해 망가지고 타락했으며, 그가 고난과 죽음을 통해 은혜롭고 자비로운 자신의 손을 십자가 나무 위에 주어 원죄로 인해 신과 인간 사이에 생겨난 장벽을 무너뜨릴 때 구원되어 부활했다.'[35] 그런 다음 그는 신랑의 말을 다른 말로 바꾸어 표현한다. '나는 너에게 마음을 주고 너를 도와 비천한 상태에서 너를 들어 올려 나의 동반자이자 배우자가 되게 했다.'[36] 이 스케치에서는 이러한 그리스도의 낮아짐이 극에 이른다. 이 스케치에서 우리는 그리스도를 내려다보게 되는데, 그럴 때 마치 그가 우리 앞에 엎드리고 있는 것 같기 때문이다. 그는 지상의 가장 불길한 곳으로 자신을 끌어내려 우리에게 왼손을 뻗고 있다.[37]

이와 같은 신비주의 전통이 디에고 벨라스케스Diego Velázquez (1599~1660)의 가장 감동적인 두 작품인 〈십자가 위의 그리스도〉(그림 30)와 〈채찍질을 당한 후 그리스도의 영혼의 응시를 받는 그리스도Christ after the Flagellation Contemplated by the Christian Soul〉에 영향을 미쳤음에 틀림없다. 심히 왼쪽을 향하고 있는 이 두 그림은 벨라스케스가 그

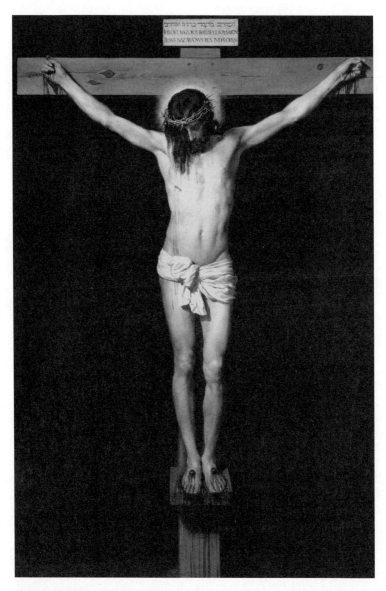

그림30. 디에고 벨라스케스, 〈십자가 위의 그리스도〉.

리스도를 묘사한 그림들 가운데 제일 크고 가장 아름답다.

여기서는 1630년대에 마드리드에 있는 베네딕투스 수녀원을 위해 제작된 것으로 추정되는 〈십자가 위의 그리스도〉에 초점을 맞춘다. 이 수녀원은 그 무렵 히스테리적이고 이교도적인 종교관행 때문에 조사를 받았다. 이 그림을 주문한 인물은 큰 영향력을 지녔던 귀족관료인 설립자 헤로니모 데 비야누에바였을 것이다. 1623년 이 수녀원을 설립한 그는 종교재판소로부터 그 관행에 직접적으로 연루되었다는 의심을 받고 1632년에 참회하라고 명령받았다. 그가 이 그림을 주문한 것은 이 무렵이라고 여겨진다.[38]

벨라스케스의 그림은 아주 독창적이고 감각적이며 심히 왼쪽을 향하고 있어서, 그런 까다로운 상황에서 제작된 것 같지는 않다. 아마도 비야누에바는 근심걱정이 없던 좀더 이른 시기에 소르 테레사Sor Teresa와 최근에 성인이 된 성 테레사에게 바치기 위해 이 그림을 주문했을 것이다. 그리스도는 오른쪽 가슴에 상처를 지닌 앞모습이 묘사되어 있다. 하지만 이 상처는 그의 얼굴 오른쪽을 완전히 가리며 늘어져 있는 길고 곱슬곱슬한 짙은 갈색의 머리채 때문에 관심을 받지 못한다. 이 전례 없는 모티프는 공식적으로는 이렇게 설명될 수 있을지 모른다. '벨라스케스는 그의 상처, 특히 옆구리에서 떨어지는 피의 흐름에 맞춰 머리카락이 잔물결을 이루며 흘러내리도록 아주 절묘하게 묘사하고 있다.'

예전에 그리스도가 십자가에 못 박힌 이미지에서 그리스도의 머리카락은 그다지 주요하게 다뤄지지 않았다. 당시 남성들 사이에 긴 머리가 유행하면서 세속미술만큼이나 종교미술에서도 머리카락이 중요해지기는 했지만 말이다. 대개 그리스도가 십자가에 못 박힌 장면에서 주요한 역할을 하는 것은 막달라 마리아의 아름다운 머리채가 유일하다. 때

로 그녀는 십자가를 안고서 자신의 머리카락으로 그리스도의 발에 묻은 피를 닦아주는 모습으로 등장한다. 이는 그녀가 바리사이인인 시몬의 집에서 그리스도의 발을 몰약으로 씻겨주고 자신의 머리카락으로 닦아주는 경우와 동일한 것이다. 막달라 마리아의 그것 같은 그리스도의 머리카락이 수녀들의 참여적인 '히스테리'를 얼마나 격앙시키고 지지해주었을지는 상상에나 맡길 수 있을 뿐이다.

이 그림에 깔려 있는 감정적, 신학적 바탕은 에스파냐 작가인 로페 데 베가Lope Felix de Vega Carpio(1562~1635)가 쓴 한 장시의 그것과 비슷하다. 이 장시는 베가의 『신성한 시Rimas Sacras』(1614) 마지막에 나오는 「막달라 마리아의 눈물Las Lágrimas de la Madalena」이다.[39] 여기서 막달라 마리아가 그리스도를 사랑하게 만드는 것은 그의 머리카락이며, 그녀는 로마 병사가 그의 머리카락을 무례한 손으로 움켜쥐리라고는 꿈에도 생각지 못한다.

그녀는 자기 발을 문질러주는 그녀의 머리카락을 감촉한 그리스도가 자신과 사랑에 빠지기를 바란다. 그래서 그녀가 머리카락으로 그의 발을 문지를 때 그 머리카락은 생명의 나무〔에덴동산 한가운데에 있는 나무로 열매가 영원한 생명을 준다고 한다〕의 뿌리가 된다. 막달라 마리아의 눈물이 연인의 못 박힌 몸을 씻어주고 그의 입이 목을 축이도록 해준다.

벨라스케스의 그림에서는 살짝 눈물 같아 보이는 피가 그리스도의 몸을 어루만진다. 그래서 피, 머리카락, 눈물(이것들은 모두 수녀들의 영혼을 격앙시켰다) 사이에는 시각적 교환가능성이 있는 것 같다. 『신성한 시』에 실린 또 다른 시에서는 머리카락이 나뭇가지에 걸려 죽은 압살롬〔이스라엘의 왕 다윗의 셋째아들로, 장자인 이복형 암논을 죽이고 달아났으며 다윗의 왕권에 도전했다〕의 '거역하는' 머리카락이 고난을 겪는 그리스도

의 '복종하는' 머리카락과 대비된다. 그리고 바로 같은 시에서 그리스도의 배신은 그에게 강력한 힘을 주는 머리카락을 잘린 삼손의 그것과 비교된다.[40]

베가의 시가 그리스도의 머리카락에 대한 벨라스케스의 집착을 설명해줄 수는 있지만 그의 오른쪽 얼굴 전체를 완전히 가린 점을 설명해주지는 못한다. 완전히 가려진 오른쪽 얼굴은 축복받은 성부聖父의 영역과 성부의 오른쪽에 있는 그의 자리로부터 그리스도를 완전히 도려내는 것 같다. 빛이 그의 오른쪽에서 비치지만 두 가지 이유에서 그는 그것에 대해 무감각하다.

이 시점에서는 그리스도 자신의 독실함마저 사라져버릴 것 같다. 그의 머리에 둘러진 후광이 마지막 연기가 나는 잉걸불처럼 흐릿한 불빛을 발할 뿐이기 때문이다. 그리스도의 몸 왼쪽은 좀더 벌거벗었고 좀더 뚜렷하다. 그림자에 의해 가려지기보다는 드러나기 때문이다. 그것은 굵은 머리카락으로도, 흐르는 피로도 가려지지 않았다. 오른쪽에서는 피가 마구 쏟아지는 반면, 왼쪽에서는 피의 흐름이 끈보다는 실의 굵기 정도로 가늘어져 있다. 그리스도의 허리에 둘러진 천의 윗부분은 왼쪽이 더 낮아서 엉덩이와 몸통이 이어지는 부분을 감동적이고도 에로틱하게 드러난다. 그 부분은 아주 크게 갈라진 틈처럼 깊고 어둡다. 귀도 레니 Guido Reni(1575~1642)가 〈성 세바스티아누스Saint Sebastian〉(1620경, 마드리드 프라도 미술관)의 이 부분이 덜 드러나도록 하기 위해 낮게 매인 천을 뒤에 다시 그리면서 이러한 점들이 주목받게 되었다.

『신성한 시』의 한 소네트에서 로페 데 베가는 경악하며 십자가에 못 박힌 그리스도에게 묻는다. '신께서 당신의 왼쪽을 열어두게 하셨나이까?'[41] 우리 또한 그리스도의 심장 쪽이 드러난 벨라스케스의 그림을 보

면서 경악한다.[42] 그는 지역의 관습에 따라 세 개보다는 네 개의 못으로 박힌 그리스도를 그렸다. 이로 인해 그리스도의 왼쪽 무릎이 오른쪽으로 살짝 돌아갔고, 그래서 왼쪽이 우리에게 좀더 가까워졌다.

벨라스케스는 왼쪽 무릎뼈 위에 핏줄기 한 가닥이 흘러내리게 함으로써 그쪽으로 한층 더 주의를 끈다. 게다가 왼발은 오른발보다 나무발판의 바깥쪽 측면에 훨씬 더 가깝다. 두 발이 왼쪽으로 쏠려 있기 때문이다. 그리스도의 손도 마찬가지다. 그의 왼손은 오른손보다 십자가 수평기둥의 끝에 더 가깝다. 수평기둥의 왼쪽 절반은 오른쪽 절반보다 살짝 더 짧다. 마지막으로, 십자가 자체가 이 그림의 정확한 중심에 있지 않고 살짝 왼쪽(우리의 오른쪽)으로 가 있다.

늘어뜨린 머리카락이라는 모티프는 오래된 전통인데, 이는 벨라스케스가 그리스도의 머리카락을 그리다가 부아가 나서 캔버스에 붓을 내던졌는데, 그 붓이 얼굴 오른쪽을 치는 바람에 생겨나게 되었다. 그래서 그것은 처음부터 벨라스케스가 사실상 그리스도를 조롱하는 데 동참하는, 모독적이고 현혹적인 것으로 이해되었다. 이는 롱기누스가 그리스도를 조롱하던 순간과도 같다. '가려진' 눈이 그리스도의 오른쪽 팔뚝 바로 위 십자가의 수평기둥에 있는 큰 눈 형태의 옹이에 의해 환기된다.

이 모티프는 독일의 위대한 신비주의자인 마이스터 에크하르트가 제시한 설명만큼이나 충격적이다. 에크하르트는 한 설교에서 「아가」에 나오는 부부의 말을 이용해 '부유한 부부' 이야기로 현현에 대해 설명한다. 여인은 한쪽 눈을 잃는 불운을 겪는다. 그녀는 남편이 더 이상 자신을 사랑하지 않을 것이라며 두려워한다. 하지만 남편은 자신이 여전히 아내를 사랑한다고 말한다. '그는 자신의 눈 하나를 도려낸 후 아내에게

말했다. "부인, 내가 당신을 사랑한다고 당신이 믿게 하려고 나도 당신처럼 되었소. 이제 나도 눈을 하나밖에 갖고 있지 않소." 이는 신이 자신의 눈 하나를 도려내고 인간성을 갖게 되기 전까지는 신이 자신을 지극히 사랑한다는 사실을 믿을 수 없었던 인간을 상징한다.'[43]

벨라스케스의 그림에서, 그리스도의 현현은 '신적인' 오른쪽 얼굴이 보이지 않고 가려져 있다는 사실에 의해 상징화된다. 가시면류관도 오른쪽이 더 낮고 특히 커다란 가시가 오른쪽 눈 위로 늘어져 있다. 정반대로 '세속적인' 왼쪽은 완전히 알아볼 수 있고 벌거벗은 인간의 모습으로 남아 있다.

베르메르의 〈신앙의 알레고리Allegory of Faith〉(1671경~74, 그림31)에서는 우리가 이야기하고 있는 많은 것들이 정점에 이르고 있는 듯하다. 베르메르의 동시대인들은 이 그림을 그의 다른 작품들보다 높이 평가한 것 같다. 1699년 암스테르담에서 그의 그림 스물한 점이 경매로 나왔을 때 이 그림은 400길더에 팔렸다. 이는 두 번째로 높은 값을 받은 작품 가격의 두 배다. 하지만 오늘날의 관람자들에게 이 그림은 베르메르의 가장 원숙한 작품들 가운데서 가장 사랑을 덜 받고 있다고 말할 수 있다.[44]

이 그림은 아마도 가톨릭교도인 후원자나 델프트에 있는 예수회 수도회를 위해 제작되었을 터인데, 이 장의 주제에 대해 가장 고심한 답을 보여준다. 베르메르는 언제나 빛, 다시 말해 원근법적이고 시각적인 환영에 매혹되어 있었다. 하지만 여기서 우리는 그의 가장 야심찬 시각적 설교를 보게 된다.

신앙의 알레고리인 젊은 여성이 뒤쪽 벽에 걸린 커다란 그림이 눈에 띄는 실내에 앉아 있다. 그림에서는 십자가에 못 박힌 그리스도가 왼쪽

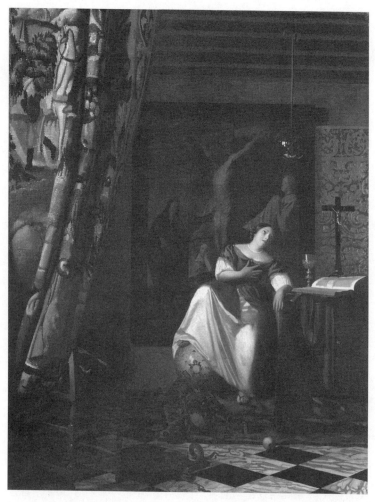

그림31. 베르메르, 〈신앙의 알레고리〉.

으로부터 보인다. 그녀의 왼쪽에, 탁자 또는 제단 위에 성배가 놓여 있고 그 너머에 그리스도의 금박 청동상이 있는 흑단으로 만들어진 십자가상이 있다. 이 십자가상의 그리스도는 그의 왼쪽을 보고 있고 그의 양 무릎

은 그의 왼쪽으로 돌출되어 있다. 신앙의 알레고리 인물은 그녀의 왼쪽으로 멀찌감치 몸을 기울이고 있다. 오른손으로는 자신의 심장을 움켜쥐고 왼손은 탁자에 얹어 축 늘어뜨린 채로.

그녀는 오른발로 커다란 지구의를 딛고 있다. 이는 신앙의 세속적이고 인간적인 토대를 암시한다. 그녀의 왼발 앞 대리석 바닥에 원죄를 상기시키는 사과가 하나 있고 그녀의 오른발 앞에는 그리스도를 상징하는 돌덩이 아래 깔린 뱀이 한 마리 있다. 왼쪽으로 많이 기울어진 몸은 그녀가 반짝반짝 빛나는 오른쪽 눈으로 천장에 매달린 유리 구球를 올려다봄으로써 균형을 이룬다. 여기서 명암대비가 가장 강렬한데, 흰색 드레스가 확장된 것인 양 그녀의 왼쪽 얼굴에는 짙은 그림자가 드리워져 있다.[45]

중간 문설주가 있는 창문들을 포함해서 이 방의 많은 정물들이 유리 구에 비쳐 있는 반면 인간 주인공은 그려진 것이든 '실제' 사람이든 아무도 비쳐 있지 않다.[46] 유리 구의 '인간적인' 의미는 진정 신앙이 깊은 이들만이 접근할 수 있기 때문일 것이다. 신앙은 유리 구에서 자신의 뒤에 걸린 그림이 비친 것을 볼 수 있을 것이다. 하지만 그 방향은 뒤집힐 것이고 그래서 그리스도의 오른쪽 모습이 보일 것이다. 따라서 베르메르의 그림은 우리가 세속에 푹 빠져 있는 순간, 즉 가장 왼쪽으로 기울어져 있을 때 신앙의 '거울'이 우리를 다시 오른쪽으로 내던져 영원한 삶을 언뜻 보게 함을 암시한다.

신앙의 알레고리 인물의 자세는 체사레 리파의 『이코놀로지아』에 나오는 '신학'에 대한 서술 및 삽화와 비교된다. 또한 리파의 이 여성 알레고리 인물은 두 가지 방향을 본다. 그녀는 얼굴이 둘인데 '젊은' 얼굴은 하늘을, '늙은' 얼굴은 지상을 쳐다본다.[47]

베르메르의 신앙의 알레고리 인물은 특히 교회를 상징하는 「아가」의 신부를 떠올리게 한다. 강한 명암대비가 짙고 어두운 삼각형의 그림자를 신앙의 흰색 드레스에 드리운다. 이 그림자는 「아가」의 신부가 쏟아놓는 말을 상기시킨다. '예루살렘의 아가씨들아, 나 비록 가뭇하지만 케달의 천막처럼, 실마에 두른 휘장처럼 귀엽단다는구나'(1장 5절). 과일, 꽃, 흰 말 위의 보이지 않는 인물이 수습기사의 인도를 받아 전원지대를 지나가는 목가적이고 전원적인 장면이 그려진, 묶여 있는 태피스트리 커튼은 「아가」에 묘사된 아주 유쾌한 목가적 전원시 「나의 사랑하는 임이 이 동산에 오시어 달콤한 열매를 따 먹도록」(4장 16절)을 떠올리게 하려는 것일지도 모른다. 또한 어쩌면 유리 구에 비친 중간 문설주가 있는 창문들은 다음 구절을 떠올리도록 만들기 위한 것인지도 모른다. '그는 우리 벽 뒤에 서서 창으로 들여다보며 창살 틈으로 엿보는구나'(2장 9절).

만약 베르메르의 그림을 예수회가 주문한 것이라면 이런 해석만이 적절할 것이다. 왜냐하면 예수회는 예수의 성심에 대한 숭배와 가장 밀접하게 연관되기 때문이다. 중세인들은 성심에 대해 강한 애착을 보였다(예를 들어 시에나의 성 카타리나는 자신의 심장을 예수의 심장과 바꾸는 환상을 경험했다). 하지만 이는 사실상 신비주의적인 계시와 황홀경의 종교적 경험이 유행하게 된 17세기 후반에 급격히 인기를 얻었다.[48]

앞서 언급한 프랑스인 수녀인 마르게리트 마리 알라코크의 환상은 이러한 숭배를 크게 자극했다. 알라코크는 1671년 수녀원에 들어간 후 이러한 환상들을 경험했다. 그녀는 그리스도가 자신의 심장을 보여주면서 이렇게 말했다고 주장했다. '이것이 심히 사랑하는 사람들을 가진 심

장이다. 그것은 기진맥진하고 지치도록 아무것도 아끼지 않고 그들에게 그 사랑을 드러내 보인다.'49)

예수회는 성심에 대한 숭배를 가장 소리 높여 지지했다. 얀센주의〔종교개혁에 대항해 일어난 교회 개혁세력 중 일파. 영혼 구제에 있어 '은총'의 절대성을 주장했다〕의 이성주의에 맞선 싸움에서 그것은 특히 중요한 무기였기 때문이다. 얀센주의자들은 신비주의적인 환상과 계시의 타당성을 부인했다. 예수회 사람인 장 드 갈리페Jean de Gallifet는 성심에 대한 숭배를 옹호하는 철저한 논문을 1726년 라틴어판으로 먼저 출판한 다음 1733년에 다시 증보해서 프랑스어판으로 출판했다. 초기 판본들에는 샤를 나투아르Charles Joseph Natoire(1700~77)가 해부학적이고 사실적으로 묘사한 심장을 가시면류관이 감싸고 있고 대동맥에서 십자가가 나타나는 그림이 권두삽화로 실려 있었다.50)

갈리페에게 심장은 단순히 천수天壽의 원리가 아니라 '신성한 영혼에 가장 충심으로 참여하는' 몸의 일부다.51) 많은 성인들의 경험에서 심장은 핵심적인 역할을 했다.52) 영혼이 '신적인 배우자와의 신성한 교류를 통해 천상의 감미로움을 즐기든, 아니면 초자연적인 시험을 통해 수많은 내적 고통들에 의해 정화되든, 심장은 이 모든 영향들을 속속 느낀다.'53) 심장으로부터 '흐느낌과 한숨'이 생겨나는데, 이는 '사랑의 서약으로서 자신의 심장을 아내에게 바친, 깊이 사랑하는 남편이 죽어갈 때 그의 심장을 보는 아내의 심정을' 생각해보기만 하면 되리라.54)

마지막으로, 1765년에는 이제 점점 전투태세를 갖추게 된 예수회에 대한 지지를 끌어올리기 위한 운동의 일환으로 교황 클레멘트 13세는 성심에 대한 숭배를 지지하여 예부성성禮部聖省, Congregation of Rites〔교회의 전례에 관한 규칙을 정하는 교황청의 상임위원회〕에 관한 칙령을 비

준했다.[55] 가시면류관이 둘러지고 작은 십자가와 내뿜어지는 빛이 얹힌 심장을 보여주는 성심 이미지가 유럽의 가톨릭 국가들과 그 식민지들에 널리 퍼지기 시작했다.

그 '전형적인' 이미지인 폼페오 바토니Pompeo Girolamo Batoni(1708 ~87)의 〈예수의 성심The Sacred Heart of Jesus〉(1765경~67)은 로마에 있는 예수회의 대본당인 일제수Il Gesù를 위해 그려졌다. 이 그림은 아마도 18세기의 모든 종교 이미지들 가운데 가장 숭배를 받은 작품일 것이다. 오늘날 이 그림의 복제품이나 변형된 이미지를 가지고 있지 않은 가톨릭 교회는 거의 없다.[56]

이 그림은 타원형의 구성인 이 타원형이 왼손으로 타는 듯이 붉은 심장을 내밀면서 오른손으로는 그것을 가리키는 그리스도의 반신상 이미지를 감싼다.[57] 길고 풍성한 머리채의 애무를 받는 그리스도의 왼쪽 어깨는 위쪽 앞으로 들이밀려 있고 머리는 그쪽으로 힘없이 기울어져 있다. 심장에서 올라오는 광채도 왼쪽으로 기울어져 있다. 우리는 플루타르크가 리시포스가 그린 알렉산드로스 대왕의 초상화에 대해 한 말을, 바토니가 뿌연 연초점으로 그린 그리스도의 '초상화'에 대해서도 할 수 있을 것이다. 이 화가는 '살짝 왼쪽으로 기울어진…… 목의 균형과 매혹된 눈길'을 '정확히 포착했다.'

제11장

기사도적인 사랑

반대로 내 왼손은 진정 아름답다네…….
—지롤라모 카르다노, 『내 생애에 관한 책』[1]

그리스도가 성 테레사에게 보여준 왼손은 진실의 손이었다. 상처 입은 그의 왼손은 심장과 곧장 연결되어 있기 때문이다. 하지만 그것은 또한 아름다움의 손이기도 했다. 왼손의 우월한 아름다움은 기사도적인 사랑의 전통을 구성하는 한 가지 중요한 요소였다. 안드레아스 카펠라누스 Andreas Capellanus가 쓴 고전적인 처세서 『기사도적인 사랑의 기술Art of Courtly Love』(12세기 후반)에서 상파뉴 백작부인은 왼손의 매력에 대해 이렇게 설명한다.

만약 상대 여인이 사랑의 상징으로 주는 반지를 받는다면 남자는 그 반지를 왼손 새끼손가락에 끼어야 하고 항상 반지에 박힌 보석을 손 안쪽에 감춰야 한디는 점을 사랑에 빠진 기사들이 알았으면 한다. 그 이유는 보통 왼손으로는 온갖 불명예스럽고 비도덕적인 접촉행위들을 자세하고, 다른 모

든 손가락들보다는 왼손 새끼손가락에 그 남자의 삶과 죽음이 깃들어 있다고들 하기 때문이며, 모든 연인들은 그들의 사랑을 은밀히 지켜야 하기 때문이다.[2]

이 백작부인의 주장은 오른손잡이들은 왼손을 덜 사용하기 때문에, 그리고 왼손은 위생과 관련된 행위를 위한 것은 아닌 것 같기에 (아마도 특히 그 손톱이) 마모되거나 잘리거나 더러워지지 않는 것 같다는 말이다. 왼손은 아주 깨끗한 상태를 유지함으로써 일종의 인류가 타락하기 전의 순수함을 유지한다. 이는 사실상 남자의 젖꼭지와 마찬가지로 비실용적인 아름다움을 대표한다. 성 아우구스티누스는 남자의 젖꼭지가 실용적인 기능을 갖고 있지 않기에 오로지 미학적인 이유로 창조되었다고 주장했다.[3]

샹파뉴 백작부인이 한 남자의 삶과 죽음이 왼손 새끼손가락에 위치한다고 말했을 때 이는 왼손 새끼손가락에서 그의 운명을 읽을 수 있음을 의미한다. 수상술 관련 논문들에 실린 삽화들을 보면 왼손 새끼손가락과 같은 높이의 손바닥 바깥 모서리 근처에 십자표시(+)가 되어 있다. 새끼손가락의 맨 아랫부분에서부터 이 십자표시까지의 거리가 그 남자의 수명을 결정한다.[4] 이제 더 취약한 손의 가장 취약한 손가락이 가장 강력한 진실을 드러낼 수 있게 된 것이다.

수상술에서는 보통 왼손이 선호되었는데, 오른손잡이들의 경우 왼손을 덜 사용하기에 손금이 덜 모호할 것 같기 때문이고, 또 왼손이 심장과 곧장 연결되어 있기 때문이다.[5] 하지만 흔히 수상술 도해에서는 왼손과 오른손을 나란히 보여준다. 왼손은 여성, 오른손은 남성을 위한 도해인 것이다. 그래서 힘과 '고결함'을 남성이 독점하는 조짐을 보여준다.[6]

따라서 이 백작부인이 여성뿐 아니라 남성의 왼손을 활성화하고 있는 것은 '여성화'라는 주제를 암시한다. 아니면 적어도 이는 남성이 자신의 좀 더 여성스러운 쪽과 접촉해야 함을 암시한다.

유사한 생각이 토마스 만의 『트리스탄Tristan』(1165경)에 나오는 이졸데의 생생한 조각상에 영향을 미친다. 트리스탄은 잃어버린 연인의 조각상을 주문제작해 숲속 한 동굴에 세워둔다.[7] 이 조각상은 왼손으로 반지를 내밀고 있다. 거기에는 그들이 이별할 때 이졸데가 했던 말이 새겨져 있다. '트리스탄과 이졸데는 영원히 하나가 되어 따로 떼어놓을 수 없으리라.'[8] 트리스탄은 종종 '이졸데의 손을 본다. 그녀는 막 그에게 그 금반지를 건넬 참이다. 그는 두 사람이 헤어질 때 자신을 보던 그녀의 얼굴 표정을 보면서 그때 자신이 했던 약속을 떠올린다. 이에 그는 눈물을 흘리고…… 그는 자기 심장 속에 든 것을 보여주기 위해 이 이미지를 만들었다.'[9] 왼손에 끼여 있는 그 반지는(반지가 어디에 끼여 있는지 알 수 없지만 왼손 새끼손가락에 끼여 있다고 추정할 수 있다) 가장 강렬한 감정을 격발시킨다.[10]

훨씬 뒤에 뒤러가 〈게으름뱅이의 유혹The Temptation of the Idler〉(1498경)에서 베누스의 왼손 새끼손가락에 반지를 끼워놓았고 티치아노는 베누스 이미지를 그릴 때 대체로 이러한 전례를 따랐다. 〈우르비노의 베누스Venus of Urbino〉는 반지를 낀 왼손으로 자신의 성기를 가리거나 혹은 애무한다.[11]

프란체스코 살비아티Francesco Salviati(1510~63)의 〈암사슴과 함께 있는 젊은 남자의 초상Portrait of a Young Man with a Doe〉(1540년대)에서는 이 젊은 남자가 아름답게 드러내놓은 왼손을 암사슴이 핥는다. 살비아티는 암사슴의 주둥이를 전략적으로 새끼손가락에 끼인 반지 위에

놓아두었다.[12] 이 손은 남자의 횡격막 앞에 놓여 있어서 이 행위의 에로 티시즘은 이 여인의 정체가 신비에 싸여 있는 것만큼이나 명백하다. 브론치노의 〈젊은 조각가의 초상Portrait of a Young Sculptor〉(1540년대)에서 조각가는 도장이 새겨진 반지가 새끼손가락에 끼여 있는 아주 우아한 왼손으로 웅크린 베누스 또는 님프를 묘사한 작은 조각품을 부드럽게 안고 있다.[13]

파르미자니노는 널리 알려진 〈볼록거울 속의 자화상Self-Portrait in a Convex Mirror〉(1524)을 볼록한 원형의 나무패널에 그렸다. 당시 21세였던 화가는 자신의 왼손과 화려하게 주름장식이 달린 흰색 소매 끝동을 거울에 대어 심히 확대시킴으로써 그 손가락들이 훨씬 더 길어 보이게 하고 있다.[14] 이 화가는 아름다운 외모로도 유명했다. 그림 속 화가는 티 없는 창백한 피부와 매끈하게 흘러내린 밤색 머리카락, 그리고 완벽한 타원형의 얼굴을 가졌다. 새끼손가락에 끼인 도장이 새겨진 금반지는 그가 회화예술에서 따로 설명이 필요 없는 전문가인 것만큼이나 사랑의 기술에서도 전문가임을 암시한다.

화가가 자신을 드러내고 있는 이 자화상에는 한 가지 비밀스러운 점이 있다('모든 연인들은 그들의 사랑을 은밀히 지켜야 한다'). 반지에 새겨진 도장이 새끼손가락 아래쪽으로 밀려 있어 그것을 읽을 수 없기 때문이다. 우리가 보는 것이 거울 이미지고 그래서 그 손이 그의 오른손으로 보인다는 사실로 인해 비밀스러움이 가중된다. 보석처럼 귀중한 이 그림의 제목은 좀더 정확히 말하자면 〈나의 사랑스럽고 친애하는 왼손의 자화상Self-Portrait of My Lovely and Loving Left Hand〉이다. 여기에 보이는 유의 반지가 이상적인 최고의 반지였던 것으로 보인다(모든 초상화들에서 다른 종류의 반지는 보이지 않는다). 그리고 특히 결혼하지 않은 젊은

이들이 이런 반지를 선호했다.

　의학과 관련해서 그 기능과 무관하게 몸의 가장 취약한 부분이 가장 고귀하게 여겨지는 것이 일반적인 관습이었다. 이는 무엇보다도 눈에 적용되었다. 백과사전 집필자인 잉글랜드의 바톨로뮤Bartholomew of England는 13세기 초에 이렇게 썼다. '신체기관의 외관이 고귀할수록 손상되었을 때 더 큰 고통을 겪는다. 눈이 그 고귀함 때문에 작은 티끌로도 손이나 발에 큰 상처를 입은 것보다 더 심하게 아픈 것처럼.'[15] 하지만 샹파뉴 백작부인은 전통적으로 눈에 부여되던 위엄의 많은 부분을 왼손, 더 나아가 몸의 '심장' 쪽 전체에서 '가장 취약한' 손가락에게 넘겨주고 있다. 눈부시게 빛나는 반지가 둘러진 새끼손가락은 사실상 눈으로부터 '영혼의 창'이라는 타이틀을 빼앗았다. 눈은 종종 보석에 비교되었고 그래서 이 경우에 연인의 손은 눈부신 보석을 가리는 눈꺼풀 기능을 한다.

　하지만 연인들이 그들의 '은밀한' 진실을 지키는 가장 흔한 방법은 보석을 손 안쪽에 두는 게 아니었다. 이는 어쩌면 다소 고통스럽고 비현실적인 방법이었다. 가장 흔한 방법은 반지 안쪽 평평한 부분에 글을 새겨 넣는 것이었다. 트리스탄과 이졸데의 반지는 아마도 이런 종류의 반지였을 것이다. 영국에서는 이런 반지를 '기념문자 반지posy ring'로 불렀다. 영국 작가 존 릴리John Lyly(1554~1606)는 『유피즈: 위트의 해부Euphues: the Anatomy of Wit』(1578/80) 2부에서 '당신 손을 잡는 그가 아니라 그것을 손에 끼는 당신이 감지하게 되는' 이런 반지가 보석류 가운데 가장 은밀한 품목이라고 썼다.[16]

　14세기에 최상류층 사람들의 아름다운 왼손은 눈부시게 수놓인 소매에 의해 더욱 돋보였던 성싶다. 중세에 소매는 대개 베어낼 수가 있었

고 보통은 한쪽 팔(언제나 왼팔)만 아주 정교하고 값비싼 수가 놓인 디자인으로 장식되었다. 당시의 의상과 관련된 글에서 왼쪽 소매에 대한 묘사가 그렇게 많은 이유는 바로 이런 까닭이며, 그것은 대개 아주 호화로웠다.[17] 가장 유명한 소매 가운데 하나는 밀라노 공작부인이었던 사보이아의 보나Bona의 것으로 발사스, 다이아몬드, 진주 등의 보석으로 장식된 불사조가 수놓여 있었다. 1468년 이 소매는 1만 8,000두카토[과거 유럽 여러 국가들에서 통용된 금화]로 평가되었다.[18]

어깨 브로치도 왼쪽에 달았는데,[19] 대개 몸을 지키기 위한 부적을 여기에 착용했다.[20] 알베르투스 마그누스는 큰 영향력을 끼친 『광물에 관한 책Book of Minerals』(1260경)에서 다이아몬드 같이 특별한 힘을 갖는 보석을 왼팔에 착용하도록 권장한다. 반면 정통파 유대교도들도 전통적으로 왼팔에 부적을 매었다.[21] 프란체스코 콜론나Francesco Colonna의 산문 연애소설인 『이프네로토마키아 폴리필리Hypnerotomachia Polophili』(1499)에서는 '빛나는 황금이 여기저기 장식된 에티오피아의 귀감람석을…… 왼손에 착용하면 행운을 가져다준다'고 말한다.[22] 그렇게 되면 자연스레 눈이 왼쪽으로 이끌리게 된다. 여성 옆얼굴을 묘사한 피렌체의 대부분 초상화들은 그들의 왼쪽 모습을 보여준다. 이렇게 해서 그들이 남편의 옆얼굴 초상화를 마주볼 수 있었을 뿐 아니라 그들 왼쪽 어깨의 장식들을 보여줄 수가 있었다.[23]

왼손 또는 왼쪽의 신화화는 15세기에 세련됨과 강렬함에서 절정에 이르렀다. 여기저기 이동해 다녔지만 원래는 부르게에 기반을 둔 부르고뉴 궁정은 이 시기에 유럽에서 문화적으로 가장 큰 영향력을 발휘했다. 이 궁정에는 특히 앉고 서는 자세와, 무리나 수행원들 속에 있을 때의 자세와 관련해서 엄청 복잡하고 불가해한 예법 규정들이 있었다.[24]

이러한 예법 규정에서 왼쪽과 오른쪽, 앞과 뒤, 그리고 신체적 접촉의 문제는 지극히 중요했다. 궁정사람들이 익혀야 했던 한 가지 주요한 예법은 '위슈huche'였다. 이는 손짓으로 하든지 말로 하든지, 손을 잡거나 접촉하도록 유혹invitation하는 것을 의미한다. 확실한 사람들만이 손을 잡거나 접촉할 수 있었고 이때 이를 주도할 수 있는 사람에 대한 엄격한 여러 규정이 있었다.

영화가 발명되기 이전 시기의 어떤 제스처나 동작의 역사를 복원하기란 극히 어렵다. 충분히 상세한 자료들이 부족하고 이상적인 처신과 행동 방법들이 어느 정도로 실행되었는지가 불확실하기 때문이다. 시각예술은 이와 관련해서 아주 부분적으로 안내 역할을 해줄 뿐이다. 영화나 연극을 홍보하는 포스터 같은 '정적'인 이미지들은 흔히 지속적으로 '움직이는' 행동과는 아주 다른 방식으로 연출된다.[25] 부르고뉴 궁정과 관련해서는 알리에노 드 푸아티에Aliénor de Poitiers의 『궁정의례Les honneurs de la cour』(1484~91)가 특히 상세한 자료를 제공해준다. 하지만 이 책 속 궁정예법에 관한 설명도 불투명한 경우가 흔하다.

페르너〔오늘날 벨기에의 한 지역〕 자작의 부인이었던 알리에노는 포르투갈의 이사벨라를 수행하는 시녀인 이사벨 데 수자의 딸이었다. 포르투갈의 이사벨라는 부르고뉴 공국의 선량왕 필리프 공작의 세 번째 아내였다. 알리에노는 1440년대에 릴에 머물고 있던 부르고뉴 궁정에서 드 네베르 부인과 되 부인이 공작과 걸을 때 누가 윗자리를 차지해야 하는지를 놓고 다툰 일을 기록하고 있다. '공작은 항상 드 네베르 부인을 그의 아래쪽au dessous에, 되 부인을 위쪽au dessus에 두었기' 때문에 이런 다툼이 일어난 것이었다.

이 경우에서 '아래쪽'이 명예로운 위치인 것 같다. 왜냐하면 그것은

공작의 왼쪽 바로 앞이어서 공작이 그녀 쪽을 바라보기 때문이다. 공작이 그녀에게 왼손을 건네고 그녀가 그의 심장 쪽에 위치해 있다는 사실은 더 친밀함을 의미했다. 알리에노는 이렇게 설명한다. '나는 아주 나이가 많은 사람들anciens한테서 공작의 아래쪽을 걷는 이가 공작의 위쪽을 걷는 이보다 더 명예롭다고 들었다. 공작은 그들을 수행하고 어디를 갈 때면 이런 식으로 자리를 배정했다.'[26] 이로 볼 때 '위슈'는 왼손으로 해 보이는 제스처인 것으로 여겨진다.

여기서 위치의 '높고' '낮은' 위상이 바뀌어 있는데, 이는 직관에 반하는 것으로 보인다. 왜냐하면 되 부인이 말 그대로 '더 우위에 있는 손'을 잡았음에도 사교적으로는 불리하기 때문이다. 이는 분명 전통적인 왼쪽-오른쪽 체계를 뒤집고 있는 것이었다. 양쪽에 도둑 둘을 둔 십자가 위의 그리스도처럼 세 사람으로 이루어진 무리에서 전통적으로 가장 중요한 사람은 한가운데에 위치하고 그 다음으로 명예로운 사람은 그의 오른쪽에 위치했기 때문이다. 이와 비슷하게 행렬에서 가장 중요한 인물VIP들은 앞에 서지 않고 뒤에 섰다.

아마도 이러한 역할의 역전은 공식연회에 앉아 있기보다는 손을 잡거나 접촉하면서 서 있거나 걸을 때만, 즉 애정이 넘치거나 호색적인 정황에서만 일어났다.[27] 실제로 부르고뉴 궁정의 좌석배열은 전통적인 체계에 따라서 가장 명예로운 여성 손님은 공작의 오른쪽에 앉게 되어 있었다. 부르고뉴 궁정에서 열리는 연회의 좌석배치 계획에 대한 글은 항상 공작의 오른쪽에 앉은 사람의 이름을 거명하면서 시작된다.[28]

이 새로운 위치 체계의 규약은 12세기부터 15세기경까지 유행한 것으로 보이는 카롤〔느린 템포로 추는 중세 프랑스의 윤무〕춤에 영향을 받았던 것 같다. 사람들은 카롤 춤을 추면서 바로 옆 사람들과 손을 잡아 원

이나 줄을 만든 다음 그들의 왼쪽으로 이동했다. 『세상의 거울Mireour du monde』(1270년대)을 쓴 익명의 저자와 같은 도덕주의자들에게 이러한 이동은 춤이 사악한 것임을 증명하는 일이었다. '카롤을 추는 사람들은 악마의 행렬임에 분명하다. 그들은 왼쪽으로 향하기 때문이다. 성서에는 이렇게 적혀 있다. "신은 오른쪽으로 향하는 방법을 안다. 왼쪽으로 향하는 이들은 삐딱하고 사악해서 신은 그들을 미워한다."'

니콜 오렘Nicole Oresme(1320경~82)〔중세 후기의 철학자로 경제학, 수학, 물리학, 천문학, 철학, 신학 분야에 큰 영향력을 끼친 저작들을 썼다〕은 『천상과 세속에 관한 책Le Livre du Ciel et du Monde』(1370년대)에서 태양 주위를 도는 행성들의 움직임을 카롤 추는 사람들에 비교했다. 그는 뒤에 이렇게 설명한다. '그 춤을 추는 사람들은 자기 오른쪽에 있는 사람의 앞쪽으로, 왼쪽에 있는 사람의 뒤쪽으로 간다.'29) 부르고뉴 공작과 두 부인은 마치 앞쪽으로 움직이지만 몸과 얼굴을 왼쪽으로 돌리며 카롤 춤을 추는 사람들 같다.

부르고뉴 궁정에서는 사랑의 제스처를 하는 (그리고 주도권을 쥐고 있는) 타의 추종을 불허하는 왼손의 능력이 당연시된다. 『궁정의례』의 최신판에서는 거기서 언급한 제스처 가운데 당시 시각예술에서 묘사된 것은 없다고 했지만 이는 궁정의 의식儀式 생활에 대한 묘사와 관련해서만 맞는 말일 것이다. 얀 반 에이크는 선량왕 필리프의 궁정화가였다. 그리고 조반니 아르놀피니가 초상화에서 아내에게 한 정교한 제스처는 어쩌면 위슈의 한 버전일지 모른다. 아르놀피니는 부르고뉴 궁정에 옷감과 사치품들을 공급하면서 부를 쌓았다. 그래서 반 에이크와 마찬가지로, 궁정예법에 익숙했을 것이다. 그는 분명 선량왕 필리프의 패션취향을 잘 알았다. 진흙이 묻은 나막신이 그의 발 근처에 눈에 띄게 놓여 있

기 때문이다. 실외뿐 아니라 실내에서도 나막신을 신는 것을 크게 유행시킨 것은 바로 이 공작이었다.

비스듬히 놓인 아르놀피니의 발 위치는 아내가 그의 '앞쪽devant 또는 au dessous'에 있음을 의미한다. 그는 왼손을 뻗어 아내의 오른손을 잡지 않고 그 아래에 두고 있으며 그녀는 손바닥을 위로 향한 남편의 손 위에 자기 손을 놓아두었다. 이는 춤에 쉽게 포함시킬 수 있는 궁정의 정교한 제스처들을 암시한다. 알리에노는 궁정사람들이 어떻게 손을 잡는지에 대해 분명하게 말하고 있지 않지만 아마도 좀더 세련된 방식은 손을 꽉 잡는 것보다는 살짝 잡는 체하는 것이었던 듯하다. 당시 훌륭한 모범으로 여겨진 춤은 접촉이 가장 가벼운 춤이었다.

『장미설화Le Roman de la Rose』〔13세기 프랑스 중세의 시인인 기욤 드 로리가 쓴 기사도적인 사랑에 관한 교훈시〕에서 카롤을 추는 사람들은 그들의 새끼손가락을 엮는다. '희희낙락 씨가 손가락으로 여자를 가졌네/춤을 추면서 여자는 흥얼거리기도 하네'(초서의 번역).[30] 이탈리아의 뛰어난 무용선생인 구글리엘모 에브레오 다 페사로Guglielmo Ebreo da Pesaro가 쓴 춤에 관한 논문(1463)에 실린 한 삽화는 손가락 엮기가 여전히 일반적인 관행이었음을 보여준다. 춤을 추는 아주 우아한 세 인물(한 젊은 남성이 두 여성을 양쪽에 두고 있다)이 새끼손가락을 걸고 나아간다. 춤추는 한 사람의 삶과 죽음은 그들의 새끼손가락에 달려 있었다.[31]

아르놀피니는 경의를 표하려고 왼손을 아내에게 내밀고 아내는 절대적인 신뢰로 응답한다. 손바닥을 위로 향한 그녀의 궁정식 제스처는 고양이나 개가 사랑하는 주인이 배를 쓰다듬을 수 있도록 벌렁 드러눕는 것과 같다(애완견이 그녀의 발치에 서 있다). 거울 속에는 파란색 옷을 입은 남자가 뒤에 있는 또 다른 남자(아마도 하인일 것이다)와 함께 방으

로 들어오는 모습이 비쳐 있다. 이는 흔히 얀 반 에이크의 자화상이라고 생각되었다. 에이크가 아르놀피니의 두 번째 초상화를 그렸을 때 두 사람은 아마도 친구였을 것이다. 그가 누구든, 그 또한 '위슈'를 해보이고 있는 것 같다. 그가 왼팔(거울 속에서는 오른팔)을 들어 올리고 있을 뿐 아니라 왼발이 앞쪽으로 나와 있기 때문이다.[32]

아마도 '위슈'는 「아가」에 나오는 신랑이 왼손을 신부에게 뻗을 때의 제스처에 영향을 받았을 것이다. 아르놀피니의 경우에는 그의 왼손이 신부의 오른손 아래에 있다. 부르고뉴 공국의 용맹공 샤를의 아내인 요크의 마거릿이 주문한 니콜라 피네Nicolas Finet의 『부르고뉴 공작과 예수 그리스도의 대화Dialogue between the Duchess of Burgundy and Jesus Christ』(1468 직후)에 삽화를 넣은 필사본이 이와 관련이 있을지 모른다. 이 필사본에는 그녀에게 그리스도가 나타나는 이미지가 실려 있다. 이 이미지는 플랑드르인 여행가이자 외교관인 하윌레베르트 데 란노이Guillebert de Lannoy(1386~1462)의 것이다.[33]

공작부인은 가슴 높이로 양손을 들어 올린 채 무릎을 꿇고 있다. 그녀는 아르놀피니의 초상화 배경이었던 방과 비교할 만한 특징을 지닌 방안의 침대 앞에 있다. 그리스도는 그녀 앞에 서서 우아하게 왼손을 내민다(새끼손가락을 살짝 들어 올렸다). 그래서 그녀는 못에 박혀 생긴 상처를 볼 수 있다. 그의 왼발도 마찬가지로 우아하게 앞쪽으로 나와 있다. 들어 올린 오른손에는 홀을 들고 있다. '충직한' 개(그레이하운드 종)가 전경 바닥에 누워 있다.

부르고뉴 궁정의 예법은 합스부르크 왕가로 계승되어 이들에 의해 오스트리아와 에스파냐로 전해졌다. 그래서 성 테레사에게 나타난 그리스도의 제스처 역시 거기에 영향 받았을 가능성이 아주 높다. 드 네베드

부인이 부르고뉴 공작의 앞쪽au dessous 자리를 차지한 것과 마찬가지로 테레사는 그리스도의 앞쪽 자리를 차지하고 있다. 「아가」의 선례가 '위슈'의 확산을 도왔음이 틀림없다.

로렌초 데 메디치는 재정적, 정치적, 사회적으로 아주 폭넓게 부르고뉴인들과 접촉하고 있었다. 메디치 은행의 가장 중요한 외국지점이 부르게에 있었기 때문이다. 그는 르네상스인들의 왼손숭배를 이끈 제사장인 셈이었다. 게다가 왼손을 가장 원대한 도덕적 문화적 대좌臺座 위에 올려놓은 것도 바로 그였다. 피렌체에서 사실상 지배자일 뿐 아니라 재주가 많은 시인인 로렌초에게는, 왼손이 대권을 장악하고서 오른손을 단호히 그 그늘 속에 둔다. 다음의 소네트에서처럼 최고의 특권은 그의 연인에게 부여된다.

그녀는 나에게 왼손을 건넸네.
이렇게 말하며. 아직도 이곳을 모르시겠어요?
이곳은 아모르가 나에게 당신 뜻대로 해달라고 애원한 곳이에요!34)

로렌초는 아마도 '정신적인' 연인인 루크레치아 도나티의 왼손을 언급하는 것일 터이다. 그녀는 왼손을 건넴으로써 자신이 그에게 호의를 보이고 있으며 그가 적절한 경의로써 자신을 대해주리라고 믿고 있음을 알리고 있다. 로렌초는 자신이 사랑하는 손에 찬사를 바치는 세 편의 연작 소네트에 관한 긴 설명에서 왼손이 그에게 어떤 의미를 갖는지 상세하게 설명한다. 1492년 그가 세상을 뜨면서 미완성으로 남은 이 설명은 단테의 시집 『신생Vita Nuova』에 견줄 만한 문학적 습작이다.

로렌초는 이들 소네트의 처음 부분에서 그녀의 '희고 아름답고 연

약한 손candida, bella e dilicata mono'을 극찬한다. 그녀는 그 손으로 로렌초의 가슴에서 심장을 뽑아내어 천 개의 매듭으로 묶어 새로이 개조해 자신을 사랑하게 만든다. 로렌초는 이 설명에서 그것이 그녀의 왼손이라고 말하고 있는데, 이는 두 사람이 얼굴보다는 가슴을 맞대고 서 있어서 서로의 왼손을 내밀 수 있음을 암시한다. 왼손은

> 심장에서 유래한다. 그래서 내 여인의 심장이 품은 뜻을 전해주는 믿을 만한 전령이자 증인으로 보인다. 이는 보통 새끼손가락으로 불리는 손가락 옆에 있는 넷째손가락에 심장에서 곧장 이어지는 정맥이 있다고들 하기 때문이다. 그것은 마치 심장이 품은 뜻을 전해주는 전령 같다.[35]

이 매력적인 생물학적 신화가 고대에 기원을 두고 있다는 사실이 그에 대한 로렌초의 관심을 부채질했다. 로마의 철학자 마크로비우스Macrobius는 교육적인 대화록인 『사투르날리아Saturnalia』(400경)에서 이집트인들로부터 유래한 이러한 관행에 대한 일반적인 설명을 한 의사의 입을 빌려 하고 있다. '심장에서 시작해서 왼손의 새끼손가락으로 이어지는 신경이 있다. 이 신경은 이 손가락의 나머지 신경들과 얽혀 있다. 옛날 사람들이 마치 왕관으로 영예를 부여하듯 반지를 이 손가락에 끼는 게 좋다고 본 것은 바로 이 때문이다.'[36] 뛰어난 어원학자인 세비야의 이시도루스(560경~636)는 이를 반복하면서 미묘하지만 중대한 변화를 주었다. 그는 심장으로 곧장 이어지는 것은 신경이 아니라 정맥이라고 말했다.[37]

따라서 로렌초의 왼쪽 옹호는 고전고대에 대한 애호를 한층 더 표명한 것으로 볼 수 있다. 사실 메디치 가 사람들은 더 일찍부터 반지에 관

한 로마인들의 구전지식에 관심을 가졌을 것이다. 베네치아의 인문주의
자인 프란체스코 바르바로Francesco Barbaro가 쓴 결혼에 관한 고전적
인 논문인 「아내에 대하여De Re Uxori」(1415경~16, 초판 출간 1513)는 로
렌초 디 조반니 데 메디치(1394~1440)의 결혼을 기리기 위한 것이었다.
로렌초의 이름은 코시모 데 메디치의 형인 이 조상의 이름에서 따왔다.

바르바로는 로마인들의 관습과 심장으로 이어지는 신경에 대한 그
들의 믿음을 인용하면서 반지는 이 손가락에 끼고 '그래서 그들의 눈
앞에서 남편에 대한 크나큰 사랑이 끊임없이 기념될 것'이라고 덧붙인
다.[38] 15세기와 16세기 초에 메디치 가와 관련이 있는 미술가들이 제작
한 '성모 마리아의 결혼과 성 카트리나의 신비주의적인 결혼'에 관한 몇
몇 피렌체의 그림에는 신부가 왼손에 반지를 끼고 있는 모습이 그려져
있는데, 이는 전례가 없는 일이었다. 여기서 고고학적인 정밀성(성모 마
리아와 성 카트리나는 모두 로마제국시대의 인물이었다)은 '진심어린' 감정
의 강화와 연관되어 있었다.[39]

아마도 로렌초의 왼손숭배에는 좀더 중요한 한 가지 요인이 있었을
것이다. 그것은 '토스카나'의 민족주의라는 요소와 관련이 있었다. 앞서
말한 대로 에트루리아인들은 그리스인들과는 완전히 다르게 그들의 종
교에서 왼쪽을 편애했다. 에트루리아인들은 어떤 일의 전조가 남쪽을 향
한다고 보았고 그래서 '상서로운' 동쪽은 그들의 왼쪽이었다.[40] 그들의
왼쪽에 나타나는 징조들은 새가 날아가는 것이든 극적인 기상상태든 대
개 호의적인 것으로 여겨졌다. 로마공화국은 에트루리아인들의 관행을
따랐고, 어떤 일의 전조가 북쪽을 향한다고 보는 그리스인들의 방식이
승리를 거둔 것은 로마제국 시기에 와서였다.

당시 왼쪽을 의미하는 로마어는 '어색하다'와 '상서롭지 못하다'는

의미를 갖는 '라에부스laevus'였는데, 초기 그리스도교 교회는 이러한 연관을 아주 열렬히, 그리고 아주 융통성 있게 받아들여서 영존하게 했다. 로렌초는 오염되지 않은 에트루리아의 기원으로 되돌아가 '라에부스'를 되살리고 있다.[41)

알리에노 드 푸아티에의 부르고뉴 궁정에 대한 설명에 따르면 여성과 남성이 나란히 걸을 때 남성은 여성의 앞 왼쪽에 있었다. 이는 단지 여성의 우월한 지위를 의미할 뿐이며, 여성이 자신의 왼손을 남성에게 건네더라도 남성에게 특별히 영광스러운 의미를 갖는 것은 아니었다.[42) 하지만 로렌초에게는, 남성이든 여성이든 왼손을 내밀어 주도하는 것은 그 제스처를 받는 이에게 경의를 표하는 것이었다.

남아 있는 네덜란드의 가장 초기 초상화들 중 하나에서 이러한 관점이 아주 널리 퍼져 있었음을 엿볼 수 있다. 서 있는 전신상의 초상화인 〈리스베트 판 두벤보르데의 초상Lysbeth van Duvenvoorde〉(1430경, 그림32)은 원래 그녀의 남편인 시몬 판 아드리헌의 펜던트 초상화를 가지고 있었는데 지난 세기에 유실되었다.[43) 이는 유럽 회화에서 가장 초기의 개인 초상화들 가운데 하나였다. 리스베트는 네덜란드의 가장 중요한 귀족가문 출신이었다. 그래서 아마도 부르고뉴 궁정의 일부 예법규정들을 알았을 것이다.

리스베트는 우플랑드로 알려진, 소매폭이 아주 넓은 붉은색의 호화롭고 헐렁한 드레스를 입고 공을 들어 머리치장을 하고서 자신의 왼쪽을 향하고 있다. 왼손을 들어 올려 섬약한 손가락으로 'S'자 모양의 두루마리를 집고 있다. ㄱ. 두루마리에는 이렇게 적혀 있다. '나는 오래도록 희망을 가지고 열망해왔노라. 어떤 남자가 자기 심상을 얼어줄까?' 여

그림32. 익명의 네덜란드 화가, 〈리스베트 판 두벤보르데의 초상〉.

기서 왼손은 문자 그대로 그녀의 심장이 품은 열망을 전해주는 '전령'이다. 'S'자는 시몬을 나타내는 것 같다. 그의 초상화가 그녀의 왼쪽에 있었을 것이다. 왼손의 넷째손가락과 새끼손가락은 우아하게 뻗어 있고 각

각 두 개의 크고 단단한 반지를 끼고 있다. 이는 폭이 아주 넓은 드레스 소매 아래에 감춰져 있다.

그녀의 남편은 이렇게 적힌 두루마리를 들고 있었다고 알려져 있다. '심히 불안하구나. 어떤 여인이 그녀의 사랑으로 나를 영광되게 할까?' 이 두폭화는 1430년 두 사람의 결혼을 기념하기 위해 주문되었음에 틀림없다. 하지만 에로틱한 '삶과 죽음'이 막 시작되려는 찰나에 망설이고 있는 두 사람의 우아하고도 불확실한 사랑의 태도는 이것이 과거 그들의 사랑이 처음 피어나던 순간을 환기시켜주고 있다는 것을 말해준다.[44] 문장紋章의 오른쪽에 있는 리스베트의 특권적인 위치는 그녀의 가문이 우월한 지위에 있기 때문인 것 같지는 않다. 왜냐하면 리스베트와 시몬의 아버지들은 둘 다 빌렘 6세 백작 궁정의 고위행정가였기 때문이다. 게다가 시몬 또한 중요한 행정직에 올랐다. 그녀의 남편이 영광을 받은 것에 대해 이야기하고 있지만, 서로가 애정을 표현하는 가운데 어떤 개념상의 우월성은 사라진 것 같다. 두 사람은 그들의 사랑 관계에서 동등해 보인다.

비슷한 시나리오가 나무, 가죽, 색칠된 석고가루로 만들어진 15세기 후반 플랑드르의 행진 방패(런던 영국박물관) 앞면에 묘사되고 있다.[45] 이는 두폭화처럼 가운데가 나누어진, 위아래로 긴 마름모꼴이다. 문장의 오른쪽(우리의 왼쪽)에 아름다운 여인이 서 있다. 그녀는 자신의 왼쪽을 보면서 긴 황금사슬이 달랑거리고 있는 왼손을 뻗고 있다. 황금사슬의 한쪽 끝은 그녀의 허리에 매여 있다. 방패의 문장 왼쪽에 그녀를 마주보는 모습으로 묘사된 완전무장한 기사가 그녀 앞에 무릎을 꿇고서 세레나네를 부르고 있다. '그대 아니면 죽음VOUS OU LA MORT'이라고 적힌 두루마리가 그의 머리 위에 떠 있다. 이 때문에 해골 모습이 죽

음이 그의 왼쪽 어깨 너머에 서 있다. 죽음이 기사 쪽으로 팔을 뻗는다. 기본적인 착상은 그녀가 마음을 열고 호의를 표하는 기념물로서 황금사슬(이는 그녀 심장의 '특사'다)을 주지 않으면 대신 죽음이 그를 차지하리라는 것이다.

르네상스시대에 왼손숭배는 '문명화 과정'이라고 하는 것에서 중요한 역할을 한다. 왼손의 요구들은 때때로 오른손을 희생시켰다. 로렌초 데 메디치는 공격적이라는 이유로 오른손을 공공연하게 경멸했다. 우리는 보통 오른손으로 적을 치고 무기를 들기 때문이다. 점성술사 겸 철학자이자 건강염려증 환자였던 지롤라모 카르다노는 자신을 신화화하는 자서전인 『내 인생에 관한 책The Book of My Life』에서 미학적이고 도덕적인 왼손의 우위성을 극적으로 주장했다.

'두툼하게 생겨먹은 (오른)손에는 손가락들이 덜렁거려서, 수상가들은 나더러 시골뜨기라고 했다. 그들은 실상을 알고 당황스러워한다. 손바닥 위 생명선은 짧지만 토성의 것이라고 일컬어지는(토성의 지배를 받는 기질인 흑담즙질은 예술분야에 뛰어난 것으로 알려져 있다) 선은 더 길고 깊다. 반대로 나의 왼손은 길고 끝이 뾰족하며 모양이 좋은 손가락들과 반짝이는 손톱 덕분에 진정 아름답다.'[46]

그 수상가들은 분명 '구식'이고 그의 왼손이 아닌 오른손의 손금을 보는 실수를 저질렀다. 카르다노의 왼손이 오른손보다 두드러지게 더 아름다웠을 수도 있지만, 왼손에 대한 그의 호의적인 평가는 분명 유행하는 문화관습에 영향을 받고 있다. 카르다노는 왼손이 자신의 심장과 영혼의 가장 진실한 거울이라고 쉽게 믿는다. 그는 왼손은 '나의 왼손'이라고 하는 반면 오른손은 생경하게도 '두툼하게 생겨먹은 손'이라고 말한다.[47] 카르다노는 골상학에 관한 논문에서 왼쪽이 더 아름답다는 자

신의 믿음에 한층 더한 차원을 덧붙인다. 여기서 그는 몸 왼쪽이 사실상 오른쪽보다 훨씬 더 젊다고 암시하고 있기 때문이다. 이마에 있는 점들은 세 부분으로 나누어진다.

왼쪽 부분에 있는 점들은 초년의 생애(30세까지)와 관련 있는데, 유아기를 주재하는 달의 관할권 아래에 있기 때문이다.

이마 가운데 부분에 있는 점들은 60세까지의 성인의 생애를 말해준다.

이마 오른쪽 부분에 있는 점들은 90세까지 혹은 죽기 전까지의 생애와 관련 있다.[48]

미켈란젤로는 1489년과 1492년(로렌초는 1492년에 사망했다) 사이, 로렌초 가의 일원이었던 초년에 로렌초의 왼손숭배를 접했던 것 같다. 로렌초의 소네트와 산문 주석의 가장 믿을 만한 완전한 초기 사본들은 1492~93년 날짜로 되어 있다. 따라서 로렌초는 아마도 그것들을 이맘때에 정돈하려 했던 것 같다.[49] 시스티나 예배당(1508~12)에 있는 미켈란젤로의 〈아담의 창조Creation of Adam〉에는 손의 묘사에서 흥미로운 이분법이 보인다. 아담이 들어 올린 왼손은 생기를 불어 넣어주는 신의 손가락에 가장 가까움에도 나른하고 우아한 기적적인 기운이 남아 있다. 반면 그가 몸을 기대고 있는 오른팔은 좀더 기운이 넘친다. 그것은 '두툼'해 보이고 꽉 쥐고 있는 손은 긴장되고 단단한 완고함을 지니고 있다.

이와 비슷하게 집게손가락을 뻗고 있는 신의 오른손은 분명한 목적에 따라 수단으로 사용되고 있는 반면 왼손의 불가능할 법하게 긴 집게손가락은 관절이 두 개이며 시중드는 사내아이의 어깨와 목 위에 느긋

이 펼쳐져 있다. 그것은 다소 기괴하고 촉수 같아 보이지만 우락부락한 우아함의 전형으로 여겨졌음이 분명하다. 초상화와 관련되는 한, 카르다노의 왼쪽숭배는 동시대 미술가인 브론치노가 그림으로 보여주는 것을 넘어서지 못할 것이다. 이 피렌체 미술가는 거의 항상 남성 및 여성 모델의 왼손과 왼쪽을 더 중요하게 여기기 때문이다. 그는 분명 카르다노의 왼손의 '길고 끝이 뾰족하며 모양이 좋은 손가락들과 반짝이는 손톱'을 충분히 높이 평가했을 것이다.

로렌초 데 메디치가 연인의 왼손을 숭배한 주된 이유들 가운데 하나는 두 사람이 함께 추는 춤에서 왼손이 아주 중요한 역할을 한다는 점을 알고 있었기 때문이다. 비록 여인의 눈이 자신의 심장에 먼저 '상처'를 냈지만 '그런 다음 흔히 일어나는 일처럼, 춤을 추거나 마찬가지로 정직한 다른 방법으로 나는 다시 그녀의 왼손을 접촉할 자격을 얻었다'고 말한다.[50] 남성과 여성이 함께 나란히 춤을 출 때 남성은 여성의 왼쪽에 서서 여성의 왼손을 잡았다.[51] 결혼한 부부 간의 관습을 낭만적으로 뒤집어놓고 있는 한 사례에서 남성은 (오른팔로 자신의 아내를 안내하고 있지만) 사실상 여성의 종이자 간청자가 된다.

심히 폐쇄적인 사회에서는 남성과 여성이 춤을 추는 동안 처음으로, 그리고 아마도 유일하게 접촉하게 될 때 짜릿한 느낌이 일어날 수 있으리라는 상상을 하기란 그리 어렵지 않다. 물론 수많은 도덕주의자들이 춤이 금지되기를 바란 것도 바로 이 때문이다. 두폭으로 그려진 리스베트 판 두벤보르데와 그 남편의 정적인 초상화는 '춤을 추도록 유혹하는 위슈'를 세련되지 못하게 묘사한 것일지 모른다.

피렌체의 바치오 발디니Baccio Baldini(1436~87경)가 1470년대에 세속적인 주제를 가지고 제작한 일련의 판화들 가운데 춤추는 남녀 한

쌍의 활기 넘치는 모습이 담긴 판화가 있다.[52] 이는 형태가 원형인데, 아마도 변기나 반짇고리 뚜껑에 붙이기 위해, 그리고 사랑의 징표 또는 결혼선물로 어느 여성에게 주기 위해 제작되었을 것이다. 초원에서 춤을 추는 젊은 남녀 한 쌍이 묘사된 이 원형의 이미지는 화환으로 둘러싸여 있다. 이 화환에는 음악을 연주하는 큐피드와 아랫부분에서 비스듬히 기대어 누운 남녀 한 쌍이 담겨 있다. 춤추는 남녀와 비스듬히 기대어 누운 남녀는 윌리엄 호가스William Hogarth(1697~1764) 식으로 말하면 '전'과 '후' 이미지다. 남자는 여자의 왼손을 잡고서 왼쪽에서 춤을 춘다. 남자의 왼쪽 소매 위에는 프랑스어로 '아메드로이트AMEDROIT', 즉 '나에게 (이 숙녀를 사랑할) 권리를'이라는 글귀가 수놓여 있다.

발디니의 판화에서 '후'의 남녀 쌍은 땅바닥에 네 활개를 펼치고 기대어 누워 있는데, 남자가 여자의 왼쪽 뒤편으로 손을 뻗고 있다. 여자는 벌거벗고 있지만 남자는 옷을 입은 채다. 여자는 왼팔을 뻗어 그녀에게 꽃을 건네기 위해 들어 올린 남자의 오른손을 잡는다. 이 판화는 여자가 벌거벗은 것이 이전의 춤에서 그녀의 왼쪽을 내준 것의 필연적인 결과임을 암시한다. 이는 공개적인 유혹으로 여겨지는데, 그녀는 사실상 그녀 자신이 먼저 옷을 벗었다.

로렌초 데 메디치가 '춤을 추거나 마찬가지로 정직한 다른 방법으로 나는 다시 그녀의 왼손을 접촉할 자격을 얻었다'고 말했을 때 그는 분명 자신의 동기가 '순결'하지 못한 게 아닌가 하는 데 대한 의심을 가라앉히려 하고 있다. 그는 연인의 왼손에 대한 숭배가, 기사도적인 사랑의 생식에 대한 집착이라고 말할 수 있을지 모르는 것을 초월하려는 고결한 시도로 보이기를 바랐다. 아서왕 이야기에 나오는 대부분 로맨스와 기사도적인 사랑에서는 성관계가 중요하며 그것이 불륜일수록 더욱 좋다

사생아인 아서왕의 왕비 귀네비어는 그의 가장 훌륭한 기사인 랜슬롯(또 다른 사생아)과 외도를 했다. 그런데도 랜슬롯이나 귀네비어나 자신들의 행동을 잘못되었다거나 수치스럽게 생각하는 기색은 거의 보이지 않는다.[53] 단테의 『신곡』에 나오는 불륜 커플인 파올라와 프란체스카가 게일홋이 주선한 랜슬롯과 귀네비어의 첫 밀회에 관한 이야기를 읽다가 살며시 첫 키스를 나눈 것은 그리 놀랄 일도 아니다.[54]

엄청난 인기를 끈 알레고리 시인 『장미설화Roman de la Rose』(2판 1275경~80)는 사랑하는 '장미'를 찾아가는 남성의 여정을 기록하고 있다. 후반부에서 이 장미가 여성 생식기의 메타포임이 분명해진다. 마침내 장미정원으로 밀고 들어가면서 그는 둥글납작한 가죽가방에 달아놓은 긴 막대기로 장미를 찔러 흔든다. 기사도적인 사랑의 목적은 이른바 산마르티노의 대가Master of San Martino[14세기 초중반에 활동한 피렌체 화가]가 그린 12면 패널화인 〈베누스를 경배하는 원탁의 기사들The Round Table Knights Worshipping Venus〉(1450경)에 의해 아주 분명하게 드러난다. 여기서 반원 안에 여섯 명의 기사가 벌거벗고 선 베누스의 형상 앞에 무릎을 꿇고 있고 황금빛 광선이 각 기사의 눈에서 나와 여신의 음부mons veneris로 향한다.[55]

로렌초는 관심과 욕망의 중심을 아래 가운데로부터 왼쪽 위로 이동시키고자 한다. 여전히 확신하지 못하는 사람들을 위해 그는 곧바로 설명을 덧붙인다. 그는 '한 발 한 발 사랑의 사다리를 올라가는 사람이기 때문에 그녀의 왼손과 접촉할 자격을 다시 얻었다.'[56] 여기서 로렌초는 「아가」에 나오는 왼쪽/오른쪽 관련 구절을, 가시적인 아름다움에 대한 사랑은 신에 대한 사랑에서 최고조에 달하는 여정의 첫 걸음이라는 신플라톤주의의 신조와 뒤섞고 있다. 로렌초는 연인의 왼손에 대한 접촉

이 영적인 포옹에서 절정에 이를 것이라고 확실히 해두고 싶어 한다. 다시 말해 연인의 왼손이 뱀의 머리 아래(여기서 그가 그녀의 아랫도리로 미끄러져 들어간다)로 내려가기보다는 오른쪽 위의 순수하게 영적인 기쁨으로 올라가는 사다리의 맨 아래쪽 단이라고 우리로 하여금 믿게 하려는 것이다.

산피에트로 대성당에 있는 미켈란젤로의 〈피에타〉(1498~99)는 한 프랑스인 추기경의 장례의식을 위한 예배당을 위해 제작되었다. 여기서 성모 마리아의 아름다운 왼손은 사랑의 사다리 첫 단 같은 기능을 한다. 성모 마리아의 오른손이 그리스도의 몸을 부축하고 있는데, 그의 겨드랑이 아래를 비틀고 있다고 할 수 있을 정도로 그 손가락들이 벌려져 있다. 반면 왼손은 자유로이 떠 있다. 마치 공기를 살피는 것처럼. 성모 마리아는 거의 무의식적으로 관람자를 향해 제스처를 해보인다. 관람자는 그 예배당으로 들어서면서 이 조각상을 왼쪽부터 처음 보게 된다. 이 제스처는 이중으로 관람자들을 불러들인다. 좀더 가까이 다가와서 자기 아들의 몸을 보라고. 이는 신성한 유혹이다. 신을 접촉하고 신의 접촉을 받으라는, 저항할 수 없는 명예로운 초대인 것이다.

왼손이 고상하고 영혼을 고양시킨다는 생각을 가장 확실하게 보여주는 이미지는 거의 한 세기 후에 엘리자베스 여왕시대의 영국에서 그려졌다. 니컬러스 힐리어드Nicholas Hilliard(1547~1619)의 머리와 어깨 부분이 묘사된 아주 작은 매력적인 초상화가 그것이다. 이는 보통 〈구름의 손을 잡은 남자Man Clasping a Hand from a Cloud〉(1588)라는 이름으로 불린다. 말쑥한 한 젊은 남자가 자기 머리 위로 오른손을 들어 올려 조심스러운 여인의 왼손을 잡고 있다. 여인의 왼손은 솜털로 뒤덮인 구름의 맨 아랫부분에서 나와 있다.

수수께끼 같은 설명글('아티키 아모리스 에르고Attici amoris ergo')이 맞잡은 두 손과 남자의 머리 사이에 떠 있다. 이것을 '아테네인들은 사랑 때문에'로 해석한다면 플라톤적인 사랑에 대한 언급으로 볼 수 있다.[57] 이 초상화는 아마도 그 여인에게 전해져 덮개로 덮히고 그녀의 목에 걸렸거나 가슴(심장)에 브로치로 부착되었을 것이다. 그녀가 오른손잡이였다면, 연인이 보고 싶을 경우 목걸이 또는 브로치를 왼손으로 잡고서 오른손으로 뚜껑을 열었을 것 성싶다.[58] 그래서 그 여인의 '실제' 왼손과 '그려진' 왼손이 모두 구혼자의 이미지를 쥐게 되는 것이다.

로렌초와 그의 동시대인들에게 춤이 중요했던 것은 두 사람이 한 쌍으로 춤을 출 때 남자가 여자의 왼손을 잡는다는 사실 때문만은 아니었다. 여성뿐 아니라 남성까지 춤을 추는 모든 사람들이 왼발부터 떼는 관습 때문이기도 했다. 이러한 관습으로 인해 특히 춤 상대의 반대편에 서 있을 때 몸 왼쪽 전체를 열어두게 되었던 것 같다. 또한 춤은 왼발 동작으로 마무리가 지어졌으며, 남성들은 여성 옆에 나란히 서서 오른발을 왼발 뒤로 미끄러뜨려 왼쪽 다리가 여성 쪽을 가리키게 함으로써 여성 파트너에게 '경의'를 표했다.[59]

사실 무엇보다도 르네상스시대에 와서 상파뉴 백작부인이 연인의 새끼손가락에 부여한 아름다움, 진리, 연약함의 특징을 몸 왼쪽 전체가 갖게 되기 시작했다. 로렌초 자신은 1460년대에 「바사bassa 춤이 베누스를 불러들였네, 세 사람을 위해」라는 시를 썼다. 이는 이렇게 시작된다. '느린 사이드스텝, 그런 다음 그들은 함께 움직이네. 앞으로 나아가는 두 쌍의 발걸음으로. 왼발부터 시작해서.'[60] 앞으로 나아가는 느린 걸음은 몸 왼쪽을 열어두게 했을 것이다. 로렌초는 「춤을 위한 노래

Canzoni a ballo 또는 Chi non e inamorata」에서 사랑에 빠지지 않은 이는 춤을 그만두고 더 이상 '그 아름다운 쪽에 나란히 서지stare in s bel lato' 말라고 주문한다.[61]

분명히 춤추는 사람들이 마음에 품은 바가 항상 성공하지는 않았고 그러한 노출은 종종 지극히 에로틱한 것으로 여겨졌다. 1547년 피렌체에서 출판된, 사랑에 빠지고 싶은 이들을 위한 한 처세서에서는 춤을 추는 여성들에게 이렇게 충고한다. '방의 어둡거나 조용한 곳을 찾아 당신 모습이 늘 확실히 보이지 않도록 한 다음 그의 손을 잡아 당신의 왼쪽 넓적다리를 만지게 하라.'[62] 아마도 그녀는 춤을 추는 동안 그의 손을 잡고 있으면서 '우연을 가장해서' 그의 손이 자신의 넓적다리를 스치게 할 것이다.

비슷한 방식으로 베네치아의 창녀이자 시인인 베로니카 프랑코Ve-ronica Franco(1546~91)는 사랑하는 연인인 유력한 정치가이자 시인이었던 마르코 베니에르에게 시로 답하는 편지에서 '그가 나의 왼쪽에 접근할 때quand'egli e ben apreso al lato manco' 그녀 자신의 아름다움을 바쳐 그를 행복하게 할 것이라고, 그리고 그로 하여금 사랑의 즐거움을 맛보게 할 것이라고 말한다.[63]

이 위치는 틴토레토의 〈수산나와 노인들Susanna and the Elders〉 (1555경, 빈 미술사박물관)에서 대머리의 늙은 호색한이 차지하고 싶어 하는 위치임에 틀림없다. 우리는 아주 풍만한 수산나의 벌거벗은 왼쪽 옆모습을 본다. 그녀는 전경의 나무둥치에 기댄 거울 앞에 앉아 몸을 닦고 있다. 우리가 유리한 위치를 차지하고 있음은 분명하다. 왜냐하면 둥근 지붕 같은 무릎뼈를 가진 노인이 우리의 옆자리를 차지하려고 나무 뒤를 돌아 움직이고 있기 때문이다.

멀리 배경에 있는 또 다른 늙은이는 수산나의 오른쪽이 잘 보이지만 그것을 보려고 하지 않거나 볼 수가 없다. 그는 건너다보기보다는 다소 수줍어하며 땅바닥을 내려다본다.[64] 비슷하게 조르조네/티치아노의 〈우아한 연회Fête Champêtre〉(1511경)에서 벌거벗은 두 여인의 왼쪽은 우리에게 완전히 노출되어 있고 그 가운데 한 여인은 왼손에 반짝이는 유리병을 들고서 우물에 물을 붓고 있다. 그것은 왼손과 왼쪽의 신선한 '순수성'을 강조한다.[65] 옷을 입은 두 남성은 두 여인의 왼쪽을 차지한 우리의 시각적 우위에 대해 이의를 제기하지 않는다. 그들은 두 여인의 존재를 감지하지 못한 듯 자기들끼리 이야기를 나누고 있기 때문이다. 그래서 특권적인 조망 위치를 차지하는 것은 바로 우리다.

모든 '왼쪽을 향한' 그림들 가운데 가장 인상적인 것은 보티첼리의 〈프리마베라Primavera〉(1482경, 그림33)다. 이 그림은 처음에 로렌초 데 메디치의 오촌인 로렌초 디 피에르프란체스코 데 메디치가 소장하고 있었다. 일부 학자들은 로렌초 데 메디치가 그의 사촌의 결혼을 위해 이 그림을 주문했다고 생각한다. 여기서 아홉 명의 주인공들 가운데 여덟 명, 즉 제피로스(서풍의 신), 클로리스(봄의 님프), 플로라(꽃의 여신), 베누스, 큐피드, 머큐리, 그리고 원을 그리며 시계방향으로 춤을 추는 삼미신 가운데 둘은 관람자를 향해 그들의 왼쪽으로 몸을 기울이고 있다. 그들이 왼손을 내밀지는 않았지만, 이는 봄에는 사람들의 생각이 사랑으로 기울어서 행성들의 꽃과 꽃잎들이 활짝 펼쳐지는 것처럼 그들의 왼쪽을 과시하는 것 같다. 우리에게 가장 가까운 이는 플로라다. 그녀는 드러나 있는 조심스러운 왼쪽 다리를 거의 그림의 앞 모서리로 들이밀고 있다. 이는 사실상 춤을 청하고 있는 것이다.

프랑스의 성직자인 투아노 아르보Thoinot Arbeau(1519~95)는 삽

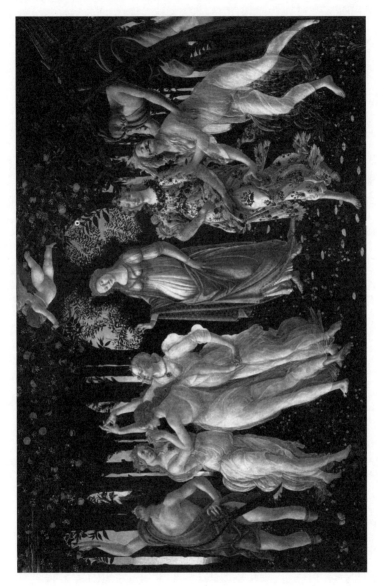

그림33. 보티첼리, 〈프리마베라〉.

화가 들어간 주요 춤 교본인 『무도기보법舞蹈記譜法, Orchesographie』 (1588)에서 춤을 추는 사람들은 왼발부터 뗀다고 했다. 이는 '왼발이 더 약하기도 하고, 만약 어떤 이유로 왼발이 걸리면 오른발이 곧바로 그것을 도울 채비를 할 것이기 때문이다.'[66] 하지만 장차 연인이 될 예정이거나 실제 연인인 이들에게 이러한 약함은 도리어 힘이었다. 왼쪽의 노출은 춤추는 사람의 민감한 '심장' 쪽을 완전히 드러낼 수 있게 해주었다.

페트라르카의 문체를 모방해서 시를 쓴 베네치아의 시인 피에트로 벰보Pietro Bembo(1470~1547)는 1503년 이전에 쓴 한 소네트에서 바로 이러한 춤 관습을 이용했다. 이 시인은 자신을 봄에 '집들과 목동들로부터 멀리 떨어진 곳으로' 풀을 뜯으러 나오는 젊은 수사슴에 비유한다. 그래서 그는 숨어 있던 누군가가 쏜 화살에 맞는 순간까지 '화살이나 다른 배신행위'를 두려워하지 않는다. 이 시는 이렇게 끝난다.

마찬가지로 나는 두려움 없이 발을 옮겼네.
그러니 나의 여인이여, 그대의 아름다운 눈들은
내 왼쪽 전부를 실컷 즐길 수 있으리라.[67]

벰보는 자신을 봄에 '노루나 어린 사슴'처럼 '산 너머' '언덕 너머' 오는 「아가」에 나오는 남자라고 생각한다(2장 8~9절). 여기서 움직이는 사람의 몸에 의해 본능적으로 또는 무의식적으로 사랑이 드러나 '왼쪽'이 사랑하는 이에게 완전히 노출된다. 하지만 자신이 '두려움 없이' 이렇게 하고 있음을 드러냄으로써 벰보는 이 제스처를 심히 애매한 것으로 만든다. 이는 한편으로는 벰보가 이제 막 일어날 일(그는 큐피드의 화살에 맞게 될 것이다)에 대해 전혀 의식하지 못하는 순수한 '숫처녀'임을,

다른 한편으로는 그가 무척이나 경험이 풍부하며 그녀가 누구고 무슨 일이 일어날지를 정확히 알고 있음을 암시한다. 두려움에 대한 언급은 그가 진작부터, 어쩌면 심지어 그녀 가까이에서 사랑의 열병을 앓아왔음을 암시한다. 하지만 그는 그녀를 완전히 신뢰한다고 말함으로써 그녀가 자신을 함부로 대하지는 않으리라고 주장하고 있다. 따라서 이는 소극적인 공격성을 보여준다. 그는 '벌거벗은' 채 그녀 앞에 나서서 승리를 차지하기를 기대한다.

'춤 스텝'을 보여주는 모든 이미지들 가운데 가장 유명한 것임에 틀림없는 이미지에도 여전히 이러한 관습들이 영향을 미치고 있다. 바로 프랑스 루이 14세 시대의 초상화가 이아생트 리고Hyacinthe Rigaud(1659~1743)가 그린 〈루이 14세 공식초상화〉다. 이 초상화에서 점잔을 빼고 있는 루이 14세는 공식복장을 하고서 발레 자세를 취하고 있다. 윈발과 흰색 스타킹을 신은 왼쪽 다리를 우아하게 앞으로 내민 채. 그의 칼자루 또한 그의 왼쪽 엉덩이에서 튀어나와 있다. 마치 그의 칼을 '뽑게' 할 상상의 춤 상대를 불러들이는 것처럼. 루이 14세는 유명한 춤꾼이었다. 하지만 여기서 그의 춤 상대는 '프랑스'임이 분명하다. 그는 자신이 섬기는 프랑스에 자신을, 자신의 몸과 영혼을 내주고 있다. 정치 선전이 이렇게 파격적인 경우는 드물다.

앞으로 훨씬 더 나아가게 될 이 같은 관습들이 오늘날 축구해설가들이 즐겨 쓰는, 뛰어난 선수는 '빼어난 왼발a cultured left foot'을 가지고 있다는 찬사에 영향을 미쳤을 것이다. 오른발이 이런 식으로 묘사되는 경우는 없다. 그리고 최근의 한 전문가에 따르면 이는 '짐 박스터, 리엄 브래디, 게오르게 하지[모두 유럽에서 활동한 축구선수들] 같은 뛰어난 왼발잡이들'의 '아주 특별한 우아함'을 정확히 묘사하는 말이기도 하

다.[68] 세계에서 가장 우아하게 공을 주고받는 것으로 유명한 영국의 프로축구단 아스널 FC의 웹사이트명은 적절하게도 '컬처드 레프트 풋A Cultured Left Foot'이다.

통치계급과 전사계급의 미학교육에서 중요한 한 순간은 1348년경 에드워드 3세가 영국 왕실이 주는 최고훈장인 가터훈장을 만들었을 때였다. 이 반半기사도적인 훈장을 받은 사람들은 공식석상에 모습을 나타낼 때 왼쪽 무릎 아래에 가터〔스타킹이나 양말이 내려오지 않게 하는 밴드〕를 둘렀다. 밝은 파란색 천으로 만들어진 멋지고 호화로운 이 가터에는 '나쁜 생각을 하는 자는 수치스러운 줄을 알라Honi soit qui mal y pense'라는 좌우명이 금실로 수놓여 있었다.

이 좌우명은 적어도 부분적으로는 프랑스 왕위에 대한 에드워드의 권리주장(이로 인해 백년전쟁이 시작되었다)을 언급하는 것임에 틀림없다. 이 가터를 두르는 사람들은 그들의 왕과 동지들에 대한 진심어린 충성심을 드러내는 것이었다.[69] 이는 에드워드 3세의 좌우명들 가운데 유일하게 프랑스어로 기록된 것인데, 최초로 가터훈장을 받은 거의 모든 이들이 크레시〔프랑스 북부에 있는 마을로 1346년 에드워드 3세의 영국군이 프랑스군을 크게 이긴 곳〕에서 싸웠다.[70]

이 훈장의 기원은 주로 군사적이고 정치적인 것이었지만 그 가터는 언제나 노골적으로 성적인 전율을 일으켰다. 특히 그것을 착용하는 위치 때문에 이 훈장을 받은 동지들은 자신의 왼쪽 다리를 노출시켰고 심지어 눈에 잘 띄도록 해야 했다. 어떤 이는 산전수전 다 겪은 전문 군인들도 아주 우아하게 자신의 왼쪽 다리를 과시했을 것이라고 주장하기도 한다. 가터훈장의 창립멤버들 가운데 한 사람인 랭커스터의 공작 헨리

가 참회하며 쓴 종교적 회고록은 이러한 장신구들이 줄 수 있는 즐거움에 대해 강하게 느끼게 해준다. 헨리는 『신성한 의술에 관한 책Le Livre de Seyntz Medicines』(1354)에서 등자에 오르거나 신발을 신거나 무장했을 때 자신의 발이 보이는 방식, 춤을 출 때의 날렵한 발놀림의 과시, 그리고 자신이 착용했던 '비할 데 없는' 가터들에 대해 가졌던 부적절한 자부심을 후회한다.[71]

15세기 중반 무렵이라면 유럽대륙에서 가터가 사랑의 징표로 이해된 것이 그리 놀랄 일이 아니다. 가터훈장에 대한 아이디어는 에드워드가 궁정에서 한 부인의 스타킹에서 떨어진 가터를 주운 후에 떠올렸다고 한다. 그는 일부 기사들이 조소하자 그들이 조소한 것과 꼭 같은 가터를 크나큰 영광으로 여기며 착용하게 될 것이라고 말했다. 가터훈장의 역사를 다룬 최초의 역사가인 엘리어스 애시몰Elias Ashmole이 1672년에 쓴 글에서 이를 프랑스의 한 궁정사람이 만들어낸 천박한 이야기라고 일축한 이래 줄곧 가터훈장의 이러한 계보에 대해서는 회의적이었다. 게다가 에드워드 3세의 얼굴에 대고 비웃는 만용을 부렸을 사람이 있을 것 같지는 않다.[72]

하지만 비록 그것이 조롱을 불러일으키더라도, 그리고 특히 조롱을 불러일으킨다면 기사의 왼쪽 다리가 그의 사랑을 증언해야 하며, 또 그의 수치심을 속죄하기 위해 전쟁터에 나가 그의 여인을 쟁취해야 한다는 생각은 분명 에드워드 3세와 연애소설을 읽는 그의 동시대인들에게 이해될 만한 것이었다. 마찬가지로 좌우명을 프랑스어로 쓴 것은 크레티앙 드 트루아Chretien de Troyes(1135~88)의 가장 유명한 아서왕의 모험담들이 바로 그 언어로 쓰였기 때문일지 모른다. 결국 가터훈장은 아서왕의 원탁을 모방하기 위함이었다. 가터를 왼쪽 다리에 착용함으로써

그러한 이야기들을 불러내고 심지어 요구한다.

이러한 독법은 14세기 초 남성 의복 가운데 비교적 인기 있는 품목이었던 가터를, 1348년쯤에는 상류인사들이 더 이상 착용하지 않았다는 사실로부터 신빙성을 얻는다.[73] 유행에서 한물간 가터에 이제 진기한 골동품 같은 매력이 부여되었으리라는 것은 분명 추측가능한 일이다. 하지만 여성들은 가터를 계속해서 착용했기 때문에 '수치심'에 관한 간결한 말이 들어 있는 가터는 사랑하는 여인으로부터 받은 사랑의 징표 외에 다른 무엇으로 오해될 수 없었을 것이다. 근대 영시의 창시자 제프리 초서Geoffrey Chaucer(1343~1400)가 14세기 말에 쓴 『캔터베리 이야기Canterbury Tales』에서 배스Bath의 호색적인 아내는 '가터로 묶인Ful staite y-teyed 보기 좋은 짙은 빨간색의' 스타킹을 신는다.[74]

따라서 가터는 에드워드 3세의 냉철한 프랑스 모험에 대단히 낭만적인 핑곗거리를 제공했을 것이다. 이런 점에서 가터훈장이 군주제 나라들에서 수여되는 훈장들 가운데 여성들에게도 허용되는 유일한 두 가지 훈장 중 하나라는 점을 언급하는 것은 흥미롭다. 이 훈장을 받은 여성들은 왼쪽 소매 팔꿈치 위, 즉 그들의 심장 옆에 가터를 착용해야 했다.[75] 물론 가터는 또한 몸 왼쪽의 우월한 아름다움을 확인시켜주는 데 도움이 되었다.

모든 기사들에게는 훌륭한 말이 필요했다. 로렌초 데 메디치는 연인의 왼손을 찬양하는 내용 바로 앞부분에서 고귀함에 관한 논의에서 가터를 착용한 기사와 함께, 만들어졌을지도 모르는 말을 상상한다. 이는 로렌초가 노련한 기수였고 피렌체에서 정기적인 마상창시합을 열었다는 점을 생각해보면 그리 놀라운 일은 아니다. 그는 (단테, 안드레아스 카펠라

누스 등을 좇아서) 고귀함은 귀족이나 부유한 가문에 태어난 사람들에 한
정되지 않는다고 주장한다. '잘 조정되고 배치되어서 일을 완벽하게 행
하는 어떤 것은 '고귀하다.' 그것은 그 일에 적절하고 신의 선물인 우아
함을 갖는다.' '고귀한' 경주마는 '다른 말보다 더 빨리 달리고' '눈을 즐
겁게 해'준다.'

그런 다음 로렌초는 이상적인 말의 비율과 외양에 대해 상세하게 쓰
고 있다. 말의 색깔과 반점에 대해 정확히 설명하는 것은 당시의 가계부
와 물품목록에서 일반적인 관행이었다.[76] 왜냐하면 그러한 것들이 그 말
의 성격을 결정한다고 믿었기 때문이다. 하지만 로렌초의 이상적인 말
은 한 가지 두드러진 비대칭을 보여준다. 이상적인 말은 '예를 들어 거
의 온통 검은 말의 왼쪽 뒷발에 있는 흰색 줄무늬col piè di drieto sinistro
balzano와 이마에 있는 작은 별 같은 훌륭한 반점으로 눈을 즐겁게 해주
는 털'을 가져야 했다.[77] 말의 이러한 흰색 줄무늬는 가터나 연인의 반
지에 상응하는 것이다.

제12장

섬세한 아름다움

살아 있는 가장 아름다운 인간에 대해 아는 사람에게 물어보라.
(벨베데레의 토르소의) 왼쪽 옆구리와 비교할 만한 옆구리를 본 적이 있는지를.
—요한 요아힘 빙켈만, 『로마에 있는 벨베데레의 토르소에 관한 설명』(1759)[1]

왼쪽의 아름다움은 왼쪽이 임박한 위험에 처해 있을 때 최고조에 달한다. 두드러지게 노출된 순간에 더 공격받기 쉽기 때문에 가장 강렬해 보인다. 이 순간 심장은 두방망이질치고 피는 정맥 속을 세차게 흐른다. 여성의 아름다움을 보여주는 전형적인 고대 이미지인 〈얌전한 베누스 Venus Pudica〉는 수없이 복제되었다.

　여기서 이 여신은 어떤 보이지 않는 갑작스런 침입자로 인해 소스라치게 놀라서 확연히 자신의 왼쪽을 향하고 있다. '침입자'는 여신을 훔쳐보기에 유리한 이상적인 위치를 발견했으며, 여신이 놀라 움찔하는 바람에 아주 우아한 '콘트라포스토' 자세〔한쪽 발에 무게중심을 두고 다른 쪽 발의 무릎은 자연스럽게 약간 구부려서 몸이 전체적으로 완만한 에스S 자 모양이 되는 자세를 말한다. 고대 그리스인들이 인물상을 조각할 때 두 다리에 몸무게가 똑같이 실리는 정적인 정면 자세에 대한 대안으로 고안했으며 이

로써 인물 조각의 표현이 훨씬 자유로워졌다)를 취하게 되면서 상당한 매력이 더해진다.

한스 발등 그리엔의 불운한 소녀들은 부분적으로 고대조각에 영감을 받았는데, 그들의 '콘트라포스토'는 도덕적이지는 않지만미를 실현하는 최후의 화려한 몸짓이다. 실로 미켈란젤로 이전의 모든 '최후의 심판'에서는 보통 그리스도의 오른쪽에 있는 구원받은 자들과 그리스도의 왼쪽에 있는 벌거벗고 저주받은 자들이 대조되고 있다. 구원받은 자들이 뻣뻣한 옷을 입은 활기 없는 파수병이라면, 저주받은 자들은 근본적으로 고전미술에서 영감을 받은 역동적인 자세를 취하고 있다. '고전적인 물질성(고대 그리스 · 로마시대의 예술작품에서 보이는 몸의 물질성)은 타락한 몸의 징후다.'[2]

많은 그리스도교도 도덕주의자들에게, 몸을 아주 위험하고 잠재적으로 사악한 것으로 만드는 것은 왼쪽의 더 없는 아름다움이다. 그들은 저 왼쪽의 아름다움을 징벌의 대상으로 지목하고서 파괴하고 정화하고자 한다. 하지만 르네상스시대에 이르러 미술가들이 차츰 시간을 연기하여 유일한 최고의 한순간, 즉 흠 없는 아름다움에 영원성을 부여하려 하면서 죽음과 악마는 유보된 채로 남는다. 왼쪽이 숭배받게 된 것이다.

여기서는 유명한 이탈리아의 고대조각들을 좀더 깊이 살펴보고자 한다. 이들 조각에서는 왼쪽 다리 또는 왼쪽의 '위험한' 노출이 그들의 아름다움에 매우 중요하다. 첫 번째 예는 도나텔로의 대리석 조각상인 〈성 게오르기우스Saint George〉(1416경, 그림34)다. 이는 르네상스시대 피렌체의 선구적인 작품들 가운데 하나다.[3] 이 조각상은 무기제조상들의 길드가 주문한 것으로, 이 도시 길드들의 본부인 오르산미켈레 성당에 있는 고딕양식의 벽감에 놓였다. 이 조각상 아래에 있는 프리델라고

그림34. 도나텔로, 〈성 게오르기우스〉.

서 축복하는 성부를 묘사한 저부조는 용을 죽이는 성 게오르기우스를 묘사한 긴 이야기를 담은 것이다. 이 벽감은 아주 얕아서 성 게오르기우스의 왼쪽 발이 앞쪽 선반 위로 돌출되어 있다.

바사리는 이 조각상에 대해 이렇게 찬탄했다. 아주 '생생하고 위풍당당하며 그 머리는 젊음의 아름다움, 전사의 호방한 기상, 그 맹렬함에 겁먹게 하는 사실적인 특징, 그리고 돌덩이 안의 경탄할 만한 운동감을 보여준다. 오늘날의 조각상들 가운데 도나텔로가 이 조각상에서 성취한 자연과 예술이 보여주는 것과 같은 생기나 활기를 지닌 대리석 조각은 분명 없다.'[4] 16세기 중반에 한 가상 대화를 지어낸 이도 마찬가지로 이 조각상에 매료되어 있다. 이 대화에서 성 게오르기우스는 피에졸레 출신의 한 조각가에게 묻는다. '왜 당신은 나의 아름다움을 불쾌히 여기는가? 도나텔로가 나를 달리 표현하기란 불가능했다.'[5] 풍자시인 안톤 프란체스코 그라치니Anton Francesco Grazzini(1503~84)도 이 조각상에 감탄했다. 그는 도나텔로의 〈성 게오르기우스〉를 자신의 아름다운 가니메데스(그리스 신화에 나오는 트로이의 미소년)라고 부르면서 그 조각상이 살아 있는 다른 어떤 젊은이보다 훨씬 더 우월하다고 단언했다.[6]

성 게오르기우스가 취한 자세의 가장 독창적인 한 가지 측면은 그가 자신의 체중을 싣고 있는 왼쪽 다리를 내밀면서 동시에 방패 뒤로 끌어당기고 있는 방식이다.[7] 이 기사는 왼손으로 방패를 자신의 몸에 대고 누르고 있다. 그래서 방패는 바닥에 닿은 채로 그의 내향적인 오른쪽을 보호한다. 넓적하지만 손가락이 길고 우아한 왼손은, 십자가가 선명하게 새겨진 방패의 맨 윗부분을 초조하게 쥐고 있다기보다는 태평하게 어루만지고 있는 것 같다. 이 방패를 치우면 그의 왼쪽 다리가 앞으로 밀려서 왼발 발가락이 받침대의 앞 모서리 위로 밀려날 것이다. 그의 머리

와 눈은 특히 왼쪽을 향하고 있고, 이는 위험이 이쪽에서 닥쳐오고 있음을 암시한다. 그는 지금 이쪽을 방패로 막고 있지는 않지만 공격해올 적에게 벋서고 있는 것 같다.[8]

언뜻 보면 이는 클레르보의 성 베르나르두스가 그의 『시편 90장에 관한 설교: '퀴 하비테트'』에서 한 주장에 대한 훌륭한 삽화로 보일 것이다. 앞서 '어두워진 눈'에 관한 장에서 성 베르나르두스의 주장을 인용한 바 있다. 여기서 성 베르나르두스는 '세속적인 병사들은 방패를 그들의 왼쪽으로만 들'지만 영적인 병사들은 그들의 오른쪽으로 들어야 한다고 주장한다. 요점은 세속적인 왼쪽보다는 오른쪽의 영적인 면을 보호해야 한다는 것이다.[9]

물론 성 베르나르두스는 은유를 쓰고 있다. 오른손잡이 기사가 왼손으로 무기를 쥐도록 연습하지 않는 한, 이렇게 방패를 바꿔들기란 사실상 불가능하기 때문이다. 최고의 기사인 갤러해드(그는 여러 가지 면에서 문학 속의 성 게오르기우스다)는 『성배 원정』(1225경)의 시작 부분에서 방패 없이 모든 참가자들을 물리치고 큰 갈채를 받는다. 하지만 그는 곧 바깥쪽에 붉은색 십자가가, 안쪽에 십자가에 못 박힌 그리스도의 이미지가 있는 마력을 가진 '영적인' 방패를 받아서 통상적인 방식으로 그것을 든다.[10]

그래서 성 게오르기우스가 갤러해드의 그것처럼 십자가가 선명히 새겨진 방패를 밀어치우고 있다는 점은 다소 이상하다. 하지만 여기서 도나텔로는 무장을 해제하고 싸우는 동시대 기사도의 방식에 영향을 받았을 것이다. 베네치아 출신의 여성 시인인 크리스티네 데 피잔Christine de Pizan이 쓴 큰 인기를 끌었던 『오테아가 헥토르에게 보낸 편지Letter of Othea to Hector』(1400경)에서 오테아는 헥토르에게 '어리석게 무기

를 들지' 말라고 경고하면서 '아주 자존심이 세고 자만에 찬 그리스 기사'인 아이아스〔그리스 신화에 나오는 트로이전쟁의 영웅〕를 예로 든다. 아이아스는 '자부심과 용맹함 때문에 방패 없이 아무것도 걸치지 않은 노출된 팔로 무기를 들었고, 그래서 온몸을 찔려서 거꾸러져 죽었다. 따라서 훌륭한 기사에게 그것은 영예로운 것이 아니라 어리석고 오만하다는 평을 받게 되는 짓이며 아주 위험한 짓이다.'[11]

고대의 텍스트들에서 아이아스가 이런 식으로 싸웠다는 증거는 없다(그보다 그는 칼로 자결을 했다).[12] 하지만 오테아는 맹렬함을 탐탁찮아하는데, 크리스티네 데 피잔은 당시 기사들 사이에 유행하던 것(일종의 러시안 룰렛 같은 것)을 반대하기 위한 수단으로서 아이아스를 이용하고 있는 것이다. 15세기에 자신의 기량이나 미덕을 증명하기 위해 스스로 '무장해제'하는 기사들에 대한 기록들이 많이 보인다. 백년전쟁 동안 영국 기사들은 프랑스를 물리칠 때까지 헝겊이나 눈가리개로 한쪽 눈을 가리기로 서약했다. 필리프 포Philippe Pot(1428~93, 부르고뉴 공국의 귀족, 군사지도자, 외교관)는 투르크족에 맞선 십자군원정 동안 오른팔을 노출시키기로 서약했다(부르고뉴 공작은 그의 제의가 부적절하다고 보고 묵살했다). 그리고 베리와 브르타뉴의 젊은 공작들은 부르고뉴의 용맹공 샤를과 군사작전을 펼치는 동안 금박을 입힌 손톱이 달린 새틴으로 된 모조 갑옷을 착용했다.[13]

도나텔로의 성 게오르기우스의 정신은 1485년 윌리엄 캑스턴William Caxton이 처음 출간한 15세기 영국 작가 토머스 맬러리Thomas Malory의 『아서왕의 죽음Le Morte d'Arthur』에 나오는 한 에피소드에 가장 가깝다. 여기서 왼쪽의 무장해제는 세상에서 가장 뛰어난 기사가 지어보이는 고귀한 제스처이자 한 여인에 대한 사랑의 표현이다.

랜슬롯 경은 귀네비어 왕비를 화형으로부터 구하기 위해 사악한 멜리어그런스 경과 일대일 결투를 벌인다. 멜리어그런스가 신뢰를 배반하고 간통한 왕비를 고발한 것이었다. 하지만 랜슬롯은 그를 물리친다. 완패한 멜리어그런스는 자비를 구하고, 그래서 랜슬롯은 '귀네비어 왕비가 보내는 신호나 얼굴 표정을 보려고 그녀를 올려다보았다.' 그녀는 '그를 죽이라'고 말하는 듯 고개를 끄덕이고 랜슬롯은 '그에게 수치심을 불러일으켜 최후의 순간까지 싸우라고 말했다.'

멜리어그런스가 일어서기를 거부하자, 랜슬롯은 그가 거부할 수 없는 제안을 한다. '"너에게 큰 제의를 하겠다." 랜슬롯 경이 말했다. "나는 내 머리와 내 몸 왼쪽 4분의 1을 무장해제할 것이다. 모든 것을 무장해제해서 내 왼손을 뒤로 묶을 것이다. 그렇게 왼손이 나를, 내 오른손을 돕지 못하도록 해서 너와 싸울 것이다."' 멜리어그런스는 동의하지만 이번에도 역시 랜슬롯이 그를 물리쳐 투구를 쓴 그의 머리를 깨끗이 둘로 가른다. 이 대담한 공훈의 결과로 왕과 왕비는 랜슬롯 뒤 레이크 경을 '끔찍이 여기게 되었고 그는 일찍이 그 어느 때보다도 더 아낌을 받았다.'[14]

랜슬롯의 왼쪽 노출은 멜리어그런스를 유리하게 해주는 것 못지않게 귀네비어를 위한 것이다. 왜냐하면 그는 그의 심장을, 따라서 그의 사랑을 '드러내'고 있기 때문이다. 도나텔로의 성 게오르기우스가 자신의 왼쪽 다리를 드러낼 때 그것은 잠재된 적에게만큼이나 아름다운 여인에게 드러내는 것이었다. 그의 왼발이 아래쪽의 대리석 부조에 있는 공주와 정확히 나란하기 때문이다. 『황금전설』은 이미 성 게오르기우스를 모험담의 인물처럼 다룬다. 모험을 찾아다니는 기사는 '지나가다가 눈물을 흘리는 아가씨를 보고 왜 우는지 묻는다.'[15] 그녀는 리비아의 한 도시

인 실레나의 왕의 외동딸이었다. 그 도시는 용 때문에 위험에 처해 있었다. 용은 매일매일 한 사람씩 잡아먹었는데, 그 희생자는 추첨으로 결정되었다. 이번에는 불운하게도 그 공주의 차례가 된 것이었다.

도나텔로의 부조에서 공주는 기둥들이 원근법적으로 어지러이 멀어지는 한 우아한 포르티코[특히 대형 건물 입구에 기둥을 받쳐 만든 현관 지붕] 앞에 서 있다. 우리는 공주의 몸을 왼쪽으로부터 본다. 부풀어 오른 아주 얇은 옷에서 그녀의 심장이 떨리고 있음을 알 수 있다. 왼발 발가락들이 옷 아래로 우아하게 살짝 보인다. 그녀의 조심스러운 발은 위에 있는 조각상의 왼발의 움직임을 반영하는 것으로 보이며, 그들의 '심장' 쪽이 한마음이 되어 있음을 암시한다. 이는 이 두 사람에게 두드러지게 낭만적인 광휘를 부여한다. 도나텔로의 조각상은 성 게오르기우스가 울고 있는 공주를 처음 보는 순간을 묘사하고 있다고 해도 과언이 아니다.

무기제조상 길드가 아주 비싸게 주문한 작품에서 자신의 방패를 내려놓는 기사를 보여주는 것이 이상하게, 심지어는 체제전복적으로 보일지 모른다. 하지만 도나텔로가 이 조각상을 제작했을 때 기사들은 더 이상 전투에서 방패를 사용하지 않았다.[16] 대신 기사들은 행진과 마상창시합 때 장식용 방패를 들었는데, 다루기 불편한 크기의 성 게오르기우스의 방패는 그것이 이런 종류의 방패임을 암시한다. 그것이 상징적인 기능을 한다는 점은 곧바로 알 수 있다. 방패의 뾰족한 밑부분이 자신의 왼쪽을 공격하는 용을 찌르고 있는 아래쪽 부조의 말을 탄 성 게오르기우스와 완전히 나란하다. 방패가 높은 곳으로부터의 상징적인 보호를 제공하는 것 같다.[17]

말을 타고 전투에 나가는 기사는 이제 견갑肩甲으로 몸을 '가렸다'. 원형의 강철판을 직접 갑옷의 왼쪽 어깨에 고정시킨 것이다. 그래서 인

손이 자유로워져 말을 타는 경우에는 고삐를, 걸을 경우에는 철퇴 같은 다른 무기를 잡는 데 집중할 수 있었다. 이 조각상과 부조 두 경우 모두에서 성 게오르기우스는 동일한 갑옷을 입은 것으로 보이지만 다른 곳에 묘사된 비슷한 종류의 흉갑胸甲들로 판단하건대,[18] 도나텔로는 그의 게오르기우스에게 견갑을 두르게 하려 한 것 같지는 않다(망토로 인해 조각상의 왼쪽 어깨가 모호하지만 거기에는 견갑 같은 것이 돌출되어 있지 않다).

도나텔로는 성 게오르기우스가 그의 '심장' 부분에 두르는 최신의 갑옷을 포기하고서 대신에 신을, 그리고 사랑과 공주의 기도를 믿는다는 것을 암시한다. 말을 탄 성 게오르기우스의 망토가 그의 뒤쪽으로 솟아올라 그의 몸을 한층 더 드러내는 한편, 공주가 입은 옷의 펄럭임과 호응한다. 도나텔로의 동시대인인 파올로 우첼로Paolo Uccello(1397~1475)가 이후에 제작한 피렌체의 성 게오르기우스 이미지들에서는 최첨단의 강철 견갑이 분명하게 보인다.

미켈란젤로의 〈다윗David〉(1501~04)은 종종 도나텔로의 〈성 게오르기우스〉와 비교된다. 두 조각상은 모두 젊은이 특유의 활기, 경계심, 신체적 완전성을 완벽하게 묘사하고 있는 것으로 평가받고 있다. 하지만 〈다윗〉이 훨씬 더 이채로우면서 무모하게 왼쪽을 향하고 있다.

미켈란젤로의 조각상은 고대 이후 최초의 거대한 누드 대리석 조각상이다. 『구약성서』에 나오는 이 영웅을 최초로 묘사한 이 조각상은 그를 완전히 누드로 표현했다(도나텔로는 그의 청동조각상 〈다윗〉에게 특이한 부츠와 모자를 착용하게 했다). 젊은 목동 다윗은 '무기를 사용하지 않'고 싸워서 불가능해 보이는 역경을 극복하는 인물을 보여주는 일반적인 성서 모델이다.

다윗은 완전무장한 거인 골리앗과 싸울 때 자신의 무기를 주겠다고
한 사울의 제안을 거절하고 나무지팡이, 그리고 다섯 개의 돌과 투석기
만을 가지고 간다. 골리앗이 애송이라고, 무기가 없다고 그를 조롱하자
다윗이 대답한다. "네가 칼을 차고 창과 표창을 잡고 나왔다만, 나는 만
군의 야훼의 이름을 믿고 나왔다. 네가 욕지거리를 퍼붓는 이스라엘 군
대의 하느님의 이름을 믿고 나왔다"(「사무엘서」 17장 45절). 하지만 이것
이 그가 벌거벗고 있다는 의미는 아닌데, 미켈란젤로는 누드를 도입함
으로써 무장해제해버리는 그 능력 때문에 아름다움 또한 무기라는 중요
한 생각을 제시한다.

미켈란젤로의 〈다윗〉의 누드는 그의 몸 왼쪽에서 가장 강렬하게 느
껴진다. 이는 그쪽이 좀더 열린 쪽이자 골리앗이 접근하고 있는 쪽이기
때문이다. 이마에 주름이 깊이 잡힌 다윗의 머리는 사냥감을 살피기 위
해 왼쪽으로 분명하게 돌아가 있다. 우리가 완전 정면에서 참으로 아름
다운 다윗의 몸통을 보게 되는 반면, 골리앗은 그의 쭉 뻗은 왼쪽 다리와
발, 그리고 구부러진 왼쪽 팔을 보게 될 것이다.

조반니 보니파키오Giovanni Bonifacio(1547~1645)가 뒤에 제스처
와 신체언어에 관한 논문 「몸짓의 기술L'Arte di Cenni」(1616)에서 지적
한 것처럼, 물론 이는 자연스러운 싸움 자세다. '우리는 누군가의 기분
을 상하게 하고 싶을 때 왼발을 내민다. 왜냐하면 적을 공격하고 싶을 때
우리는 이렇게 하기 때문이다.' 그리고 그는 베르길리우스의 『아이네이
스』의 한 구절을 인용한다. 거기서 루카구스는 '왼발이 발달한' 아이네
이스와의 전투를 준비한다. 그리고 노력한 보람도 없이 왼쪽 사타구니
에 창을 찔려 치명적인 부상을 입게 된다.[19]

루카구스의 유명은 비록 무장하고 있을기리도 감낀 등인일밍징 '너

취약한' 쪽을 노출하게 될 때의 위험성을 분명하게 보여준다. 다윗의 왼쪽 다리와 팔은 불안정한 플라잉버트레스flying buttress[대형 건물 외벽을 떠받치는 반 아치형 벽돌 또는 석조 구조물]처럼 거의 동시에 비스듬하게 튀어나와 있다. 왼쪽 모습을 보이는 그는 특히 자신 없고 (주의를 집중한 시선에도 불구하고) 방심하고 있는 것처럼 보인다.

이와 달리 오른쪽은 안정적이고 닫혀 있다. 오른쪽 다리는 뒤쪽 나무 그루터기의 지지를 받아 고정되어 있다. 커다란 오른팔이 묵직하게 달려 있고 한가해 보이는 오른손은 오른쪽 넓적다리 위에 놓여 있다. 다윗이 왼쪽 어깨에 걸친 투석기 주머니를 왼손에 쥐고 있기 때문에 그가 왼손잡이라고 생각하기 쉬울 것이다. 그의 팔은 투포환 선수처럼 구부러져 있다. 이 조각상의 뒤쪽을 보고서야 실은 오른손이 투석기 끝을 잡고 있으며 따라서 주된 역할을 할 것임을 깨닫게 된다.

다윗의 양쪽 몸의 대조는 앞서 뒤러와 관련해서 인용한 「시편」의 한 행과 비교되어왔다. 여기서 다윗은 이렇게 말한다. '내가 여호와를 항상 내 앞에 모심이여 그가 나의 오른쪽에 계시므로 내가 흔들리지 아니하리로다'(개역개정 16장 8절).[20] 하지만 이 구절에서는 왼쪽이 거의 존재하지 않고 다윗은 신이 자리 잡고 있는 그의 완전히 오른쪽을 향하고 있는 것으로 보이는 반면에 미켈란젤로의 조각상에서는 눈이 결국 왼쪽으로 쏠려 있다. 즉 왼쪽과 오른쪽 양쪽이 함께 협력하고 있는 것이다. 오른쪽이 안정된 상태를 유지하면서 적의 눈에 노출되지 않는 것은 왼쪽의 아주 수상쩍은 자유분방함에 의해 보완되고 가능해진다.

다윗은 완전무장한 적을 놀리면서 거짓 왼손잡이 행세를 하며 자신의 '취약한' 쪽을 완전히 노출시킴으로써 치명적인 미인계로 그를 점점 더 깊이 끌어들이고 있다.[21] 그는 마치 피에트로 벰보가 그의 연인을 대

하듯 골리앗을 대하면서 그를 매복공격하기 전 그가 눈으로 자신의 왼쪽을 '맘껏 즐기'도록 대담하게 불러들이고 있는 것 같다.

미켈란젤로는 30년 후 한 소네트에서 자신의 십대 연인인 톰마소 데 카발리에리를 말장난식으로 '무장한 카발리에르cavalier armato'라고 언급했다. 미켈란젤로는 그에게 사로잡혀 있었는데, 다윗과 마찬가지로 카발리에리는 아름다움으로 무장되어 있었던 것이다. 카발리에리는 골리앗 같은 미켈란젤로를 유혹해서 그를 '벌거벗은 채 홀로nudo e solo' 남겨두는 운명의 치명타를 애걸하게 하는 '옴파탈homme fatal'이다.[22]

남성들의 상상 속에서 고통을 당하는 아름다운 여성에 대한 생각보다 더 흥분을 자아내는 것은 없다. 허황되게도 고통이 아름다움을 강화한다고 믿어지기 때문이다. 이러한 감수성의 완벽한 예는 단테의 베아트리체를 향한 사랑과 페트라르카의 라우라를 향한 사랑이다. 이들은 둘 다 이 여인들의 이른 죽음 후에 전성기를 맞이했다. 두 여인이 죽지 않았다면 그렇게 두 시인의 작품 속에서 숭배받을 수 없었을 것이다.[23] 오스카가 말한 것처럼 '남자는 그가 사랑하는 것을 죽인다.'

단테와 페트라르카에게 사랑하는 연인의 죽음은 단테가 약간 다른 문맥에서 '왼쪽을 향한 관심la sinistra cura'(말 그대로 하자면 '왼쪽을 향한 관심'이지만 실은 육체적이고 세속적인 관심을 의미한다)이라 칭한 것에 대한 거부와 '정화'를 수반했다.[24] 하지만 왼쪽에 대한 치명적인 공격이 어떻게 여성의 아름다움을 강화할 수 있는지를 가장 간결하게 요약한 이는 바로 미켈란젤로다. 그가 〈최후의 심판〉을 완성한 지 그리 오래 지나지 않은 1540년대 초에 쓴 두 편의 시적인 묘비명에서 그것을 볼 수 있나.

여기서 그는 로렌초 데 메디치의 연인의 왼손에 대한 숭배를 다시 논의한다. 미켈란젤로는 1543년 시인인 간돌포 포리노Gandolfo Porrino의 연인으로 만치나Mancina로도 불렸던 파우스타 만치니 아타반티 Fausta Mancini Attavanti가 죽은 후 이 두 편의 묘비명을 그에게 보냈다. 이는 아마도 미켈란젤로가 그녀의 초상화를 그려달라는 포리노의 요청을 거절한 데 대한 부분적인 보상이었을 것이다.

여기서 미켈란젤로는 그녀의 최고의 육체적 도덕적 아름다움이 만치나라는 이름에 구현되어 있다고 말한다. 왜냐하면 '만치노mancino/a'가 '왼손잡이'를 의미하기 때문이다.

우리 속에 살다가 여기에 누워 있네.
신성한 아름다움이 그녀의 시간이 되기 전에 죽음 때문에 쓰러졌네.
그녀가 오른손으로 자신을 지켰다면 벗어났을 것이네.
왜 그녀는 그러지 않았을까? 그녀가 왼손잡이이기 때문이라네.[25]

어떤 비평가들은 여기서 미켈란젤로가 '만치나'를 '비뚤어진' 또는 '부족한'이라는 문자적인 의미로 사용해서 그녀의 도덕성을 비판하고 있다고 생각했다. 이것이 사실이라면 미켈란젤로는 일반적인 '죽음과 소녀' 이미지들 이면에 놓인 것과 동일한 감정을 드러내고 있는 것이다. 그렇다면 이는 일찍이 전해진 가장 무신경한 애도시들 가운데 하나로서, 알렉산더 포프Alexander Pope(1688~1744)의 시대에 적힌 지독한 풍자와 동일한 것이라 할 수 있다.[26] 이들 묘비명은 '무례한 말장난'으로 여겨지기도 했다.[27]

하지만 포리노가 〈최후의 심판〉을 칭송하는 글을 썼던 친구인 만큼,

그리고 미켈란젤로가 동일한 효과를 탐구하는 두 편의 묘비명을 썼던 만큼, 만치나의 아름다움은 그녀가 바로 '왼손잡이'이기 때문에 타의 추종을 불허하며 이런 종류의 아름다움으로 인해 그녀는 예전에 포리노의 고귀한 사랑에 대해 그랬던 것만큼이나 죽음에 취약하다고 말하고 있는 것이 분명하다. 이는 우리가 앞서 인용한 세비야의 이시도루스의 '왼손'에 대한 정의를 떠올리게 한다. 이시도루스는 왼손이 이른바 '마치 어떤 일이 일어나도록 '허용되어' 있다'고 믿는다. '왜냐하면 '왼쪽sinextra'은 '허용sinere'에서 파생된 단어이기 때문이다.'[28] 여기서 왼손은 항상 허용해주는 개방적인 손이다. 심지어 죽음에 대해서도.

왼손잡이인 만치나는 목숨을 계속 붙들고 있기에는 너무 연약하다. 그것은 그녀가 그저 세속을 떠난 게 아니라 세속을 초월한 것처럼 보이게 만든다. 우리는 보티첼리의 〈프리마베라〉에서 클로리스의 운명을 떠올리게 된다. 클로리스는 고전적인 '만치나'다. 이 그림의 맨 오른쪽에 묘사된 그녀는 서풍의 신 제피로스가 자신을 강간하려하자 자신의 왼쪽 어깨 위를 속절없이 올려다본다. 그녀가 곧바로 플로라로 다시 태어나면서 이미 꽃들이 그녀의 입에서 쏟아져 나오고 있다.

보티첼리는 플로라를 클로리스 옆에서 조심스럽게 왼발을 내밀며 꽃을 흩뿌리는 모습으로 묘사했다. 클로리스의 죽음은 측은함을 불러일으키지 않는다. 왜냐하면 그로 인해 훨씬 더 큰 아름다움이 태어나기 때문이다. 19세기의 이탈리아 오페라에서 전형적인 '만치나'는 폐결핵으로 죽는 아름다운 어린 소녀일 것이다. 그녀의 고통은 가장 청아한 노래로 승화되었다.

미켈란젤로가 만치나를 위해 쓴 두 번째 묘비명인 소네트에서 그녀는 고귀한 '왼손잡이'기 때문에 순교자가 된다.

이 사악하고 위험한 세상만이 아니라

천국에서도 유일무이하리라 여겼던 생생하고 고귀한 아름다움은

(그녀는 사람들이 흠모하지 않도록 자신을 왼팔로 가리네,

보통 사람들은 그 왼팔을 따서 그녀의 이름을 부르네)

당신만을 위해 태어났네⋯⋯.[29]

사람들은 그녀가 고상한 왼손잡이 미인임을 알아보지 못하고 그에 대해 그녀를 공격했다. 미켈란젤로는 여기서 '만치노'와 불길하게 들리는 '시니스트로sinistro'〔'왼쪽'을 의미하는 이탈리아어〕를 구분하고 있는 것으로 보인다. 그녀의 '왼팔sinistro braccio'을 따서 그녀의 이름을 부르는 사람들은 그녀가 눈부신 '만치나'임을 알아보지 못했다. 미켈란젤로는 그녀의 죽음을 신성모독의 우상파괴적인 행위로 바꿔놓는다.

미켈란젤로는 만치나 부인을 당대의 클레오파트라로 보았을지도 모른다. 그는 1530년대 초에 제작한 비극적이면서도 관능적인 한 프레젠테이션용 소묘에서 클레오파트라를 묘사했다. 그는 이 소묘를 톰마소 데 카발리에리에게 주었다. 미켈란젤로가 자살하는 모습으로 묘사한 이 불운한 이집트의 여왕은 '이상적인 두상'들을 그린 것 가운데 하나였다. 이는 어쩌면 포리노가 죽은 연인을 위해 생각한 유의 '초상화'였을 것이다.

미켈란젤로는 클레오파트라를 왼쪽으로부터 묘사하고 있다. 그녀의 머리가 분명하게 자신의 왼쪽을 향하고 있어서 우리는 그녀의 애절한 두 눈을 볼 수 있다. 그녀의 상체 가운데 왼쪽 어깨가 노출되어 있고 치명적인 독을 가진 뱀이 그녀의 불룩한 왼쪽 젖가슴을 물고 있다. 젖꼭지가 두드러지게 동그란 젖가슴은 알뿌리 모양이며 섬세해 보인다. 위아래

로 구불구불한 뱀의 몸이 젖가슴으로 다가가 한 쌍의 두꺼운 눈꺼풀 같은 젖꼭지를 둥글게 감아 닫으면서 그녀의 몸을 영원히 잠재운다.

아주 긴 이 뱀은 분명 완벽한 감식안으로 물 곳을 골라두었다. 시작점은 그녀의 오른쪽 어깨 너머이지만 뱀은 그녀의 등을 돌아 다가들고 있기 때문이다. 클레오파트라의 땋은 머리가 뱀의 움직임을 반영한다. 땋은 머리 또한 그녀의 오른쪽 귀 근처의 시작점에서 목 뒤로 끌리다가 왼쪽 어깨 위에 걸쳐져 있기 때문이다. 왼쪽은 분명히 가장 연약하고 가장 민감하며 가장 관대하다. 모든 길이 이곳으로 이어진다.

아빌라의 성 테레사는 가장 두드러진 '만치나'인데, 가장 아름다운 조각상의 하나인 잔 로렌초 베르니니Gian Lorenzo Bernini(1598~1680)의 〈성 테레사의 법열The Ecstasy of Saint Teresa〉(1645~52, 로마 산타마리아 델라비토리아 성당)에서 그러하다. 이 조각상은 1622년 테레사가 성인이 되고 30년 후에 완성되었다.[30] 앞서 언급한 대로, 그녀의 자서전(1561경)에서 그리스도의 왼손에 대한 환상에 앞서 두 번에 걸쳐 왼쪽으로부터 정신적 위기가 닥친다. 첫 번째 위기에서는 천사가 왼쪽에서 그녀를 공격해 성공하고, 두 번째 위기에서는 악마가 역시 왼쪽에서 그녀를 공격하지만 실패한다. 신의 사랑에 먼저 마음을 빼앗김으로써 성 테레사는 죽음과 악마를 극복할 수 있는 권능을 부여받는다. 사랑은 그 무엇보다도 가장 효과적인 방패이기 때문이다.

성 테레사의 왼쪽으로부터 닥친 두 번의 위기 가운데 첫 번째는 그녀의 환상 가운데 가장 유명하다. '나는 내 옆을 보았다. 나의 왼쪽에lado izquierdo 아주 드물게만 볼 수 있는 육신을 입은 천사가…… 그는 키가 크지 않고 작았으며 아주 아름다웠다. 그의 얼굴은 아주 흰해서 온통 불

타는 것처럼 보이는 천사들 가운데 가장 높은 계급으로 보였다. …… 그의 양손에서 금으로 된 긴 창dardo을 보았는데, 쇠로 된 뾰족한 끝부분의 끝에서 불 같은 점을 보는 것 같았다. 그는 이것으로 내 심장을 여러 번 찌르는 것 같았고, 그래서 그것이 나의 내장을 뚫고 들어갔다. 그가 그것을 빼냈을 때 나는 그가 내 내장을 가지고 신의 큰 사랑에 완전히 마음을 빼앗긴 나를 떠나는 것을 느꼈다. 그 고통은 너무 극심해서 나는 몇 번이나 신음을 토했다.'[31]

성 테레사의 심장을 찌른 '금으로 된 긴 창'은 롱기누스가 가진 창의 새로운 버전이다. 그것은 그녀 몸 왼쪽에 상처를 입힌다. 그것은 그녀의 몸속으로 들어가면서 그녀의 내장을 완전히 태워버린다. 천사의 아름다움은 '온통 불타고' 있는 것처럼 보임으로써 더 극대화된다. 테레사의 왼쪽은 신의 사랑의 불에 마음을 빼앗겨 더 아름다워졌다. 천사가 큐피드 스타일의 화살이 아니라 창을 사용하는 점과 더불어 천사의 위치는 아마도 기사들의 마상창시합에 영향을 받았을 것이다. 마상창시합은 성 테레사의 시대에 여전히 아주 인기를 끌었는데, 세르반테스는 『돈키호테』(1605/15)에서 애정을 가지고 이를 패러디했다. 마상창시합에서 기사들이 서로 공격할 때 상대는 반드시 왼쪽에 있었다.

성 테레사는 기사도정신에 고취되어 있었다. 그녀의 정신적 안내서인 『내면의 성Interior Castle』(1577)은 중세미술과 문학의 일반적인 주제로서 비유적인 의미가 있는 '사랑의 성에 대한 포위공격'의 신비주의 버전이기 때문이다. 이 주제에서 연인을 얻고자 하는 남성들은 여성들이 지키는 성을 급습하고자 한다. 성 테레사는 영혼을 호위병들이 지키는 많은 방이 있는 성에 비유하는데, 이 성은 더 깊이 들어갈수록 뚫고 들어가기가 더 어려워진다. 성 테레사 자신의 성은 신의 급습을 당했다. 성

테레사는 한 시에서 그리스도를 '위에서 오신 다정한 사냥꾼'이라고 부른다. 그는 그녀가 상처를 입은 채로 땅바닥에 누워 있게 내버려둔다.[32]

성 테레사의 환상에 기사도가 영향을 미쳤다는 점은 베르니니의 〈성 테레사의 법열〉에서 아주 분명해진다. 미술사가들은 종종 베르니니가 연출한 상황이 연극적이라고 주장한다. 왜냐하면 베르니니가 이 조각상이 놓인 예배당의 양쪽 벽에 '구경꾼들'(각각에 네 명씩)이 있는 발코니를 만들었기 때문이다. 구경꾼들은 후원자인 베네치아의 추기경 페데리코 코르나로Federico Cornaro(1579~1653)의 가문 사람들이다. 이들 여덟 명 가운데 페데리코를 포함해서 일곱 명이 추기경이었고 여덟 번째 인물은 그 무렵에 베네치아의 도제가 되었다. 그들 대부분이 죽은 지 오래된 사람들이었다.

이 발코니는 당시 막 유행하기 시작하던 극장의 특별석과, VIP들이 예배를 지켜보던 성가대석에 있는 좌석인 코레티coretti, 둘 모두에 비교되었다.[33] 그렇긴 하지만 '구경꾼들' 가운데 아무도 실제로 그 주요사건을 보고 있지 않으며 그들은 아주 편안하고 다양한 자세로 있다. 양쪽 발코니에서 각각 두 인물이 활발한 제스처를 해보이며 어떤 쟁점에 대해 논쟁하고 있다. 그들은 짐작컨대 신학적인 주장과 사상에 관해 논쟁하고 있을 테지만, 동시에 마상창시합의 구경꾼들일지도 모른다. 사람들이 발코니 또는 창가에 서거나 특별히 만들어진 성가대석에 앉아 지켜보는 가운데 벌어지는 마상창시합은 미술에서 전통적인 주제였다.[34]

일반적으로 예배당의 구조는 '내면의 성'의 구조와 비교된다. '구경꾼들'은 '호위병들이 있는 성의 바깥뜰에 남은' 많은 영혼들을 떠올리게 한다. '그들은 거기에 들어가는 데 관심이 없고 저 경이로운 곳에 무엇이 있는지, 누가 살고 있는지, 또는 얼마나 많은 방이 있는지도 알지 못한

다.'[35] 코르나로 가문 사람들은 꼭 무관심하지는 않지만 분명 아직은 잘 알지 못하고 있다. 그들은 신에 대한 순수한 직접적 묵상의 상태에 도달하지 못하고 있다. 그 상태에 도달했다면 도취된 성 테레사를 쳐다볼 것이기 때문이다. 후원자인 프란체스코 코르나로 추기경은 자신의 제단화에서 눈길을 돌려 교회의 신도석을 보고 있다. 이는 신성한 진실과 관련해서 자신의 겸손함을 나타내는 것임에 틀림없다. 말하자면 그는 아주 여유롭게 '나는 자격이 없노라'고 인정하고 있음에 틀림없다.

테레사의 '내면의 성'의 방들은 보통의 집에서처럼 줄지어 배열되어 있지 않고 한가운데에 있는 방 둘레(옆뿐만 아니라 위와 아래에도)에 모여 있다.[36] 한가운데에 있는 방은 '동양의 진주'와 비슷하다.[37] 베르니니의 예배당이 '구경꾼들'을 위한 양쪽의 칸과 (각각 천사들과, 〈최후의 만찬〉이 묘사된 부조를 위한) 위와 아래의 구역으로 디자인된 것도 바로 이런 이유에서다. 베르니니의 정교한 '성'에서 눈부시게 빛이 비치는 '한가운데 방'에는 성 테레사에게 최후의 일격coup-de-grâce을 가해 '승리를 거둔' 천사가 들어 있다.

성스러운 '만치나'의 죽 뻗은 왼쪽 몸이 관람자에게 가장 가깝다. 우아하게 축 늘어진 왼손과 왼발이 완전히 드러나 있고 머리는 우리 쪽, 즉 왼쪽으로 기울어져 있다. 눈은 감기고 도톰한 입술은 크게 벌어진 채. 그래서 우리는 천사가 창으로 그녀의 심장을 찌르는 것을 바로 옆에서 볼 수 있다. 천사는 사실상 창으로 그녀의 옆구리를 찌르는 기사다. 매혹된 눈길을 한 천사의 얼굴은 그의 왼쪽으로 다정하게 기울어져 있다. 그의 왼손이 성 테레사의 튜닉을 들어 올려 옆으로 밀친다. 물론 성 테레사는 말 위가 아니라 완만하게 구릉진 구름층 위에 있고 그 구름층에서 넘어지는 것으로 보인다(한 동시대인은 테레사를 '땅바닥으로 끌어내려서 이 순

결한 동정녀를 베누스로 만들어 몸을 가누지 못하게 할 뿐 아니라 몸을 팔게 하고 있다'며 베르니니를 비난했다).[38]

테레사가 실존했던 평범한 중년 여성이었다는 사실 외에, 이 조각상이 성 테레사의 이야기와 다른 주요한 점은 천사가 그녀의 왼쪽에 서 있지 않다는 것이다. 하지만 이는 예배를 보는 사람들에게 그녀의 '심장' 쪽이 완전히 드러나도록 하기 위함이었다. 그녀의 옷은 번들거리는 흰 액체처럼 소용돌이치고 구불거리면서 드리워져 있다. 여기서 우리는 육체의 살과 체액이 정화되는 것인지 아니면 해방되는 것인지, 꽃잎이 지는 것을 보고 있는 것인지 아니면 벌어지는 것을 보고 있는 것인지 알 수가 없다. 아마도 그 둘 다이리라.

이러한 조우는 토르콰토 타소Torquato Tasso(1544~95)가 쓴 십자군 전사 모험담인 『해방된 예루살렘Gerusalemme liberata』(1575)에 나오는 클로린다의 황홀한 '죽음'을 떠올리게 한다. 이 작품은 성 테레사의 자서전과 같은 시기에 쓰였는데, 베르니니는 분명 이 모험담을 알았을 것이다. 양 진영에는 수많은 여성 전사가 있었고, 따라서 연인들 간에 알게 모르게 서로 전투를 벌이게 되는 일이 많았다. 그리스도교도인 주인공 탄크레디는 전투에서 실수로 연인인 클로린다를 죽인다.

그의 칼이 그녀의 아름다운 젖가슴을 찔러 게걸스럽게 피를 들이마신다sangue avido beve. '뜨거운' 피의 '강'이 그녀의 젖가슴과 옷 위로 흐르고 그녀의 발이 힘없이languente 무너진다. 이 이교도 여전사는 쓰러지면서 새로운 종교감정이 우러나 탄크레디를 용서한다. "내 사랑, 당신이 이겼어요. 당신을 용서해요." 그리고 그녀의 죄를 씻을 수 있도록 세례를 내려달라고 부탁한다. 그가 세례를 해주자 클로린다는 죽어서 흰 꽃처럼 아름답게 변모한다.

그녀의 흰 얼굴에는 아름다운 창백함이 간간이 어려 있었네,

백합 사이 여기저기 제비꽃이 흩어져 있는 것처럼,

그녀의 눈이 하늘을 향하고, 하늘과 태양이 불쌍히 여겨

그녀를 굽어보는 것 같았네,

그녀는 말을 하는 대신에 벌거벗은 차가운 팔을

기사에게 들어 올렸네,

평화의 맹세로서. 이렇게 해서

아름다운 여인은 죽었는데, 잠이 든 것 같았네.[39]

성 테레사의 환상과 베르니니의 조각상은 바로 이러한 문화적 틀 구조 속에 놓고 보아야 한다.

베르니니의 성 테레사는 머리를 왼쪽으로 기울이고 있다. 조반니 바티스타 델라 포르타Giovanni Battista della Porta(1542경~97)는 자신의 논문 「인간의 골상에 관하여Della Fisionomia dell'Uomo」(1610)에서 목이 왼쪽으로 기울어진 것은 그 사람이 불륜을 저지르기 쉽고 겸손함이 부족함adulteri e di nulla pudicizia을 의미한다는 전통적인 믿음을 되풀이했다.[40] 베르니니의 조각상은 항상 천박하고 야한 생각을 불러일으킨다는 비난을 받았다.

그런데 20년 후에 그는 〈신성한 루도비카 알베르토니Blessed Ludovica Albertoni〉라는 비슷한 조각상을 제작했다. 여기서는 한 프란체스코 수도회 수녀가 종교적인 황홀감 속에 경련을 일으키며 매트리스 위에 누워 몸을 가누지 못하고 있다. 하지만 베르니니는 방향을 뒤집어서 그녀를 오른쪽부터 보여준다. 머리는 그녀의 오른쪽으로 기울어져 있고 이는 이 조각상의 좀더 절제되고 자제된 감정에 어울리는 것으로 보인

다. 여기서는 팔다리가 허공에 떠 있거나 팔이 양옆으로 벌어져 있지 않다. 옷이 그녀의 몸과 얼굴을 조심스럽게 감싸고 있다.[41]

요한 요아힘 빙켈만Johann Joachim Winckelmann(1717~68)이 『고대예술사History of the Art of Antiquity』(1764)에서 고대조각상 〈라오콘〉에 대해 묘사하고 있는 유명한 글은 섬세한 아름다움에 대한 이러한 숭배의 정점이라 할 만하다. 이 책은 일반적으로, 그리고 특히 신고전주의 취향의 역사기록학의 초석을 이루는 것들 가운데 하나다. 괴테가 『이탈리아 기행Italian Diary』에서 1787년 1월 28일에 쓴 것처럼, 빙켈만 이전에 고대조각상에 대한 대부분 논의에서 냉정히 말해 사실상 그것을 골동품으로 보았으며 그래서 미학적이거나 심리학적인 문제 혹은 좀더 폭넓은 사회적 정치적 맥락에 대해서는 거의 관심을 기울이지 않았다. 빙켈만은 '다양하게 시대를 구분하고 그 점진적인 성장과 쇠퇴에서 스타일의 역사를 추적해야 할 필요성을 최초로 촉구한 인물이었다. 진정한 예술애호가는 이러한 요구의 정당성과 중요성을 인정할 것이다.'[42]

빙켈만의 정형화된 묘사들은 때로는 법의학적이고 때로는 신비주의적이다. 그는 자신의 고향 독일에서 신학과 의학을 공부했다. 하지만 그의 이야기가 절실하게 다가오는 것은 역사 발전에 대한 메시아적이고 전체론적인 그의 인식 때문이다. 빙켈만은 고대 그리스의 예술과 사회 전체가 인류 발전의 절정이라고 믿고 동시대인들에게 그것을 모방하도록 촉구했다. 그가 개별 예술작품에 대해 말할 때면 그것은 언제나 더 큰 풍경 속에 있는 형상이 된다. 그가 그것들을 묘사하면서 사용한 아주 많은 메타포가 자연현상, 그 가운데서도 특히 물에서 유래하기 때문이다. 가장 위대한 조각상들이 종종 말 그대로 풍경의 대용 형상이 된다.[43]

빙켈만은 〈라오콘〉에 대해 열광적으로 설명하면서 그것이 다른 모든 예술작품들을 능가한다는 플리니우스의 판단에 동의한다. 그는 트로이인들에게 목마를 도시 안으로 들이지 말라고 경고하는 바람에 신의 분노를 산 트로이의 사제를 자신의 고통을 누르기 위해 몸부림치는 성스러운 영웅으로 여기며, 특히 그의 아들들에게 관심을 기울인다. 빙켈만은 손에 땀을 쥐게 할 정도로 해부학적이고 감정적인 풍경에 주의를 기울여 라오콘의 몸을 살핀다.

고통이 근육을 부풀어 오르게 하고 신경을 팽팽하게 잡아당길 때 그의 영혼에 담긴 불굴의 용기와 정신의 강인함이 넓어진 이마에 드러난다. 고통을 담아 가두어두기 위해 콱 틀어막은 숨과 억누른 감정의 물결로 인해 가슴이 뒤틀린다. 그가 공포에 찬 신음을 토하고 숨을 내쉬어 복부를 비워 옆구리가 움푹 들어가자 그의 내장의 움직임이 드러난다. 하지만 그는 자신의 고통보다는 아들들의 고통을 더 염려하는 것 같다. 그의 아들들은 얼굴을 아버지 쪽으로 향한 채 도와달라고 고함을 내지른다. 아버지의 안타까운 마음이 눈에 드러나고 그의 연민이 자욱한 증기처럼 그들 위를 떠도는 것 같다.

이는 예술사에서 가장 유명한 묘사 중 하나다. 이 묘사는 마지막에 뱀이 물 때까지 이어지다가 갑자기 뚝 멈춘다.

예술가들이 아름답게 만들 수 없었던 자연을 그는 더 발전시켜서 더 격렬하고 더 강렬하게 만들고자 했다. 그래서 가장 큰 고통이 놓인 그곳에서 또한 가장 큰 아름다움이 모습을 드러낸다. 격분한 뱀의 송곳니들이 독을 뿜

어내는 왼쪽은 심장에 가깝기 때문에 가장 고통이 심해 보이는 것이며, 몸의 이 부분은 예술의 경이라 할 수 있다.[44]

빙켈만의 설명 가운데 이 부분은 거의 인용되거나 논의되지 않는다. 하지만 이 부분은 〈라오콘〉에 대한 설명뿐만 아니라 빙켈만의 전체 프로젝트를 놓고 보더라도 서술에서뿐만 아니라 미학상 절정에 해당한다.[45] 이 부분이 무시되어온 이유 중 한 가지는 부분들의 '통일성과 완전성', 그리고 '장려한 단순함' 같은 개념에 근거한 빙켈만 미학의 신고전주의적인 요소라고 부를 수 있을지 모르는 것에 불리해 보인다는 점 때문이다. '장려한 단순함'이라는 말은 빙켈만이 이름을 떨치게 만들어준 짤막한 저작으로 그가 로마에 한 번 가보지도 않고 쓴 『회화와 조각에서의 그리스 작품의 모방에 관한 생각Thoughts on the Imitation of Greek Works in Painting and Sculpture』(1755)에서 〈라오콘〉을 묘사하면서 사용했다.

라오콘의 왼쪽(괴테는 뱀의 머리가 부정확하게 복원되었고 원래는 '엉덩이 뒤 위쪽'을 물었을 것이라고 주장했지만 실제로 뱀은 라오콘의 엉덩이뼈를 막 물려는 참이다)[46]에 대한 빙켈만의 과도한 찬사는 이 조각상의 아름다움이 불균질적이고 그래서 완전히 그렇게 단순하거나 통일되지는 않았음을 암시한다. 빙켈만은 라오콘이 그의 왼쪽을 내밀고 있으며 명예 '만치노'로서 '더 취약한' 왼손으로 뱀을 잡고 있다고 본다.

하지만 빙켈만은 초기에 저술한 글에서도 성심을 숭배하는 이교도 추종자처럼 쓰고 있다. 그는 '진실은 심장의 감정으로부터 솟아나오'며 현대인은 '친구와 그러는 것처럼' 고대예술과 절친할 필요가 있다고 주장한다. 여기서 우리는 고대조각보다는 '왼쪽 어깨와 가슴을 드러낸 채 자신의 심장을 가리키는' 체사레 리파의 '우정'의 알레고리 이미지를

더 떠올려 보게 된다.[47)

빙켈만은 또한 비슷한 방식으로 그리스 미술가가 '모든 자연의 아름다움'에 익숙해지는 주요한 방법 가운데 하나가 벌거벗고 춤추는 사람들을 지켜보는 것이라고 말했다. '가장 어여쁜 젊은이들이 극장에서 옷을 벗은 채 춤을 추었다. 그리고 소포클레스, 저 위대한 소포클레스는 젊었을 때 그의 동료 시민들과 감히 이런 식으로 즐긴 최초의 인물이었다. …… 어떤 의식 절차가 진행되는 동안 젊은 스파르타 처녀들이 젊은 남자들 앞에서 벌거벗은 채 춤을 추었다.'[48) 아마도 그는 춤을 추는 그리스인들이 왼발부터 뗐고 그래서 그들의 왼쪽 전체를 드러냈다고 믿을 것이다.

빙켈만은 1755년 드레스덴에서 파시오네이Passionei 추기경의 사서로 일하고 있을 때 로마로 이주하면서 가톨릭으로 개종했다. 그는 로마에서 거주하는 동안에도 계속해서 사서로 일했다. 그는 처음에 드레스덴에서 알게 된 아르킨토 추기경(필리포 아르킨토 추기경의 후손)의 사서로, 그리고 1758년 아르킨토 추기경이 죽은 후에는 그 도시에서 가장 훌륭한 도서관이자 고대 유물 컬렉션의 하나를 보유한 알레산드로 알바니Alessandro Albani 추기경의 사서로 일했다. 알바니는 교황 클레멘스 11세의 사촌이었는데, 클레멘스 11세는 1713년 신비주의적인 환상의 정당성에 대한 얀센주의자들의 공격을 비난하는 칙령을 발표함으로써 예수의 성심에 대한 숭배를 암묵적으로 지지했다.[49)

빙켈만이 명백하게 '심장' 쪽의 우월한 아름다움을 숭배하기 시작한 것은 바로 이때다. 하지만 우리는 '심장 중심'의 신비주의가 이미 독일의 급진적인 프로테스탄트들 사이에서 번성하고 있었음을 잊지 말아야 한다. 그는 신학을 공부하는 학생으로서 그 스스로 공언한 대로 '마음

의heart 종교'인 경건주의에 강력한 영향을 받았다.[50] 경건주의는 영적인 거듭남과 신과의 열정적이고 개인적인 관계를 지지했으며 루터의 사상 가운데 신비주의적인 요소에 의지했다.

빙켈만은 또한 시의적절하게도 호가스가 『미의 분석The Analysis of Beauty』(1753)에서 심장에 대해 찬양하고 있는 데 흥분했을 것이다. 그것은 '형태에서 가장 아름다움이 덜한' 내장들 가운데 유일한 것이다. '고귀한 부위이자 실로 원동력인 그것은 단순하면서도 상당히 다채로운 형태다. 그에 상응하는, 가장 우아한 로마의 항아리들과 꽃병들이 인기를 끌었다.'[51] 심장에 대한 호가스의 애정은 보카치오의 『시지스문다 Sigismunda』(1759)를 주제로 그린 그의 그림에서 드러난다.

시지스문다의 아버지는 그녀의 연인 귀스카르도를 죽인 후 그의 심장을 굽이 달린 잔에 담아 그녀에게 보내고 그녀는 그 잔에 독을 채워 마신다. 호가스의 시지스문다는 왼손으로 귀스카르도의 둥글납작한 심장이 튀어나와 있는 황금잔을 쥐고는 자신의 가슴 쪽으로 끌어당겨 왼손 집게손가락으로 연인의 심장을 어루만진다(처음에 그녀의 손가락들은 피로 뒤덮여 있었지만 후원자가 이를 탐탁찮아 했다). 빙켈만은 호가스의 이 그림을 바탕으로 제작된 판화를 보았을 것이다.

빙켈만은 1759년 벨베데레의 토르소에 관한 글에서 그 유명한 대리석 파편의 왼쪽에 대해 단호한 어조로 찬사를 보낸다. '살아 있는 가장 아름다운 인간을 아는 이에게 물어보라. (벨베데레의 토르소의) 왼쪽 옆구리와 비교할 만한 옆구리를 본 적이 있는지를.'[52] 빙켈만은 『고대예술사』에서 이 토르소에 대해 설명하면서 이 말을 반복하지는 않는다. 〈라오콘〉에 대해 설명하는 부분에서 몇 페이지만 넘기면 그에 대한 설명이 나오기 때문에 빙켈만은 그게 불필요하다고 느꼈을 것이다.[53]

그는 『고대예술사』의 훨씬 더 앞쪽에 있는, 다양한 몸 부위들의 아름다움에 관해 이야기하는 대단히 색다른 부분에서 이미 몸 왼쪽에 있는 기관들을 극찬했다. '생식기 부위에조차 특별한 아름다움이 있다. 실제로 발견되는 것처럼 왼쪽 고환이 항상 더 크다. (또한) 왼쪽 눈은 오른쪽 눈보다 사물을 더 날카롭게 본다고들 한다.'[54] 솔직히 말하자면 고환에서 안구까지의 비약적인 상상력이 당황스럽기는 하지만 그것은 최소한 일관성이 있다는 장점이 있다.

빙켈만의 고환에 대한 관찰은 주로 그리스의 조각상과 관련해서는 정확했다. 하지만 실제로는 아니었다. 그리스의 조각상에서 왼쪽 고환은 (비록 〈라오콘〉에서는 아니지만) 보통 오른쪽 고환보다 더 크다(그리고 더 낮다). 하지만 실제는 그 반대다. 오른쪽 고환이 보통 더 높고 더 크다.[55] 그리스 조각가들은 몸 왼쪽 피에는 물이 좀더 많이 함유되어 있고 오른쪽 피에는 공기가 좀더 많이 함유되어 있다고 믿었기 때문에 고환의 위치와 크기를 뒤바꾸어놓았을 것이다. 하지만 이렇게 실상을 뒤바꿔놓았음에도 빙켈만이 그렇게 명백하게 공감한 것은 몸 왼쪽에 심장의 대부분이 있고 그것이 감정적으로 왼쪽 고환 또한 더 크게 보이게 했기 때문일 것이다.

왼쪽 눈이 사물을 더 날카롭게 본다는 빙켈만의 관찰은 그가 왼쪽을 더 선호한다는 점을 한층 더 잘 보여준다. 1673년 이탈리아의 생리학자이자 물리학자인 조반니 알폰소 보렐리Giovanni Alfonso Borelli(1608~79)도 이렇게 주장하기는 했지만(그는 왼쪽 시신경이 심장에 더 가깝기 때문에 더 좋은 피가 공급될 것이라고 생각했다), 왼쪽 눈 지지자들은 오른쪽 눈이 더 예리하다고 지지하는 사람들에 비해 수가 훨씬 적었다. 1593년 잠바티스타 델라 포르타는 사람들에게 각자 더 우월한 눈이 있는데 보통 오

른손잡이는 오른쪽 눈이며 망원경, 확대경, 또는 총의 겨냥장치를 이용할 때 본능적으로 이 우월한 눈을 선호한다는 점을 발견했다.[56]

빙켈만이 『고대예술사』를 로마에서 썼다는 사실이, 그가 이탈리아의 조각가 오르페오 보셀리Orfeo Boselli(1597~1667)의 발표되지 않은 『고대조각에 관한 고찰Observations on Antique Sculpture』(1650년대) 필사본을 읽었으리라는 믿음을 부추긴다. 현재 이 책의 필사본은 네 권만 알려져 있는데, 그 가운데 두 권은 로마의 도서관들에 보존되어 있다. 빙켈만은 책을 아주 많이 읽었다. 그가 항상 자료들을 신뢰하지는 않았지만 만약 보셀리의 저작을 알고 있었다면 그것이 자신의 저작과 밀접한 관련이 있음을 몰랐을 리 없다. 보셀리는 미학적인 문제에 대해 대단히 주의를 기울이고 있기 때문이다.

보셀리는 고전을 모방하던 조각가 프랑수아 뒤케누아Francois Du-quesnoy(1597~1643)의 학생이었지만 대부분 시간을 고대조각들을 복원하면서 보냈다. 그는 로마에 있는 아카데미아디산루카Accademia di San Luca(1577년에 설립된 로마 미술가들의 협회) 회장으로 임명되었다. 그의 논문은 아마도 그가 1650년대에 거기서 한 강의들에 기초한 것이다. 그의 가장 흥미진진하고 독창적인 주장들 가운데 하나는 고대조각들의 머리의 방향에 관한 것이다.

우리는 또한 고대조각들의 얼굴이 오른쪽보다는 왼쪽을 보고 있는 경우가 더 많다는 점을 알아야 한다. 왼쪽이 심장의 수호자이거나 또는 심장의 왼쪽 형상이 더 우아하기 때문이다. 어깨는 항상 왼쪽이 좀더 높고 머리는 왼쪽을 본다. 이 부위들을 통일하기를 좋아하는 것 같다.[57]

당시 로마에 있었던 가장 유명한 고대조각들 가운데 많은 것들(〈라오콘〉, 〈아폴론〉, 〈메디치의 베누스〉[피렌체의 메디치가에 전해온 베누스 상], 〈멜레아그로스〉, 〈클레오파트라〉, 〈벨베데레의 토르소〉, 〈파르네세의 헤라클레스〉[교황 파울루스 3세의 손자인 알레산드로 파르네세 추기경의 소장품에 속해 있던 헤라클레스상])이 모두 그들의 왼쪽을 보거나 향하고 있는 것은 분명한 사실이다. 하지만 반신상의 초상화에서는 이러한 왼쪽 선호가 덜 두드러진다. 비록 이마에 주름이 잡힌 유명한 〈카라칼라〉[카라칼라는 211~17년에 재위한 로마의 황제]의 반신상이 뚜렷하게 왼쪽을 향하고 있는 것이 이 무자비한 황제가 불쌍한 백성들에게 사형선고를 내릴 때의 분노를 표현한 것으로 여겨졌지만 말이다.[58]

하지만 빙켈만과 마찬가지로 보셀리는 심장 모양의 안경을 통해서, 다시 말해 아마도 그 무렵에 있었던 성 테레사의 시성諡聖과 1652년 베르니니의 코르나로 예배당이 완성되면서 벌어진 야단법석 때문에 뒷받침된 편견을 가지고 고대를 바라보고 있었다.[59]

레오나르도와 사랑의 눈길

레오나르도의 초상화는 내가 르네상스 문화에서 '좌향좌'라고 불렀던 것의 가장 중요한 징후를 보여주는 동시에 그 기폭제가 된 요인들 가운데 하나다. 레오나르도가 직접 그렸다고 가장 널리 인정되는 것으로 현재 남아 있는 다섯 점의 유화 초상화 가운데 네 점의 모델들이 그들의 왼쪽을 보고 있다(이는 이사벨라 데스테의 초상화 소묘에서도 마찬가지다). 레오나르도는 초상화에 생기가 넘치게 하고 보는 사람의 마음을 사로잡으려면 모델이 분명하게 왼쪽을 향하도록 하는 것이 필수요소라고 여기게 된 것 같다. 모델이 그들의 왼쪽을 향하고 있을 때에야 그 몸가짐, 제스처, 얼굴 표정에서 실로 '마음의 움직임'이 드러날 수 있으리라는 것이다.[1]

이는 레오나르도의 가장 독창적이면서 큰 영향을 미친 통찰들 가운데 하나였다. 그의 유명한 소묘인 〈비드루비우스의 인체비례Bitruvian

Man〉조차 그 하체와 발이 어떻게 왼쪽으로 두드러지게 틀어져 있는지 앞서 언급했다.[2] 레오나르도의 가장 뛰어난 초상화들은 이전의 대부분 초상화 모델들을 꼭두각시나 감방 창문을 내다보는 죄수처럼 보이게 만든다. 레오나르도는 강렬함과 자유로운 움직임을 모두 성취했지만 이것이 모든 이들에게 호소력을 가졌던 것은 아니었다. 특히 남성 후원자들에게 말이다.

이 초상화들 가운데 가장 극적이면서 무모한 것은 분명 밀라노 공작의 애인인 〈체칠리아 갈레라니Cecilia Gallerani〉(1490~01, 그림36)다. 하지만 레오나르도는 밀라노 공작의 초상화를 그려달라는 요청은 받지 못했다. 밀라노 공작은 도식적인 옆얼굴 이미지를 주된 공식초상화로 택했던 것이다. 이 획일적인 이미지는 요청된 대로 명함판사진처럼 제작되었다.[3]

이 혁신적인 초상화를 좀더 상세하게 논의하기 전에 레오나르도가 초상화 화가로서 어떻게 발전했는지를 살펴볼 필요가 있다. 가장 초기 작품으로 남아 있는 초상화는 〈지네브라 데 벤치Ginevra de' Benci〉(1474 경~78, 그림35)다. 그녀는 1474년 열여섯의 나이에 피렌체의 루이지 니콜리니와 결혼했다. 이는 레오나르도의 초상화들 가운데 가장 정적인데, 이 모델이 머리를 오른쪽으로 향하고 있다는 사실과 많은 관련이 있다.[4]

이 패널화는 아래쪽이 잘렸지만, 아마도 지네브라의 양손이 그려졌다면 그녀는 훨씬 더 당당하면서 뻣뻣한 보초병처럼 보였을 것이다. 지네브라의 머리는 가시로 뒤덮인 빽빽한 노간주나무 잎들이 만들어내는 후광에 의해 고정되어 틀지어져 있다. 노간주나무는 순결을 상징하는데 이탈리아어로 '지네프로ginepro'다. 그러니까 지네브라라는 이름을 가

그림35. 레오나르도, 〈지네브라 데 벤치〉.

지고 말장난을 한 것이다. 그녀의 시선은 우리를 지나 우리 너머를 보는
것 같다. 그것은 초과학적인 느낌을 주는 그녀의 왼쪽에 보이는 배경에
서 유일하게 멀다. 이 배경의 풍경에는 상쾌한 느낌의 물이 보이고 안개
가 끼어 있다. 그녀의 오른쪽에는 노간주나무 숲 사이에 두 개의 작은 틈
이 있다. 위쪽의 틈으로 하늘이 보이지만 이 틈들은 아주 좁고 가시로 뒤
덮여 있어서 좁고 힘겨운 미덕의 길을 떠올리게 한다.[5]

이 초상화는 인문주의자인 베르나르도 벰보Bernardo Bembo를 위

해 그린 것인 듯하다. 그는 1475~76년과 1478~80년에 주피렌체 베네치아 대사였다. 벰보는 아마도 피렌체에 온 직후인 1475년, 메디치 가에서 주최한 마상창시합에서 처음으로 공개적으로 지네브라의 '정신적인 연인'이 된 것 같다. 로렌초 데 메디치가 이들을 위해 시를 썼고 다른 사람들은 이들의 관계를 축하했다. 월계수와 야자수나무로 만든 화환 모양인 벰보의 상징이 노간주나무의 잔가지 하나와 함께 초상화 뒷면에 그려져 있다. 그리고 '아름다움이 미덕을 돋보이게 한다'는 의미의 라틴어 문구가 적힌 두루마리가 이 모두를 휘감고 있다.

풍경의 물 부분은 영원히 베네치아에 가 있는 그녀 심장의 작은 부분을 환기시키기 위한 것이라고 생각하고 싶다. 물이 분명하게 그녀의 심장 부위와 근접해 있기 때문이다. 단테는 『신곡』 「지옥편」에서 '마음의 호수'에 대해 언급하고 레오나르도 역시 그의 과학적인 글들에서 이를 언급하고 있다.[6] 우리가 여기서 보고 있는 것이 바로 이게 아닐까 하는 게 내 생각이다. 비록 지네브라의 단정하고 무표정한 얼굴에서는 어떤 감정의 깊이나 떨림의 조짐은 보이지 않지만 말이다. 소박한 옷이 한층 더 그녀의 마음이 육체의 문제가 아니라 영혼의 문제에, 그리고 시간보다는 영원에 사로잡혀 있음을 암시한다.

레오나르도가 1482년 무렵부터 살면서 작업했던 밀라노에서 그린 그림의 모델들은 그들의 왼쪽을 보고 있어서 자연히 더 생기 있으며 더 큰 직접성을 보여준다. 1490년대에 그려진 이른바 〈라 벨레 페로니에레 La Belle Ferroniere〉(밀라노 궁정의 한 여인의 초상)는 거의 지네브라를 뒤집어놓았다고 말할 수 있다. 그녀는 꼭 성직자 같지만 관람자에 대해 거의 옆으로 서 있다. 전경에 있는 그녀의 왼쪽 어깨와 머리는 확연히 왼쪽으로 향해 있다. 눈은 우리의 눈을 마주보는 것 같다. 이 그림의 맨 아랫

부분을 따라 이어지는 난간 뒤에서 다소 미심쩍은 듯 우리를 살피듯 입이 굳게 다물려 있지만 말이다.

그녀가 그림 한가운데에 위치하지 않고 그녀의 왼쪽 어깨가 패널의 수직 모서리에 거의 인접할 정도로 왼쪽으로 밀려 있어서 왼쪽을 향하고 있다는 느낌이 더 강해진다. 지네브라와 달리 그녀는 막 중대한 선택을 하려는 참인 듯이 느껴진다. 밤 같이 어둡고 텅 빈 배경으로 인해 그녀는 자신을 보고 있는 누군가에 대한 생각 외에 다른 모든 것들로부터 고립되어 있다.

〈체칠리아 갈레라니〉는 레오나르도가 밀라노에서 그린 초상화들 가운데 가장 유명하고 가장 생동감이 넘친다. 그녀는 우아하고 구불구불한 나선의 형태로 몸을 돌리고 있는데, 가장 역동적으로 왼쪽을 향하고 있는 머리 부분에서 절정을 이룬다. 체칠리아는 밀라노 공작인 루도비코 스포르차의 애인이었고, 대개 이 그림에서 그녀는 방으로 들어오는 공작을 향해 몸을 돌리고 있는 것으로 보인다. 이는 '춤으로 초대'하는 초상화가 아니라 영원한 사랑과 신의를 선언하는 초상화다.

그녀는 부자연스럽게 가늘고 긴 오른손 손가락으로 살아 있는 족제비를 가슴에 껴안고 있다. 족제비 역시 체칠리아의 왼쪽을 호기심에 찬 눈으로 보고 있으며, 들어 올린 왼쪽 앞발로 체칠리아의 '길게 트인' 왼쪽 소매의 가장자리를 끌어당기고 있는 것 같다. 족제비는 복합적인 의미를 갖는다. 족제비를 깨끗하다고 생각했기 때문에 순수성의 상징이었다(체칠리아가 가장 좋은 옷을 입고서 족제비를 안고 있는 것은 아마도 바로 이런 이유 때문이다). 족제비의 그리스어 이름인 갈레galee는 모델의 성姓에 대한 말장난이며 족제비는 밀라노 공작의 문장 상징이었다.

체칠리아에게 '정치적 지위가 없었다'는 점이 레오니르도가 이 초상

그림36. 레오나르도, 〈체칠리아 갈레라니〉.

화에서 몸의 역할을 가지고 실험을 할 수 있었던 중요한 요인이었'던 것
으로 추정된다.[7] 하지만 그녀는 귀족가문 출신이었을 뿐 아니라 라틴 문
학과 이탈리아 시에 조예가 깊은 여성작가이자 유명한 예술후원자였다.

밀라노 공작의 애인이 되고 1491년 5월 그들의 아들 체사레 스포르차 비스콘티가 태어나면서 체칠리아의 지위는 엄청나게 높아졌다. 체칠리아는 이 초상화가 주문되어 그려지고 있을 때 임신을 하고 있었음이 분명하다. 따라서 그녀가 안은 큰 족제비는 곧 태어날 신생아의 '순수성'을 나타내는 것일 수도 있다. 사생아로 태어난 자식의 사회적 지위는 거의 전적으로 그 아버지가 인정하느냐 하지 않느냐에 달려 있었고, 체사레는 충분한 인정을 받았다.[8] 밀라노 공작은 즉시 자신의 아들에게 아주 드넓은 영지와 재산을 주었고 체칠리아가 그 사용권을 가졌다.[9] 족제비의 존재는 두 사람의 관계와 자식을 합법화한다.

사생아의 문장에는 일반적으로 관람자의 시점에서 방패의 오른쪽 위에서 왼쪽 아래로 지나는 선인 '벤드 시니스터bend sinister' 또는 '벤들릿 시니스터bendlet sinister'를 넣어 구별하는 것이 관습이었다(적자들의 문장에는 관람자의 시점에서 방패의 왼쪽 위에서 오른쪽 아래로 지나는 선이 들어갔다). 족제비의 몸은 체칠리아의 몸통 위에 일종의 '벤드 시니스터'를 만들어내며, 그것은 '왼쪽' 앞발을 들고 있다. 체칠리아는 스스로 우리가 '좌향좌'라고 부를 수 있을지 모르는 것을 실행하고 있다.

레오나르도가 이 초상화에서 무엇보다도 체칠리아의 특히 여성적인 매력과 에너지라고 여겨지는 것을 시각화하고 있다는 게 내 생각이다. 레오나르도는 체칠리아의 그러한 측면에 특히 관심을 보이고 있다. 레오나르도의 초상화들에서 두드러지는 한 가지는 그 많은 수가 여성을 묘사하고 있다는 점이다. 한 점만이 모델이 남성인데, 그는 특별한 감성의 소유자다. 〈음악가의 초상Portrait of a Musician〉(1480년대 중반)에는 오른손에 가사가 적힌 악보를 들고 있는, 곱슬곱슬한 머리카락이 풍성하게 늘어진 남자가 있다. 그는 갑자기 어떤 아름다운 악상이, 또

는 좀더 그럴듯하게 아름다운 광경이 떠오른 것처럼 자신의 왼쪽 위를 쳐다본다.

레오나르도는 자신이 조예가 깊은 음악가였음에도 예술에 관한 글에서 '청각' 예술인 음악과 시(당시 대부분 시가 여전히 낭독되거나 노래로 불렸다)보다 회화가 더 우월하다고 주장했다. 그는 자신의 주장을 입증하기 위해 한 왕에 대해 이야기한다. 왕은 화가가 그의 '사랑스러운 여인'을 그린 초상화를 건네자 시집을 내려놓는다. 이에 시인이 기분 나쁜 듯 고개를 치켜들자 왕이 반박한다.

시인이여, 침묵을 지키시오. 그대는 할 말이 없을 것이오. 이 그림은 눈먼 자들을 위한 그대의 시보다 더 대단한 감각을 제공해준다오. 그냥 듣기만 하는 게 아니라 보고 만질 수 있는 걸 나한테 주시오. 그리고 내가 두 손으로 화가의 작품을 들어 내 눈앞에 두고 보는 동안 그대의 작품을 옆으로 밀쳐두기로 한 나의 결정을 비난하지 마시오. 내 두 손이 무의식적으로 좀더 고귀한 감각을 제공하려 하기 때문이오. 그리고 이것은 들리지가 않소.[10]

레오나르도의 초상화 속 남자(그가 가수나 시인이라고 해도 괜찮을 뻔했다)는 아마도 자연에 의해 만들어진 것이든 예술에 의해 만들어진 것이든, 시각적으로 아름다운 어떤 것을 지금 막 보았거나 상상했다. 그리고 그것은 계시처럼 갑자기 떠올랐다. 그는 자신이 악보를 쥐고 있는 바로 그 손으로 그것을 곧 붙잡게 되리라는 걸 의심하지 않을 것이다.

당시는 여성을 묘사한 초상화가 상대적으로 많지 않은 시대였다. 그리고 여성이 묘사되는 때는 대개 약혼이나 결혼을 한 남녀의 초상화를 한 쌍으로 주문하는 경우였다. 그런데 〈모나리자〉의 초상화는 그녀의 남

편이 주문한 것이었지만 그 남편의 초상화에 대해 암시된 바는 없다. 실로 레오나르도의 여성 초상화들에 남성 초상화 짝이 있다는 증거는 없다. 그의 여성 초상화들이 아주 독립적으로 보이는 것이 당연하다.

레오나르도는 특히 여성 초상화에, 그리고 여성의 아름다움과 여성성에 관심을 가졌을 것이다. 그의 성적 취향과 그가 왼손잡이라는 점이 그의 관심을 자신의 '여성적인' 면으로 이끌었을 것이다. 게다가 그는 분명 우아하고 아름다운 외모로 유명했다. 남성과 여성의 서로 다른 특징들에 대한 전통적인 생각(또는 클리셰)들을 보여주는 최고의 자료들 가운데 하나는 골상학에 관한 논문 몇 편이다. 레오나르도는 많은 골상학 논문들을 읽었음에 틀림없다. 왜냐하면 그가 자신의 글에서 '가짜 골상학'이라고 명명한 것을 열렬히 공격하고 있기 때문이다.[11] 하지만 그가 반대하는 주요대상은 수상술이었던 것 같다. 그리고 그는 분명히 얼굴이 '그 사람의 본성, 악덕, 성격의 어떤 징후를 보여준다'고 믿었다.[12] 이 때문에 그는 영웅적인 전사戰士에게 '사자 같은' 얼굴을 부여했고 그의 수많은 캐리커처들은 골상학의 지식을 이용하고 있다.

〈체칠리아 갈레라니〉의 초상화를 이 책의 첫 장에서 인용한, 당시에는 『황금당나귀』의 저자 아풀레이우스가 썼다고 여겨졌던 아주 유명한 고대의 골상학 논문의 한 구절과 연관 지어 읽는다면 그녀의 몸짓언어를 좀더 분명하게 이해할 수 있다. 그것은 단축법 못지않게 부자연스러운 왜곡된 표현에 의해 증대되어 있는 체칠리아의 몸 왼쪽의 부피와 존재감에 귀중한 해결의 실마리를 던져준다.

남성적인 유형에 속하는 외모가 여성에게서 나타난다. …… 어떤 몸에서든, 눈이든 손이든 꽂가슴이든 고환이든 발이든 오른쪽 부분이 더 크거나,

머리 윗부분이 오른쪽으로 좀더 기울어져 있거나, 또는 두세 가지 사항에서 큰 것이 오른쪽에 있다면 이 모든 징후는 남성적인 유형에 속한다. 만약 왼쪽 부위가 더 크다면 그것은 여성적인 유형에 속한다. 그리고 머리 윗부분이 왼쪽으로 좀더 향해 있거나 두세 가지 부분 이상이 왼쪽이 더 크다면 여성적인 유형에 속할 것이다. 하지만 또한 코와 입술이 좀더 오른쪽을 향해 있다면 남성적인 유형, 왼쪽으로 좀더 향해 있으면 여성적인 유형에 속한다.[13)]

우선 몸 왼쪽이 몸 오른쪽보다 더 앞으로 나와 있기에 단축법으로 묘사됨으로써 확대되어 있다. 하지만 레오나르도는 여기서 훨씬 더 나아간다. 체칠리아의 몸통 왼쪽에 있는 족제비와 그녀의 오른손은 둘 다 왼쪽으로 쏠려 있는데, 이것이 또한 왼쪽이 커지게 한다. 몸 오른쪽을 누르고 있는 왼손은 미완성인 채로 남아 있다. 아마도 오른손을 완성하면 오른쪽이 지나치게 강화되리라는 점을 레오나르도가 깨달았기 때문이리라. 모델의 왼쪽으로부터 빛이 비치기에 체칠리아의 왼쪽만 밝게 빛을 받고 있고, 그래서 왼쪽이 (더 환하기 때문에) 어둠 속에 녹아 있는 오른쪽보다 더 크게 보인다.

실제로 왼쪽이 좀더 크다. 가능할 법하지 않게 공기로 가득 찬 윤곽선이 왼쪽 어깨에서 목으로 이어진다. 그리고 이에 상응하는 오른쪽 부분들은 훨씬 더 낮고 짧다. 어두운 색의 모자가 얼굴 오른쪽을 편집해서 납작하게 만들고 있는 까닭에 얼굴 왼쪽 역시 좀더 가득 차 보인다. 비슷하게 입 왼쪽이 왼쪽으로 올라가며 미소를 짓고 있고 심지어 코도 살짝 왼쪽으로 돌아가 있다. 이렇게 왼쪽으로 쏠린 경향은 출산이 임박했음을 알려준다. 그녀의 몸 왼쪽을 드러내는 선은 호가스가 나중에 '아

름다움의 선'이라고 부른 것만은 아니다. 그것은 임신과 아름다움을 드러내는 선이다.

역시 자신의 왼쪽을 향하고 있는 〈모나리자〉도 이러한 전략적인 불균형을 보여준다. 그녀의 얼굴은 왜곡되어 있고 그래서 콧날에서부터 오른쪽 눈의 가장 먼 구석까지의 거리가 왼쪽 눈의 가장 먼 구석까지의 거리의 대략 3분의 2이다. 입은 왼쪽 가장 먼 구석까지의 거리가 오른쪽 가장 먼 구석까지의 거리의 두 배다. 오른쪽보다 왼쪽이 좀더 '구체적embodiment'이고 거꾸로 왼쪽보다 오른쪽이 '육체이탈적disembodiment'이다.[14)]

레오나르도는 분명 여성적인 유형의 계관시인이다.

사랑의 포로들

만일 내 왼쪽에 상처를 입혀서 죽일 정도로
나를 약하게 만드는 큐피드의 화살이
강한 만큼만 달콤하다면
나는 이렇게 말하리. "공격해주오, 연약한 쪽을."
— 토르콰토 타소, 소네트[1]

심장이 몸의 왼쪽에 위치해 있기 때문에, 그 사람이 사랑에 빠져 있으며 그의 마음이 사로잡혀 감호監護를 받고 있음을 보여주기 위해 상징적으로 몸 왼쪽을 '묶는' 것이 일반적인 관습이었다. 가장 일반적인 표현방식은 반지다. 그것이 약혼반지와 결혼반지든, 연인들의 반지든, 또는 부적 같은 장식물과 실제 부적이든.

하지만 14세기 무렵부터 아주 세련된 사람들 사이에 사랑의 소유와 복종의 상징이 훨씬 더 급속히 퍼지기 시작하면서 '더 취약한' 몸 왼쪽이 (상징적으로) 위태로워진 것 같다. 사랑의 구속은 그 어느 때보다도 더 단단하고 매정해져서 단순한 감호라기보다는 처벌이 된다. 이제 연인들의 반지가 큐피드의 치명적인 화살의 화살대에 부착됨으로써 아주 아름다운 고문도구가 된다. 가장 극단적으로 보면 연인은 높이 평가받는 종보다는 학대받는 노예와 더 유사하다. 여기서 기사도적인 사랑의 세속적

인 관례가 육체를 거부하게 하는 종교적인 요구와 충돌하고 있는 것 같다. 스스로를 채찍질하는 고행자들이 공개적으로 도시 거리를 행진하고 다녔던 것처럼, 이제 절름발이가 된 연인들이 고문당하는 그들의 심장으로 (왼쪽) 소매, 바지, 또는 신발을 장식하게 되었다.

상파뉴 백작부인이 연인들에게 보석이 안쪽으로 감춰지도록 왼손 새끼손가락에 반지를 끼라고 권장한 반면, 엘리자베스 여왕시대 조신朝臣인 헨리 리Henry Lee 경은 목에 걸린 줄에 매달린 금반지에 왼손 엄지손가락을 분명하게 찔러 넣는 거북한 모습을 보여준다(그림38 참조). 이제 사랑은 일종의 살아 있는 죽음이 된다. 하지만 연인은 자신의 위태로운 상황을 한껏 즐긴다. 그의 고통스러운 갈망은 전략적이다. 그것은 그가 아주 강렬한 감정을 가진 사람임을 보여주기 때문이다. 그의 잔혹한 연인으로부터 벗어나기에 너무 연약한 그는 그녀 앞에서 숨을 거둔다. 그는 동정뿐 아니라 부러움을 살 것이다. 스스로를 채찍질하는 고행자처럼 그는 자신의 무조건적인 사랑에 의해 시험받고 변모되기 때문이다.

페트라르카는 이러한 발전에 중요한 촉매 역할을 했다. 낭만주의시대까지 유럽 서정시에 엄청난 영향을 미친 『칸초니에레Canzoniere』에서 페트라르카는 돌아다니는 자신의 생활과 라우라를 사랑하면서 겪은 우여곡절을 구체적으로 설명한다. 이 시들은 사랑의 고통과 기쁨에 관한 완전한 백과사전인 셈이다. 몇몇 시에서 페트라르카는 연이은 사랑의 공격과 강요로 인해 자신의 왼쪽을 드러낸다. 그의 왼쪽 다리는 희생양으로, 언제나 가장 크게 당한다. 이 시인은 자신이 더 일찍 사랑으로부터 달아나려 하지 않은 것을 후회한다. 사랑이 그의 왼쪽 다리를 절게 만들어서 이제는 못 움직이게 되었기 때문이다.

그리고 욕망이 나를 일그러뜨리는 쪽(왼쪽)이

심히 약하고 절뚝거리지만 나는 이제 도망치네.

(그래서 나는) 안전하지만 내 얼굴에는 여전히

사랑의 전쟁에서 얻은 흉터가 남아 있네.[2]

여기서 손상된 왼쪽은 꼼짝없이 걸려든 연인이 견뎌야 하는 고문을 상징한다. 그가 그의 얼굴에 여전히 가지고 있는 흉터 역시 아마도 왼쪽에 있을 것이다. 골상학자들은 얼굴 왼쪽에 있는 자국은 그것이 선이든 점이든 사마귀든 흉터든, 오른쪽에 있는 것보다 더 불길하며 나쁘고 부도덕한 일의 징조라고 믿었다.[3] 또 다른 시에서 페트라르카는 봄에 '매력적인 숲'으로 들어간다. 하지만 그것이 '가시로 빽빽'함을 알게 되고 절름발이가 된다.[4] 다른 곳에서 그는 낭비해버린 자신의 청춘을 회상한다.

내가 어렸을 때

나는 (사랑의) 왕국에 발을 들여놓았네,

그곳에서 나는 오직 슬픔과 경멸뿐이었네.

그리고 아주 많은 고문을 겪었네.

그 이상한 고문은 결국

내 무한한 인내심을 무너뜨려

나는 삶을 증오하게 되었네.[5]

젊은 연인이 그의 '왼발'을 사랑의 왕국에 들여놓는다는 생각은 적어도 부분적으로는 춤 스텝을 암시한다. 페트라르카는 아마도 연인과 처

음 춤을 추기 전에는 실로 아무도 사랑의 왕국에 들어갈 수 없다고 믿었던 것 같다. 처음 춤을 추면서 최초의 신체적 접촉이 이루어질 것이기 때문이다. 하지만 페트라르카의 경우에 '더 취약한' 왼발을 헛디디고, 그래서 춤이론가인 투아노 아르보가 말한 것처럼 그의 오른발이 왼발을 '구제'해야 한다. 그렇지만 이 경우에 그의 파멸적인 균형상실은 그 자신의 충동만큼이나 춤 상대의 속임수 때문이다.

앞서 언급한 뛰어난 이탈리아 춤선생인 구글리엘모 에브레오의 춤에 관한 논문의 한 삽화는 하프연주자를 동반하고서 서로 새끼손가락을 낀 채 춤을 추는 아주 우아한 세 명의 인물(젊은 남자 양쪽에 두 여인이 있다)들을 보여준다. 그들은 무릎 높이밖에 되지 않지만 가시로 뒤덮인 잎을 가진 식물들이 여기저기 흩어져 있는 초원인 사랑의 정원에 있다. 가시로 뒤덮인 잎을 가진 식물이 남자의 왼쪽 다리에, 그리고 가시로 뒤덮이지 않은 식물이 오른쪽 다리에 인접해 있다.

페트라르카의 절름발이 모티프는 성 베르나르두스의 「시편」에 관한 묵상에 등장하는 주제를 희비극적으로 변주하고 있다. 다윗은 자신의 (정신적인) 몸 오른쪽을 보호해달라고 신에게 간청하면서 자신의 왼쪽은 거부하며 그것이 '모욕을 당하고 수치로 묶이기를' 원한다. 하지만 여기에는 또한 흥미진진한 역설이 있다. 왜냐하면 발을 전다는 것은 그가 도망가거나 저항할 수 없음을 의미하는 까닭에 연인에게 필수적인 자질이기 때문이다. 그래서 우리가 인용한 시에서 페트라르카는 안전한 곳으로 도망친다고 주장하지만 그가 어느 정도 '발을 질질 끌 것dragging his feet'[사랑의 망설임을 의미]임에 틀림없다고 여겨진다. 페트라르카는 교활하고 이기적인 마조히즘의 명수다. 그의 흉터들은 라우라의 이름뿐만 아니라 욕망을 의미한다.

이러한 사랑의 망설임의 유명한 예가 단테의 『신곡』 「지옥편」 시작 부분에 보인다. 여기서 단테는 지옥의 산을 오른다. 그는 '견고한 발이 항상 가장 낮도록' 걷는다il piè fermo sempre era il più basso. 이는 문자적으로는 거의 의미가 통하지 않는다. 그리고 의미가 통한다 하더라도 쓸모없을 것이다. 그보다 그것은 이른바 영혼의 '발'을 언급한 것임에 틀림없다. 적어도 13세기 초부터 영혼의 발은 오른쪽과 왼쪽으로 나뉘었는데, 왼발은 육체적 욕망과 욕구를 의미한다.[6]

단테의 아들인 페트로 알레게리Petro Allegherii는 이 텍스트에 대한 해설에서 이렇게 해석했다. '하지만, 도덕적으로 말하자면, 열등한 발은 그 자신을 더 낮은 곳으로 끌고 가는 사랑일 것이다. 그리고 그것은 더 높은 발, 말하자면 높은 것을 지향하는 사랑보다 더 견고하고 강할 것이다.'[7] 이런 생각을 주창한 마지막 주요 인물은 윌리엄 블레이크William Blake다. 그에게 왼발은 물질주의를 의미하는 반면 오른발은 정신을 의미한다. 「나는 원하네I Want」에서 청년은 달로 가는 사다리를 왼발부터 떼고 기어오르기 시작해서 시간과 공간의 바다에 빠진다.[8] 페트라르카에게 가장 낮은 발은 항상 왼발이다.

'질질 끄는' 열등한 발의 '견고함'은 아마도 또한 '절름발이는 최고의 호색한'이라는 잘 알려진 상식을 암시한다. 아마존족 여성들은 아들을 낳으면 아들의 성기능을 개선하고 그가 어른이 되었을 때 여성을 지배하는 것을 방지하기 위해 어릴 적에 불구로 만들었다. 이는 아리스토텔레스로부터 유래하는 고대의 믿음을 따른 것이었다. 저는 다리는 건강한 다리와 같은 양의 영양분을 받을 수 없을 것이며 그래서 '넘치는' 영양분이 그 바로 위에 위치한 생식기로 가서 정액이 되리라는 것이다.[9] 페트라르카가 자신이 '발을 저는 것'에 대해 실로 두려워하면서

도 은밀히 바라는 것은 그로 인해 그가 지극히 육욕적이고 남성적이 되는 것이다.

코레조Correggio(1494~1534)의 〈악덕의 알레고리An Allegory of Vice〉(1520년대)에서는 바로 이런 일이 일어나고 있는 것 같다. 여기서 수염이 있는 남자가 나무에 왼팔이 묶인 채, 세 여인으로부터 심한 고문을 당한다. 그들은 그에게 뱀을 들이대고 왼쪽 귀에 대고 피리를 불고 왼쪽 다리에서부터 시작해서 살가죽을 벗긴다. 왼쪽 다리는 극적인 단축법으로 묘사되어 부어오른 것처럼 보인다. 하지만 이렇게 왼발 가죽을 벗기는 것은(그래서 절름발이로 만드는 것은) 그를 자극할 뿐이다. 전략적으로 놓인 파란색 천이 얼굴들보다는 상당히 발기되어 있는 그의 성기로 주의를 끈다.

페트라르카가 불운했던 자신의 젊은 시절을 생각했을 때 마찬가지로 한 예술작품, 즉 당시 외설적이라고 여겨지던 고대의 청동조각 〈스피나리오Spinario〉 또는 〈발의 가시를 뽑고 있는 사람Thorn puller〉에 영향을 받았을지 모른다. 그가 로마를 방문했을 때 이 청동조각을 알게 되었음에 틀림없다.[10] 중세에 이 조각상은 한 기둥의 꼭대기에 눈에 잘 띄게 놓여 있었다. 벌거벗은 아름다운 소년이 흙더미 또는 나무 그루터기에 앉아 왼발 발바닥에서 가시를 뽑고 있다. 페트라르카가 13세기 초에 마이스터 그레고리우스Master Gregorius가 쓴 로마의 경이로운 것들에 대한 안내서를 참고한 사실은 이미 알려져 있다. 이 안내서에서 이 조각상은 추한 성적 관점에서 해석되었다.

프리아포스라는 말도 안 되는 조각상에 관하여: 다소 우스꽝스러운 또 다른 청동조각상이 있다. 그들은 그것을 프리아포스Priapus(그리스 신화에 나

오는 번식과 다산의 신으로 유난히 큰 성기를 지닌 기형적인 모습으로 묘사된다)라고 부른다. 마치 밟은 가시를 발에서 빼내려는 듯 고개를 수그리고 있는 그는 심한 고통을 느끼고 있는 것처럼 보인다. 몸을 수그려서 그가 뭘 하고 있는지를 보기 위해 올려다보면 놀라운 크기의 성기를 보게 된다.[11]

그 성기는 사실 일반적인 크기지만 오른쪽에 태양을 두고서 아래쪽에서 올려다보는 도덕적인 사람에게는 다소 더 크게 보이는 것이 틀림없다.[12]

어떤 신학자들은 아담이 실은 뱀을 밟았으며 그래서 원죄는 뱀에게 물린 것이라고 믿었다. 오른발은 무지하여 상처를 입은 반면 왼발은 강한 욕정으로 인해 상처를 입었다.[13] 같은 이유에서 어떤 사람이 악마에게 사로잡히면 악마는 그의 왼발 엄지발가락을 차지할 것이라고 믿었다. 따라서 신혼부부들이 바닥에 벌거벗고 누워 서로의 왼발 엄지발가락에 입을 맞추는 전통은 특히 발기부전과 관련해서 신혼부부에게 드리워진 어떤 사악한 마법을 깨뜨리기 위한 것이다.[14] 그레고리우스가 스피나리오가 발을 저는 것을 강한 성욕의 상징으로 해석한 것도 그리 놀랄 일이 아니다.

이 모든 생각과 이미지들이 페트라르카가 사랑에 우는 젊은 자신을 생각할 때 창의적으로 뒤섞여 반영되었음에 틀림없다. 봄에 '매력적인 숲'으로 들어가지만 자신을 절름발이로 만드는 '가시들이 빽빽함'을 알게 된 그가 뉘우치는 퍼시벌 경(그는 아서 왕의 왕비 귀네비어와 간통한 뒤 이를 뉘우친다)이 되는지 아니면 지속발기증을 보이는 '스피나리오'가 되는지는 불확실하다.

14, 15세기에 글자, 문구, 고문도구로 장식된 옷이 크게 유행하고 개인적인 고통과 수치심이 왼쪽의 장식물에 의해 널리 광고되는 경향이 생긴다. 물론 그 가운데 가장 유명하고 화려한 것은 앞서 논의한 '나쁜 생각을 하는 자는 수치스러운 줄 알라'는 문구가 들어 있는 가터훈장의 가터다.

보카치오의 자전적인 몽환시인 「사랑의 환상Amorosa Visione」 (1342/55경)에서 그의 연인이 그에게 사랑의 문구를 새겨 넣는 행위는 그 자체로 상당한 고통의 원인이다. 왜냐하면 그녀는 그것을 그의 가슴에 바로 써넣기 때문이다. 그런 다음에 상호간의 족쇄라는, 마찬가지로 불편한 행위가 이어진다.

> 거기에 섰을 때/상냥한 여인이 내게로 오고 있는 것 같았네/내 가슴을 열어 글을 써넣으려고./고통 받기 위해 있는 내 심장에,/황금색 글자로 쓰인 그녀의 아름다운 이름,/그래서 그것은 결코 벗어날 수가 없을 것이네./그녀는 잠시 멈추었다가,/내 새끼손가락에 반지를 끼워주네/그녀는 사랑스런 가슴에서 그것을 꺼냈네/내 지성이 알 수 있었다면/거기에는 작은 사슬이 연결되어 있는 것 같았네/그 사슬은 사랑스런 여인의 젖가슴에서 내려와서,/그녀의 일부가 되어 고리로 그녀를 붙들고 있었네/닻이 바위를 꽉 움켜쥐는 것만큼이나 단단하게.[15]

보카치오는 수술과정처럼 정밀하게 이 모두를 묘사한다. 그래서 우리는 그것이 멋진 꿈인지 악몽(이 사슬을 아주 살짝만 끌어당겨도 그의 새끼손가락은 탈구되고 그녀의 심장이 잡아 뽑힐 것이다)인지 전혀 확신할 수가 없다. 이 연인들이 작은 사슬로 연결되어 있다는 사실은 그들이 단테

의 『신곡』 「지옥편」에 나오는 파올로와 프란체스카처럼 서로 붙어 있음을 암시한다. 연인의 이름을 새겨 넣는 것은 프란체스코 수도회 수도사들과 종교기사단원들이 가슴에 십자가를 지져 박아 넣고 하인리히 주조가 자기 살갗에 예수의 모노그램을 파서 넣었던 것을 본따 그대로 따르고 있다.

이 주제에 관한 좀더 즐거운 변주는 1480년대에 나온 채색화에서 보인다. 앞서 솔즈베리 백작부인의 전신 망토의 오른쪽에는 그녀 남편의 문장이, 왼쪽에는 그녀 자신의 문장이 장식된 것을 보여주면서 이에 대해 논의했다. 그녀는 왼손에 금사슬을 들고 있다. 금사슬의 다른 쪽 끝은 완전무장한 남편의 장갑 낀 왼손에 들려 있다. 그녀의 남편은 주의를 살짝 딴 데로 돌리고 있기는 하지만, 이는 두 사람의 심장이 사슬로 서로 묶여 있음을 암시한다.

가장 재치 있는 사랑의 문구 가운데 하나는 1464년 프랑크푸르트의 베르흐하르트 폰 로르바흐Berhhard von Rohrbach의 것이다. 이 기사는 왼쪽 다리에 전갈과 네 개의 'M'자가 수놓인 몸에 딱 붙는 바지를 입었으며 그의 망토에는 네 개의 'U'자가 수놓여 있었다고 한다('U'자는 아마도 왼쪽으로 쭉 올라갔을 것이다). 그것들은 그의 심장에 일어난 불운한 일을 증명했다. 그 글자들은 '가끔 불충과 불행과 불운이 나를 따라다닌다Mich Mühet Manch Mal Untrun Unglück und Unfall'를 의미하기 때문이다.[16]

여기서 '가끔Manch mal'은 아주 재치가 넘치는 말이다. 그것은 베르흐하르트가 네 개의 'U'가 자기를 항상 따라다니지 않는 데 살짝 실망하고 있음을 암시한다. 가끔씩만 우울한 것이 그를 훨씬 더 우울하게 만든다. 하지만 망토에 그것들을 수놓음으로써 그는 그런 실망스런 상황

을 일부 개선하고 있다. 그렇게 함으로써 이제 네 개의 'M'자와 네 개의 'U'자가 그리스 비극의 복수의 여신들처럼 그가 한걸음 한걸음 걸을 때마다 그를 괴롭힘을 의미하기 때문이다. 이들 문자는 그 모양이 족집게와 고문도구의 죄는 부분을 상기시키는 데 특히 적절하다.

피사넬로의 작업장에서 나온 1430년대의 복잡한 궁정복식에 관한 한 습작은 베르흐하르트 폰 로르바흐가 시기와 장소에 따라 어떤 식으로 옷을 장식했을지 단서를 제공해준다. 이 습작은 작고 여린 젊은 남성 궁정인의 아주 큰 왼쪽 소매에 섬뜩한 고문도구가 묘사되어 있는 모습을 보여준다. 악어 입처럼 못들이 튀어나와 있는(이 못들은 나무토막으로 만들어진 가로대에 줄줄이 박혀 있다) 나무 죔쇠가 그것인데, 이는 나무와 쇠로 만들어진 고문도구로 발과 다리 주변에 채운 다음 살이 으스러지고 뼈가 부러질 때까지 망치로 나무 쐐기를 쳐서 점차 압축하는 '각반 bootkink'에 비교되어왔다. 이는 또한 '바닥에 못들이 박힌 널빤지'로 불리는 페라라의 공작 보르소 데스테Borso d'Este(1413~71)의 개인 문장 가운데 하나와 관련이 있었는데, 이에 대한 설명은 발견되지 않았다.[17]

보르소의 도구는 바늘방석과 비슷하게 좀더 평범한 것이었던 것 같다. 그러니 아마도 역경 앞에서의 인내심을 상징한다. 하지만 궁정인의 왼쪽 소매에 보이는 고문도구는 대단히 페트라르카적인 것으로, 부주의한 연인의 왼쪽 다리(와 팔)를 옭아매는 잔인한 올가미다. 이 소묘에서 실제로 궁정인의 왼발이 들어 올려져 있다. 마치 막 걸음을 내딛으려는 것처럼. 그 고문도구는 'A'자를 뒤집어놓은 것과 비슷하다. 이는 아마도 아모르(로마 신화에 나오는 사랑의 신으로 그리스 신화의 에로스에 해당한다)가 세상을, 그리고 연인들을 어떻게 뒤집어놓는지를 암시한다.

그것은 꽃덩굴 문양에 에워싸여 있다. 마치 사랑의 정원 속에 갇혀

진 것처럼. 하지만 이들은 또한 그 맨 밑이 무참히 잘려 있기 때문에 살짝 불안해 보인다. 게다가 소매 맨 아래에는 '껍질이 벗겨진' 잔가지가 세 개 있다. 사람의 왼손 또는 왼팔의 흔적은 보이지 않는다. 그것은 소매에 의해 완전히 에워싸여 있기 때문이다. 오른쪽 소매에서는 이러한 디자인이 반복되어 있지 않다. 왼쪽 소매의 덩굴은 목 부근까지 이어지지만 오른쪽 소매에서는 보이지 않기 때문이다.

몇몇 비슷한 장치들이 카스파르 폰 레겐스부르크Caspar von Regensburg의 채색판화인 〈베누스와 연인Venus and the Lover〉(1485경)에서 발견된다. 여기서 사랑에 우는 한 남자가 다양한 종류의 고문과 처벌을 받아야 할 열아홉 개의 심장들로 둘러싸인 베누스에게 기원한다. 베누스와 남자의 '심장' 쪽이 관람자의 시선에 가장 노출되어 있으며 그들의 왼손은 극히 활동적이다. 남자는 왼손을 자신의 심장에 대고 있는 반면 베누스는 심장 하나를 무자비하게 꿰찌른 커다란 칼을 들고 있다.

니컬러스 힐리어드가 한참 후에 그린 매우 아름다운 세밀화miniature(초상화 등이 주를 이루는 소형의 기교적인 회화작품을 뜻하는 것으로, 10세기 초에서 19세기 중엽까지 유럽에서 많이 제작되었다)인 〈들장미 속의 젊은 남자Young man among Wild Roses〉(1587경)는 이 주제를 변주하고 있다. 가시 돋친 장미들이 주로 애석해하는 연인의 왼쪽 주변에 피어 있으면서 그쪽을 둘러싸고 있기 때문이다. 그의 왼쪽 어깨에 교묘하게 둘러져 왼팔 전체를 가리고 있는 검은 망토에 장미들이 들러붙는 것 같다(그는 엘리자베스 1세 여왕을 상징하는 색인 검은색과 흰색의 옷을 입고 있으며 장미 또한 여왕을 상징할 것이다).

사실 망토는 그의 왼팔 전체를 덮기에는 너무 작다. 하지만 우리는 왼팔 일부가 삭제된 사실을 실로 알아차리지 못한다. 왜냐하면 두 개의

주요한 장미 줄기가 그의 팔을 형성해서 대신하고 있기 때문이다. 비록 그 팔〔장미로 된 대용 팔〕은 근대 해부학의 창시자인 안드레아스 베살리우스Andreas Vesalius(1514~64)의 위대한 해부학 논문에 실린 삽화에서 그런 것처럼 껍질이 벗겨져 두 개의 동맥으로 축소되어 있지만 말이다.

젊은 남자는 그의 몸 오른쪽과 머리를 전형적으로 불굴의 용기를 상징하는, 나무 몸통 같아 보이는 기둥에 기대고 있다. 황금색 글씨로 된 라틴어 문구가 타원형인 세밀화의 꼭대기 주변을 굽이돌면서 이 가련한 청년의 머리 꼭대기 주변에 아치 모양의 후광, 즉 언어로 이루어진 퍼걸러pergola〔정원에 덩굴식물이 타고 올라가도록 만들어놓은 아치형 구조물〕를 만들어낸다. 그 문구는 고대 로마의 시인 스타티우스Statius가 쓴 시의 한 행에서 나온 것이다. '다트 포에나스 라우다타 리데스Dat poenas laudata fides.' 이는 대략 '찬미받는 나의 믿음이 나를 벌주네'라는 의미다.

이 세밀화는 「시편」에 영감을 받은 성 베르나르두스의 오른쪽과 왼쪽(강력한 지지를 받는 오른쪽과 취약하고 압도된 왼쪽) 사이의 대비를 쉽게 세속화하고 있다. 분명 이 연인은 사랑하는 여인에게 자신의 사랑이 순수한 것이라는 인상을 주고 싶어 한다. 하지만 그의 몸 오른쪽을 신보다는 나무에 기대고 있다는 사실은 그의 사랑이 전적으로 자연발생적인 것이며 어쩌면 그 장미보다도 훨씬 더 강력한 자연의 힘에 의한 것임을 암시한다.

우리는 그의 연인이 이 세밀화를 받고서 어떤 반응을 보였는지 알 수 없다. 하지만 이 세밀화의 보존상태가 좋다는 사실은 그녀가 고심에 찬 그의 구애를 호의적으로 보았음을 암시한다.

만약 사랑의 죄고 부기가 화살과 가시라면 자존심 센 연인의 옷은 실로

찢어져 있어야 하거나 상처 같은 흔적들이 보여야 한다. 중세에 스스로를 채찍질하는 고행자들만이 찢어진 옷을 입은 것은 아니었다. 기사들에게는 사랑의 상징으로 찢어진 옷을 입는 오랜 전통이 있었기 때문이다. 기사는 마상창시합에 참가하기 전 연인의 베일, 스카프, 리본, 또는 떼어낼 수 있는 소매를 투구, 무기, 또는 방패에 달았다. 그는 이 연인을 위해 시합에서 싸운다는 것이었다.[18] 이런 경우에 남성 연인이 겪는 고통은 매우 현실적인 것이었다. 그는 전장에서 모든 참가자들에 맞서 연인의 명예를 지킴으로써 그녀의 호의를 얻었던 것이다. 이겨서 살아남는다면, 그 기사는 연인한테서 받은 베일, 스카프, 리본, 또는 떼어낼 수 있는 소매를 의기양양하게 돌려줄 것이다.

　방패는 확실히 소매를 매달기에 가장 전율이 넘치면서 에로틱한 장소였다. 방패에 매달린 소매는 전투 도중에 분명히 찢기게 마련이었다 (그래서 여성들은 '좀더 값싼' 오른쪽 소매를 주는 경향이 있었다). 기사는 방패에 상대의 일격이 가해질 때마다 자신의 연인이 더럽혀지고 상처를 입는다는 (그리고 바로 그 아래에 있는 자신의 가슴이 미어진다는) 생각 때문에 더 영웅적인 행위를 하도록 자극받았다. 독일 중세의 궁정 서사시인 볼프람 폰 에셴바흐Wolfram von Eschenbach(1170경~1220)는 『파르치발Parzival』(1210경)에서 이러한 절차가 갖는 사도마조히즘적 가능성을 즐거이 이용한다.

　가바인Gawain 경은 오비로트라는 처녀를 위해 싸운다. 그는 그녀의 오른쪽 소매를 방패에 달고 마상창시합을 벌인 후에 '비록 가운데와 끝이 뚫리고 잘리기는 했지만' 소매를 되돌려준다. 오비로트는 기쁨에 넘치지만('그녀의 하얀 팔이 드러나 있었는데, 그녀는 재빨리 오른쪽 소매를 채웠다'), 그 뒤 그녀의 자매는 그녀를 볼 때마다 "누가 이랬어?"라고 물으

며 그녀를 놀려댄다.[19] 아키텐의 윌리엄 9세 공작은 대놓고 방패에 애인의 이미지를 달았다. 왜냐하면 '그녀가 침대에서 그를 견뎠던 것처럼 전투에서 그녀를 견디는 것이 그의 의지였기 때문'이다. 그 또한 자신의 심장을 보호하는 방패에 신성을 더럽히는 일격이 가해질 때마다 고무될 것이었다.[20]

15세기 후반부터 특히 소매를 우아하게 '길게 튼' 옷이 남녀 모두에게 인기 있었다. 이 틈을 통해 흰색 셔츠가 도발적으로 불룩하게 부풀어 오를 수 있었다. 1515년경 이후에는 남성뿐 아니라 여성들 사이에서도 우아하게 '찢어진' 가죽장갑이라는 훨씬 더 도발적인 품목이 유행했다. 이렇게 인위적으로 오래된 것처럼 만든 장갑은 대개 일주일에 한 번 갈리고 향수를 뿌려야 하는 사치품이었다. 게다가 특히 보석이 찢어진 틈을 통해 살짝 보였기 때문에 반지를 사랑하는 사람들에게 적합했다.[21]

티치아노의 유명한 초상화인 〈장갑을 낀 남자Man with a Glove〉(1520년대 초)에서 남자는 가바인의 방패에 붙은 오비로트의 찢겨진 소매만큼이나 이상하게도 왼손에 찢어진 장갑을 끼고 있다. 이 모델이 누구인지에 대해서는 다양한 의견들이 있지만 그 어느 것도 완전히 납득하기는 어렵다. 모델의 자세는 라파엘로의 결혼 초상화인 〈아그놀로 도니 Agnolo Doni〉에 영향을 받았을 것이다. 이 초상화는 그의 아내의 초상화와 더불어 한 쌍을 이룬다. 티치아노의 장갑을 낀 젊은 남자는 왼팔을 돌덩어리에 얹어두었고 도니는 왼팔을 석조 난간에 놓아두었다.

비슷한 점은 이것이 전부다. 하지만 티치아노는 이것이 두폭화의 한 폭인지 아닌지 모호한 채로 남겨두고 있는데, 애석해하는 이 젊은 남자가 취하고 있는 방향이 이를 확실히 암시한다. 그는 자신의 왼쪽을 보며 장갑을 끼지 않은 오른손의 집게손가락을 쭉 펴서 왼쪽을 가리키

는 것 같다. 따라서 한때 여기에 딸린 여성 초상화가 있었고 그가 그쪽을 향하고 있다고 추정할 수 있다. 하지만 이 초상화는 한 여성의 존재에 대해서만큼이나 그 부재에 대해서도 말해준다. 이것이 우리가 이 초상화를 불가능하고 따라서 존재하지 않는 두폭화의 한 폭으로서 이해해야 하는 이유다. 그 여인은 죽었거나 (이보다 더 그럴법하게는) 아주 까다로운 것이다.

짝지어진 여성 초상화가 없고 그리고 일찍이 그것이 있었던 것 같지 않기에, 우리의 시선은 빈 공간으로 향하게 된다. 우리는 거기에 무엇이 있을까 생각하다가 그 빈 공간과 우리에게 가장 가까운 것으로 돌아간다. 바로 바위에 얹힌 장갑 낀 왼손 말이다. 가죽이 말리는 바람에 맨살과 장갑 안감인 흰색 리넨이 드러나 있다. 이 손에 오른쪽 장갑이 우울하게 들려 있는데 어느 순간 떨어뜨릴 수 있을 것 같다. 오른쪽 장갑의 텅빈 손가락 부분들이 손가락이 끼여 있는 왼쪽 장갑의 손가락 부분들과 나란히 열을 지어 있어 생기를 잃은 상당히 무기력한 분위기를 더한다.

티치아노는 어떤 의미에서 이 젊은 남자보다는 그의 연인을 그렸다. 거친 바위가 단테의 '잔인한 시들rime petrose'을 떠올리게 하기 때문이다. 이들 시에서 단테의 연인은 바위 같은 완고함과 잔인함, 그리고 저항할 수 없는 아름다움을 보여줌으로써 그를 몹시 화나게 한다. 이들 시 중하나에서, 그는 자신이 그녀가 찢을spezzi 수 없는 갑옷을 가지고 있지 않다고 말한다. 그녀는 이를 드러낸 채 그의 심장을 켜켜이 물어뜯는다. 하지만 사랑이 그의 '왼팔 아래를 아주 지독하게' 후려쳐서 '고통이 나의 심장으로 다시 튀어나오'고 그의 심장은 산산조각 난다.[22)]

여인으로부터 받은 선물일지 모르는 낡을 대로 낡은 장갑은 그가 산채로 가죽이 벗겨지고 있음을, 그의 심장이 그 장갑과 같은 상태임을 암

그림37. 짐바티스타 모로니, 〈미상향시합용 투구를 가진 기사〉.

시한다.[23] 오른손 집게손가락이 단호히 심지어 힐난조로 왼쪽을, 보석으로 장식된 커다란 반지에 의해 드높아진 왼쪽의 귀족적인 권능을 가리킨다. 하지만 그것이 마치 그의 '심장' 쪽의 터무니없는 행동에 체념한 듯 상상의 여인 또는 왼손을 '힐난조로' 가리키는지는 분명하지 않다. 오른손의 제스처는 십자가에 못 박힌 그리스도를 가리키는 세례자 성 요한의 그것을 떠올리게 한다. 그래서 이 초상화는 아르킨토 추기경의 초상화에 대한 성적인 기력이 부족한 세속적 대응물로서, 그가 기댄 바위는 장갑을 낀 그의 왼손의 골고다다. 그것은 적어도 감정적으로 산산조각이 나 있다.[24]

만약 이 젊은 남자가 이탈리아 시인 자코포 산나차로Jacopo Sanna-zaro(1458~1530)의 목가적인 연애소설인 『아르카디아Arcadia』(1504)에 나오는 유행에 대한 충고를 따랐더라면 상황은 아주 달라졌을지 모른다. '하이에나의 주둥이와 생식기 가죽을 왼팔에 묶어 착용하는 사람은 어떤 여자 양치기라도 그를 보자마자 뒤따라올 것이다.'[25]

'사랑의 포로'의 가장 정교한 이미지는 잠바티스타 모로니Giambattista Moroni(1520/24~78)의 〈마상창시합용 투구를 가진 기사A Knight with his Jousting Helmet('발에 부상을 입은 기사')〉(1554경~58, 그림37)다.[26] 아마도 브레시아의 귀족인 콘테 파우스티노 아보가드로Conte Faustino Avogadro인 이 기사는 벽 앞에 옆으로 선 모습을 보여준다. 선반에 놓인 참으로 아름다운 마상창시합용 투구의 얼굴가리개 위에 걸쳐진 그의 왼팔은 우울한 태연함을 드러낸다. 나머지 갑옷은 그의 발치에, 바닥에 흩어져 있다. 이는 초상화에서 전례가 없는 특징이다.

못지않게 두드러지는 것은 그의 왼발이 발버팀대를 착용한 모습으

로 묘사되어 있다는 사실이다. 이는 그가 '발목 근육을 통제하는 신경의 질병이나 염증으로 인한 기능부전으로 발생하는 상당히 흔한 장애'인 족하수足下垂를 앓고 있음을 의미할 것이다.[27] 이 도상에 대해 다양한 설명이 있지만 이는 사랑에 고통 받는 기사의 상징적인 초상화가 확실하다. 그의 연인은 그가 그녀를 위해 고통을 받거나 뭔가 장한 일을 하도록 만들고 있다.

발버팀대가 시칠리아 출신 기사인 장 드 보니파스Jean de Boniface의 왼쪽 다리에 채워진 노예의 족쇄 및 금사슬과 비슷한 문장impresa이라는 설이 있다. 장 드 보니파스는 1440년대에 롬바르디아, 부르고뉴, 사보이를 돌며 마상창시합을 벌이면서 명성과 부를 얻었다.[28] 이는 분명 틀림없는 사실이지만, 장 드 보니파스의 문장은 '밀라노 공작의 궁정인들을 부끄럽게 만들기 위한 장치'로 잘못 해석되었다. 이는 아마도 그들과 장이 아라곤 왕국 통치자들의 '노예상태'에 있었기 때문이다〔당시 시칠리아와 밀라노는 아라곤 왕의 지배를 받고 있었다〕.[29]

이러한 정치적 독법은 이 시칠리아 출신 기사가 안트베르펜에 도착해서 자신을 어떻게 소개했는지를 보여주는 동시대인의 설명에 의해 분명하게 부정된다. '나, 시칠리아 왕국 출신인 장 드 보니파스 기사는 모든 군주, 남작, 기사, 그리고 나무랄 데 없는 신사들에게 나의 아름다운 숙녀belle dame에게 봉사하고 기량으로 명성을 얻기 위해서, 그리고 가장 훌륭하고 가장 강력하고 가장 승리한 군주인 아라곤과 시칠리아의 왕께서 허가를 내려주신 데 대해 감사하기 위해…… 도전장을 내밂을 고하노라……'[30]

장 드 보나파스는 여기서 '포로의 족쇄Fer de Prisonnier' 기사단과 관련이 있는 상지를 세속화하고 있다. 이 기사단은 1415년 프랑스의

부르봉 공작과 다른 열여섯 명의 프랑스 기사들이 만들었는데, 그들은 '기사들의 경우는 금으로 만들어지고 향사鄕士(기사 다음의 신분)들의 경우는 은으로 만들어진 상징물, 즉 사슬에 매달린 포로의 족쇄를 2년 동안 일요일마다 왼쪽 다리에' 착용하기로 엄숙히 동의했다.[31] 이 기사단은 같은 뜻을 가진 동일한 인원의 상대 기사단과의 도보전徒步戰을 정기적으로 마련했다. 이들의 싸움이 전쟁을 대비하기 위한 중요한 훈련이기는 했지만, 이들은 대격전을 위해 모이는 축구 훌리건들의 상류층 버전이라 할 만하다.

이 기사단의 수호성인은 성모 마리아였다. 그래서 특별한 예배당이 제단화와 더불어 성모 마리아에게 헌정되었다. 2년이라는 시기 동안에 죽은 기사단원의 족쇄는 그 예배당의 성모 마리아 앞에 놓였다. 하지만 이들이 숭배한 여성이 성모 마리아만은 아니었다. '우리 모두는 유서 깊은 가문의 모든 숙녀들과 여인들의 명예를 지키기 위해 가능한 모든 것을 다 할 것이다. …… 과부, 처녀, 숙녀들이 우리의 지원과 도움을 필요로 할 때마다 우리는 모두 지원과 도움을 주어야 한다.'[32]

사슬이 묶인 장 드 보니파스의 왼쪽 다리는 애인에 대한 그의 노예 상태를 나타내며 아보가드로의 발버팀대 역시 그러하다. 하지만 그는 사랑의 왕국에 발을 들여놓은 이후 왼쪽 다리를 절게 되었다. 이 기사의 왼팔이 투구의 얼굴가리개 위에 놓인 방식이 그가 사랑에 눈이 멀었음을 암시한다. 깃털로 장식된 모자는 마치 그의 왼쪽의 우스꽝스러운 짓과 곤경을 차단하려는 듯 감정이 충만하게 그의 왼쪽 눈 위로 쳐져 있다. 그의 왼쪽 어깨, 팔, 손, 그리고 가슴의 갑옷만이 묘사되어 있어서[33] 그의 '심장' 쪽의 완전한 무장해제를 강조한다.

흩어져 있는 갑옷은 더 나아가 전쟁의 신인 마르스가 베누스에게 유

혹당할 때의 이미지를 떠올리게 한다. 이 신화는 종종 보티첼리의 유명한 패널화에서 그려는 것처럼 사랑이 모든 것을, 심지어 가장 전쟁에 단련된 전사들조차 정복한다는 생각을 보여주기 위해 사용되었다. 보티첼리의 그림에서 마르스는 베누스와 여러 명의 푸토[큐피드 등과 같은 발가벗은 어린아이상]가 지켜보는 가운데 벌거벗은 채 잠을 자고 있다. 죽 뻗은, 극적인 단축법으로 묘사된 왼쪽 다리는 아치 모양을 이룬 오른쪽 다리 아래에 어색하게 구부러져 있고 왼발은 분홍색 얇은 천에 걸려 있다. 베누스와 마르스의 이야기는 마르실리오 피치노의 유명한 논문인 「사랑론De Amore」(1484, 라틴어로 출간됨)에 인용되었다. '(베누스는) 마르스를 좀더 온화하게 만들고, 그래서 그를 지배하는 것으로 보인다. 하지만 마르스는 결코 베누스를 지배하지 못한다.'[34]

하지만 아보가드로가 방심하지 않고 주의를 기울인 채 서 있으며 여전히 칼을 착용하고 있다는 사실은, 마찬가지로 인기를 끈 사랑과 전쟁이 서로를 떠받친다는 주제를 암시한다.[35] 베네치아 조각가인 안토니오 롬바르도Antonio Lombardo가 1512년경에 제작한 대리석 부조의 의미는 바로 이것이다. 여기서 자신의 갑옷에 에워싸여서 벌거벗은 채 석재 위에 앉은 마르스는 방심하지 않고 지켜보고 있다. 그가 앉은 석재에 새겨진 라틴어 문구가 이렇게 설명해준다. '나 마르스는 옷을 벗지 않으면 전쟁을 제대로 수행하지 못한다.'[36]

이 초상화가 그려지던 당시에 아보가드로는 결혼을 했고 언뜻 보기에 그런 정상적이고 공식적인 상황에서 사랑의 고통을 겪고 있는 사실을 고백해야 한다는 것은 이상해 보인다. 하지만 심지어 결혼한 남성들도 대개 좀더 높은 지위의 또 다른 여성에게 '봉사'하는 것은 일반적인 관습이있다. 그렇긴 하시만 그와 1550년에 결혼한 그의 아내 무지아 알

그림38. 안토니스 모르, 〈헨리 리 경〉.

바니Lucia Albani는 유명한 페트라르카 풍의 시인이었으며 그녀가 쓴 두 편의 시는 1554년에 출간된 한 시선집에 포함되었다. 여기서 그녀가 저 는 왼쪽 다리에 대해 언급하고 있지는 않지만 사랑의 고통(과 사슬)이 크 게 다가온다.[37)

발버팀대(모로니는 루치아도 그렸지만 그녀가 시인임을 암시하는 것은 아무것도 없다)를 생각해낸 것은 그녀일지도 모른다.[38] 따라서 이 초상화는 (이것은 19세기까지 아보가르도 가에 남아 있었다)[39] 일시적이기는 하지만 남자가 자기 일을 하러 가지 못하게 붙들어두는 루치아의 베누스적인 매력에 바치는 재치 넘치고 애정 어린 헌사였을 것이다. 배경에 있는 대리석 벽기둥에 매달려 기어가는 담쟁이덩굴은 그녀를 상징할 것이다.

신성로마제국 황제인 에스파냐의 카를 5세(에스파냐 왕으로는 카를로스 1세)는 바로 이 시기에 기사도정신에 대한 숭배를 권장했다.[40] 그리고 이 시기에 마상창시합, 아주 성대한 행사, 상징주의, 심히 알레고리적인 시가 아주 인기를 끌었다. 아리오스토의 『광란의 오를란도』(1516, 개정판은 1521, 1532)가 출간되고 이것이 세계적인 성공을 거둔 사실은 기사도 모험담이 지속적으로 사람들을 매료시켰음을 증명한다. 1562년 브레시아에서 한 귀족단체가 만들어졌는데, '고도의 기교를 보여주는 명예로운' 여흥을 조직한다는 목적을 표명하고 있다.

그런 여흥 가운데는 유명한 '고리 통과하기 마상창시합giostra all'anello'이 있었다.[41] 이는 마상창시합의 한 형식인데, 시합자가 긴 창을 던져 매달려 있는 고리를 통과시켜야 했다. 라블레는 이런 종류의 시합에 함축된 성적 의미를 풍자했다. 1561년부터 기사들의 아주 야심차고 문학적인 일련의 성대한 행사들이 페라라에서 열렸다. 하지만 그것들은 1550년대에 열린 행사들과 비슷했던 것 같다. 비록 1550년대의 행사들은 좀더 수수했지만 말이다.[42] 르네상스시대에는 종종 마상창시합에 앞서 춤을 추었다. 그래서 사랑의 기술과 전쟁의 기술이 직접적으로 연관되고 있다. 그리고 저녁식사 뒤에는 더 많은 춤이 이어졌다.[43] 아보가르도는 마상창시합에서도 빌버팀대를 착용했을 것이다.

1568년 위트레흐트 출신의 화가 안토니스 모르Antonis Mor는 헨리리 경을 모델로 해서 도상적으로 비슷하지만 훨씬 더 짜증나 보이고 밀실공포증적으로 보이는 초상화(그림38)를 그렸다. 이 초상화에서는 붕대가 주로 이 기사의 몸 왼쪽에 묶여 있는 많은 고리로 표현되어 있다. 헨리 경은 오랫동안 엘리자베스 1세 여왕 즉위일에 열리는 마상창시합의 챔피언이었다. 이는 그가 매년 엘리자베스 1세 여왕의 왕위즉위일인 11월 17일에 열리는 의식儀式적인 마상창시합을 조직해야 함을 의미했다.[44]

　　기사의 종자, 수습기사, 그리고 정복을 착용한 종복들이 수행하는 기사들의 개선입성식이 있는 이 마상창시합은 16세기 후반기에 유럽에서 인기를 끈 한 가지 양식을 따랐다. 리는 마상창시합에 앞서 여왕을 지키기 위해 결투를 신청하고, 상징적인 의상을 차려입고, 재치 있는 로맨틱한 말을 해야 했다. 엘리자베스 1세 여왕의 즉위일 마상창시합의 챔피언이 되기 전이지만 이미 마상창시합에 열렬히 참가하고 있었음이 분명한 시기에 그려진 이 반신상 초상화 속 리는 여왕을 상징하는 색인 검은색과 흰색의 옷을 입고 있다. 그는 이런 격식을 차리는 데 명수라 할만 했다. 그는 영국에서 가장 유명한 페트라르카 풍의 시인이자 영국 최고의 소네트 시인이면서 그의 삼촌인 토머스 와이엇Thomas Wyatt의 집에서 자랐기 때문에 어릴 적부터 기사도의 사랑의 언어에 관한 한 전문가였다.

　　반지를 교환하는 것이 연인들의 관습이었지만[45] 반지 크기는 쉽게 조절할 수 없기 때문에 반지를 받는 사람들은 종종 끈으로 손가락에 고정시키거나 목에 매달거나 소매에 묶었다. 이것이 극적이고 아주 신앙고백적인 독특한 복장의 구실이 되었다. 여기서 보는 것처럼 끈은 종종

연인들의 자발적인 노예화를 상징하게 되었다.[46] 리는 목에 꼭 끼는 목걸이처럼 그의 목둘레에 꽉 잡아당겨져 있는 붉은색(핏빛) '올가미'에 매달린 반지 속에 왼손 엄지손가락을 집어넣고 있다. 반지에는 붉은색 보석이 박혀 있다. 연애시에서 큐피드는 종종 연인이 낙담하여 목을 매달게 한다는 이유로 비난을 받았다. 그리고 그 가능성이 여기에 암시되어 있다.

16세기 초에 엮인 속담들의 대모음집인 에라스무스의 『격언집Adages』에는 '붉어진 끈으로부터 달아난다'는 격언이 포함되어 있다. 여기서 붉어진 끈이란 붉은색 물감으로 물들인 밧줄을 말한다. 아테네 당국은 이것으로 시민들이 그들의 공적인 의무를 수행하도록 선도했다. 이 밧줄에 닿아 붉은색 표시를 갖게 된 기피자는 벌금을 내야 했다.[47] 하지만 헨리 경은 이 붉은색 끈으로부터 달아날 수가 없다. 이것이 프랑스혁명 시기에 착용한 상징적인 으스스한 붉은색 목 스카프의 효시였다.

리의 뻔뻔하도록 남근적인 엄지손가락은 마치 엄지손가락을 죄는 틀thumb-screw(당시 일반적이던 고문기구) 속에서 으스러지고 있는 것처럼 보인다. 물론 이러한 긴장감은 연출된 것이다. 왜냐하면 그 반지는 아마도 그의 손가락 가운데 하나에 딱 맞을 것이기 때문이다. 하지만 이는 반지가 너무 작으면 상서롭지 못하다는 일반적인 미신을 암시하는 것일 수도 있다.[48] 그는 운이 나쁜 연인, 즉 부당한 대우를 받는 '고리 통과하기 마상창시합자'인 것이다.

그가 지어보이는 제스처는 분명 심히 저속하다. 1598년 영국의 극작가 겸 시인인 크리스토퍼 말로Christopher Marlowe(1564~93)는 그가 애인에게 주어서 그녀가 왼손의 한 손가락에 낀 반지를 위한 애가哀歌를 출간했다. 그는 자신이 그 반지가 되었다고 상상해서 마침내 그녀의 좀

더 은밀한 부분에 접근한다('그녀의 무릎 아래에 그대의 왼손을 숨기네'). 그래서 반지는 모조 남근이 된다. '하지만 너를 보면서, 내 물건이 불룩해지리라 생각하네,/반지도 남자의 역할을 잘 수행하네.'[49] 여기서 리는 그의 애인이 그에게 준 그 반지가 가장 격렬한 고통의 원인인 일종의 바기나 덴타타vagina dentata('이빨 달린 질'이라는 뜻으로 남성들의 질에 대한 두려움, 즉 무의식적인 거세공포를 드러내는 개념)라고 생각하는 것 같다.

두 개의 다른 반지가 그의 왼팔과 허리에 붉은색 끈으로 묶여 있으며 그것들은 그의 흰색 소매를 장식하는 '진정한 연인들의 매듭'에 있는 황금색 문양을 반영한다. 움직이지 못하게 된 그의 왼팔은 마치 투석기 속에 있는 것처럼 보인다. 그의 오른팔은 옆구리에 축 처진 채 매달려 있고 팔꿈치 위로만 묘사되어 있다. 이는 그가 훨씬 더 무방비상태로 보이게 한다. 이 초상화에서 그가 '자신만만하게 노려보'고 있다는 주장도 있지만,[50] 그의 입술은 분명 확고한 투지로 오므려져 있다. 여러 해 후의 엘리자베스 1세 여왕 즉위일 마상창시합에서 리는 엘리자베스 1세 여왕을 상징하는 알레고리인 요정들의 여왕의 마법에 걸려서 '팔이 한동안 꼼짝 할 수 없게 되어' 싸울 수 없는 '마법에 걸린 기사'로 등장한다.[51]

이 초상화의 시나리오는 리의 삼촌이 (앞서 우리가 인용한) 페트라르카를 변형해서 쓴 한 소네트 속 표현과 비교할 만하다. 「이성에게 사랑에 대해 불평하다Complaint upon Love, to Reason」에서 토머스 와이엇 경은 헛되이 흘려보낸 자신의 청춘을 회고한다.

그래서 나는 말했네. 부인, 내가 젊었을 때,
내 왼발을 그의(사랑의) 지배 속에 들여놓았소.
그러자 다른 것이 격렬히 불꽃을 태워

나는 극심한 고통밖에 느끼지 못했다오.

내가 겪은 고뇌, 분노, 업신여김.

그것은 내 학대받는 인내심을 넘어서서

결국, 나는 내 삶을 증오하게 되었다오.

─2연 8~14행

모르의 초상화는 리가 여왕의 대리인으로 일하면서 안트베르펜에 있을 때 그려졌다. 그는 그리스도가 고난을 겪고 십자가에 못 박힌 때와 같은 나이인 33세였다. 어쩌면 이 이미지를 리 자신의 아주 기분 좋은 마조히즘적 고난의 표현으로 볼 수 있다. 이 초상화는 옥스퍼드셔 주의 디칠리파크Ditchley Park에 있는 리 자신의 컬렉션에 남아 있었는데, 아마도 그의 애인의, 그리고 이곳을 방문하는 엘리자베스 여왕의 사적인 즐거움을 위한 것이었다. 겨우 약 64×53센티미터인 이 소형그림은 이후에 그려진 훨씬 더 유명한 '디칠리 초상화'인 〈엘리자베스 1세 여왕〉(1592경, 약 241×152센티미터)으로 인해 빛을 잃게 되어 뒷전으로 밀려났다.

〈엘리자베스 1세 여왕〉은 리가 비밀리에 그의 애인과 결혼한 후에 여왕에게 선사하기 위해 마커스 기레아츠 2세Marcus Gheeraerts II(1561경~1636, 근세 영국 귀족 초상화의 한 전형을 확립한 화가)에게 주문한 것이다(이 두 그림은 지금 런던에 있는 영국국립초상화미술관에 함께 걸려 있다). 이 그림 또한 정교한 왼쪽─오른쪽 상징이 특징적이다. 여기서 엘리자베스는 왕권을 상징하는 예복과 휘장을 완전히 착용하고서 영국 지도 위에 걸터앉아 있다. 여왕이 신고 있는 신의 뒤꿈치는 옥스퍼드셔 위에 확고하게 놓여 있다. 여왕의 왼쪽 어깨 뒤 하늘에는 폭풍이 치고 번개가 번쩍이며 오른쪽은 밝고 화창하다. 리가 직접 쓴 것은 아니더라도 그가 생각

해낸 것임에는 분명한 캔버스에 쓰인 소네트가 태양은 여왕의 영광을, 천둥은 여왕의 권력을 반영한다고 설명하고 있다. 리는 여성과의 정치적 관계와 성적 관계, 분명 그 둘을 모두 즐겼음에 분명하다.[52]

지금까지 '사랑의 포로'는 거의 남성이었다. 여성의 역할은 훨씬 더 제한적으로 규정되었고, 초상화에서 여성이 묘사되는 경우는 드물었기 때문에 이는 그리 놀라운 일이 아니다. 또한 전적으로 경제권을 쥔 가장일 때 자신이 예속 상태 또는 절름발이 상태라는 생각을 해보면서 즐거워하기가 훨씬 더 쉬울 것이다. 여성이 더 약한 성이라는 것은 당연시되었기에 아마도 여성 자신이 예속 상태에 있다고 상상하거나 그러한 예속 상태를 판타지화할 필요성은 덜했을 것이다. 사람들이 사랑에 빠지게 만든 벌로서 묶이고, 눈이 가려지고, (보통 여성에 의해) 채찍질을 당하는 것이 여성인 베누스보다는 남성인 큐피드라는 점은 하나의 징후 같다.

그럼에도 여성이 열렬한 사랑의 포로로 보이는 예들이 있다. 라파엘로가 옷을 제대로 입지 않고 앉은 자신의 젊은 연인을 그린 초상화인 〈벌거벗은 여인의 초상Portrait of a Nude Woman〉(1518경, 일명 '포르나리나Fornarina')은 고전적인 사랑의 포로다. 그녀의 벌거벗은 몸통의 '심장' 쪽은 우리를 향해 있고 그녀는 마치 왼쪽 젖가슴을 짜려는 듯 오른손 손가락을 그 위에 놓아두고 있다. 이러한 제스처는 다산과 성적인 가능성, 둘 다를 암시한다. 그리고 노출된 왼쪽 젖가슴은 '빈틈을 보이는' 여성을 그린 르네상스시대의 다른 이미지들에서도 보인다.[53] 그녀는 다산을 또한 암시하는 도금양, 마르멜로〔고대 로마인들은 마르멜로의 꽃과 열매를 향수에서 꿀까지 모든 것에 사용하였으며 사랑의 상징으로 생각하고 약혼자에게 약속의 표시로 주기도 했다〕, 월계수 잎들이 여기저기 보이는 숲 앞에 앉아

있으며, 입술에 희미한 미소를 띤 채 자신의 왼쪽을 슬쩍 바라본다.

하지만 그녀의 왼쪽은 '몸을 지키는' 부적과 보석들로 장식되어 있다. 라파엘로의 이름이 금색으로 두드러지게 새겨진 파란색 완장이 그녀의 왼팔 팔꿈치 위에 매여 있어(여성들이 가터훈장을 착용할 때와 같은 위치이며 색도 동일하다) 그녀의 마음이 오로지 이 기사—화가에게 향해 있으며, 그가 그녀를 지켜주리라는 것을 보여준다. 그녀는 또한 넷째손가락에 결혼반지라고 할 수 있는 것을 끼고 있다. 그리고 세 갈래로 된 커다란 펜던트 브로치를 터번에 부착하고 있는데, 그것이 그녀의 칠흑 같은 머리카락 위에 늘어져 있다.[54] 마술적인 힘을 갖는 보석에 관한 논문들에서는 몸의 오른쪽보다는 왼쪽에 이런 보석을 착용하도록 충고하는 경우가 더 많다. 건강한 임신을 약속해준다는 보석의 경우에는 특히 그러하다.[55] 이러한 문맥에서 왼쪽 젖가슴을 짜는 것은 그녀가 이 화가의 아이를 임신하고 있음을 의미할 것이다.[56] 이런 모든 싸구려 보석들의 목적은 최근 영국 에식스에서 발견된 프랑스어로 된 경고 문구가 새겨진 중세의 고리 모양 브로치와 비슷할 것이다.

나는 젖가슴을 지키는 브로치다/그러니 정직하지 못한 놈은 여기에 손을 대지 못할 것이다.[57]

이 브로치를 착용하는 사람과 그녀를 어떻게 해보려는 사람은 이 문구를 보고서 분명 웃었을 것이고, 그래서 아마도 그가 프랑스어를 읽고 이해할 수 있는 한 낯 뜨거울 수 있는 상황을 완화시켰을 것이다.

라파엘로의 그림의 노골적인 도발성은(이 그림은 아마도 이 화가의 침실에 덧문을 단 체로 놓여 있었을 것이다) 그 기지와 대고룸 덕분에 우리의

주의를 흩트리지 않는다. 우리는 그 젖가슴 아래로는 아무것도 보지 못하고 그녀의 왼팔은 특별한 힘으로 가득 차 있는 것 같다. 숨 막히는 날랜 손재주, 왼팔과 왼손의 위치, 머리를 돌려 흘깃 보는 눈, 그리고 그녀의 꼿꼿한 자세는 도나텔로의 성 게오르기우스에 영감을 받은 것 같다. 라파엘로는 1504~05년 피렌체에 있을 때 이것을 데생했다.[58] 따라서 라파엘로의 이 초상화는 기사도의 문맥 안으로 들어오게 된다. 그녀는 이렇게 말하는 것 같다. '나는 신성한 라파엘로의 사랑으로 축복을 받고 있으니 나를 더럽히려면 위협을 각오해야 한다.'

러브로크스를 하고 그것을 기르는 것은
신으로부터 유래한 게 아니다. ……
그러니 그들은 어리석게도 악마의 일꾼이 되려 하고 있다.
—윌리엄 프린, 「러브로크스의 추함」(1628)[1]

16세기 말부터 넉넉히 17세기까지 자신이 사랑의 포로임을 보여주는 가장 인기 있고 근사한 방법은 러브로크스lovelocks를 하는 것이었다. 러브로크스는 머리털로 된 자물쇠lock였다. 이는 일부 머리털을 나머지 다른 머리털보다 훨씬 더 길게 길러서 대개 왼쪽 어깨 위로, 따라서 심장 근처에 늘어뜨리는 것이었다. 머리털을 곱슬곱슬하게 하거나 곧은 머리털을 그대로 해서 풀어헤치거나 땋았으며, 나비 모양이나 장미 모양 리본으로 마무리했다. 러브로크스는 애인에 대한 애정이든 배우자에 대한 애정이든 그 머리를 한 사람이 품은 애정을 널리 광고해주었다. 이는 온갖 불균형적인 패션들 가운데서도 가장 도발적이었으며 '심장' 쪽의 감정적 고통에 이목을 끌기에 이만한 것은 없었다.

주로 귀족들이 즐겨 한 머리 모양인 러브로크스는 아주 세련된 군인이자 궁정인이었던 쉰(프랑스 북부에 있는 행정구역) 공작 오노레 달베

르Honoré d'Albert(1581~1649)가 만들어낸 것으로 여겨진다. 그는 프랑스 육군 원수가 되었으며 흔히 카드네Cadenet 영주로 알려졌다. 17세기 유럽의 상당수 지역에서는 러브로크스를 '카드네트cadenette'라 불렀다.[2] 하지만 이 머리 모양은 카드네의 전성기에 앞서 오래전에 이미 인기를 끌고 있었다.

카드네가 아홉 살이던 1590년 1월, 엘리자베스 1세 여왕 앞에서 처음으로 공연된 영국 극작가 존 릴리의 작품 『미다스Midas』에서 이발사 모토Motto the Barber는 제자에게 '구변 좋은 우리 직업의 관용구들'을 상기시킨다. 그들이 고객에게 하는 주요 질문들 가운데는 이런 것이 포함되어 있다. '어깨 위로 늘어뜨릴 러브로크스를 비단결 같이 부드럽게 구불구불 휘감을까요, 아니면 덥수룩하게 놔둘까요?'[3] 머리 양쪽에 러브로크스를 할 때는 보통 왼쪽의 러브로크스는 왼쪽 어깨 앞으로, 오른쪽의 러브로크스는 뒤로 늘어뜨렸다.

시각적인 증거로 판단하건대 영국은 왼쪽 어깨 위로 늘어뜨리는 진정한 러브로크스의 정신적인 고향이다. 영국 군주들이 여전히 가터훈장을 수여하고 있었음을 고려할 때 이는 어쩌면 그리 놀랄 일이 아니다. '비단결 같이 부드럽게 구불구불 휘감긴' 러브로크스는 여러 가지 면에서 머리털의 (인공적인) 다리나 팔을 위한 가터였다. 사우샘프턴 3세 백작인 헨리 라이어슬리Henry Wriothesley(1573~1624)의 초상화 두 점에서는 러브로크스의 성적 가능성이 아름답게 표현되어 있다.

니컬러스 힐리어드가 1594년에 그린 매우 아름다운 세밀화 초상화에서 수염도 나지 않은 이 스무 살 청년의 왼쪽 어깨 위로 덥수룩한 러브로크스가 장관을 이루며 흘러내린다.[4] 풀어헤친 머리털의 폭포는 떨어질 뿐만 아니라 일어서는 것 같다. 적갈색 불꽃이 뿜어져 나오는 것처

럼 심장 부위로부터 분출되고 있는 것이다. 배경에 있는 주름이 잡힌 진홍색 커튼이 그 열기를 훨씬 더하는데, 그 주름들이 미묘한 신경증적 긴장감을 더한다. 커튼에 있는 옆으로 길게 난 주름이 라이어슬리의 눈높이에서 그의 머리 뒤를 지나간다. 반면에 위아래로 길게 난 주름은 그의 왼쪽 어깨 위를 비대칭으로 가로지르며 십자가를 그린다. 여기서 사랑은 그가 견뎌야 하는 십자가다. 이 모든 것들 속에서 피부가 창백한 청년은 마음을 다 빼앗긴 듯 열심히 바라보고 있다. 아마도 이 세밀화 초상화를 받은 그의 연인은 그녀(또는 그)의 쿵쾅거리는 심장 옆에 이 초상화를 착용했을 것이다.

라이어슬리는 이탈리아풍을 좋아했으며, 1593년에는 〈비너스(베누스)와 아도니스〉를, 그리고 힐리어드가 이 초상화를 그린 그 다음해에는 〈루크리스Lucrece〉〔셰익스피어의 서사시 「루크리스의 능욕」의 주인공〕를 그에게 헌정한 셰익스피어를 포함해서 많은 시인들을 후원했다. 어떤 학자들은 이들 소네트에서 언급되는 수수께끼의 인물 'WH'가 그일 거라고 믿고 있다(WH는 라이어슬리의 이름 첫 글자들의 순서를 바꿔놓은 것이다).

셰익스피어는 「헛소동」(1598)에서 두 얼간이 야경꾼이 음모를 꾸미는 두 하인인 보라치오와 콘라데의 대화를 오해하고 나누는 이야기 속에서 러브로크스에 대해 재미있게 언급하고 있다. 보라치오는 우선 유행의 변화에 대해 통탄한다. '아이고, 이 유행이 얼마나 흉한deformed 도둑놈인지 몰라. 열네 살에서 서른다섯 살 사이 혈기왕성한 치들 사이에서 어찌나 어지럽게 돌아다니는지'(3막 3절 130~32절). 그런 다음 그는 계속해서 자기 주인인 돈 존을 위해 꾸며낸 속임수에 관해 이야기한다〔클라우디오 백작은 메시나 군주 레오나토의 딸 히어로와 사랑에 빠지는데, 아라곤의 왕자인 돈 페드로노 히어로에게 구혼한다. 페드로의 의붓형 돈 존은 클

라우디오를 히어로한테서 떼어놓기 위해 하인 보라치오, 콘라데와 함께 음모를 꾸민다. 보라치오가 히어로의 정부로 위장하여 클라우디오가 히어로의 부정을 믿게 만듦으로써 그들은 목적을 달성한다).

우연히 이 이야기를 모두 엿들은 첫 번째 야경꾼이 다급하게 말한다. "순경 나리를 불러. 일찍이 영연방에서 알려진 가장 위험한 오입쟁이를 찾아냈어." 이에 그의 조수가 유익하게도 이렇게 말한다. "두 놈 가운데 한 놈은 기형아 같은Deformed 녀석입죠. 제가 그놈을 압니다요. 바로 러브크로스를 한 녀석입죠"(3막 3장 166~70절). 비록 얼간이의 생각이기는 하지만 여기서 러브크로스는 가장 추한deformed 방탕을 의미한다.

누가 그렸는지 알려지지 않은 라이어슬리의 두 번째 초상화(그림39)는 최근까지 여성을 그린 초상화로 여겨졌다. 이는 힐리어드가 그린 초상화보다 먼저 그려진 것으로 보인다. 여기서 그는 아주 아름답고 가늘고 긴 오른손 손가락으로 훨씬 더 긴 러브크로스를 쥐고서 자신의 심장에 대고 있다. 이 러브크로스는 그의 심장에서 바로 나와 왼쪽 귓불에 정교한 귀걸이가 달린 그의 머리 왼쪽으로 곧장 이어지는, 주요 동맥 같다. 귀걸이는 서로 맞물린 붉은색과 검은색의 매듭 두 개로 이루어져 있으며 작은 보석이 달려 있다.

라이어슬리가 검은색 더블릿(14~17세기에 남성들이 입던 짧고 꼭 끼는 상의)을 입고 있기 때문에 붉은색 매듭이 그의 연인을 상징한다고 생각할 수 있을지 모른다. 하지만 이 러브크로스가 좋은 점은 연인의 필요성을 없애준다는 것이다. 러브크로스를 애무하는 손은 심히 수음을 떠올리게 하며, 여성을 연상시키는 긴 머리털은 러브크로스를 한 사람을 세련된 양성구유로 만들어준다. 어떤 면에서 러브크로스는 페티시즘적

그림39. 익명의 영국 화가, 〈사우샘프턴 3대 백작 헨리 라이어슬리의 초상〉.

인 여성 대용물이기도 하다. 전통적으로 연인들은 머리털 로켓rocket[사진 등을 넣어 목걸이에 다는 작은 갑]을 주고받았는데, 이는 '살아 있는' 머리털 로켓인 셈이다.

르네상스시대에 제작된 자웅동체 이미지들에서는 대개 여성적인 면(과 긴 머리털)을 왼쪽에 국한한다.[5] 수음을 떠올리게 하는 이런 종류의 러브로크스는 피카소의 〈꿈Dream〉에서 마리테레즈 월터의 머리 왼쪽에서 솟아나는 페니스의 효시다. 라이어슬리와 그의 동시대 귀족들은 은연중에 얼굴 왼쪽이 '원망의 얼굴'임을 이해했다.

17세기 영국의 왕족들 사이에서 왼쪽의 러브로크스는 가장 고귀한 사랑의 형식을 의미하게 되었다. 힐리어드의 제자인 아이작 올리버 Isaac Oliver는 1605년에 제임스 1세의 아내인 덴마크의 안네 여왕의 세밀화가가 되었는데, 1610년 무렵 이후에 그린 〈그리스도의 머리Head of Christ〉라는 세밀화에서 예수 그리스도는 열정이 넘치는 덥수룩한 러브로크스를 자랑스럽게 해보이고 있다. 이는 그 목적과 후원자가 알려지지 않은 기이한 작품이다.

코레조의 소프트포커스 방식으로 그려진 그리스도는 고개를 돌려 왼쪽 어깨 너머를 감미롭게 바라본다. 하지만 눈은 감각을 포기한 채로 감겨 있는 듯하다. 그리스도가 옷을 입고 있고 사실상 땅바닥 쪽을 내려다보고 있기 때문에, 이 그림은 막달라 마리아가 그리스도의 부활 이후 그의 앞에 무릎을 꿇고서 그를 만지려고 할 때 그리스도가 "나를 만지지 말라Noli me Tangere"고 말하는 순간을 그린 것일 가능성이 있다(그리고 이 그림의 조명이 괴기스러운 것도 바로 이 때문일지 모른다). 만약 그렇다면 이 세밀화의 소유주로서 이것을 착용한 사람은 여성일 법하다.

관람자에게 그리스도의 눈은 감긴 것처럼 보일지 모르지만 폭포처럼 쏟아지는 그의 러브로크스는 여기서 그의 사랑의 무한함을 암시한다(실로 크라나흐가 그린 〈그리스도, 십자가에 못 박히심〉 그림에서 왼쪽에서 뿜어져 나오는 피가 그런 것처럼).[6] 그리스도의 머리 '오른쪽'을 볼 수 없

기 때문에, 올리버가 양쪽 머리털을 똑같이 길게 묘사하려 했는지 어 땠는지는 알 수가 없다.[7] 하지만 그는 또한 러브크로스가 하나의 중요 한 시각적 사건이 될 수 있음을 잘 알았다. 그는 〈미지의 여인Unknown Lady〉(1605~10)이라는 세밀화에서 남성 사냥복 차림을 하고서 남근을 연상시키는 '비단결 같이 부드럽게 구불구불 휘감긴' 기다란 러브로크 스의 끝자락을 도발적으로 더듬고 있는 아름다운 여인을 보여준다. 이 는 그녀의 남성 연인이 그녀의 심장/수사슴을 '사냥'하는 데 성공했으며 그 역도 마찬가지임을 암시한다.

러브로크스의 유행은 부분적으로 (또는 적어도 알리바이에 따르는 한) 「아가」에서 머리털에 대해 언급하고 있는 부분에서 영감을 받았을 것이 다. 여기서 신랑은 이렇게 말한다. '나의 누이여, 나는 넋을 잃었다. 그대 눈짓 한 번에 그대 목의 머리털 하나에'(4장 9절)〔공동번역성서에서는 이 구절을 '나의 누이, 나의 신부여, 나는 넋을 잃었다. 그대 눈짓 한 번에 그대 목 걸이 하나에, 나는 넋을 잃고 말았다'로 번역하고 있으나 지은이가 인용한 영어 성서구절은 'You have wounded my heart, my sister, with one of your eyes and with one hair of your neck'로 번역하고 있다. 여기서 머리털이 중요한 의미를 갖기에 공동번역성서를 따르지 않고 지은이가 인용한 영어 성서구절을 따랐다〕.[8] 십자가의 성 요한은 그의 「영적 찬송가」에서 이 구절에 주석 을 달고 있다. 「영적 찬송가」는 시로 시작되는데, 이 시의 주인공은 영혼 (신부)과 신(신랑)이다. 어느 순간 영혼 – 신부가 이렇게 말한다.

우리는 시원한 아침에 고른

꽃과 에메랄드로

낭신의 사랑 속에서 꽃피는

화관을 엮어서

내 머리털로 묶으리.

당신은 내 목에서 펄럭이는 머리털에

관심을 보였네.

당신은 내 목의 그것을 빤히 바라보았고

그것이 당신의 마음을 사로잡았네.

그리고 내 한쪽 눈이 당신에게 사랑의 상처를 주었네.[9]

십자가의 성 요한은 이렇게 주석을 달았다. '눈은 신랑의 현현에 대한 믿음을 언급하며 머리털은 바로 이 성육신에 대한 사랑을 의미한다.'[10] 비록 그는 어느 쪽 눈인지는 명시하지 않았지만 그리스도의 현현에 대한 믿음을 의미한다는 말은 그것이 왼쪽 눈임을 암시한다. 머리털 또한 심장 근처인 왼쪽에 있을 법하다.

십자가의 성 요한은 다른 곳에서 머리털이 신에 대한 영혼의 사랑을 의미하며 그것이 화환의 실처럼 '영혼의 미덕들을 묶어 지탱한다'고 명시한다. 그는 이발사 모토가 묘사한 종류와 비슷한 '비단결 같이 부드럽게 구불구불 휘감긴' 땋아서 늘어뜨린 러브로크스를 지지(또는 상상)하고 있는 것 같다. 십자가의 성 요한은 하나의 머리카락 또는 묶인 머리털이 한 사람에게 충실한 열정을 더 잘 암시하는 반면 덥수룩한 러브로크스는 자유분방하고 무분별한 사랑을 너무 연상시킨다고 생각했다.

그는 이렇게 표현했다. '지금 그녀의 뜻이 단 하나임을 보이기 위해, 미덕은 많은 머리카락이 아니라 다른 모든 머리털(말하자면 무관한 다른 모든 사랑들)로부터 분리된 단 하나의 머리로 지지되었다.'[11] 그 결과

는 영혼과 신이 영원히 결합된 상태, 서로 매혹된 상태다. '아주 오랫동안 그의 포로였던 그녀의 영혼이 자신의 그러한 상태에서 발견되는 기쁨, 행복, 즐거움을 생각해보라.'[12] 여기서 러브로크스는 천국으로 가는 계단이다.

덥수룩한 러브로크스의 절정은 영국 찰스 1세 왕의 궁정에서 볼 수 있었다. 찰스 1세는 그의 통치시기 초기부터 러브로크스를 하고 있었다.[13] 반 다이크가 그린 찰스 1세의 초상화 열세 점 모두에서 그의 왼쪽 어깨 위에 무성한 러브로크스가 걸쳐져 있으며 이들 초상화의 도상에서 러브로크스는 중요한 역할을 한다.[14] 반 다이크가 그린 초상화들 가운데 첫 번째는 1632년 그가 런던에 온 후 몇 주 동안에 그려졌는데 헨리에타 왕비, 장남인 웨일스공과 차남인 메리공, 그리고 로열 공주와 함께 있는 왕을 묘사하고 있다.

이 초상화는 대놓고 낭만적이다. 왕비는 남편보다는 남편의 아주 큰 러브로크스를 상냥하게 바라본다. 이 러브로크스는 왕비에 대한 왕의 사랑의 깊이를 (그리고 아마도 또한 그의 리비도의 크기를) 널리 알리고 있다. 사람들 말에 따르면 이들의 결혼생활은 특히 아이를 많이 낳았기 때문에 아주 행복했고, 그 이유로 당시의 가면극과 시들에서 찬미되었다.[15]

러브로크스는 청교도들이 찰스 1세 정권에 반대하는 핵심적인 사항이 되었다. 가장 철저한 공격은 청교도 성직자인 윌리엄 프린William Prynne에게서 나왔는데, 그는 연극에 열렬히 반대하는 긴 글(여기서 왕과 왕비가 관람한 연극들을 비판했다)을 출판한 죄로 투옥되어 두 귀를 잘렸다. 프린의 소책자가 보여주는 단호함은 「러브로크스의 추함 또는 그것을 입증하는 간략한 담화: 러브로크스를 하고 그것을 기르는 것은 그리스도교도들에게는 완전히 쏠사납고 불법석인 일이니」(1628)라는 제

목에서부터 분명하게 드러난다.

어느 순간 프린은 이 말도 안 되는 것을 발명한 자는 프랑스인들이라고 말한다. 그는 '여자 같고 깡패 같으며 추하고 기형적인 머리털 외에 달리 그를 유명하게(나는 '악명 높게'라고 말할 것이다) 만들 일이 없는, 프랑스식 또는 이상한 무슈(프랑스 사람을 비하하는 의미)를 상상하는' 모든 계층의 영국인들에 대해 불평한다.[16] 이는 1621년 프랑스 왕이 카드네 영주 오노레 달베르를 특명대사로서 영국에 보냈기 때문일지 모른다. 그의 임무는 제임스 1세 왕에게 프로테스탄트 개혁가들을 조심시키고 당시 왕위계승자였던 웨일스공 찰스에게 프랑스 왕의 누이인 헨리에타 마리아와의 결혼을 (성공적으로) 제안하는 것이었다.[17] 하지만 러브로크스에 관한 한, 영국인들은 프랑스인들한테서 따로 지도를 받을 필요가 없었다.

프린은 러브로크스가 악마의 산물이라는 글을 책으로 펴내기로 결심한 이후, 마침내 영국의 여행작가인 새뮤얼 퍼처스Samuel Purchas(1575 경~1626)가 그 무렵에 출판한 여행자들의 이야기 모음집인 『죽은 해클루트 또는 퍼처스의 순례Hakluytus posthumus or Purchas his pilgrimes』 (1625)에서 이 머리 모양의 비그리스도교적인 원천을 찾아낸다. 프린은 이렇게 단언한다.

러브로크스를 하고 그것을 기르는 것은 신으로부터 유래하지 않았다(그의 성인들과 아이들한테서 유래한 것도 아니다. 읽어보면 알 수 있는 것처럼 그들은 그러지 않았다). 그러니 그들은 어리석게도 악마의 일꾼이 되려 하고 있다. 그리고 그들은 실제로 그렇게 했다. 작고한 한 박식하고 거룩한 역사가가 권위 있는 견해를 밝히고 있다. 그는 분명하게 알려준다……. '우리의 불길하

고 꼴사나운 러브로크스는 우상을 숭배하는 이교도 버지니아인들(미국 원주민들)로부터 발생, 기원한 내력을 갖고 있다. 그들은 그들의 악마인 오코이스Ockeus한테서 이 머리 모양을 취했는데, 이 악마는 대개 머리 왼쪽에 발까지 오는 검은 머리털을 길게 늘어뜨린 사람의 모습으로 나타났다.'[18]

버지니아 출신의 한 미국 원주민은 영국을 방문해서 '그들처럼 긴 머리털을 하고 있지 않다고 우리 영국인들을 비난했다. 그러면서 우리가 숭배하는 신은 그들의 악마인 오코이스처럼 러브로크스를 하지 않았기 때문에 진정한 신이 아니라고 단언했다.'[19] 그들은 우리가 앞서 서론에서 언급한, 뉴멕시코 서부에 사는 부족인 주니족과 비슷한 믿음을 가지고 있었음에 틀림없다. 주니족에게 몸의 양쪽은 형제 신이었다. 왼쪽이 형이면서 '사려 깊고 현명하며 올바른 판단력을 가진' 신이다.

프린은 러브로크스의 유일한 목적이 일종의 끔찍한 허리 군살과 같은 것이라고 믿었다. '악마는 이곳을 꽉 붙잡고서 러브로크스를 한 치들 같이 허영심 많고 여자 같고 깡패 같고 음탕하고 오만하고 이상하고 광신적인 종자들한테 적당한 곳인 지옥으로 우리를 끌고 간다.'[20] 만약 이 일화가 사실이라면 북미가 유럽의 유행에 영향을 미친 최초의 예가 될 것이다.

청교도들의 공격은 반 다이크의 2인 초상화인 〈토머스 킬리그루와 윌리엄 크로프츠 경(?)Thomas Killigrew and William, Lord Crofts(?)〉, (1638, 그림40) 외에는 거의 영향을 미치지 못한 것 같다.[21] 이 그림에서 킬리그루는 가장 길고 무성한 러브로크스 가운데 하나를 자랑스럽게 내보이고 있다. 여기서는 과도한 러브로크스를 실로 그를 지옥으로 끌고 갈 수도 있는 절망적인 사랑의 상징으로서 보여주려는 게 아닌가 하는

강한 의혹을 품게 된다. 이 초상화는 2년 동안 킬리그루의 아내였던 세실리아 크로프츠가 죽은 직후에 그려졌다. 옆모습이 뒤로부터 보이는 두 번째 모델의 정체를 둘러싸고 많은 추측들이 있었다. 하지만 그중에서도 그가 킬리그루의 처남인 윌리엄 크로프츠 경이라는 것이 가장 타당해 보인다. 크로프츠 경은 같은 해에 누이 둘을 잃었다.

킬리그루는 왕정주의자로 시인이자 극작가였으며 재치 있는 사람이었다. 반 다이크는 그가 (피할 수 없는 죽음 또는 불굴의 용기를 상징하는) 부서진 기둥에 기댄 모습을 보여준다. 그는 왼손으로 머리를 받치고 있는데, 이는 멜랑콜리아의 고전적인 자세다. 그의 아내가 끼고 있던 결혼 반지가 검은 끈으로 그의 허리에 묶여 있다. 킬리그루가 왼손으로 자신의 뺨에 대고 있는 폭포처럼 쏟아지는 러브로크스는 거의 그의 눈물이 연장된 것이나 마찬가지다. 그의 왼쪽 눈 속에서 빛나는 커다란 흰색 부분은 그가 울고 있을지도 모른다는 사실을 암시한다. 그의 오른쪽 눈에서는 그렇게 빛나는 부분이 보이지 않는다. 마치 눈물이 주로 왼쪽 눈에서 떨어지는 것처럼. 여기서 어깨까지 길게 늘어뜨려진 노골적으로 '여자 같은' 킬리그루의 머리카락은 그가 여자 때문에 고통을 겪고 있음을 교묘하게 암시한다.

하지만 동시에 그는 자신의 오른쪽을 보고 있다. 그의 몸의 오른쪽 (또는 적어도 오른팔)은 그가 자신의 상실감을 받아들이는 법을 배워서 슬픔을 이겨내도록 그리스도교 신앙이 도와줄 것임을 암시한다. 뿐만 아니라 그의 소매에는 아내의 이름 첫 글자들과 더불어 눈부시게 빛나는 은색 십자가가 새겨져 있다. 두 개의 'C'자가 한 쌍의 날개처럼 십자가 꼭대기에 붙어 있다. 하지만 그의 오른손은 종이 한 장을 막 바닥에 떨어뜨릴 참인 것 같다.

그림40. 안토니 반 다이크, 〈토머스 킬리그루와 윌리엄 크로프츠 경(?)〉.

　자세히 보면 이 종이에는 그늘이 져 있지만 여성 애도객 두 명의 조
각상 스케치가 그려진 것을 알아볼 수 있다. 이는 대개 추모 기념물에 들
어갈 두 개의 알레고리 조각상을 위한 스케치로 이해된다. 하지만 이것
이 그렇게 중요하고 값비싼 조각상의 스케치라면 킬리그루가 이처럼 자
신 없는 방식으로 화면의 가장 낮고 어두운 부분에다 뒤집어서 들고 있
을 것 같지는 않다. 무덤을 공들여 만드는 것을 단념하기로 결심하지 않
은 한 말이다(이러한 무덤을 위한 계획은 발견되지 않았다).
　두 애도객의 조각상은 무덤을 위한 게 아니었다고 나는 믿는다. 그
들은 윌리엄 킬리그루와 크로프츠 경을 대신해서 서 있다. 이 스케치가

사실상 버려지고 있다는 것은 그들이 지나치게 슬퍼하지 않으리라는 것을 보여준다. 그들은 자신들이 비통한 '그림'이 되도록 허용치 않을 것이다. 이제 몹시 슬퍼하는 여성 알레고리들은 거의 지옥의 수렁으로 내던져진 포로들처럼 보이기 시작한다. 킬리그루가 이 스케치를 왼쪽 아래로 밀치고 있기 때문이다. 이들 두 모델의 의식 속에서 그것은 크로프츠가 들고 있는 밝게 빛나는 텅 빈 종이로 대체되고 있다. 이 종이는 킬리그루가 들고 있는, 알레고리 인물들이 스케치된 종이 바로 위에 전략적으로 위치해 있다.

크로프츠는 오른손 집게손가락으로 텅 빈 종이의 꼭대기를 가리키는데, 언뜻 보기에 이 제스처는 이상해 보인다. 왜냐하면 거기에는 보거나 읽을 게 아무것도 없기 때문이다. 킬리그루 자신이 작가였기 때문에 텅 빈 종이는 어떤 의미를 갖고 있음에 틀림없다. 그늘진 여백공포증 horror vacui적인 다른 종이와 비교할 때 특히 그러하다. 가장 그럴법한 설명은 크로프츠가 처남에게 그들이 신을 믿어야 하며 삶이라는 책에서 새로운 장을 넘겨야 한다고 말하고 있다는 것이다. 그는 텅 빈 종이의 꼭대기를 가리킴으로써 새로운 이야기가 막 시작되려 함을 암시한다.

이 종이는 두 사람이 입은 아름다운 셔츠처럼, 그리고 이 그림의 오른쪽에 보이는 하늘처럼 상쾌한 느낌을 주는 푸르스름한 기가 도는 흰색이다. 이는 또한 새로운 날이 동트고 있음을 암시한다. 애도하는 여인들의 스케치를 버리려 하기 때문에 크로프츠가 또한 머리를 자르지 않을까 생각하게 된다. 이제 족쇄처럼 그를 끌어내리는 무거워 보이는 러브록스는 그의 왼손 손가락들 끝에 불안하게 매달려 있고 곧 이 스케치와 같은 길을 가게 될 것으로 보인다.

이렇게 때로 과도한 러브록스는 취약성을 암시하는데, 이것이 베

르니니가 반 다이크의 〈찰스 1세의 삼중 초상화Triple Portrait of Charles I〉에 대해 보인 반응을 설명해줄 것이다. 1635년 로마의 베르니니는 이 그림을 받아서 이를 바탕으로 찰스 1세의 흉상을 제작했다. 여러 해 후 찰스 1세가 처형되고 한참이 지나서 로마를 방문한 영국인들은 베르니니가 이 초상화가 예언적인 힘을 가지고 있었다고 믿었다는 이야기를 들었다. 존 이블린John Evelyn(1620~1706)〔찰스 2세의 궁정인으로 주요 저서로 『조각론』이 있다〕은 베르니니가 찰스 1세의 얼굴에서 '불길하면서 불운한 어떤 것, 그리고 '상처로 해서 생긴 아주 많은 십자각cross-angle을 그의 골상에서 찾아냈다'고 썼다.[22]

이 초상화에는 확실히 독특한 기운이 도사리고 있다. 배경의 하늘에는 구름이 끼어 있고 서로 다른 방향을 보는 세 명의 찰스는 과거, 현재, 미래를 보는 사람들의 음울한 이미지를 떠올리게 한다. 베르니니는 또한 찰스 1세가 가톨릭교도는 아니었지만 분명 가톨릭교도가 되고 싶어 했다는 사실로 인해 그런 생각을 하게 되었을 것이다. 모데나〔이탈리아의 북부에 있는 도시〕 공작의 대리인은 베르니니의 (지금은 유실된) 흉상에 깊은 인상을 받았다. 하지만 찰스 1세의 이마에 있는 주름과 점들을 살피면서 이렇게 조롱했다. '대리석의 성질상 작은 점들이 여전히 남아 있다. 누군가는 폐하가 가톨릭교도가 되자마자(말 그대로 '티 하나 없이 깨끗해지자마자') 그것들이 사라질 것이라고 말했다.'[23] 하지만 베르니니는 러브로크스를 자랑스럽게 내보이고 있는 군주를 만나기 위해 사람들이 머리를 기른 것을 보았을 때도 역시 놀랐을 것이다. 심히 불균형적인 머리 모양이 베르니니로 하여금 찰스 1세의 골상에서 '십자각'을 찾아내도록 자극하지 않았을까?

확실히 왼쪽의 머리널은 오른쪽의 머리털보나 너 나루기가 힘들다.

찰스 1세는 세 가지 초상 가운데 오른쪽 옆모습을 보여줘서 왼쪽은 보이지 않는 초상에서 가장 차분해 보인다. 1698년 화이트홀의 화재로 유실된 찰스 1세의 이 흉상의 복제품들로 보건대, 베르니니는 찰스 1세의 러브로크스를 세심하게 묘사했다. 그의 경력에서 그렇게 꺼림칙하게 불균형적인 남성의 머리 모양을 묘사해야 했던 경우는 이것이 유일했다.[24]

명예직 왼손잡이들

그때 (베누스 신전의 여제사장은 폴리아에게)
그녀의 왼손 손가락들을 둥그렇게 구부린 채
넷째손가락을 뻗어서 성스러운 재 속에 어떤 글자를 쓰게 했다.
교황의 전례에 관한 책에다 그리는 것처럼 조심스럽고 신중하게.
—프란체스코 콜론나, 『히프네로토마키아 폴리필리』[1]

시각예술에서 왼손잡이가 분명하게 나온 이미지는 극히 드물다. 복제를 맡은 사람이 원본 이미지를 뒤집는 실수를 저지른 복제판화들에서 보이는 '우연한' 왼손잡이들을 제외한다면 말이다.[2] 1520년대 무렵부터 복제판화(이에 대한 수요가 급격히 증가하고 있었다) 제작자들이 원본 이미지를 뒤집어 묘사하는 경우가 빈번했다. 원본 이미지를 제대로 보여주는 판화를 제작하려면 훨씬 더 어렵고 더 시간이 걸렸기 때문이었다. 복제판화를 제작하려면 카운터프루프counterproof〔조판影版이 제대로 되었는지 살피는 데 쓰인다〕와 오프셋을 만들어야 했으며 이렇게 해서 제작된 복제판화는 원본보다 언제나 더 희미하고 산뜻함이 덜했다.[3]

하지만 르네상스시대에 '명예직' 왼손잡이들이라고 할 수 있을지 모르는 이미지들이 나타나기 시작한다. 이 명예직 왼손잡이들은 보통은 오른손으로 행해지는 어떤 행위를 하는 네 왼손을 사용하는 것을 두

드러지게 옹호한다. 이들 예술작품에서 왼손 사용을 옹호하는 것은 사랑 또는 사랑에 대한 솔직함의 표현이며, 이는 종종 사랑의 정치학에 의해 뒷받침된다.

미켈란젤로의 미완성 조각상인 〈아폴론Apollo〉(1530경, 그림41)은 아마도 그의 작품들 가운데 가장 매혹적이면서 최초로 왼손잡이를 긍정적이고 역동적으로 묘사한 이미지들 가운데 하나일 것이다. 이 두 가지 요인은 떼려야 뗄 수 없이 연관되어 있다. 젊은 태양신이 화살통에서 화살을 뽑기 위해 왼손을 오른쪽 어깨로 뻗는다. 이는 엄밀히 따지면 그가 왼손잡이임을 의미한다. 이것이 우연일 수는 없다. 미켈란젤로가 1530년대에 제작한 다른 두 점의 작품에서도 왼손잡이 궁수가 보일 뿐 아니라 이와 동일한 도상이 고대의 아폴론상과 관련해서 보이기 때문이다. 「아가」의 신랑과 함께 델로스 섬의 아폴론은 최초로 왼손의 행위이 긍정적으로 묘사된 경우들 가운데 하나다.

델로스 섬의 아폴론(그의 제1 성지가 델로스 섬에 있었기 때문에 이렇게 불린다)은 잔인하기로 유명한 이 신을 상냥하고 다정한 모습으로 묘사한 이미지였다. 고대 문학에서 아폴론은 거의 항상 치명적인 화살을 날리고 있으며, 호메로스의 서사시에서는 '활을 멀리까지 날리는 궁수 Far-Shooter'로 알려져 있다. 아주 냉정한 이 암살범은 〈벨베데레의 아폴론〉에서 소개되었던 바로 그 신이다. 그리스의 동전에 나오는 델로스 섬의 아폴론은 아주 다르다. 그는 왼손에 활과 화살을, 오른손에 세 우미 three Graces를 들고 있다.

『사투르날리아』(400경)를 쓴 로마의 철학자 마크로비우스에 의하면 아폴론은 '더 취약한' 왼손으로 무기를 쥠으로써 '해치는 속도를 늦추'고 있음을 보여주며 '더 강한' 오른손으로 세 우미를 듦으로써 좋은 일을

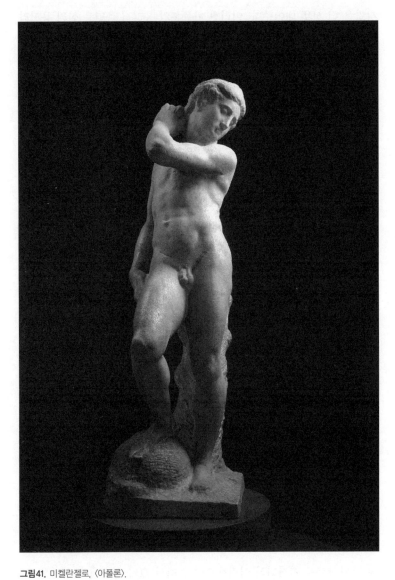

그림41. 미켈란젤로, 〈아폴론〉.

할 준비가 되어 있음을 보여주었다.⁴⁾ 델로스 섬의 아폴론은 죽음보다는 사랑을 더 선뜻 내어준다. 이러한 아폴론의 윤리적 측면은 신의 용서라는 그리스도교 사상의 효시로 여겨졌다. '그 신은 심지어 그를 벌로부터 구해줄 인간의 회개를 기다리고 있다.'⁵⁾ 리미니의 말라테스타 성당에 있는 피렌체의 조각가 아고스티노 디 두초Agostino di Duccio(1418~98)가 1450년경에 제작한 커다란 부조는 델로스 섬의 아폴론을 묘사한 것이다.⁶⁾ 아폴론은 왼쪽 옆모습을 보이고 있으며 활과 화살을 왼손에 들고 있다.

미켈란젤로의 〈아폴론〉이 명백히 왼손잡이라는 점에 대해서는 논의된 적이 없다. 이는 부분적으로 이 작품의 제목을 둘러싸고 논란이 일면서 그에 대한 많은 해석들이 난무한 까닭이었다. 꿈을 꾸는 듯 관능적인 이 미완성의 조각상은 자신의 동작을 충분히 의식하지 못하고 있는 것으로 보이는 벌거벗은 소년을 묘사한 것이다. 그는 몸을 뒤척이며 뒤로 젖히고 머리를 확연히 왼쪽으로 돌리고 있다. 우리는 미켈란젤로의 다른 조각들에서와 달리 거의 조는 듯한 머리에서 무게감을 느낀다. 그는 반구 모양의 흙더미에 올려놓은(그래서 그의 오른쪽 무릎이 앞으로 튀어나와 있다) 오른발의 위치 때문에 한층 더 균형을 잃었다. 이 조각상은 거의 잠 못 이루고 누워 뒤척이는 사람 같다.

바사리는 『미술가 열전』 초판에서 이것을 활 쏘는 신인 아폴론상이라고 말하고 있지만, 또 다른 자료인 1553년 메디치 가의 자산목록에서는 다윗상으로 되어 있다. 아마도 자산목록을 작성한 이가 흙더미를 골리앗의 머리로 생각한 까닭일 것이다. 어떤 학자들은 이 조각상이 처음에 다윗상으로 제작되기 시작했으며 그래서 그가 왼손에 투석기를, 오른손에 돌멩이를 들고 있다고 생각한다.⁷⁾ 하지만 이 조각상을 그린 당

시의 한 스케치에는 그의 등 뒤에 있는 화살통이 그려져 있다. 이는 그가 처음부터 아폴론이었음을 말해준다.[8] 흙더미는 아폴론의 상징물at-tribute인 태양이거나 그의 보편성을 상징하는 구체球體거나 또는 그냥 돌일 것이다.[9]

미켈란젤로의 〈아폴론〉이 오른손에 무엇을 들고 있는지를 보여주는 것은 아무것도 없지만 인물이 주는 몽유병환자 같은 느낌, 즉 왼팔의 행동과 보기 드물게 느린 동작은 그가 '해치는 속도를 늦추'는 아폴론이라고 주장하기에 충분하다. 대리석으로 활을 조각하기가 어렵다는 이유뿐만 아니라 미학적인 이유로도 활은 생략되어 있다(〈최후의 심판〉에서 성 세바스티아누스는 활을 당기는 행위를 '몸짓으로 표현'하며 〈궁수들〉이라는 프레젠테이션용 스케치의 인물들 역시 마찬가지다).

델로스 섬의 아폴론은 분명 정치적 용어로서의 '왼쪽'이 관용 및 온화한 공정성과 연관되는 첫 번째 경우지만 마지막 경우는 아니다. 미켈란젤로가 바치오 발로리Baccio Valori〔그는 메디치 가를 지지해서 군대를 이끌고 피렌체를 포위하여 피렌체 공화정을 무너뜨렸다〕를 위해 이 조각상을 제작했다는 사실을 알고 나면 다소 불가사의한 이 도상을 완전히 이해할 수 있다. 발로리는 즉시 피렌체의 섭정으로 임명되었고 1530년부터 1531년까지 이 직위를 유지했다. 미켈란젤로는 발로리가 자신과 메디치 가 사이를 중재해서 자신이 그들과 화해할 수 있도록 해주기를 바라면서 이 조각상을 제작했다고 바사리는 설명한다. 그리고 『미술가 열전』(2판 1568)에서는 그냥 미켈란젤로가 바치오와 우호적인 사이가 되기 위해per farsi amico 이 조각상을 제작했다고 한다.

미켈란젤로는 피렌체 공화정의 방위체제에서 주요 인물이었기 때문에 분명 발로리와 메디지 가의 비위를 맞출 필요가 있었다. 그는 민병

대위원회의 아홉 명 위원 가운데 한 사람이면서 방위체제의 장툐이자 대리인이었다. 미켈란젤로는 방어체제를 위한 임시 계획들을 만들기도 했지만 아주 정교한 계획을 세울 시간은 없었다. 대신에 그는 기존의 요새들을 보강했던 것 같고 전략적으로 중요한 산미니아토의 종루 벽을 포탄으로부터 지키기 위해 매트리스로 덮어 성공을 거두었다.

발로리는 피렌체를 지배하게 된 후 무지막지한 보복을 가했으며, 미켈란젤로를 암살하도록 명령을 내렸다. 하지만 미켈란젤로는 몸을 피했고 마침내 메디치 가 출신 교황인 클레멘스 7세로부터 사면을 받아 목숨을 구했다. 앞서 언급한 바 있는, 1530년에 세바스티아노 델 피옴보가 그린 초상화에서 발로리의 무자비함이 뚜렷하게 드러난다. 그의 얼굴은 확연하게 왼쪽으로부터 조명되어 얼굴 오른쪽이 그늘에 집어삼켜졌고, 그래서 그는 무자비한 만큼이나 타산적으로 보인다.

일부 학자들은 미켈란젤로가 아마도 그의 가장 매혹적이면서 무게감이 없는 듯한 조각상을 잔인한 야수일 뿐 아니라 피렌체인들의 자유를 말살한 인물을 위해 제작했다는 사실에 당혹스러워하면서 실망했고, 그 때문에 이 조각상은 한층 더 비평가들에게 등한시되었다. 하지만 이 조각상의 진정한 주제를 파악하고 나면 이는 일찍이 제작된 정치적 예술품 가운데 가장 대담한 작품의 하나라는 것을 알 수 있다. 이 조각상은 발로리와 메디치 가가 잔인성을 누그러뜨려야 한다고 확고하게 암시하고 있다. 이 조각상의 정신을 설명하는 데 가장 근접한 텍스트는 알렉산드리아 출신의 철학자 필로Philo(기원전 20~서기 50)의 「가이우스 황제의 사절에 관하여On the Embassy to the Emperor Gaius」(39~40)다.

여기서 이 유대인 저자는 가이우스 황제가 어떻게 아폴론처럼 가장했는지에 대해 이야기한다. 그는 '(태양) 광선 같은 왕관을 쓰고, 좋은 것

을 쾌히 드러내 보이는 데는 오른손이 적절하며 세 우미는 더 좋은 오른쪽 자리를 차지해야 하므로 오른손에 세 우미를 들고, 응징을 막기에는 왼손이 적절하고 그래서 활과 화살은 더 열등한 왼쪽 자리에 배정되어야 하므로 왼손에는 활과 화살을 들'었다.[10] 미켈란젤로의 조각상은 바치오와 메디치 가가 이런 방식으로 행해야 함을 암시하는 것으로 보인다.

하지만 미켈란젤로는 1531년 바치오가 피렌체를 떠나자 조각상 작업을 중단한 것 같다. 그래서 이 조각상은 1534년 미켈란젤로가 로마로 이주했을 때 피렌체에 미완성인 채로 남았다. 그것은 공식적으로 전시되지 않았고 마침내 미켈란젤로의 〈바커스Bacchus〉 조각상과 함께 메디치 공작 코시모 1세의 개인저택에 들어가게 되었다. 이 바커스는 술의 효과로 인해 몸의 움직임이 '느릿느릿' 하다.

하지만 미켈란젤로와 그의 동시대 피렌체인들이 델로스 섬의 아폴론의 신화에 대해 알고 있었다고 어떻게 확신할 수 있을까? 그것은 실로 극히 일부 사람들만이 이해하는 주제였던 것 같으며, 르네상스시대에 미켈란젤로에 앞서 델로스 섬의 아폴론을 묘사한 것으로 알려져 있는 것은 아고스티노 디 두초의 부조가 유일하다. 하지만 1515년 피렌체(그리고 1528년에는 베네치아)에서 마크로비우스의 『사투르날리아』 라틴어판본이 출판되었다. 게다가 미켈란젤로는 극히 학식 있는 사람들과 교류했다. 1550년대 이후 출판된 도상학 설명서들에서는 델로스 섬의 아폴론이 묘사되고 논의되어 있다.[11]

그리고 1543년에 미켈란젤로의 시인 친구가 연 어느 만찬(이에 대해서는 곧 다시 다룰 것이다)에서 이미 델로스 섬의 아폴론이 대화 주제로 올랐다. 그래서 아마도 1530년에는 델로스 섬의 아폴론에 관한 이야기가 사람들 사이에 '나돌고' 있었을 것이나. 너 중요한 섬은 '해치는 속도

를 늦추는' '다정한' 왼손이라는 기본적인 개념이 이전에 피렌체의 정치 및 사회와 관련해서 분명하게 사용되었다는 것이다. 그리고 이것이 미켈란젤로, 그리고 피렌체의 새로운 메디치 정권과 그것의 연관성을 설명해줄 것이다.

보카치오는 전기적인 『단테 예찬론Treatise in Praise of Dante』 (1351)을 이 주제에 대한 변주로 시작하는데, 이를 이용해서 피렌체의 가장 유명한 시민인 단테를 그의 정치적 관계 때문에 추방한 피렌체 정부를 비판한다. 단테 시의 열렬한 애호가로 잘 알려진 미켈란젤로가 보카치오의 전기를 읽었음은 거의 확실하다. 특히 단테의 짧은 시들의 모음집에는 보통 그 전기가 부록으로 덧붙여져 있었기 때문에 더 그렇다. 보카치오는 『단테 예찬론』에서 단테를 기념하는 조각상을 세울 것을 촉구했다(이는 고대에 중요한 인물들에게 부여되던 영광이었다). 그리고 1519년 피렌체아카데미가 메디치 가 출신의 교황 레오 10세에게 유배생활 중에 라벤나에서 사망한 단테의 유해를 본국으로 송환하도록 탄원했다. 미켈란젤로는 피렌체에 있는 유명장소에 이 '비범한 시인'과 '어울릴 법한 기념물'을 세울 것을 제의했다.[12]

보카치오가 아폴론을 언급하고 있지는 않다. 하지만 대신에 『단테 예찬론』의 시작 부분에서 아테네의 정체政體를 세우고 비슷하게 이 정치적 통일체의 왼발과 오른발을 구분한 솔론을 언급한다. 『단테 예찬론』은 이렇게 시작된다.

솔론의 가슴 자체가 신성한 지혜의 사원이며, 그의 성스러운 법률은 오늘날 사람들에게 고대인들의 공정성을 보여주는 유명한 증거다. 일부 사람들 말에 따르면 솔론은 모든 공화국은 우리 인간들처럼 두 발로 서고 걷는다

고 단언하곤 했다. 원숙한 지혜를 가진 그는 오른발은 저질러진 범죄가 처벌되지 않은 채로 남지 않도록 구성되며 왼발은 모든 좋은 행위에 대한 보상으로 구성된다고 단언했다. 타락에 의해서든 부주의에 의해서든 이들 둘 가운데 어느 쪽이 무시되거나 숙달되지 못하면 공화국은 의심할 여지없이 다리를 절룩거릴 것임에 틀림없다. 어떤 큰 불행에 의해 양쪽이 다 죄를 지으면 공화국이 결코 설 수 없으리라는 점은 거의 필연이다.[13]

키케로는 솔론이 '공화국은 보상과 처벌, 두 가지에 의해 유지된다'고 말했다고 서술했다. 하지만 보카치오는 원숭이에게나 더 어울릴 법한, 왼발과 오른발 분배하기라는 다소 이상한 비유를 만들어내고 있는 것처럼 보인다.[14] 비록 그의 비유가 마크로비우스나 필로의 저작에 나오는 델로스 섬의 아폴론에게서 처음 영감을 받았더라도 변덕스러운 이교신인 아폴론과 관련된 비유보다는 존경할 만한 솔론과 관련된 비유가 동시대 피렌체인들에게 더 효과적이리라고 그는 생각했을 것이다. 하지만 『단테 예찬론』 뒷부분에서 아폴론이 시인들의 후원자이자 시인들에게 월계수 잎으로 만든 관을 씌워주는 관습의 창시자로서 상냥한 모습으로 등장한다.[15] 따라서 보카치오는 델로스 섬의 아폴론과 솔론을 결합시켰을 것이다.

보카치오의 비유는 그 왼발과 오른발이 대비되는 기능을 갖는 동등한 동반자인 한, 델로스 섬의 아폴론의 그것과는 다르다. 그는 당근과 채찍(왼발이 당근을 나누어주는 책임을 맡는다)으로 이상적인 공화국에 접근할 것을 지지한다. 하지만 미켈란젤로는 보카치오의 비유를 로렌초 데 메디치의 견해를 통해 걸러서 보았던 것 같다. 로렌초는 연인의 왼손을 찬양하는 또 다른 시에 관한 한 논의에서 델로스 섬의 아폴론의 징

신에 훨씬 더 가까운 방식으로 왼손에 우선권을 부여했다. 하지만 아폴론이 다시 또 특별히 언급되지는 않는다. 문제의 이 소네트는 전부를 인용해볼 만하다.

오 가장 온화하고 가장 품위 있는 나의 손이여!
'나의' 사랑 때문에, 그날 그는 나의 자유를 무시하고
그때 나에게 한 약속의 표시로서
그대를 나에게 주었네.

나의 가장 다정한 손, 사랑은 이 손으로 화살을 장식해 그의 영역을 늘리고
이 손으로 유명한 활을 당겨
조용한 심장을 사랑에 빠뜨리네.
그런 다음 그대 희고 아름다운 손은

저 달콤한 상처를 치유하네.
사람들 말에 따르면 펠레우스의
창이 그랬던 것처럼.

그대는 그대의 상아색 손가락으로
나의 생사를, 또한 내가 감춘 커다란 욕망을 쥐고 있네,
언젠가는 죽을 인간의 눈은 그것을 보지 못하거나 보지 못할 것이네.[16]

이 논의에서 로렌초는 사랑이 그의 연인의 왼손에 이끌려 왼손으로 활을 쏜다고 설명하고 있다. 사랑의 화살의 뾰족한 끝은 그것이 가한 상

처를 치유할 수 있는 펠레우스와 아킬레스의 창처럼 일시적으로만 고통을 줄 뿐이다. 상파뉴 백작부인이 안드레아스 카펠라누스의 『기사도적인 사랑의 기술』에서 주장한 것처럼 이 위대한 사랑은 연인을 제외한 모든 사람들에게 비밀에 부쳐진다. 로렌초는 이렇게 말한다. '다른 사람들은 나의 가장 고귀한 욕망을 알 수 없다. 그녀를 통해 고귀해지기에는 그들이 부족하기' 때문이다.[17] 여기서 왼손의 직접적인 영향은 아주 제한적이고 한정적이지만(로렌초 혼자 그 혜택을 입는다), 로렌초는 이 논의에서 그것을 일반화한다. 그러려면 무엇보다도 그는 인류학으로 방향을 돌려서 왜 오른손이 많은 일에서 대개 주도적인 역할을 하게 되었는지를 설명하지 않을 수 없다.

우리 마음과 의지를 더 효과적으로 드러내는 표시로서 우리의 오른손과 협정을 맺는 상대의 오른손을 접촉하는 것은 모든 계약과 거래에서 사람들 사이의 일반적이면서 아주 오래된 관습이다. 전쟁과 그에 따른 피해 이후 평화가 회복될 때 보통 그렇게 한다. 비슷하게 이런저런 경우에서 서약할 때 그 서약의 수단이자 담당자는 오른손이다. 나는 이러한 관습이 다음에 설명할 원인으로 인해 시작되었다고 믿는다. 어떤 평화 또는 그와 유사한 어떤 협정과 약속일지라도 중단되거나 지켜지지 않기 마련인데, 보통 거의 오른손에 의해 시작되어 가해지는 새로운 상처로 인해 깨어질 것임에 틀림 없다. 오른손은 공격하는 손이고 대부분 사람들의 경우에서 아주 신속히 위반행위를 할 태세가 되어 있는 손이기 때문이다. 따라서 앞서 언급한 약속들에서 그것이 실행될 것임을 증명하고 확인하는 것으로서 오른손이 이용된다. 이는 가장 쉽게 협정을 위반할 수 있는 것(손)에 의무를 지우는 것으로 보이기 때문이다.[18]

로렌초는 오른손의 본성이 압제적이고 변덕스럽다며 문화적 혁명을 요구하면서 글을 끝맺는다.

이제 언뜻 모순되게 보이는 우리의 앞선 논의를 읽는 사람들이 혼란스러워하지 않도록, 우리는 다음과 같은 주요한 선언을 할 것이다. 우리는 내가 그렇게 찬미하고 사랑하는 손이 왼손임을 보았다. 하지만 우리가 제시한 예들은(사랑의 맹세든, 화살의 장식이든, 활을 당기는 것이든, 치유든) 모두 오른손과 더 잘 연관된다. 이러한 혼란을 덜기 위해서, 우리는 왼손이 태생적으로 오른손보다 더 가치 있고 더 강하다는 사실을 알아야 한다. 왜냐하면 그것은 에너지와 힘의 근원인 심장에 더 가깝기 때문이다. 실로 다른 많은 것들과 마찬가지로 인간이 사용하게 되면서 이 천부적인 힘은 타락하게 되었다. 따라서 오른손이 더 가치 있고 힘을 가졌다면 그것은 천성보다는 관습 탓이다. 그리고 천부적으로 더 가치 있는 것이 더 가치 있게 되는 것을 관습이 막아서는 안 된다.

로렌초는 진정 지적인 사람들은 왼손을 오른손보다 더 귀하게 여길 것이라며 사물의 자연적 질서를 다시 주장한다.

따라서 나의 연인 같은 훌륭한 지성인들은 (정도를 벗어난 관습에도 불구하고) 다른 데서 그런 것처럼 이 문제와 관련해서도 다른 사람들 사이에서 가장 탁월하기를 바란다. 그리고 그녀는 천부적으로 더 가치 있고 심장에 더 가깝기 때문에 더 많은 신뢰를 받을 만한 손으로 자기 심장의 연민과 기질을 내 심장에 알려주었다. 이를 넘어서서 화살을 아름답게 장식하고 사랑의 활을 당기고 사랑의 상처를 돌보는 것은 왼손의 임무다. 실로 그것의 아름

다움이 단단히 감싸면 연인의 심장은 훨씬 더 단단하게 묶여서 훨씬 더 잘 치유된다. 그리고 마음에 대한 작용을 상징하는, 손으로 하는 이 모든 일들은 앞서 말한 대로 왼손이 심장에 더 가깝기 때문에 왼손에 훨씬 더 적합하다. 그러니 사람들이 흔히 하고 있는 선택은 잘못된 것이다. 그보다는 나의 연인처럼 이 손(왼손)을 선택해야 한다.[19]

이는 어쩌면 실로 아주 급진적이다. 로렌초는 최초의 인간들은 태생적으로 왼손잡이였다고 믿었고 이후 오른손잡이로 적응하게 된 것을 타락의 징후로 여겼던 것 같다. 첫 번째 장에서 본 것처럼 플라톤은 잘 쓰는 손이 문화적으로 습득되는 것이라고 생각했으며 사실상 '보모들과 어머니들의 어리석음' 때문에 한쪽 손이 '절룩거'린다고 비난했다. 이를 통해 플라톤이 암시한 바는 우리 인간이 원래 왼손잡이라는 게 아니라 양손잡이라는 것이다.[20] 따라서 로렌초는 플라톤보다 훨씬 더 나아간다. 이렇게 인간이 원래 왼손잡이라는 생각은 세계 평화와 사랑이라는 새로운 황금시대에 대한 그의 미래상을 뒷받침한다. 로렌초는 만약 왼손이 훈련되어 [현재의 오른손처럼] 특권적으로 사용된다면 오른손만큼이나 '난폭'해지리라는 명백한 사실에 대해서는 언급하지 않는다. 로렌초에게 왼손은 본질적으로 더 아름답고 평화를 사랑하는 손이다.

이러한 로렌초의 확신은 아마도 1478년 파치 가의 음모[부활절 예배 중이던 성당에서 오늘날 이탈리아 중부에 있는 도시인 토스카나의 귀족가문인 파치 가의 습격을 당해 로렌초의 동생인 줄리아노는 스물일곱 군데에 칼을 맞고 사망했으며 로렌초도 부상을 입었다]로 인해 더 강해졌을 것이다. 이때 로렌초와 그의 미남 동생 줄리아노는 성당의 미사에 참석했다가 공격을 당해 둘 다 부상을 입었는데, 줄리아노의 경우는 치명적이었다. 미

수에 그친 이 쿠데타가 일어난 까닭은 메디치 가가 독재적으로 권력을 장악해가면서 공금을 빼돌리는 일이 잦았기 때문이다. 그 직접적인 여파로 교황 식스투스 4세(그는 음모 가담자들을 후원했다)는 피렌체와의 전쟁을 선언했다.

이탈리아의 인문주의자이자 시인인 안젤로 폴리치아노Angelo Poli-ziano(1454~94)의 「줄리아노를 위한 마상창시합의 노래Stanze per la Giostra di Giuliano」(1475~78)는 1475년 줄리아노의 유명한 마상창시합 참가를 다루고 있다. 하지만 그의 죽음으로 인해 이 시는 미완성인 채로 남았다. 이는 많은 면에서 왼손적인 가치의 승리에 대한 찬가다. 이 찬가의 영웅은 여성을 싫어하는 줄리아노인데, 하지만 그는 초원에서 만난 님프와 절망적인 사랑에 빠진다. 그는 심장에 큐피드가 왼손으로 쏜 화살을 맞는다.

> 불타는 황금 화살을 든 왼손,
> 그의 오른쪽 가슴에 활시위가 닿아 있네
> ─40연 5~6절

로렌초는 파치 가의 음모를 다정한 '왼손잡이'인 메디치 가에 맞서는 혐오스러운 '오른손잡이'의 음모로 보았을지 모른다. 게다가 로렌초가 주창한 평화주의는 정치적으로 볼 때 현상황을 유지하여 피렌체, 이탈리아, 그리고 유럽에서 메디치 가의 이익을 보호하기 위한 방편으로 여겨졌을지도 모른다.

하지만 또 다른 이유들이 또한 제시될 수 있다. 당시 많은 이탈리아 도시국가들은 직업군인들이 통치하고 있었다. 피렌체의 전통적인 적수

인 밀라노는 '무적의 오른팔'을 가진 용병대장coondottieri들에 의해 통치되었다. 하지만 로렌초는 은행가 집안 출신이었고 이것이 그가 '싸움을 좋아하는' 오른손보다 '다정하고' '정직한' 왼손을 숭배한 이유들 가운데 하나일 것이다. 실제로 계산하고 기억하는 부분에서 왼손은 중요하다. 왜냐하면 '주술사들과 논쟁하는 그리스도'의 이미지들과 '메모리 핸즈memory hands' 묘사에서 보이는 것처럼 오른손 집게손가락으로 왼손 '다섯 손가락들'을 차례로 짚어가기 때문이다.[21]

하지만 로렌초는 주로 자신을 금융가나 사업가가 아니라 상처를 치유하는 의사로 생각한다. 이는 이 가문의 이름인 메디치Medici가 '의사들doctors'을 의미하기 때문이다. 메디치 가를 지지하는 사람들은 이 가문의 이름으로 수많은 말장난을 만들어냈는데, 항상 이 가문이 피렌체 공화국(그리고 심지어 이탈리아)을 건강하게 지켜줄 것임을 암시했다.

메디치 가의 수호성인은 두 명의 초기 그리스도교도 의사들인 코스마스Cosmas와 다미아누스Damian(전설적인 의사 형제로 병자, 의사, 약사의 수호성인)였다. 사람들 말에 의하면 그들은 환자들에게 돈을 받지 않았다고 한다. 왼손잡이 의사라는 로렌초의 생각은 당시 사람들에게 마술적인 힘을 부여받은 치료사들을 떠올리게 했을 것이다. 이들은 왼손으로 마법을 걸어 물약을 섞는다고 믿어졌기 때문이다.

로렌초의 정치적 세계관에 가장 근접한 당시의 그림은 보티첼리의 〈팔라스와 켄타우로스Pallas and the Centaur〉(1482경, 그림42)다. 이는 〈프리마베라〉처럼 아마도 로렌초 데 메디치의 요청에 따라 로렌초 디 피에르프란체스코 데 메디치를 위해 제작되었다. 이 두 그림은 어쩌면 그의 피렌체 저택에 나란히 걸려 있었을 것이다. 지혜의 여신인 팔라스 아테네는 켄타우로스의 왼쪽에 서서 오른손으로 그의 머리털을 쉬고 있다.

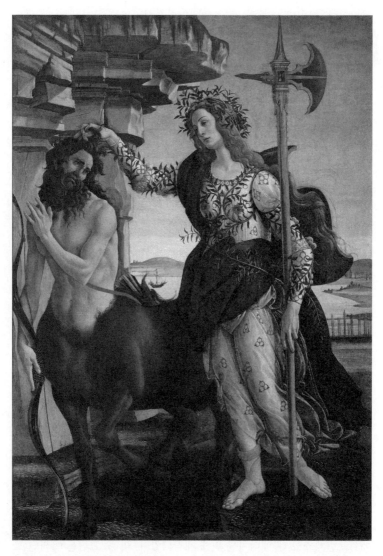

그림42. 보티첼리, 〈팔라스와 켄타우로스〉.

왼손으로는 커다란 미늘창을 들고 있고, 상체와 팔에는 지혜와 평화의 상징인 올리브 나뭇가지들이 휘감겨 있다. 속이 비치는 옷에는 메디치가의 상징인 연결된 세 개의 고리가 장식되어 있다. 이 그림은 대개 욕정에 대한 지혜와 정절의 승리를 그린 것으로 해석된다. 팔라스는 분명 메디치 가와 새로운 아테네인 피렌체에 대한 그들의 통치를 상징한다.

하지만 팔라스는 심히 '왼손잡이'인 수호자다. 왜냐하면 왼손으로 미늘창을 들고 있기 때문이다. 그녀는 엄지손가락과 집게손가락으로 아주 부드럽게 켄타우로스의 머리털을 쥐고 있다. 확실히 켄타우로스가 절대적으로 나쁜 건 아니다. 게다가 그는 아주 감정이 풍부해 보이는 잠재적인 파토스의 대상일 뿐 아니라 또한 왼손잡이 궁수다. 그가 활을 오른손에 쥐고서 왼손 가운뎃손가락을 우아하게 구부리며 왼손을 화살 또는 시위로 뻗고 있기 때문이다.[22] 그의 자세는 미켈란젤로의 아폴론의 그것과 다르지 않다.

이 켄타우로스는 모든 켄타우로스가 나쁘지는 않다는 사실을 상기시킨다. 상처를 입힐 뿐 아니라 치유하는 창을 가졌던 위대한 전사 아킬레스를 키우고 가르친 켄타우로스인 키론은 지혜롭기로 유명했다. 보티첼리의 〈베누스와 마르스〉처럼 팔라스와 켄타우로스는 많은 면에서 공존할 수 없다기보다는 상호보완적이다. 그들은 좀더 온화했던 이전 시대의 이상화된 환생인 것 같다. 이들의 만남은 바스러지는 바위 표면 아래 초원에서 일어난다. 배경에는 곧 무너질 듯한 울타리가 있고 저편에는 배가 정박한 고요한 만이 있다.

학자들은 보통 이 손상된 울타리가 켄타우로스가 금지된 영역을 침입한 흔적이라고 말한다. 하지만 땅바닥에서는 부서진 울타리의 파편들이 보이지 않는다. 이 울타리는 상냥한 부식에 의해 상냥한 시간에 걸

처 쇠퇴하게 되었다는 게 더 그럴법하다. 이 그림의 애가적인 분위기는 이것이 아무것도 완전히 고립되지 않은, 사람, 동물, 신, 배들이 오가는 세계임을 암시한다. 메디치 가의 상징인 서로 연결된 고리는 투쟁보다는 근본적인 통합을 암시한다. 그리고 팔라스의 세련된 질책 역시 그러하다.

로렌초의 집안 내 자리배치에는 왼쪽−오른쪽 체계에 도전을 제기하는 것으로 보이는 측면이 적어도 한 가지 있었다. 미켈란젤로의 제자였던 아스카니오 콘디비는 『미켈란젤로 전기』에서 로렌초의 식탁에서의 이상한 자리배치에 대해 서술했다.

> (로렌초는) 미켈란젤로가 자신의 저택에서 좋은 방을 받도록 조처했으며 그에게 원하는 온갖 편의를 제공하고 식탁에서나 다른 어디에서나 그를 아들과 다름없이 대했다. 로렌초의 식탁에는 이런 인물에게 어울리게 매일 최고 귀족과 중대사건의 저명인사들이 앉았다. 그리고 뒤에 누가 오든 지위에 따라 자리를 바꾸는 일 없이 먼저 온 사람들이 위대한 로렌초 근처에 앉는 것이 관습이었기 때문에 미켈란젤로가 로렌초의 아들들과 다른 저명인사들(메디치 가문은 끊임없이 찾아오는 방문객들로 그득했고 이들 속에서 번창했다)보다 상석에 앉게 되는 일이 자주 발생했다.[23]

여기서 좀더 일반적인 가정에서의 자리배치가 어느 정도 소개되고 있다. 15세기에는 특별한 경우에 가장 높은 신분의 손님들이 주빈석에 앉는 것이 허용되기는 했지만 귀족이 (때로 그의 아내와) 매일 주빈석에 홀로 앉아 식사를 하는 것이 일반적인 관습이었다.[24] 대개 가장 저명한 손님은 주빈석에서 그 귀족의 바로 오른쪽에 앉았다. 만약 주빈석 양쪽

에 90도 각도로 두 개의 탁자가 있다면 가장 높은 자리는 오른쪽 탁자의 맨 위쪽이었다.

로렌초는 아마도 마상창시합의 경우 외에는 실제로 원탁에서 식사를 하지는 않았지만 아서 왕의 '원탁'의 평등주의 원칙을 모방하고자 했을 것이다. 한 전설에 따르면 원탁은 아서 왕의 기사들이 그의 주빈석에서 누가 가장 상석을 차지해야 하는가를 두고 옥신각신했기 때문에 만들어졌다. '이 원탁은 아서 왕의 꽤 많은 동료기사들이 마주앉게 되었을 때 그들의 편익이 동일하고 누가 앞이고 누가 뒤고 하는 것이 없도록 상석과 말석의 차이를 없애야 했을 때 준비했다. 그래서 아무도 자기가 동료보다 더 높다고 자랑할 수 없었다. 모두가 비슷하게 앉아서 아웃사이드에 남아 있는 사람은 아무도 없었기 때문이다……'[25]

여기서 1516년경 유명한 윈체스터의 '원탁'에 기사들의 이름이 새겨진 순서는 의미가 있다. 중세의 '윤색'은 아마도 장식된 식탁 윗면을 사용하지 않을 때는 벽에 걸어두었던 13세기 중반에 이루어졌을 것이다. 윈체스터의 원탁에 새겨진 문구에서, 우리는 가장 명망 높고 유명한 세 기사들(갤러해드 경, 랜슬롯 경, 가웨인 경)이 아서 왕의 바로 왼쪽에 앉았음을 알 수 있다. 이 기사들은 맬러리 같은 작가들이 작성한 아서 왕의 기사들의 명단들에서 먼저 언급되며 아서 왕의 오른쪽에 앉은 기사들(모드레드, 앨리노어, 리바이어스)은 뒤에 나온다.[26] 물론 자리는 시계방향으로 돌아간다(1, 2, 3……). 하지만 그것을 본 동시대인들에게는 직사각형의 주빈석 좌석의 체계가 뒤집힌 점이 인상적이었을 것이다.

1530년 피렌체에 가혹한 새 메디치 정권이 들어서면서 미켈란젤로는 자신의 최초 후원자가 제시한 정치철학에 대한 특별한 견해를 떠올렸고 그것을 로렌초의 후손들과 계승자들을 공격할 자료로 이용할 생

각을 하게 되었을 것이다. 1530년의 음울한 시기에 미켈란젤로는 애정 어린 향수를 가지고 자신에게 호의적이었으며 모든 목숨을 구해준다는 의미를 가진 이 가문의 이름에 부응했던 이전의 메디치 정권을 뒤돌아보았음에 틀림없다. 미켈란젤로가 1534년경 시인 프란체스코 베르니에게 보낸 로마에서 쓴 한 시에서 이 가문의 이름에 대한 그의 평가가 표면화된다.[27]

여기서 미켈란젤로는 메디치 가 출신의 교황 클레멘스 7세를 '우리의 병을 치료해주는 가장 위대한 의사(메디초 마기오르Medico maggior)'로, 이폴리토 데 메디치 추기경을 '그 다음으로 위대한 의사(메디초 미노르Medico minor)'로 언급한다. 결국 미켈란젤로를 사면해서 발로리한테서 구해준 일에 관한 한, 클레멘스 7세 교황은 분명 '메디초 마기오르'였다. 더욱이 클레멘스 7세 교황과 이폴리토 추기경은 모두 예술을 크게 후원함으로써 미켈란젤로를 도와주었다.

1537년, 미켈란젤로가 충분히 두려워할 만한 이유가 있었던 또 다른 인물인 우르비노 공작 프란체스코 마리아 델라 로베레Francesco Maria della Rovere를 위해 제작한 한 작품에는 또 다른 왼손잡이 궁수가 등장한다. 우르비노 공작은 죽은 율리우스 2세 교황의 조카였다. 1505년에 처음 미켈란젤로에게 의뢰된 율리우스 2세 교황의 무덤이 많이 지체되고 있었는데, 우르비노 공작은 미켈란젤로가 자기 삼촌의 무덤을 반드시 완성하도록 할 책임이 있었다.

프란체스코 마리아는 극히 폭력적이라는 평판을 듣는 직업군인이었다. 그는 자기 누이의 애인을 살해했고, 삼촌의 가장 가까운 친구 중 한 명인 알리도시 추기경을 찔러 죽였다.[28] 1537년 미켈란젤로는 그를

위해 은제 소금그릇을 도안했는데, 로마의 한 금세공인이 그것을 제작할 예정이었다. 미켈란젤로가 그린 스케치와 우르비노 공작의 로마 대리인이 제작 중인 이 그릇을 보고 묘사한 내용을 통해 소금그릇의 외양에 대해 알 수 있다.[29]

1534년 알레산드로 파르네세가 파울루스 3세 교황으로 선출되었다. 미켈란젤로의 전기작가인 아스카니오 콘디비에 따르면, 이 교황은 즉시 미켈란젤로를 불러들여 자기 밑에서 계속 일해줄 것을 부탁했다. 미켈란젤로가 율리우스 2세 교황의 무덤을 완성하기로 우르비노 공작과 계약되어 있다고 대답하자 파울루스 3세 교황은 화를 내며 대답했다. "나는 근 30년 동안 이런 바람을 가져왔소. 이제 내가 교황인데 내 바람을 만족시킬 수 없다는 말이오? 그 계약서가 어디에 있소? 내가 갈기갈기 찢어버릴 테니."[30] 1535년 파울루스 3세 교황은 미켈란젤로를 바티칸 궁을 위한 최고의 건축가, 화가, 조각가로 임명하는 특별한 칙령을 발표했고 미켈란젤로는 그 다음에 〈최후의 심판〉에 착수했다.

미켈란젤로의 스케치에서 소금그릇(이것은 정말로 크다)의 다리는 활짝 웃는 사티로스의 머리 위에 얹힌 사자의 두 발이다. 뚜껑의 모서리에는 매 두 마리의 머리가 튀어나와 있는데, 이 뚜껑은 작은 큐피드 조각품 위에 얹혀 있다. 큐피드는 왼쪽 다리로 위태롭게 균형을 잡고 왼손으로 시위를 당기고 있다. 이것이 만들어지는 동안 우르비노 공작의 로마 대리인이 보고 묘사한 것에 따르면, 매들의 머리는 아마도 로베레 가문의 상징인 오크나무의 나뭇잎으로 대체되었던 것 같다('로베레'는 오크나무를 의미한다). 그렇기는 하지만 처음에 산맥(야생)과 연관되는 새인 매를 포함한 것은 미켈란젤로가 큐피드를 산꼭대기에 높이 서 있는 모습으로 상상했음을 암시한다.

그 기본적인 효과는 폴리치아노의 시에 나오는 왼손잡이 큐피드의 그것과 유사하다. 미켈란젤로는 그 시인을 잘 알았다. 왜냐하면 미켈란젤로의 미완성 부조인 〈켄타우로스들의 전쟁Battle of the Centaurs〉(1492경)의 주제를 제안한 사람이 바로 그였기 때문이다. 하지만 미켈란젤로의 미장센은 로렌초 데 메디치의 한 소네트와 훨씬 더 가깝다. 이 시에서 로렌초는 아모르(큐피드)가 자신을 도우러 오는 순간을 묘사한다.

아모르여, 나에게 최초의 달콤한 고통을 떠올리게 하는

저 승리를 거둔 날에

아주 높고 행복한 산의 정상에 오르네

삼미신과 그의 사랑하는 형제들이 그와 함께 있었네.

그는 입고 있던 아름다운 옷을 내리고 자신의 눈가리개와 날개를 내게 주고서

오른손에 활을, 왼손에

화살을 들고, 화살통을 둘렀네.[31]

로렌초의 소네트에서 아모르는 '산으로 올라간다al superbo monte lieto sale.' 아마도 미켈란젤로는 이것이 또한 이탈리아어 동사 '오르다 sale'와 명사 '소금sale'을 가지고 멋진 말장난이 되도록 하려 했다. 분명히 소금(과 눈물)의 쓴맛은 사랑의 한 요소로 여겨졌을 것이다. 그리고 어쩌면 누군가는 또한 비유적으로 아모르의 화살로 인한 상처에 소금을 문질러댈지도 모른다. 미켈란젤로는 소금그릇의 스케치에서 장난스럽게 또는 방심한 채로 날아가고 있는 화살을 보여주는데, 일찍이 이를 묘사할 수 있는 금세공사는 없었다.[32] 이 화살은 마치 누구든 이 소

금그릇을 쓰거나 보는 사람의 심장을 겨냥한 듯, 관람자의 왼쪽으로 발사되고 있다.

이 소금그릇은 프란체스코 마리아 델라 로베레의 식탁 위 주요품목이었을 뿐 아니라 의심할 여지없이 사랑에 관한 대화, 그리고 집주인의 관대함으로(소금 자체가 큰 사치품이었다) 손님들에게 사랑을 보여주는 방식에 관한 대화를 자극했을 것이다. 시에나 출신의 시인이자 미켈란젤로의 친구인 클라우디오 톨로메이Claudio Tolomei가 쓴 1543년 7월 26일자 편지에서 이런 대화를 잘 엿볼 수 있다.

톨로메이는 어느 날의 만찬에 대해 이야기한다. 이 이야기에 따르면 역시 미켈란젤로라는 이름을 가진 또 다른 사람이 집주인을 응징보다는 사랑의 화살로 '상처를 주는' 델로스 섬의 아폴론과 비교했다.[33] 아마 그는 크게 감동을 받아서 집주인의 성姓인 벨루오모Belluomo('아름다운 남자'라는 뜻) 때문에 이렇게 말했을 것이다. 어떤 집주인이 무슨 이유로 응징의 화살로 손님들을 '상처 주'고 싶어 할지가 분명하지 않기 때문이다. 미켈란젤로의 소금그릇은 프란체스코 마리아에게 이 위대한 미술가가 응징받기보다는 소중히 여겨져야 함을 넌지시 상기시켰을 것이다.

아마도 간헐적으로 정신병환자가 되는 강인한 오른팔을 가진 후원자가 조반니 모로니가 그린 〈책 두 권과 편지 한 통을 든 왼손잡이 신사 Portrait of a Left-Handed Gentleman with Two Quartos and a Letter, 'Il Gentile Cavaliere'〉(1565경~79)의 아름다운 젊은 군인을 닮았다면 미켈란젤로로서는 좋았을 것이다.[34] 그는 델로스 섬의 아폴론이자 '벨루오모'다. 왜냐하면 그가 암시적으로 오른쪽 엉덩이에 칼을 차고 있기 때문이다. 그는 왼손잡이지만 여기서 편지를 들고 있는 오른손이 더 활동적

이고 '칼의 위치가 주장하는 바를 부인하는 것처럼 보인다'는 생각이 들지도 모른다.[35]

오른손은 두 권의 책 위에 활기 없이 놓여 있다. 편지는 아마도 연애편지일 것이고 책들은 연애시, 어쩌면 페트라르카 시의 휴대용 판본일 것이다. 또 다른 모로니의 초상화인 〈신사의 초상화Portrait of a Gentleman(또는 미지의 시인The Unknown Poet)〉(1560경)에서는 책등에 '사랑의 종말Del Fine d'Amore'과 '관계에 대하여Dell'Amicitia'라고 쓰인 두 권의 4절판 책이 보인다. 침울하면서 육감적으로 보이는 그의 아름다운 얼굴은 자주 언급되어왔는데,[36] 그의 왼쪽 상체는 관람자를 마주하고 있어서 바로 우리 눈앞에서 팽창하는 것처럼 보인다.

우리는 로렌초 데 메디치가 이상적인 사회에 대해 어떤 미래상을 가졌는지를 살펴보았다. 그 미래상 속에서 모든 사람은 육체적, 정신적으로 '왼손잡이'다. 로렌초에게 타락은 '오른손잡이'가 처음 나타나 왼손잡이를 대체할 때 일어난다. 이제 그의 연인이 살아남은 유일한 '왼손잡이'가 될 참이며 그녀가 그에게 잃어버린 황금시대의 영광을 상기시키는 것으로 여겨진다.

왼손잡이의 비극적인 쇠망에 관한 아주 아름다운 이미지이자 왼손잡이들을 집단으로 묘사한 유일한 이미지를 제작한 인물이 미켈란젤로라는 점은 전혀 놀랄 일이 아니다. 〈아폴론〉을 조각하던 무렵 미켈란젤로는 프레젠테이션용 스케치인 〈궁수들The Archers〉(1531경)에서 왼손잡이 궁수들로 구성된 작은 부대를 묘사했다. 그는 이 스케치를 그 다음 해에 로마에서 만난 톰마소 데 카발리에리에게 주었을 것이다. 이 스케치는 인물이 여럿 등장하는 미켈란젤로의 프레젠테이션용 스케치들 가

운데 가장 납득할 만하며, 그래서 아마도 일찍이 그려진 것들 가운데 가장 뛰어난 스케치다.

여기서 몸이 떠 있거나 바닥에 엎드려 있는 아홉 명(남성 일곱 명과 여성 두 명)의 벌거벗은 궁수들이 돌로 된 헤르마herma[다산의 신인 헤르메스를 숭배하기 위해 만든 것으로, 사각형 기둥의 몸통 위에 두상이 놓여 있고 기둥의 하부에는 남성의 성기가 새겨져 있다]에 화살을 쏘고 있다. 헤르마의 몸통 오른쪽은 방패로 보호되고 있다. 한 남성 궁수를 제외한 모든 이들이 왼손으로 화살을 쏜다. 큐피드는 전경의 땅바닥에 누워 잠이 들어 있다. 반면 두 명의 다른 '아모레티(큐피드)'는 불길에 부채질을 해서 화살촉을 뜨겁게 달구고 있다. 이 모든 행동에도 헤르마는 요지부동에 무표정이며 궁수들의 화살은 방패나 헤르마의 맨 아랫부분을 찌를 뿐이다. 그의 몸통의 '심장' 부분은 보호되고 있지 않음에도 그곳을 뚫고 들어가는 화살은 없다. 큐피드는 포기한 듯 잠들어 있다.

학자들은 왼손잡이 궁수들이 육체적 열정의 노예가 되게 하는 '나쁜' 도덕성을 가진 것으로 해석했다.[37] 그럼 헤르마는 순결하고 정신적인 사랑의 상징이 될 것이다. 하지만 미켈란젤로의 〈아폴론〉의 맥락에서 보면 왼손잡이 궁수들을 그린 이 스케치는 비극적인 정치적 관점을 갖는다. 그것은 집단이 개인을 움직이게 하기 위해 무한한 사랑을 주었음에도 실패했음을 나타낼 것이다. 그렇다면 오른손잡이 궁수는 그들의 사랑이 증오로 바뀌고 있으며 머지않아 반란이 일어나리라는 징후일 것이다. 그는 할 만큼 했고 이제 응징의 화살을 쏘고 싶어 한다.

하지만 여기서 미켈란젤로가 그들의 활을 묘사하지 않았고 그들이 활 쏘는 동작을 몸짓으로 표현하고 있다는 사실에서 그들이 목표를 달성할 가망성이 없다는 점이 훨씬 더 명백하게 느러난나. 그들은 불운한

'만치니'다. 그러므로 그들은 피렌체 공화국의 '만치니' 또는 미켈란젤로가 속해 있었던 피렌체 공화국 민병대위원회의 아홉 명의 위원을 알레고리적으로 표현한 것일지도 모른다.

미켈란젤로는 공을 들여 아름답게 그린 궁수들에게 동조하고 있음이 분명하다.[38] 확고부동한 기둥 같은 헤르마는 이 스케치에서 아주 하찮게 묘사되어 있다. 그는 화면의 한구석에 놓여 있으며 유령처럼 대충 스케치되어 훨씬 더 하찮아 보인다. 화면 한가운데에서는 궁수들의 활극이 벌어진다. 화면의 정중앙은 오른발 끝으로 선 궁수의 엉덩이와 위쪽 넓적다리 사이의 한 점에 위치해 있다. 중심무대를 가득 채우며 미켈란젤로의 관심을 전적으로 받고 있는 것은 갈망하며 탄원하는 남녀들이다.

이와 같이 앞서 우리는 무기의 상징적 이용에 대해 살펴보았다. 하지만 16세기와 17세기에 상징적인 왼손잡이들은 전쟁과 무관한 도구들과 일을 갖게 된다. 사랑과 관련된 마법에서는 왼손으로 글을 쓰는 게 중요했다. 왼손이 '심장의 메신저'인 한, 그런 메시지는 왼손으로 써야 하는 게 이치에 맞다. 프란체스코 콜론나의 몽환적 연애소설인 『이프네로토마키아 폴리필리Hypnerotomachia Polophili』의 절정 부분에서 폴리필로의 연인 폴리아는 베누스 신전의 제사장한테서 제물로 바쳐진 공물, 즉 말린 도금양의 작은 가지와 흰색 비둘기 두 마리의 재를 제단의 계단 위에 뿌리라는 말을 듣는다.

'그런 다음 그 박학한 제사장은 그녀의 왼손 손가락들을 둥그렇게 구부린 채 넷째손가락을 뻗어서 성스러운 재 속에 어떤 글자를 쓰게 했다. 교황의 전례에 관한 책에다 그리는 것처럼 조심스럽고 신중하게.'

이 불가해한 의식은 '경건한 사랑에 장애가 되고 해를 끼치는 모든 것들을 쫓아내었다.'[39] 다른 손가락들은 둥그렇게 구부리면서 넷째손가락을 쭉 뻗기란 거의 불가능하다. 더욱이 왼손으로는 '조심스럽고 신중하게'는커녕 글을 쓰는 데도 애를 먹을 것이다. 하지만 폴리아가 그렇게 할 수 있다는 것은 '공손한' 왼손의 초인적인 유연성과 민첩성을 증명하는 것으로 여겨진다. 그것은 마법을 걸 뿐 아니라 마법에 걸려 있다.

이러한 절차는 현실생활에서 어떤 근거를 가지고 있을 것이다. 장 바티스트 티에르Jean-Baptiste Thiers의 방대한 민간신앙 요약서인 『성례와 관련된 미신론Traité des Superstitions qui regardent les Sacrements』 (1777)에서 결혼과 관련된 미신에 대해 알 수 있다. 만약 1년 안에 결혼하기를 원한다면 왼손 넷째손가락에서 피를 빼 그것으로 '성화聖火되지 않은 성찬식의 빵에 정직하지 못한 말'을 써야 한다. 그런 다음 이를 제단을 덮은 천 아래에 놓고 바라는 결과를 위해 기도해달라고 성직자를 설득해야 한다. 그런 다음 그 빵의 반을 먹고 다른 반쪽은 가루로 만들어서 결혼하고 싶은 사람에게 준다.[40]

화가가 왼손에 붓과 분필끼우개를 들고 있는 두 점의 자화상은 이런 종류의 상징이 예술품 제작에도 적용될 수 있음을 암시한다. 첫 번째 자화상인 〈아버지의 초상화를 그리는 화가의 초상Portrait of the Artist painting a Portrait of his Father〉(1580경)은 제노바의 화가 루카 캄비아조Luca Cambiaso(1527~85)가 그린 것으로, 두 가지 버전이 알려져 있다.[41] 루카의 아버지 조반니는 화가였고 그들은 프레스코화와 제단화를 주문받아 공동으로 작업했다. 조반니는 1579년에 사망했고 아마도 그의 죽음 때문에 이 초상화가 그려졌을 것이다.

루카는 이젤 앞에 서서 아버지의 인상적인 반신상 초상화를 실물크

기보다 조금 더 큰 크기로 그리고 있다. 그는 자신의 어깨 왼쪽을, 아마도 아들의 작업실에서 아들이 그리는 초상화의 모델이 되어 앉은 '살아있는' 아버지를 쳐다본다. 지금까지는 이 그림에서 특별히 유별난 점은 없다. 하지만 그가 왼손에 붓을 들고 있을 뿐 아니라 그 붓이 그의 아버지의 입을 그리면서 그 위에 놓인 것처럼 보인다. 루카는 양손으로 동시에 그림을 그릴 수 있는 것으로 유명했다. 그리고 그의 스케치들 가운데 하나에는 '루카 캄비아조는 양손으로 그린다Luca Cambiaggio dipingeva con due mani'라는 문구가 들어 있다.[42]

그럼에도 아버지의 두 입술 사이에 친밀하게 붓을 놓아두고 있는 점은 이 그림이 단순히 양손을 사용하는 루카의 놀라운 능력을 광고하는 것 이상을 의도하고 있음을 암시한다. 루카의 자세에는 웃기면서도 감동적인 무언가가 있다. 노인은 마치 살아서 지푸라기를 빨거나 담배를 피우고 있는 것 같다. 붓의 위치는 루카가 말 그대로 왼손으로 그림을 이용한 마술을 걸어 '살아 숨 쉬는 듯'하게 만듦으로써 아버지를 소생시키고자 하는 마법사임을 암시한다.

그게 아니면 그의 아버지는 말하자면 아들에게 입김을 불어서 자신의 그림 능력을 전하고 있다. 그래서 붓은 두 사람 사이의 일종의 탯줄이다. 유다가 그리스도를 배신할 때 그에게 입맞춤을 하는 수많은 이미지들에서 보이는 것처럼, 당시 사람들은 입술로 입맞춤을 하며 서로를 맞이하는 게 관례였다. 그리고 이것은 아버지와 아들 사이의 간절한 입맞춤이다. 붓은 루카의 심장에서 시작해서 왼팔을 지나 손가락으로 이어지는 인공정맥인 셈이다.

두 번째 자화상은 로마에 기반을 둔 프랑스 화가인 니콜라 푸생의 것이다. 그는 오른손잡이였다. 〈자화상〉(1639, 그림43)은 푸생의 후원자

그림43. 니콜라스 푸생, 〈자화상〉.

이자 친구인 파리토박이 은행가 장 푸앵텔Jean Pointel을 위해 그린 것
이다. 푸앵텔과 다른 중요한 파리토박이 후원자이자 친구인 폴 프레아
르 뒤 샹틀루Paul Fréart du Chantelou가 그에게 여러 차례 자화상을 부
탁하면서 이 그림이 그려지게 되었다. 푸생은 검은색 토가toga를 입고

있지만 격식에 얽매이지 않은 그의 자세가 그것의 진지함이 모순됨을 보여준다.

그의 머리는 뒤로 기울어져 있고 머리털은 헝클어져 있으며 안색은 발그레하고 깊은 생각에 잠긴 미소를 띠고 있다. 그의 오른팔은 그림의 오른쪽 앞으로 뻗어 나와 무릎에 비스듬히 받쳐진 책의 위쪽 모서리를 잡고 있다. 한편 분필끼우개를 우아하게 든 왼손은 관람자 쪽으로 튀어 나와 있다. 화가의 팔받침대 역할을 하는 오른팔이 허리 부근에서 왼손을 받치고 있다. 푸생은 마치 분필을 사용하려는 듯 들고 있다.[43]

조금도 과장하지 않고 고전적인 적절성에 대해 경의를 표하며 고고학적인 접근으로 고전문화를 되살리고자 하는 데 대해 스스로 자부심을 가지고 있는 화가에게 이런 자세는 흔치 않다. 퀸틸리아누스 Quintilianus(35경~95경)와 키케로 같은 고대 로마의 연설가들은 왼손으로 제스처를 하는 것을 탐탁찮아했고 미셸 르 포쇠르Michel le Faucheur 의 『연설가의 동작론Traité de l'action de l'orateur』(1657)은 이런 전통을 요약하고 있다. 그는 (힘을 가진 손인) 오른손만이 제스처에 사용될 수 있다고 주장한다. '오른손으로 모든 제스처를 해야 한다. 그리고 만약 왼손을 사용한다면 오른손과 함께 써야만 하며 왼손을 오른손만큼 높이 올려서는 안 된다. 하지만 왼손만 써서 동작을 하는 것은 무례하기 때문에 피해야 한다.' 이 규칙의 예외들에는 '예수 그리스도가 충실한 종에게 그의 오른손을 잘라버리라고 명령하는 때'가 포함된다.[44]

초상화에서 왼손을 감추기는 아주 쉬우니(어떤 고전적인 배우들은 왼손을 외투 아래에 숨겼다)[45] 푸생이 왼손을 전경에 내놓고 있는 것이 우연은 아닌 것 같다. 그리스의 정치가인 데모스테네스가 거울을 보면서 웅변술을 연습했다는 것은 분명한 사실인데, 그렇게 되면 그가 하는 제스

처가 뒤집어진다. 하지만 왜 푸생이 가장 중요한 후원자를 위해 그린 자화상에서 자신을, 말하자면 예행연습 중인 모습으로 묘사하고 싶었는지 타당한 이유를 찾을 수가 없다.

푸생은 그 무렵 레오나르도가 예술에 관해 쓴 글들의 모음집을 위한 삽화로서 몇몇 스케치를 그렸다. 이것이 그가 희미한 미소를 지으며 왼손잡이로 가장하고 있는 것이 르네상스의 거장인 레오나르도에 대해 경의를 표하고 있는 게 아닌가 하는 생각을 갖게 한다. 하지만 이 초상화가 그려지게 된 배경은 이와는 다른 것을 말해준다. 이 자화상은 푸생의 후원자들이 서로 시기하며 푸생의 사랑과 충성심을 주장하는 분위기 속에서 그려졌다. 1647년 11월 24일자 편지에서 푸생은 샹틀루에게 이렇게 적었다. '내가 당신에게 다른 살아 있는 영혼을 위해 하지 않을 것을 당신을 위해 했다고 말한다면, 그리고 내가 항상 나의 온 마음으로 당신에게 봉사할 것이라고 말한다면 나를 믿어주시오. 나는 일단 나 자신을 맡기면 애정을 바꾸는 변덕스러운 사람이 아니라오. 푸앵텔의 컬렉션에 있는 〈나일 강에서 발견된 모세Moses discovered in the Waters of the Nile〉라는 그림이 당신에게 사랑의 감정을 불러일으키면 그게 내가 당신을 위해 그린 그림들을 그릴 때보다 더 많은 사랑을 가지고 그 그림을 그렸다는 증거인 거요?'[46]

푸생은 곧바로 샹틀루를 위해 또 다른 자화상을 그렸다. 여기서 사랑의 요소는 좀더 미미해진다. 푸생은 오른손은 책 위에 놓고 왼손을 보이지 않은 채로 당당하게 똑바로 서 있다. 따뜻함은 배경에서만 느껴진다. 거기서는 왼쪽 옆모습을 보이고 있는 안색이 발그레한 회화의 여성 알레고리 인물이 우정의 맨팔에 안겨 있다. 푸생은 이것이 더 좋은 자화상이라고 주장함으로써 푸앵텔을 안심시켰다.

미소를 짓는 왼손잡이 모델을 보여주는 첫 번째 초상화에서 푸생은 후원자에 대한 애정을 좀더 친밀하고 정서적으로 표현했다. 하지만 여기서 그는 또한 1645년에 사망한 친구인 조각가 프랑수아 뒤크누아 Francois Duquesnoy(1594~1643)에 대한 경의를 표하고 있다. 왼손잡이 화가는 석판 앞에 서 있는데, 테두리에 화관을 나르는 푸티가 묘사된 이 석판은 뒤크누아가 설계한 로마에 있는 한 무덤의 그것과 비슷하다. 사랑만이 아니라 죽음 또한 우리 모두를 '만치니'로 만든다.[47]

모더니티

제5부

왼쪽과 오른쪽의 재평가

18세기 후반, 종교와 점성술에 대한 계몽주의의 공격이 점차 전통적인 왼쪽─오른쪽 구분의 문화적 중요성을 약화시켰다. 훨씬 더 중요한 점은 보는 사람과 그 대상의 완전한 융합을 주장하는 미학이론이 출현한 것이었다. 이 새로운 이론은 점점 더 중요해진 풍경화 장르와 관련이 있었는데, 풍경화에서는 사실상 왼쪽과 오른쪽이 없다.

그렇다고 구사상들이 이제 더 이상 만연하지 않았다는 건 아니다. '심장'이 있는 쪽이 더 감수성이 있고 아름답다는 믿음은 가장 오래도록 지속되어 온 구舊사상 가운데 하나다. 19세기에 성심숭배가 인기를 끈 사실은 가톨릭 국가들에서 왼쪽으로부터 보여지는 십자가에 못 박힌 그리스도의 이미지와 왼쪽으로부터 보여지는 아름다운 누드 여인의 이미지를 많이 볼 수 있었음을 의미한다. 이 두 줄기는 1847년 십자가에 못 박힌 그리스도를 주제로 한 살롱전(1846, 월터스아트갤러리)이 열린 첫날에 벨기에 수집가인 판 이사커르Van Isaker에게 팔린 페르낭외젠빅토르 들라크루아Ferdinand-Eugène-Victor Delacroix(1798~1863)의 그림 두 점, 즉 왼쪽으로부터 보여지는 그리스도와 벌거벗은 채 비스듬히 기대고서 왼팔과 왼쪽 다리를 관람자 쪽으로 내보이고 있는 오달리스크에서 합쳐진다.[1]

훨씬 더 주목할 만한 것은 '프랑스의 코레조'라 불리는 피에르폴 프루동Pierre-Paul Proud'hon(1758~1823)이 그린 〈십자가 위의 그리스도Christ on the Cross〉(1822), 〈젊은 제피로스A Young Zephyr〉(1814), 그리고 '그리스도의 매장' 모티프의 양식을 따른 〈프시케를 차가는 제피로스Psyche carried off by the Zephyrs〉(1808)에 표현된, 철저히 왼쪽을 향하고 있는 세 몸들이 보여주는 구성적 유사성이다.[2] 하지만 프루동은 이들 벌거벗은 육체를 변함없이 강렬한 백열을 발하는 모습으로 그리고 있기 때문에 놀랍도록 살집이 많은 이들 몸은 바로 우리 눈앞에서 그 자체가 정화되고 있는 것처럼 보인다.[3]

하지만 새로운 왼쪽─오른쪽 구분이 생겨났다. 가장 유명한 정치적 왼쪽과 오른쪽 말이다. 이는 1789년 프랑스 새 국민의회의 좌석배치에서 유래했다. 여기서 급진파는 의장의 왼쪽에, 중도온건파와 보수파는 의장의 오른쪽에 앉았다.[4] 하지만 이것이 곧바로 예술로 옮아가지는 않았다. '500인회실'[500인회는 프랑스 국민공회에서 원로원과 더불어 입법권을 가지고 있던 기관]에 걸려 있는 것보다 더 큰 버전인 장바티스트 르뇨Jean-Baptiste Regnau(1754~1829)의 〈자유 아니면 죽음Liberty or Death〉(1794~95)은 날개를 단 프랑스의 수호신을 보여준다. 여기서 열등한 왼쪽에는 해골 모습의 죽음이, 우위를 차지하는 오른쪽에는 자유의 알레고리인 여성 인물이 있다.

시각예술에 관한 한, 왼쪽─오른쪽 상징에서의 가장 중요한 발전(우리는 여기에 초점을 맞춘다)은 왼손이 지적인 것이든, 정치적인 것이든, 성적인 것이든 또는 심리적인 것이든 우리를 불안하게 만드는 가장 혁명적인 진실에 접근하는 손으로서 점점 개발된 것이다.

'영원히 오류를 범하도록'

소유는 소극적이고 게으르고 오만하게 만든다.
—고트홀트 에프라임 레싱, 『제2 답변』(1778)[1]

빙켈만의 글들과 특히 '진리는 심장의 감정으로부터 솟아난다'는 그의
신조는 낭만주의시대 미학에 큰 영향을 미쳤다. 하지만 이 위대한 골동
품 전문가가 인간 몸의 왼쪽을 진정한 감정의 주요 영역으로 보았던 반
면, 그의 후배들은 이런 식으로 국한하지 않고 몸 전체를 감정의 투사기
이자 수용기로 보는 경향이 있었다. 보는 사람은 보는 대상을 소유하는
동시에 그것에 의해 소유된다. 결과적으로 왼쪽의 신격화와 더불어 시
작되었을지 모르는 낭만주의 미학은 왼쪽—오른쪽 구분만이 아니라 거
의 모든 구분을 무시하게 되었다.

독일의 초기 낭만파 시인이자 평론가인 빌헬름 하인리히 바켄로더
Wilhelm Heinrich Wackenroder(1773~98)의 『예술을 사랑하는 한 수도
사의 고백Confessions from the Heart of an Art-Loving Friar』(1797)는 중
요한 기폭제였다.[2] 베를린에서 짧은 생애의 대부분을 보낸 바켄로더는

이 글에서 수도사인 체하고 있는데, 그에게 진정한 예술은 이성보다는 감정에 의해 창작되어야 했다.

> 예술은 인간 감정의 꽃이라 불린다. 지상의 많은 곳에서 그것은 끊임없이 변화하는 형태로 하늘을 향해 일어선다. 그 모든 것이 있는 세상을 손에 쥔 우주의 아버지Universal Father를 위해 이 씨앗으로부터 하나로 합쳐진 향기가 흘러나온다.[3]

바켄로더는 신이 어느 손으로 세상을 들고 있는지는 알려주지 않았다(전통적으로 그리스도는 왼손에 세상을 들고 있었다). 그럴 경우 너무 엄밀하고 분열을 너무 초래할 수 있기 때문이다. 이 수도사가 추구하는 바는 서로 떼어놓을 수 없는 통합이다. 마찬가지로 예술이 인간 감정의 '꽃'이라는 주장과 더불어 우리는 왼쪽과 오른쪽이 아무런 역할도 하지 못하는 자연 이미지들의 영역으로 들어가게 된다. 꽃이 위와 아래(꽃송이와 뿌리)를 갖는다고 말할 수 있을지 모르지만 왼쪽과 오른쪽을 갖지는 않는다.

바켄로더의 이상적인 예술가는 사제 같은 역할을 하며 신에게 마음을 내줌으로써 막힘없는 우주의 신비로운 흐름을 받아들일 수 있다. 예술작품의 관람자 또한 자신을 예술작품에 내주어 자신을 전적으로 그것과 동일시함으로써 이 초월적인 범신론에 참여하게 된다. 그래서 위대한 예술작품을 경험하는 것은 자연과 신과의, 그리고 그 예술가의 영혼과의 일종의 신비로운 합일이 된다.[4]

그 결과 발생하는 계시는 시간과 공간을 붕괴시킨다. '우리, 이 세기의 아들들은 높은 산봉우리에 서는, 그래서 많은 나라들과 많은 시대들

이 우리 주변 발밑에 펼쳐져 우리 눈을 뜨게 해주는 이점을 갖게 되었다. 따라서 우리는 이런 행운을 이용해서 분명한 시야를 가지고 온갖 시대와 사람들 사이를 돌아다니면서 그들 모두의 많은 감각들과 그 감각의 산물들에서 인간 본성the human element을 발견하도록 항상 노력하자.'[5] 성서에서 악마는 그리스도를 산 정상으로 데려가서 그에게 세상 전체를 제시한다. 우리의 예술을 사랑하는 수도사는 악마가 유혹하는 장면과 흡사하게 풍자적인 느낌 없이 우리에게 '인간 본성'을 제시한다.

이 파노라마적인 순례가 상대주의적인 것임에도 바켄로더가 특히 방문하고 싶어 하는 장소와 시간이 있으니, '나의 사랑하는 뒤러'가 예술문화를 관장하던 도시인 1500년경의 뉘른베르크다. '독일예술은 작은 도시의 벽들 속 친한 벗들 사이에서 소박하게 길러진 경건한 청년이다.'[6] 하지만 그 친밀함은 배타적이지 않다. 뉘른베르크는 마치 바켄로더가 나타나기를 기다렸던 것처럼 그를 맞이하기 위해 펼쳐져 있다. '나는 너의 예스러운 거리들을 돌아다니기를 얼마나 좋아했는지. 나는 어린아이 같은 애정을 가지고 우리의 초기 향토예술의 영구적인 자취가 새겨진 너의 고풍스런 집과 교회들을 바라보았다! 나는 탄탄하고 강렬하며 진정한 그런 언어를 가진 시대의 건축물들을 얼마나 깊이 사랑하는지.'[7]

바켄로더는 마찬가지로 뒤러의 위대한 동시대인인 라파엘로에 대해서도 경외심을 보인다. 이로 해서 그는 독일과 이탈리아 예술가들 사이의 경계를 넘어서는 형제 같은 유대감을 주장할 수 있게 된다. '로마와 독일은 하나의 세상에 있지 않은가? 하늘에 계신 아버지는 이 세상을 서에서 동으로 가로지르는 길을 만드신 것처럼 북에서 남으로 가로지르는 길도 만드시지 않았을까? …… 알프스는 극복할 수 없는 길까?'[8] 그

는 한 미술관에서 두 화가가 그린 그림들을 본다. '그 두 그림이 다른 화가들과 달리 지엽적인 장식 없이, 의심할 나위 없이 아주 분명하게 영혼이 충만한 인간을 아주 단순하고 솔직하게 보여주고 있다는 점이 나를 아주 기쁘게 했다.'

그날 바켄로더는 늦게 잠이 들어서 꿈을 꾼다. 그 꿈속에서 그는 그 미술관으로 다시 가서 그 그림들 앞에 선 두 화가를 본다. '그리고 보라! 다른 모든 것뿐만 아니라 라파엘로와 알브레히트 뒤러가 내 눈앞에 살아서 손을 잡고 나란히 걸린 그들의 그림을 다정하고 평온하게 말없이 바라보고 있었다. 나는 거룩한 라파엘로에게 말을 걸 용기가 없었다. 신비롭고 경건한 두려움이 내 입술을 다물게 했다. 하지만 나는 나의 알브레히트에게 인사하고서 내 사랑을 쏟아놓을 참이었다. 하지만 그 순간, 커다란 소음과 함께 모든 것이 내 눈앞에서 뒤죽박죽되었고 나는 문득 깨어났다.'[9]

경건함과 경외심에 대한 그 모든 언급들에도 불구하고 바켄로더의 미학적 이상은 장애물이나 존경심을 거의 용납하지 않는 전체주의적인 것이다. 제대로 느끼는 관람자에게 억제되어야 하는 것은 아무것도 없다. 예술은 '영혼의 충만함'을 표현해야 하고 관람자는 그 그림에서 구현되는 공간과 세계에서 살 수 있다. 또한 그 자신이 또 다른 관람자일 뿐인 그 그림의 창조자와 형제처럼 친밀해진다. 그리하여 그림제작에서 문장학적 개념은 위험에 직면하게 되고 이제 모든 것이 관람자의 감정이입을 이끌어내기 위해 조직된다.

여기서 시각세계는 산 정상에서 살피는 풍경이든, 거리에서 보이는 역사적인 도시든, 또는 미술관에 걸린 그림이든 쾌적해야 한다. 진짜 수도사는 '어린아이 같은 애정'을 가지고 '고풍스런 집과 교회들'을 바라

보지는 않았을 것이다. 바켄로더는 목록에서 교회를 집 다음에 둘 뿐만 아니라 그에 대해 관광객이나 골동품 전문가처럼 감탄하고 있기 때문이 다. 그는 그것들이 '고풍스럽'기에 좋아한다.

바켄로더의 예술을 사랑하는 수도사들은 18세기 예술비평 동향의 절정 을 보여준다. 이제 비평가는 자신이 예술작품 속으로 옮겨가 거기에 참 여하면서 그 안을 돌아다니며 백과사전적으로 다양한 감정과 사건을 경 험한다고 상상하게 된 것이다. 디드로가 한 수도원장과 동행하여 1765 년의 살롱전에 전시된 프랑스 화가 클로드 조제프 베르네Claude Joseph Vernet(1714~89)의 풍경화들을 순례하는 것이 이러한 비평 동향의 가장 유명한 예다.[10] 피그말리온의 신화 또한 아주 인기를 끌었는데, 이는 결 국 베누스로 하여금 사랑받는 예술작품에 생기를 불어넣게 만드는 예술 가/관람자의 강렬한 감정이라는 동일한 동향의 징후로 볼 수 있다.

드레스덴에 기반을 둔 풍경화가 카스파르 다비트 프리드리히Caspar David Friedrich(1774~1840)는 명목상 이런 유의 감정의 인도를 받는 화 가였다. 그가 그들 종교의 기초가 되는 개인의 감정과 범신론을 만들어 낸 신학자들을 알고 있었음을 고려하면 이는 그리 놀랄 일도 아니다. 그 들 가운데 한 사람으로 성직자이자 시인인 루트비히 테오불 코제가르 텐Ludwig Theobul Kosegarten(1758~1818)은 심지어 독일 북부 해변에 예배당을 세워서 그의 교구주민인 어부들을 위해 해변에서 예배를 올 렸다.[11]

프리드리히는 이렇게 말했다. '신은 모든 곳에 있다. 심지어 모래 한 알에도.'[12] 게다가 그는 그림에서 예술가의 영혼이 항상 드러나야 한다 고 믿었다. '화가의 임무는 공기, 물, 바위, 나무를 충실히 표현하는 것

이 아니라 자신의 영혼과 감정이 거기에 반영되도록 하는 것이다.' 실로 '냉랭한 사실에 대한 얄팍한 지식은 죄스러운 추론이다. 그것은 마음을 죽이기 때문이다. 사람의 마음과 정신이 죽으면 예술은 그 안에 살 수 없다.' 루터교도로 성장한 프리드리히는 진정한 그리스도교도 화가에게 '내적 자아의 목소리를 절대적으로 따르라'고 촉구했다. '왜냐하면 그것은 우리 안에 있는 신이고 우리를 그릇된 길로 이끌지 않기 때문이다.'[13]

하지만 프리드리히의 가장 독창적인 최고의 작품에서 풍경과 그 안의 인간이 우리로 하여금 몰입하게 하기보다 몰입을 가로막고, 그래서 우리가 길을 잘못 든 인간 존재라는 느낌을 주는 듯한 방식에 우리는 감탄하게 된다. 이를 위해 프리드리히는 다양한 수단을 이용해서 공간을 차단하고,[14] 그렇게 함으로써 전경에서부터 중경과 배경에 이르기까지 아주 매끄럽게 구축되는 관습적인 풍경을 거부한다. 분명 감정이 표현되고 있지만 그것은 좌절, 박탈, 상실의 감정이다. 바켄로더가 찾아간 15세기의 뉘른베르크는 역병으로 황폐해져서 성문이 닫혀 있었을 것이다. 프리드리히에게 과거와 현재는 실로 서로 다른 나라다. 그가 공간을 차단하기 위해 사용하는 아주 흥미진진한 방법은 어떤 면에서 심히 반동적이다. 왜냐하면 그것은 부분적으로 종교개혁 이전 교회의 전례와 왼쪽-오른쪽 상징에 영감을 받은 것으로 보이기 때문이다.

프리드리히의 최초의 중요한 풍경화인 〈산 위의 십자가The Cross in the Mountains〉(1808, 그림44)에서는 왼쪽-오른쪽 상징에 따른 극적인 배치에 의해 공간이 양분된다. 이 화가의 출신지인 포메라니아의 일부가 여전히 스웨덴 영토였다는 점에 근거할 때, 불확실하긴 하지만 처음에 이 제단화를 프로테스탄트 국가인 스웨덴의 구스타프 4세 왕을 위해

제작한 것으로 보인다. 하지만 구스타프가 1809년 나폴레옹의 프랑스 군대를 공격했다가 실패한 후 물러나게 되면서 프란츠 안톤 폰 툰홀스타인Franz Anton von Thun-Holstein 백작이 표면상으로는 보헤미아 북부의 테첸 성에 있는 개인 예배당의 제단화로 쓰려고 이 그림을 손에 넣었다(그래서 지금은 흔히 테첸 제단화로 알려져 있다). 프리드리히가 모르는 사이에 그의 제단화는 결국 그 원작이 드레스덴 미술관에 있었던 라파엘로의 〈식스투스의 성모Sistine Madonna〉의 판화를 틀에 끼운 것과 함께 툰홀스타인 백작의 부인이 쓰는 침실에 걸리게 되었다.

아치 모양의 이 제단화에서 바위투성이에다 전나무로 덮인 산꼭대기는 붉은색의 밤하늘을 등진 채 실루엣을 보이고 있다. 태양은 분명히 산 뒤로 지고 있고 태양 광선이 오늘날 탐조등의 빛줄기처럼 변화무쌍한 하늘 위로 분출되고 있다. 그리스도의 청동조각상이 있는 아주 작은 나무 십자가가 산꼭대기에 서 있다. 하지만 그것은 우리를 외면하고 있어서 우리는 왼쪽 약간 뒤로부터 그리스도의 몸을 보게 된다. 태양 광선들 가운데 하나가 그리스도의 몸을 비추면서 잉걸불처럼 부드럽게 빛나게 한다. 우리는 그 산의 어두운 기슭 근처에서 올려다보는 시점이다. 하지만 프리드리히가 이 그림을 위해 디자인한 금박이 입혀지고 다양한 그리스도교 상징들로 장식된 화려한 틀에 의해 우리는 더 한층 그 산으로부터 단절되는 것 같다.

그 지역의 풍경에서는 길가의 십자가들을 흔히 볼 수 있었다. 하지만 프리드리히가 그린 십자가의 위치는 특이하다고 해도 전혀 과장이 아니다. 그것은 루카스 크라나흐의 판화 〈율법과 복음서The Law and the Gospels〉(1529경)에 나오는 십자가를 떠올리게 한다. 하지만 크라나흐의 그리스도는 관람자를 보고 있고 그의 피가 신중하면서도 너그럽게 우

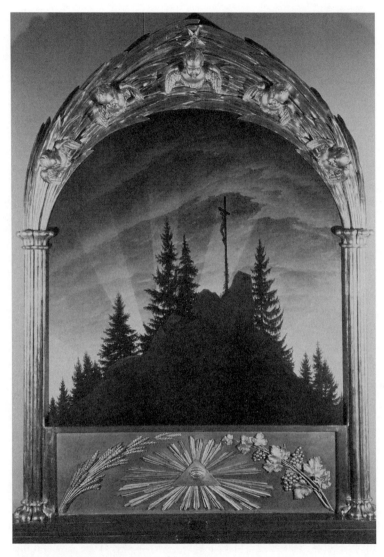

그림44. 카스파르 다비트 프리드리히, 〈산 위의 십자가〉.

리를 향해 뿜어져 나오는 반면, 프리드리히의 아주 작은 그리스도는 인간에게 등을 돌리고 있는 것 같다. 그래서 우리는 나쁜 도둑과 같은 위치와 운명을 부여받은 것 같다.

실루엣으로 보이는 산은 여러 면에서 종교개혁 이전의 교회에서 성가대칸막이choir-screen 또는 강단칸막이rood-screen가 하던 기능을 수행하고 있다. 돌로 만들어 장식하고 그 위에 큰 십자가상을 얹은 이 칸막이('rood'는 십자가를 의미한다)는 12세기에 처음 도입되었다. 그것은 성가대석으로 가는 입구에서 회중석을 양분하여 평신도들과 성직자 및 중앙제단을 분리하는 장벽을 이루었다. 두 번째 중앙제단, 즉 성십자가의 제단이 그 칸막이 앞에 설치되었다. 그리고 이 제단에 서서 미사를 집전하는 신부는 평신도들로부터 등을 돌렸다.[15]

강단칸막이와 성직자가 등을 돌리는 전례 규정은 종교개혁이 시작된 즉시 폐기되었고, 강단칸막이는 그 뒤 반종교개혁 동안 대부분 가톨릭 교회에서도 사라졌다. 프리드리히의 그림에서, 실로 '성십자가의 제단'인 그리스도의 십자가가 산으로 만들어진 '자연적인' 강단칸막이 위에 서 있다. 게다가 그것은 종교개혁 이전에 미사를 집전하던 신부처럼 우리를 외면하고 있는 것 같다.[16]

이 제단화가 처음 공식적으로 전시되었을 때 세상이 떠들썩했다. 프리드리히의 화가 친구들 중 한 명의 아내인 마리아 폰 퀴겔겐Maria von Kügelgen은 이렇게 전한다. '그 방에 온 모든 사람들이 마치 신전에 들어서는 듯한 감동을 받았다. 심지어 베쇼렌Beschoren 같은 떠버리조차 진지하면서 조용한 어조로 마치 교회 안에 들어와 있는 듯하다고 말했다.'[17] 신고전주의 비평가인 빌헬름 바실리우스 폰 람도어Friedrich Wilhelm Basilius von Ramdohr는 곧바로 이 제단화가 아카데믹한 규범늘과

종교적인 관습을 위협하고 있음을 깨닫고서 1809년『차이퉁퓌어디엘레간테벨트Zeitung für die elegante Welt』('우아한 세계를 위한 잡지'라는 뜻)라는 잡지 17호부터 21호까지 총 4회에 걸쳐 비평문을 발표했다.

람도어는 이 제단화의 형식과 내용에 대해 똑같이 질겁했다. 그는 전경과 배경 사이의 이행이 부드럽지 못하고 대기원근법이 부재하는 데 대해 혹평했다. 그는 자신이 알레고리적이고 서사적인 전통 관습들을 피하는 모호한 신비주의라고 부른 것을 조롱하며, 풍경화가 장르를 명백히 무시하고서 "교회로 살금살금 들어가 제단 위로 기어올라갔다"고 일축했다.[18]

프리드리히는 이에 대한 대답을 내놓았다. 그는 당시 드레스덴에서 빙켈만의 저작들의 바이마르판을 작업하고 있던 요한 슐체Johann Schulze 교수에게 편지를 쓰는 형식으로 답했다. 이 편지를 요약한 것이 1809년 4월『주르날다스룩수스운트데어모덴스Journal das Luxus und der Modens』('화려와 유행의 잡지'라는 뜻)에 발표되었다. 프리드리히는 자신의 그림에 대해 이야기하면서 이 그림에서 묘사된 획기적인 방향전환에 대해 설명했다.

> 사실 이 그림은 알레고리적인 의미를 갖는다. 그 의미가 그(람도어)에게는 즉시 명확하게 다가오지는 않겠지만! 십자가에 못 박힌 예수 그리스도가 지는 해(해 자체가 모든 것을 보고 모든 생명을 주는 하느님 아버지의 이미지다)를 향한 채 우리를 외면하고 있는 것은 심히 의도적이다. 고대 세계는 예수의 가르침과 더불어 소멸되었다. 성부가 여전히 눈에 보이게 지상 위를 걸어 다녔던 때, 카인에게 말했던 때…… 천둥과 번개가 치는 가운데 율법판을 전했던 때, 아브라함에게 말했던 때…… 태양은 졌고 이 세상은 더 이상 사

그라지는 빛을 붙들어둘 수 없을 것이다.[19]

신이 '눈에 보이게 지상 위를 걸어 다'니기도 했던 '고대 세계'는 베켄로더의 예술을 사랑하는 수도사가 살고 있는, 마법으로 보호되어 힘들이지 않고 상호작용하는 세계와 비슷하다. 프리드리히는 이를 훨씬 더 넘어선다. 비록 그는 이 그림의 '희망에 찬' 측면을 주장했지만 말이다. '십자가는 예수 그리스도에 대한 우리의 믿음처럼 바위 위에 흔들리지 않고 확고하게 서 있다. 우리가 십자가에 못 박힌 그분에게 의지하는 것처럼 대대로 늘 푸른 전나무가 십자가 가까이에 서 있다.' 하지만 이는 아주 작은 연민의 정인 것 같다. 프리드리히의 그리스도는 우리를 외면한 채 우리를 외곽의 어둠에 내주고 있는 것 같기 때문이다.[20]

프리드리히가 실제로 무엇을 하려 했는지 제대로 알려면 작가 고트홀트 에프라임 레싱이 1778년에 발표한 짧은 신학 논문을 살펴봐야 한다. 1770년대에 레싱은 프로테스탄트 신학자인 헤르만 사무엘 라이마루스 Hermann Samuel Reimarus(1694~1768)의 『이신론자들을 위한 옹호 또는 변명Apologie oder Schutzschrift für die vernunftigen Verehrer Gottes』의 발췌본을 출판했다. 이 원고는 1768년 라이마루스가 죽으면서 레싱에게 남긴 것이었다.

라이마루스의 논문은 가장 면밀하게 성서의 역사적 진실성에 대해 공격한 것들 가운데 하나였다. 라이마루스는 사도들이 자신들의 세속적인 권력을 강화하기 위해 그리스도의 부활과 신성神性에 관한 이야기를 지어냈다고 비난했다. 레싱 자신이 '성서숭배'라고 말한, 성서가 갖는 독점적인 권위에 대한 이러한 거부는 루터교의 중심원리를 무성하는 것이

었다. 익명으로 출판된 라이마루스의 논문은 '18세기 독일 프로테스탄트주의에서 가장 큰 논란'을 불러일으켰으며 레싱이 비평가들에게 한 답변들은 이후의 독일신학에 중요한 영향을 미쳤다.[21]

레싱은 이 논문을 맹렬하게 공격한 한 고위성직자에게 답하기 위해 『제2 답변Eine Duplik』(1778)을 썼다. 그는 '관대하게도' 그리스도의 부활에 대한 복음서 저자들의 설명이 모순으로 가득하지만 성서를 다른 역사적 문서와 마찬가지로 대한다면 이렇게 일관성 없는 것이 더 이상 문제되지는 않으리라고 주장했다. 그런 모순들은 서로 다른 사람들이 동일한 사건을 묘사할 때 불가피한 것이다. 레싱에게 계시는 점진적이고 부분적이며, 드러난 진실의 합리적인 내용은 시간에 걸쳐 점차 분명해져서 마침내 원래의 계시를 대체한다.[22] 레싱은 그의 주장을 다음과 같은 말로 매듭짓는데, 이는 그의 말 중 가장 유명해지게 된다.

누군가 소유하거나 소유하고 있다고 믿는 진리는 진리가 아니다. 진리에 이르기 위해 기울이는 정직한 노력이 인간 존재의 가치를 이룬다. 왜냐하면 그의 힘이 커지는 것은 진리의 소유를 통해서가 아니라 그것의 추구를 통해서이기 때문이다. 일찍이 점점 증가해온 인간의 완전성은 오로지 여기에 있다. 소유는 소극적이고 게으르고 오만하게 만든다.

만약 신이 오른손에 완전한 진리를, 왼손에 진리를 향한 적극적인 추구를 들고서 내게 "고르라!"고 말씀하셨다면, 비록 내가 끊임없이 그리고 영원히 오류를 범하게 되리라는 단서에도 불구하고 나는 황송하게 그의 왼손으로 달려들며 이렇게 말할 것이다. "하느님 아버지, 주십시오! 순수한 진리는 당신만을 위한 것이기 때문입니다!"[23]

레싱이 신이 왼손으로 긍정적이고 활력이 넘치는 어떤 것을 준다는 생각을 할 수 있었던 것은 성심에 대한 숭배와 그리스도가 왼손으로 불타는 심장을 내밀고 있는 이미지들의 영향을 받았기 때문임에 틀림없다. 하지만 동시에 레싱은 우리가 언젠가 신의 '심장 쪽'에 접근할 수 있다는, 말하자면 우리가 그것을 갖게 되리라는 생각에 대해서는 반발하고 있는 것 같다. 레싱에게 신이 왼손으로 주는 것은 더 나아간 행동을 위한 자극이다. '심장을 보여주어' 심장박동이 빨라지게 만드는 진리 탐구를 시작하도록 하는 것이다. 물론 많은 사람들은 '영원히 오류를 범하는 삶'에서 지옥을 떠올릴 것이다. 그래서 여기서 신이 왼손으로 주는 것이 신의 왼손으로 만들어진 지옥살이에 대한 전통적인 제스처와 완전히 구별되지는 않는다. 누군가는 레싱의 신의 왼손은 우리에게 상심을 안겨다준다고 말할지도 모른다.

레싱의 진리에 대한 태도는 또한 우리가 섀프츠베리 경의 논문에서 보았던 헤라클레스의 선택과 관련된 혼란에 대한 극단적인 답으로 볼 수도 있다. 게다가 레싱은 확실히 섀프츠베리 경의 논문을 읽었다. 섀프츠베리는 오른쪽 길이 '구름 위로 솟은 미덕의 요새 또는 성'으로 이끈다는 생각을 거부함으로써 이 길을 인간화하고자 했다. 하지만 레싱에게 임시방편적인 절충은 있을 수 없다. '완전한 진리'가 존재할 수 있는 유일한 장소는 인간이 미치지 못하는 구름 위다. 이는 인간을 훨씬 아래쪽, 즉 현세에서 움직이도록 남겨둔다. 레싱의 '선택'은 적어도 상쾌하도록 명쾌하다.

〈산 위의 십자가〉는 그리스도의 오른손과 연관되는 순수한 진리의 빛이 산 뒤로 사라지는 박탈의 순간을 보여주는 것으로 볼 수 있다. 우리는 어둑어둑하고 가늠할 수 없는 왼쪽에 남겨져 있으며 완수할 수 없

는 '진리에 대한 적극적인 추구'를 시작해야 한다. 그 추구 속에서 우리는 '끊임없이 그리고 영원히 오류를 범할' 것이다. 신은 더 이상 그가 한때 그랬던 것처럼 지상 위를 걷거나 그의 빛으로 지상을 축복하지 않는다. 그래서 범신론이 주는 위안이 들어설 어떠한 여지도 없다. 세밀화가 멋지게 보여주는 식물의 세부 같은 것이 이 제단화의 전경에 있는 산의 아래쪽에서는 보이지 않는다. 이 제단화는 현시대에서는 범신론이 불가능함을 보여준다.

이런 유의 왼쪽—오른쪽의 이원성은 프리드리히의 예술에서 중요했다. 그의 불안한 정신은 '즈가리야적인' 자화상 스케치들 가운데 여러 작품에서 분명하게 나타난다. 이들 스케치에서는 왼쪽 또는 오른쪽 눈이 가려져 있거나 그늘져 있다. 마치 크기에 따라서 다양한 유형의 단안 시야[위치를 바꾸지 않고 한쪽 눈만으로 보는 바깥세계의 범위]를 시험해보는 것처럼. 이들 가운데 하나에는 빛이 환히 비치는 오른쪽 눈이 종잇조각 한가운데에 놓여 있는데, 이는 '양분된 정신분열증적 성격'을 갖는다고 할 수 있다.[24] 프리드리히는 예술가들이 무엇을 위해 노력해야 하는지를 알았다. '정신의 눈으로 그림을 먼저 볼 수 있도록 육체의 눈을 감아라. 그런 다음 그것이 다른 것들에 영향을 미칠 수 있도록 어둠 속에서 본 것을 빛 속으로 가져와 외부로부터 내부를 비춰라.'[25] 하지만 프리드리히의 그림이 보여주는 진실은 불완전하며 다소 냉정하다.

프리드리히는 종종 대비를 이루거나 상호보완적인 한 쌍으로 그림을 제작했다. 그것은 관람자의 눈에 휴식을 주기보다는 관람자로 하여금 끊임없이 앞뒤로 건너뛰게 했다. 그 가운데 가장 훌륭한 작품 하나가 세피아 물감으로 스케치한 〈화가의 작업실 왼쪽 창의 전망View from the Artist's Studio, Left Window〉(1805)과 〈화가의 작업실 오른쪽 창의 전망

View from the Artist's Studio, Right Window〉(1806)이다. 이들 창은 살짝 다른 위치에서 보여진다. 오른쪽 창 옆에는 거울이 있고 거울의 오른쪽 아래에 우리에게 등을 돌린 화가의 머리꼭대기, 한쪽 눈, 그리고 나머지 눈의 반쪽이 비쳐 있다. 벽에 걸린 가위는 이것이 단편적이고 편집된 시야의 세상임을 암시한다.

〈겨울 풍경Winter landscape〉(1811)이라는 제목이 붙은 상호보완적인 작은 그림 한 쌍이 프리드리히의 훌륭한 제단화(〈산 위의 십자가〉)의 종결부를 제공해준다.[26] 하나는 목발 또는 지팡이를 짚고서 죽은 나무들과 나무 그루터기로 가득 찬 눈 덮인 황무지에 선 남자의 구부정한 모습을 보여준다. 두 번째 그림은 첫 번째 그림이 보여주는 비관주의에 힘을 싣기보다는 전후맥락을 설명해준다. 두 번째 그림에서 남자는 전나무숲에 따뜻하게 안긴 그리스도가 못 박힌 십자가상을 향해 눈 덮인 황량한 풍경을 가로질러 가다가 목발을 떨어뜨린다.

여기서 우리는 그리스도의 왼쪽 모습을 보게 되는데, 이는 크라나흐의 목판화와 비슷한 위치다. 하지만 여기서는 기적이 일어나서 불구자가 일어나 걷게 되리라는 느낌을 거의 받을 수가 없다. 버려진 목발은 그가 분명 십자가를 향해가는 마지막 몇 발자국을 기어갔음을 말해준다. 그리고 그는 이제 기도를 올리기 위해 눈 덮인 바위에 등을 기대고 있다. 십자가상을 둘러싼 전나무들이 자연적인 빽빽한 '강단칸막이'를 만들어낸다. 이 불구자는 자기 뒤에 있는 것, 즉 무대의 배경막처럼 거대한 고딕양식 대성당의 실루엣이 솟아 있는 벽을 보지 못했을 것이다.[27] 인간은 이 '강단칸막이' 형식의 장벽을 죽어도 뛰어넘지 못할 것이다. 이 인물을 볼 때 프리드리히는 또한 〈산 위의 십자가〉와 더불어 풍경화가 '교회로 살금살금 늘어가 제단 위로 기어 올라갔다'는 람도어의

불평을 확실히 기억하고 있었다. 프리드리히는 그리스도교도의 조건인 '진리를 향한 적극적인 추구'에서 살금살금 움직이는 것과 기는 것이 중요함을 암시하고 있다.

프리드리히의 대단히 적극적인 공간적 상징주의는 왼쪽—오른쪽 구분을 복원시켜 재구성한다. 프리드리히가 길가의 십자가와 관련해서 서게 되는 방향에 대해 진지하게 중요하게 생각했다는 점은 중경中景에 있는 산 위의 십자가가 보이는 아주 다른 분위기의 〈리젠게베르게의 아침 Morning in the Riesengebirge〉(1810~11)에 의해 증명된다. 이 그림에서 우리는 가장 '영광스러운' 위치인 그리스도의 오른쪽 앞에서 그를 본다 이 십자가에는 접근하기가 더 쉽다는 점이 좀더 완만한 지형(거의 우리 눈높이에 있다)보다는 젊은 남녀 한 쌍이 그 위로 올라가고 있다는 사실에 의해 암시된다. 속이 비치는 흰색 모슬린 옷을 입은 여자는 오른손에 십자가를 들고 있고 왼손으로 남자가 산에 오르는 것을 도와주고 있다.

여기서 아주 감상적이게도(이러한 감상성이 이 그림을 아주 상업적으로 만들었음에 틀림없다) 신과 자연이 여자를 구원하는 것으로 보이며 그녀는 차례로 남자를 구원한다. 영국의 미술사가 휴 아너Hugh Honour(1927~)는 이렇게 썼다. '이 평화롭고 바람 한 점 없는 풍경에서는 〈산 위의 십자가〉의 요동치는 정신이 평정되었다. …… 빛의 순수성과 지평선의 무한함이 신에 가까워 보이는 장엄한 대기의 전망…… 하지만 (그것은) 영혼을 움직이고 괴롭히는 이전 그림의 이상한 힘을 결여하고 있다.'[28]

의심할 바 없이 최고의 박물학자인 괴테는 프리드리히가 보여주는 좀더 극단적인 '신비주의적' 예술의 조짐들에 거의 공감하지 않았다. 결정적인 균열은 1816년 프리드리히가 다양한 유형의 구름에 관한 '구름 도

감'을 제작해달라는 의뢰를 거절하면서 일어났다.[29] 괴테는 그의 가장 무례한 시 중 하나인 「베네치아의 풍자시Venetian Epigrams」(1790)에서 이미 왼쪽과 오른쪽이라는 불가해한 종교적 개념에 대한 계몽주의의 조바심을 드러냈다.

"염소들아 가서 내 왼쪽에 서라!" 최후의 날에 심판관이 그렇게 명령하리라.
"그리고 작은 양아, 너는 나의 오른쪽으로 오너라, 네가 원한다면."
아주 좋구나! 하지만 그의 추가발표를 바라자꾸나.
"이제 너희 양식 있는 이들이여, 나를 보고 똑바로 서라!"[30]

괴테는 『마태오의 복음서』 25장에 나오는 최후의 만찬에서 일어난 일에 대한 그리스도의 설명을 경멸한다. 세상 경험이 많은 침착한 인물이었음에도 괴테는 사실상 유명한 『구약성서』 「신명기」 5장 32절(비슷한 감정이 「신명기」 17장 11절과 「이사야」 30장 21절에서도 나타난다)을 해체하고 있다.[31] 모세는 막 이스라엘 백성들에게 십계를 보여주었고 거기에 복종한 사람들은 구함을 받을 것이다. '그러니 너희는 너희 하느님 야훼께서 내리신 분부를 모두들 성심껏 지켜야 한다. 오른쪽으로도 왼쪽으로도 치우치면 안 된다.' 그리스도교 교부인 오리게네스에게 이 구절은 실로 신과의 직접적인 대면을 위한 신조가 되었다. '하지만 내가 그분 앞에 똑바로 서서 아무것에도 굽히지 않을 때, 오른쪽으로도 왼쪽으로도 비켜나지 않고 그의 모든 정당화에도 탓하지 않고 정의로운 태양 앞에서 똑바르게 걸을 때, 그때 그 자신이 똑바른 그분은 나를 지켜보실 것이며 그래서 나는 비뚤어진 길로 발을 들여놓지 않을 것이며 그분은 어떠한 이유로도 나를 의심의 눈으로 보시지 않을 것이다.'[32] 이처럼 괴테는

『신약성서』에 반대하면서『구약성서』로 관심을 돌리고 있다.

〈산 위의 십자가〉 두 번째 버전(1811~12)에서 프리드리히는 관람자들이 그리스도가 못 박힌 십자가의 머리 부분을 확실하게 마주하게 했다. 하지만 여기서도 인간은 거기에 이를 수 없는 것처럼 보인다. 십자가는 늪 같은 웅덩이 저편의 거칠고 붉은 바위들 사이에 끼여 있으며 그 맨 아랫부분에는 가시나무숲에 의해 단이 만들어져 있다. 그리스도의 머리는 우리를 마주보지는 않지만 왼쪽으로 기울어져 있고 그쪽에 또 다른 커다란 가시나무 덤불이 길을 막고 있다. 그리스도의 머리가 그 덤불을 마주하고(덤불은 그의 가시관을 떠올리게 한다) 있는 것처럼 보이는 점이 거기에 훨씬 더 주의를 기울이게 한다.

이 그림은 거의 레싱이 그리스도의 진리에 대한 의심을 표현하기 위해 사용한 생생한 비유를 보여주는 삽화라고 말할 수 있다. '이것, 이것은 내가 건널 수 없는 폭이 넓디넓고 추악한 도랑이다. 내가 얼마나 자주, 얼마나 진정으로 그것을 건너뛰고자 했는지는 상관없다. 만약 어떤 이가 나를 도와줄 수 있다면 나는 그에게 도와달라고 애걸복걸할 것이다.'[33] 프리드리히는 가로막히고 비뚤어진 길을 눈으로 보여주는 시인이다.

하지만 19세기 미술 일반의 미래, 그리고 특히 풍경화의 미래는 분열을 초래하고 굴욕적으로 금지되는 공간을 보여주는 프리드리히의 것이 아니었다. 그는 말년에 이렇게 썼다. '예술은 기쁨을 퍼뜨려야 한다. 그것이 유행이 원하는 바다. 몇 년 전에는 겨울의 혹독함을 보여주는 그림이 즐거움을 줄 수 있었지만 이제 더 이상은 아니다. …… 안개와 겨울은 이제 인기가 떨어졌다. 사람들은 아마도 죽음을 예언하는 가혹한 가

을이 조만간 같은 운명의 위협을 받는 일이 일어나지는 않으리라고 장담할 것이다…….'[34]

1873년 이런 관점을 가진 관람자의 범신론적인 동일시는 독일 미학자 로베르트 피셔Robert Vischer로부터 '공감'(감정이입Einfühlung)이라는 새로운 이름을 얻게 되었다.[35] 피셔는 우리가 '우리 자신의 형상을 대상의 형상에 귀속시키는' 놀라운 능력과 우리 자신이 우리가 보는 대상의 부분이 되려고 하는 '범신론적인 욕구'를 가지고 있다고 말했다. 특정 대상을 보면서 '나는 나 자신을 그것의 윤곽으로, 마치 옷으로 그러는 것처럼 둘러싼다.'[36] 프랑스 이론가인 빅토르 바슈Victor Basch는 1896년 이렇게 썼다. '미적 감정은 무엇보다도 유대의 감정이다.'[37] 빌헬름 바켄로더는 여기에 진심으로 찬성했을 것이다.

피카소와 수상술

> "정말 이상한 시대로군!"
> 뒤르탈은 문 쪽으로 데 에르미에를 향해 걸어가며 계속해서 말했다.
> "실증주의가 절정에 이른 바로 그 순간에 신비주의가 깨어나고
> 비술秘術에 대한 열광이 시작되다니."
> ―조리스 카를 위스망스, 『저 아래에: 자아로의 여행』(1891)[1]

1913년 초봄 피카소는 파리 라스파유 가에 있는 작업실 한구석에 정교한 아상블라주(그림45)를 제작했다.[2] 그것은 아마도 작업실 구석을 가로질러 무릎 높이에 놓인 커다란 직사각형의 들것에 고정시키고 흰색으로 애벌칠한 캔버스 두 장으로 이루어져 있었다. 피카소는 아마도 밑에는 의자로 받치고 꼭대기에는 천장에 매단 밧줄을 묶어서 이를 고정시켰을 것이다. 캔버스에는 연필 또는 목탄으로 서서 기타를 연주하고 있는 실물 크기의 인물이 입체파 식으로 대충 그려져 있다. 이 기타연주자를 이루는 선은 대부분 자를 대고 그렸고 그의 머리 뒤와 주변에는 상당한 음영만이 드리워져 있다.

여기까지 이 아상블라주는 남녀 기타연주자와 만돌린연주자들이 크게 다가오는, 피카소가 그 무렵에 제작한 다른 입체파 작품들과 별로 다를 바가 없다. 하지만 이것을 아주 특별하게 만드는 것은 신문지를 겹

겹이 붙어 만든 기타연주자의 팔과 손이다. 양팔의 꼭대기는 당시 피카소의 애인이던 에바 구엘Eva Gouel한테서 얻은 재봉사들이 쓰는 핀으로 캔버스에 고정되어 있다.[3] 그 팔들은 캔버스에서 튀어나와 천장에 고정시킨 줄 덕분에 매달린 실제 기타를 '들고' 있을 수 있었다. 기타 아래에는 실제 탁자가 있는데, 그 위에는 정물화를 위한 실물 소도구인 병, 담배 파이프, 컵, 신문이 놓여 있다.

피카소가 일찍이 제작한 것 가운데 가장 크고 가장 야심찬 이 아상블라주는 지금은 남아 있지 않다. 이것이 정확히 어떻게 왜 제작되었는지에 대해서는 불분명하다.[4] 피카소는 이 아상블라주를 해체했을 것이다. 이것이 공간을 너무 많이 차지했기 때문이거나 또는 이것으로 격론을 불러일으키거나 '실험을 하려는' 목적을 완수했기 때문일 것이다. 그게 아니라면 다음해에 일어난 전쟁이 이 아상블라주의 운명을 확정지었을 수도 있다.

우리는 피카소가 이 설치물의 사진을 찍어두었기 때문에 이에 대해 알 수 있을 뿐이다. 피카소는 사진 네 장을 인화했는데, 그 각각은 아주 다르다. 가장 완전한 사진은 작업실의 상당부분뿐 아니라 아상블라주 전체를 보여준다. (관람자의) 왼쪽에는 들것에 실어 임시로 바닥에 받쳐놓은 캔버스들이 있고 벽에는 뮌헨에서 열린 피카소의 전시회 포스터, 파피에콜레 한 점, 그리고 병을 그린 스케치가 붙어 있다. 이들이 사진 속에 포함되어 있는 것은 피카소가 이 모두를, 우리가 지금은 설치미술, 그리고 '예술'과 '현실'의 경계가 불분명함을 보여주는 작품이라고 말하는 것으로 여겼음을 보여준다.

두 번째 사진은 캔버스 부분에 초점이 맞춰져 잘려 있다. 그런 다음 피카소는 그 위에 잉크로 직선과 곡선으로 이루어진 삐죽삐죽한 망網을

그림45. 파블로 피카소, 〈기타 치는 남자〉.

그려 넣었다. 나머지 두 개의 사진에서는 인화과정에서 사진의 다양한
부분들을 종잇조각으로 가리는 조작을 해서 그곳이 추상적인 흰색 빈
공간으로 보이게 했다.

　21세기의 많은 아방가르드 조각과 설치작품을 예언하는 것으로 보

이는 이 미장센들은 피카소의 첫 혼합매체 작품인 〈등의자가 있는 정물 Still-Life with Chair caning〉(1912)이 제작된 지 일 년밖에 되지 않았다는 점을 고려하면 더욱 놀랍다. 그러니까 우리는 미술사 전체에서 가장 혁신적인 한 순간을 대하고 있는 셈이다.

하지만 가장 급진적이면서 지금까지는 간과되어온 한 가지 특징은 기타연주자가 왼손잡이처럼 기타를 들고 있다는 점이다. 이는 아주 인상적이다. 왜냐하면 몇 가지 의미 있는 예외들(여기에 대해서는 다시 다루게 될 것이다)이 있지만, 피카소가 그린 많은 기타연주자 그림들이 오른손잡이들을 보여주고 있기 때문이다. 따라서 이는 실수라고 할 수 없다. 피카소는 기타를 추상적으로 묘사하는 대신 실제 기타를 배치하면서 특정 방향에 대해 인식하지 않을 수 없었다.[5]

이러한 특징을 훨씬 더 흥미롭게 만드는 것은 이 기타연주자가 어떤 면에서 피카소의 자화상이라는 점이다. 기타의 돌출부가 전시회 포스터에 굵은 글자로 인쇄되어 있는 '(피ㅋ)ㅏ 소(PIC)ASSO'를 가리키고 있고, 뿐만 아니라 피카소가 벗겨내진 캔버스 앞에 앉아 있는 자화상 사진에서는 그의 손이 '보이지 않는 기타를 들고 있는 것 같다'는 이야기가 많았기 때문이다.[6] 말할 필요도 없이 이때 피카소의 손 위치는 왼손잡이 기타연주자의 그것이다. 피카소는 원래 오른손잡이기 때문에 이는 이상하다.

피카소는 기타연주자가 왼손잡이라는 점을 이 아상블라주가 보여주는 급진성의 중요한 요소로 보았다고 나는 믿는다. 왜냐하면 피카소가 이전 10년 동안 그린 가장 야심찬 세 점의 그림들, 즉 〈인생La vie〉(1903), 〈곡예사들Les Saltimbanques〉(1905), 〈아비뇽의 아가씨들Les Desmoiselles

d'Avignon〉(1907)에서 왼손이 중요하게 다가오면서 전조를 보여주고 있기 때문이다. 피카소는 분명 권위 있는 왼손이, 사람들을 당황케 하는 완전히 새로운 차원의 힘과 깊이를 자신의 대작들에 불어 넣어준다고 생각했다.

피카소의 왼손에 대한 관심을 충분히 이해하려면 그가 유대인 시인, 화가, 비평가이면서 마약중독자이자 비술가인 막스 자코브Max Jacob (1876~1944)를 만나게 되었던 20세기 초로 돌아가야 한다.[7] 피카소는 1901년 스무 살 나이에 파리의 볼라르 미술관에서 전시회를 가졌을 때 자코브가 찬사의 평을 남긴 후 그를 처음 알게 되었다. 두 사람은 곧 절친한 친구 사이가 되었고, 자코브가 동성애자인데다 (마약에 취해) 멍해 보이는 상태임이 분명했음에도 1902년 몇 달 동안 방을 함께, 그것도 한 침대를 썼다. 두 사람은 지독하게 가난했기 때문에 침대를 교대로, 그러니까 피카소는 낮에(그는 밤에 작업하는 것을 좋아했다), 자코브는 밤에 침대를 썼다.

처음에 피카소는 프랑스어를, 자코브는 에스파냐어를 할 줄 몰랐기 때문에 두 사람은 몸짓언어로 의사소통을 했다. 1905~12년에 피카소의 애인이던 페르낭드 올리비에Fernande Olivier가 증언한 것처럼 자코브는 뛰어난 흉내쟁이였다. '그는 즉석에서 상황을 연출하곤 했다. 거기서 그는 항상 주인공 역을 맡았다. 그가 맨발로 춤추는 소녀를 흉내내는 것을 나는 적어도 백 번은 보았다. …… 그가 우아하게 종종걸음 치면서 발끝으로 서려고 하는 모습은 항상 우리의 웃음보를 터뜨리게 하는 완전한 우스꽝이였다.'[8] 피카소가 자코브를 알게 되면서 그의 그림들 속에 나오는 손의 자세는 훨씬 더 중요해지고 양식화되었다. 그림의 주인공들이 어떤 상징주의자의 무성영화에 나오는 배우인 것처럼. 그 손가

락들은 점점 더 가늘어지고 이중관절을 갖게 되면서 그 자체의 의미심장한 삶을 갖게 된다.

이미 심히 미신적이었던 피카소는 자코브한테서 당시 크게 유행하던 비술秘術에 대해 완벽하게 기초교육을 받았다. 19세기 후반에 유럽, 러시아, 미국에서 특히 지식인들 사이에 비술이 다시 유행했으며, 이는 당시 전반적으로 퇴폐적인 동향의 중요한 기폭제였다. 이것이 당시의 과학적 이성주의에 대한 반작용으로 여겨지는 경향이 있지만, 경쟁하던 많은 비술 종파들은 자신들의 교의敎義가 과학에 근거를 두고 있다고 열렬히 광고했다.

그들은 실제로 새로운 과학적 발견들과 발명들을 영적 세계가 존재함을 뒷받침해주는 증거로 끌어 댔다. 세상을 떠들썩하게 만든 위스망스의 베스트셀러 『저 아래에: 자아로의 여행Là-Bas: voyager en soi-même』(1891)에 나오는 점성술사는 비술이 과학에 근거를 두고 있다는 점을 의심하지 않는다. '세균들이 버글대는 공간에 영혼과 유령들 또한 가득하다는 게 놀라운 일이겠는가? 물과 식초는 아메바로 가득 차 있다. 현미경이 우리에게 그것들을 보여준다. 그러니 인간의 눈과 과학도구로는 볼 수 없는 공기 또한 다른 요소들과 마찬가지로 대략의 형체를 가진 존재들, 다시 말해 대략 발달한 생명의 배아들로 들끓으면 안 될 이유가 무엇인가?'[9] 자력, 전기, 사진이 모두 영적 세계를 뒷받침하는 데 끌어들여졌다. 자코브는 '비술과학의 과학적 기원'에 관한 학회에 참석하기도 했다.[10]

자코브가 특히 잘 보는 것은 별점(점성술)과 손금(수상술)이었다. 그는 꼭 필요한 돈을 벌기 위해 시간급으로 이 일을 했다(그는 사람들을 처음 만나면 어김없이 생일을 물어보았다). 1915년 자코브는 그의 대부가 되

어준 피카소와 함께 가톨릭교로 개종했음에도, 비술에 관한 그의 관심은 조금도 수그러들지 않았다. 1949년에는 그가 클로드 발랭스Claude Valence와 공동으로 쓴 『점성술의 거울Miroir d'Astrologie』이 사후 출간되었다. 여기서 피카소는 다른 유명인사들과 함께 '선과 악, 오른쪽에 있는 것과 왼쪽에 있는 것에 대한 아주 강한 감식력'을 가진 전갈자리 목록에 올라 있다.[11]

자코브는 말하자면 '헤라클레스의 선택'을 다르게 표현하고 있는 것인데, 이는 열반으로 가는 길에 관한 불교사상에 영감을 받은 블라바츠키 부인의 오른쪽 길과 왼쪽 길에 대한 신지학적 개념에 의지하고 있다. 블라바츠키 부인은 '왼쪽 길'이 모든 악과 흑마술의 원천이며 '오른쪽 길'이 모든 선의 원천이라고 믿었다.[12] 하지만 제1차 세계대전이 일어나기 전인 당시에는 이런 식의 전통적인 왼쪽–오른쪽 구분이 왼손이 선의 편이고 우리를 자유롭게 하는 가장 심오한 진리에 접근할 수 있게 해준다고 믿는 다른 믿음들과 격렬히 경쟁했다.

자코브는 피카소와 친해지고 얼마 지나지 않아 그에게 수상술의 기초를 가르쳐주고자 했다. 피카소의 주요 작품들에 가장 명백한 영향을 미친 것은 이러한 비술이다. 수상가手相家들은 왼손이 심장에 더 가깝고 왼손 손금이 더 명확하기 때문에 왼손을 보는 것을 더 선호했다. 1902년 날짜로 된 종이 두 장이 남아 있는데,[13] 여기에는 피카소의 왼손 윤곽이 그려져 있다. 자코브는 둘 가운데 하나의 주변에는 수상술에 관한 설명을, 다른 하나의 주변에는 친구의 손금에 관한 내용을 써넣었다.

이에 따르면 피카소는 '열정적인 기질'을 가지고 있지만 건강문제로 고통을 겪을 것이고 68세에 사망할 것이다. 그의 모든 손금들은 '불꽃놀이의 첫 불꽃처럼' 운명선의 맨 아랫부분에서 나온다. 이는 운명 지워진

사람들의 손에서만 볼 수 있는 것이다. 손의 맨 아랫부분은 '폭이 넓은 carrée 정사각형 모양'이다. 이는 '호색성뿐 아니라 솔직함과 정직함의 징후다. 엄지손가락은 짧막해서 '힘이 있지는 않을 것이다.' 심장선은

> 훌륭하다. 연애는 무수히 많이 할 것이고 따스할 것이다. …… 실망은 고통스러울 것이다(나는 이게 두렵다). …… 사랑은 이 사람의 삶에서 아주 큰 역할을 할 것이다. 주목할 점: 모든 예술에 소질 있음—탐욕—활력이 넘치는 동시에 게으름—금욕 없는 종교적 영혼—세련된 정신—악의 없이 빈정대는 재치—독립성

'독립성'은 왼손과 관련된 또 다른 자질, 즉 정치적 좌익주의gauchisme를 암시할 것이다. 하지만 피카소는 1930년대까지 정치에는 명백한 관심을 보이지 않았다.[14] 피카소는 1970년 바르셀로나에 있는 미술관에 기증할 때까지 거의 평생 이 스케치를 가지고 있었다. 자코브는 신비주의적인 기호와 공식으로 뒤덮인 250미터의 가죽으로 피카소에게 부적을 만들어주기도 했는데, 피카소는 그걸 수십 년간 주머니에 넣고 다녔다.[15]

피카소는 바르셀로나에서 지내던 1903년에 쓴 편지에서 자신의 왼손을 은유적으로 자코브에게 바쳤다. 그는 이 편지에 '서명'하면서 쭉 편 왼손을 스케치해 넣었다. 손바닥에는 휘갈긴 선들로 그려진, 가시가 돋친 철사 더미 같은 복잡한 망이 그려져 있었다. '아듀, 나의/막스 너를 껴안는다/너의 형제 피카소'라는 작별인사를 보면 그는 분명 '솔직하고' '진실한' 우정의 손을 내밀고 있다. 그런 다음에 1903년 5월 1일이라는 날짜가 이어지고 가장 아랫부분에 왼손을 그린 스케치가 있다.

수상술에 관한 표준도서로서 수많은 판본으로 출간된 프랑스 화

가 아돌프 드바로유Adolphe Desbarrolles(1801~86)의 『손의 신비Les Mystères de la Main』(초판 1859)가 피카소가 이 스케치에서 표현하고자 한 것을 이해하는 데 도움이 된다. 자코브는 이 책을 연구했던 것 같은데, 이 책이 보여주는 지적 야심에 깊은 인상을 받았을 것이다. 비록 메소니에Meissonier(1815~91) 같은 아카데믹한 작가와 화가들을 칭찬하는 수상술적 프로필에 실망하기는 했을 테지만 말이다. 이 책의 권두삽화는 드바로유가 상류 부르주아지의 거실에 있는 소파에 앉아 그 집 여주인의 왼손 손금을 봐주고 있는 그림이다. 이는 환자의 맥박을 재는 의사만큼이나 존경스럽고 마음을 안심시켜주는 모습으로 여겨진다.

드바로유는 미사여구들이 읽기를 방해하는 이 글에서 '열병, 기관지병, 짜증나는 가벼운 병을 앓으면 열이 많이 나는' 손바닥이 일종의 '영혼의 무의식적인 삶의 입구'임을 생리학자들이 증명했다고 주장한다. 이런 '풍성한 무의식적인 삶'의 '의사소통을 중개하는 것'은 '그 손바닥의 작은 융기hillock들과 여기서 발견되는 신경에 있는 많은 유리세포corpuscules paciniques들'이다. 이런 유리세포들이 250개에서 300개 사이에 있는데, 이것들은 '자력의 작용에 의한 손의 특별한 속성인 신경감응(신경자극)의 축전기'다. 그래서 이것들은 '전기의 저수지'이며 손을 '측량할 수 없이 예민하게' 만든다.[16]

뒤에서 그는 슈발리에 드 라이헨바흐Chevalier De Reichenbach의 『자성磁性에 관한 서간Lettres Odiques-Magnétiques』에 의지해서 사람의 왼쪽에는 '양전기가 통하고' 오른쪽에는 음전기가 통한다고 주장한다.[17] 피카소의 스케치에서 손바닥을 채우며 그것을 형성하는 손금들의 복잡한 망들은 그것의 '측량할 수 없는 예민함'뿐만 아니라 방대한 '(양)전기의 저수지'를 암시한다.

이제 피카소의 중요한 그림들 가운데 왼손이 주요한 역할을 하는 최초의 것으로 관심을 돌려보자. 청색시대의 걸작인 〈인생〉(1903, 그림46)은 바르셀로나에서 이전에 사용한 캔버스 위에 그려졌다. 여기서 피카소는 남성과 여성의 관계 또는 예술가들과 관련된 여성과 아이들의 위치에 대해서 인상적인 진술을 하고자 했다. 또한 예술의 과정과 양식에 대해서도 중요한 주장을 하고 있다.

이 그림은 특히 피카소가 도중에 주제를 바꾸었음을 암시하는 많은 예비 스케치들이 남아 있기 때문에 다양한 방식으로 해석되었다. 이 그림에 앞서 그려진 많은 스케치들에서 벌거벗은 여자가 역시 벌거벗고 수염을 기른 애인에게 자신이 임신 중임을 드러내고 남자는 책임을 거부하거나 용서를 구걸하거나 그녀를 힐난조로 손가락질하거나 피하는 등 다양한 방식으로 반응한다. 최종적인 구성을 보여주는 스케치에서는 남녀 한 쌍이 벌거벗은 채 서 있다. 여자는 팔로 남자의 목을 감싸고 있지만 더 이상 임신상태인지는 그리 분명하지 않다. 장면은 그림이 있는 화가의 작업실로 바뀌었다. 두 사람은 이젤의 오른쪽에 서서 반대쪽에 선 늙은 여인을 향해 그들의 왼쪽을 본다.

이 예비 스케치들 중 하나에서는 남성 연인(그는 이제 피카소와 비슷하다)이 왼손 집게손가락으로 늙은 여인을, 오른손 집게손가락으로 위쪽을 가리키고 있다. 이 제스처는 전설적인 마법사인 헤르메스 트리스메기스투스Hermes Trismegistus('세 배로 위대한 헤르메스'라는 뜻)가 말한 것으로 여겨지는 비술에 관한 격언과 관련이 있다. '모든 것은 하나로부터 만들어졌으므로 아래에 있는 것은 위에 있는 것과 같다.'[18] 하지만 이것이 사실이라면 남자의 왼손이 늙은 여인이 있는 건너편보다는 아래쪽을 가리킬 것이라고 기대할 수 있을 것이다.[19] 게다가 이 이미

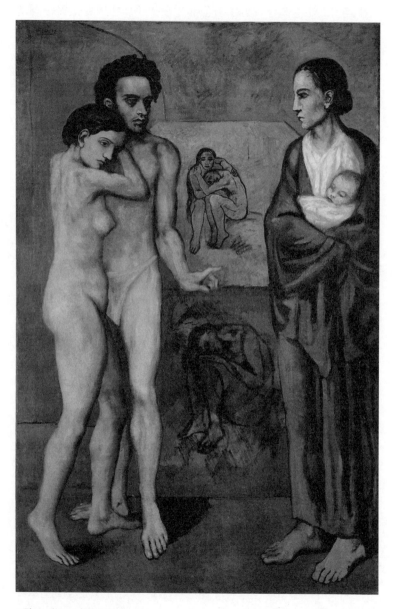

그림46. 파블로 피카소, 〈인생〉.

지 자체가 위에서 아래로의 지속적이거나 부드러운 이행보다는 불화를 암시하고 있다. 이 화가의 왼손은 애인에게 늙은 여인을 가리켜 보이면서 자신의 말을 듣도록 하고 있는 것 같다. 화가가 들어 올린 오른손은 이 늙은 여인이 영원, 즉 예술적 명성과 관련된 영원에 대해 말하고 있음을 암시한다.

실제 〈인생〉에서는 위로 들어 올린 오른팔이 완전히 삭제되었다. 그래서 제스처를 하는 왼손이 전체 구성의 활기찬 중심이 되고 있다. 집게손가락은 시스티나 예배당 천장화에 있는 인간을 창조하는 신의 징후적인 손가락처럼 불가능한 방식으로 뻗어 있지만 다른 손가락들과 엄지손가락은 미켈란젤로가 그린 아담의 손가락처럼 아래로 처져 있다. 손 자체가 거의 탈구될 지경으로 뒤틀려 있기 때문에 그것은 훨씬 더 주의를 끈다. 하지만 이제 이 화가는 살짝 나이가 더 많아 보이고 커다란 발을 가지고 있으며 아기를 안은 여인을 가리킨다.

이 여인은 이들 세 주인공 가운데 가장 먼 미래이며 무대 왼쪽에 서 있다(피카소의 왼쪽과 오른쪽에 대한 관심은 그의 그림들 가운데 가장 '연극적이고' '연출된' 것들에서 가장 강렬하게 드러난다). 여기서 이 화가의 왼손은 수상술에서 말하는 운명의 손으로 그의 목에 매달린 애인에게 닥쳐올 미래에 대해 알려준다. 이 화가가 그린 그림이 담긴 사각형 모양의 두 개의 캔버스가 위아래로 놓여 있는데, 화가의 왼손은 또한 이 그림(〈인생〉)의 한가운데에 놓인 아래쪽 캔버스 위를 맴돌고 있다.

당시 사람들은 상투적으로 성생활이 창조적인 에너지를 손실시킨다고 생각했다.[20] 세계적으로 유명한 사회과학자인 체사레 롬브로소 Cesare Lombroso(1835~1909)〔형법학에 실증주의적 방법론을 도입한 이탈리아의 정신의학자·법의학자로 범죄인류학의 창시자〕는 『천재The Man of

Genius』(초판 1863)에서 이렇게 지적했다. '많은 위대한 인물들은 독신 남으로 남았고 결혼을 하더라도 아이를 갖지 않았다.'[21] 보들레르는 간단히 이렇게 썼다. '교양을 열심히 함양하는 사람일수록 더 적게 발기한다.'[22] 입센의 『우리 죽은 자들이 깨어날 때When We Dead Awaken』(1899)에 나오는 조각가인 루베크 교수는 자신이 자기 모델을 만지거나 심지어 모델에게 성적으로 욕망을 느끼면 자신의 예술적 통찰력이 사라지리라고 확신한다. 게다가 남성성을 강조한 로댕은 사정이 창조적인 에너지를 상실하게 만들 거라고 믿었다.

졸라의 『걸작L'Oeuvre』에 나오는, 본능적으로 여성을 불신하는 화가 클로드 랭티에는 수년 동안 몇 갈는 누드 여성이 중심인 자신의 걸작에 매진한다. 그의 아내는 남편이 '저 이상하고 정체를 알 수 없는 캔버스 위의 괴물'만을 사랑한다는 사실을 깨닫고는 몸서리친다. 어느 날 좌절한 화가는 분노해서 캔버스에, 즉 자기 우상의 젖가슴에 구멍을 내버린다. 그리고 '세상에서 가장 사랑한 것을 죽였다'며 슬퍼한다.[23] 그는 '가슴에 희미한 흉터만을 남긴 채' 뚫린 구멍을 복구하고 그의 열정은 되살아난다.

아주 문란했던 피카소에게 분명 이런 믿음은 기껏해야 입에 발린 말뿐일 수 있었다(여성 누드를 그린 1902년의 한 스케치에는 '섹×하고 싶으면, 섹×하라!When you feel f******, f***!'라는 이 난봉꾼의 좌우명이 쓰여 있다).[24] 하지만 피카소가 젊었을 때부터 수시로 사창가를 찾았고, 1901년에는 성병에 걸렸을 것이라는 주장이 제기되었다. 그는 그 무렵의 여름 또는 초가을에 생라자르에 있는 여성 감옥을 몇 차례 방문했는데, 거기서 재소자들(과 그들의 아이들)을 그렸다. 그 가운데 많은 이들이 매춘부였다. 이는 감옥에서 일하는 성병과 의사인 루이 쥘리앵Louis Jullien 박

사가 주선해준 덕분이었다. 따라서 피카소가 그의 환자였을 가능성이 있다. 막스 자코브가 피카소의 건강이 좋지 않으리라고 한 예언과 피카소가 연애가 두렵다고 한 말이 이와 관련이 있을지 모른다.[25]

피카소의 친구로 화가로서 성공하지 못하고 발기불능이었던 카를로스 카사헤마스Carlos Casagemas의 운명 또한 자기 삶에서 여성(과 섹스)이 하는 역할에 대한 피카소의 생각을 바꾸어놓았을지 모른다. 카사헤마스는 연인인 헤르마이네가 특히 그의 발기불능 때문에 그와 결혼하기를 거절한 후 1901년 2월 파리에서 자살했다.

〈인생〉은 당시에 일어난 여러 가지 일들과 분명히 관련이 있다. 이 그림은 천재적인 재능을 가진 남자가 창작에 충실하려면 진정한 여성은 그에게 주변적이어야 함을 암시한다. 화가(이제 그는 호리호리하고 감정이 풍부한 카사헤마스와 좀더 닮았다)는 일종의 국부보호대 겸 정조대를 착용하고 있다. 이는 그의 넓적다리 사이에 있는 (임신하지 않은) 여성의 왼쪽 다리의 이기적인 공격으로부터 그를 보호해주는 것으로 보인다. 주로 나쁜 소식을 가져오는 사람인 듯한 좀더 나이가 들어 보이는 여인이 무대 왼쪽에서 나와 젊은 여성에게 아마도 이렇게 말하고 있다. '천재적인 재능을 가진 남자한테 많은 걸 기대하지 말라. 결국 아기를 안게 되는 건 우리다.'

그들 사이에 놓인 사각형 모양의 두 개의 캔버스는 훨씬 더 슬픈 이야기를 들려준다. 위에 있는 캔버스는 벌거벗은 두 여성이 함께 쓸쓸히 옹송그리고 바위에 걸터앉은 모습을 보여준다. 그들은 슬프고 버려진 듯하며 대충 '떡 감는 사람들'임에 틀림없다. 이 그림 아래쪽에 혼자 쭈그리고 앉은 여성이 있는 그림은 이에 훨씬 더 들어맞는다. 이 두 그림은 양식상으로 고갱과 초기의 반 고흐를 떠올리게 한다. 하지만 또한 미셸

란젤로가 시스티나 예배당 천장의 스팬드럴spandrel(인접한 아치들과 천장·기둥이 만나 이루는 세모꼴 면)에 그린, 음울한 삼각형의 공간에 집어넣어져 쓸쓸해 보이는 '그리스도의' 여성 '선조'들에도 영감을 받은 것으로 보인다.[26] 캔버스의 위 양쪽 구석이 잘려 있다. 마치 그것이 아치 모양 또는 지붕이 있는 공간에 설치된 벽화인 듯.

이들 두 그림은 특히 거칠게 그려져 있으며('이상하고 정체를 알 수 없는 괴물들'이다) 여기서 여성의 고통과 고립이 현대의 커다란 주제가 되고 있는 것은 일리가 있다. 현대의 예술가가 여성을 성적으로 욕망할 수 없다면 그는 그녀가 욕망 저편에 놓일 때까지 그의 예술 속에서 그녀를 처벌하고 잔인하게 다루어야 하는 것이다. 위스망스는 외설적인 작품을 제작한 벨기에인 펠리시앵 로프Félicien Rops를 다룬 글에서 육체적으로 순결한 사람들보다 더 음란한 것은 없다고 말했다. 왜냐하면 그들의 굶주린 상상력이 마구 날뛸 것이기 때문이다. '따라서 극히 외설적인 주제를 다루는 예술가는 어찌되었든 순결한 것 같다.'[27]

〈인생〉에서 화가의 왼손이 갖는 중요성은 우리 눈앞에 보이는 것에 대한 예언적이고 심오한 진실을 강조할 뿐 아니라 피카소가 되고자 하는 예술가 유형에 대해서도 말해준다고 나는 생각한다. 그의 왼손 집게손가락이, 희부연 파란색 부분이 좀더 짙은 파란색 부분에 인접해 있는 위쪽 캔버스의 가운데 아랫부분 바로 앞에서 태세를 취하고 있기 때문이다. 이는 피카소가 그의 왼손 손가락으로, 다시 말해 그의 괴로워하는 영혼의 깊은 곳으로부터 그림을 그리고 있음을 암시한다.

이러한 개념은 피카소가 언급한 몇 안 되는 이탈리아 거장 가운데 하나인 레오나르도 다 빈치와 관련해서 퍼져 있었다(두 사람 다 프랑스에

서 작품활동을 하기 위해 북쪽으로 이주했기 때문에 피카소는 레오나르도에게 동지애를 느꼈을지 모른다). 1867년 12월 주요 미술잡지인 『가제트데보자르Gazette des Beaux Arts』에 실린 한 기사에서 수집가이자 비평가인 에밀 갈리숑Émile Galichon은 자신이 소장한 레오나르도의 스케치들 가운데 한 점에 대해 썼다. 그는 레오나르도가 사실 양손잡이며 그가 양손을 각각 다른 유형의 스케치를 하는 데 사용했다는 놀라운 주장을 하며 이 기사를 끝맺는다.

'그의 스케치들을 면밀히 연구한 사람이라면 그의 왼손이 영혼의 떨림battements에 좀더 기꺼이 순종하고, 그의 오른손은 이성의 빛lumires에 좀더 기꺼이 순종하고 있음이 보일 것이다. 만약 그가 자신의 심장을 두근거리게 만든 감정을 옮길 필요가 있었다면, 그리고 그에게 깊은 인상을 준 특이하거나 표정이 풍부한 골상을 가진 사람을 하루 종일 따라다녔다면 그의 왼손이 재빨리 그 감정 또는 기억을 종이 위에 붙잡아둘 것이다.' 하지만 레오나르도는 '최종적인 습작'(그리고 아마도 유화)을 그리는 데는 오른손을 사용했다.[28] 왼손이 심장과 연결되어 있다는 갈리숑의 판단은 당시 크게 유행하던 수상술에 영향을 받았다는 점은 의심의 여지가 없다.

1860년대 프랑스에서 에두아르 마네Edouard Manet(1832~83) 세대의 오른손잡이 예술가들은 뒤집어진 거울 이미지를 바로잡지 않고 자화상을 그리기 시작했다. 그래서 그들은 왼손으로 붓이나 연필을 들고 있는 모습으로 묘사되었다. '팡탱라투르Fantin-Latour(1836~1904), 제임스 휘슬러James Whistler(1834~1903), 마네, 에드가 드가Edgar De Gas(1834~1917) 등과 같은 화가들'은 이렇게 뒤집어진 거울 이미지를 '수용'하는 것이 '그들이 본 것을 정확히 그리기 위한 새로운 책무'라고

여겼다.[29] 하지만 아마도 이것은 또한 아방가르드 화가들의 아웃사이더 로서의 위상을 보여줄 뿐만 아니라, (갈리숑이 말한 양손잡이 레오나르도 의 왼손처럼) 왼손이 '감정이나 기억'을 포착하는 데 더 능하리라는 생각 에서 유래했다.

정치적으로는 '오른쪽'이 지배력을 행사하고 있었다. 의회정치가 1853년의 쿠데타에 의해 전복되고 나폴레옹 3세의 제2제정이 수립되었 다. 의회는 1870년이 되어서야 회복되었다. 1860년대에 정치적 용어인 좌익주의가 왼손잡이들에게 처음 사용되었다. 풍자적인 잡지인 『샤리바 리Le Charivari』에 실린 한 허구의 대화는 1861년 살롱전에 전시된, 앙 리 팡탱라투르가 그린 '거울 이미지' 자화상의 보헤미안적인 모습을 조 롱한다. "우와, 정말로 털 많은 얼굴을 가진 화가로군! 게다가 왼손잡이 gaucher잖아." 이는 분명 그의 좌익 성향과 그가 왼손잡이로 묘사된 것 에 대한 말장난이다.[30]

마네는 실제로 〈에스파냐 가수Le Chanteur Espagnol〉 또는 〈기타 연주자Le Guitarero〉(1860)로 다양하게 알려진 '왼손잡이' 기타연주자 를 그렸다.[31] 1884년쯤에 이 그림은 종종 〈왼손잡이Le Gaucher〉로 불렸 다.[32] 마네는 다른 많은 것들과 함께 당시 유행하던 것으로서 이국풍의 절정을 보여주는 에스파냐풍 양식과 주제를 이용했다. 덕분에 1861년 살롱전에서 처음으로 공식적인 성공을 거두었다. 테오도르 뒤레Theo-dore Duret는 1902년에 처음 출간한 마네에 관한 책에서 비록 이례적 인 복장과 자세가 다른 것을 암시하겠지만 그 기타연주자는 음악가들 과 댄서들로 이루어진 에스파냐 공연단 소속 가수라고 주장했다.[33] 마 네는 왼손잡이 가수가 벤치에 앉아 오른손잡이처럼 기타줄을 잡고서 연 주하고 있는 왼손잡이 가수를 보여준다. 그의 '실수'를 지적받은 마네

는 그런 건 상관없다고 묵살한 것 같다. 중요한 건 그림을 그리는 속도와 대담함이었다.

양손을 모두 사용하는 것은 당시 빠른 속도로 작업하는 이들에게 매력적이었던 듯하다. 뛰어난 만화가인 그랑빌Grandville(1803~47)은 『샤리바리』의 주요 인물로서, '오른손뿐만 아니라 왼손으로 그림을 그리기 위해 스스로 훈련했다. 그리고 우리는 그가 이야기를 나누면서 즉흥적으로 양쪽 손을 번갈아가며 믿을 수 없이 다양한 캐릭터들과 만화 장면들을 즉석에서 그리는 것을 보았다.'[34] 이는 그랑빌이 그의 왼손이 그가 그리고자 하는 즉흥적이고 거의 무의식적인 그림에 더 적합하다고 생각했음을 암시한다.

역시 작업을 하면서 이야기를 나누고 캐리커처를 그린 화가인 레오나르도가 양손잡이라고 갈리숑이 상상했을 때, 그랑빌의 예가 부분적으로 그에게 영감을 주었을지 모른다. 타고난 왼손잡이 독일 화가인 아돌프 폰 멘첼Adolph von Menzel(1815~1905)의 특이한 습관 역시 아마도 이런 유의 개념에 영향을 받았을 것이다. '나는 유화를 그릴 때는 항상 오른손으로, 스케치, 수채화, 과슈gouache〔수용성의 아라비아고무를 섞은 불투명한 수채물감으로 그린 그림〕를 그릴 때는 항상 왼손으로 (그린다).' 그의 스케치들에는 왼손으로 붓을 놀린 흔적이 두드러지지만 유화에는 오른손과 왼손의 흔적이 보인다.[35] 팔레트와 책을 들고 있는 오른손의 클로즈업 이미지를 보여주는 1864년의 과슈 두 점은 그의 왼손이 그 작업을 하고 있음을 강조하고, 때문에 이들 이미지는 거칠다.[36] 멘첼은 1860년대 이후 프랑스에서 높은 평판을 얻었다.

정신세계를 믿은 소설가인 빅토르 위고Victor Hugo 역시 양손을 모두 사용하도록 익힌 또 다른 오른손잡이 화가나. 그는 다직을 해시

4,000점의 스케치들을 남겼으며 자신의 무의식에 가닿기 위한 방편으로 왼손으로 그림을 그린 것으로 알려졌다. 그가 잉크로 스케치한 〈꿈〉은 육체에서 분리되었지만 활기차게 움직이는 왼팔, 커프스단추를 끼른 셔츠, 그리고 마치 우주의 전기를 위한 피뢰침이 되려는 듯 손가락을 위로 쭉 뻗은 채 휘몰아치는 흐린 하늘을 향해 손바닥을 펼친 손으로 이루어져 있다.[37)

1902년 위고 탄생 100주년에 그의 스케치들의 컬렉션이 있는 그의 파리 집이 박물관으로 문을 열었다. 종종 프로이트 대신에 정신분석의 진정한 창설자로 여겨지는 프랑스의 정신과 의사인 피에르 자네 Pierre Janet(1859~1947)는 심령론자의 무아지경에 마음이 사로잡혀 있었고 위고의 스케치 방식에 대해 알았음에 틀림없다. 1890년대 초에 자네는 흔히 한쪽 손으로 하는 활동을 통해 환자의 주의를 딴 데로 돌리면서 그 사이 다른 손으로는 잠재의식적인 이미지들을 끌어내기 위한 대상을 그리게 했다.[38)

갈리숑의 양손잡이 레오나르도는 롬브로소의 『천재』의 이후 판본들에서 수 차례 인용되면서 훨씬 더 널리 퍼지게 되었다. 이 책은 1889년 프랑스어판으로 출간되었고 이어 몇 차례 재판되고 수정되었다. 왼손잡이는 천재의 '다른 퇴행적 특성들'을 다룬 부분에 포함되어 있다. '갈리숑은 레오나르도가 왼손으로는 그에게 깊은 인상을 준 이미지들을 빠르게 그리고 오른손으로는 충족이유의 산물인 것들을 그렸다고 말한다. …… 현재 왼손잡이는 원시적이고 퇴행적인 특성으로 증명되고 있다.'[39) 프랑스의 레오나르도 연구 학자인 외젠 뮌츠Eugne Muntz는 1899년에 쓴 글에서 레오나르도의 왼손 사용을 '일종의 질환'이라고 보았는데, 이는 레오나르도가 오른손에 부상을 입어서 왼손만 썼다고 말하는

사람들의 손을 들어준 셈이었다.[40]

　피카소가 완성된 유화에서 처음으로 고의적으로 '다양한 양식들'을 병치한 것이 〈인생〉이라고 알려져 있다.[41] '양손잡이' 예술가에 대한 숭배는 이런 유의 목표로 가는 길을 지시하는 것일지도 모른다. 화가의 머리는 아마도 가장 세밀한 방식으로 그려져 있는 반면 '화가'의 손이 맴돌고 있는 두 점의 캔버스는 이례적일 정도로 거칠게 그려져 있다. 이들 그림에서 물감은 때로는 가볍게 두드려져 있거나 찍혀 있고 때로는 평행 해칭hatching〔판화나 소묘에서 가늘고 세밀한 평행선이나 교차선을 사용하여 대상의 요철이나 음영을 표현하는 묘사법〕이 그어진 부분에 덧칠되어 있다. 그래서 각 개별 붓놀림을 볼 수가 있다. 거기에는 수정해서 다시 그린 흔적pentimento들이 많이 보이는데, 이러한 열정은 그가 졸라의 클로드 랑티에처럼 시시때때로 그림을 바꾸었음을 짐작케 한다. 이것은 강렬하고 즉각적인 감정, 그리고 인간 영혼의 떨림(또는 이 그림이 아주 냉정하게 느껴지는 까닭에 전율)을 표현하고자 한 그림이다. 사실 이들 그림은 아주 '서투르게' 그려졌는데, 단지 은유적으로만 왼손으로 그려진 것은 아닌 것 같다.[42]

예술적 불멸을 위한 피카소의 다음 대작인 〈곡예사들〉(그림47)에서 그의 왼손은 훨씬 더 중요한 창조적 역할을 부여받는다. 스물네 살이던 그해에 피카소는 파리로 공연하러 온 뜨내기 곡예단, 광대, 음악가들에 대한 그림들을 많이 제작했다. 이 인물들은 소외된 아웃사이더로서 때로는 매혹적인 모습으로, 때로는 불길한 모습으로 낭만주의와 상징주의의 미술과 문학에 흔히 등장했다. 피카소가 1904년에 만난 시인 기욤 아폴리네르는 요정들한테서 마술을 배웠다고 주장했는데, 그 만남이 아마도

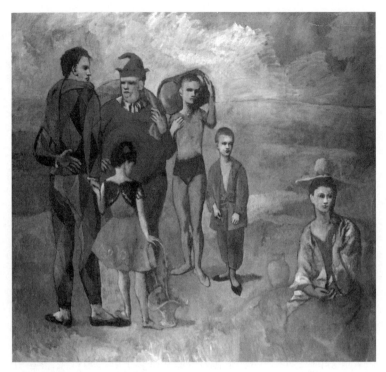

그림47. 파블로 피카소, 〈곡예사들〉.

피카소가 '곡예사'에 관심을 돌리는 동기가 되었던 것 같다.[43] 피카소는 종종 뜻밖에 가정을 배경으로 해서 여전히 의상을 입고 있고 때로 아기를 안고 있는 남자 곡예사들을 보여주지만 여기에는 보통 가정이 지속될 수 있으리라는 느낌이 거의 없다.

〈곡예사들〉의 한 예비 스케치에는 무리를 지은 채 똑바로 선 네 명의 벌거벗은 곡예사들 옆에 피카소의 왼손 손바닥의 윤곽이 그려져 있다. 곡예사들의 머리 높이는 피카소의 손가락들의 높이를 따른다.[44] 피카소는 곡예사들과 서커스 공연자들을, 저글링과 공중제비를 할 때 그들의 오른손만큼이나 왼손을 효율적으로 사용하는 그들의 재능을 부러

워하는지도 모른다. 1905년 파리에서 제작한 역도선수가 묘사된 한 과슈에는 그가 왼팔로 여자를 들어 올리고 있는 모습이 담겨 있다.[45] 여기서 피카소는, 말하자면 그의 왼손 손바닥에 네 명의 사람들을 들어 올릴 수 있는 역도선수다.

파란색 잉크가 퍼진 듯한 색조를 가진 완성된 그림에서는 특색 없는 풍경 속에 다섯 명의 인물들이 보인다. 우리에게 등을 돌린 채 바구니 손잡이에 기대고 있는 어린 소녀를 '엄지손가락으로 볼 수 있'고 다른 네 사람도 나머지 손가락으로 볼 수 있다는 설이 나왔다.[46] (종종 피카소의 자화상으로 여겨지는) 우리에게 등을 돌리고 선 키 큰 할리퀸[서양의 일부 전통 연극에 나오는 어릿광대로 다이아몬드 무늬의 알록달록한 옷을 입는다]이 어색한 방식으로 왼팔을 등 뒤로 돌리고서 쭉 편 손의 손바닥이 분명하게 드러나도록 엄지손가락으로 허리띠를 잡고 있는 데서 우리는 이 그림의 구성이 어디에서 유래했는지를 은연중에 알 수 있다.

이 자세는 암록arm lock[레슬링에서 상대방의 팔을 걸어 꼼짝 못하게 하는 기술][47]을 자초하는 듯하다. 아폴리네르는 1909년의 〈구름의 유령〉이라는 시에서 '곡예사들'의 '자줏빛을 띤 분홍색' 의상을 계시적이면서 숙명적인 것으로 묘사한다. 그것은 '배신으로 가득 찬 분홍색'이며 마치 '등이 허파의 검푸른 색을 띤' 사람 같다.[48] 피카소는 그의 등에다 그의 (분홍색) 손바닥을 놓아두고 있으며 이는 그의 불안한 영혼을 훨씬 더 잘 드러내 보여준다. 당시 어른들은 왼손잡이로 태어난 아이들에게 오른손을 사용하게 하려고 왼팔을 등 뒤로 묶어두곤 했다.[49] 여기서 우리는 흔히 억압되는 감정을 보도록 허용받고 있는 듯한 느낌이다.

〈인생〉에서처럼, 우리에게 가장 가까우면서 이 그림의 숨은 열쇠인 인물은 무대 앞 왼쪽에 있는 여자다. 그녀는 무표정하면서 스핑크스처

럼 아름다우며 옷을 완벽하게 차려입고 있다. 할리퀸은 분명 그녀를 건너다보고 있으며 그의 왼손은 그녀 쪽으로 젖혀져 있는 것 같다. 그녀는 등과 목을 곧게 펴고 땅바닥에 앉아서 살짝 자신의 왼쪽을 본다. 미켈란젤로가 그린 성모 마리아처럼 아득히 바라보는 시선으로. 챙이 넓은 밀짚모자가 그녀에게 일종의 후광이 되어준다.

왼손의 긴 손가락들을 가지고 왼쪽 어깨에 늘어뜨린 머리카락으로 장난을 치는 것이 그녀가 보여주는 유일한 움직임이다. 이는 할리퀸의 왼손에 답하는 것일까, 아니면 방심한 상태에서 그의 왼손을 흉내내는 것일까? 확실한 느낌은 〈인생〉에서는 남자가 '여자'를 손이 닿지 않는 곳에 두고 있는 반면, 여기서는 '여자'가 자기 자신을 그렇게 하고 있으며 그 결과 여자는 더욱더 성적 매력을 갖게 된다. 이것은 남성의 포기보다는 좌절에 대한 그림이다.

다음 장에서는 〈아비뇽의 아가씨들〉에서 왼손이 중추적인 역할을 하고 있음을 살펴볼 것이다. 그런 다음 피카소의 작품에 등장하는 왼손잡이 기타연주자에 대해 좀더 완전한 평가를 내릴 수 있을 것이다.

제19장

피카소와 악마주의

나는 가정들에 무질서를 씨뿌리기로 타락Prostitution과 협정을 맺었다.
—이시도르 뒤카스(르 콩트 드 로트레아몽), 『말도로르의 노래』(1868)[1]

〈아비뇽의 아가씨들〉(1907)[2]은 왼손의 이상한 힘에 대한 피카소의 탐구
에서 절정을 이룬다. 하지만 여기서 우리는 완전히 다른 것을 보게 된다.
수상가들이 말하는 운명적인 왼손이 악마주의자들의 관습을 거스르는
자유로운 왼손과 구분할 수 없게 되는 것이다. 이 그림이 그려지게 된 과
정을 상세하게 살펴보기 전에 먼저 19세기에 '부상'하게 된 악마주의와
그것이 초기에 피카소에게 미친 영향에 대해 알아볼 필요가 있다.

왼손을 선호한 것은 수상가들만이 아니었다. 비술주의자들과 흑마술사
들 역시 왼손을 선호했다. 이는 주로 오른손이 정통 종교에서 우위를 차
지하는 손이기 때문이었다. 가톨릭교 미사에서는 축복이 사제의 오른손
으로 행해지는 반면 악마숭배의식에서는 왼손으로 행해진다. 19세기에
박해받고 억압받는 아웃사이더에 대한 낭만주의적 숭배로 인해 악마주

의가 유행하게 되었다.[3] 셸리가 『시의 옹호A Defense of Poetry』(1821)에서 밀턴의 악마에 대해 찬양하고 있는 것이 아마도 그 가장 유명한 예다. '『실낙원』에 나오는 악마 캐릭터의 에너지와 기품을 넘어설 만한 것은 아무것도 없다.' 아마도 이 고귀한 위반자들에 대해 가장 큰 영향력을 끼친 것은 '거룩한 마르키 (드 사드)'와 '악마 시인(바이런)'이었다.

19세기 말 프랑스의 한 주요 인물(이자 위스망스의 『저 아래에』에 영감을 준 인물)인 자칭 아베 불랭Abbé Boullan(1824~93)은 가톨릭 사제였는데, 1856년 수련 수녀인 아델 슈발리에Adèle Chevalier로부터 영적 교육을 받은 이후에 점점 이단화되었다(그리고 정력적이게 되었다).[4] 1859년 연인 사이였던 두 사람은 '교정의 노력L'oeuvre de la Réparation이라는 참회하는 종교공동체의 설립 허가를 받았다. 이러한 기치 아래 그들은 악평이 자자한 온갖 종류의 마법적인 관습들을 만들어냈다. 공동체 구성원 중 누군가가 병에 걸리면 불랭은 피와 정액으로 덮인 축성된 성찬식의 빵이나 오줌과 대변 같은 것을 삼키게 했다. 1860년 그는 대단히 바이런적인 제스처로 자신과 아델 사이에 난 신생아를 죽인 것으로 보인다(바이런은 임신한 아내에게 새로 태어난 아기를 즉시 목 졸라 죽일 거라고 말했으며 "아이는 사산됐지?"라는 아무나 흉내낼 수 없는 말로 그 아기의 출생을 맞이했다).[5] 1861년 불랭과 아델은 횡령과 외설 행위로 3년간 감옥살이를 했다.

불랭은 교정—이는 1876년 그가 파문된 후에 좀더 공공연해졌고 리옹에 새로운 공동체가 세워졌다—을 악령쫓기(푸닥거리)의식의 한 형태로 생각했다. 그에 따라 그의 추종자들은 공동체 바깥의 다른 사람들이 죄를 저지를 필요가 없도록 죄를 짓는 '짐'을 스스로 떠맡았다. 불랭은 또한 악령에 사로잡힌 경험이 있는 사람들에게 성인들이나 예수와

'영적인 성교'를 하는 상상을 함으로써 악령을 쫓도록 권했다. 그는 타락은 죄스러운 사랑의 행위에 의해 야기되며 종교적 환경에서 이루어지는 사랑의 행위에 의해서만 그것을 돌이킬 수 있다고 믿었다. 우월한 존재와의 성교는 영적 위상을 드높이는 것으로 여겨졌다. 이는 성 프란체스코의 동물 사랑을 삐딱하게 패러디한 것인데, 심지어 수간獸姦을 정당화하기까지 한다.

불랭은 어느 정도 시류를 타고 있었다. 교권반대주의가 만연해서 사제와 성인들의 온갖 부도덕에 대한 매혹을 부채질했다. 1879년 아마도 성직자들이 쓴 성애물들을 모아 실은 『성직자들의 무용武勇에 관한 서지학Bibliographie Clerico-Galante』이 출판되었고 이와 관련해서 '성직자들의 무용에 관한 도서관Bibliothque Clerico-Galante'이라는 출판사가 만들어졌다. 1882년 이 출판사는 '성직을 박탈당한 성직자'인 르노Renoult가 쓴 작품 『성모 마리아가 열성신자들과 함께한 낭만적 모험과 이어지는 아시시의 프란체스코의 모험Les Aventures Galantes de la Madone avec ses Dévots, Suivies de celles de François d'Assise』을 출간했다. 1701년에 처음 나온 이 작품은 '교황들의 위대한 여신'을 공격했다. 이 여신은 자신의 헌신적인 추종자들과의 '신비주의적인 결혼'으로 그들에게 은혜를 내렸는데, 이는 이교의 위대한 '매춘의 여신들'인 베누스와 플로라가 내려주는 은혜만큼이나 방탕했다.[6]

하지만 불랭은 대개의 사람들보다 한층 더 나아갔다. 그는 심지어 잠자는 여자를 덮친다고 여겨지던 남자 몽마incubi, 잠자는 남자와 정을 통한다는 여자 몽마succubi, 반인반수와 영적 성교를 하는 기회를 마련해서 이것들을 완전한 인간 형상으로 끌어올리고자 했다.[7] 불랭이 자신이 세례자 성 요한의 환생이라고 주장했기에 이렇게 교정을 위해 대

기하는 행렬은 리옹에서부터 해왕성까지 늘어서 있었을 것임에 틀림없다. 불랭이 세례자 성 요한을 택한 것은 그가 '독부毒婦'인 헤로디아의 획책으로 인해 죽음을 맞게 된 상황에 대한 낭만주의적 매혹 때문이었음에 틀림없다. 프랑스에서 이 주제를 대중화시킨 하인리히 하이네의 『한여름 밤의 꿈Atta Troll』(1841)에서 살로메는 고전적인 팜파탈이며 여기서는 '죽은' 세례자 요한이 다소 자신의 운명에 연루되어 있다는 느낌이 강하다. 열렬히 입을 맞추는 것은 세례자 요한의 머리일까 아니면 살로메일까?

> 세례자 요한의 머리가 담긴,
> 크고 납작한 저 슬픈 접시를,
> 그녀는 손에 들고 있네, 그녀는 입을 맞추네,
> 그 머리에 열렬히 입을 맞추네.[8]

시인이자 비술주의자인 스타니슬라 드 귀에타Stanislas de Guaita (1861~97)는 아주 비판적인 책인 『악마의 사원Le Temple de Satan』(1891)에서 불랭의 마법적인 교리를 공개적으로 폭로했지만 『저 아래에』에 대해서는 좀더 호의적이었다. 위스망스는 소설을 쓰기 위해 자료를 조사하다가 불랭이 악마숭배에 관한 비화秘話들을 들려주리라는 희망을 가지고 그와 친구가 되었다. 불랭은 위스망스의 기대를 저버리지 않았지만, 그는 자신을 악마숭배와 관련된 주요 인물로 밝히기보다는 악마숭배를 반대하는 사람인 척했던 것 같다.

위스망스는 『저 아래에』에서 호의적으로 그를 혐오스러운 악마주의자 카농 도크르Canon Docre에게 영웅적으로 맞서는 친절한 의사인 조

안네Johannès(아마도 세례자 요한인 셈인 하이네의 인물 요한네스 데스 토이페르스Johannes des Täufers를 암시한다)의 모델로 삼았다. 위스망스가 불랭이 그렇게 성자가 아니라는 사실을 알고 나서도 두 사람의 우정은 지속되었다. 그는 어쩌면 처음부터 불랭이 실은 카농 도크르라는 사실을 알았을 것이다. 1892년 불랭은 불법시술죄를 선고받았고, 1893년 죽어가면서 자신의 죽음이 반대자들의 흑마술 탓이라고 했다. 그는 자신의 모든 서류들을 위스망스에게 남겼다.

불랭은 왼쪽 눈 모퉁이에 그것을 악마의 눈으로 바꿔주는 오각형의 별 모양을,[9] 그리고 예수 그리스도를 짓밟을 수 있도록 양쪽 발바닥에 십자가를 문신으로 새겨 넣었다(『저 아래에』에서 카농 도크르가 이런 문신을 하고 있다). 위스망스 소설의 절정은 카농 도크르가 외설적인 (적)그리스도의 조상彫像이 얹힌 제단 앞에서 발기한 채 사악하게 웃으며 치르는 악마숭배의식이다. 카농 도크르는 진홍색 비레타(가톨릭 신부가 쓰는 사각 모자)를 쓰고 있는데, '그로부터 붉은 천으로 만들어진 두 개의 들소 뿔이 튀어나와 있었다.' 제의祭衣 아래에는 검은 스타킹을 신고 가터를 한 것 외에는 벌거벗은 채였다. 그는 그의 주인을 찬양한다.

정력이 넘치는 음경들에게는 희망이며 척박한 자궁에게는 비통인 악마시여, 당신은 순결한 음부에 대한 쓸데없는 증명을 요구하거나 광적인 단식과 휴식을 극찬하지 않으십니다. 당신은 오로지 육욕적인 기원과 가난하고 탐욕스런 가정들의 탄원만을 들어주십니다. 당신은 어머니들이 딸이 몸을 팔게 만들도록, 아들들을 팔도록 하고 금지된 불임의 사랑을 권장하십니다.[10]

카농 도크르는 설교를 마친 후 '왼손을 내밀어' 대부분 여성들과 소년들인 신도들을 축복한다. 이 정도는 아무것도 아니다. 이보다 조금 앞서 이 사제(또는 악마)가 신도들에게 더럽혀진 성찬식 빵을 주기 전에 '그의 왼손, 음경, 엉덩이에 입을 맞추'게 하는 악마숭배의식이 나온다.[11] 그런 다음 카농 도크르는 모든 대향연을 끝내고 난교파티를 시작하는 신호를 보낸다.

피카소의 〈누드 자화상Nude Self-Portrait〉(1902~03)은 이십대 초반에 파리에서 연필로 그린 스케치인데, 그가 악마숭배의식에 참석했거나 또는 적어도 거기에 참석하는 것에 대한 환상을 가지고 있었음을 암시한다. 〈누드 자화상〉은 벌거벗은 피카소가 주의를 기울인 채 서 있는 전라의 이미지다. 그의 오른손은 그의 심장 위에 놓여 있고 왼손은 머리 높이로 들려 올려 있다. 마치 사악한 충성의 맹세를 하고 있는 것처럼. 그의 왼팔 윗부분에는 짙은 그늘이 드리워져 있다. 그것이 오른팔을 거꾸로 보여주는 거울 이미지라고 생각하고픈 유혹을 느끼지만 그 벌거벗은 상태는 이 시기에 그려진 다른 스케치들이 그런 것처럼 다른 것을 암시한다.

씩 웃고 있는 〈원숭이 같은 자화상Simian Self-Portrait〉(1903년 1월 1일)은 피카소가 쭈그리고 앉아서 왼손으로 몸을 긁고 있는 모습이 그려져 있다. 그림 그리는 붓이 그의 귀 뒤에서 보이는 반면 엉덩이에서 꼬리가 튀어나와 있으므로 그는 분명 악마의 모습이다. 이것이 새해 첫날에 그려졌다는 사실은 신성모독적인 새로운 종류의 화가가 탄생했음을 암시한다. 얼마 후 피카소는 〈십자가에 못 박히신 예수 그리스도와 쌍쌍이 껴안은 사람들Crucifixion and Embracing Couples〉(1903)을 그렸다. 여기서 십자가에 못 박힌 (적)그리스도의 머리는 그의 발이 그런 것처럼 왼

쪽으로 기울어 있다. 그는 벌거벗은 채 쌍쌍이 껴안은 사람들에 둘러싸여 있고 그 가운데 일부는 성gender을 쉽게 규정할 수가 없다.[12]

지금은 둘 다 〈알레고리〉(1902)로 잘못 알려진 이보다 앞서 그려진 두 점의 스케치 속에는 벌거벗은 채 땅바닥에 누워 자신을 안으려고 팔을 벌리는 여자 앞에 이 젊은 화가 역시 벌거벗은 채 무릎을 꿇고서 발기해 있는 모습이 담겨 있다. 이들은 둘 다 이들 뒤에 (선한 〈알레고리〉에서는 남성이고 다른 〈알레고리〉에서는 여성인) 날개 달린 벌거벗은 신이 뻗은 두 팔 사이에 들어 있다(이는 분명 부분적으로 오브리 비어즐리Aubrey Beardsley의 '사랑의 거울'에 영감을 받은 타락천사다).[13]

이 스케치들은 펠리시앵 로프가 십자가에 못 박힌 예수 그리스도를 묘사한 판화 두 점인 〈칼바리Calvary〉〔골고다의 라틴어명으로 '해골'을 의미한다〕와 〈그리스도의 연인The Lover of Christ〉을 떠올리게 한다. 이 두 판화에서는 벌거벗은 여자가 열렬히 십자가를 껴안는다. 발기한 사티로스가 한 십자가에 못 박혀 있고 벌거벗은 여자에게 온몸을 휘감긴 씩 웃는 흑인이 다른 십자가에 못 박혀 있다. 두 사람의 머리는 왼쪽으로 기울어져 있고 검은 '그리스도'는 왼쪽에 커다란 상처를 지니고 있다. 이 주제를 좀더 부르주아적으로 표현된 문학 속 표현은 1890년 클로젤Clozel이 데카당트 문학잡지인 『라플룀La Plume』에 실린 소네트 속 한 남성의 구혼의식 상상장면에서 볼 수 있다. 그는 향로를 피운 '황혼녘의 엷은 장미색 방에' 연인과 함께 소파에 앉아 있다고 상상한다. 그가 그녀의 옷을 벗기기 시작하고 그러자 위대한 '검은' 그리스도가 팔을 뻗어 두 사람을 축복한다. 그는 고대의 성서를 끌어다댄다.

달콤하고 달콤한 아가를 소리 내어 읽어주고

너의 젖가슴에 입을 맞추리라. 너의 넓적다리에 있는 성서.[14]

피카소는 초현실주의시대에 제작한 음란한 난교를 보여주는 듯한 〈그리스도, 십자가에 못 박히심The Crucifixion〉(1930)이라는 유화와 스케치에서 다시 이러한 생각들을 다룬다. 유화에서는 만화체로 그려진 씩 웃는 해가 말 그대로 십자가의 왼쪽에 있고 초생달 얼굴이 오른쪽에 있다. 주로 그리스도가 못 박힌 십자가의 왼쪽 부분에 초점이 맞춰진 스케치에서는 그가 디오니소스를 숭배하는 광란의 여신도 스타일의 여성 '애도객들'로부터 성폭행을 당하고 소름끼치는 한 사제가 왼손 집게손가락을 뻗어 그들을 가리킨다. 막 그리스도를 십자가에 못 박고서 사다리를 내려오고 있는 남자가 뻗은 거대한 왼팔과 왼손이 이 스케치의 왼쪽 구석을 채우고 있다(우리는 그의 몸에서 이 부분만을 볼 수 있다).[15]

작가 알프레드 자리Alfred Jarry가 창안한 '파타피직스pataphysics' 〔형이상학을 의미하는 메타피직스metaphysics의 패러디로 온갖 우스꽝스러운 부조리로 가득 찬 사이비 철학 혹은 과학을 가리킨다〕 이론은 피카소와 초현실주의 시인들의 관심을 끌었는데, 그의 시극인 『적그리스도자 케사르 César Antechrist』(1894)를 위한 석판인쇄 권두삽화에서 이러한 문화적 순간을 요약했다. 이 삽화에서 한 남자가 어깨를 덮은, 왼쪽 어깨에는 커다란 '+' 부호가, 오른쪽에는 '−' 부호가 있는 아주 큰 망토를 두른 것 외에는 벌거벗은 채 왼손에 검은색 기旗를 들고 우리 앞에 서 있다. 이 그리스도는 불랭의 초상화일지도 모른다. 자리는 이를 당시에 유행하던 이단적인 말로 설명한다. '양의 부호와 음의 부호뿐만 아니라 궁극적으로 낮과 밤, 빛과 어둠, 선과 악, 그리스도와 적그리스도도 마찬가지로 동일하다.'[16] 여기서 '양陽'인 왼쪽이 동급 가운데 최고다.[17]

1870~1914년 무렵부터 왼손잡이로 타고난 아이들이 왼손을 쓰지 못하도록 온갖 종류의 처벌이 가해지면서 왼손잡이들에 대한 공개적이고 공식적인 적대감이 절정에 이르렀다고 알려졌다. 게다가 롬브로소 같은 수많은 사회과학자들이 왼손잡이가 범죄자, 매춘부, 성도착자, 동성애자, 정신이상자, 정신지체자, 살인자가 될 가능성이 많음을 '증명하'는 데 도움을 주었다(당시 잭 더 리퍼Jack the Ripper[1888년 런던의 빈민가에서 연쇄살인을 벌인 정체불명의 살인자]와 빌리 더 키드Billy the Kid[미국의 범죄자로 21년의 짧은 생애 동안에 스물한 명의 사람들을 살해했다]는 왼손잡이로 알려졌는데, 빌리 더 키드의 경우는 거꾸로 인화된 한 장의 사진 때문이었다).

　　프랑스에서는 1860년대부터 정계에 대한 위험요소를 암시하던 정치적 용어인 좌익주의가 마찬가지 방식으로 왼손잡이들에게 사용되기 시작했다.[18] 이것이 분명 한 가지 요소이기는 하지만 훨씬 더 중요한 것은 악마숭배자와 비술주의자들이 왼손을 숭배했고 타고난 왼손잡이들이 악마숭배자를 연상시키게 됨으로써 오명을 쓰게 된 사실이다. 프랑스에서는 가톨릭 교회가 정치적 오른쪽의 수호자였기 때문에(이는 아주 자연스러운 이행이었다. 왜냐하면 가톨릭 사제들은 전통적으로 삼부회의 모임에서 프랑스 왕의 오른쪽에 앉았기 때문이다) 이러한 상징은 거스르기가 어려웠다.[19]

　　피카소의 초기 자화상들 가운데 몇 작품에서는 그가 스케치나 유화를 그리고 있다. 그 가운데 가장 중요한 이례적인 그림은 1898년 카탈루냐 오르타데에브로에서 그린 목탄 스케치다. 여기서 이 젊은 화가는 허리 위로 벌거벗은 채 거의 오른쪽 옆모습을 보이며 서서 들어 올린 왼쪽 넓적다리 위에 화첩을 받치고 왼손에 목탄을 들고 있다. 분명 이 그림은 거울을 이용해서 그렸지만 피카소의 왼팔 전체, 얼굴, 그리고 몸 앞쪽에

는 짙은 그림자가 드리워져 있다. 그리고 이 그림자의 윤곽은 날카롭고 불꽃같아서 이것 또한 악마적인 예술가의 자화상이 아닐까 생각하게 한다.[20] 또 다른 소름끼치는 왼손잡이가 그의 최초의 동판화인 〈왼손잡이 El Zurdo〉(1899)에 나온다. 여기서는 한 기마騎馬 투우사가 왼손에 창을 들고 있고 그의 발치에는 올빼미가 있다.

비평가들은 보통 이 기마 투우사가 왼손잡이인 것은 판화의 이미지는 거꾸로 뒤집어진다는 사실을 의식하지 못한 초보 에칭화가의 실수였다고 추정한다.[21] 하지만 나쁜 일과 죽음의 징조인 올빼미는 그가 의식적으로 '왼손잡이' 투우사를 묘사했다고 봐야 설명이 가능하다. 그의 얼굴은 거의 완전히 어둠 속에 잠겨 있고 판화 전체에는 숙명론적인 음울함이 가득하다. 그는 프란스시코 데 케베도 이 비예가스Francisco de Quevedo y Villegas(1580~1645)의 희곡 『왼손잡이 창기병El Zurdo Alanceador』(1624)에 나오는 성적으로 애매모호한 소름끼치는 인물인 돈 곤잘레스의 좀더 강력한 버전이다.[22]

이들 모든 작품은 피카소가 초기에 돈을 벌기 위해 부업으로 그렸던 일련의 음란한 스케치들처럼 크기가 그리 크지 않고, 대개 사적인 즐거움을 위해 그린 것이다. 이러한 이단적인 생각들 가운데 일부는 그리스도의 매장 모티프를 조롱하는 그림인 〈카사헤마스의 매장The Burial of Casagemas〉또는 〈강신Evocation〉(1901)에서 좀더 큰 규모로 탐구되었다. 여기서 이 망자의 '영혼'이 백마를 타고 하늘 위로 달릴 때 한 벌거벗은 매춘부가 그를 껴안으려고 그의 왼쪽으로 팔을 뻗는다. 이는 저 모든 성애적인 '그리스도, 십자가에 못 박히심' 이미지를 명백하게 반복하고 있다.[23]

하지만 이 그림은 일반적으로 실패한 것으로 평가된다. 여기서 피

카소는 난봉꾼의 일련의 움직임들을 산만하게 그리고 있다. 여기에 왼쪽–오른쪽 요소가 있을 테지만(거의 열여덟 명에 달하는 '애도객' 가운데 한 명을 시체의 왼쪽에 배치했다) 이것이 이 그림을 구제해주지는 못한다. 피카소가 관습을 거스르는 에로티시즘으로 큰 규모의 위대한 예술작품을 제작하는 방법을 찾아낸 것은 〈아비뇽의 아가씨들〉(1907, 그림48)이 유일했다.

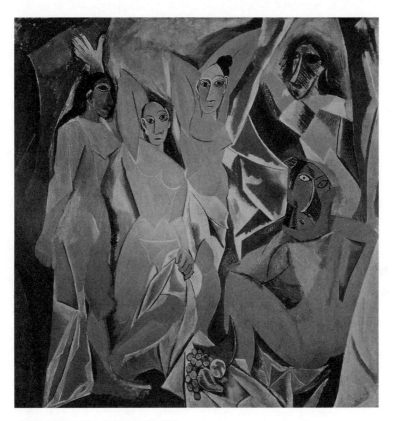

그림48. 파블로 피카소, 〈아비뇽의 아가씨들〉.

피카소는 수개월 동안의 시도와 실수를 거친 후에야 〈아비뇽의 아가씨들〉의 최종적인 구성에 이를 수 있었다. 그 가장 초기 습작들은 1907년 2월과 3월에 나왔는데, 여기서는 묵직하게 커튼이 쳐진 무대 같은 방에 있는 옷을 입은 남자 두 명과 벌거벗은 매춘부 다섯 명이 보인다. 두 남자 가운데 하나는 책 또는 두개골을 오른손에 들고 무대 앞 오른쪽에 서서 왼손으로 커튼을 들어 올려 젖히려 하고 있다. 1972년 피카소는 그가 의학도임을 확인했다.[24] 다른 한 남자(아마도 뱃사람)는 가운데에 과일이 쌓인 탁자 앞에 앉아 있다. 일반적으로 피카소가 이 그림을 도덕적인 것으로 어렴풋이 생각하고 있었다고 생각된다. 이때 학생은 위생검사관이자 현대판 개혁 성인이다. 이는 피카소가 처음으로 그린 주요 장르화(일상과 풍속을 그린 그림)들 가운데 하나인 〈과학과 자비Science and Charity〉(1897)를 사창가를 배경으로 해서 반복해 그린 것일 수 있다. 〈과학과 자비〉에서는 신분을 쉽게 가늠할 수 없는 젊은 여자가 아파 누워 있고 의사가 옆에 앉아 그녀의 맥박을 재고 있다.

하지만 두개골을 가지고 있는 의학생은 생라자르의 성병과 의사인 친절한 쥘리앵보다는 야심찬 조안네인 것 같다. 그는 '대체'의학의 실천자로서 젊은 여자들에게 긴장을 푸는 데 도움이 되는 난교파티에 참여해서 그 과정에서 인류를 구하라고 권하곤 했다. 당시 '의사'는 팽창일로에 있던 직업 분야로, 온갖 종류의 의술 시술자들이 신문 뒷면에다 광고를 해대었다.

『저 아래에』에서 카농 도크르의 악마숭배의식에 온 악마주의자들 가운데 하나가 한때 '의학교에 있었던 의사'로 묘사된다. '그는 집에 개인 예배당을 가지고 있다. 거기서 제단 위에 선 베누스 아스타르테(아스타르테는 고대 페니키아의 풍요와 생식의 여신)의 조각상에게 기도를 올

린다.'25) 콜랭 드 플랑시Collin de Plancy의 『지옥 같은 사전Dictionnaire Infernal』(초판 1818, 파리. 6판 1863, 플롱)에 따르면 아스타르테는 지옥의 주인인 아스타로테Astarotte의 아내이며, 뿔난 어린 암소의 머리를 가지고 있다고 한다.26) 이는 피카소의 '의학생'이 숭배할 만한 유의 여성이다. 두개골은 그가 악마적인 힘을 띠고 있음을 암시하며 이 여신들에게 바치는 선물일 것이다.

두개골과 벌거벗은 여성들은 구스타프 클림트Gustav Klimt(1862~1918)가 빈 대학을 위해 제작한 알레고리적인 그림으로, 1901년 처음 전시되었을 때 의사들이 대소동을 일으킨 〈의학Medicine〉에 이미 등장했다. 이 그림의 중심인물은 고대 그리스의 여신으로 건강의 신인 히기에이아다. 그녀는 왼손으로 금잔을 들고 있는데 기다란 뱀이 잔에 든 것을 마시고 있다. 그녀의 뒤 왼쪽으로 솟아나는 것은 벌거벗은 채 몸부림치는 여자들과 해골들로 이루어진 기둥이다. 이 기둥의 바깥쪽 가에서 두 개의 왼손이 빈 공간으로 튀어나온다.27) 이것이 전통적인 의학과 치료법에 대해 언급하고 있음은 이것들에 대한 언급이 전혀 없다는 점에 의해 분명해진다.

의학생과 뱃사람은 막스 자코브와 피카소(또는 그 반대)의 대리인물로 여겨져 왔고 실제로 거기에는 자전적인 요소가 있을지 모른다. 하지만 피카소는 곧 이 의학생을 여자로 바꾸었고 그런 다음 뱃사람을 완전히 없애버렸다. 최종적으로 그는 자리에 앉은 여자를 집어넣어서 최종 그림의 유명한 여자 다섯 명에 이르게 되었다.

의학생을 대체한 여자는 많은 면에서 최종 그림에서 여성 사회자다. 우리는 그녀가 이집트의 신관들이 오른쪽 옆모습을 보이는 것과 유사한

방식으로 서 있는 모습을 볼 수 있다. 조잡하게 각이 져 있지만 젖가슴을 드러낼 정도로 속이 비치는 옷을 입은 그녀의 오른쪽 다리는 살짝 앞으로 나와 있다. 목 아래 몸은 따뜻한 분홍빛 색조다. 피카소는 가장 최종 단계에서 그녀의 목 위쪽을 더 어둡게, 그리고 좀더 원시적인 양식으로 새로 그리고 오른쪽 눈이 우리를 똑바로 쳐다보게 했다. 이것이 그녀를 적당히 불길하게 보이도록, 심지어 가면을 쓴 것처럼 보이도록 만들고 있음에 틀림없다. 다섯 손가락이 벌어진 채 들어 올린 왼손은 그녀의 머리에서 바로 자라나고 있는 것처럼 보이며 거의 동일하게 어둡다.

우리는 그녀를 손금을 보는 전지적인 여사제로 볼 수 있다. 일종의 드 테베스 부인Madame de Thèbes〔나치의 종말을 예언했다고 해서 게슈타포에게 살해당한 예언자〕인 것이다. 테베스라는 이름은 안빅토린 사비니 Anne-Victorine Savigny(1845~1916)의 이집트식 필명이다. 그녀는 여성 희극배우이자 한때 드바로유의 제자였는데, 그녀의 극작가 친구이자 역사적으로 좀더 유명한 소설가의 아들인 알렉상드르 뒤마의 성화에 전문 수상가가 되었다. 뒤마는 그녀가 아카데미프랑세즈 공동회원들의 손금을 보게 해주었고 그녀는 이 일을 완벽하게 해냈다. 그들의 말로 표현할 수 없는 각각의 재능을 정확하게 알아보았던 것이다. 여러 사람들 말에 의하면 그녀는 커튼 뒤에서, 또는 거친 천으로 만든 자루를 머리에 쓰고서 손금을 봐주었다. 뒤에 그녀는 같은 천으로 탁발수도사가 입을 법한 옷을 만들어 입고 있었다.[28]

드 테베스 부인의 책 『손의 수수께끼L'Ènigme de la Main』(초판 1900, 다른 판 1901, 1906)는 특히 「아비뇽의 아가씨들」과 관련해서 흥미롭다. 왜냐하면 거기에는 다양한 여성들이 왼손을 대부분 위로 들어 올려 손등을 보여주는 대단히 흥미로운 사진들과 트롱프뢰유 선화線畵들이 실

려 있기 때문이다(그림49).[29] 손과 손가락의 형태 및 크기를 통해 성격을 읽어내는 수상술은 이러한 목적을 위해 손등을 연구했다. 드 테베스 부인은 피카소의 '정사각형 모양main carrée의 손'을 포함해서 네 가지 유형의 손을 구분한다.

1937년 피카소는 펼치고 있는 실제 손의 많은 석고상을 떴고 그중 어떤 것은 청동으로 주조하기도 했다. 이들은 모두 중세 성인들의 손이 담긴 성유물함처럼 손가락이 위로 향하도록 설치되거나 그런 상태로 사진으로 찍혔다. 이는 위대한 인물의 손을 주조하는 빅토리아 여왕시대의 전통을 따른 것이었다. 다섯 개가 피카소 자신의 손바닥이었고 그 가운데 두 개가 왼손이다(청동으로 주조된 것을 포함하면 각 손 당 네 가지 버전이 있다).[30] 그는 또한 당시 애인이던 도라 마르Dora Maar의 왼손 손등에 대한 '수상술적' 견해를 보여주는 실제 손의 석고상을 제작했다.

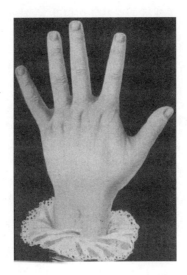

그림49. 『손의 수수께끼』에 실린 '정사각형 모양의 손'.

피카소의 '여성 사제'의 머리에서 자라나는 '수상술적' 손은 중세의 투구에 표시하던 문장처럼 그녀가 정확히 누구인지를 보여준다. 손가락이 벌어진 손은 커튼을 잡거나 당길 수 없기 때문에 실제적인 기능을 갖지 못한다. 따라서 이는 대체로 상징적이다. 『손의 신비』를 쓴 드바로유에게 손은 의사소통과 더불어 특히 밤에 감각적으로 더듬어보는 데 극히 중요하다. '밤에 손은 뇌 그 자체가 된다.'[31] 여기서 손과 뇌는 같이 결합된다. 〈곡예사들〉에서처럼, '여성 사제'의 머리 위로 내밀어진 왼손의 형태는 〈아비뇽의 아가씨들〉의 구성 형태를 느슨하게 반영한다. 네 개의 손가락들은 무대 앞 왼쪽에 선 네 명의 여자들에게 대응된다. 그녀는 여전히 일종의 의학생으로서 다만 에로틱한 삶과 죽음에 대한 진단을 내놓을 뿐이다. 드 테베스 부인에게 왼손은 '불운Fatalité'을 의미하고,[32] 〈아비뇽의 아가씨들〉에서 '여성 사제'의 머리 위로 내밀어진 왼손이 의미하는 바는 바로 이것인 듯하다. 왜냐하면 휘둥그레진 눈으로 정면을 응시하는 여자들을 통해서 관람자뿐 아니라 두 쌍의 매춘부들 사이 내부로도 공격성이 향해 있기 때문이다.

'여제사장'이 우리 앞에 보여주는 장면은 뜻밖에도 '죽음과 소녀' 주제를 변주하고 있다. '죽음과 소녀'에서 죽음은 보통 소녀의 왼쪽으로부터 온다. (이베리아반도의 조각품과 루브르 박물관에 있는 미켈란젤로의 〈죽어가는 노예Dying Slave〉를 혼합시킨) 한가운데에 있는 두 명의 아가씨들은 원시적인 특징에도 불구하고 분명 매력적이면서 연약해 보인다. 이들은 '피카소가 1907년에 그린 다른 어떤 여성 인물보다 훨씬 더 매력적'이다.[33] 이들은 팔 네 개 가운데 세 개를 머리 뒤로 들어 올린 채 브이V자 모양으로 구부려 손을 가렸고, 이것이 또한 몸통의 노출 정도를 높이고 있다.[34]

한가운데에 있는 아가씨의 발이 놓인 곳의 왼쪽으로 튀어나온 탁자 위 커다란 멜론 조각은 이들의 '순결성'을 재치 있게 암시한다. 왜냐하면 그것은 초생달을 반영하기 때문이다. 바르톨로메 에스테반 무리요Bartolomé Esteban Murillo(1617~82)의 〈무원죄잉태설의 성모 마리아Virgin of the Immaculate Conception〉(무원죄잉태설은 성모 마리아가 잉태를 한 순간 원죄가 사해졌다는 그리스도교의 믿음을 의미한다)는 몇몇 그림들에서 초생달 위에 서 있는데, 피카소는 당시 프라도 미술관과 루브르 박물관에 각각 한 점씩 소장되어 있던 그런 그림을 보았음에 틀림없다.35) 물론 멜론과 나머지 과일들(포도, 사과, 배)은 금지된 과일을 언급하고 있기도 하다.

이 두 아가씨들의 얼굴에서는 왼쪽 눈썹이 오른쪽 눈썹보다 훨씬 더 높이 있고 오른쪽 눈썹은 코의 선으로 바로 이어진다. 이것이 또한 왼쪽 눈이 더 크게 뜨여 있고, 민감하며 불안하다는 느낌을 주고, 그들이 그들의 왼쪽에 도사리고 있는 괴물을 의식하는 것일지도 모른다는 점을 암시한다. 이들의 왼쪽에 있는 두 여자의 뾰족하고 가면 같은 얼굴, 비대칭적인 배의 뱃머리처럼 무자비하게 앞으로 밀어붙여진 이들의 코 역시 부분적으로 그 무렵 피카소가 파리의 트로카데로 광장에서 본 (입체파를 진수시킨 것으로 여겨지는) 아프리카와 오세아니아의 가면들에 영향을 받아 최종단계에서 다시 그려졌다. 이렇게 다시 그린 것은 '모두가 하나의 얼굴'이 되는 것을 피하고자 함이었다.

왼쪽에 있는 두 여자의 왼쪽 눈은 오른쪽 눈보다 더 어둡고 그 가운데서도 쭈그리고 앉은 여자의 왼쪽 눈은 당황스러울 정도로 아래로 쳐져 있다. 여기에는 분명 이들의 눈을 사악하게 표현하려는 의도가 있었음에 틀림없다. 드바로유는 점성술에 관한 부분에서 왼쪽 눈이 달

의 영역이라는 믿음을 거듭 보여준다. 그때 그것은 '게타토레gettatore의 눈, 즉 사악한 눈이 된다. 여러 나라의 금언들 중에는 왼쪽 눈에 입을 맞추지 말라는 말이 있다.'[36] 이탈리아어인 '게타토레'('주술을 거는 사람'이라는 뜻)는 고대 로마의 미신에서 중요한 인물이었으며 뒤에 프로이트는 「두려운 낯설음」에서 이를 언급했다. 이 그림의 한복판에서 '이베리아' 여인과 '아프리카' 여인이 인접해 있어서 기이한 마찰을 만들어내는 인종적 지각판 같다.

피카소는 분명히 전통적인 '죽음과 소녀' 모티프에 대해 알고 있었다. 1906년에 그는 잉크로 〈소녀와 악마Young Girl and Devil〉를 스케치했다. 여기서 악마는 보석을 건네며 소녀의 왼쪽에 서 있다. 동시에 피카소는 〈악마와 큐피드 사이에 있는 소녀Young Girl Between Devil and Cupid〉를 그렸는데, 여기서 소녀는 왼쪽 다리를 비틀어 돌려서 악마를 가리키고 있다.[37] 잡지 『호벤투트Joventut』에 발표된 스케치인 〈성모 마리아의 부름The Call of the Virgins〉(1900)에서는 벌거벗은 여인이 자신의 왼쪽에 있는 음경이 발기한 남자 유령 쪽으로 열렬히 향하고 있다.[38]

프라도 미술관에는 '죽음과 소녀' 이미지의 전문가인 한스 발둥 그리엔의 커다란 두폭화가 소장되어 있다. 왼쪽 패널은 〈삼미신The Three Graces〉이 부끄러운 듯이 장식하고 있는 반면 오른쪽 패널은 아주 황량한 이미지인 〈여인의 세 시기와 죽음The Three Ages of Woman and Death〉(151×61센티미터)이 채우고 있다. 이 이미지에서 제대로 옷을 입지 않은 미인이 달빛이 비치는 황무지의 죽은 나무 앞에 서 있다. 그녀는 그녀의 왼쪽을 향해 있다. 왜냐하면 그녀는 괴물 같은 두 사람에게 위협을 받고 있기 때문이다. 그녀의 어깨에 선 기괴한 노파가 그녀의 몸통을 덮고 있는 아주 얇은 베일을 잡아당기고 있고, 차례로 해골 모습의 죽

음이 이 노파의 왼팔을 잡아당기고 있다. 죽음은 모래시계와 부러진 창을 가지고 있다. 노파와 죽음의 발 옆 땅바닥에 버려진 아기(아마도 여자아기)가 놓여 있고, 그리고 올빼미가 처녀 앞에 서 있다. 〈아비뇽의 아가씨들〉에서 괴물 같은 두 여자는 사악하거나 병을 앓고 있다거나 구타를 당했다거나 한물갔다거나 하는 것이 분명하게 드러나지 않는다. 하지만 그들은 한가운데에 있는 좀더 어리고 건강한 두 명의 '삼미신'이 가진 직업의 좀더 '불길하고' 어쩌면 치명적인 측면을 암시한다.

〈아비뇽의 아가씨들〉에서 쭈그리고 앉은 여인은 흥미롭게도 티치아노의 〈디아나와 악타이온Diana and Actaeon〉의 맨 오른쪽에 앉은 순결한 누드 여신인 디아나[로마신화의 여신으로 그리스 신화의 아르테미스와 동일시된다]와 비교되었다. 여기서 디아나는 자신의 왼쪽 어깨 너머로 불법침입한 남성인 악타이온을 어리둥절하게 쳐다본다. 그는 곧 자신의 목숨으로 이 죄의 대가를 치르게 될 것이다.[39] 이는 분명 쭈그리고 앉은 여성의 힘과 공격성을 설명하는 데 도움을 준다. 하지만 이것이 피카소의 그림 속 다양한 여자들 사이의 양식상의 차이 또는 그 여자의 노골적인 우상파괴와 쭈그리고 앉은 자세를 설명해주지는 못한다. 이를 설명하기 위해, 우리는 렘브란트의 스케치 〈미술비평에 대한 풍자〉(그림24 참조)의 오른쪽 아래에 쭈그리고 앉아 변을 보고 있는, 역겨워하는 동시에 역겨움을 주는 남성 인물에게 관심을 돌려봐야 할지 모른다. 그는 확연히 머리를 관람자 쪽으로 향한 채 한쪽(왼쪽) 눈으로 우리를 바라본다.

이 스케치는 1906년 하를럼에서 출판된, 렘브란트의 스케치들을 삽화 없이 설명하고 있는 목록에 포함되어 있었다(당시 이 스케치는 드레스덴의 한 컬렉션에 있었다). 하지만 나는 피카소가 렘브란트의 이 상스러운 스케치를 보았는지 어쨌는지 알 수 없다.[40] 이 스케치는 분명 〈아비

농의 아가씨들〉의 틀을 깨는 분위기와 합치한다. 두 화가가 어느 정도 내가 이 책에서 확인해온 왼쪽—오른쪽 구분에 따라 작업을 하기는 했지만 말이다.

〈아비뇽의 아가씨들〉에 나오는 쭈그리고 앉은 인물의 자세는 요강에 쭈그리고 앉은 페르낭드 올리비에Fernande Olivier를 보고 영감을 받았을지 모른다는 이야기가 있다. 하지만 그녀가 요강 위에 쭈그리고 앉아 있었을 때 피카소와 렘브란트가 그린 인물들의 저돌적이고 우상파괴적인 열정을 가지고 있었을지 의심스럽다.[41] 그녀의 엉덩이 아래에 갈색 물감 부분이 있고 오른팔이 오른쪽 넓적다리와 구분이 안 되게 통합되어 있어서 마치 그녀가 엉덩이를 훔치기 위해 오른손을 뻗고 있는 것처럼 보인다. 이는 성적 암시가 뒤섞여 이 속에 분뇨기호증Coprophilia〔대변을 통해 성적인 흥분이 일어나는 것〕이 포함되어 있을 수 있음을 분명하게 보여준다.

최근에 일부 비평가들은 피카소의 괴물 같은 두 여자들이 매독의 전조와 상징이며 사람을 흉하게 만드는 이 질병이 이 그림이 의미하는 바의 일부일지도 모른다고 말했다.[42] 이에 반대해서, 피카소의 친구들 가운데 매독으로 죽은 사람이 아무도 없고 그의 외설적인 스케치들 가운데 그가 매독에 열중해 있음을 보여주는 것은 거의 없다는 점이 지적되었다.[43] 실제로 이 두 여자들이 허약하거나 병을 앓고 있는 것으로 보이지 않는다. 좋든 싫든 그들의 기형성은 그들에게 권능을 부여하고 그들은 이 그림에 헤아릴 수 없는 정도로 충격적인 활력을 더해준다.

피카소의 친구들은 대부분 〈아비뇽의 아가씨들〉을 처음 보고서 몸서리를 쳤고, 친구들의 경악스런 반응 덕분에 이 그림은 좋이 9년 뒤인 1916년에야 처음 전시되었다. 화가 앙드레 드랭André Derain은 어느 날

피카소가 캔버스 뒤에 목을 매단 채로 발견되리라고 생각했다. 이는 클로드 랑티에를 언급하는 말이었는데, 랑티에는 미친 듯이 흥분해서 여성 누드의 다리와 몸통을 그린 후에 '현실의 고통에 의해 비현실적인 고양 상태로 이끌려 도취된 선지자처럼' 목을 매달아 자살한다.[44] 그가 목을 매다는 사다리는 그의 미완성된 걸작 속 여성 누드 바로 앞에 놓여 있어서 그는 죽어가는 동안 이 여자의 눈을 응시할 수 있었다.

조르주 브라크Georges Braque(1882~1963)는 그림을 그리는 것은 '휘발유를 마시고 불을 뿜어내는' 것과 같다고 생각했는데, 피카소가 그랬음에 틀림없다.[45] 비평가 앙드레 살몽André Salmon은 이 그림에 '아비뇽의 매음굴Le Bordel d'Avignon과 '철학적 매음굴Le Bordel Philoso-phique'이라는 제목을 붙였다가 그 뒤 자신이 조직한 1916년의 전시회에서는 좀더 얌전하게 '아비뇽의 아가씨들'로 제목을 바꿔 단 것 같다.[46] 1922년 자크 두세Jacques Doucet는 루브르 박물관에 기증한다는 조건으로 피카소에게서 이 그림을 사들였다. 하지만 1939년 그의 상속인들은 이를 뉴욕 현대미술관에 팔았는데, 뉴욕 현대미술관에 들어가고 나서야 이 그림은 현대미술의 주요 작품이 되었다.

피카소는 '아비뇽의 아가씨들'이라는 제목을 싫어했다고 주장했지만 이는 이 그림의 한가운데에 자리한 '제물로 바쳐진' 두 '희생양들'의 애매모호한 지위를 암시한다. 그렇다면 왜 아비뇽일까? 한 가지 설은 막스 자코브의 할머니가 거기에 살았고 자코브가 자기 할머니가 매음굴을 운영했다고 피카소와 농담을 한 데서 나왔다는 것이다. 하지만 두 사람이 자코브의 할머니가 매음굴을 운영했다고 한 이유는 단지 14세기에 아비뇽이 교황청의 피신처가 된 이후 추잡하다는 평판을 얻게 되었던 데 있다.

페트라르카는 성직판매와 다른 새로운 세금들로 부유해진 교황청의 사치와 방탕에 실망해서 새로운 바빌론〔고대 바빌로니아의 수도로 흔히 향락과 악덕의 도시로 여겨진다〕이라고 했다. 마르키 드 사드는 페트라르카의 맹렬한 비난을 맛깔스럽게 인용했고 다른 유럽의 도시들은 예를 들어 로마의 비아데글리아비뇨네시via degli Avignonesi처럼 아비뇽의 이름을 따서 홍등가의 이름을 지었다. 성병을 앓는 많은 여자들이 감금되어 있던 생라자르 병원의 접수처는 퐁다비뇽Pont d'Avignon으로 알려져 있었다.[47] 의심할 여지없이 피카소와 자코브는 애정을 듬뿍 담아 14세기 아비뇽이 아베 불랭의 정신적 조상들로 가득 차 있었다고 상상했다.

살몽은 1912년 회화에 관해 폭넓게 논의한 책을 처음 출판했다. 그는 이 책에서 상당히 혼란스러워하면서 피카소와 그의 초자연적인 힘을 가진 그림을 인정하지만 다음 순간에는 그것들을 배제하려 한다. 그는 〈아비뇽의 아가씨들〉이 그가 지극히 이성적인 예술형식으로 여겼던 입체파의 도가니이기를 원했기 때문이다. 살몽은 이렇게 쓰고 있다. 피카소가 오른쪽에 있는 두 여자의 '얼굴을 공격했'을 때 '이 견습 마법사는 여전히 오세아니아와 아프리카에 대한 황홀감 속에서 자신의 문제에 대한 답을 구하고 있었다.' 그는 정통 의학생이라기보다는 수습 주술사다. 하지만 살몽은 이 책의 다른 부분에서는 이러한 입장에서 물러선다. '피카소의 작품에서 주술적인, 즉 상징주의적이거나 신비주의적인 가면을 보는 사람들은 그것을 결코 이해하지 못하는 큰 위험에 처한다.'[48] 1907년 이후 이 그림을 제대로 본 사람들은 아주 소수였기 때문에 이는 피카소의 친구들이 처음에 이 그림을 이런 식으로, 즉 주술의 가장 폭넓은 경계에 대한 탐구로서 받아들였음을 의미할 수도 있다.

하지만 피카소는 자신이 무엇을 그렸다고 생각했을까? 그는 분

명 1906년 살롱전에서 커다란 충격을 불러일으킨 앙리 마티스Henri Matisse(1869~1954)의 〈생의 기쁨Bonheur de Vivre〉에 자극을 받았다. 그리고 〈아비뇽의 아가씨들〉은 이 그림의 황홀한 목가적인 비전에 대한 거칠고 밀실공포증적인 응수라고 볼 수 있다. 마티스의 '부드러운' 원시주의 대신에 '냉혹한' 원시주의인 것이다(마티스는 피카소의 그림이 '현대의 움직임을 조롱하려는 시도, 즉 모욕'이라고 생각했다). 그는 분명히 충격을 주고 싶어 했다. 젊은 로트레아몽 백작이 『말도로르의 노래』에서 이 악마적인 영웅이 "나는 가정들에 무질서를 씨뿌리기 위해 타락과 협정을 맺었다"고 알릴 때 그랬던 것처럼.[49] 피카소는 막스 자코브한테서 이 유독한 소설을 소개받았을 것이다.[50]

1930년대에 피카소는 앙드레 말로에게 부족미술을 보기 위해 처음 트로카데로에 갔던 일에 대해 이야기하곤 했다. 당시 그는 〈아비뇽의 아가씨들〉을 그리고 있었다. 그 박물관에서는 이들 부족미술품이 치료한 질병들과 몸을 지켜주는 사악한 주문들을 꼬리표에 적어 붙여두고 있었다. 피카소는 그것들을 '사람들이 혼령들에 지배되는 것을 막는, 즉 그들 자신이 자유로울 수 있도록 돕는 무기'라고 말했다. '혼령들에게 형상을 부여하면 그들로부터 벗어날 수가 있다. 혼령들, 무의식적인······ 감정들, 그것은 모두 같은 것이다.' 따라서 〈아비뇽의 아가씨들〉은 그의 '첫 악령쫓기 그림'이었다.[51]

하지만 피카소는 트로카데로를 방문하기 오래전에 아베 불랭과 관련해서 실제의 또는 상상된 난교가 악령을 쫓고 죄를 속죄할 수 있다는 생각을 처음 접했을 것이다. 난폭하게 다시 그려진 얼굴을 가진 두 여자에 관한 한, 우리는 불랭과 그의 추종자들이 잠자는 여자를 덮친다고 여겨지던 남자 몽마, 잠자는 남자와 정을 통한다는 여자 몽마, 반인반수들

과 구원을 위한 '영적 성교'를 실행했다는 점을 잊지 말아야 한다. 그래서 여제사장의 '수상술적' 왼손은 우리에게 성애적인 세계를 그려 보이고 있다. 여기서 환상과 현실, 욕망과 혐오, 질병과 건강, 사랑과 죽음, 인간과 야수의 구분은 무너진다. 그리하여 전통적인 의사는 치료법을 찾지 못하고 궁지에 처하고 만다.

1909년 이후 남성과 여성 기타연주자와 만돌린연주자들은 입체파의 발전과정에서 주요한 주제의 하나였다. 여기에 더해 이 현악기들 가운데 어느 한쪽이 (경우에 따라서는 바이올린이) 탁자 위에 놓인 정물화들도 많다. 피카소는 기타의 의인화된 특성 때문에, 그리고 기타가 양손에 의한 능숙한 촉각적 조작을 요구하기 때문에 기타연주자를 주제로 삼아 그렸음이 분명하다. 1901년 그가 삽화를 그려주던 바르셀로나의 잡지인 『아르테호벤Arte Joven』에 '기타연주자의 심리학La Psicologia de la Guitarra'에 관한 기사가 실렸다. 여기서 기타는 남자가 연주하고자 하는 여자에 비교되었다.[52] 1907년 시인 예이츠는 좀더 고상한 방식으로 기타연주자가 '자유로이 움직여 손가락과 마음의 기쁨뿐 아니라 전 존재의 기쁨까지 표현할 수 있다'고 썼다.[53]

1911년 겨울까지 피카소의 그림에서 모든 연주자들은 오른손잡이였던 것으로 보인다(어떤 그림들은 해석하기 매우 어렵기는 하지만 말이다). 그러다가 음악가가 아래쪽에 있는 왼손으로 현을 뜯고 오른손을 위쪽에 놓아두고 있는 〈내 어여쁜 이Ma Jolie〉(1911~12, 그림50)를 그렸다. 이 악기(치터일 수도 있다)는 위로 수직으로 들려 있다. '내 어여쁜 이'라고 쓰인 글자들 바로 위에서 양손이 보인다. 이 문구는 대중가요인 '아 마농, 내 어여쁜 이, 내 마음이 당신에게 안녕이라고 말하네!'에서 나왔다.

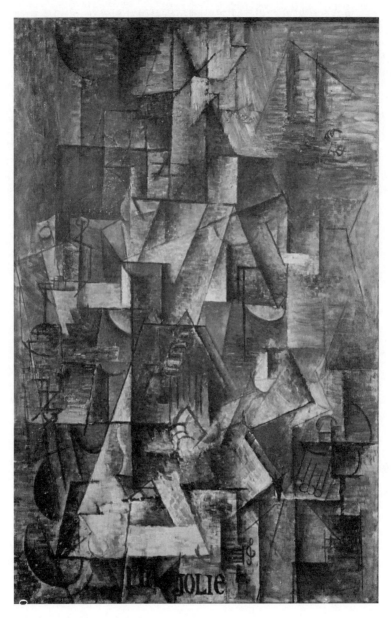

그림50. 파블로 피카소, 〈내 어여쁜 이〉.

피카소는 자기 그림들에 거의 제목을 붙이지 않았고, 이 작품도 예외가 아니었다. 현재 이 그림은 피카소의 새로운 (그리고 가장 은밀한) 애인인 에바 구엘의 초상화로 여겨지는 경향이 있다. 피카소가 뒤에 그녀를 '내 어여쁜 이'라고 언급하기 때문이다. 만약 그녀가 에바라면, 그녀가 왼손잡이인 것은 은밀하지만 기만적인 그들의 관계를 상징적으로 암시하고 있는 것일지 모른다. 왜냐하면 당시 사람들 가운데 에바가 왼손잡이였다고 말하는 사람은 없기 때문이다. 두 사람의 관계에는 확실히 많은 구실이 필요했다. 왜냐하면 에바는 피카소의 당시 애인이던 페르낭드 올리비에의 친구이면서 화가 로드비츠 마르쿠스Lodwicz Markus(그는 곧 이름을 마르쿠시Marcoussis로 바꾸었다)의 애인이었기 때문이다. 1912년 5월 피카소는 페르낭드와의 관계를 끝내고 에바와 함께 달아났다. 이들은 결혼할 계획이었지만, 에바는 1913년 암진단을 받고 1915년 12월에 사망하고 말았다.[54]

그래서 이 그림이 이들의 은밀한 관계에 대한 최초의 시각적 기록이라는 생각은 피카소의 전기적 측면에서 볼 때 더욱 호소력을 갖는다. 하지만 입체파 그림들 가운데 가장 추상적인 이 그림의 음악가가 여성이라는 점은 그리 분명치 않다. 왜냐하면 젖가슴, 여성 복장 또는 머리카락 등 이 음악가가 여성임을 분명하게 암시하는 것은 없기 때문이다. 이는 자신의 애인인 '나의 어여쁜 이'에 대한 노래를 부르는 남성 기타연주자일 수도 있다. 그림의 3분의 2 정도 높이에 있는 반원에서 함박웃음이 보이지만 이는 어느 한쪽 성에 국한될 수 없는 것이다. '마음에서 우러난' 사랑의 노래를 부르는 이 음악가가 에바일 수 있는 만큼이나 피카소일 수도 있는 듯하다.

1911년 말에 피카소의 작품에서 미소를 짓는 왼손잡이 음악가가 갑

작스럽게 나타난 것은 1911년 루브르 박물관에 있던 〈모나리자〉의 절도 사건에 의해 촉발되었을지 모른다. 이는 왼손잡이 레오나르도가 기량이 뛰어난 유명한 류트연주자였고, 바사리에 따르면 그가 모델을 앉히고 초상화를 그릴 때면 음악가들에게 옆에서 악기를 연주하게 했는데 이 음악 반주가 '라 조콘다'로 하여금 미소를 짓게 만들었기 때문이다. 〈내 어여쁜 이〉(100×65센티미터)와 〈모나리자〉(77×54센티미터)는 크기는 비슷하지 않지만 비율이 아주 비슷하고 가라앉은 색조 역시 비슷하다.

피카소는 〈모나리자〉 사건에 간접적으로 연루되었다. 1907년 아폴리네르의 비서인 벨기에인 사기꾼 게리 피에레Géry Pieret가 루브르 박물관에서 훔친 이베리아의 가면들 가운데 몇 개를 그가 소유한 까닭이었다. 그는 그것들을 여전히 가지고 있었다. 〈모나리자〉가 도난당했을 때 피에레는 이 그림의 환수를 위해 현상금을 걸었던 신문에다 거짓으로 박물관의 보안의 허점을 폭로하기 위해 자기가 그림을 훔쳤다고 자랑했다. 그런 다음 자신이 그런 범죄를 저지를 수 있는 진짜 미술품 도둑임을 증명하려고 가장 최근에 훔친 것이라며 아폴리네르의 벽난로 위 선반에 놓여 있던 이베리아의 가면 하나를 그 신문사에다 팔아넘겼다.

피카소와 아폴리네르는 자신들이 곧 커다란 어려움에 처할 수 있음을 알았다. 그래서 남아 있는 이베리아 조각품들을 센 강에 던져 넣어 처리하려고 했다. 하지만 아폴리네르는 그러지 못하고 대신에 비밀을 유지한다는 조건 하에 그것들을 그 신문사로 가져갔다. 9월 7일 아폴리네르는 경찰에 고발당했고 체포되어 일주일 동안 투옥되었다. 이 시인은 피카소가 연루되었음을 시사했지만 심문을 받은 피카소는 아폴리네르를 전혀 알지 못한다고 부인한 것 같고 아마도 연줄을 동원해서 석방되었던 것 같다.[55] '본국으로 송환'하고 싶었다고 주장하는 한 이탈리

아인에게 도둑맞은 〈모나리자〉는 1914년 1월에야 루브르 박물관에 다시 전시되었다.

피카소 그림에 나오는 왼손잡이 음악가가 '나의 어여쁜 이'(조콘다)의 절도에 대해 노래하는 레오나르도라고 해도 괜찮겠다. 1911년 거리의 가수들은 〈모나리자〉가 들어간 우편엽서를 팔면서 특별히 지은 짤막한 노래인 〈라 조콘드를 보셨나요?L'as tu vu la Joconde?〉를 불렀다. 하지만 그 모델이 누구인가 하는 것과 무관하게, 남성인지 여성인지 쉽게 규정할 수 없는 함박웃음을 짓고 있는 '나의 어여쁜 이'는 '라 조콘다'의 입체파 경쟁자를 그리고자 시도한 것일 수 있다. 1911년 11월, '사티로스의 가면'이라는 뜻의 '르 사티르 마스퀴에'라는 필명을 쓰는 한 시인(아마도 아폴리네르)이 '〈모나리자〉 도난 사건'이라는 제목의 시를 발표했다. 여기서 그는 실은 이 그림의 표면이 이미 입체파 형식으로 다시 그려졌다고 주장했다. 그는 피카소의 어떤 특정 그림을 지목하지는 않았지만 〈내 어여쁜 사람〉이야말로 최고 후보작이다.[56]

피카소는 나중에 다른 많은 왼손잡이 기타연주자들을 제작했다. 1912년의 스케치인 〈기타 치는 여인Woman with Guitar〉은 확실히 여자이고 1913~14년에 제작한 같은 제목의 유화 또한 그러하다. 왼손잡이 〈기타연주자Guitar Player〉(1913)를 그린 스케치는 성을 쉽게 규정할 수 없는 반면, 유화인 〈기타 치는 남자Man with Guitar〉(1913)는 확실하게 남자다.[57] 입체파가 시각세계를 뒤집어놓는 것처럼 보이는 한, 이러한 왼손과 오른손의 '반전'은 분명 입체파 미술에 중요한 '낯설게 하기' 효과를 강화한다.

이는 기타 또는 만돌린이 탁자 위에 놓여 있는 것이 특징인 많은 입체파 정물들에도 암시되어 있다. 왜냐하면 악기가 옆으로 길게 놓여 있

는 대부분의 경우에서 오른손잡이보다는 왼손잡이가 자연스럽게 집어 들 수 있는 위치에 있기 때문이다(즉 기타의 몸체가 왼쪽으로, 기타의 목 부분은 오른쪽으로 향해 있다). 이는 정신과 의사인 피에르 자네Pierre Janet 가 환자들이 몸의 양쪽을 혼동하는 상태를 설명하기 위해 사용한 용어인 대측지각증allochiria〔오른쪽을 건드리면 왼쪽에서 느끼는 장애〕을 유발하도록 의도된 것일지도 모른다.[58]

　　마지막으로 언급하지만 역시 중요한 것으로 마지막 장의 출발점인 〈기타가 있는 구성Construction with Guitar〉(1913)이 있다. 피카소는 처음에 동료 입체파 화가인 브라크로부터 영감을 받아 정통적이지 않은 재료들을 조합해서 작품을 제작하게 되었다. 브라크는 1911년 여름에 처음으로 종이로 만든 조각을 제작했다. 다음해에 브라크는 모래와 금속 줄밥〔쇠붙이를 줄로 갈 때 생기는 조각〕을 자신의 그림에 더했고 인테리어업자의 빗을 이용해서 나뭇결과 대리석 무늬처럼 보이게 만들었다. 그런 다음 1912년 9월 나뭇결 문양 벽지를 접착제로 종이에 붙여서 최초의 파피에콜레papier-collé를 만들었다. 그는 뒤에 자신이 항상 '사물을 보기만 할 뿐 아니라 만지고 싶은' 욕구를 가지고 있었다고 말했다. '재료의 가능성들을 고려하도록 나를 이끈 것은 물질 자체에 대한 바로 이러한 강한 기호였다. 나는 물질 형태의 감촉을 만들어내고 싶었다.'[59] 하지만 브라크는 자신의 종잇조각들이 무엇을 함축할 수 있는지를 추구하는 데는 관심이 없었고 이 부분은 피카소에게 남겨두었다. 브라크의 왼손잡이 입체파 기타연주자는 분명 '물질 형태'를 감촉할 수 있게 해준다. 그것은 우리의 육체와 영혼 모두에 다가오지만 동시에 읽힐 수 없고 닿을 수 없는 채로 남아 있다.

　　하지만 그 구성은 또한 앞서 언급한 마네가 그린 '왼손잡이' 에스파

냐인 기타연주자의 그림에 영감을 받았다고 나는 생각한다. 마네의 이 그림은 1906년 파리의 뒤랑뤼엘 미술관Durand-Ruel Gallery에서 포레 컬렉션에 포함되어 전시되었다.[60] '정물'인 물병과 양파가 그림의 아래쪽 구석에 놓여 있다. 모더니즘 운동의 한 창립자인 마네가 그린 이 중요한 그림에 피카소가 동질감을 느낀 것은 당연했으며 그는 자신을 무모한 '왼손잡이gauche' 에스파냐 기타연주자로 보았다.

1909년 프랑스의 인류학자 로베르 에르츠는 '오른손의 우위성'에 관한 그의 선구적인 글에서(『오른손의 우위성: 종교적인 양극성 연구』)에서 이렇게 주장했다.

> 왼손의 힘은 항상 다소 주술적이고 위반적이다. …… 그것의 움직임은 수상쩍어서 우리는 그것이 조용하고 조심스럽게 남아 있기를 바란다. 가능하다면 옷주름 속에 숨겨진 채. 그래서 타락시키는 그것의 영향력이 퍼져나가지 않도록…… 너무 재능이 넘치고 너무 기민한 왼손은 올바른 질서에 대한 태생적인 거역, 비뚤어지고 사악한 성향의 징후다. 모든 왼손잡이들은 마법사일 수 있으며 당연히 불신받을 것이다.[61]

'견습 마법사'인 피카소는 이 모든 것을 너무도 잘 알았다.

제20장

현대의 원시주의

오른손잡이는 좀더 완전하고 세련된 문명을 위해 치러야 하는 대가다.
이것이 왼손잡이가 낡은 습관, 원시상태로의 회귀로 보이는 이유다.
—1886년 뉴욕의 『메디컬레코드』에 실린 '왼손잡이'에 관한 익명의 기사[1]

이 장에서 나는 '왼손잡이'와 '왼쪽 길'이 1920년대 이후 낭만적으로 묘사
되어온 다양한 방식과 그것이 예술에 미친 영향에 대해 살펴보고자 한다.
1934년은 경이적인 해다. 왜냐하면 왼손잡이와 양손잡이에 대한 생각을
탐구하고 있는 프랑스 미술사가 앙리 포시용Henri Focillon(1881~1943)
의 글도 발표되었고, 살바도르 달리Salvador Dalí(1904~89)의 판화도 발
표되었기 때문이다. 포시용의 글이 달리의 판화(이는 고의적으로 혐오스
럽게 표현되었다)보다 이 장의 성격에 더 맞으므로 이것으로 장을 시작하
는 것이 최선이지 싶다.

1934년 앙리 포시용은 「손에 대한 찬양Éloge de la Main」을 발표했다.
이 글은 미학에 관한 훨씬 더 긴 글로 미학에 대해 가장 원초적인 결론
을 내리고 있는 『예술 형식의 삶La Vie des Formes』에 덧붙여져서 1948

년 뉴욕에서 영어 번역판으로 나왔다. 「손에 대한 찬양」은 인간 손에 대한 시적인 명상으로, 철학자 앙리 베르그송Henri Bergson이나 고딕양식을 옹호하는 영국인 존 러스킨John Ruskin 같은 좀더 식자층의 정보원만큼이나 수상가들의 통찰에 대해서도 두루 꿰고 있다.[2] 포시용에게 손은 그 자체의 아주 분명한 골상을 갖는다. 우리는 골상을 훨씬 더 잘 이해할 필요가 있다.

> 손은 거의 살아 있는 존재다. 종으로서만일까? 아마도. 그렇다면 활기차고 자유로운 영혼, 즉 어떤 골상을 지니고 있는 종일 것이다. 눈이 없고 목소리가 없는 얼굴이지만 그럼에도 보고 말한다. 눈이 먼 어떤 사람들은 아주 예민한 촉각을 갖게 되기도 한다. 그들은 카드에 극미한 두께로 인쇄된 형상을 알아볼 수 있다. 하지만 눈으로 볼 수 있는 사람들도 만지고 쥐어봄으로써 외양에 대한 지각을 완전하게 하기 위해 보는 데 손이 필요하다. 손의 자질은 그 손금과 구조에 쓰여 있다. 분석에 특출한 점점 가늘어지는 날씬한 손(논리학자의 손가락은 길고 민활하다), 유려한 예언자의 손, 우아함과 개성을 가지고 있으며 심히 비활성적인 영적인 손, 그리고 섬세한 손이 있다. 골상학은 한때 그 분야 전문가들에 의해 부지런히 연구되었는데, 손에 대해 알았더라면 유익했을 것이다.[3]

포시용의 글에서 드로바유의 영향을 알아볼 수 있다. 포시용은 『손의 신비』를 소개하면서 이론적 논문인 「조각Sculpture」(1778)에서 촉각의 중요성을 주장하고 촉각이 시각보다 우위에 있다고 주장한 철학자 헤르더Johann Gottfried von Herder를 칭송한다. 헤르더는 '(촉각) 없이 다른 감각적 자질들은 무용하고 무력하다'고 말했다. 손의 제스처 또한

지극히 표현적이다. '손은 말을 하지 못하는 가련한 사람의 언어능력이다. 그것은 그의 고립을 완화시키고 인간애로써 그를 재통합한다.'[4] 드바로유의 촉각에 대한 찬양은 유치원 운동으로 옹호되던, 어린 아이들의 교육에 대한 새로운 접근법에 부합한다. 이 새로운 접근법은 양손으로 아주 다양한 재료들과 형상들을 만져봄으로써 직접 이해하도록 해야 한다고 강조한다. 20세기 초에 이탈리아 교육개혁가인 마리아 몬테소리는 어린이들의 감각교육의 일부로서 심지어 학생들에게 눈가리개를 하고 이런 훈련을 하도록 했다.[5]

포시용은 손금을 읽을 때 그것이 우리 삶의 세세한 부분까지 정확하게 말해줄 수는 없으리라는 점을 인정한다. '활동은 손의 빈 곳에 흔적을 남긴다. 그리고 어떤 이는 거기서 지나간 일과 다가올 일에 대한 선으로 이루어진 상징들, 아니면 적어도 그 양상과 이를테면 그게 아니었다면 유실되었을 우리 삶의 기억, 그리고 어쩌면 훨씬 더 먼 어떤 유산을 읽을 수가 있다.'[6] 손은 이러한 자체의 선적인 방법을 통해 가장 흥미로운 사실을 드러내 보여준다.

자체의 자유로운 삶을 사는 손을 보라. 그 기능, 그 수수께끼는 잊어버려라. 쉬고 있는 손을 보라. 마치 상념에 잠긴 것처럼 그 손가락들이 살짝 끌어당겨져 있다. 활기 넘치면서 우아하고 순수하고 무용無用한 제스처를 지어보이는 손을 보라. 그때 그것은 대기 중의 무수한 가능성들을 무상으로 말해주고 다가올 행복한 일을 준비하면서 서로 유희하는 듯하다. …… 때로 그것은 리듬에 맞춰 교대로 들어 올려졌다가 내려지곤 하며 손가락들은 날렵한 댄서처럼 안무의 꽃다발들을 따른다.[7]

이런 종류의 '자유로운' 제스처는 알베르토 자코메티Alberto Giaco-metti(1901~66)가 전후戰後에 제작한 가늘고 기다란 팔과 아주 커다란 손을 가진 막대기 같은 형상들을 예고하는 것처럼 보인다. 비록 자코메티의 형상들은 '다가올 행복한 일을 준비'한다고 말할 수는 없지만 말이다.[8] 포시용은 손에 대해 전반적으로 논의한 다음 왼쪽과 오른쪽의 구분으로 나아가는데, 왼손에 대한 확실한 선호를 보여준다.

양손은 그저 똑같은 한 쌍의 쌍둥이가 아니다. 나이가 더 어리거나 더 든 아이들처럼, 또는 한 명은 온갖 기술을 다 익혔고 또 한 명은 농노로서 단조로운 힘든 일을 하며 따분해하는 차등적 재능을 가진 두 소녀처럼 구분되지도 않는다. 나는 오른손이 탁월한 위엄을 가졌다고 믿지 않는다. 왼손을 박탈하면 오른손은 고통스러우면서 거의 불임에 가까운 고독 속으로 침잠한다. 부당하게도 삶의 악한 면, 공간의 '불길한' 부분, 이쪽으로는 시체나 적, 또는 새를 대면해서는 안 되는 쪽을 의미하는 왼손이 지금 오른손이 하는 온갖 일들을 행하도록 만들 수 있다. 이런 식으로 왼손은 오른손과 동일한 자질들을 가지고 있는데, 파트너(오른손)를 돕기 위해 이러한 자질들을 단념한다. 나무의 몸통이나 도끼자루를 움켜쥐는 왼손의 힘이 더 약한가? 적의 몸을 붙드는 힘이 더 약한가? 내려치는 힘이 더 약한가? 오른손은 활로써 멜로디를 보여주는 반면 왼손은 바이올린의 현을 직접 건드려 음을 만들어내지 않는가?[9]

제1차 세계대전 전에 특히 영국과 미국에서 양손잡이가 유행했다. 오른손과 마찬가지로 왼손을 훈련하면 개인과 산업사회에 큰 이득이 되리라는 믿음 때문이었다. 1903년 영국의 존 잭슨John Jackson은 '양손

잡이문화협회Ambidextral Culture Society'를 설립했고 1905년 장차 스카우트운동을 창설하게 될 양손잡이인 로버트 배이든포엘Robert Baden-Powell은 제목이 그리 세련되지 못한 잭슨의 책『양손잡이 또는 두손잡이와 양쪽 뇌Ambidextrity or Two-handedness and Two-brainedness』(1905)의 서문에 하나는 오른손으로, 다른 하나는 왼손으로 똑같은 서명을 두 번 했다.[10] 하지만 이 운동은 1914년 이전부터 추동력을 상실했고 양차 대전 사이의 시기에 거의 영향을 미치지 못했다. 그렇지만 아마도 대중의 의식 속에서 그것을 대신한 것은 오른손을 손상당하거나 잃은 오른손잡이 전쟁 참전용사가 왼손을 훈련해야 하는 필요성이었다. 이러한 필요성이 선천적 왼손잡이들에 대한 제도적인 적대감을 상당히 줄이는 데 도움이 되었다.[11] 이것이 포시용이 왼손을 찬양한 배경이 되는 맥락의 일부다. 그는 왼손이 훈련을 통해 오른손처럼 되는 데는 관심이 없다. 그보다는 오른손이 '훈련받지 않은' 왼손으로부터 배우기를 바란다.

우리는 오른손을 두 개 가지고 있지 않아서 다행이다. 달리 어떤 방법으로 다양한 일들이 배분될 수 있겠는가? 왼손이 가진 어떤 '서투름'이라도 진보한 문화에는 필수적이다. 그것은 우리가 인간의 유서 깊은 과거, 즉 지나치게 숙련되어 있지 않고 아직 창조할 수 있는 존재와는 멀리 동떨어져 있던 때, 유행하는 말처럼 '다섯 손가락이 모두 엄지손가락'〔몹시 서툴고 어색하다는 뜻〕이던 때와 접촉하게 해준다. 그렇지 않았다면 우리는 너무 많은 기교에 압도되었을 것이다. 의심할 여지없이 우리는 곡예사의 기술이 최고한계에 이르게 했을 것이고 그래서 아마도 다른 일들은 거의 해볼 수 없었을 것이다.[12]

포시용에게 왼손의 '서투름'에는 유토피아적인 측면이 있다. 그것은 우리의 원시적인 자아와 접촉하게 해준다. 여기서 왼손과 오른손의 구분은 우리에게 균형과 역사의식의 진정한 의미를 알게 해준다.

왼손은 또한 접촉에 의해 인식되는 세계에 더 잘 접근할 수 있게 해준다. 시각은 '우주의 표면을 간과하'므로 왼손은 '일종의 촉각적 능력을 요구하는' 세계에 대한 지식을 제공해줄 수 있는 것이다. '나는 헤아릴 수 없는 것을 붙잡기 위해 복잡하게 연결된 망으로 손가락을 뻗어 손을 통해 세계를 빨아들이는 원시적인 인간을 보는 것 같다.'[13] 아이들도 이러한 능력을 갖지만 '아이의 호기심을 연장시켜 어린시절의 한계를 훨씬 넘어서는' 사람은 예술가뿐이다.[14]

그림을 그리고 조각을 한 현대의 위대한 원시인 고갱이 대표적이다. '고갱은 우리처럼 옷을 차려입고 우리의 언어를 사용하면서 우리 사이에 살고 있는 저 고대인들의 한 예가 아닐까? …… 그림뿐만 아니라 손으로 하는 온갖 종류의 작업이 그를 끌어당긴다. 마치 그는 문명이 강요한 자기 손들의 기나긴 무기력을 복수하고 있는 듯하다.' 그는 자신의 왼손의 지배를 받는 것처럼 보이는 예술가다.

미묘한 감수성을 가진 이 남자는 너무 많은 세련 속에 오랫동안 깊이 감추어져온 강렬함을 예술에 되살리기 위해 바로 저 미묘함과 싸운다. 동시에 그의 오른손은 왼손으로부터 형상을 앞지르지 않는 순진함을 배우기 위해 모든 기술들을 잊어버린다. 습관적인 기교에 숙련되지 않은, 오른손보다 덜 '길들여진' 왼손은 사물의 윤곽을 따라 천천히 그리고 공손하게 이동하기 때문이다. 감각과 정신을 뒤섞은 종교적인 주문呪文과 더불어, 이제 원시인의 잃어버린 노래가 터져 나온다.

빅토르 위고 역시 '이들 선지자 가운데 가장 위대한 한 사람'으로 인용된다. 그의 손은 '정신의 유순한 노예가 아니다. 그것은 주인을 위해 탐구하고 실험한다. 그리고 온갖 종류의 모험을 하며 가능성을 시도한다.'[15]

포시용은 원래 중세연구가로서 로마네스크 조각과 중세예술에 관한 중요한 책들을 썼다. 따라서 러스킨이 『베네치아의 돌The Stones of Venice』(1851~53)의 「고딕의 본질에 대하여」라는 장에서 옹호한 유명한 주제의 변주로 볼 수 있다. 러스킨은 현대 노동자들의 모멸적인 '노예 신세'를 묘사하면서 독자들에게 '옛 조각가들의 터무니없는 무지에 종종 실소를 금치 못하게 되는 옛 대성당의 파사드를 다시 보라'고 충고한다. 우리는 '저 추한 악귀와 형체 없는 괴물들, 그리고 해부학적 사실과는 무관한 뻣뻣하고 근엄한 조각상들'을 다시 보아야 한다. 하지만 그것들을 조롱해서는 안 된다. '그것들은 돌을 치는 모든 장인의 삶과 자유의 흔적이기 때문이다. 법, 개성character, 동정심이 없는 것 같은 생각의 자유와 존재적 지위가 확보될 수 있다.' 고딕 조각의 다양성과 불완전성은 그 조각가의 자유와 '그들의 강점뿐 아니라 약점 또한' 표현하는 그들의 능력을 보여주는 증거다.[16] 러스킨이 예술의 진정성과 '약점'을 표현하는 것의 중요성에 대한 자신의 생각이 서투른 왼손에 대한 현대의 숭배에 근거를 제공하고 있다는 사실을 알았다면 몸서리를 쳤을 것이다. 하지만 결과적으로 두 사람은 그렇게 한 셈이었다.

포시용은 분명 자신의 주장이 좀더 극단적이고 위험한 것을 함축하고 있음을 잘 알고 있다. 왼손이 '습관적인 기교들에 숙련되지 않'고 '대상의 윤곽을 따라 천천히 그리고 공손하게' 움직인다고 말했을 때 그는 아

마도 '전통을 중시하는' 예술가만큼이나 극단으로 유행을 좇는 초현실주의자들을 공격하고 있다. 왜냐하면 그들이 '자동적인' 글쓰기와 그림 그리기를 개척했는데, 이러한 오토마티슴은 '왼손'을 찬양하는 반면 손을 '천천히 그리고 공손하게' 움직이도록 권장하지는 않았기 때문이다. 오히려 그 반대로 초현실주의의 '초자연적인' 오토마티슴은 대부분 면에서 대상에 대해 무신경했으며 자유롭게 흐르는 무의식의 지시에 따라 대상을 변형시켰다. 따라서 포시용은 자기주장에 고삐를 죄어서 약간의 러스킨적인 경건함을 유지하려 한다.

오토마티슴의 완벽한 예가 포시용의 글이 발표된 것과 같은 해인 1934년에 에디시옹쉬르레알리스트Editions Surréalistes 출판사에 의해 출간되었다. 그것은 바로 조르주 위녜Georges Hugnet가 쓴 『오난Onan』이라는 제목의 긴 시였는데, 여기에는 권두삽화로 살바도르 달리가 제작한 특이한 판화가 실려 있었다. 오난은 「창세기」에 나오는 인물로, 오난의 사악한 형인 에르가 죽자 그의 아버지 유다가 그에게 형수와 결혼해서 '너의 형을 위해 자식을 보라'고 말한다. 하지만 오난은 형을 대신하고 싶지 않았고, 그래서 '(자신의 씨를) 땅바닥에 쏟아낸다.' 이러한 '죄악' 때문에 신은 그 또한 죽인다(38장 7~10절). 오난의 행위는 전통적으로 질외사정보다는 수음으로 해석되었다.

위녜의 오난은 '자진해서 틀어박혀' 살고 있으며 그래서 그만큼 더욱더 사랑할 수가 있다.

그는 조용해서 침묵이 그의 몸을 드러내네.
그가 손으로 이 이상한 손을 만지네.
그의 것인 이 이상한 손이 그의 팔을 타고 오르네.

'이상한 손'(또는 '소원해진 손')이 실제 그의 손인지 음경인지는 분명하지 않다. 하지만 오난의 다양한 몸 부위들이 갖는 타자성otherness에는 분명 어떤 성적 전율이 있다. 자신을 만지는 것은 완전히 낯선 사람과의 접촉만큼이나 흥분을 불러일으키는 것이 된다.

이 시는 지금은 주로 달리의 권두삽화 때문에 기억되고 있다(그림 51).[17] 이 삽화의 오른쪽 아래에는 그래티피(낙서미술) 스타일로 휘갈겨 쓰인 굵은 대문자로 된 글이 있다.

피가 나고 뼈가 발리고 흉터가 남을 때까지 오른손으로 수음을 하는 동안 왼손으로 얻은 발작적 그래피즘graphisme[현실을 사진 같이 표현하는 게 아니라 상징적으로 표현하는 것으로 인류 초기부터 주술적 · 종교적 목적으로 이용되었다)!

달리는 분명 자신의 예술을 위해 수난을 겪을 준비가 되어 있는 사람이다. 마구 긁어대고 휘갈겨진 이 동판화는 왼쪽 아래 구석이 가장 빽빽하다. 아마도 오른손으로 썼을 이 글은 오른쪽 아래 구석에 있는데, 이 말과 이미지는 좌뇌와 우뇌의 다양한 능력에 대한 과학적 이론을 반영하는 것으로 보인다(언어능력은 오른손을 통제하는 좌반구에 위치하고 시각능력은 왼손을 통제하는 우반구에 위치한다). 둥그스름한 짙은 얼룩이 이 '구성'의 위쪽 절반의 한가운데를 채우고 있다. 이 그림은 반항적일 정도로 비구상적이지만 이 얼룩은 초상화의 머리(또는 뇌)와 비슷한 위치를 차지한다. 달리는 아마도 프로이트가 20세기 초에 절친한 이비인후과 의사인 빌헬름 플라이스Wilhelm Fleiss에게 보낸 한 편지에서 분명하게 밝힌, 왼손으로 쓰는 글이 '언어공동체에 의해 잊히고 억압되고 거부

그림51. 살바도르 달리, 『오난』의 권두삽화.

된 상상들에 의해 동기부여가 되거나 그게 아니면 자극받은 상징적 제스처'라는 그의 믿음에 대해 잘 알고 있었다.[18]

　　달리는 수음에 아주 열렬했으며 이 행위를 보여주는 많은 음란한 데생들을 제작했다. 하지만 여기서 그는 이미 돌이킬 수 없도록 초현실주의의 오토마티슴을 취하면서 패러디를 하고 있는 것으로 보인다. 달리는 1920년대 후반에 오토마티슴을 이용한 데생을 조금씩 해보았지만 1934년까지는 이에 대해 매우 비판적이었다. 이런 방식이 너무 수동적

이고 그래서 그 결과물이 단조롭게 정형화된다고 생각한 까닭이었다.[19] 달리의 판화에서는 오토마티슴 방식으로 제작된 대부분 초현실주의 작품에서 보이는, 야취가 넘치면서 자유롭게 흐르는 캘리그래피가 보이지 않는다. 그리고 우리가 아는 한 핵심 초현실주의자들은 오토마티슴 방식으로 데생을 제작할 때 왼손을 이용하지도 않았다.

하지만 1920년대에 오토마티슴 방식의 데생을 개척한 위대한 초현실주의자이면서 그것과 가장 밀접한 연관을 갖고 있는 화가인 앙드레 마송André Masson은 자신의 작품들에서 자주 왼손잡이와 양손잡이에 대한 생각을 암시했다. 마송은 오른손잡이였지만 1920년대에 제작된 그의 작품에서 크고 활발해 보이는 손들을 육체에서 자주 분리시켰는데, 이것들은 오른손인 것 같은 만큼이나 왼손인 것 같다. 그가 잉크로 그린 〈앙드레 브르통의 초상Portrait of André Breton〉(1925)[20]에서 잠자고 있는 브르통의 머리가 왼쪽 옆모습으로 보이고 그 위로 왼손이 떠돌고 있다.

잉크의 선들이 이 손의 안팎으로 흐르는 것처럼 보이면서 이 시인 주변에 흘림글씨체의 보호막을 형성하고 있기 때문에 왼손이기는 하지만 여기서는 창조하는 손처럼 느껴진다. 생성력을 가진 이러한 손들이 데생들에서 자주 다시 나타난다. 중요한 그림인 〈카드마술Care Trick〉(1923)에서 카드들에 있는 비관습적인 도안은 '모든 모호한 미래의 힘들이 압축된 표지판이자 부적'이라고 일컬어졌다.[21] 육체에서 분리된 손 다섯 개 가운데 세 개가 왼손이다. 자체의 '자유로운 삶'을 사는 '춤추는' 손에 대한 포시용의 일부 묘사들은 아마도 틀림없이 마송의 그림과 데생들에 영감을 받았을 것이다.

마송의 격동하는 그림 〈미로The Labyrinth〉(1938, 그림52)는 인간의 손

에 대한 이러한 생각들이 최고조에 달한 것으로 볼 수 있다. 1930년대에 초현실주의자들 사이에서 신화 주제가 점점 더 인기를 끌고 있었다. 그리고 1933년 마송은 많은 부분에서 초현실주의를 소개하고 있는 자신의 새 평론서의 제목을 '미노타우르'로 붙이도록 스키라Skira 출판사를 설득했다. 이 신화가 갖는 매력은 미로를 프로이트 식으로 정신으로서 이해할 수 있다는 점이었다. 그 중심에 비이성적 충동을 상징하는 반은 사람이고 반은 황소인 미노타우로스가 살고 있다. 따라서 아드리아드네의 실에 의지해 미로를 따라 나아가는 테세우스는 '자신의 미지의 영역으로 가는 길을 요리조리 헤치며 나아가는 의식에 대한 우화'로 볼 수 있을지 모른다.[22]

마송의 그림에서 미로는 험준한 황무지에 뒷다리로 선 미노타우로스 같은 형태의 돌로 된 구조물의 배/가슴으로 변형되어 있다. 그것의 두개골이 왼쪽 옆모습으로 보인다. 돌로 된 이 생물체의 몸통 앞면이 잘려져 있어서 창자의 미로를 비롯해서 그 내부에서 작동하는 모든 것이 드러나 있다. 극히 중요한 것은 미로로 들어가는 입구가 이 괴물의 왼손을 통해 왼팔 위로 바로 이어지고 있다는 점이다. 이 팔의 앞면 역시 잘려져 있어서 계단이 있는 복도가 드러나 있다. '테세우스'는 어깨로 보이는 부분에 있는 대동맥 모양의 복도로 왼쪽으로 내려가서 이 복도 끝에서 다시 미로 안으로 왼쪽으로 돌 것이다. 미로 위에는 거미 다리 같은 것이 달린 붉은 심장이 맴돌고 있다.

왼손의 중요성은 이 미노타우로스가 오른팔을 가지고 있지 않다는 사실에 의해 강화된다(마송은 제1차 세계대전 때 부상을 입어서 그의 미노타우로스는 '불구mutilé'를 암시한다). 이로부터 우리는 마송이 개념적으로 이상화된 '왼손'이 인간 정신의 미로에 접근할 수 있게 해줄 뿐만 아니라

그림52. 앙드레 미송, 〈미로〉.

자신의 내적 존재를 표현하는 도구라고 믿고 있었음을 알 수 있다. 이런 면에서 오른팔이 없다는 사실이 그에게 권능을 부여한다.

물론 이 그림은 '길'이 왼손과 왼팔로 곧장 이어지고 있다는 점에서 '왼쪽 길'에 대한 아주 일반적인 묘사이기도 하다. 프로이트는 빌헬름 슈테켈의 『꿈의 언어』에서 왼쪽과 오른쪽에 대한 아이디어를 얻었는데(『꿈의 해석』에서 『꿈의 언어』를 글자 그대로 인용하고 있다), 꿈에서 '오른쪽' 길은 곧은 길인 반면 왼쪽 길은 비뚤어지고 구불구불하며 심지어 나선형이라고 믿었다.[23] 마송의 이미지는 고대로부터 전해지는, 왼손 네 번째 손가락은 신경이나 정맥에 의해 심장과 곧바로 연결되기 때문에 반지를 이 손가락에 끼어야 한다는 말을 현대식으로 해석하고 있다. 마송의 그림에서 왼손으로 들어가는 '입구'에는 반지 모양의 아치형 구조물(살짝 여성의 외음부 같다)이 얹혀 있고 또 다른 커다란 반지가 그 위에 놓여 있다. 따라서 마송은 미노타우로스의 몸에 이러한 전통적인 믿음을 새겨 넣고 있다.

아르헨티나의 작가 보르헤 루이스 보르헤스는 그의 가장 유명하고 가장 상징적인 단편의 하나로 철학적 살인 미스터리물인 「끝없이 두 갈래로 갈라지는 길들이 있는 정원」(1941)을 썼을 때 이와 동일한 생각에 의지했을 것이다. 여기서 '왼쪽 길'은 끝없는 가능성들에 열려 있고 이러한 많은 가능성들은 아주 신나면서도 생명의 위협을 받게 되는 멋진 꿈인 동시에 악몽이다. 이 이야기는 줄거리가 반복적으로 되돌려져 거의 어떤 일이든 일어날 수 있다는 느낌을 주고 있어서 일종의 자동기술을 포함한다. 제2차 세계대전 동안에 쓰인 이 이야기는 당시의 혼란을 일부 반영할 것이다.

이 이야기는 제1차 세계대전 당시 영국에서 독일 황제를 위해 첩자로 활동하던 한 중국인을 중심으로 흘러간다. 그는 자신의 정체가 발각되었다고 믿는다. 처음에는 도망치려고 생각했다가('나는 비겁한 인간이다') 곧 분명 자신은 체포되겠지만 중대한 정보를 독일인들에게 전할 수 있는 어떤 일을 하기로 결심한다. 독일군이 공격해야 할 도시의 암호명과 성姓이 똑같은 사람을 하나 죽이기로 한 것이다. 그는 전화번호부에서 희생자 스티븐 '앨버트'가 사는 곳을 알아내고는 기차를 잡아탄 뒤 그곳에서 가장 가까운 역에서 내린다.

> 등 하나가 플랫폼을 비추고 있었다. 그러나 아이들의 얼굴은 어둠 속에 묻혀 있었다. 한 아이가 내게 물었다. "스티븐 앨버트 박사님 댁에 가시나요?" 다른 아이가 내 대답을 기다리지도 않고 말했다. "박사님 집은 여기서 멀리 떨어져 있어요. 그렇지만 저 길을 따라 왼쪽 방향으로 가다가 교차로가 나올 때마다 왼쪽으로 꺾으시면 결코 길을 잃지 않으실 거예요." 나는 그 아이들에게 동전 하나(마지막 동전)를 던져주고, 몇 개의 돌계단을 내려가서, 고적한 들길로 들어섰다. 길은 완만한 내리막을 이루고 있었다. 포장이 되지 않은 맨땅이었다. 머리 위에는 뒤엉킨 나뭇가지들이 늘어져 있고, 손에 닿을 듯 낮고 둥근 달이 나와 함께 걸음을 옮기고 있는 것처럼 느껴졌다. …… 계속 왼쪽으로 꺾어지라는 애들의 말을 떠올린 나는 그것이 미로의 한가운데에 있는 정원에 이르기 위한 일반적인 방법이라는 점을 기억해냈다.[24]

이 중국인 첩자가 미로의 한가운데에 있는 정원에 이르려면 계속해서 왼쪽으로 꺾어지면 된다는 정보를 알고 있는 것은 그가 운남성의 성

주인 취팽의 고손자인 덕분이다. 취팽은 소설『끝없이 두 갈래로 갈라지는 길들이 있는 정원』을 써서 '모든 사람들이 길을 잃게 될' 미로를 만들기 위해 '세속적인 권력을 포기했다.' 하지만 그는 13년 후에 자신의 작품을 완성하지 못한 채 총격을 받았다. 스티븐 앨버트는 취팽의 뒤죽박죽인 원고들에 공을 들이고 있는 중국학자로 밝혀진다. 그는 중국인 첩자로부터 총격을 받기 직전에 취팽의 생각을 요약해서 이야기한다.

당신의 조상은 뉴턴이나 쇼펜하우어와 달리 획일적이고 절대적인 시간에 대해 믿지 않았습니다. 그는 시간의 무한한 연속들, 눈이 핑핑 돌 정도로 어지럽게 증식되는, 분산되고 수렴되고 평형을 이루는 시간들의 그물을 믿으셨던 거지요. …… 우리는 이 시간의 일부분 속에서만 존재합니다. 어떤 시간 속에서 당신은 존재하지만 나는 존재하지 않습니다. …… 시간은 셀 수 없는 미래들을 향해 영원히 갈라지지요. 그 시간들 가운데 하나에서 나는 당신의 적이지요.[25]

보르헤스의 이야기에서 우리는 피타고라스의 '무한'한('무한'은 피타고라스의 반의어 목록에서 '왼쪽' '악' '어둠'이 포함된 쪽에 첫 번째로 나오는 말이다) 황야로, 왼쪽으로 꺾어 들어선 것으로 보인다. 결국 이 첩자는 무방비 상태의 희생자를 냉혹하게 살해한다.

나는 대답했다. 그렇지만 현재의 나는 당신의 친구입니다. 그 편지를 다시 한 번 읽어볼 수 있을까요? 앨버트가 일어섰다. 우뚝 선 채 그가 높은 책상의 서랍을 열었다. 그동안 그는 내게 등을 돌리고 있었다. 나는 이미 리볼버를 꺼내들고 있었다. 나는 아주 조심스럽게 총을 발사했다. 앨버트는 단

한마디의 신음도 내뱉지 않은 채 풀썩 쓰러졌다. 나는 그의 죽음이 번갯불처럼 순간적이었다고 맹세한다. 나머지 얘기들은 비현실적이고 하잘것없는 것들이다.[26]

이 살인자는 체포되어 교수대로 보내진다. 하지만 독일인들은 영국 신문에서 자신들의 첩자(이때 처음이자 유일하게 이 첩자가 유춘이라는 이름으로 언급된다)가 그 중국학자를 살해했다는 기사를 읽고서 자신들이 어느 도시에 폭격을 가해야 하는지를 알게 된다. 유춘은 '증오스럽게도 내가 승리했다'고 결론짓는다. 이 이야기는 '헤라클레스의 선택'을 니체 식으로 쓴 것이다. 여기서 유춘은 영웅이자 반영웅이다. 여기에 양자택일은 없다. 왼쪽 길은 도덕을 넘어서는 무한히 열린 세계로 우리를 데려간다.

유춘이 왼손잡이인지 오른손잡이인지 알 수 없지만(아마도 그가 '미래'에 있다는 점에 따르면 양손잡이일 수 있다) 오른손잡이들에게 왼쪽으로 도는 것은 오른쪽으로 도는 것보다 더 방향감각을 잃게 만드는 '부자연스러운' 것이다. 대부분 사람들은 하루 동안 이 방향 저 방향으로 돌기보다는 한 방향으로 돈다. 오른손잡이라면 시계방향으로, 왼손잡이라면 시계반대방향으로.[27]

보르헤스가 레싱이 신의 왼손에 대해 한 말을 어떤 지적 노력을 위한 타당한 신조로 여기면서 찬탄을 보내고 있는 것은 그리 놀라운 일이 아니다. 그는 1981년의 한 인터뷰에서 레싱을 거론했다.

중요한 것은 도덕적 본능과 지적 본능이 아닐까요? 지적 본능은 우리가 결코 답을 알 수 없으리라는 것을 알면서도 답을 찾게 만드는 것입니다. 나는

레싱이 만약 신이 오른손에 진리를, 왼손에 진리에 대한 추구를 가지고 있다고 하면 신에게 왼손을 벌려달라고 하리라고, 신이 진리 그 자체가 아니라 진리에 대한 추구를 자신에게 건네주기를 원하리라고 말했다고 생각합니다. 물론 그러한 추구가 무한한 가설들을 허용하기 때문에 그는 그것을 원했을 것입니다. 진리는 단 하나인데 지성은 호기심을 필요로 하므로 단하나의 진리는 지성에 맞지 않기 때문이지요. 과거에 나는 개개인의 개별적인 신을 믿으려 했습니다만 더 이상은 아닙니다. 나는 '신은 만들어지고 있다'는 버나드 쇼의 감탄할 만한 표현을 이런 측면에서 기억합니다.[28]

1950년대부터 좌우 뇌의 기능분화에 대한 과학적 대중적 관심이 높아지면서 일부 예술가들이 점점 더 양손의 서로 다른 능력에 관심을 갖게 되었다. '반구'라는 미심쩍은 개념이 유행하게 되었는데 이는 대부분 사람들이 어떤 문제를 해결하는 데 뇌의 한쪽, 대개는 뇌의 '컴퓨터 같은' 부분으로 몸 오른쪽의 움직임을 통제하는 좌반구만 사용한다고 주장했다. 우반구는 적절한 훈련으로 활성화시켜서 우리가 좀더 창의적이고 느슨한 방법으로 문제를 해결하는 것을 도와줄 수 있다고 여겨졌다.[29]

이러한 효과에 대한 진술로 가장 유명한 것은 조각가 바버라 헵워스Barbara Hepworth가 한 말인데, 이는 『회화적 자서전A Pictorial Autobiography』(1970)이라는 책에 기록되어 있다. '내 왼손은 나의 생각하는 손이다. 오른손은 발동기가 달린 손일 뿐이다. 이것은 망치를 쥔다. 생각하는 손인 왼손은 느긋하고 감성적임에 틀림없다. 리듬이 있는 생각이 이 손의 손가락들과 통제를 거쳐 돌로 들어간다. 그것은 듣는 손이기도 하다. 그것은 돌이 가진 근본적인 약점 또는 결함에, 그리고 가능하거나 임박한 균열에 귀를 기울인다.'[30]

이 글에는 1959년에 찍은 헵워스의 손 사진이 함께 실려 있지만 동일한 생각이 아마도 그녀로 하여금 1940년대에 자신의 왼손을 주조하도록 영감을 불러일으켰다. 헵워스의 작품에서 뚜렷한 왼쪽—오른쪽 상징을 찾아볼 수는 없지만 그녀는 완전히 '사방에서 볼 수 있고' 자신의 몸 전체를 관여시키는 조각을 제작하고자 하는 자신의 모더니스트적인 포부를 개념적인 '양손잡이'가 뒷받침해준다고 보았을 것이다.

오른손잡이이면서 왼손과 오른손으로 동시에 그림을 그린 미술가도 있었다.[31] 독일의 미술가 디터 로스Dieter Roth는 1960년대 중반부터 일련의 드로잉들을 제작했다. 거기서 그는 먼저 커다란 종잇조각을 반으로 접은 다음 양쪽에 '동일한' 이미지를 그렸다. 모두 합쳐서 수백 개에 이르는 〈양손으로 하는 빠른 드로잉들Two-Handed Speedy Drawings〉이 그려졌고 이 가운데 상당수가 판화로 제작되었다. 어떤 것들은 '자화상' 두개골이고 다른 것들은 남성과 여성, 동물과 사물이 혼성적으로 결합된 몸이다. 이 드로잉 기법은 아주 도식적이며 오른손이 보여주는 '숙련성'의 정도는 왼손보다 아주 조금 더 높을 뿐이다. 이론적인 관점에서 이들 양쪽 다 원시적이다. 포시용을 인용하자면 마치 로스의 오른손은 '왼손으로부터 형상을 앞지르지 않는 순진함을 배우기 위해 숙련된 기술을 완전히 잊은' 것 같다.

1970년 이탈리아 미술가인 알리기에로 에 보에티Alighiero e Boetti(1957~)는 촬영된 퍼포먼스를 제작했다. 여기서 그는 미술관 벽에 오른손으로 그 날짜를 쓰는 동시에 동일한 중심점에서 출발하여 왼손으로도 거울 이미지의 동일한 날짜를 써나갔다. 그의 손이 점점 더 뻗어나갈수록 통제력이 상실되었는데, 왼손이 좀더 그러했다(거울문자를 써야 했기 때문에 그리 놀랄 일도 아니다). 좀더 최근에 영국의 미술가 클로드 히스

Claude Heath는 양손으로 그리는 일련의 드로잉을 제작했다. 이는 탁자 아래에 수평적으로 놓여 있거나 수직으로 선 패널의 저 위쪽에 놓여 있어서 그가 볼 수 없는 두 개의 별개의 종이에 화분에 심은 식물들을 그리는 것이었다(2001년).[32] 히스가 오토마티슴적으로 휘갈겨 그린 드로잉은 심하게 도치되어 있는 것 같다. 그것은 마치 그 식물들의 뿌리의 횡단면을 보는 듯하다. 그는 자동기술법을 미국에 전파시킨 사이 톰블리 Cy Twombly(1928~2011)의 영향을 받았을 것이다. 1950년대에 톰블리는 밤에 불을 꺼두어 앞이 보이지 않아서 캔버스 앞에 똑바로 다가서지 못하고 비스듬히 방향이 틀어진 채로 다가서서 그림을 그렸다. 그는 한 비평가에게 '그림이 매끄럽게 그려지는 것을 염려하면서 마치 왼손으로 그리는 듯이 했다'고 설명했다.[33]

로스와 보에티는 아마도 당시 여전히 유행하던 프랑스 작가 폴 발레리와 그가 1943년에 쓴 글 「몸에 관한 소박한 생각들Réflexions simples sur le corps」을 알고 있었을 것이다. 발레리에게 몸은 이질적이면서 알 수 없는 것이었다.

> 그 자체는 형체가 없다. 우리가 보아서 그것에 알고 있는 것이라고는 '나의 몸'을 구성하는 공간의 눈에 잘 띄는 부분에 올 수 있는, 몇 안 되는 기동성을 가진 부위들뿐이다. 이 낯설고 불균형적인 공간에서 거리는 특출한 관계다. 나는 '나의 이마'와 '나의 발' 사이, '나의 무릎'과 '나의 등' 사이의 공간관계에 대해 알지 못한다. …… 이는 이상한 점들을 깨닫게 해준다. 나의 오른손은 대개 나의 왼손을 알지 못한다. 한 손으로 다른 손을 잡는 것은 내가 아닌 어떤 사물을 잡는 것이다. 이런 이상한 점들은 잠에서 일정 부분 어떤 역할을 할 것임에 틀림없다. 그래서 '만약 꿈같은 것이 존재한다면' 그것

들에 무한한 조합을 제공할 것임에 틀림없다.[34]

왼손으로 작업한 달리의 동판화가 초현실주의의 오토마티즘에 대한 패러디인 것처럼, 보에티와 루스가 제작한 드로잉들의 '비대칭적 대칭'과 '공평하지 않은 공평함'은 클레멘트 그린버그가 「이젤화의 위기 The Crisis of the Easel Picture」(1948)에서 언급한 '전면적인all-over'[특정 부분에 초점이 맞춰지는 기존의 그림들과 달리 이러한 색과 형태 등의 구성 요소가 전 화면에 고루 산재한다는 의미] 추상벽화에 대한 패러디로 볼 수 있다.

> '분권화되고' '대위법적인' 전면회화는…… 캔버스의 한쪽 끝에서부터 다른 쪽 끝까지 큰 변주 없이 그 자체를 반복하면서 처음, 중간, 끝을 없애고 있는 것으로 보인다. …… 이런 유의 회화는 온갖 것들 가운데 장식에, 즉 무한히 확장될 수 있는 벽지 무늬에 가장 가깝다. …… 이 '전면성'은 모든 계층적 구분이 말 그대로 소진되고 무효화되었다는 느낌에 부응한다. 경험의 영역이나 질서는 가치의 최종적인 등급상 다른 어떤 영역이나 질서에 대해 더 우월하지 않다. 그것은 일원론적 자연주의를 표현할지 모른다. 이러한 일원론적 자연주의에는 처음도 끝도 없으며, 직접적인immediate 것과 직접적이지 않은 것 사이의 궁극적인 구분만이 인정된다.[35]

로스와 보에티는 그들의 기법을 통해 그들이 현대예술에서 작동하고 있는 (왼손보다 더 '우세한' 오른손이 만들어내는) 가장 마지막 '계층적 구분'을 버리고 있음을 암시한다. 그들은 잭슨 폴록이 자기 자신과 그의 전체주의적인 '전면적인' 방식에 대해 진심이었다면(잭슨 폴록은 '나는 자

연스럽다'고 주장했다) 왼손을 물감통을 드는 데만 쓰기보다는 양손으로 붓을 들고 물감을 떨어뜨렸을 것이라고 암시한다. 로스의 몸과 특히 보에티의 몸은 여전히 완고하게 방해를 해서 왼손을 다루기가 오른손을 다루는 것보다 더 힘들게 만든다.

미술교육은 좌우반구의 서로 다른 기능을 비교하는 표가 실린 대중 심리학서들에 영향을 받게 되었다. 그 가장 유명한 예는 베티 에드워즈 Petty Edwards의 드로잉 입문서인 『오른쪽 뇌로 드로잉하기Drawing on the Right Side of the Brain』(초판 1979)다. 이 책은 장차 미술가가 되려는 사람들에게 오른쪽 뇌를 열도록, 교사들에게는 '오른쪽 뇌에 적합한 전략'을 개발하도록 촉구했다.[36] 왼손을 통제하는 오른쪽 뇌는 '몽상가이자 숙련공이자 예술가'다.[37]

하지만 에드워즈는 사실 미학적으로 보수적이어서 '표현적 좌익주의'에 대해 단호히 반대했다. 그녀는 '좀더 오른쪽 뇌 방식R-mode에 직접적으로 접근'할 수 있도록 '오른손잡이들에게 연필을 왼손으로 옮겨 쥐라고 권장하는' 미술교사들의 방식을 지지하지 않는다.[38] 이는 '드로잉하기가 더 거북하기' 때문이다. '이렇게 말하는 건 유감이지만 어떤 미술교사들은 거북함을 더 창의적이고 흥미로운 것으로 본다. 나는 이런 태도가 학생들에게 해를 끼치고 예술 자체의 품위를 손상시킨다고 생각한다. 우리는 예를 들어 불편한 언어나 불편한 과학을 더 창의적이고 더 나은 것으로 보지는 않는다.'[39]

에드워즈의 말은 일리가 있다. 어쨌든 달리, 로스, 보에티의 '왼손주의적'인 작품들은 미학적으로 뛰어나지 않다면 그들의 최고의 성취를 보여주는 작품들은 아니다. 하지만 그것들은 하나의 태도와 접근법을 상징하는 것으로서 여전히 중요하다. 에드워즈가 동의한 것으로 보이는 동

시대의 유일한 양식은 이론적인 자연주의다. 이는 그녀가 실은 몽상가나 오토마티슴을 싫어함을 암시한다. 그녀는 오른쪽 뇌로 드로잉을 하는 사람으로 변장하고 있으나 실은 왼쪽 뇌로 드로잉을 하는 사람이다.

현대미술에서 가장 극적인 '좌향좌'들 가운데 하나를 보여준 이는 미국의 미니멀리스트 조각가인 리처드 세라Richard Serra(1939~)였다. 때로는 편평한, 때로는 젖혀져 곡선을 이루는 부식된 커다란 강철 판넬로 만들어진 미로와 같은 그의 조각들은 공간을 베어내는 것 같다. 〈회전하는 타원Torqued Ellipse〉이라는 최근의 연작은 4미터가 넘는 살짝 뒤틀린 타원형의 강철 평판으로 만들어졌다. 바닥에서 불안정하게 균형을 이루고 있는 이 조각은 구멍이 뚫려 있어서 관람자가 그 안을 걸어볼 수 있다. 무엇보다 가장 당황스러운 것은 하나의 타원 안에 다른 타원이 들어 있는 두 개의 회전하는 타원이 포함되어 있다는 점이다.

비평가 데이비드 실베스터David Sylvester는 세라에게 그 구멍 안에 처음 들어갔을 때 '본능적으로, 시계방향으로 돌았는지 시계반대방향으로 돌았는지' 물었다. 세라는 자신이 '자연스럽게 시계반대방향으로 걷기 시작했다'고 대답했다. 그리고 실베스터는 자신은 '거의 항상 시계반대방향으로 걷는다'는 것을 알게 되었으며 '시계방향으로 가려면 의도적인 노력을 해야 했다'고 말했다.[40] 나중에 세라는 「두 개의 회전하는 타원 2권Double Torqued Ellipse II」(1998)에 대해 이렇게 말했다. '그 통로는 시계방향으로 걷는 것이 더 안정적이다. …… 나는 오른쪽으로 걷는 것이 자연적인 충동이라고 생각한다.'[41] 따라서 그가 이전에 언급한 시계반대방향으로 왼쪽으로 걷는 '자연스런' 충동은 아주 현대적인 (따라서 부자연스러운) 불안정한 욕망에 의해 촉발되었음에 틀림없다.

그것은 세 가지 「두 개의 회전하는 타원」 가운데 가장 불안하고 알 수가 없다. 그 통로를 걷는 것은…… 당신을 불편하게 만들고 안쪽에 있는 타원에 들어가도 당신은 어떠한 위안도 받지 못한다. 당신은 자신을 쉽게 드러내지 않는 공간에 담겨 있고 그것이 펼치는 드라마에 휘말려들고 있다고 느낀다. 당신은 이 「두 개의 회전하는 타원」을 완전히 이해할 수 없다. 당신은 현기증에서 벗어날 수가 없다. 그것은 가장 불안정하다.[42]

또는 보르헤스가 말했을지도 모르는 것처럼 왼쪽으로 꺾어지는 시계반대방향의 여정은 '무한한 가설들을 허용한다.'

코다

여왕 폐하 만세

열에 아홉은 '모델의 왼쪽이 가장 큰 매력을 갖는다.'
—리처드 펜레이크, 『집에서 찍는 아마추어 사진가들을 위한 인물사진기법』(1899)[1]

시각 이미지, 특히 사진과 관련해서 창작과 수용에 지속적으로 영향을 미친 좀더 전통적인 왼쪽—오른쪽 구분을 간단히 살펴보면서 이 책을 마칠까 한다.

아마도 가장 일반적인 것은 왼쪽의 우월한 아름다움과 감수성에 대한 지속적인 믿음이다. 〈세계의 기원The Origin of the World〉(1866)은 쿠르베가 한 터키 외교관의 주문을 받아 여성의 가랑이 부분을 클로즈업해서 그린 작품이다. 1995년 오르세 미술관이 정신분석가 자크 라캉의 유산에 포함되어 있던 이 그림을 입수해서 공개했을 때 몰려든 많은 사진기자들이 이 그림의 약간 오른쪽, 즉 모델의 왼쪽에 자리를 잡은 것은 인상적인 일이었다. 이는 모두가 남성인 이들 사진기자까지 담긴, 더 뒤쪽에서 찍은 사진들을 보면 아주 분명해진다.

사진기자들은 부분적으로 그림 자체에서 단서를 취하고 있었다. 왜

냐하면 쿠르베가 여자를 그녀의 약간 왼쪽에서 보면서 그림을 그렸고 그녀는 몸통을 왼쪽으로 기울이고 있기 때문이다(쿠르베는 그녀의 성기에 확실한 '벤드 시니스터'를 부여하기까지 했다). 홀로 있는 매력적인 여성들을 그린 쿠르베의 대부분 그림들은 모델을 그녀의 왼쪽에서 보고 있다. 더욱이 같은 해에 그려진, 대체로 〈세계의 기원〉의 모델로 여겨지는 붉은 머리의 아일랜드 여인 조앤너 히퍼넌Joanna Hiffernan의 초상화 〈아름다운 아일랜드 여인La Belle Irlandaise〉(1866)은 거의 왼쪽 옆모습을 보여준다. 그녀는 전경으로 들어 올린 왼손으로 거울을 들고 있고 오른손으로는 풍성한 머리카락을 흐트러트린다.

분명 쿠르베(와 오르세 미술관의 사진기자들)는 리처드 펜레이크가 『집에서 찍는 아마추어 사진가들을 위한 인물사진기법Home Portraiture for Amateur Photographers』(1899, 런던)에서 한 말에 동의했을 것이다. 쿠르베는 아마도 왼손잡이와 오른손잡이 사이의 유사과학적인 구분을 하지는 않을 것이지만 말이다.

> 미술적으로 말하자면 모든 얼굴은 두 가지 면과 몇 가지 조망을 갖는다. 그래서 최선의 면을 선택하려면 우리는 몇 가지 특징들을 판단해서 그러한 면을 주로 이용해야 한다. 얼굴의 한쪽 면이 항상 다른 쪽 면보다 더 좋아 보이는 것은 잘 알려진 사실이다. 모델이 왼손잡이가 아닌 한 대개 가장 많은 매력을 갖는 것은 모델의 왼쪽이다. 왼손잡이인 경우에는 오른쪽 면이 대체로 더 좋다. 하지만 이를 당연시하지 말고 시험해보라. 열에 아홉은 '모델의 왼쪽이 가장 큰 매력을 갖는다.'[2]

펜레이크는 스튜디오 사진에 유사과학적인 기초를 부여하고자 하는 전

형적인 사진사다. 이는 사진의 새로움과 상업주의에 기인한다. 직업 사진사들은 자신의 상품을 역사적 이론적 밸러스트ballast〔배의 안정을 위해 바닥에 싣는 짐을 말함〕로 강화해서 고객들이 확실하게 자신을 돋보이게 해주는 상품을 사고 있다고 믿도록 하고 싶어 한다. 스튜디오 사진사들은 단순히 전통을 이용하는 데 관심이 있는 게 아니라 망설임 없이 효과적으로 따를 수 있는 전형적인 방식을 찾는 데 관심을 가지고 있었을 것이다. 그래서 사진술이 발명된 이후 줄곧 사진가들은 열렬히 옛 거장들을 흉내내고 혼성모방했다. 이는 특히 초상사진과 관련해서 그러하다. 그에 따라 대부분 초상사진가들은 특히 조명과 관련해서 왼쪽과 오른쪽 문제를 고려하게 되었을 것이다.

유명한 사진가인 애니 레보비츠Annie Leibovitz(1949~)는 최근에 실제 여왕과 이야기에 나오는 허구 인물인 공주의 매력적인 초상사진들을 제작했다. 이들 사진은 조명과 구성에서 전형적인 왼쪽—오른쪽 관습을 이용했다. 2007년 5월 영국의 엘리자베스 2세 여왕이 제임스타운〔미국 버지니아 주 동부의 마을로 북미 최초의 영국 식민지〕 설립 400주년을 축하하기 위해 공식방문했는데, 이를 기념하기 위해 찍은 여왕의 초상사진들이 그 가운데 대표적이다(또는 아주 성공적인 클리셰다).[3] 레보비츠는 1970년 이후 『롤링스톤Rolling Stone』과 『배니티페어Vanity Fair』 같은 잡지들에 발표한 유명인사들의 사진으로 잘 알려져 있으며, 미국 사진가로서는 최초로 영국 여왕의 공식사진을 찍도록 초청되었다. 이때 네 장의 사진을 찍었는데, 이는 일반인들에게 공개되었다.

이 사진들 가운데 두 장은 여왕이 버킹엄 궁전 화이트드로잉룸의 창가에 앉은 모습을 보여주었다. 이 두 장의 사진은 서로 다른 방향에서 찍혔기 때문에 가장 흥미로운데, 서늘한 3월의 빛이 각각 왼쪽과 오른쪽에

서 여왕의 얼굴 위로 떨어진다. 이 두 이미지는 르네상스시대 초상화들에서 볼 수 있는 조명관습에 대해 말할 수 있는 모든 것을 보여주는 거의 교과서적인 예다.

첫 번째 이미지에서 여왕은 바로 우리 앞에 (왕실 기준에서 볼 때) 수수한 의자에 앉아 있다. 이는 고전적인 즈가리야적 이미지다. 이는 언론에 처음으로 공개된 가장 중요한 이미지였다. 여왕은 머리를 아주 확연하게 오른쪽으로 향하고 있어서 오른쪽 얼굴은 밝게 비치는 반면, 왼쪽 얼굴은 대체로 짙은 그늘 속에 잠겨 있다. 계절에 맞지 않게 양쪽 문이 활짝 열려 있고, 그녀는 발코니에 있는 돌로 된 난간이 드러난 프랑스식 창과 그 너머 궁전 정원에 있는 벌거벗은 나무 꼭대기들을 바라본다. 이 사진은 3월의 어느 구름이 뒤덮인 날에 찍은 것이지만 열린 유리문에 비친 하늘의 그림자가 깨지기 쉬운 빙하의 강도를 빛에 부여하고 있다.[4]

여왕은 구성의 한가운데에 있지 않고 여왕의 오른쪽에 보이는 공간이 왼쪽에 보이는 공간보다 훨씬 더 크다. 이것이 여왕과 보이는 대상 사이에 더 크고 더 장대한 거리감을 부여한다. 이 사진이 보여주는 은회색의 교향곡은 여왕의 흰색 드레스와 흰담비털, 그리고 다이아몬드로 덮인 왕관에 의해 강화되고 있다. 흰색 (오른쪽) 실내화가 드레스 아래로 살짝 보인다. 이것은 경미하지만 틀림없이 들뜬 기분을 부여한다. 마치 여왕이 창으로 다가가기를 열렬히 바라는 것처럼.[5]

한 미술평론가는 이 사진을 논평하면서 흥미롭게도 이 이미지의 구성과 분위기를 내셔널갤러리에 있는 토머스 로렌스Thomas Lawrence의 〈샬럿 왕비Queen Charlotte〉(1789)라는 유명한 초상화에 비교했다. 샬럿 왕비는 조지 3세 왕의 아내로 미국의 마지막 왕비였다. 이 왕비는 은청색의 드레스를 입고 흰 머리카락을 후광처럼 머리에 얹은 채 앉아

있다. 그녀는 자신의 약간 오른쪽을 본다. 거기에 있는 전신 길이쯤 되는 열린 창으로는 가을 풍경과 윈저칼리지 교회(샬럿 왕비는 윈저성에 앉아 있다)의 전망을 볼 수 있다. 샬럿 왕비의 모습이 힘이 없고 살짝 멜랑콜리해 보이는 이유는 아마도 당시 조지 3세의 광기가 시작된 탓이었을 것이다(그리고 어쩌면 훨씬 더 걱정스러운 프랑스혁명이 시작되었기 때문일지도 모른다).

사람들 말에 의하면 엘리자베스 2세 여왕 역시 '늘그막에 수심에 잠길 이유들'이 있었다. 이것이 이 초상사진이 보여주는 이 여왕의 선조를 그린 로렌스의 초상화와의 시각적 공명을 훨씬 더 적절하게 만들어준다.[6] 하지만 샬럿 왕비의 얼굴은 왕실의 초상화, 특히 왕비들의 초상화에서 항상 그랬던 것처럼 고르고 밝게 조명되고 있다는 점에서 중요한 차이를 보인다. 엘리자베스 1세 여왕의 〈디츨리 초상화Ditchley Portrait〉와 거의 다르지 않게 그림자들은 여왕의 뒷부분으로 밀려나 있다.

레보비츠의 사진에 보이는 엘리자베스 2세 여왕의 그늘진 얼굴은 그 그늘의 정도는 다르지만 전례가 있다. 1893년 W.&D. 다우니 사〔1860년대부터 1910년대까지 활동한 빅토리아 여왕시대의 스튜디오〕가 찍어서 1897년에 공개된, 슬픔에 잠긴 빅토리아 여왕의 유명한 〈즉위 60주년 사진Diamond Jubilee Photograph〉은 머리를 약간 오른쪽으로 돌리고 있는 여왕과 더불어 비슷한 미장센을 가지고 있다. 머리 왼쪽 안면의 그늘이 더 밝기는 하지만, 빛은 여왕의 오른쪽에 있는 보이지 않는 창에서 온다. 이 사진은 프랜스 다이아몬드Frances Diamond와 로저 테일러Roger Taylor의 『왕실과 사진 1842~1910 The Royal Family and Photography 1842~1910』(1987)에 실렸고 레보비츠는 이 책에서 이 사진을 보았을 수 있다.[7]

레보비츠에게 사진의 오른쪽 가장자리에 더 가까운 인물이 빛이 환한 자신의 오른쪽(사진의 왼쪽)으로 머리를 돌리는 것은 갈망을 의미한다. 월트 디즈니가 '백만 가지의 꿈의 해Year of a Million Dreams'(디즈니의 테마파크 디즈니랜드를 홍보하는 캠페인의 하나로 2007년에 시작되어 2008년까지 계속되었다)를 홍보하기 위해 진행하던 캠페인을 위해 레보비츠는 디즈니 스타일의 장면들에 다양한 유명인사들을 끼워 넣은 사진들을 제작했다. 이 사진에 처음으로 등장한 유명인사는 신데렐라로 분장한 스칼렛 요한슨이었다. 그녀의 초상사진은 2007년 3월에 최초로 공개되었다. 레보비츠는 자신의 다섯 살짜리 딸아이가 가장 좋아하는 인물이 신데렐라여서 '공주들을 다뤄야 했다'고 말했다. 그 결과로 나온 초상사진은 두 달 뒤에 발표된 왕실 사진을 예비하는 것이었다.

요한슨은 미끈하게 처진 엷은 파란색의 야외복을 입고 보석 전문 브랜드 해리윈스턴에서 만든 32만 5,000달러 상당의 다이아몬드로 장식된 작은 왕관을 쓰고 있다('그녀는 그 왕관을 쓰고 싶어 안달을 낼 지경이었다'고 레보비츠는 말했다). 그녀는 우리의 오른쪽으로 몇 계단을 달려 내려와서는 머리를 위 오른쪽으로 돌려 왕궁(디즈니월드에 있는 '신데렐라의 성')에서 보낸 시간을 흘깃 본다. 특별히 스타이벤Steiben(유리와 크리스털 수제품을 만드는 제조사)에서 만든 유리구두가 계단 더 위쪽에 떨어져 있다. 성과 유리구두가 신데렐라의 얼굴 오른쪽을 비추는 스포트라이트에 의해 밝게 조명되고 있다.

우리의 여왕과 공주는 더 높은 것을 갈망하면서 꿈을 꾸고 있는 것 같다. 신데렐라는 청소 일에서 벗어나 왕자의 팔 안으로, 사회계층의 사다리를 올라가기를 갈망한다. 엘리자베스 여왕은 세상의 걱정들, 또는 단테가 말한 대로 하자면 '왼쪽의 걱정들la sinistra cura' 저 너머로 가기

를 갈망한다. 후자의 생각은 감상적이고 주제넘은 것일지 모른다. 왜냐하면 통치 군주이자 '믿음의 옹호자'가 자신의 책무를 거부하고 싶어 하면서 저 너머에 마음을 두고 있음을 암시하기 때문이다.

레보비츠가 앉아 있는 엘리자베스 2세 여왕을 찍은 두 번째 이미지에서는 전체 분위기를 포함해서 거의 모든 것이 뒤집혀 있다. 여왕은 창의 벽감 가까이에 앉아 있으며(우리는 실은 그 창을 보지 못한다). 이번에는 창이 여왕의 왼쪽에 있다. 그녀의 왼쪽 얼굴은 강한 빛을 받고 있고 오른쪽 얼굴은 짙은 그늘 속에 있다. 이는 일명 '도끼hatchet'조명이라는 것에 가깝다. 도끼조명이란 얼굴이나 대상이 반으로 쪼개진 것 같아 보이는 측면조명을 이르는 말이다. 이 사진은 훨씬 더 직접적이면서 현실에 기반을 두고 있다. 빛의 원천에 가까이 있는 여왕에게서 갈망의 느낌은 보이지 않는다. 여왕은 우리를 곧바로 쳐다보고 있다. 검은 옷자락의 어둡고 묵직한 주름들이 그녀의 오른쪽과 우리 쪽으로 길게 펼쳐져 있는데, 이것이 마치 닻처럼 여왕을 지상에 묶어둔다. 유리구두는 보이지 않는다. 그녀는 어디에도 가지 않을 것이고 꿈쩍하지 않을 것이기 때문이다. 여왕의 얼굴에서는 심지어 자신감 넘치는 미소의 기미가 희미하게 보인다. 이는 무책임한 부재보다는 권위 있는 존재의 초상화다.

레보비츠가 자신의 작품에 대해 한 이야기나 글은 그리 흥미를 끌지 못한다. 『어느 사진가의 삶A Photographer's Life』(2006)의 도입부는 주로 전기傳記와 관련된 사소한 내용들을 다루고 있다. 다만 그녀가 유대인이어서 『구약성서』와 그에 관한 히브리 신비철학의 논평들에서 보이는 왼쪽—오른쪽 구분에 대해 다른 대부분의 사람들보다는 더 많이 알고 있었으리라고 말할 수 있을 뿐이다. 같은 이유에서 그녀가 사진을 배우면서 『라이프』지의 사진술 총서 가운데 하나인 『빛과 필름Light and

Film』(1970)을 참조했더라도 전혀 놀랄 일이 아닐 것이다. 여기에는『라이프』지 사진기자 헨리 그로스킨스카이Henry Groskinsky가 양복을 입은 우락부락한 중년 남자가 담배파이프를 들고 있는 모습을 찍은 초상사진 연작 여섯 장이 실려 있다. 이들 각 사진은 단 하나의 조명을 서로 다른 위치에 놓고 찍은 것이다. 이들 가운데 네 장은 조명이 모델의 오른쪽에 있고 두 장은 왼쪽에 있다.

레보비츠는 1971년 베트남전과 관련된 국방성의 수치스러운 비밀문서를 누출시킨 대니얼 엘즈버그Daniel Ellsberg(그를 비방하려는 노력은 결국 워터게이트 사건으로 이어졌다)의 반신상 얼굴사진들을 찍으면서 이와 비슷하게 했다. 레보비츠는 감정을 드러내지 않는 벽을 배경으로 환한 햇빛 속에서 이리저리 방향을 돌려가며 엘즈버그의 앞모습뿐만 아니라 뒷모습을 또한 찍었다.[8]

『빛과 필름』은 빛이 45도 위쪽에서 대상의 오른쪽을 비추는 것이 '오랫동안 초상화 조명의 고전적인 각도'였으며 이것이 '대부분 사람들에게 가장 자연스럽게 보인다'고 한다.[9] 이는 전혀 자연스럽지 않지만 분명 고전적이며 레보비츠가 취한 좀더 극단적인 형식 속에서 어떤 꿈을 가진 사람들에게만 '자연스럽다.' 왼쪽으로부터의 '도끼'조명은 '우락부락한 근육의 특징을 강조하거나 피부나 천의 질감을 드러내는 데 유용할 수 있다.'[10]

브루스 핑카드Bruce Pinkard는『스튜디오 사진촬영의 창의적 기법들Creative techniques in Studio Photography』(1979)에서 '도끼'조명에 대한 이러한 언급을 확장시키고 있다. 모델의 왼쪽으로부터의 측면 조명은 '질감 표현뿐 아니라 형상을 그리는 데서 영웅적이고 낙관적인 분위기를 갖는다. 이는 강한 모습의 가장 중요한 인물이나 남성적인 초

상화법에서 사용하기에 아주 좋은 중요한 조명이다.'[11] 두 번째 사진에서 영국 여왕은 전경이 아니라 중경에 자리를 잡음으로써 크기는 줄어들었지만, 분명 좀더 영웅적이고 낙관적으로 바라보고 있다. 아마도 레보비츠는 여왕이 미국을 재정복할 수 있을 듯한 모습으로 보이게 할 수는 없었을 것이다.

이 책에서 나는 왼쪽—오른쪽 상징이 서구미술의 위대한 작품들을 이해하는 데 도움이 되는 열쇠임을 논증했다. 많은 최고의 미술가들이 분명 왼쪽—오른쪽 상징이 작품에 커다란 힘과 절묘함을 부여해주는 창의적인 기폭제임을 알았으리라 생각한다. 같은 이유에서 최근의 많은 예술작품과 이론의 전체주의적인 성격, 그리고 예술과 관련된 모든 서열화에 대한 그럴듯한 거부가 많은 예술작품들의 단조롭고 지극히 평범한 획일성을 설명해줄 것이다.

　나는 문장학적 방식의 상상력이나 이원적인 사회구조 또는 애니 레보비츠의 왕실 초상화들이 보여주는 이론적 이원론으로 돌아갈 수 있다거나 돌아가야 한다고 주장하는 게 아니다. 확실히 레보비츠가 왕실 여성들의 초상사진에서 왼쪽—오른쪽 상징을 효율적으로 사용하고 있는 점은 그것이 구체제를 다룰 때만 실로 유용한 구식의 방식임을 말해준다.

　하지만 과거 예술에서의 왼쪽—오른쪽 상징의 중요성을 이해함으로써 우리는 대담하면서 심오한 차이를 만들어내는 새로운 예술형식을 여전히 개발해낼 수 있을 것이다. 그 차이는 관람자를 불안하게 만들 뿐 아니라 붙들어두게 될 것이다.

옮긴이의 말

사진작가 애니 레보비츠는 월트 디즈니의 홍보 캠페인을 위해 디즈니 만화의 장면들에 다양한 유명인사들을 끼워넣은 사진들을 제작했다. 스칼렛 요한슨이 신데렐라로 등장하는 장면에서 그녀는 우리의 오른쪽으로 몇 계단을 달려 내려와 오른쪽 위로 고개를 돌려서 왕국을 흘깃 본다. 신데렐라는 '여기' 아닌 '여기 너머', 더 높은 곳을 바라본다. 하지만 만일 그녀가 우리의 왼쪽에서 왼쪽 위로 고개를 돌렸다면 신데렐라 이야기는 좀 달라져야 할지도 모른다.

제임스 홀은 문학, 신학, 인류학, 과학의 대단히 방대한 자료를 종횡무진 오가며 서양의 미술, 문화, 사회를 왼쪽—오른쪽 상징이라는 '잃어버린' 코드로 읽는다. 이 코드를 통하면 성서에서부터 미켈란젤로, 피카소, 보르헤스, 그리고 디즈니랜드의 홍보사진에 이르기까지 완전히 새롭게 읽힌다. 오른쪽이 선하고 남성적이며 정신적이라면 왼쪽은 사악하

고 여성적이며 세속적(감정적)이다. 하지만 아리스토텔레스가 피타고라스학파의 철학을 요약하는 열 쌍의 반의어 가운데 선과 빛 쪽에 오른쪽을, 악과 어둠 쪽에 왼쪽을 포함시킨 이래 오른쪽과 왼쪽에 대한 선호는 문화적 굴곡을 겪었다. 이른바 인간 중심의 세계관이 신 중심의 세계관에 도전하는 르네상스 이래 근본적인 '왼쪽으로의 선회'가 이루어진다.

그래서 서양 미술작품에서 그리스도가 오른쪽을 보고 있는지 왼쪽을 보고 있는지에 따라 그 감동의 깊이는 확연히 달라진다. 전통적인 묘사에서는 그리스도가 자신의 오른쪽을 향해 있거나 머리를 자신의 오른쪽으로 돌리고 있는 반면, 미켈란젤로의 〈피에타〉에서는 그리스도의 머리가 자신의 왼쪽으로 기울어져 있고 성모 마리아도 그리스도의 왼쪽에 있다. 그는 천상의 신이 아니라 지상의 인간을 보고 있는 것이다. 미켈란젤로가 십자가에 못 박힌 그리스도를 묘사한 소묘를 보면 〈피에타〉의 선택이 쉽지 않았음을 알 수 있다. 수없이 수정을 한 흔적이 그대로 드러나는 이 소묘에서 인물들은 어디로 가야 할지 확신하지 못하는 것처럼 보이고, 그리스도가 매달린 십자가 역시 여러 차례 수정을 해서 마치 좌우로 맹렬히 흔들리는 것처럼 보인다. 그리스도는 오른쪽과 왼쪽, 다시 말해 신과 인간에 대한 책무를 조화시키고자 필사적으로 애쓰며 갈림길에 선 것처럼 보인다. 하지만 미켈란젤로의 그리스도는 결국 왼쪽으로 고개를 돌린다. 그의 〈피에타〉가 그토록 깊은 감동을 주는 것은 바로 이런 이유다.

이러한 좌향좌에는 정치적 선택이 또한 작용했다. 르네상스인들의 왼손숭배를 이끈 로렌초 데 메디치는 평화와 사랑이 넘치는 새로운 황금시대라는 미래상을 제시했다. 그에게 왼손은 무기를 드는 오른손과 달리 평화를 사랑하는 손이었다. 이러한 평화주의를 주창한 이유는 메디치

가와 경쟁하던 파치 가의 공격으로 동생을 잃은 까닭도 있었지만 피렌체, 이탈리아, 그리고 유럽에서 은행가인 메디치 가의 이익을 지키려면 현 상황을 유지할 필요가 있었기 때문이다. 게다가 당시 많은 이탈리아 도시국가들은 '무적의 오른팔'을 가진 용병대장들이 통치하고 있었다. '싸움을 좋아하는' 직업군인들의 오른손이 아닌 '정직한' 은행가의 왼손을 찬미함으로써 메디치 가 통치의 정당성을 뒷받침한 것이다.

18세기 후반 계몽주의가 종교와 점성술을 공격하면서 전통적인 왼쪽—오른쪽 구분의 문화적 중요성이 약화되기 시작한다. 이러한 과정은 새로운 미학의 출현으로 더욱 가속화된다. 대상에 대한 보는 사람의 완전한 공감(감정이입)을 주장하는 낭만주의 미학은 풍경화와 밀접한 관련이 있는데, 풍경에는 사실상 왼쪽과 오른쪽이 없기 때문이다. 하지만 카스파르 다비트 프리드리히의 풍경화는 왼쪽—오른쪽의 상징을 배제하고는 제대로 읽을 수 없다. 〈산 위의 십자가〉(그림44)에서 그리스도는 인간에게 등을 돌리고 있는 듯하다. 우리는 그리스도의 왼쪽 뒤에서 그의 몸을 보게 되어 그리스도와 함께 십자가에 매달린 도둑들 가운데 나쁜 도둑의 위치와 운명을 부여받는다. 레싱의 유명한 글이 이 그림에서 프리드리히가 말하고자 한 바를 정확히 대변해준다.

누군가 소유하거나 소유하고 있다고 믿는 진리는 진리가 아니다. 진리에 이르기 위해 기울이는 정직한 노력이 인간 존재의 가치를 이룬다. …… 일찍이 점점 증가해온 인간의 완전성은 오로지 여기에 있다. 소유는 소극적이고 게으르고 오만하게 만든다.

만약 신이 오른손에 완전한 진리를, 왼손에 진리를 향한 적극적인 추구를 들고서 내게 "고르라!"고 말씀하셨다면, 비록 내가 끊임없이 그리고 영원

히 오류를 범하게 되리라는 단서에도 불구하고 나는 황송하게 그의 왼손으로 달려들며 이렇게 말할 것이다. "하느님 아버지, 주십시오! 순수한 진리는 당신만을 위한 것이기 때문입니다!"

완전한 진리는 오로지 신만이 가질 수 있는 것이니, 우리는 어둑어둑하고 가늠할 수 없는 왼쪽에 남겨진 채 완수할 수 없는 '진리에 대한 적극적인 추구'를 시작해야 한다는 것이다. 그 추구 속에서 우리는 '끊임없이 그리고 영원히 오류를 범'하겠지만 진리에 대한 이러한 추구야말로 우리 인간을 진정 인간답게 하리라는 것이다.

19세기 말과 20세기 초에 비술과 악마주의, 무의식에 대한 관심이 높아지면서 왼쪽은 더욱 중요해진다. 〈아비뇽의 아가씨들〉를 비롯한 피카소의 많은 작품들은 주술적이고 위반적인 왼손의 이상한 힘에 대한 탐구에 다름 아니다. 제1차 세계대전이 발발하기 전 특히 영국과 미국에서 양손잡이가 유행했는데, 왼손을 훈련해서 오른손처럼 쓸 수 있다면 개인과 산업사회에 큰 이득이 되리라는 믿음에서였다. '양손잡이문화협회'가 설립되고 스카우트운동의 창시자인 로버트 배이든포엘은 『양손잡이 또는 두손잡이와 양쪽 뇌』라는 책의 서문에 각각 오른손과 왼손으로 똑같은 서명을 두 번 했으나, 이 운동은 그리 큰 반향을 얻지 못했다. 하지만 세계적인 규모의 전쟁을 치르면서 오른손에 부상을 당하거나 오른손을 잃은 오른손잡이 참전용사는 왼손을 오른손처럼 쓰기 위해 훈련해야 했다. 이러한 필요성이 왼손잡이들에 대한 제도적인 적대감을 상당히 줄이는 데 도움이 되었다. 미술사학자 앙리 포시용에게 왼손의 서투름은 유토피아적인 측면이 있다. 그것은 우리의 원시적인 자아와 접촉하게 해준다.

왼손이 가진 어떤 '서투름'이라도 진보한 문화에는 필수적이다. 그것은 우리가 인간의 유서 깊은 과거, 즉 지나치게 숙련되어 있지 않고 아직 창조할 수 있는 존재와는 멀리 동떨어져 있던 때, 유행하는 말처럼 '다섯 손가락이 모두 엄지손가락'(몹시 서툴고 어색하다는 뜻)이던 때와 접촉하게 해준다. 그렇지 않았다면 우리는 너무 많은 기교에 압도되었을 것이다. 의심할 여지없이 우리는 곡예사의 기술이 최고한계에 이르게 했을 것이고 그래서 아마도 다른 일들은 거의 해낼 수 없었을 것이다.

제1차 세계대전에서 부상을 당해 오른팔을 못 쓰게 된 초현실주의 화가 마송은 '왼손'이 인간 정신의 미로에 접근할 수 있게 해줄 뿐만 아니라 자신의 내적 존재를 표현하는 도구라고 믿었다.

제임스 홀은 왼쪽—오른쪽과 관련된 개념들이 어떤 문화적, 정치적, 사회적 맥락 속에서 변화를 겪었는지, 그리고 그것이 서양 최고의 미술 작품들 속에 어떻게 반영되었는지를 아주 세밀히 분석하여 거기서 새롭고 깊이 있는 의미를 끌어낸다. 그리고 모든 계층화와 서열화를 거부한 결과 자기고백에 기댈 수밖에 없게 된 현대미술의 단조로움과 획일성을 지적하면서, 서양 최고의 미술가들은 왼쪽—오른쪽 상징이 창조의 기폭제임을 알고 있었다고 결론짓는다. 그리고 과거 미술에서 이 상징이 갖는 중요성을 이해하면 대담하면서 심오한 차이를 만들어내는 새로운 미술형식을 개발해낼 수 있으리라고 말한다.

후주

서론

1. Laurence Sterne, *Tristram Shandy*, ed. M. and J. New, London 2003, vol. 3, ch. 2, pp. 142-3.

2. J. J. Winckelmann, *History of the Art of Antiquity*, trans. H. F. Mallgrave, Los Angeles 2006, pt 1, ch. 4, p. 213.

3. 내 책 전에 나온 책들에서는 이러한 부분을 분석했다. *The World as Sculpture: the changing status of sculpture from the Renaissance to the present day*, London 1999에서 두 개의 장(4장과 11장)이 조각과 관련된 촉각에 관한 이론을 다룬다. 그리고 Michelangelo and the Reinvention of the Human Body, London and New York 2005은 제목 자체가 말해주는 것과 바와 같다.

4. T. Eagleton, *The Ideology of the Aesthetic*, Oxford 1990, p. 7. He is referring to 'new historicism'.

5. 이에 대한 몇 안 되는 예외(또는 내가 알고 있는 예외)는 주에 인용되어 있다.

6. 오른쪽과 왼쪽보다 위와 아래를 구분하는 것이 분명 더 쉽다. R. Arnheim, *Art and Visual Perception*, London 1974, p. 33; C. McManus, *Right Hand, Left Hand: The Origins of Asymmetry in Brains, Bodies, Atoms and Cultures*, London 2002, pp. 66ff.

7. P. Gay, 'Introduction', in *Sigmund Freud and Art: His Personal Collection of Antiquities*, ed. L. Gamwell and R. Wells, London 1989, p. 16. 또한 다음 책을 참조하라. G. Pollock, 'The Image in Psychoanalysis and the Archaeological Metaphor', in *Psychoanalysis and the Image*, ed. G. Pollock, Oxford 2006, pp. 1-29.

8. R. Ubl, 'There I am Next to Me', *Tate Etc.*, 9, Spring 2007, p. 32: '현대미술사 문헌들에서 이미지의 수직 위치와 수평 위치의 위계체계 및 방향은 오랫동안 검토 되어온 반면 오른쪽과 왼쪽 구분에 대한 연구는 대체로 등한시되었다.'

9. C. Greenberg, *The Collected Essays and Criticism*, ed. J. O'Brian, Chicago, 1993, vol. 4, pp .80-1. 미술작품이 한눈에 받아들여져야 한다는 생각은 궁극적으 로 레오나르도한테서 유래한다. 하지만 이는 주로 초상화 같은 작은 크기의 작품을 염두에 둔 생각이었다. *Leonardo on Painting*, ed. and trans. M. Kemp and M. Walker, New Haven 1989, pp. 22-32.

10. S. Schama, *Simon Schama's Power of Art*, London 2006, p. 6.

11. Madame Blavatsky, *The Secret Doctrine*, vol 3, London 1897, pp. 215-6 & 330, & passim.

12. R. Hertz, *Death and the Right Hand*, trans. R. and C. Needham, intro. E. E. Evans-Pritchard, London 1960. 대부분 R. Hertz, 'The Pre-eminence of the Right Hand', in *Right & Left: Essays on Dual Symbolic Classificiation*, ed. R. Needham, Chicago 1973, pp. 3-31처럼 유용하게 읽는다. 에르츠에 대해서는 다음을 참조하라. C. McManus, *Right Hand, Left Hand*, op. cit., pp. 16ff. 『편 측성Laterality』이라는 잡지는 왼쪽과 오른쪽에 관한 모든 것을 다룬다.

13. R. Hertz, 'The Pre-eminence of the Right Hand', op. cit., p. 19.

14. R. Needham, 'Introduction', in *Right & Left*, op. cit., p. xii.

15. R. Hertz, 'The Pre-eminence of the Right Hand', op. cit., p. 12.

16. 앞의 책, pp. 18-19. 그는 중국인들에 대해서는 언급하고 있지 않다. 중국인들은 왼쪽을 고결하면서 남성에 해당하는 쪽이라고 생각했다. 하지만 그 전체 체계가 무한히 복잡한 까닭에 나 또한 이에 대해 논의하지 않는다. M. Granet, 'Right and

Left in China', in *Right & Left*, op. cit., pp. 43-58.

17. C. McManus, *Right Hand, Left Hand*, op. cit., p. 35.

18. J. A. Laponce, *Left and Right: The Typography of Political Perceptions*, Toronto 1981, p. 43.

19. P-M. Bertrand, *Histoire des Gauchers*, Paris 2001, p. 119. J. Steele & S. Mays, 'Handedness and directional asymmetry in the long bones of the human upper limb', *International Journal of Osteoarchaeology*, vol. 5, no. 1, 1995, pp. 39-49.

20. C. de Tolnay, *Michelangelo*, vol. 5, New York 1960, p. 59. 손 위치에서의 동일한 변형이 십자가에 매달린 그리스도를 그린 이후의 한 데생에서 보인다. C. de Tolnay, *Corpus dei Disegni di Michelangelo*, Novara 1975-80, vol. 5, no. 225. 다윗의 오른쪽과 왼쪽을 비관습적이지만 좀더 흥미롭게 도덕적으로 설명하고 있는 것을 보려면 다음을 참조하라. C. de Tolnay, *Michelangelo*, New York 1943, 1, pp. 95 & 155. 그는 J. Wilde: 'Eine Studie Michelangelos nach der Antike', in *Mitteilungen des Kunsthistorisches Institutes in Florenz*, IV, 1932, p. 57에서 영감을 받았다.

21. *Vita di Raffaello da Montelupo*, ed. R. Gatteschi, Florence 1998, pp. 120-1.

22. 그 최초의 예는 「창세기」 48장 13-20절에서 볼 수 있다. 여기서 야곱은 왼쪽에 선 막내아들 에브라임을 축복하기 위해 자신의 팔을 교차시킨다. W. Stechow, 'Jacob Blessing the Sons of Joseph, from Early Christian Times to Rembrandt', *Gazette des Beaux-Arts*, no. 23, 1943, pp. 204ff.

23. U. Deitmaring, 'Die Bedeutung von Rechts und Links in Theologischen und literarischen Texten bis um 1200', in *Zeitschrift fur deutsches Altertum und deutsche Literatur*, 98, 1969, pp. 265-92. 나이절 팔머Nigel Palmer는 친절하게도 내가 이 필수적인 글에 관심을 갖게 해주었다. 다이트마링은 빌마 프리치Vilma Fritsch의 어느 정도 미묘한 차이를 보이는 *Left and Right in Science and Life*, London 1960에 영향을 받았은 것이다. 이 책은 1964년 처음으로 독일어로 출판되었다.

24. N. Elias, *The Civilizing Process: The History of Manners*, vol 1, Oxford 1969, and *The Civilizing Process: State Formation and Civilization*, vol 2, Oxford 1982. It was first published in German in 1931.

1. 맥주저장고 피하기: 왼쪽-오른쪽의 관습들

1. G. Cardano, *The Book of My Life*, trans. J. Stoner, New York 2002, p. 144. See *Collected Works of Erasmus*, trans and ed. R. A. B. Mynors, Toronto 1992, vol. 33, p. 209, 2:4:37, 'My Right Eye Twitches', for more examples from Pliny and Lucian.

2. S. Freud, *The Interpretation of Dreams*, trans. J. Strachey, Har-mondsworth 1976, pp. 73-4. 그는 뒤에 이 '맥주저장고'가 조토의 프레스코화가 있는 파도바의 스크로베니 예배당으로 가는 길가 왼쪽으로 그가 얼핏 보았던 한 식당에 기초한 것이라는 사실을 깨닫게 된다.

3. Aristotle, *Metaphysics*, trans. H. Lawson-Tancred, London 2004, p. 20: A 5 986a. G. Lloyd: 'Right and Left in Greek Philosophy', in *Right & Left: Essays on Dual Symbolic Classificiation*, ed. R. Needham, Chicago 1973, p. 171 and p. 182 n. 15.

4. C. McManus, *Right Hand, Left Hand*, London 2002, p.m25.

5. 앞의 책, p. 213.

6. G. Lloyd: 'Right and Left in Greek Philosophy', op. cit., pp. 172--7.

7. PA 666b 6ff. 앞의 책, pp. 174-5.

8. M. Pastoreau, *Heraldry: Its Origins and Meanings*, London 1997. pp. 58-9. They were originally leopards.

9. 만약 문장 속 두 마리 야수가 대칭적인 한 쌍으로서 좌우로 배치된다면 이는 해당 되지 않는다.

10. *The Little Flowers of St Francis* (anon. 14th cent.) ed. Fr H. Mckay. London 1976, pp. 39-40.

11. J. Braun, *Die Reliquiare des Christlichen Kultes und ihre Entwicklung*,

Freiburg 1940, pp. 388-411. 삽화가 들어간 목록에서 성인의 팔이 담긴 스물여덟 개 성유물함 가운데 두 개(44번과 463번)만이 왼팔이다. *Suppellet':. Ecclesiastica*, ed. B. Montevecchi and S. Vasco Rocca, Florence 198S. vol. 1, pp. 190-5.

12. Ptolemy, *Tetrabiblos*, trans. J. Wilson, London 1828, pp. 60-1, #2:2. 다음도 참조하라. Ptolemy, *Tetrabiblos*, trans. F. E. Robbins, Cambridge Mass 1940, pp. 124-5.

13. *Seeing the Face, Seeing the Soul: Polemon's Physiognomy from Classi:.: Antiquity to Medieval Islam*, ed. S. Swain, Oxford 2007, p. 561, First published by Du Moulin in 1549.

14. C. McManus, *Right Hand, Left Hand*, op. cit., p. 292.

15. S. Coren, *The Left-Hander Syndrome: the Causes and Consequences r Left-Handedness*, London 1992, p. 33.

16. Plato, *Laws*, ed. R. G. Bury, Cambridge Mass. 1968, vol. 2. 794e. Cited by C. McManus, *Right Hand, Left Hand*, op. cit.. p. 157.

17. 614c. f. G. Lloyd, 'Right and Left in Greek Philosophy', op. cit., p. 171.

18. 예를 들어, 다음과 같은 작품을 참고하라. Giovanni Boccaccio, *Il Filocolo*, trans. D. Chenev. New York 1985, pp. 43(bk. 1:39), 51-2(bk. 2:7), p. 165(bk. 3:20. 그의 다른 작품 *De Casibus Virorum*도 참고하라.

19. J. Chelhod, 'A Contribution to the Problem of the Pre-eminencr of the Right, based upon Arabic Evidence', in Right & Left, op. cit., p. 240.

20. C. McManus, *Right Hand, Left Hand*, op. cit., p. 32.

21. S. Battaglia, 'Mancino', in *Grande Dizionario della Lingua Italiana*, vol 9, Turin 1975, p. 71, no. 7. 그는 출처를 완전히 밝히지 않은 채 15세기, 16세기 베네치아에서 두 가지 예를 인용하고 있다.

22. Einhard and Notker the Stammerer, *Two Lives of Charlemagne*, trans L. Thorpe, Harmondsworth 1969, pp. 95-6.

23. 앞의 책, p. 85,

24. C. McManus, *Right Hand, Left Hand*, op. cit., pp. 60-4.

25. 앞의 책, pp. 21-3.

26. T. Klauser, *A Short History of the Western Liturgy*, Oxford 1979, pp. 143-4. 처음에 교회의 정면은 교회 동쪽 끝에 있었는데 4세기 중반부터 이것이 서쪽 끝으로 바뀌었다. 북쪽, 남쪽, 동쪽, 서쪽과 관련된 왼쪽-오른쪽에 대해 보려면 다음을 참조하라. U. Deitmaring, 'Die Bedeutung von Rechts und Links in Theologischen und liter-arischen Texten bis um 1200', in Zeitschrift für deutsches Altertum und deutsche Literatur, 98, 1969, pp. 284-6. 서큘러Circular 세계지도는 지도 맨 윗부분에 '동쪽'(과 에덴의 동산)을 두었다.

27. L. Gougaud, 'Eastward Position in Prayer', in *Devotional and Ascetic Practices in the Middle Ages*, London 1927, p. 45.

28. John Donne, *The Complete English Poems*, ed. A. J. Smith, Harmondsworth 1973, p. 144, pp. 180-1. 「영혼의 진보The Progress of the Soul」에서 맨드레이크는 오른쪽 줄기를 '동쪽으로/왼쪽 줄기를 서쪽으로' 내민다. 앞의 책, p. 181, pp. 141-2.

29. S. Coren, *The Left-Hander Syndrome*, op. cit., p. 13.

30. 이 정보를 준 제니퍼 몬터규Jennifer Montagu에게 감사한다.

31. C. Stewart: *Demons and the Devil: Moral Imagination in Modern Greek Culture*, Princeton 1991, p. 177.

32. W. Sorell, *The Story of the Human Hand*, London 1968, p. 116.

33. Letter ccxxiv, 2nd November 1769. Lord Chesterfield's Letters to his Godson, ed. Earl of Carnarvon, Oxford 1890, p. 296.

34. C. McManus, Right Hand, Left Hand, op. cit., p. 254.

35. 앞의 책, p. 235.

36. 앞의 책, p. 217.

37. 앞의 책, p. 87.

38. 앞의 책, p. 8.

39. C. Colbert, 'Each Little Hillock Hath a Tongue: Phrenology and the Art of Hiram Powers', *Art Bulletin*, June 1986, p. 298.

40. C. McManus, *Right Hand, Left Hand*, op. cit., pp. 10-3, 172ff.

41. 앞의 책, p. 194.

42. 앞의 책.

43. 앞의 책, p. 180.

44. J. Z. Young, cited by M. Corbalis and I. Beale, *The Psychology of left and Right*, Hillsdale 1976, p. 101.

45. D. Parfit, *Reasons and Persons*, Oxford 1984, p. 246. Cited in *The Mind*, ed. D. Robinson, Oxford 1998, p .334.

46. C. McManus, *Right Hand, Left Hand*, op. cit., pp. 196-7.

2. 문장 이미지

1. *A Grammar of Signs: Bartolo da Sassoferrato's 'Tract on Insignia and Coats of Arms'*, ed. and trans. O. Cavallar, S. Degering and J. Kirsher, Berkeley 1994, p. 154. Cited by L. Campbell, 'Diptychs with Portraits' in *Essays in Context: Unfolding the Netherlandish Diptych*, ed. J. O. Hand and R. Spronk, New Haven 2006, p. 37.

2. For some Netherlandish exceptions, ibid., pp. 36ff. In the same collection, see also H. van der Velden, 'Diptych Altarpieces and the Principle of Dextrality', pp. 124-53.

3. *Mercanti Scrittori: Ricordi nella Firenze tra Medioevo e Rinascimento*, ed. V. Branca, Milan 1986, pp. 303-11. Cited by P. Rubin, Images and Identity in Fifteenth-Century Florence, New Haven 2007, pp. 181.

4. *Meditations on the Life of Christ* (c.1300) trans. I. Ragusa, Princeton 1961, p. 334.

5. L. M. Parsons, 'Imagined spatial transformations of one's hands and feet', *Cognitive Psychology* 1987, 19: pp. 178-241.

6. The Early *Kabbalah*, ed J Dan, trans. R. C. Kiener, New York 1986. p. 129.

7. C. McManus, *Right Hand, Left Hand: The Origins of Asymmetry in Brains,*

Bodies, Atoms and Cultures, London 2002, pp. 192-3.

8. S. Settis, *Laocoonte: Fama e stile*, Rome 1999, p. 176.

9. 앞의 책, pp. 118-21. 빙켈만은 사돌레토를 인용하고 있지만, 『고대예술사』의 유명한 설명에서 전적으로 라오콘에게 초점을 맞춘다.

10. M. Pastoreau, *Heraldry: Its Origins and Meanings*, London 1997. p. 25.

11. R. Arnheim, *Art and Visual Perception*, London 1974, pp. 35-6.

12. 앞의 책, p. 35.

13. H. Ziermann, *Matthias Grünewald*, Munich 2001, p. 93.

14. 앞의 책.

15. E. Bevan, *Holy Images*, London 1940, p. 126. See C. M. Chazelle. 'Pictures, Books and the Illiterate: Pope Gregory I's Letters to Serenus of Marseilles', *Word and Image*, vol. 6, no. 2, April-June 1990, pp. 138-53; 앞의 책, 'Memory, Instruction, Worship: Gregory's Influence on Early Medieval Doctrines of the Artistic Image', in *Gregory the Great: A Symposium*, ed. J. C. Caradini, Notre Dame 1995, pp. 181-215; L. G. Duggan, 'Was Art Really the Book of the Illiterate?', in *Word and Image*, vol. 5, no. 3, July-September 1989, pp. 227-47.

16. M. Aronberg Lavin, *The Place of Narrative: Mural Decoration in Italian Churches, 431-1600*, London 1990, pp. 6-10 등. 다음도 참조하라. F. Deuchler, 'Le sens de la lecture: a propos du boustrophédon', in *Etudes d'Art Mediéval offertes à Lousi Grodecki*, Strasbourg 1981, pp. 250-8.

17. L. Bellosi, Duccio: *The Maestà*, London 1999.

18. 그 순서를 파악할 수 있도록 패널화에 번호를 붙여 재구성한 것을 보려면 앞의책, p. 22을 참조하라.

19. 이에 관해 좀더 살펴보려면 M. Schapiro, 'On Some Problems in the Semiotics of Visual Art: Field and Vehicle in Image-Signs', in Simiolus, vol. 6, no. 1, 1972-73, p. 13을 참조하라. 16세기의 채색 필사본인 빈 국립도서관에 소장되어있는 「창세기」에서는 이 이미지가 왼쪽에서 오른쪽으로 시작되고 두 번째 구역

에서는 오른쪽에서 왼쪽으로 돌아온다. 파도바의 스크로베니 예배당에 있는 조토의 프레스코화를 '읽는' 다양한 방식(순서)를 보려면 J. Lubbock, *Storytelling in Christian Art from Giotto to Donatello*, New Haven 2006, pp. 39-83을 참조하라.

20. C. McManus, *Right Hand, Left Hand*, op. cit., pp. 236ff.

21. 두루마리들을 보려면 M. Camille, 'Seeing and Reading: Some Visual Implications of Medieval Literacy and Illiteracy', *Art History*, vol. 8, no. 1, March 1985, pp. 26-49을 참조하라.

22. 전체 글을 보려면 R. Jones and N. Penny, *Raphael*, New Haven 1983, p. 56을 참조하라.

23. *A Grammar of Signs: Bartolo da Sassoferrato's 'Tract on Insignia and Coat of Arms'*, op. cit., p. 154.

24. M. Camille, 'Seeing and Reading', op. cit., p. 30.

25. 이것은 처음에 피렌체에 있는 산로렌초를 위해 그려졌을 것이다. *Fra Angelico*, exh. cat. L. Kanter and P. Palladino, Metropolitan Museum of Art, New York, 2005, pp. 81-3을 참조하라.

26. 중세미술에서 뒤집힌 글에 대해 보려면 M. Schapiro, *Romanesque Art*, London 1977, pp. 160, 259-60, n. 75를 참조하라.

27. *Dictionnaire d'Archéologie Chretiénne et de Liturgie*, vol. 6, Paris 1924, col. 664, 'Gauche'에서 인용한 것이다. 앞의 책, vol. 4, Paris 1921, col. 1549에 나오는 '권리Droit'에의 참가에서 우리는 '왼쪽과 오른쪽은 우선 그리스도와 관련해서 판단되고 그 다음에 관람자와 관련해서 판단되었다'는 점을 알 수 있다. 그 이유나 시기에 대해서는 언급되어 있지 않다.

28. G. Ciampini, *Vetera Monimenta*, vol. 1, Rome 1690, p. 203.

29. 내가 아는 한 이 말이 쓰이게 된 역사에 대해 연구한 것은 없다. '전환'의 시작은 푸생이 1639년에 쓴 한 편지에서 후원자인 샹틀루에게 자신의 그림 〈만나를 모으는 이스라엘 사람들The Israelites Gathering Manna〉에 대해 한 설명에서 포착할 수 있다. '그 그림을 전체적으로 보면 어렵지 않게 굶주린 사람들, 경이감 또는 연

민으로 가득 찬 사람들, 자비심을 보이는 사람들;.필사적인 욕구를 드러내거나 게걸스럽게 먹고 있는 사람들, 다른 사람들을 위로하는 사람들을 알아볼 수 있으리라고 생각합니다. (관람자의) 왼쪽에서부터 시작되는 처음 일곱 명의 인물들에서 제가 말하는 것을 모두 볼 수 있을 것이고 그 나머지는 비슷합니다. 각 세부가 주제에 적당한지 어떤지 보려면 그 이야기와 그림을 철저하게 읽어야 합니다.' *A. Mérot*, Poussin, London 1990, p. 310. 하지만 그 그림 자체는 문장학적으로 분명하게 표현되어 있다. 중심인물인 (푸생이 언급한 사람들을 포함해서) 모세의 오른쪽에 있는 사람들은 그의 왼쪽에서 먹을 것을 찾으며 허우적대는 사람들보다 더 품위 있고 희망을 준다.

30. M. Schapiro, *Romanesque Art*, op. cit., n. 215 pp. 98-100. The issue is discussed in Molanus, *De Picturis et Imaginibus Sacris*, Louvain 1570. bk. 3 #9: *Traité des Saintes Images*, trans. F. Boesflug, O. Christin. and B. Tassel, Paris 1996, pp. 398-401.

31. G. Ciampini, *Vetera Monimenta*, vol. 2, Rome 1699, p. 162.

32. R. W. Lee, Ut Pictura Poesis: *The Humanistic Theory of Painting*, New York 1967; J. Hagstrum, *The Sister Arts: The Tradition of Literary Pictorialism and English Poetry from Dry den to Gray*, Chicago 1958: for sculpture and language, see J. Hall, *The World as Sculpture: the Changing Status of Sculpture from the Renaissance to the Present Day*, London 1999, ch. 5.

33. S. H. Monk, *The Sublime*, Ann Arbor 1960.

34. 디드로는 무엇보다도 베르네의 풍경에 대한 설명으로 가장 유명하다. *Diderot on Art II: the Salon of 1761*, trans J. Goodman, New Haven 1995, pp. 86-123. R. Wrigley, *The Origins of French Art Criticism*, Oxford 1993, p. 300 n. 71은 좀더 많은 예를 제시하고 있으며 그것이 '비평에서 흔히 있는 일'이라고 말하고 있다. 이 시대에 피그말리온 신화가 인기를 끈 것은 비슷한 현상이다.

35. M. Craske, *The Silent Rhetoric of the Body: A History of Monumentu Sculpture and Commemorative Art in England 1720-1770*, New Haven 2007, p. 80, and ch. 2 'The Decline of Heraldry'.

3. 만만한 상대

1. *Nicene and Post-Nicene Fathers: Sulpitius Severus, Vincent of Lerins, John Cassian*, Second Series vol. 2, ed. P. Schaff, Peabody Mass., 1995, p. 356, pt. 1, ch. x.

2. *The Life of Saint Teresa of Avila By Herself*, trans J. M. Cohen, Harmondsworth, 1957, p. 222, ch. 31.

3. 〈죽어가는 검투사Dying Gladiator〉라는 고대의 조각상을 또한 인용할 수 있을 것이다. 이 검투사는 몸 오른쪽에 치명적인 상처를 입고 있으며 아주 고결해 보인다.

4. *Hypnerotomachia Poliphili*, trans. J. Godwin, London 1999, pp. 71-2.

5. *Secretum Secretorum: Nine English Versions*, ed. M. A. Manzalaoui, Oxford 1977, vol 1, p. 53, 'Of the maner and wise of slepyng'. 그것은 18세기에 들어서면서부터 인기를 끌었다.

6. *Tiziano*, exh. cat. Palazzo Ducale Venice 1990, no. 40, pp. 267-69. 티치아노는 뒤에 펠리페 2세를 위해 〈베누스와 아도니스Venus and Adonis〉를 그렸으며 이 그림이 전시될 때 함께 덧붙이게 될 글에서 좀더 정면을 바라보는 다나에의 이미지와 대조시키기 위해 베누스는 뒷모습으로 묘사했다고 설명했다. 하지만 그 그림에서 베누스의 왼쪽이 관람자에게 가장 많이 노출되어 있는 반면 그녀의 오른쪽은 저항력을 가진 아도니스의 오른쪽에 무익하게 꽉 물려 있다. 또한 티치아노의 〈모피천을 두른 여인Woman with a Fur Wrap〉(1535경)에서 여인이 입은 드레스의 왼팔에 외설적인 외음부 같은 긴 구멍이 있음을 주목하라. 나는 티치아노가 그린 옆으로 길게 누운 누드들의 방향이 임신을 하고 싶어 하는 여성들은 성교를 하는 동안, 또는 성교 직후에 몸 오른쪽을 위로 향해야 한다는 중세의 믿음에 따라 결정되고 있다는 로너 고펜Rona Goffen의 주장을 납득할 수 없다. 'Sex, Space and Social History', in *Titian's 'Venus of Urbino'*, ed. R. Goffen, Cambridge 1997, p. 78.

7. D. Rosand, 'So-And So Reclining on her Couch', 앞의 책, p. 38에 인용된 것이다.

8. S. Wilson, *The Magical Universe: Everyday Ritual and Magic in Pre-Modern Europe*, London 2000, p. 422.

9. Ptolemy, *Tetrabiblos*, trans. F. E. Robbins, Cambridge Mass. 1940, pp. 155, #3:17; p. 321, #3:12.

10. A. G. Clarke, 'Metoposcopy: An Art to Find the Mind's Construction in the Forehead', in *Astrology, Science and Society: Historical Essays*, ed. P. Curry, Woodbridge 1987, p. 181. Girolamo Car-dano, *Lettura della Fronte: Meto-poscopia*, ed. A. Arecchi, Milan 1994, p. 27.

11. *Collected Works of Erasmus*, trans, and ed. R. A. B. Mynors, Toronto 1992, vol 33., p. 209: ii.iv.37.

12. Bernardino da Siena, *Prediche Volgari sul Campo di Siena 1427*, ed. C. Delcorno, Milan 1989, vol I, pp. 127-8 & 130.

13. L'Abbé Banier and le Masiner, *L'Histoire Generate des Ceremonies ei Cou-tumes Religieuses de Tous les Peuples du Monde*, Paris 1741, vol I. pt 2, ch vii, 'Des Vêtements': p. 89 #x, p. 103 #iv, p. 104 fig. 3.

14. *Nicene and Post-Nicene Fathers*, op. cit., pp. 193-7.

15. 앞의 책, pp. 356-7. 양손잡이가 항상 존경받았던 것은 아니다. 인간의 골상에 관한 전통적인 생각을 요약한 조반 바티스타 델라 포르타의 논문 「인간의 골상에 관하여On Human Physiognomy」(1601)는 양손잡이가 '왼손만 쓰는 사람들보다 훨씬 더 나쁘다'고 말한다. 페르시아의 양손잡이 왕인 이스마엘 소피Ismael Sofi 는 '잔학행위에 열렬'했고 '욕정적'이었다. G. B. della Porta: *Della FisionomL dell'Uomo*, M. Cicogna (ed.), Parma 1988, ch. 39, p. 291.

16. Migne, *Patrolinea Latina*, vol clxxxiii, cols 205ff; 다음도 참조하라. *Medita-tion: on the Life of Christ*, trans. I Ragusa and R B Green, Princeton 1961. #xxxvi, p. 216-7에서 인용된 것이다. 엄청나게 인기를 끈 이 13세기의 '전기'는 성 베르나르의 저작들이 아주 폭넓게 보급되게 했다.

17. Bernardino da Siena, *Prediche Volgari*, op. cit., vol. I, pp. 127-8 & 130.

18. N. Largier, *In Praise of the Whip: A Cultural History of Arousal*, trans G. Harman, New York 2007, p. 79: L. Gougaud, 'The Discipline as an Instru-ment of Penance', in *Devotional and Ascetic Practices in tin Middle Ages*,

London 1927, pp. 179-204.

19. Henry Suso, *The Life of the Servant*, trans. J. M. Clark, London 1952 ch. 23, p. 70-1. Two of Fra Angelico's frescoes of the *Crucifixion* in San Marco, Florence는 성 도미니쿠스가 그리스도의 왼쪽에 무릎을 꿇었을 때 그런 것처럼 자신들의 몸 왼쪽을 채찍질하며 무릎을 꿇고 있는 고행자들이 자신을 채찍질하기 위해 기둥에 묶여 있는 것을 보여준다.

20. 앞의 책, pp. 49-0, ch. 16.

21. *The Quest for the Holy Grail*, trans. P. M. Matarasso, London 2005, pp. 129-30.

22. *The Etymologies of Isidore of Seville*, trans. S. A. Barney et al., Cambridge 2006, p. 238, XL.i.118.

23. Gertrude d'Helfta, *Oeuvres Spirituelles*, vol 2, ed. & trans. P Doyére Paris 1968, pp. 66-7.

24. 앞의 책, p. 279.

25. 앞의 책, vol. 3, ed. & trans. P Doyére, Paris 1968, pp. 18-9. 그리스도의 징벌 행위는 부분적으로 타르페이아와 관련된 사비니 전사들의 징벌을 떠올리게 한다. 로마를 배신한 대가로 타르페이아는 그들이 왼팔에 착용하고 있는 황금 팔찌를 요구한다. 하지만 그녀가 그것을 달라고 하자 그들은 팔찌뿐만 아니라 방패까지 그녀에게 내던져 그녀를 으스러뜨린다. Plutarch, *Life of Romulus*, xvii.

26. Gertrude d'Helfta, *Oeuvres Spirituelles*, vol. 3, op. cit., pp. 313-9.

27. E. J. Sargeant, 'The Sacred Heart: Christian Symbolism', in *The Heart*, ed. J. Peto, New Haven 2007, pp. 109-10.

28. S. Settis, *Laocoonte: Fama e stile*, Rome 1999; F. Haskell and N. Penny, *Taste and the Antique*, New Haven 1981, pp. 172-3, no. 18; J. Hall, 'Agony and Ecstasy', *Art Quarterly*, Summer 2006, pp. 44-7; *Towards a New Laocoon*, exh. cat., Henry Moore Institute, Leeds, 2007.

29. S. Settis, *Laocoonte*, op. cit., pp. 192 3.

30. 앞의 책, figs. 54-8.

31. 앞의 책, p. 201.

32. Cesare Ripa, *Iconologia*, ed. P. Buscaroli, Milan 1992, p. 106.

33. 앞의 책.

34. 앞의 책, p. 201.

35. 앞의 책, p. 373.

36. *The Zohar*, trans, and ed. D. C. Matt, Stanford 2004, vol 1, pp. 288-9.

37. Cesare Ripa, *Iconologia*, op. cit., p. 14.

38. N. Boothman, *How to Make People Like You in 90 Seconds or Less*, New York 2000, p. 14.

39. H. Wine, *National Gallery Catalogues: The Seventeenth Century French Paintings*, London 2001, pp. 324-33.

40. T. J. Clark, *The Sight of Death*, New Haven 2006, p. 166 (cites Laocoon).

41. Cesare Ripa, *Iconologia*, op. cit., p. 263.

42. 〈오르페우스와 에우리디케가 있는 풍경Landscape with Orpheus and Eurydice〉(1650경)에서 이러한 행동이 이미 보인다. 에우리디케는 스스로 기어가는 뱀을 보기 위해 자신의 오른쪽으로 몸을 돌리고 있다. 그녀는 그 뱀을 밟아야만 한다. 그 뱀이 그녀의 오른쪽으로부터 공격을 했는지 아니면 그녀의 왼쪽인 꽃바구니에 부딪혀 싸였는지는 불분명하다. 뱀 꼬리의 위치는 그것이 그녀의 왼쪽임을 살짝 암시한다.

43. H. Wölfflin, 'Über Das Rechts und Links Im Bilde', in *Gedanken Zur Kunstgeschichte*, Basel 1940, pp. 82-90.

44. 이는 대니얼 챈들러Daniel Chandler를 위해 요한나 프리데리케 브라이어Johanna Friederike Breyer가 번역한 것을 내가 수정한 것이다.

45. M. Fried, *Absorption and Theatricality: Painting and Beholder in the Age of Diderot*, Berkeley 1980. 프라이드는 고무적이지만 근본적으로 설득력이 없는 이 책에서 왼쪽-오른쪽 구분에 대해 언급하고 있지 않다. 하지만 그는 이후에 쓴 마네에 관한 책에서 〈왼손잡이 자화상〉에 대해 논의하고 있다.

46. G. van der Osten, *Hans Baldung Grien*, Berlin 1983, Nos. 1, 10, 24, 44, 48,

54, 87b, 90, 93, 109.

47. Pierre de Ronsard, *Amours*, 1:56. Cited by P-J. Bertrand, *L'Histoire des Gauchers*, Paris 2001, p. 31.

48. Marsilio Ficino, *The Book of Life*, trans. C. Boer, Irving 1980, p. 57. bk. 2, ch. 11.

49. 홀바인의 위대한 '죽음의 춤' 연작인 〈죽음의 얼굴, 그 이미지와 역사Les Simulachres & histories faces de la mort〉(1538, 리옹)에서 거의 3분의 2에 해당하는 이미지들이 죽음이 희생자의 왼쪽에 위치해 있음을 보여주는데, 이들은 대개 복제된 것이다. *O. Bätschmann and P. Griener, Hans Holbein*, London 1997, pp. 56-9.

50. *The Etymologies of Isidore of Seville*, trans. S. A. Barney et al.. Cambridge 2006, xl: I: 68, p. 235.

51. 드가의 〈실내Interior(또는 강간The Rape)〉(1868-9경)에서 여자가 자신의 왼쪽 어깨를 드러내고 있다는 사실이 그녀의 상황에 대해 심히 혼란스럽게 한다. 이 그림은 드가의 '가장 이해할 수 없는 작품'으로 일컬어진다. *Degas*, exh. cat., Metropolitan Museum New York 1988-9, pp. 143-6, no. 84. 그것은 드가에 관한 일반적인 책들에 실려 있었다. 따라서 빌플린은 그것을 알고 있었을 것이다.

52. N. Powell, *Fuseli: The Nightmare*, London 1973, fig. 7 for the second version. *Gothic Nightmares: Fuseli, Blake and the Romantic Imagination*. ed. M. Myron, exh. cat. Tate Britain 2006, cat. no. 1.

53. C. Frayling, 'Fuseli's The Nightmare: Somewhere between the Sublime and Ridiculous', 앞의 책, p. 12.

54. 이는 J. Berger, *Ways of Seeing*, London 1972. p. 61에서 만들어진 용어다.

55. S. Freud, *The Interpretation of Dreams*, trans. J. Strachey. Harmondsworth 1976, p. 475. W. Stekel, *Die Sprache des Traumes* (1911), Wiesbaden 2nd edn. 1922, pp. 79-88, ch. 10, 'Rechts und Links im Traume'. 헤라클레스의 선택에 대한 피노프스키의 연구는 또한 그러한 문화현상에 의해 촉진되었을 것이다. E. Panofsky, *Hercules am Scheidewege*, Leipzig 1930.

56. W. Wolff, *The Expression of Personality: Experimental Depth Psychology*, New York 1943, p. 39는 결합된 사진들이 1912년 할러포르덴에 의해 처음 사용되었다고 한다.

57. Benton, C. McManus, *Right Hand, Left Hand*, London 2002, pp. 327-8에 인용된 것임.

58. W. Wolff: *The Expression of Personality*, op. cit., p. 154. W. Sorrell, *The Story of the Human Hand*, London 1968, p. 119. 지금은 오른쪽 얼굴이 '전체 얼굴과 더 비슷하게 보이'는 것으로 여겨지는데, '이는 단지 그것의 시야 상태 때문이다.' 다시 말해 우반구는 시각화하고 몸 왼쪽을 작동시키는 기능을 하기 때문에, 시야의 왼쪽에 좀더 주의를 기울이기 때문이라는 것이다. C. Gilbert and P. Bakan, 'Visual Asymmetry in Perception of Faces', *Neuropsychologia*, vol. 11, 1973, pp. 355-62. 하지만 이는 우리를 마주보는 적의 오른손이 위치한 우리 왼쪽으로부터 오는 공격이 아마도 우리의 오른쪽에서 오는 공격보다 더 위험하기 때문이 아닐 수 있다. 따라서 실상을 파악하는 데 좀더 주의를 기울여야 하지 않을까?

59. T-C Sim and C. Martinez, 'Emotion Words are Remembered Better in the Left Ear', *Laterality*, vol 10, no. 2, March 2005, pp. 149-59.

4. 해와 달

1. C. Ripa, *Iconologia*, Rome 1603, ed. P. Buscaroli, Milan 1992, p. 54.

2. E. H. Gombrich, *Art and Illusion*, Oxford 1977, p. 229. 곰브리치는 주에서 지각심리학자인 메츠거Metzger와 깁슨Gibson을 인용하고 있다.

3. Cennino Cennini, *The Craftsman's Handbook*, trans. D. V. Thompson, New York 1960, ch. 8, p. 5. Nicholas Hilliard, *A Treatise Concerning the Arte of Limning*, ed. R. K. R. Thornton and T. G. S. Cain, Manchester 1981, p. 70 concurs: '그러므로 높은 창에서 들어오는, 위에서 떨어지는 빛을 선택하거나 빛이 위에서 떨어지게 만들어야 한다. 그 빛은 왼손 위로 내려앉아서 세고 강한 밝은 반사 없이 부드럽고 가벼운 그늘을 드리우며 오른손으로 떨어져야 한다.' 힐리어드는

그의 그림에서 그림자를 삼간다. 따라서 그는 여기서 실물 데생이 색칠된 이미지로 바뀔 때 화가의 작업실에서의 이상적인 조명에 대해 이야기하고 있는 것 같다.

4. P. Hills, *The Light of Early Italian Painting*, New Haven 1987, p. 123.

5. Cennino Cennini, *The Craftsman's Handbook*, op. cit., ch. 8, p. 6.

6. T. da Costa Kaufmann, 'The Perspective of Shadows: the History of the Theory of Shadow Projection', in *Journal of the Warburg and Courtauld Institutes*, 38, 1975, p. 260은 첸니니의 글에 보이는 모순된 점을 지적하고 있다. 하루 사이에 '우세한 빛'이 들어오는 창뿐 아니라 그 각도와 세기가 바뀔 수도 있다.

7. C. Gould, 'On the Direction of Light in Italian Renaissance Frescoes and Altarpieces', *Gazette des Beaux-Arts*, xcvii, 1981, pp. 21-5; P. Humfrey, *The Altarpiece in Renaissance Venice*, New Haven 1993, pp. 53-5. 이 둘 다 이탈리아 미술가들이 프레스코화와 제단화와 관련해서 고안해낸 다른 해결책들을 제시하고 있다.

8. F. Ames-Lewis, *Drawing in Early Renaissance Italy*, New Haven 2000, pp. 20-1, fig. 9.

9. P. Rubin, *Giorgio Vasari: Art and History*, New Haven 1995, p. 140, fig. 95.

10. 바사리가 여섯 명의 토스카나 시인을 그린 유쾌한 '초상화'에서는 빛이 모델들의 왼쪽에서 온다. 그것이 이 초상화에 고도의 직접성을 부여한다. 좀더 성직자 같은 바사리의 자화상에서는 빛이 모델의 오른쪽에서 온다.

11. *Italian Paintings of the Fifteenth Century*, National Gallery of Art, Washington DC 2003, Miklos Boskovits et al, pp. 230-5와 전체 참고문헌. 전부는 아니지만 대부분 주제단은 빛이 오른쪽(다시 말해 남쪽)에서 비치도록 되어 있다. P. Humfrey, *The Altarpiece in Renaissance Venice*, op. cit., p. 55를 참조하라.

12. 19세기에 이러한 관심이 되살아났다. 마지막 부분에서 이에 대해 다시 다룬 것이다.

13. *Scritti d'Arte del Cinquecento*, ed. P. Barocchi, Milan-Naples 1973, vol 2, pp. 1259ff.

14. Vitruvius, *The Ten Books on Architecture*, trans. M. H. Morgan, New York

1960. 모르간Morgan은 '점성술astrologiam'을 천문학으로 번역하고 있는데 이는 잘못된 것이다.

15. Leon Battista Alberti, *On the Art of Building in Ten Books*, trans. J. Rykwert, N. Leach, R. Tavernor, Cambridge Mass. 1988, bk. 9, p. 317. 나는 이 번역을 약간 고쳐 썼다.

16. A. Grafton, *Leon Battista Alberti*, London 2000, pp. 20, 77, 80.

17. 예술가가 예언자 또는 점쟁이라는 생각은 초상화에서 모델의 나이를 읽어내는 것에 대해 회의적이게 만든다. 그들이 실은 더 나이가 많든(레오나르도 다 빈치의 자화상 데생들) 더 어리든(많은 여성 초상화들) 이상적인 나이로 묘사되었을 것이다.

18. Leon Battista Alberti, *On the Art of Building*, op. cit., p. 257.

19. R. and M. Wittkower, *Born under Saturn*, New York 1969, pp. 102ff.

20. Ascanio Condivi, *The Life of Michelangelo*, trans. A. S. Wohl, University Park 1999, p. 6.

21. M. Hirst in A. Condivi, *Vita di Michelagnolo Buonarroti*, ed. G. Nencioni, Florence 1998, p.xix, n. 46.

22. Manilius, *Astronomica*, trans. G. P. Gould, Cambridge Mass. 1977, 2:150-54 & 453ff.

23. Ptolemy, *Tetrabiblos*, trans. F. E. Robbins, Cambridge Mass. 1940, pp. 319-21.

24. 이 문제에 대한 좀더 공평한 접근은 서기 2세기에 기록된 한 점성술 논문에서 찾아볼 수 있다. '얼굴은 인간 형상의 기적이며 머리 전체는 해와 달에 대한 예배소와 같다. 해는 지적 능력을 담당하고 달은 유동성과 감각적 느낌과 관련된다. …… 그리고 우리가 어떤 사람의 얼굴을 그가 겪는 변화들과 다양한 경험을 통해 인식하는 것처럼 달은 그것의 색, 빛, 발산emanation을 통해 인식한다……' J. Garrett Winter, *Papyri in the University of Michigan Collection*, Ann Arbor 1943, vol 3, no. 149, pp. 67, 108-9. Quoted by G. Bezza, *Arcana Mundi: Antologia del Pensiero Astrologico Antico*, vol. 2, Milan 1995, p. 681.

25. A. Bouche-Leclerq, *L'Astrologie Grecque*, Paris 1899, pp. 321-3.

26. Op. cit., p. 322 n. 3. 페르시아의 창조신화에서 최오의 인간은 우주와 비슷하게 만들어진다. 그래서 '그의 두 눈은 해와 달과 같다.' F. Saxl, *Lectures*, London 1957, vol 1, p. 58. 반고, 이자나기와 관련이 있는 중국, 일본의 창조신화에서는 왼쪽 눈이 해의 영역이고 오른쪽 눈이 달의 영역이다.

27. S. L. Montgomery, *The Moon and the Western Imagination*, Tucson 1999, pp. 50, 65.

28. J. Reil, *Die Frühchristlichen Darstellungen der Kreuzigung Christi*, Leipzig 1904; G. Gurewich, 'Observations on the Wound in Christ's Side, with Special reference to its Position', in *Journal of the Warburg and Courtauld Institutes*, 20, 1957, pp. 358-62; *Picturing the Bible: The Earliest Christian Art*, exh. cat. J. Spier et al., Kimbell Art Museum, Fort Worth 2007, pp. 227-32 (F. Harley).

29. 'Epistle to the Ephesians', in *Early Christian Writings: The Apostolic Fathers*, trans. M. Staniforth, Harmondsworth 1968, p. 81.

30. *Perceforest*, ed. G. Roussineau, Geneva 1987, pt 4, vol. 1, #xxvi. p. 559. 1528 년에 초판이 나왔다.

31. Henry Cornelius Agrippa, *The Books of Occult Philosophy*, London 1987 bk I, chs 22 & 23, pp. 48-53.

32. Gian Paolo Lomazzo, *Scritti sulle arti*, ed. R. P. Ciardi, Florence 1974, 2: p. 383.

33. Henry Cornelius Agrippa, *The Books of Occult Philosophy*, op. cit., pp. 50 & 54-5.

34. Giambattista della Porta, *Delia Celeste Fisionomia*, Livorno 1991. p. 312.

35. *Scritti d'Arte di Federico Zuccari*, ed. D. Heikamp, Florence 1961. p. 228 (p. 8 in the original treatise): 'Se il Sole, & la Luna, ecco gl'occhi'.

36. A. Bouché Leclercq, *Histoire de la Divination dans L'Antiquite*, Paris 1882, vol. 4, pp. 20-3; F. Guillaumont, 'Laeva prospera: Remarque? sur la droite et

la gauche dans la divination romaine', in *D'Héraklés à Poseidon: Mythologie et protohistoire*, ed. R. Bloch, Geneva 1985. pp. 157-99.

37. L. Campbell, *The Fifteenth Century Netherlandish Schools*, London 1998, pp. 174-211.

38. 앞의 책, p. 201.

39. 앞의 책, p. 200.

40. E. Panofsky, *Early Netherlandish Painting*, New York 1971, vol. 1, pp. 147-8. '이들 상징적인 법 가운데 가장 강력한 것은…… 오른쪽의 긍정성과 왼쪽의 부정성이었다. 신성한 빛줄기는 오른쪽에서 축복받은 사람을 비추어야 한다. 예를 들어 워싱턴에 있는 얀 반 에이크의 〈성모영보〉에서도 마찬가지다. 여기서 성모 마리아의 오른쪽에서 오는 신성한 빛과 그녀의 왼쪽에서 오는 자연 빛은 구분되고 있다.' pp. 416-7. n. 2을 또한 참조하라.

41. L. Campbell, *The Fifteenth Century Netherlandish Schools*, op. cit.. p. 200.

42. 최근 E. Pilliod, *Pontormo, Bronzino, Allori: a Genealogy of Florentine Art*, New Haven 2001은 이러한 정의에 대해 이의를 제기했다.

43. 앞의 책, p. 11.

44. J. Welu, 'Vermeer's Astronomer: Observations on an Open Book'. *Art Bulletin*, June 1986, lxviii, 2, p. 263.

45. *Johannes Vermeer*, A. Wheelock et al., exh. cat. National Gallery of Art, Washington and Mauritshuis, The Hague, 1995, p. 170. J. Welu, 'Vermeer's Astronomer: Observations on an Open Book', op. cit., p. 264의 의견에 따른 것이다.

46. 하늘이 단지 더 높은 종의 동물이며 따라서 오른쪽과 왼쪽을 갖는다(동쪽은 하늘의 오른쪽 절반이고 서쪽은 왼쪽 절반이다)는 것은 아리스토텔레스의 주장을 시각화하려는 시도일 것이다.

47. K. Thomas, *Religion and the Decline of Magic*, Harmondsworth 1973, p. 323.

48. 오라초 젠틸레스치Orazio Gentileschi(1563-1639)의 대부분 그림은 주인공의 왼

쪽에서 빛이 비친다. 그가 왼손잡이 화가라는 말은 없다. 가장 그럴법한 이유는 그가 여성과 여성 중심의 주제들을 주로 그렸기 때문이라는 것이다(〈류트 연주자〉, 〈모세의 판결〉 등). 〈골리앗의 머리를 든 다윗〉 역시 왼쪽에서 빛이 비치지만 다윗은 유난히 예민해 보인다. 좀더 거친 〈천사에 의해 들어 올려진 성 프란체스코〉는 오른쪽에서 빛이 비친다. 그는 막 성흔을 받았던 것이다.

49. S. Foister, *Holbein and England*, New Haven 2004, p. 174.

50. 앞의 책, pp. 206-14.

51. D. MacCulloch, 'Review of Holbein Exhibition', *Times Literary Supplement*, October 27 2006, p. 7.

52. S. Foister, *Holbein and England*, op. cit., p. 210.

53. 앞의 책, p. 208.

54. *The Winter's Tale*, ed. J. H. P. Pafford, London 1966, p lxxxviii. '동시에 "한쪽 눈은 위축되고" "다른 쪽 눈은 (기분이 좋아) 치켜떠"졌다는 폴리너의 묘사에 대한 현대적 해석은…… 이 설명을 터무니없는 것으로 쉽게 넘어갈 수 있을 것이며 심지어 폴리너의 안구의 움직임에 대한 익살스런 언급으로 여길지도 모른다. 하지만 이는 단지 "슬픔과 행복이 뒤섞"였음을 의미하는 구절에 대한 잘못된 해석일 것이다.'

5. 어두워진 눈

1. Henry Suso, *The Life of the Servant*, trans. J. M. Clark, London 1952, p. 105.

2. 이 시는 이렇게 계속된다. '어떤 이들은 온갖 철학의 송장들을 찾는다./그리고 모든 신경Nerve과 정맥Veyne이 휘갈겨쓰네/진리의 해부여야 할 것에./They make it Errors lightest Skeleton.' ll. 137-44.

3. The Anchor Bible: *Zecharaiah 9-14*, ed. and trans. C. L. Meyers and E. M. Meyers, New York 1993, p. 26. '우리는 「즈가리야서」 9-14장을 구성하는 신탁과 말들이 이 시기(기원전 515-기원전 445), 특히 이 시기 말 무렵에 쓰인 것으로 여기고 있다.' 이와 관련해서 제안된 시기에 대해 보려면 앞의 책, p. 53을 참조하라.

4. 앞의 책, p. 52.

5. A. Solignac, 'Oculus (Animae, Cordis, Mentis)', in *Dictionnaire de Spiritualite Ascetique et Mystique*, vol. 11, Paris 1982, cols: 591-601; G. Schleusener-Eichholz, 'Auge', in *Lexicon des Mittelalters*, vol. 1, Lief 6, 1979, cols. 1027-1209; P. Rousselot, 'Les yeux de la foi', *Recherche de Science Religieuse*, vol. 1, Paris 1910, pp. 241-9 & 444-75에 인용된 예들을 보라.

6. R. Newhauser, 'Nature's Moral Eye: Peter of Limoges' in *Man and Nature in the Middle Ages*, ed. S. J. Ridyard and R. G. Benson, Sewanee TN 1995, pp. 125-36.

7. P. Lacepiera, *Libro de locchio morale e spirituale vulgare*, Venice 1496, n.p., ch. vii, 'De lo ammaestramento spirituale secondo dodici pro-porieta trovate nel occhio corporale: Seconda proprieta del occhio'. Zechariah xi is again cited in ch. viii: 'Quarta differentia del occhio dela accidia'.

8. Gertrude d'Helfta, *Oeuvres Spirituelles*, vol. 3, ed. & trans. P Doyére, Paris 1968, pp. 18-9.

9. Cambridge University Library MS Gg. 1.1, fol. 490v. P. Jones in P. Binski and S. Panayotova, *The Cambridge Illuminations*, London 2005, pp. 298-9 and no. 151, pp. 315-6; *The Medieval Craft of Memory: An Anthology of Texts and Pictures*, ed. M. Carruthers and J. M. Ziolkowski, Pennsylvania 2003, pp. 120-3; E. Clark and K. Dewhurst, *An Illustrated History of Brain Function*, London 1972, p. 29 fig. 39. The contents are listed in *M. R. James' Description of Cambridge University Library Gg. 1. 1*, available from the library.

10. M. R. James.

11. P.Jones, in *The Cambridge Illuminations*, op. cit., pp. 315-6.

12. E. Clark and K. Dewhurst, *An Illustrated History of Brain Function*, op. cit., pp. 20-1, figs. 23 and 24.

13. *Fergusson's Scottish Proverbs*, ed. E. Beveridge, Edinburgh 1924, p. 56. 이 속담은 16세기 초에 처음 특별히 언급되었지만 아마도 더 오래되었을 것이다. 초서의 『공작부인의 서』에서 변덕스러운 운수Fortune는 '언제나 한쪽 눈으

로는 웃고 다른 쪽 눈으로는 운'다(pp. 632-4). '한쪽 눈으로 울고(내려다보고) 다른 쪽 눈으로 웃는(올려다보는) 것은 적어도 1520년 이후 속담에서도 쓰이고 있다. M. P. Tilley, *A Dictionary of Proverbs in England in the Sixteenth and Seventeenth Centuries*, London 1950, E. 248. 그것은 널리 퍼진 듯하고 9세기에도 쓰였다. 'en pleurant d'un oeil pour le passé et en riant de l'autre pour le present', E. Souvestre, *Le Foyer Breton*, Paris 1864, I: 178.

14. Obituary of Baron Guy de Rothschild, *The Independent*, Monday 18 June 2007, p. 34.

15. 이 자화상의 뒷면에 뒤러는 성가족 그림을 그렸다. 후에 리모주의 베드로가 자신의 논문에서 성모 마리아가 자기 앞에 나타나기를 기도하고 자신의 손을 이용해서 눈을 뜨고 감는 한 수도사에 대한 이야기를 하고 있다는 점을 언급하는 것은 흥미로운 일이다. P. Lacepiera, *Libro de locchio morale e srirituale vulgare*, Venice 1496, ch. xiiii. 성모 마리아는 자신이 그를 찾아가리라는 것을 알리기 위해 그에게 천사를 보낸다. 하지만 성모 마리아를 보게 되면 그녀의 아름다움으로 인해 눈이 멀게 될 것이다. 그는 그래도 좋다고 하지만 눈이 완전히 멀지 않도록 한쪽 눈은 가리기로 한다. 하지만 그녀가 너무 아름다워서 눈을 가릴 손으로 다른 쪽 눈을 훨씬 더 크게 열고 만다. 그는 그쪽 눈의 시력을 잃지만 성모 마리아를 다시 보기를 기도한다. 그렇게 되면 다른 쪽 눈의 시력마저 잃게 되지만 말이다. 성모 마리아가 그의 앞에 다시 나타나지만 그의 멀어진 눈을 회복시켜줌으로써 그의 헌신을 보상해준다. 같은 종이의 자화상에서 뒤러는 심히 흐려 있고 경계하고 있기까지 하다. 그는 비슷한 성모 마리아의 환영을 보고 있지만 그의 불안한 마음상태는 여기서 그가 시력의 도덕적 암시와 관련되어 있음을 강하게 암시한다.

16. D. Morris et al., *Gestures: their Origins and Distribution*, London 1979, pp. 69-78. For its depiction in Dutch art, W. Franits, *Dutch Seventeenth Century Genre Painting*, New Haven 2004, pp. 194 & 292 n. 35.

17. 이 목판화는 M. Baxandall, *Painting and Experience in Fifteenth Century Italy*, Oxford 1972, p. 103, fig. 50에 실려 있다. 하지만 백샌돌Baxandall은 이것 또는 왼쪽-오른쪽 상징에 대해서는 논의하지 않는다.

18. D. Ekserdjian, *Parmigianino*, New Haven 2006, pp. 82-7.

19. G. C. Garfagnini, 'Savonarola e l'uso della Stampa', in *Girolamo Savonarola: L'Uomo e il Frate*, Spoleto 1999, p. 324.

20. Girolamo Savonarola, *Prediche Sopra Amos e Zaccaria*, ed. P. Ghilieri, vol. 3, Rome 1972, no. 48, pp. 396-401.

21. Girolamo Savonarola, *Prediche Sopra Ruth e Michea*, ed. V. Romano, vol. 1, Rome 1962, pp. 91ff., esp. 99-100. 초판은 1499년경에 피렌체에서 출간되었고 1505년, 1513년, 1520년, 1539년, 1540년에 베네치아판이 잇달아 나왔다.

22. G. Lüers, *Die Sprache der Deutschen Mystik des Mittelalters im Werke der Mechthild von Magdeburg*, Munich 1926, pp. 129-31, 'ouge'. 그리고 주4에 인용된 글들을 또한 참조하라.

23. *Le Siéde de Titien*, exh. cat., ed. M. Laclotte, Paris, Louvre 1993, no. 31

24. *Vita di Raffaello da Montelupo*, ed. R. Gatteschi, Florence 1998, pp. 120-1.

25. Ludovico Ariosto, *Orlando Furioso*, trans. G. Waldman, Oxford 1983, canto 13: 32-6.

26. 대부분 사람들과 마찬가지로 나는 사볼도Savoldo의 〈플루트를 든 목동〉이 실제 그런지 어쩐지 모른다. 두 눈은 그늘이 져 있기는 하지만 오른쪽 뺨의 밝은 빛과 엄숙한 표정이 그가 나쁜 목동보다는 선한 목동임을 암시하는 것일지 모른다.

27. P. Humfrey, *Lorenzo Lotto*, New Haven 1997, pp. 102-4는 그 연관성을 주목한다.

28. *Painters of Reality*, exh. cat., ed. A. Bayer, Metropolitan Museum, New York 2004, no. 82, pp. 188-9.

29. Gian Paolo Lomazzo, *Scritti sulle arti*, ed. R. P. Ciardi, Florence 1974, 2: p. 383.

30. Cesare Ripa, *Iconologia*, ed. P. Buscaroli, Milan 1992, p. 191.

31. *www.york.ac.uk/teaching/history/pjpg/heron.pdf*. 역자가 표시되어 있지 않다.

32. 19세기 말의 의상에 관한 책들에서 결혼하지 않은 페라라의 여성들은 얼굴 오른쪽을 가리는 베일을 한 모습으로 묘사된다. 그들은 결혼할 때까지 정신적으로 다

소 불완전하다고 여겨졌을 수 있을까? 솔즈베리 백작의 연인이 그와 결혼하는 데 동의함으로써 그의 오른쪽 눈을 '열어'줄 때까지 그가 그랬을 것처럼. 다음을 참조하라. J. J. Boissard, *Habitus Variarum Orbis Gentium* (1581), Paris 1979, p. 16; Petri Bertelli, Diversarum Nationum Habitus, Padua 1594-6, 'Virgo Ferariensis', np Illustrated in E. Welch, *Shopping in the Renaissance*, New Haven 2005, p. 10; C *Vecellio, Vecellio's Renaissance Costume Book* (1590), New York 1977, p. 61, no. 202.

33. *Institutes and Conferences*의 라틴어 판본은 1491년 베네치아에서 출간됐다.

34. 조르조네의 라우라Laura가 오른쪽 젖가슴을 (남편에게?) 드러내고 있는 것은 순결의 증거일지 모른다. H. Usener, *Götternamen*, Bonn 1896, p. 191은 카파도키아의 성인 카니데스가 젖먹이였을 때 그의 어머니 왼쪽 젖가슴을 거부했다고 말한다.

35. Jacobo Sannazaro, *Opere Volgari*, ed. A. Mauro, Bari 1961, pp. 61-2, 'Arcadia' #viii, 53-5. Left-right symbolism is also used p. 72, #ix, 32-4; p. 80, #x, 10.

36. P. H. D. Kaplan, 'The Storm of War: The Paduan Key to Gior-gione's Tempesta', *Art History*, ix, 1986, pp. 405-27. 또한 다음을 참조하라. D. Howard, 'Giorgione's Tempesta and Titian's Assunta in the Context of the Cambrai Wars', *Art History*, vol. 8, 1985, pp. 271-89. 나는 이 그림을 파도바인들에 의한 1509년의 저항과 연관시킬 필요가 있는지 모르겠다(42일 후 베네치아인들이 파도바를 탈환했다). 아일랜드가 영국인들에게 그랬던 것처럼 파도바는 베네치아인들에게 좋은 유머 거리였던 것 같다. 어쨌든 대부분 학자들이 이 그림의 제작 연도가 1509년보다 오래전인 것으로 본다.

37. P. H. D. Kaplan, 'The Storm of War', op. cit., p. 414는 그것은 왜가리이지만 트로이의 벽들에서 이 새가 보이고 그리스인들은 이 새를 좋은 징조로 여겼기 때문에 비슷한 울림을 갖는다.

38. Guillaume de Lorris, *The Romance of the Rose*, trans F. Horgan, Oxford 1994, p. 121, 11. 7857ff.

39. B. Borchhardt-Birbaumer, 'On the Topicality of Tolerant Dialogues: Giorgione and Ramon Lull', in *Giorgione: Myth and Enigma*, exh. cat., ed. S. Ferino-Pagden and G. Nepi Scire, Vienna Kun-sthistorisches Museum 2004, p. 74: '그것은 그의 쾌락적인 삶에 대한 알레고리일까, 어쩌면 그는 활동적인 삶과 수동적인 삶 사이, 비르투나와 포르투나 사이에 서 있는 걸까?'

40. Origen, *The Song of Songs: Commentary and Homilies*, trans, and ed. R. P. Lawson, London 1957, Bk 2, #2, pp. 110-2.

41. *Theologica Germanica*, trans. B. Hoffman, London 1980, p. 54.

42. 앞의 책, pp. 24ff.

43. 앞의 책, p. 68.

44. G Copertini, 'Un Ritratto del Coreggio nella Galleria d'Arte di York?', *Parma perl'arte*, 1962, p. 125.

45. D. Franklin: *The Art of Parmigianino*, New Haven 2003, p. 96.

46. *Parmigianino e il Manierismo Europeo*, exh. cat. ed. L. Fornari-Schianchi and S. Ferino-Pagden, Parma, Galleria Nazionale and Vienna Kunsthistorisches Museum, 2003, p. 196.

47. D Ekserdjian, 'Parmigiianino and Michelangelo', in F. Ames-Lewis and P. Joannides (eds), *Reactions to the Master: Michelangelo's Effect on Art and Artists in the Sixteenth Century*, Aldershot 2003, pp. 53-67.

48. Juan de Padilla, 'Retablo de la vida de Cristo', *Coleccion de obras poeticas españolas*, vol. xix, Madrid, 1842, p. 435a. Quoted in M. T. Olabarrieta, *The Influence of Ramon Lull on the Style of the early Spanish Mystics and Santa Theresa*, Washington DC 1963, p. 88.

49. 뒤에 뒤러의 〈측량에 관한 논문Treatise on Measurement〉에 사용된 목판화인 그의 〈비스듬히 기대 누운 누드를 그리는 화가Artist Depicting a Reclining Nude〉(1525경)은 작업실에서 작동 중인 '조준장치'를 보여준다. J. L. Koerner, *The Moment of Self-Portraiture in German Renaissance Art*, Chicago 1993, pp. 444-5는 화가를 '대상의 유혹으로부터' 보호하는 그것의 도덕적 기능을 논의한다. 하지

만 그는 오른쪽 눈의 이용에 대해서는 언급하지 않는다. 지우글리엘모 델라 포르타Giuglielmo della Porta는 1593년 최초로 눈의 우위성에 대한 실험적 증거를 제시했다. N.J. Wade, 'Eye Dominance' in A Natural History of Vision, Cambridge Mass. 1998, pp. 284-7.

50. 그가 들고 있는 책은 채색화가 많이 들어간 종교 텍스트의 필사본인 것으로 알려졌다. 하지만 그 책은 덮여 있고 벨벳과 은으로 장식된 책의 호화로운 장정 때문에 이 그림에 포함된 것 같다. D. Ekserdjian, *Parmigianino*, op. cit., pp. 121-4.

51. 앞의 책, p. 87.

52. P. Joannides, *The Drawings of Michelangelo and his Followers in the Ashmolean Museum*, Cambridge 2007, no. 22, pp. 137-40.

53. 이 자세는 대개 성 안나와 함께 있는 '젖 먹이는 성모 마리아' 모티프를 묘사한 한 소묘(보통 시스티나 예배당 천장화 시기 무렵에 그린 것으로 여겨진다)와 비교되었다. P. Joannides, *Michel-Ange: élèves et copistes*, Paris 2003, no. 16, pp. 107-13. 성모 마리아의 왼쪽 얼굴과 성 안나의 얼굴 대부분이 그늘에 가려 있다. 페트라르카의 소네트 129의 시작부분에 나오는 글 몇 행이 이 소묘 옆에 쓰여 있다. 여기서 그늘은 9-11행에 나오는 것과 비슷한 것을 표현하려는 시도일 것이다. '내 영혼이 이끄는 대로 따르는 내 얼굴은 흐렸다가 다시 맑아지고si turba et rasserena 어떤 한 가지 상태에 잠시 머물 뿐이다.' *Petrarch's Lyric Poems*, trans. R. M. Durling, Cambridge Mass. 1976, pp. 264-5.

54. P. Joannides, *The Drawings of Michelangelo and his Followers in the Ashmolean Museum*, op. cit., no. 34, pp. 185-90. 유일하게 남아 있는 미켈란젤로의 초상화인 피렌체 청년을 그린 소묘 〈안드레아 콰라테시Andrea Quaratesi〉(1532경)에서 이 십 대의 청년의 헐렁한 챙모자가 그의 왼쪽 눈 위로 늘어져 왼쪽 눈이 그늘에 잠겨 있어서 그가 멜랑콜리로 가득 차 있는 것으로 보이게 한다.

55. V. Colonna, *Rime*, ed. A. Bullock, Rome-Bari 1982, pp. 167, no. 164, ll. 9-11.

56. Gertrude d'Helfta, *Oeuvres Spirituelles*, vol. 1, ed. & trans. J. Hourlier and A. Schmitt, Paris 1967, 'Introduction' and 'Appendix 1, p. 52.

57. '절뚝거리는' 왼쪽 다리라는 페트라르카의 상징에 관해서는 제15장을 참조하라.

58. J. Pope-Hennessy, *The Portrait in the Renaissance*, Princeton 1989, p. 138.

59. 베이컨의 줄무늬는 디오니소스적 깊이를 드러내기 위해 벗겨지고 있는 니체의 '아폴론적인' 베일과 더 유사하다. W. Seipel et al., Kunsthistorisches Museum Vienna and Fondation Beyeler, Basel, 2003-4, pp. 133ff. The critic was Lawrence Alio way.

60. R. J. Betts, 'Titian's Portrait of Filippo Archinto in the Johnson Collection', *Art Bulletin*, xlix, 1967, pp. 59-61. 이 초상화의 제작연대는 1557년에 출간된 『독일신학』의 라틴어판과 관련해서 흥미롭다.

61. 티치아노의 〈성 세바스티아누스〉(1575경)에서 네 개의 화살이 성인의 몸 왼쪽과 팔에 박혀 있고 몸 오른쪽에는 단 하나의 화살이 박혀 있다(이는 롱기누스의 창에 의해 그리스도의 옆구리에 생긴 상처와 비슷한 위치이며, 유일하게 이 상처에서만 피가 흐른다).

62. *Decrees of the Ecumenical Councils*, ed N. P. Tanner, London, 1990, vol. 3, pp. 666-7.

63. 앞의 책, p. 672.

64. C. M. Woolgar, *The Senses in Late Medieval England*, New Haven 2006, p. 30.

65. 라파엘로의 〈디스푸타Disputa〉, 그리고 시스티나 예배당 천장화의 예언자들 및 시빌들과 관련해서 이를 보려면 J. Hall, *Michelangelo and the Reinvention of the Human Body*, London 2005, pp. 120-1을 참조하라. 샤르트르 대성당의 북쪽 정문에는 사색하는 일군의 여인들이 보인다. 시작 부분에서 이들은 책을 읽고 있는 모습이지만 절정 부분에서는 더 이상 책을 읽지 않고 위쪽을 응시한다. 렘브란트에 관한 장의 끝부분에 인용된 단테의 시를 또한 참조하라.

66. D. Scarisbrick, *Rings: symbols of wealth, power and affection*, London 1993, p. 20. 결혼은 성례가 아니었지만 교회는 결혼반지를 또한 집게손가락에 끼는 것을 선호했던 것 같다. 1576년 밀라노의 4대 지방의회에서 결혼반지는 왼손에 껴야 한다는 법령이 정해졌다. 장 바티스트 티에르는 뒤에 그들이 그 때문에 '허영

심에서 나온 관습인 그 미신에 빠지'게 되었다고 통탄했다. Traité des Superstitions qui regardent les Sacrements Avignon, 1777, p. 455. 결혼식에서의 이러한 행위가 이미 밀라노에서 불화의 원인이 되고 있었고 아르킨토가 눈에 띄게 끼고 있는 반지가 그가 오른손을 선호하고 있음을 보여주는 것일 수도 있을까?

67. S. Clark, *Thinking with Demons: the Idea of Witchcraft in Early Modern Europe*, Oxford 1997, p. 63에 인용된 것이다.

68. *Petrarch's Lyric Poems*, op. cit., no. 233, pp. 390-1.

69. 나는 티치아노의 〈화장실의 젊은 여인Young Woman at her Toilet〉(1514-5)이 비슷한 장난을 하고 있다고 믿는다. 그녀는 전 세계를 아우를지도 모르는 그녀의 왼쪽에 있는 둥근 볼록거울로부터 몸을 돌려서 그녀의 얼굴이 잘리게 할 오른쪽의 작은 거울로 향하고 있다. 조반니 벨리니의 〈거울을 든 여인Lady with a Mirror〉(1515)도 이러한 주제를 탐구하는 것일지 모른다.

70. H. Langdon, *Caravaggio: A Life*, London 1998, pp. 340ff.

71. 앞의 책, p. 351.

72. W. Franks, *Dutch Seventeenth Century Genre Painting*, op. cit., p. 72, figs. 66, 7.

6. 헤라클레스의 선택

1. Dante's *Lyric Poetry*, ed. and trans. K. Foster and P. Boyde, Oxford 1967, no. 71, pp. 146-9.

2. E. Panofsky, *Hercules am Scheidewege und andere antike Bildstoffe in der neueren Kunst* (Leipzig 1930) Berlin 1997.

3. 피타고라스Pythagoras의 'Y'를 쓸 때 '더 두꺼운' 선(도덕적인 길)이 대개 보는 사람의 왼쪽에 온다. 이 이미지는 보는 사람과 관련해서 방향이 정해진다는 점에서 특이하다. 하지만 이것은 인쇄되어 '읽'히기 위한 것이기 때문일 것이다.

4. W. Harms, *Homo Viator in Bivio*, Munich 1970.

5. *The Quest for the Holy Grail*, trans. P. M. Matarasso, London 2005, ch. 2, p. 66.

6. 앞의 책, ch. 3, pp. 70-1.

7. Plotinus, *The Enneads*, trans S. MacKenna, London 1991, 1.1, p. 13.

8. M. Baxandall, *Giotto and the Orators*, Oxford 1971, pp. 88-90.

9. E. H. Gombrich, 'Aims and Limits of Iconology', in *Symbolic Images*, Oxford 1978, p. 2. See also G. Duggan, 'Was Art really the Book of the Illiterate?', in *Word and Image*, vol. 5, no. 3, July-September 1989, pp. 227-47, esp. pp. 242ff.

10. E. Panofsky, *Hercules am Scheidewege*, op. cit., p. 164. Translation by T. E. Mommsen, 'Petrarch and the Story of the Choice of Hercules', *Journal of the Warburg and Courtauld Institutes*, 1953, p. 190.

11. 앞의 책, 그리고 'Letter from Emma Edelstein to Theodor Mommsen', in E. Panofsky, *Hercules am Scheidewege*, op. cit., pp. 85-9; W. Harms, Homo Viator in Bivio, op. cit., passim.

12. 카밀로는 간통을 저질렀다는 혐의를 받은 헤르미오네 왕비를 변호했다.

13. *Raphael: from Urbino to Rome*, exh. cat., London National Gallery 2004, H. Chapman, T. Henry, and C. Plazzotta, nos. 35 & 36 (preparatory drawing), pp. 138-43; *Renaissance Siena: Art for a City*, exh. cat., National Gallery London 2007, L. Syson et al., no. 78, pp. 262-7.

14. E. Wind, 'Virtue Reconciled with Pleasure', in *Pagan Mysteries in the Renaissance*, London 1967, p. 82. 라파엘로의 미덕 뒤에 있는 풍경에서 갈라지는 길과 길이 갈라지는 지점에 선 말을 탄 세 명의 인물이 보인다. 그들은 대략 사색 Contemplation, 행동Action, 쾌락Pleasure를 상징할 것이다.

15. Dante's Lyric Poetry, op. cit., no. 71, pp. 146-9. *Renaissance Siena: Art for a City*, op. cit., p. 265. 엉거Unger는 이 소네트가 이 그림과 관련이 있다고 주장했다.

16. P. Joannides, *Titian to 1518*, New Haven 2001, pp. 185-93; *Titian*, exh. cat. ed. D. Jaffé, London National Gallery 2003, no. 10, pp. 92-5.

17. P. Joannides, *Titian to 1518*, op. cit., p. 187.

18. *Orlando Furioso*, trans. G. Waldman, Oxford 1983, p. 164. Canto 15, 90-9.

19. 두 그림과 관련해서는 P. Humfrey, *Lorenzo Lotto*, New Haven 1997, pp. 7ff와 *Lorenzo Lotto: Rediscovered Master of the Renaissance*, D. A. Brown et al., exh. cat. Washington National Gallery of Art, Bergamo (Accademia Carrara di Belle Arti), Paris (Galeries National du Grand Palais) 1997-9, nos. 2 & 3, pp. 73-80과 참고문헌을 참조하라.

20. L. Campbell, *Renaissance Portraits*, New Haven 1990, pp. 65-67. The backs of portraits were also decorated with inscriptions etc.

21. P. Humfrey, *Lorenzo Lotto*, op. cit., p. 11.

22. 앞의 책, p. 10.

23. 1519년경에 그려진 초상화 메달은 그의 오른쪽 얼굴만을 보여주며 그 피부는 아주 매끈하다. 리초가 1520년경에 제작한 것으로 트레비소의 두오모에 있는 채색된 테라코타 반신상은 훨씬 더 자연스러워 보이지만 양쪽 얼굴에 퍼져 있는 뾰루지들이 묘사되어 있다. 이 메달은 *Lorenzo Lotto: rediscovered master of the Renaissance*, op. cit., p. 73, fig. 1에 실려 있다. 테라코타 반신상과 관련해서는 L. Coletti, 'Intorno ad un nuovo ritratto del vescovo Bernardo de' Rossi', in Rassegna d'Arte, 12, December 1921, pp. 407-20을 참조하라.

24. *A Documentary History of Art*, vol. 2, ed. E. G. Holt, New York 1958, p. 256; ch. 5, #13.

25. Lord Shaftesbury, *Characteristics of Men, Manners, Opinions, Times*, ed. L. E. Klein, Cambridge 1999, p. 20.

26. E. Panofsky, *Hercules am Scheidewege*, op. cit., pp. 113ff.; *Gli Uffizi: Catalogo Generale*, Florence 1979, p. 559, no. p. 178 (얀 판 후케의 작품).

27. 또한 F. Colonna, *Hypnerotomachia Poliphili*, trans. J. Godwin, London 1999, pp. 134ff을 참조하라. 연인 폴리필로는 세 개의 문을 발견한다. 그 가운데 오른쪽에 있는 문은 신의 영광gloria dei에, 왼쪽에 있는 문은 '세속적인' 전쟁의 영광gloria mundi에, 폴리필로가 선택하는 가운데 문은 에로틱한 사랑mater amoris에 바쳐진 것이다. 사실상 위쪽 길은 인간의 사랑과 전쟁 사이에 둘로 분열되어 있다.

28. Oxford, Ashmolean; Leeds, Temple Newsam House; Munich, Alte Pina-
kothek. 마테이스의 그림을 모방한 그리블랭의 판화는 글과 함께 섀프츠베리의
『인간, 풍습, 의견, 시대의 특징Characteristics of Men, Manners, Opinion, Times』
(1714) 3권에 실렸다. 그 글의 대부분은 *A Documentary History of Art*, op.
cit., pp. 242-59에서 찾아볼 수 있다.

29. *A Notion of the Historical Draught or Tablature of the Judgement of Hercu-
les*, London 1713, p. 42.

30. 앞의 책. 나뭇가지에 걸쳐진 갈색 천은 헤라클레스가 늘어뜨린 사자 가죽을 상
기시킨다.

31. *A Documentary History of Art*, op. cit., p. 254; ch. 5, #10.

7. 두 개의 눈

1. A. Solignac, 'Oculus (Animae, Cordis, Mentis)', in *Dictionnaire de Spiritu-
alité Ascetique et Mystique*, vol. 11, Paris 1982, col. 593에 인용된 것이다.

2. Plato, *Symposium*, trans. W. Hamilton, Harmondsworth 1951, pp. 63-4,
#192e.

3. M. Keen, *Chivalry*, New Haven 1984, p. 152.

4. 'transitoria sinistro intuentur oculo et dextro caelestia'. Thomas a Kempis,
The Imitation of Christ, trans. E. Daplyn, London 1978, p. 119, Bk 3, #38.
From a manuscript of 1441. Thomas a Kempis, *De Imitatione Christi*, F.
Eichler (ed.), Munich 1966, bk 3, ch. 38, p. 312.

5. A. Venturi and A. Luzio, 'Nuovi documenti su Leonardo da Vinci', *Archivio
storico dell'arte*, 1, 1888, p. 45: 'certi belli retracti de man di Zoanne Bellini'.
R. Goffen, *Giovanni Bellini*, New Haven 1989, p. 265, n. 27.

6. Galleria dell' Accademia, Bergamo. F. Bologna: 'Un ritratto del doge Leon-
ardo Loredan', Arte antica e moderna 5 1959, pp. 74-8; R. Goffen, *Giovanni
Bellini*, op. cit., pp. 205-9.

7. L. Campbell, *Renaissance Portraits: European Portrait-Painting in the 14ᵗʰ*,

15ᵗʰ and 16ᵗʰ Centuries, New Haven 1990, p. 30. '대부분 얼굴 표정은 순간적인 것이며 초상화 화가들은 모델에게 확고하고 명확한 표정을 부여하는 경우는 거의 드물었다. 많은 이들은 뚜렷한 얼굴 표정을 완전히 피하거나 규정하기 어려운 미묘한 표정을 부여했다.' 그는 계속해서 이렇게 말한다. 어떤 초상화의 두상은 '검토하다보면 표정이 바뀌는 것처럼 보인다. 이 점에서 화가들은 눈과 입의 표정들에 약간 변화를 줌으로써 정적인 이미지들이 운동성을 갖도록 하기 위해 의식적이거나 본능적인 노력을 기울였다. 그래서 어디에 주의를 집중시키느냐에 따라 표정이 또 달라진다.'

8. 앞의 책.

9. R. Goffen, *Giovanni Bellini*, op. cit., p. 21. '그의 입은 거의 미소를 짓는 것처럼 보인다. 이는 레오나르도의 〈조콘다〉의 유명한 미소처럼 그가 살아 있음을 암시하기 위한 것이다.'

10. L. Campbell: *Renaissance Portraits*, op. cit., p. 27.

11. 'Ioanni Bello Bellino Pictori Clarissimo. / Qui facis ora tuis spiran-tia, Belle, tabellis / dignus Alexandra principe pictor era'. J. Fletcher, 'The Painter and the Poet: Giovanni Bellini's portrait of Raffaele Zovenzoni rediscovered', Apollo 134 (1991), p. 158; B. Ziliotto, *Raffaele Zovenzoni: la vita, i carmi*, Trieste 1950, p. 78, no. 28.

12. G. Savonarola, *Prediche sopra Ezechiele*, ed R. Ridolfi, Rome 1955, vol. I, p. 132.

13. J. O'Reilly, *Studies in the Iconography of the Virtues and Vices in the Middle Ages*, New York 1988, pp. 265ff.

14. *Dialogus de acerba Antonini, dilectissima filii sui, morte consilatorius...* (1438). Cited by G. W. McClure, Sorrow and Consolation in Italian Humanism, Princeton 1991, p. 108.

15. E. R. Curtius, *European Literature and the Latin Middle Ages*, trans. W. R. Trask, London 1953, pp. 417-35, M.A. *Screech, Laughter at the Foot of the Cross*, London, 1997; A. Trimble: *A Brief History of the Smile*, New York 2004.

16. 로레단의 가계도를 보려면 *Palazzo Loredan e l'Institute Veneto di Scienze, Lettere ed Arte*, ed. E. Bassi and R. Pallucchini, Venice 1985, p. 23. Leonardo Loredan's uncle was also called Lorenzo를 참조하라.

17. J. de Voragine, *The Golden Legend*, trans. W. G. Ryan, Princeton 1993, vol. II, pp. 66-7.

18. E. Cicogna, *Delle iscrizioni veneziane*, Venice 1827-34, vol. 2, p. 283.

19. Livy, *History of Rome*, 2: 12-3.

20. *The Currency of Fame: Portrait Medals of the Renaissance*, exh. cat., S. K. Scher ed., Edinburgh, National Galleries of Scotland 1994, pp. 110-1, nos 31 and 31a. Entry by M. Wilchusky. 이는 1509년 교황군에 맞서 싸우다가 당한 부상을 언급하는 것으로 추정된다. 그 후 그는 6주 동안 감옥에 갇혔다. 1541년 명사들에 대한 회상을 출간한 피에트로 콘타리니는 그의 감금에 대해 썼다. '그리고 자코포 로레다노가 거기에 앉아 있었다. 브리시겔라의 성주인 그는 전쟁에서 한 손에 화상을 입어 그 흉터가 기이하게 남아서 그의 조국에 대한 그의 사랑을 증인했나.' 사코뽀가 정확히 이런 식으로 부상을 입었는지는 확신할 수 없다. 왜냐하면 콘타리니는 틀림없이 그 메달에 영향을 받았을 것이기 때문이다. 어쨌든 자코포는 1535년에 사망했다.

21. M. Baxandall, *Giotto and the Orators*, Oxford 1971, pp. 88-90.

22. J. Pope-Hennessy, *The Portrait in the Renaissance*, London 1966, pp. 321-2, n. 9. A. Ravà: 'Il 'Camerino delle Antigaglie' di Gabriele Vendramin', *Nuovo archivio veneto*, 39, 1920, p. 169. 'Un altro quadreto con il retrato de Zuan Bellini et de Vetor suo dixipulo nel coperchio.'

23. 그 그림에 포함된 유일한 글은 벨리니의 서명이다. 이는 그 자체가 전쟁을 치른, 즉 몇 번 구겨지고 접힌 진짜처럼 보이는 종잇조각에 쓰여 있다. 그것은 난간에, 즉 도제 얼굴 중앙의 (관람자의) 오른쪽에 붙어 있다. 여기서 종이의 접힌 자국들은 벨리니 자신이 의기양양하게 헤치고 나간 폭풍을 암시하는 것일지 모른다(동일한 형태의 서명이 순교 성인을 그린 두 '초상화'에 보인다). 꼼꼼하게 그려진 이 초상화는 벨리니의 불굴의 용기뿐 아니라 그의 인내심을 또한 증명할 것이다.

24. S. C. Chew, *The Pilgrimage of Life*, New Haven 1962, pp. 116 ff. 이 제안에 대해 엘리자베스 맥그래스에게 감사한다.

25. M. Sanuto, *Diarii, Venice 1879-*, 4, col. 144. 'sempre in coleio le opinion sue, et in pregadi, é stà estimate.'

26. R. Goffen, *Private Lives in Renaissance Venice*, New Haven 2004, pp. 32-34.

27. E. Langmuir, The National Gallery Companion Guide, London 1994, p. 23.

28. *Palazzo Loredan e l'Instituto Veneto di Scienze, Lettere ed Arte*, op. cit., p. 14. 'Io non mi euro, purche io ingrassi et mio fiol Lorenzo.'

29. E. Gombrich: 'The Mask and the Face: The Perception of Physiognomic Likeness in Life and Art' (1970), in *The Image and the Eye: Further studies in the psychology of pictorial representation*, Oxford 1982, p. 118. '억제된 미소는 분명 생기의 애매모호하고 다원적인 징후이며 고대 그리스 이후 미술가들은 외모에 생생함을 더하기 위해 이를 사용했다. 가장 유명한 예는 물론 레오나르도의 〈모나리자〉이다. 그녀의 미소는 아주 많은 기발한 해석의 대상이다.'

30. Giorgio Vasari, *Lives of the Painters, Sculptors and Architects*, trans. G. du C. de Vere, London 1996, vol. 1, p. 636.

31. *The Essential Erasmus*, ed. and trans. J. P. Dolan, London and New York, 1964, p. 99. 데모크리토스는 헤라클레이토스와 짝을 이뤘다. 그는 멜랑콜리하다는 평판 때문에 '우는 철학자'로 언급되었다.

32. M. Kemp, *Leonardo da Vinci: the Marvellous Works of Nature and Man*, Oxford 2006, p. 150. 궁정 사람들에게 가장 인기를 끈 말장난은 뽕나무를 뜻하는 라틴어 모루스morus와, 뽕나무와 흑인을 의미하는 이탈리아어 모로moro였다.

33. D. Arasse, *Leonardo da Vinci: the Rhythm of the World*, New York 1997, p. 408. A. Firenzuola, *On the Beauty of Women*, trans. and ed. K. Eisenbichler and J. Murray, Philadelphia 1992, p. 59. A. Firenzuola, *Opere*, ed. D. Mae-

stri, Turin 1977, p. 778에 인용된 것이다.

34. A. Firenzuola, *On the Beauty of Women*, op. cit., p. 54. A. Firenzuola, Op-ere, op. cit., p. 773.

35. M. Kemp, *Leonardo da Vinci*, op. cit., pp. 257-8; J. Roberts, 'Catalogue of the Codex Hammer', in Leonardo: the Codex Hammer and the Map of Imola, Los Angeles 1985, p. 53 (Codex Hammer 9A).

36. *The Etymologies of Isidore of Seville*, trans. S. A. Barney et al., Cambridge 2006, p. 237, XL: i: 90.

37. D. Arasse, *Leonardo da Vinci*, op. cit., pp. 388-9 & 393.

38. A. E. Popham, *The Drawings of Leonardo da Vinci*, London 1946, no. 105, p. 117. For Prudence, see E. Panofsky: 'Titian's Allegory of Prudence: A Postscript', in Meaning in the Visual Arts, London 1970, pp. 181-205.

39. *Leonardo da Vinci: Master Draftsman*, exh. cat. ed. C. Bambach, Metropoli-tan Museum New York 2003, no. 54, pp. 400-3; A. E. Popham, *The Draw-ings of Leonardo da Vinci*, London 1946, nos. 107 & 108, pp. 117-9.

40. Plato, *Philebus*, D. Frede (trans), Indianapolis and Cambridge 1993, pp. 56-7, 48b-d.

41. A. Chastel, *L'Illustre Incomprise*, Paris 1988, pp. 116-20.

42. L. Campbell, *Renaissance Portraits*, op. cit., p. 25.

43. 18세기의 한 예를 보려면 Allan Ramsay's Mrs Mary Adam (1754) and the analysis by T. Lubbock in *The Independent*, 'Friday Review', 10 March 2006, p. 30을 참조하라. '이 얼굴은 나뉘어져 있다. 오른쪽(모델의 왼쪽)을 보라. 이쪽은 좀더 상냥하고 눈과 빰 근육은 웃으면서 수축되어 있다. 이제 왼쪽(모델의 오른쪽)을 보라. 이쪽은 좀더 차갑고 입은 좀더 짧고 좀더 똑바르며 빰은 평평하며 눈은 좀더 분명하게 보인다.'

44. Cited by S. Battaglia (without full references), 'Mancino', in *Grande Dizion-ario della Lingua Italiana*, vol. 9, Turin 1975, p. 71 #6.

8. 렘브란트의 눈

1. 오른쪽에서 빛이 비치는 활짝 웃는 〈거울에 비친 습작Study in the Mirror〉(1630경) 은 부분적으로 나의 논지에 대한 반증이 될 것이다. 하지만 그것이 렘브란트의 작 품이라는 데 대해 이의가 제기되고 있다. E. van de Wetering, *A Corpus of Rembrandt Paintings iv: Self-Portraits*, Dordrecht 2005, pp. 165ff에서는 이 작품을 얀 리벤스Jan Lievens의 것으로 보고 있다. 만약 이것이 렘브란트의 작품이라면 같 은 주제의 판화를 위한 습작일 것이다. 이것이 빛의 '반전'을 설명해줄 것이다. 이는 이와 비슷한 방식으로 빛이 비치지만 좀더 생각에 잠기고 구슬퍼 보이는 〈웃고 있 는 병사Laughing Soldier〉(1629-30, 헤이그 마우리트하위스 왕립미술관)에 대해서 도 마찬가지이다. 앞의 책, fig. 128, p. 168.

2. *Rembrandt by Himself*, exh. cat. C. White (ed.), London National Gallery 1999, no. 43, p. 159.

3. 앞의 책, no. 82, pp. 216-19; *A Corpus of Rembrandt Paintings iv: Self-Portraits*, op. cit., IV 25, pp. 552-61.

4. C. Grössinger, *Humour and Folly in Secular and Profane Prints of Northern Europe 1430-1540*, London 2002, pp. 107-29; *Bilder vom Alten Menschen in der Niederlämdish Deutschen Kunst 1550-1750*, exh. cat. Braunschweig 1993, p. 18.

5. Girolamo Cardano, *Lettura della Fronte: Metoposcopia*, ed. and trans. A. Arecchi, Milan 1994, p. 41, fig. 51.

6. *The Robert Lehman Collection vii: Fifteenth- to Eighteenth-Century European Drawings*, Metropolitan Museum of Art, New York 1999, no. 70, pp. 219-28, entry by E. Haverkamp-Begemann.

7. *Rembrandt by Himself*, op. cit., nos. 22 & 23, pp. 127-8.

8. C. Wright, *Rembrandt as an Etcher*, New Haven 1999, p. 113.

9. 따라서 빨간 분필로 그린 데생인 〈베레모를 쓴 자화상Self-Portrait with Beret〉 (1635-8경)은 동판화보다 좀더 차분하고 미소를 짓고 있지 않다. 유화물감으로 스 케치한 〈에프라임 부에노의 초상Portrait of Ephraim Bueno〉(1647)은 노골적으로

아주 쾌활한 동판화보다 좀더 엄숙하다. 그리고 유화인 〈아르노위트의 초상Portrait of Arnout Tholinx〉(1656경)은 판화보다 좀더 명상적이다. *Rembrandt by Himself*, op. cit., nos. 44 & 45, pp. 160-1. *Rembrandt the Printmaker*, E. Hinterding et al., exh. cat. Amsterdam Rijksmuseum, 2000, pp. 58-9 & ct. 82.

10. *Rembrandt by Himself*, op. cit., no. 73, pp. 200-3; *A Corpus of Rembrandt Paintings iv: Self-Portraits*, op. cit., IV 18, pp. 498-507. 초기의 몇몇 자화상에서 두 눈은 그늘 속에 잠겨 있다. 채프먼Chapman은 이를 멜랑콜리한 기질을 의미하는 것이라고 주장한다. *Rembrandt's Self-Portraits: A Study in Seventeenth Century Identity*, Princeton 1990, pp. 25, 30-1. 티치아노가 자신의 왼쪽을 향하고 있고 그쪽에서 빛이 비치는 그의 자화상(1546-7경)은 강한 직접성을 보여주며 그의 사치스러운 옷과 금목걸이가 그의 세속적 성공을 말해준다. 반대로 그가 왼쪽 옆모습을 보이고 있고 빛이 그의 오른쪽에서 비치는 이후의 〈자화상〉(1560경)은 훨씬 더 진지하고 침울하며 정적이다. 그것들은 즈가리야적인 초상화가 아니다. 눈보다는 방향, 옷, 조명에 의해 의미를 전하고 있는 한 말이다. 하지만 그것들은 비슷한 방식으로 대조를 이룬다.

11. *Rembrandt by Himself*, op. cit., no. 17, pp. 120-1.

12. 앞의 책, no. 79, p. 211; *A Corpus of Rembrandt Paintings iv: Self-Portraits*, op. cit., IV 19, pp. 508-16. 내셔널갤러리의 〈자화상〉(1669)은 원래 손에 붓을 들고 있는 모습이었다. 앞의 책, IV 27, p. 571(엑스레이 이미지).

13. C. and A. Tümpel, *Rembrandt: Images and Metaphors*, London 2006, pp. 252ff.

14. *Rembrandt: the Master and his Workshop vol 1: Paintings*, exh. cat. C. Brown et al., London National Gallery 1991, pp. 284-7, no. 49; *Rembrandt by Himself*, op. cit., no. 83, pp. 220-3; *A Corpus of Rembrandt Paintings iv: Self-Portraits*, op. cit., no IV 26, pp. 562-9.

15. 참조를 위해 주14를 보라.

16. J. A. Emmens, *Rembrandt en de regels van de kunst*, Utrecht 1968, pp. 174-5.

17. 우리가 보는 것은 줄쳐진 짙은 선이라기보다는 캔버스 모서리인 까닭에 이 주장은 부분적으로 거부되었다(*A Corpus of Rembrandt Paintings iv: Self-Portraits*, op. cit., p. 566). 하지만 이는 너무 현학적이라는 생각이 든다. 캔버스/들것을 구성하는 어떤 단계에서 직선을 긋기 위해 자를 사용해야 했을 것이다. 그리고 렘브란트는 그 모서리를 묘사하기 위해 선을 그려야 했을 것이다.

18. 바사리가 1570년 마르티노 바시에게 보낸 편지. D. Summers, *Michelangelo and the Language of Art*, Princeton 1981, p. 370에 인용된 것이다. 또한 pp. 352-79도 참조하라. '눈 속의 컴퍼스'는 Van Mander, *Den grondt der edelvry schilder-const*, Haarlem 1604, III, 15 (in margin)와 Het Schilder-boeck, Haarlem 1604, fol. 171 v에 나오는 미켈란젤로의 생애에 인용되어 있다. 제욱시스가 죽어가면서 큰 소리로 웃었다는 이야기가 판 만더르에서도 보이지만 분명하지 않다. 제욱시스의 생애가 아니라 『화가평전』 끝부분의 부록에 실려 있기 때문이다. 따라서 렘브란트나 그의 지인 또한 그 책을 알았다. 렘브란트의 제자 사뮈얼 반 호흐스트라텐은 *Inleyding*, Rotterdam 1678, pp. 35, 36, 63에서 세 번 '눈 속의 컴퍼스'를 인용한다. Jacob Campo Weyerman, *De Levens-Beschryvingen der Neder-landsche Konst-Schilders en Konst-Schilderessen*, part 1, The Hague 1729, p. 311에서는 아마도 상상에 의해 더 한층 나아간 언급을 하고 있다. 그 이야기는 반 다이크의 생애에 나온다. 루벤스의 제자들은 루벤스가 밤에 작업실을 떠나 집으로 가면 그의 수수께끼 같은 기법을 알아내려고 그의 그림 주변에 모여들곤 했다고 한다. 그러던 어느 날 한 제자가 미끄러져 아직 물감이 덜 마른 성모 마리아 그림 위로 쓰러져서 성모 마리아의 팔과 얼굴을 망가뜨리고 말았다. 제자들은 반 다이크가 망가진 부분을 다시 그리도록 결정지었다. 다음날 루벤스가 그림을 계속 그리기 위해 다가섰다. 반 다이크의 한 동급생이 전하는 말에 따르면 그는 유심히 그 팔과 얼굴을 응시하다가 그의 눈 속에 있는 확실한 컴퍼스를 이용해서 다른 인물들과 그 인물을 비교한 후에 유쾌하게 비명을 질렀다. "저건 분명히 내가 어제 오후에 최악으로 그려놨던 게 아니야!" 이상 언급한 것들에 대해 폴 테일러Paul Taylor에게 감사한다.

19. G. Lomazzo, *Trattato dell'arte de la pittura*, Milan 1584, pp. 262-3. Trans,

by D. Summers, *Michelangelo and the Language of Art*, op. cit., pp. 371-2.

20. 리파의 '테오리아'의 삽화에서 이 여성 알레고리 인물은 두 개의 뿔 같은 컴퍼스가 그녀의 머리로부터 튀어나와 있다!

21. 전통적으로 〈파우스트〉라 불리는 동판화와 관련해서, 렘브란트의 점성술에 대한 관심에 대해 보려면 *Rembrandt: the master & his Workshop: Drawings and Etchings*, exh. cat. H. Bevers et al., London National Gallery, 1991, no. 33, pp. 258-60과 H. Th. Carstensen and W. Henningsen, 'Rembrandts sog. Dr. Faustus; zur Archäologie ernes Bildsinnes', *Oud Holland*, 102, 1988, pp. 290-312을 참조하라.

22. C. Hill, *The World Turned Upside Down*, Harmondsworth 1975, p. 91. See also, K. Thomas, *Religion and the Decline of Magic*, Harmondsworth 1973, ch. 13: 'Ancient Prophecies'.

23. C. Hill, *The World Turned Upside Down*, op. cit., p. 91.

24. A. C. Fix, *Prophecy and Reason: The Dutch Collegiants in the Early Enlightenment*, Princeton 1991, pp. 165 ff. 픽스Fix는 165쪽에서 그리스토퍼 힐 Christopher Hill을 인용하고 있다.

25. 『그리스도에 이르는 길The Way to Christ』의 세 가지 독일어판이 1635년, 1656년 (?), 1658년에 암스테르담에서 출간되었다. 네덜란드어 번역판은 1685년에 나왔다. *Der weg tot Christus, in negen bocken vervat*, Amsterdam 1685. 이 구절은 #6 'Van't boven-zinnelijhe leeven', dialogue 2에 나온다. 꾸준히 인기를 끈 『그리스도를 본받아서Imitation of Christ』는 1621에 처음으로 『독일신학 Theologia』과 함께 출간되었다. '영혼의' 오른쪽-왼쪽 '눈'에 대한 두 가지 메타포가 특징인 이러한 조합으로 해서 1631년 네덜란드판이 나왔고, 1644년에는 쿠션 같은 심장 위에 펼쳐진 책이 놓인 멋진 권두삽화가 실린 네덜란드 번역판이 나왔다. G. Baring, *Bibliographie der Ausgaben der 'Theologia Deutsch' 1516-1961*, Baden-Baden 1963, no. 69. Earlier editions: 54, 55, 56, 61, 62 (Amsterdam 1630).

26. *Rembrandt's Late Religious Portraits*, exh. cat. A. K. Wheelock et al., Na-

tional Gallery of Art, Washington, 2005, no. 11. 기묘하게 찌푸린 이 초상화의 얼굴은 미켈란젤로가 그린 선지자들인 이사야, 예레미야와 비교될 수 있다.

27. Menasseh ben Israel, *Piedra Gloriosa o de la Estatua de Nebuchadnesar*, Amsterdam 1661, pp. 134, 164, 182, 220, 241, 243.

28. C. and A. Tümpel, *Rembrandt: Images and Metaphors*, op. cit., pp. 112-15 에서 이들 삽화가 논의되고 있으며 또한 이들 삽화를 볼 수 있다.

29. C. Nordenfalk, *The Batavian Oath of Allegiance: Rembrandt's Only Monumental Painting*, Nationalmuseum Stockholm 1982.

30. 타키투스는 그를 율리우스 시빌리스Julius Civilis라고 부른다.

31. 'An Anatomy of the World', in John Donne, *The Complete English Poems*, ed. A. J. Smith, Harmondsworth 1973, p. 277, 11. 263-4; 268-70.

32. *A Selection of the Poems of Sir Constantijn Huygens*, trans. & ed. P. Davidson and A. van der Weel, Amsterdam 1996, for the Donne translations.

33. John Donne, *The Complete English Poems*, op. cit., p. 225. 또한 다음을 참조하라. *John Donne's Sermons on the Psalms and Gospels*, ed. E. M. Simpson, Berkeley 1963, p. 60. '동쪽에, 내 오른손에 인도제국이 있네. 하지만 서쪽에, 내 왼손에도 인도제국이 있네.'

34. B. McGinn, 'Love, Knowledge and the Unio Mystica in the Western Christian Tradition', in *Mystical Union and Monotheistic Faith*, ed. M. I del and B. McGinn, New York 1989, pp. 63-4.

9. 그리스도의 죽음1-가로지르기

1. St Bernard of Clairvaux, *On the Love of God*, ed. and trans. E. G. Gardner, London 1916. ch. 4, #12, pp. 57-9.

2. *The Life of Saint Teresa of Avila By Herself*, trans J. M. Cohen, Harmondsworth, 1957, ch XXXIX, para 1, p. 295. Escritos de Santa Teresa, Don Vicente de la Fuente (ed.), Madrid 1952, I, p. 120.

3. J. Reil, *Die Frückhristlichen Darstellungen der Kreuzigung Christi*, Leipzig

1904; V. Gurewich, 'Observations on the Wound in Christ's Side, with Special reference to its Position', in *Journal of the Warburg and Courtauld Institutes*, 20, 1957, pp. 358-62. *Picturing the Bible: The Earliest Christian Art*, exh. cat. J. Spier et al., Kimbell Art Museum, Fort Worth 2007, pp. 227-32 (text by F. Harley); pp. 276-82 for Rabbula Gospels. 또한 다음을 참조하라. F. Harley, *Images of the Crucifixion in Late Antiquity* (forthcoming).

4. 이들 에피소드 모두 다음 장에서 논의할 것이다.

5. PA 666b 6ff. G. Lloyd: 'Right and Left in Greek Philosophy', in *Right & Left: Essays on Dual Symbolic Classificiation*, ed. R. Needham, Chicago 1973, pp. 174-5.

6. J. Freccero, 'Dante's Firm Foot and the Journey Without a Guide', in Harvard *Theological Review*, 52, 1959, p. 253.

7. *Dictionnaire d'Archéologie Chrétienne et de Liturgie*, Paris 1932, vol. 10:2, cols. 1891-3: 'L'Anneau Nuptial'. For a sixteenth-century reiteration of these views, G. B. Cavaccia, L'Anello Matrimoniale, Milan 1599, pp. 63ff.

8. *La regola sanitaria salernitana*, trans. F. Gherli (1733), Salerno 1987, no. cix. 그것은 13세기의 라틴어 시다.

9. Miguel de Cervantes, *Don Quixote* (1614), trans. C. Jarvis, Oxford 1992, p. 826, bk 2, ch. 43. 세르반테스는 레판토 해전에서 부상당해 왼손 불구가 되었다.

10. J-P. Bertrand, *Histoire des Gauchers*, Paris 2001, p. 68에 인용된 것이다.

11. R. Horie, *Perceptions ofEcclesia: Church and Soul in Medieval Dedication Sermons*, Turnhout 2006, pp. 2, 80.

12. Jacopo de Voragine, *The Golden Legend*, trans. W. G. Ryan, Princeton 1993, vol. 2, p. 392. 'Sermones de tempore et de sanctis', in R. Horie, *Perceptions of Ecclesia*, op. cit., p. 228; M. Aronberg Lavin, *The Place of Narrative: Mural Decoration in Italian Churches, 431-1600*, London 1990, p. 58을 또한 참조하라. 어떤 이는 웰즈 대성당에 있는, 구조적인 지지를 제공하는 놀라운 'X' 자 형태가 이를 암시하는 게 아닌가 생각한다.

13. F. Deuchler, 'Le sens de la lecture: a propos du boustrophédon', in *Etudes d'Art Mediéval offertes à Lousi Grodecki*, Strasbourg 1981, pp. 250-8. 그가 인용한 거의 모든 것이 그리스도의 수난에 관한 것이다. M. A. Lavin, *Piero della Francesco*, London 2002, pp. 115-84 & p. 177 fig. 113.

14. C. R. Sherman: *Writing on Hands: Memory and Knowledge in Early Modern Europe*, Seattle 2000, p. 20.

15. *The Etymologies of Isidore of Seville*, trans. S. A. Barney et al., Cambridge 2006, p. 137; VI.ii.20.

16. *The Complete Works of Saint Teresa of Jesus*, trans, and ed. E. Allison Peers, London 1946, vol. 3.

17. H. Oliphant Old, *The Reading and the Preaching of the Scriptures in the Worship of the Christian Church*, vol. 4, Grand Rapids 2002, p. 275.

18. M. Luther, *In Cantica Canticorum...*, Wittenberg 1539.

19. *Il Beneficio di Crista*, ed. S. Caponetto, Turin 1975, ch. iv, pp. 47ff.

20. Parashat Va-Yetse in *The Zohar*, ed. and trans. D. C. Matt, Stanford 2004, vol. 2, p. 413. See also pp. 251, 261-2 & vol. 1, p. 270.

21. Hayyei Sarah in ibid., p. 251.

22. Origen, *The Song of Songs: Commentary and Homilies*, trans, and ed. R. P. Lawson, Westminster 1957, bk 3, #9, pp. 200-3; Second Homily, #9, p. 297.

23. St Bernard of Clairvaux, *On the Love of God*, op. cit., ch. 4, #12, pp. 57-9.

24. *Meditations on the Life of Christ*, trans. I Ragusa, Princeton 1961, p. 257, ch. xlix, 'Of the Exercise of the Contemplative Life'. 다른 예와 해석들을 보려면 U. Deitmaring, 'Die Bedeutung von Rechts und Links in Theologischen und literarischen Texten bis um 1200', in *Zeitschrift fur deutsches Altertum und deutsche Literatur*, 98, 1969, pp. 270-6을 참조하라.

25. *Vita*, pl. 13. I. Lavin, *Bernini and the Unity of the Visual Arts*, New York 1980, vol. 2, fig. 255. 나는 그 원전을 찾아볼 수 없었다.

26. L. Steinberg, *The Sexuality of Christ in Renaissance Art and in Modern Oblivion*, London 1984, pp. 113-5, Appendix III은 이른바 '턱을 감싼' 자세와 관련된 「아가」의 구절들을 논의한다. 다른 점에서 보면 상당히 종합적인 논의에서, 그는 레오나르도에 대해 언급하지 않는다.

27. P. Lacepiera, *Libro de locchio morale e spirituale vulgare*, Venice 1496, 'Decimo mirabile nella vision del occhio'.

28. 주조와 관련해서는 J. F. Hamburger, *The Visual and the Visionary: Art and Female Spirituality in Late Medieval Germany*, New York 1998, chs. 4 & 5. E. Jager, *The Book of the Heart*, Chicago 2000, pp. 97ff를 참조하라.

29. J. F. Hamburger, *The Visual and the Visionary*, op. cit., pp. 258-9, fig. 5.14. 컬러 삽화와 짧막한 논의를 보려면 B. Newman, 'Love's Arrows: Christ as Cupid in late Medieval Art and Devotion', in *The Mind's Eye: Art and Theological Argument in the Middle Ages*, ed. J. F. Hamburger and A-M. Bouché, Princeton 2006, p. 279를 참조하라.

30. Henry Suso, *The Life of the Servant*, trans. J. M. Clark, London 1952, ch. 7, p. 32.

31. Heinrich Seuse, Deutsche Schriften, ed. K. Bihlmeyer, Stuttgart 1907, p. 24.

32. Henry Suso, The Life of the Servant, op. cit., ch. 5, p. 29.

33. 중세시대의 심장에 관해서 좀더 보려면 N. F. Palmer, '*Herzeliebe*, weltlich und geistlich: Zur Metaphorik vom 'Ein-wohnen im Herzen' bei Wolfram von Eschenbach, Juliana von Cornillon, Hugo von Langenstein und Gertrud von Helfta', in *Innenräume in der Literatur des deutschen Mittelalters*, ed. B. Hasebrink, H.-J. Schiewer, A. Suerbaum and A. Volfmg, Tübingen 2007, pp. 199-226을 참조하라.

34. *Pisanello: Painter to the Renaissance Court*, exh. cat. L. Syson and D. Gordon, London National Gallery 2001, pp. 156ff. D. Gordon, *The Fifteenth Century Italian Paintings*: vol 1, London 2003, pp. 310-24.

35. 요한네스 8세 팔라에올로구스의 초상화 메달(1438-43경)에서 비슷한 시나리오 가 보인다. 하지만 말을 탄 팔라에올로구스는 간신히 보이는 십자가를 지나칠 뿐 이다. *Pisanello: Painter to the Renaissance Court*, op. cit., pp. 31 and 163 을 참조하라.

36. *The Currency of Fame: Portrait Medals of the Renaissance*, exh. cat., ed. S. K. Scher, Edinburgh, National Galleries of Scotland 1994, pp. 50-2, nos 6 & 6a.

37. Chrétien de Troyes, *Arthurian Romances*, trans. W. W. Comfort, London 1975, 'Yvain', p. 243, 11 4821ff '그리고 그녀는 (뿔피리) 소리가 나는 쪽으로 곧 장 가다가 길가 오른쪽에 선 십자가에 이르렀다.' *The Quest of the Holy Grail*, trans. P. M. Matarasso, London, 2005, pp. 157, 166, 194-5.

38. A Life of Ramón Lull, trans. and ed. E. Allison Pears, London 1927, pp. 21-2. 자신의 왼쪽에 있는 수도사를 지나치는 말을 탄 무례한 사냥꾼에 대한 복잡한 알 레고리와 관련해서는 Dives and Pauper (1405-10경), ed. P. Heath Barnum, Oxford 1976, pp. 186-7을 참조하라.

39. *Pisanello: Painter to the Renaissance Court*, op. cit., pp. 87-93, 96-8.

40. *Pisanello*, exh. cat. D. Cordellier and P. Marini, Paris Louvre 1996, no. 186, pp. 287-9.

41. *Pisanello: Painter to the Renaissance Court*, op. cit., p. 96.

42. Plutarch, Alexander, 4. 1-7. Passage reprinted by A. Stewart, *Faces of Power: Alexander's Image and Hellenistic Politics*, Berkeley 1993, p. 344.

43. W. J. van Bekkum, 'Alexander the Great in Medieval Hebrew Literature', *Journal of the Warburg and Courtauld Institutes*, 1986, 49, pp. 218-26. I. C. McManus, 'The modern mythology of the left-handedness of Alexander the Great', in Laterality, 2006, 11:6, p. 570에 인용된 것이다.

44. 앞의 책, pp. 566-72.

45. *Seeing the Face, Seeing the Soul: Polemon's Physiognomy from Classical Antiquity to Medieval Islam*, ed. S. Swain, Oxford 2007, ch. 23, p. 413.

46. 앞의 책, p. 505, #A10.

47. 앞의 책, p. 527, #B21.

48. 앞의 책, p. 659.

49. A. Stewart, *Faces of Power: Alexander's Image and Hellenistic Politics*, op. cit.

50. *Seeing the Face, Seeing the Soul*, op. cit., p. 647; p. 527, #B21.

51. *Picturing the Bible: The Earliest Christian Art*, op. cit., p. 227, fig. 2. Text by F. Harley.

52. See the section on physiognomy in Pomponius Gauricus' *De Sculptura* (1504), ed. and trans. A. Chastel and R. Klein, Geneva 1969, pp. 154-5에 있는 골상에 관한 부분을 참조하라.

53. Giovan Battista della Porta, *Della Fisionomia dell'Uomo, ed. M. Cicognani*, Parma 1988, p. 242. Giovanni Bonifacio, *L'Arte di Cenni*, Vicenza 1616, p. 247을 또한 참조하라. 리시포스가 그린 또다른 초상화에 대한 플루타르크의 묘사는 기울어진 방향을 명시하고 있지 않다. 이것이 혼란을 불러일으켰을 것이다. '리시포스가 (익히 볼 수 있는 것처럼 그가 머리를 살짝 한쪽으로 기울인 채) 하늘을 향해 얼굴을 돌린 채 올려다보고 있는 알렉산드로스를 처음 완성했을 때 누군가가 적절하게 다음과 같은 글을 써넣었다. "이 조각상은 제우스를 보며 '당신은 올림포스를 지키시오. 나는 지상을 복종시킬 테니!'라고 말하는 것 같다."' A. Stewart, *Faces of Power*, op. cit., pp. 342-4. 델리아 포르타Delia Porta는 또한 당시에 피렌체의 메디치 가 컬렉션에 있던 〈죽어가는 알렉산드로스The Dying Alexander〉로 잘못 불리는 오른쪽으로 기울어진 반신상 때문에 오해하게 되었을 것이다. F. Haskell and N. Penny, *Taste and the Antique*, New Haven 1981, pp. 134-6, no. 2 이들은 플루타르크가 쓴 구절을 인용한다).

54. *Love's Labour's Lost*, ed. R. David, London 1968, p. 166, 5:2:561. '너무 오른쪽'이라는 것은 너무 곧음을 의미할 수도 있지만 이 문맥에서는 또한 그의 코가 오른쪽으로 기울어져 있음을 암시한다. 이 행에 대한 각주에서, 플루타르크의 북유럽 번역판에서만 왼쪽으로 명시하고 있다. De La Primaudaye의 *French*

Academy(1577)와 Puttenham의 *The Arte of English Poesie*(1589)에서는 이에 대한 언급에서 어느 쪽이라고 거론하고 있지 않다.

55. *Pisanello: Painter to the Renaissance Court*, op. cit., pp. 182-4. 그림4.78과 4.80에서 그리스도는 그의 오른쪽을 본다. 가장 정확한 사본인 그림4.79에서는 사슴의 뿔 사이에서 십자가에 못 박힌 그리스도가 보이지 않는다.

56. G. Hill, *Corpus of Italian Medals of the Renaissance before Cellini*, London 1930, vol. 1, pp. 10-11, no. 35. 힐은 열한 가지를 열거한다.

57. J. L. Koerner, *The Reformation and the Image*, London 2004, p. 204.

58. Origen, *The Song of Songs: Commentary and Homilies*, op. cit., Bk 3, #9, pp. 200-3. Hugh of St Victor's crucifixion image in *The Medieval Craft of Memory: An Anthology of Texts and Pictures*, ed. M. Carruthers and J. M. Ziolkowski, Philadelphia 2002, p. 45를 또한 참조하라. D. Summers, *Real Spaces*, London 2003, p. 380은 홀바인이 크라나흐의 이미지를 유화로 그린 것 (여기에는 설명 글이 포함되어 있다)에서 오른쪽과 왼쪽은 '이미지 자체의 왼쪽과 오른쪽에 따르기보다는 왼쪽에서 오른쪽으로 읽는 텍스트의 읽기 순서에 따라 결정된다'고 주장한다.

59. Lorenzo Lotto's *Ponteranica Polyptych* (1525경)을 또한 참조하라. 여기서 구름 위에 서 있는 그리스도의 피가 그의 왼쪽에 놓인 성배로 쏟아진다.이는 부분적으로 이 다폭 제단화에서 그리스도의 왼쪽(전례시의 남쪽)으로부터 빛이 비치기 때문인 것으로 보인다. P. Humfrey, *Lorenzo Lotto*, New Haven 1997, pp. 52-3.

60. M. Luther, *Theologica Germanica*, trans. B. Hoffman, London 1980, p. 67.

61. 그의 왼쪽 눈은 보이지 않는다. 하지만 그것이 또한 뜨여 있다고 추정할 필요는 없다.

62. 크라나흐의 판화를 홀바인이 유화로 그린 판인 〈구약과 신약성경The Old and New Testament〉(1535경)에서는 피가 생략되고 그리스도의 머리가 그의 오른쪽을 향하고 있다.

63. J. V. Bainvel, *Devotion to the Sacred Heart: Its Doctrine and History*, trans.

E. Leahy, London 1924, p. 152; my italics. From the *Exercises on the Life and Passion of our Saviour Jesus.*

64. 〈베누스와 마르스〉(1480년대 중반)에서 사랑의 포로가 된 마르스 또한 왼쪽으로 부터 보여진다. 반신상 길이인 〈젊은 남자의 초상Portrait of a Young Man〉(1485 경, 워싱턴, 내셔널갤러리)에서 분명 사랑의 포로가 된 이 청년은 오른손을 자신 의 심장 위에 얹고 왼쪽 어깨를 우리 쪽으로 밀치고 있다. 몹시 야윈 그의 두 손가 락이 아마도 약혼의 표시로서 십자 모양으로 교차되어 있다.

65. 그것들은 보통 내셔널갤러리에 있는 도소 도시Dosso Dossi의 왼쪽을 향한 〈그리 스도의 죽음을 슬퍼함〉과 비교할 만하다.

66. G. Gurewich, 'Observations on the Wound in Christ's Side', op. cit., p. 361. See also V. Gurewich, 'Rubens and the Wound in Christ's Side. A Postscript', *Journal of the Warburg and Courtauld Institutes*, vol. 26 1963, p. 358; A. A. Barb, 'The Wound in Christ's Side', *Journal of the Warburg and Courtauld Institutes*, vol. 34, 1971, pp. 320-1.

67. 이것은 어쨌든 A. Hayum, *The Isenheim Altarpiece: God's Medicine and the Painter's Vision*, Princeton 1989, p. 28, fig. 15; and in Grünewald et le Re- table d'Isenheim, exh. cat., Colmar 2007, Musée d'Unterlinden, p. 48, fig. 2 의 도해와 텍스트의 영향이다.

10. 그리스도의 죽음 2: 그리스도는 십자가 위에서도 태만하지 않았다

1. Julian of Norwich, *Revelations of Divine Love*, trans. C. Wolters, Harmonds- worth 1966, ch. 51, pp. 141ff.

2. *Meditations on the Life of Christ*, trans. I. Ragusa, Princeton 1961, lxxix, p. 336.

3. 앞의 책, pp. 336-7.

4. 정반대로, 아기예수가 잠을 자고 있거나 석류를 들고 있으면 이는 그의 죽음에 대 한 예언이다.

5. 마지막 판은 1607년 쾰른에서 나왔다.

6. Bernardinus de Busti, Mariale, Milan 1492, pt. 3, sermon 6, #Q-R; cited (and refuted) by Molanus, De Picturis et Imaginibus Sacris, Lou-vain 1570, bk 4 #8: Traité des Saintes Images, trans. F. Boesflug, O. Christin and B. Tassel, Paris 1996, p. 501.

7. J. Hall, 'Saga in Stone: the Taddei Tondo', RA Magazine, Spring 2005, p. 85.

8. W. Stechow, 'Jacob Blessing the Sons of Joseph, from Early Christian Times to Rembrandt', Gazette des Beaux-Arts, no. 23, 1943, pp. 204ff. 중세 말기, 르네상스 초기에 이 장면이 묘사되는 경우는 드물었다. 하지만 폰토르모가 피렌체의 한 은행가를 위해 그린 요셉의 생애에 관한 패널화들 연작 가운데 하나인 〈이집트의 요셉과 야곱Joseph with Jacob in Egypt〉(아마도 1518)에 그것이 포함되어 있다. 앞의 책, p. 202.

9. Julian of Norwich, Revelations of Divine Love, op. cit., ch. 51, pp. 141ff.

10. 티치아노가 1519-26년에 그린 제단화인 〈카페사로의 성모 마리아Madonna di Ca'Pesaro〉의 유명한 비대칭성은 비슷한 고려사항 때문에 유발되었을 것이다. 이 그림의 전경은 성모 마리아의 높은 옥좌의 왼쪽 부분이다. 아기예수는 마치 세상(이 그림에서 성 프란체스코와 세속인인 페사로 일가가 살고 있는) 속으로 뛰어들 참인 것처럼 그의 왼쪽 다리를 들어 올리고 있다. 한편으로 푸티가 지탱하고 있는 머리 위 십자가는 확연히 왼쪽으로 기울어져 있다. 틴토레토의 〈아기 세례자 요한, 성 요셉, 성 엘리자베트, 성 즈가리야, 성 카타리나, 성 프란체스코와 함께 있는 성모 마리아와 아기예수Virgin and Child with the Infant Baptist and Sts foseph, Elizabeth, Zacharias, Catherine and Francis〉(1540, 개인 소장)에서 아기예수는 몸을 자신의 왼쪽으로(성 프란체스코 쪽으로) 전지고 있고 성모 마리아는 다리를 교차시키고 있다. 이는 아마도 그녀의 처녀성과 그리스도가 십자가에 못박히는 것을 암시한다. 미켈란젤로의 〈메디치의 성모 마리아Medici Madonna〉와 비교해보고 Nichols, Tintoretto: Tradition and Identity, London 1999, pp. 34-5를 참조하라.

11. 좀더 최근에 나온 H. Chapman, Michelangelo: Closer to the Master, exh. cat., London British Museum, 2006, p. 212를 참조하라.

12. F. Hartt, *The Drawings of Michelangelo*, London 1971, p. 215, no. 298은 그
 것이 그리스도의 영혼이라고 믿고 있다. 하지만 그 위치, 방향, 신학적 전례가 없
 는 점으로 볼 때 이는 타당해 보이지 않는다.

13. C. de Tolnay, *Corpus dei Disegni di Michelangelo*, Novara 1975-80, vol. 1,
 p. 80, no. 87은 십자가에 더욱 가까운 것이 그가 선한 도둑임을 의미한다고 믿
 는다.

14. J. Hall, *Michelangelo and the Reinvention of the Human Body*, London
 2005, pp. 174ff.

15. D. Ekserdjian, 'Parmigianino and the Entombment', in *Coming About: A
 Festschrift for John Shearman*, ed. L. R. Jones and L. C. Matthew, Cam-
 bridge, Mass. 2001, pp. 165-72; D. Franklin, *The Art of Parmigianino*, New
 Haven 2003, pp. 153-60.

16. 그리스도의 이러한 모습은 빅토리아앨버트 미술관에 있는 틴토레토의 데생인
 〈십자가 위의 그리스도Christ on the Cross〉와 비교할 만하다. 그리스도는 그의 왼
 쪽을 보고 있고 그의 왼발은 오른발 위에 놓여 있다. 스콜라디산로코Scuola di San
 Rocco에 있는 〈그리스도, 십자가에 못 박히심Crucifixion〉에서 그런 것처럼.

17. *Peomatum Hadriani Iunii Hornani Medici*, Lugduni 1598, p. 90. Cited
 (and refuted) by Molanus, De Picturis et Imaginibus Sacris, op. cit., bk. 4
 #9: *Traité des Saintes Images*, op. cit., pp. 504-6.

18. M. Hirst, *Michelangelo and his Drawings*, New Haven 1988, pp. 117-18. II
 Carteggio di Michelangelo, ed. P. Barocchi and R. Ristori, Florence 1965-,
 vol. 4, pp. 101, 104-5. 세 번째 편지에서 그녀는 그리스도의 오른쪽에 있는 천
 사가 그의 왼쪽에 있는 천사보다 더 아름답다며 기쁨을 표한다. 왜냐하면 성 미
 카엘은 최후의 심판의 날에 미켈란젤로 자신을 그리스도의 오른쪽에 둘 것이기
 때문이다.

19. 안트베르펜-볼티모어 다폭화(1400경)의 '그리스도, 십자가에 못 박히심' 장면에
 서 그리스도는 자신의 왼쪽을 올려다본다. 그리고 그의 입에서 글이 적힌 두루
 마리가 나오고 있다. '나의 하느님, 나의 하느님, 어찌하여 나를 버리십니까?' 하

느님은 십자가 위 그리스도의 오른쪽에 보인다. 그리스도의 방향은 이웃해 있는 '그리스도의 부활'로 장면이 바뀌도록 도와준다. H. van Os, *The Art of Devotion in the Late Middle Ages in Europe 1300-1500*, exh. cat. Rijksmuseum Amsterdam 1994, pp. 137-50, no. 43c. Text by H. Nieuwdorp.

20. 그것은 피렌체에 있는 산티시마아눈치아타 성당을 위해 제작되었다. C. Avery, *Giambologna*, London 1993, p. 202 & pi. 226; p. 264 no. 95.

21. Michelangelo, *The Poems*, trans. C. Ryan, London 1996, no.162, 11. 1-6.

22. C. de Tolnay, *Corpus dei Disegni di Michelangelo*, op. cit., vol. 5, nos. 224, 226, 227, 229, 230.

23. A. Condivi, *The Life of Michelangelo*, op. cit., p. 103.

24. W. Harms, *Homo Viator in Bivio*, Munich 1970, pp. 97ff. 하지만 양'팔'의 폭이 같다.

25. V. Colonna, *Rime*, ed. A. Bullock, Rome-Bari 1982, p. 103, no. 36.

26. Gertrude d'Helfta, *Oeuvres Spirituelles*, trans, and ed. J-M Clément, Paris 1978, vol. 4, pp. 164-6. Cited by N. F. Palmer, 'Herzeliebe, weltlich und geistlich: Zur Metaphorik vom 'Einwohnen im *Herzen' bei Wolfram von Eschenbach, Juliana von Cornillon, Hugo von Langenstein und Gertrud von Helfta'*, in *Innen-räume in der Literatur des deutschen Mittelalters*, ed. B. Hasebrink, H.-J. Schiewer, A. Suerbaum, and A. Volfmg, Tübingen 2007, pp. 220-1.

27. Gertrude d'Helfta, *Oeuvres Spirituelles*, op. cit., vol. 4, pp. 62-7에서는 대조적으로 그리스도의 오른쪽이 그의 심장을 느끼기에 최적이다. 성 요한은 자신을 그리스도의 왼쪽에 두고 레르트루데를 오른쪽에 두고 있다. 왜냐하면 그녀는 심장을 보기 위해 그의 옆에서 상처를 들여다볼 필요가 있기 때문이다. 성 요한의 더 큰 성스러움은 그가 그리스도의 살갗을 투과해 '볼' 수 있음을 의미한다.

28. '붕대로 매단 다리'에 대한 에로틱한 독법은 L. Steinberg, 'The Metaphors of Love and Birth in Michelangelo's Pieta', in *Studies in Erotic Art*, ed. T. Bowie, New York 1970, pp. 231-85를 참조하라.

29. 메디치 가 예배당에 있는 밤Night의 왼팔 역시 빠져 있다.

30. Sir Thomas Browne, 'Of the heart', Pseudoxia Epidemica, ed. R. Robbins, Oxford 1981, bk. 4, ch. 2. 또한 다음을 참조하라. 3: 'Of Pleurisies'; ch. 4: 'Of the Ring finger'; ch. 5: 'Of the right and left hand.'

31. *The Collected Works of St John of the Cross*, trans. K. Kavanaugh and O. Rodriguez, London 1966, 권두삽화, 그리고 pp. 38-9, 'Note on Drawing of Christ on the Cross'.

32. 헤로나 대성당에 있는 페드로 페르난데스Pedro Fernández의 〈성 헬레나의 제단화〉 (1519-21)에서는 십자가에 못 박힌 그리스도가 왼쪽 아래로부터 보여진다.

33. 살바도르 달리 역시 그 데생을 보았고 글래스고에 있는 그의 〈십자가 위의 그리스도〉는 그에 영향을 받고 있다. 하지만 그는 구성을 한가운데로 집중시켜 대칭을 이루도록 해서 그리스도를 고전화한다.

34. *The Collected Works of St John of the Cross*, op. cit., p. 499.

35. 앞의 책, pp. 499-500.

36. 앞의 책, p. 500.

37. 성 게르트루데는 자신의 침대 위 십자가상이 그녀 쪽으로 기우는 환상을 보았고, 그리스도는 자기 심장 속의 사랑이 자신을 그녀 쪽으로 끌어당겼다고 설명했다. Gertrude d'Helfta, *Oeuvres Spirituelles*, vol. 3, ed. & trans. P Doyere, Paris 1968, ch. 42, p. 193.

38. J. Brown, *Velàzquez*, Painter and Courtier, New Haven 1986, pp. 158-61.

39. Lope de Vega, *Obras Poéticas*, ed. J. M. Blecua, Barcelona 1983, pp. 371ff; P. J. Powers, 'Lope de Vega and Las lagrimas de la Madalena', in *Comparative Literature*, VIII, 1956, pp. 273-90.

40. *Obras Poéticas*, op. cit., p. 411,11. 129 ff.

41. 앞의 책, p. 323, sonnet xvi, 1. 10.

42. 벨라스케스는 초기에 그린 한 풍속화인 〈마르타의 집에 있는 그리스도Christ in the House of Martha〉(1619경)에서 앉아 있는 그리스도의 왼쪽 앞 땅바닥에 쭈그리고 앉아 있는 막달라 마리아를 보여준다. 그의 왼쪽 팔뚝이 의자의 팔걸이에 놓여 있

고 손바닥은 들어 올려 있다.

43. *Meister Eckhart: the Essential Sermons, Commentaries, Treatises, and Defense*, trans. E. Colledge and B. McGinn, Mahwah 1981, p. 193: sermon 22: 'Ave, gratia plena"; B. McGinn, *The Mystical Thought of Meister Eckhart*, New York 2001, p. 124.

44. A. K. Wheelock, *Johannes Vermeer*, exh. cat., National Gallery of Art, Washington, 1995, pp. 190-5, no. 20.

45. D. Arasse, *Vermeer: Faith in Painting*, trans. T. Grabar, Princeton 1994, p. 86.

46. 앞의 책, p. 85은 십자가가 형식적인 이유로 제외되었다고 믿는다. '유리구에 비친 십자가는 이 작품의 이 지점에 있는 번쩍이는 빛을 지나치게 강조했을지 모른다.' 이는 17세기에는 있음직하지 않은 일이다.

47. A. K. Wheelock, *Johannes Vermeer*, op. cit., p. 192.

48. L. Gougaud, 'The Beginnings of the Devotion to the Sacred Heart', in *Devotional and Ascetic Practices in the Middle Ages*, London 1927, pp. 75-130; C. M. S. Johns, 'That Amiable Object of Adoration: Pompeo Batoni and the Sacred Heart', in *Gazette des Beaux Arts*, vol. 132, 1998, pp. 19-28; E.J. Sargent, 'The Sacred Heart: Christian Symbolism', in The Heart, ed. J. Peto, New Haven 2007, pp. 102-14.

49. C. M. S. Johns, 'That Amiable Object', op. cit., p. 20. Father Joseph de Gallifet, *The Adorable Heart of Jesus*, London 1887, p. 14.

50. M. M. Edmunds, 'French Sources for Pompeo Batoni's 'Sacred Heart of Jesus' in the Jesuit Church in Rome', in *Burlington Magazine*, cxliv, Nov. 2007, pp. 785-9.

51. Gallifet, *The Adorable Heart of Jesus*, op. cit., p. 72.

52. 앞의 책, pp. 119, 121, & 134.

53. 앞의 책, p. 73.

54. 앞의 책, p. 80. 어떤 이는 갈리페가 드라이든의 『고금의 우화Fables, Ancient and

Modern』(1700)를 알았던 게 아닌가 생각한다. 여기에는 보카치오가 쓴 시지스문 다의 비극적인 이야기의 개정판이 들어 있다. 이 이야기에서 그녀는 격노한 아버 지가 황금잔에 담아 보낸, 자신과 몰래 결혼한 연인의 심장을 받는다. '그녀는 종 종 (그녀의 입을 그 차가운 심장에 대고) 입을 맞추고 울부짖었다.'

55. C. M. S.Johns, 'That Amiable Object', op. cit., p. 21.

56. 앞의 책, p. 19.

57. 그 심장은 먹음직한, 아주 맛있는 성만찬처럼 보인다. 나는 불타듯 환한 크리스마 스 푸딩을 떠올리지 않을 수 없다.

11. 기사도적인 사랑

1. G. Cardano, *The Book of My Life*, trans. J. Stoner, New York 2002, p. 18, #5.

2. *Andreas Capellanns on Love*, ed. and trans. P. G. Walsh, London 1982, Bk 2, xxi, #50, p. 269.

3. Augustine, *City of God*, trans. H. Bettenson, Harmondsworth 1984, bk. 22, p. 1074. 그녀가 새끼손가락을 선택하고 있는 점이 흥미롭다. 새끼손가락을 의미 하는 라틴어가 '아우리쿨라리스auricularis'인데, 세비야의 이시도루스는 『어원사전 Etymologies』에서 이는 '우리가 귀auris를 팔 때 새끼손가락을 쓰'기 때문이라고 주 장하고 있기 때문이다! *The Etymologies of Isidore of Seville*, trans. S. A. Barney et al., Cambridge 2006, xl: i: 71, p. 235.

4. S. Rapisarda, 'A Ring on the Little Finger: Andreas Capellanus and Medieval Chiromancy', *Journal of the Warburg and Courtauld Institutes*, 2006, pp. 175-91.

5. C. Richter Sherman, *Writing on Hands: Memory and Knowledge in Early Modern Europe*, exh. cat. Seattle 2001, p. 20.

6. 앞의 책, pp. 20 & 208.

7. 토마스 만의 『트리스탄Tristan』 미완성 유고와 함께 Gottfried von Strassburg, *Tristan*, trans. A. T. Hatto, Harmondsworth 1960, p. 315, ch. 32.

8. 앞의 책, ch. 28, p. 282. 이 조각상은 오른손에 새가 살아 있는 듯 날개를 파닥이며

앉아 있는 홀을 들고 있다. 이 새는 아마도 인간 영혼의 상징이다.

9. 앞의 책, ch. 32, p. 316.

10. 『트리스탄 이야기Roman de Tristan』(1240경)에서 강에서 콘웰 왕을 구한 두 어부는 그의 훌륭한 체격과 반지 때문에 그가 고귀한 혈통임을 알아본다. '그는 왼손 새끼손가락에 금반지를 끼고 있었다. 귀한 보석이 박힌 그것은 아주 값비싸고 아주 아름다웠다. *Le Roman de Tristan*, ed. R. L. Curtis, Cambridge 1985, vol. I, p. 55, #43. Cited by S. Rapisarda, 'A Ring on the Little Finger', op. cit., p. 176.

11. R. Schoch, M. Mende, and A. Scherbaum, *Albrecht Dürer: Das Druckgraphische Werke*, vol. 1, Munich 200, no. 18, pp. 65-7. 그들은 반지가 '베누스와 반지' 이야기를 언급한다는 파노프스키의 주장을 인용한다. 이 이야기에서 한 청년이 베누스 조각상의 손가락에서 반지를 빼내었다. 티치아노의 〈다나에 Danae〉는 오른손 새끼손가락에 반지를 끼고 있다. 우리는 그녀의 왼손을 볼 수 없다. 티치아노의 베누스 이미지들에서 양손이 보일 때, 반지는 이 여신의 왼손에 끼여 있다.

12. D. Franklin, *Painting in Florence 1500-1550*, New Haven 2001, p. 225, fig. 179.

13. 또한 Bronzino's *Portrait of a Young Man* (Metropolitan Museum, New York) and *Study of a Young Man* (Chatsworth)을 참조하라.

14. D. Ekserdjian, *Parmigianino*, New Haven 2006, pp. 129-32.

15. M-C. Pouchelle, *The Body and Surgery in the Middle Ages*, Cambridge 1990, p. 119.

16. P. Cunnington and C. Lucas, *Costume for Births, Marriages and Deaths*, London 1972, p. 117.

17. J. Herald, *Renaissance Dress in Italy 1400-1500*, London 1981, p. 185.

18. 앞의 책. 또한 다음을 참조하라. E. Welch, 'New, Old and Second-hand Culture: the Case of the Renaissance Sleeve', in *Revaluing Renaissance Art*, ed. G. Neher and R. Shepherd, Aldershot 2000, pp. 101-20. 하지만 웰치가

인용한 몇몇 기록에서 왼쪽 소매들이 언급되고 있지만 그녀는 그에 대해 논의하지 않는다.

19. J. Woods-Marsden, 'Portrait of the Lady', in *Virtue and Beauty*, exh. cat. Washington National Gallery of Art, 2001, p. 69.

20. R. W. Lightbown, *Mediaeval European Jewellery*, London 1992, pp. 96-100.

21. S. Coren, *The Left-Hander Syndrome: the Causes and Consequences of Left-Handedness*, London 1992, pp. 13 and 17. R. Hertz, 'The Pre-eminence of the Right Hand', in *Right & Left: Essays on Dual Symbolic Classificiation, ed. R. Needham*, Chicago 1973, p. 12.

22. F. Colonna, *Hypnerotomachia Poliphili*, trans. J. Godwin, London 1999, p. 167.

23. J. Woods-Marsden, 'Portrait of the Lady', in *Virtue and Beauty*, op. cit., p. 69.

24. J. Huizinga, *The Autumn of the Middle Ages*, trans. R. J. Payton and U. Mammitzsch, Chicago 1996, pp. 42ff.

25. 이에 대해 좀더 보려면 다음을 참조하라. E. Gombrich, 'Ritualised Gesture and Expression in Art', in *The Image and the Eye,* Oxford 1982, pp. 63-77.

26. La Curne de Sainte Palaye, *Mémoires sur l'Ancienne Chevalerie*, Paris 1759, vol. 2, pp. 188-9 & note 'C'; J. Paviot ed., 'Les États de France d'Éléonore de Poitiers', Annuaire-Bulletin de la Société de l'Histoire de France, Paris 1998, pp. 86 & 82 (for commentary); idem., 'Les Marques de Distance dans les Honneurs de la Cour d'Alienor de Poitiers', in *Zeremoniell und Raum*, ed. W. Paravicini, Sigmaringen 1997, pp. 91-6. Paviot concurs with La Curne's interpretation of the gesture.

27. 패비엇Paviot은 여성인 경우 '아래쪽au dessous'이 유일하게 명예로운 위치라고 말한다. 남성의 오른쪽에 여성이 있다면 그것은 단지 그녀의 우월한 신분을 드러내 보여주는 것일 뿐이다. 앞의 책, p. 93.

28. *Mémoires d'Olivier de la Marche*, Paris 1885, vol. 3, pp. 120-1; 200.

29. 오렘은 둘 다 찬성하지 않고 이렇게 덧붙인다. '오른쪽이 왼쪽보다 좀더 고귀하다.' R. Mullally, 'Reconstructing the Carole', in On Common Ground 4: Reconstruction and Re-Creation in *Dance before 1850*, Proceedings of the Fourth Dolmetsch Historical Dance Society, ed. D. Parsons, London 2003, pp. 80-1. 멀러리는 카롤이 원무일 뿐이라고 주장하지만 삽화들에서는 춤을 추는 사람들이 일렬로 서 있는 모습 또한 보인다.

30. 이 정보와 관련해서 프랑수아 카르테Françoise Carter에게 감사한다. Guillaume de Lorris, *Le Roman de la Rose*: 'Deduis la tint parmi le doi / A la carole, et elle lui' (11. 836-7). The translation is from Chaucer, *The Romaunt of the Rose*, ll. 352-3.

31. 새끼손가락을 쭉 뻗은 채 잔 속의 차를 마시는 허식의 이면에는 아마도 이러한 관습이 놓여 있을 것이다.

32. 나는 대략 동시대의 패널화로서 로렌초 기베르티Lorenzo Ghiberti가 세례장의 두 번째 문들을 위해 제작한 〈솔로몬과 시바Solomon and Sheba〉에서 아르놀피 부부의 자세에 가장 맞먹는 것을 발견했다. 솔로몬은 시바 여왕을 마주보며 왼손으로 그녀의 오른손을 잡으며 맞이한다. 그녀는 왼손을 심장 위에 얹어두고 있다.

33. *Illuminating the Renaissance: The Triumph of Flemish Manuscript Painting in Europe*, exh. cat, eds. T. Kren and S. McKendrick, J. Paul Getty Museum Malibu, 2003, pp. 215-16, no. 51.

34. Lorenzo de' Medici, *Comento de' Miei Sonetti*, ed. T. Zanato, Florence 1991, vol. 2, no. CXXXVII, 11. 9-11.

35. *The Autobiography of Lorenzo de' Medici the Magnificent: A Commentary on my Sonnets*, trans. J. W. Cook, Binghamton 1995, p. 123. I have slightly adapted some of these translations.

36. Macrobius, *The Saturnalia*, bk. 7:13:8, p. 498.

37. *The Etymologies of Isidore of Seville*, trans S. A. Barney et al., Cambridge 2006, p. 392, xix. xxxii. 2.

38. Francesci Barbara, *De Re Uxoria*, Florence 1533, bk 1, ch. 8. 나는 이 참조내용에 대해 비벌리 루이즈 브라운Beverly Louise Brown에게 감사한다. 또한 'The Bride's Jewellery: Lorenzo Lotto's Marriage Portrait of Marsilio and Faustina Cassotti', in *Apollo*, forthcoming 2008에 있는 그녀의 글을 참조하라. 여기와 성 카타리나의 신비적인 결혼을 다룬 로토의 그림들에서 반지는 신부의 왼손에 끼여 있다.

39. 이 그림들에는 Fra Angelico, *Marriage of the Virgin* (1425-6), Prado, Madrid; Rosso Fiorentino, *Marriage of the Virgin* (1523), Florence, San Lorenzo가 포함된다. 클래피시-허버C. Klapisch-Huber는 반지가 오른손 손가락에 끼여 있다고 주장하는 한 글의 삽화로서 이들 그림을 이용하고 있다. *Women, Family and Ritual in Renaissance Italy*, Chicago 1985, pp. 196-209.

40. A. Bouché-Leclercq, *Histoire de la Divination dans L'Antiquité*, Paris 1882, vol. 4, pp. 20-3; F. Guillaumont, 'Laeva prospera: Remarques sur la droite et la gauche dans la divination romaine', in *D'Héraklès à Poseidon: Mythologie et protohistoire*, ed. R. Bloch, Geneva 1985, pp. 157-99.

41. 어떤 이는 또한 그가 중국의 예법에 대해 알았지 않을까 생각한다. 중국 예법에서 왼쪽은 대개 동쪽과 결합되고 명예로운 쪽이다. M. Granet, 'Right and Left in China', in Right & Left: Essays on Dual Symbolic Classificiation, ed. R. Needham, Chicago 1973, pp. 43-58을 참조하라.

42. J. Paviot, 'Les Marques de Distance dans les Honneurs de la Cour d'Alienor de Poitiers', in *Zeremoniell und Raum*, op. cit., p. 93.

43. H. van Os et. al., *Netherlandish Art in the Rijksmuseum 1400-1600*, Amsterdam 2000, no. 2, pp. 50-1; L. Cambell, Renaissance Portraits, New Haven 1990, p. 61, no. 70.

44. 다음 세기에 안토니스 모르Antonis Mor는 보석과 꽃으로 장식한 왼팔을 내민 채 그들의 왼쪽을 향하고 있는 아름다운 여인들을 몇 명 그렸다. *Dynasties*, exh. cat., ed. K. Hearn, London, Tate Gallery 1995, no. 21. 아마도 조지 델브즈George Delves 경의 전신 크기 '2인' 초상화(1577)는 그가 오른손으로 한 여인의 맨손인

채로 드러난 왼손을 꼭 쥐고 있는 모습을 보여준다. 이 여인의 얼굴은 베누스의 상징인 도금양 가지에 가려져 있다. 그녀는 새끼손가락에 도장이 새겨진 반지를 끼고 있다. 앞의 책, no. 56. 거울을 든 티치아노의 베누스는 여성이 남성의 오른쪽에 선 남녀 한 쌍의 2인 초상화 위에 그려졌다.

45. T. D. Kendrick, 'A Flemish painted shield', *The British Museum Quarterly* 9, 13: 2, 1939, pp. 33-4.

46. G. Cardano, *The Book of My Life*, op. cit., p. 18, #5.

47. 카라바조의 점술가들은 '구식'이어서 남성 고객의 오른손 손바닥을 들여다본다. 이는 그들이 돌팔이 점술가임을 암시하는 것일 수도 있을까?

48. Girolamo Cardano, *Lettura della Fronte: Metoposcopia*, ed. and trans. A. Arecchi, Milan 1994, p. 28. 티치아노의 〈신중함의 알레고리Allegory of Prudence〉는 이를 따르고 있으며 왼쪽에서 서늘한 '달'빛이 비치고 있다. 하지만 이 마에 '흔적들'이 있는 것은 노인과, 알레고리인 반백이 다 된 사자뿐이다.

49. Lorenzo de' Medici, *Comento de' Miei Sonetti*, op. cit., pp. 123-9. 이 『코멘토Comento』 원고는 여덟 가지 판본이 있다. 시들은 1554년에, 『코멘토』는 1825년에 처음 출간되었다.

50. *The Autobiography of Lorenzo de' Medici*, op. cit., pp. 123-5.

51. 하트 모양의 Chansonnier de Jean de Montchenu(1475경)이라는 책에 나오는 춤을 추는 매우 아름다운 두 사람, 그리고 Lo Scheggia의 *Cassone Adimari* (1440년대)에 나오는 다섯 쌍의 망령든 댄서들과 비교해보라.

52. *Renaissance Florence: The Art of the 1470s*, exh. cat., P. L. Rubin & A. Wright, London National Gallery, 1999, pp. 338ff, no. 91, p. 341.

53. 『파르치팔Parzival』에서 볼프람 폰 에셴바흐는 아서 왕의 기사들의 해이한 도덕관념에 대해 쾌활하게 언급한다. '예외 없는 전체 원탁회의가 영국인 아서와 함께 디아나츠드룬Dianazdrun에서 있었지」…… 나는 그런 모임에 절대로 아내를 데려가지 않을 거야. 거기에 혈기왕성한 젊은 사람들이 얼마나 많은데! 나는 경쟁하는 이방인들을 염려했어야 했어. 누군가가 그녀의 매력이 그를 찌르고 그의 기쁨을 지워버리고 있다고, 만약 그녀가 그의 마음의 고통을 끝내준다면 그는 앞뒤

에서 그녀에게 봉사할 거라고 그녀에게 속삭여줬어야 했어. 내가 그녀와 함께 급히 사라지기보다는.' Wolfram von Eschenbach, *Parzival*, trans. A. T. Hatto, London 1980, ch. 4, p. 116.

54. 그들은 아마도 또한 『기사도적인 사랑의 기술Art of Courtly Love』에 자극을 받았을 것이다. 왜냐하면 여기서 우리는 다음과 같은 글을 읽게 되기 때문이다. '사랑은 살며시 몰래 하는 포옹의 감각적 희열을 얻으려는 통제불능의 욕망일 뿐이다. 이제 당신에게 묻겠다. 살며시 하는 포옹이 부부 사이에 일어날 수 있을까……?' *Andreas Capellanus on Love*, op. cit., bk 1 #368.

55. M. Keen, *Chivalry*, New Haven 1984, no. 27.

56. Lorenzo de' Medici, *Comento de' Miei Sonetti*, op. cit., p. 212.

57. R. Strong, *Artists of the Tudor Court: the portrait miniature rediscovered 1520-1620*, exh. cat., London, Victoria & Albert Museum, 1983, p. 75, no. 83은 그것이 '만족스럽게 설명되거나 번역된 적이' 없다고 말한다.

58. 그 논평에 대해서는 T. Lubbock, 'Great Works: Portrait of an Unknown Man Clasping a Hand from a Cloud', *Independent*, 2 June 2006, p. 30을 참조하라.

59. Thoinot Arbeau, *Orchésographie* (1588), Langres 1988, p. 26.

60. Trattato dell'arte del hallo di Guglielmo Ebreo Pesarese, ed. F. Zambrini, Bologna 1873, pp. 65-8. Cited by M. Baxandall, *Painting and Experience in Fifteenth Century Italy*, Oxford 1972, p. 78.

61. Lorenzo de' Medici, Opere, ed. A. Simioni, Bari 1914, vol. 2, p. 211.

62. 'Specchio d'Amore dialogo di Messer Bartolomeo Gottifredi nel quale alle giovani s'insegna innamorarsi' (Florence 1547) in Giovanni della Casa, *Prose*, ed. A. di Benedetti, Turin 1970, p. 606. 게다가 연인들은 셔츠의 왼쪽 소매를 다시 매만지는 것과 같은 비밀 신호를 사용해서 소통하도록 장려된다.

63. Veronica Franco, *Rime*, ed. S. Bianchi, Milan 1995, no. 2, L 145-50, p. 60.

64. T. Nichols, *Tintoretto: Tradition and Identity*, London 1999, pp. 90-3. 그 위치는 루브르 박물관에 있는 1550년경의 판본에서 뒤바뀐다. 여기서 우리는 수산

나의 오른쪽을 본다. 그것은 빈에 있는 수산나의 왼쪽보다 육체적으로 훨씬 덜 매력적이다. 뿐만 아니라 수산나가 우리에게 던지는 서늘한 시선이 열기를 떨어뜨린다. 노인들은 그녀의 왼쪽 전면을 볼 수 있고 그녀가 빗질하고 있는 머리카락만이 그 시야를 방해할 뿐이다. 디드로가 그의 살롱에서 두 번 언급했던 이탈리아 그림은 이것일 것이다. '이 그림은 상당히 스스럼이 없지만 그에 의해 불쾌해지는 이는 아무도 없다.' *Diderot on Art*, trans. J. Goodman, New Haven 1995, vol. 1, p. 13 & vol. 2, p. 50. 들어올려진 머리카락은 처음에 옷처럼 보인다.

65. *Le Siècle de Titien*, exh. cat. Paris Louvre 1993, no. 43, pp. 340-8.

66. Thoinot Arbeau, *Orchèsographie*, op. cit., p. 8.

67. P. Bembo, *Prose e Rime*, ed. C. Dionisotti, Turin 1960, p. 509.

68. J. Campbell, 'NB', *Times literary Supplement*, 22 June 2007, p. 32. 캠벨은 그 구절을 무효화하는 한 스타일 가이드의 권고에 이의를 제기하고 있다. '그것이 오른발인 경우는 거의 드물다.' C. Howse and R. Preston, *She Literally Exploded*, London 2007.

69. J. Boulton, *Knights of the Crown*, Woodbridge 1987, ch. 4, pp. 96ff.

70. J. Vale, *Edward III and Chivalry*, Woodbridge 1982, pp. 76ff.

71. 'les garters qe bien me seoient a mon avys-qe gaires ne vaut'. Henry of Lancaster, *Livre de Seyntz Medicines*, ed. E. J. Arnauld, Oxford 1940, p. 72. Cited by C. M. Woolgar, *The Senses in Late Medieval England*, New Haven 2006, p. 77.

72. Boulton, *Knights of the Crown*, op. cit., p. 157.

73. 앞의 책, p. 158.

74. C. W. Cunnington and P. Cunnington, *Handbook of Medieval Costume*, London 1969, p. 92, #4에 인용된 것이다.

75. Boulton, *Knights of the Crown*, op. cit., p. 142.

76. C. M. Woolgar, *The Senses in Late Medieval England*, op. cit., pp. 158-9. Woolgar cites Isidore of Seville on the colour of horses.

77. *The Autobiography of Lorenzo de' Medici*, op. cit., p. 119.

12. 섬세한 아름다움

1. Johann Joachim Winckelmann, *Kleine Schriften*, Vorreden, Entwurfe, ed. W. Rehm, Berlin 1968, p. 171.

2. M. Camille, *Gothic Art*, London 1996, p. 89.

3. 전체적인 설명은 H. W. Janson, *The Sculpture of Donatello*, Princeton 1979, pp. 23-32에서 볼 수 있다. 일부 다른 사람들은 그가 오른손에 청동검을 들고 있었다는 잰슨Janson의 주장을 따르고 있지만 나는 납득되지 않는다. 대리석이 그 무게를 지지할 수 있었으리라고는 믿어지지 않기 때문이다. 그리고 성 게오르기우스는 대개 긴 창으로 용을 치명적으로 부상을 입힌 후에 칼을 들지만 도나텔로의 성 게오르기우스는 아직 싸움을 벌이고 있지 않다. 만약 그가 무기를 들었다면 부러진 창이 가장 그럴법하다. 마욜리카 도자기 접시 위에 놓인 게오르기우스 조각상에 대한 16세기의 한 묘사에서 그가 이것을 들고 있기 때문이다. 이것이 J. Pope-Hennessy, Donatello Sculptor, New York 1993, p. 47에 실려 있다. 포프헤네시 Pope-Hennessy는 청동으로 된 소품은 고려하지 않고 있다.

4. H. W.Janson, *The Sculpture of Donatello*, op. cit., p. 24.

5. J. Pope-Hennessy, *Donatello Sculptor*, op. cit., p. 48.

6. H. W.Janson, *The Sculpture of Donatello*, op. cit., p. 24.

7. B. A. Bennett and D. G. Wilkins, *Donatello*, Oxford 1984, p. 199. 자세의 기묘함에 주목하라.

8. 16세기 초에 성 게오르기우스를 묘사한 마욜리카 도자기 접시의 디자이너는 분명이 때문에 당황했다. 왜냐하면 그는 방패를 왼발에 훨씬 더 가까이 두었기 때문이다. J. Pope-Hennessy, *Donatello Sculptor*, op. cit., p. 47, fig. 39.

9. *Oeuvres complètes de Saint Bernard*, ed. and trans. M. L'Abbe Charp-entier, Paris 1873, vol. 3, p. 139.

10. *The Quest for the Holy Grail*, trans. P. M. Matarasso, London 2005, pp. 42-3, 51, 53ff.

11. Christine de Pizan's Letter of Othea to Hector, trans. J. Chance, Cambridge 1997, p. 115, #94.

12. 아약스와 관련해서는 B. Kennedy, *Knighthood in the Morte d'Arthur*, Woodbridge 1992, pp. 299-301을 참조하라. *Lancelot of the Lake*, trans. C. Corley, Oxford 2000, p. 345에서 가이너스Guinas는 헥토르를 물리치는 데 방패조차 필요 없을 것이라고 뽐낸다. 하지만 그는 패하고, 그런 다음 무장한 채로 싸워서 다시 패한다. 고대의 작가들은 아약스가 죽은 아킬레우스의 갑옷을 물려받기 위한 말다툼에서 오디세우스에게 진 후에 자살했다고 말했다. 어떤 이는 그가 먼저 미쳤다고 주장하지만 오비디우스는 그가 즉각 칼로 자신의 심장을 찔렀다고 말한다. 그가 싸움에서 '심장'을 드러내놓았다는 크리스틴의 발상은 여기서 얻은 것일지 모른다.

13. J. Huizinga, *The Autumn of the Middle Ages*, trans. R. J. Payton and U. Mammitzsch, Chicago 1996, pp. 102 & 115.

14. *The Works of Sir Thomas Malory*, ed. E. Vinaver, revised P. J. C. Field, Oxford 1990, vol. Ill, bk 19: 9, pp. 1139-40. 그리고 p. 1611의 주를 보라. 6권에서 이미 랜슬롯은 페디벌 경과 싸우기 위해 자신이 칼 외에 무장해제하겠다고 제의했다. 페디벌 경은 자신의 아내를 죽이려 하고 있었지만 이제 자비를 구걸하고 있었다. 두 사건과 관련해서는 B. Kennedy, *Knighthood in the Morte d'Arthur*, op. cit., pp. 123-4 & 299-301을 참조하라.

15. Jacobus de Voragine, *The Golden Legend*, trans. W. G. Ryan, Princeton 1993, vol. 1, p. 239. 가터 훈장의 중심은 윈저 성에 있는 성 게오르기우스 예배당이었다. 이 예배당은 에드워드 3세가 재발견해서 사치스러운 규모로 재건했다.

16. M. Keen, *Chivalry*, New Haven 1984, p. 206.

17. 도나텔로의 〈마르조코Marzocco〉(1418-20)와 비슷하다고 볼 수 있을지 모른다. 이 피렌체의 문장에 나오는 사자는 도나텔로가 그 직후에 조각했다. 피렌체의 문장이 든 방패는 사자의 오른발 아래 땅바닥에 받쳐져 있고 사자는 자신의 왼쪽을 호기심이 많은 눈으로 쳐다보고 있다.

18. 예를 들어 동시에 만들어진 베네치아의 팔라초 두칼레에 있는 릴리프인 〈솔로몬의 심판〉을 보라. J. Pope-Hennessy, *Italian Gothic Sculpture*, London 1996, p. 219, pl. 221. 잰슨은 전문가가 그 갑옷을 제대로 연구하도록 요청했지만 R. W. Lightbown, *Donatello and Michelozzo*, London 1980, vol. 1, p. 85의 간단한

논평 외에 그런 일은 일어나지 않았다.

19. G. Bonifacio, *L'Arte di Cenni*, Vicenza 1616, p. 413, 'Piede sinistra avanti'; Aeneid, bk. 10.

20. J. Wilde, *Michelangelo*, Oxford 1978, p. 39.

21. 루브르 박물관에 있는 청동상 다윗을 위한 습작에서 우리는 의기양양한 다윗을 왼쪽으로부터 보고, 그의 왼손이 엉덩이 뒤에 가 있어서 그의 전면이 시선에 대해 완전히 열려 있다.

22. Michelangelo, *The Poems*, trans. C. Ryan, London 1996, no. 98, p. 93.

23. 비토리아 콜론나는 남편이 일찍 죽고 나서 그를 추모하여 육욕적인 애정을 정당화하는 일련의 소네트를 썼다.

24. 단테의 『신곡』「천국편」에서 성 보나벤투라는 단테에게 그의 생애 동안 그가 영혼을 위한 구제책보다 육체를 위한 구제책la sinistra cura에 주의를 덜 기울였다고 말한다. 'nei grandi offici/ Sempre posposi la sinistra cura'(12: 128-9).

25. Michelangelo, *The Poems*, op. cit., no. 177.

26. Michelangelo, *Rime, intro. G. Testori*, ed. E. Barelli, Milan 1975, p. 238, n. 1.

27. C. Ryan, in Michelangelo, *The Poems*, op. cit., p. 306, n. 177.

28. *The Etymologies of Isidore of Seville*, trans. S. A. Barney et al., Cambridge 2006, xl: I: 68, p. 235.

29. Michelangelo, *The Poems*, op. cit., no. 178,11. 1-5.

30. I. Lavin, *Bernini and the Unity of the Visual Arts*, New York 1980, vol. 1, pp. 75-140.

31. *The Life of Saint Teresa of Avila By Herself*, trans. J. M. Cohen, Harmondsworth, 1957, ch. XXIX, paras. 12-13. *Escritos de Santa Teresa*, ed. Don Vicente de la Fuente, Madrid 1952, I, p. 89.

32. *The Complete Works of Saint Teresa of Jesus*, trans, and ed. E. Allison Peers, London 1946, vol. 3, p. 282, poem III, 'Yo todo me entregué...'.

33. I. Lavin, *Bernini*, op. cit., pp. 93-4.

34. 팔라초 브라스키에 있는 로마박물관에는 마상창시합을 그린 17세기 그림들을 많

이 소장하고 있다.

35. *The Complete Works of Saint Teresa of Jesus*, op. cit., ch. 1, p. 203.

36. 앞의 책, ch 2, pp. 207-8.

37. 앞의 책, ch. 2, p. 205.

38. I. Lavin, *Bernini*, op. cit., p. 121.

39. M. Praz, *The Romantic Agony*, trans. A. Davidson, Oxford 1970, p. 48, n. 19에서 번역한 것이다.

40. Giambattista della Porta, *Della Fisonomia dell'Uomo*, ed. M. Ciconani, Parma 1986, p. 242. 'Dal Collo', ch. 22. 오른쪽으로 기울어진 목은 신중함과 학구심prudente e studioso을 의미한다.

41. 이 무렵, 베르니니가 판화를 통해 알려진 그의 유실된 그림인 〈구세주의 피Blood of the Redeener〉(1670경)에서 그렸던 것처럼, 그리스도의 상처가 그의 몸 왼쪽에 그려지거나 그가 왼쪽에서부터 보이는 것이 좀더 받아들여지게 되었다. 십자가는 다섯 군데 상처에서 흘러내리는 피로 이루어진 바다 위 공중에 떠 있다. 상처는 오른쪽 옆구리에 있지만 전체 구성의 초점은 그의 왼쪽 옆구리에 맞춰져 있다. 그리스도는 왼쪽으로부터 빛을 받고 있고 가슴의 왼쪽이 구성의 눈부신 중심 항목이 되고 있다. 17세기 말에 '그리스도, 십자가에 매달리심' 모티프를 그린 커다란 그림이 산안드레아알쿠리날레S. Andrea al Quirinale의 베르니니의 교회에 있는 제단 위에 설치되었는데, 그리스도의 상처는 왼쪽 옆구리에 나 있었다. V. Gurewich, 'Observations on the Wound in Christ's Side, with Special reference to its Position', in *Journal of the Warburg and Courtauld Institutes*, 20, 1957, p. 362.

42. J. W. Goethe, *Italian Journey*, trans. W. H. Auden and E. Mayer, Harmondsworth 1970, p. 167, 28 January 1787.

43. 물의 메타포와 관련해서는 B. M. Stafford, 'Beauty of the Invisible: Winckelmann and the Aesthetics of Imperceptibility', *Zeitschrift für Kunstgeschichte*, 43, 1980, pp. 65-78을 참조하라.

44. J. J. Winckelmann, *History of the Art of Antiquity*, trans. H. F. Mallgrave, Los

Angeles 2006, p. 314, pt 2.

45. A. Potts, *Flesh and the Ideal: Winckelmann and the Origins of Art History*, New Haven 1994, p. 142는 그것을 인용하고서는 잘못 해석한다.

46. Goethe, 'On the Laocoon Group' (1798), in *The Collected Works, Volume 3: Essays on Art and Literature*, ed. J. Gearey, Princeton 1986, p. 18.

47. Cesare Ripa, *Iconologia*, ed. P. Buscaroli, Milan 1992, p. 14.

48. *Winckelmann: Writings on Art*, ed. D. Irwin, London 1972에 빠짐없이 다시 실린 헨리 퓨젤리의 1765년 번역에서 그대로 옮긴다.

49. C. Johns, 'That Amiable Object of Adoration: Pompeo Batoni and the Sacred Heart', *Gazette des Beaux Arts*, 132, 1998, p. 20. 알바니 추기경은 1727년 삼촌의 편지, 짤막한 글, 교서를 묶어 출간했다.

50. F. E. Stoeffler, *German Pietism During The Eighteenth Century*, Leiden 1973, p. 153. 그 구절은 주요한 루터파 개혁가인 니콜라우스 루트비히 폰 친첸도르프Nikolaus Ludwig von Zinzendorf(1700-60)의 것이다.

51. William Hogarth, *The Analysis of Beauty*, ed. R. Paulson, New Haven 1997, p. 64, ch. xi.

52. J.J. Winckelmann, *Kleine Schriften Vorreden Entwürfe*, op. cit., p. 171.

53. J.J. Winckelmann, *History of the Art of Antiquity*, op. cit.,pt2, p. 323.

54. 앞의 책, pt 1, ch. 4, p. 213.

55. 유일한 예외는 '역위'로 알려진 질환으로 심장이 오른쪽에 있는 드문 경우에 발생한다. 왼쪽 고환이 더 크기 때문이다. C. McManus, *Right Hand, Left Hand*, London 2002, pp. 226, 291-2.

56. N. J. Wade, 'Eye Dominance' in *A Natural History of Vision*, Cambridge Mass. 1998, pp. 284-7.

57. Orfeo Boselli, *Osservazioni sulla scultura antica*, ed. A. P. Torresi, Ferrara 1994, ch. xviii, p. 212.

58. F. Haskell and N. Penny, *Taste and the Antique*, New Haven 1981, pp. 172-3, no. 18.

59. 빙켈만과 보렐리가 옹호한 섬세한 아름다움에 대한 숭배는 아마도 가장 에로틱 하고 커다란 규모의 고대조각상인 〈취해서 잠든 사티로스Barberini Faun〉의 복원 에 영향을 미쳤을 것이다. 이것은 1627년 산탄젤로 성의 해자에서 파편 상태로 발견되었다. 처음에 바르베리니 추기경의 조각가인 아르칸젤로 고넬리Arcangelo Gonelli가 이를 복원했다. 이것은 언제나 왼쪽으로부터 보여졌고 왼쪽으로부터 보 여지는 모습으로 복제되었다. 마르키 드 사드는 그것을 이 '숭고한 그리스 조각상' 이라고 불렀고 에듬 부샤르동Edme Bouchardon은 지금은 루브르 박물관에 있는 실물 크기의 복제본을 제작했다. 귀스타브 쿠르베는 마찬가지로 노골적인 기대어 누운 여성 누드인 〈세계의 기원The Origin of the World〉(1866)에 이와 거의 똑같 은 관점을 취했다. 비록 이 그림의 구성방식은 단편적으로 남아 있는 〈벨베데레 토르소Belvedere Torso〉와 두드러지게 비슷한 방식으로 그녀의 몸을 자르고 있지 만 말이다. 쿠르베가 벌거벗었든 옷을 입었든 예쁜 여성을 단독으로 묘사한 대부 분 경우는 그들을 '심장' 쪽으로부터 보여주지만 그런 급진적인 해부학적 왜곡과 잘라내기를 지적하는 사람은 아무도 없다. 〈취해서 잠든 사티로스〉과 관련해서 는 J. Montagu, *Roman Baroque Sculpture: the Industry of Art*, New Haven 1989, pp. 163-9; F. Haskell and N. Penny, *Taste and the Antique*, op. cit., pp. 202-5, no. 33을 참조하라.

13. 레오나르도와 사랑의 눈길

1. J. Pope-Hennessy, *The Portrait in the Renaissance*, Princeton 1979, ch. 3 'The Motions of the Mind', pp. 101ff.

2. 내가 아는 한, 이에 대해 언급된 적은 일찍이 없었다. 〈비트루비우스의 인체비례〉의 다른 이미지들 가운데 이와 비교할 만한 비대칭을 보여주는 것은 없다.

3. 비록 비틀어 돌린 몸통에 머리가 어색하게 붙어 있지만 이것이 레오나르도가 원래 만토바의 여후작인 이사벨라 데스테에게 주었던 것이다.

4. D. Alan Brown, *Leonardo da Vinci: Origins of a Genius*, New Haven 1998, pp. 101-22.

5. 이 초상화는 흔히 베로키오의 〈꽃다발을 든 여인Lady with a Bunch of Flowers〉과 비

교된다. 아마도 이 초상화는 베로키오의 저 그림에 영향을 받았다. 하지만 베로키오의 여인은 살짝 자신의 왼쪽을 쳐다보고 좀더 느긋하고 다가가기 쉬워 보인다.

6. *Leonardo on Painting*, ed. and trans. M. Kemp and M. Walker, New Haven 1989, pp. 144-6.

7. J. Woods-Marsden, 'Portrait of the Lady', in *Virtue and Beauty*, exh. cat. Washington National Gallery of Art, 2001, p. 76.

8. A. C. Fox-Davies, *A Complete Guide to Heraldry*, London 1969, ch. 32, 'Marks of Bastardy', p. 389.

9. C. A. Bucci, 'Cecelia Gallerani' in Dizionario Biografico Italiano, vol. 51, Rome 1998, pp. 551-3.

10. Leonardo on Painting, op. cit., pp. 24-6.

11. E. Gombrich, 'Leonardo and the Magicians', in *Gombrich on the Renaissance 4: New Light on Old Masters*, London 1986, p. 67.

12. 앞의 책, Codex Urbino 109r and v.

13. Anonymous Latinus, *Book of Physiognomy* (아마도 14세기 말). *Seeing the Face, Seeing the Soul: Polemon's Physiognomy from Classical Antiquity to Medieval Islam*, ed. S. Swain, Oxford 2007, p. 561, #7. 1549년 뒤 물랭Du Moulin이 출간한 초판.

14. 프라 바르톨로메오가 그린 혁신적인 초상화인 〈콘스탄차 데 메디치Costanza de' Medici〉(1490경)에서 모델은 왼쪽 팔꿈치를 뚜렷하게 밀어붙이고 있다. 팔꿈치는 탁자 위헤, 관람자 쪽으로 놓여 있다. 탁자 위에는 바느질 도구가 있어서, 여기서는 아주 직접적인 방식으로 왼쪽의 돌출이 그녀의 여성성을 강조한다.

14. 사랑의 포로들

1. Torquato Tasso, *Aminta e Rime*, ed. F. Flora, Turin 1976, vol. I, p. 99, no. xxxvii.

2. *Petrarch's Lyric Poems*, trans, and ed. R. M. Durling, Cambridge, Mass. and London 1976, pp. 190-1, no. 88, ll. 5-8.

3. A. G. Clarke, 'Metoposcopy: An Art to Find the Mind's Construction in the Forehead', in *Astrology, Science and Society: Historical Essays*, ed. P. Curry, Woodbridge 1987, p. 181. Girolamo Car-dano, *Lettura delta Fronte: Metoposcopia*, ed. A. Arecchi, Milan 1994, p. 27.

4. *Petrarch's Lyric Poems*, op. cit., pp. 368-9, no. 214,11. 23-4.

5. 앞의 책, pp. 560-1, no. 360, ll. 9-15.

6. J. Freccero, 'Dante's Firm Foot and the Journey Without a Guide', in *Harvard Theological Review*, 52, 1959, esp. pp. 261ff.

7. 'Sed, moraliter loquendo, pes inferior erat amor, qui trahebat ipsum ad inferiora terrene, qui erat firmior et fortior adhuc in eo quam pes superior, idest amor qui tendebat ad superna'. Cited in Dante Alighieri, *La Divina Commedia*, ed. G. A. Scartazzini, Milan 1911, p. 6, n. 30.

8. S. Foster Damon, *A Blake Dictionary*, Hanover 1988, p. 140, 'Foot'. J. Wicksteed, *Blake's Vision of the Book of Job*, London 1910, 'Appendix'.

9. *Collected Works of Erasmus*, trans, and ed. R. A. B. Mynors, Toronto 1992, vol. 34, II: ix: 49, pp. 108-9.

10. F. Haskell and N. Penny, *Taste and the Antique*, New Haven 1981, pp. 308-10. Its subject is still unclear.

11. Master Gregorius, *The Marvels of Rome*, trans. J. Osborne, Toronto 1987, ch. 7, p. 23.

12. L. Barkan, *Unearthing the Past: Archaeology and Aesthetics in the Making of Renaissance Culture*, New Haven 1999, p. 152.

13. J. Freccero, 'Dante's Firm Foot', op. cit., pp. 259ff.

14. Jean-Baptiste Thiers *Traité des Superstitions qui regardent les Sacrements*, Avignon 1777, p. 516, #6.

15. Boccaccio, *Amorosa Visione*, trans. R. Hollander et al., Hanover NJ 1986, canto xlv, ll. 10-24.

16. R. W. Lightbown, *Mediaeval European Jewellery*, London 1992, p. 368.

17. D. Cordellier and P. Marini, Pisanello, exh. cat. Louvre Paris 1996, no. 102, pp. 182-4; *Pisanello: Painter to the Renaissance Court*, exh. cat. L. Syson and D. Gordon, National Gallery London 2001, pp. 70-1.

18. 비교해보라. *The Death of King Arthur*, trans. J. Cable, Harmondsworth 1971, #14, p. 30. 그 배신陪臣[군주 직속 가신家臣의 신하]의 딸은 랜슬롯 경에게 이렇게 말한다. '나리, 감사합니다. 나리께서 나에게 허락하신 것을 알고 계신가요? 나리는 마상창시합에서 당신의 투구에 깃털 대신에 저의 오른쪽 소매를 달기로, 그리고 저에 대한 사랑으로 무기를 들기로 약속하셨습니다.' Boccaccio, *Il Filocolo*, trans. D. Cheney, New York 1985, bk 3, p. 155에 나오는, 필레노티 에스 비안키피오레Filenoties Biancifiore가 자신의 투구에 단 베일.

19. Wolfram von Eschenbach, *Parzival*, trans. A. T. Hatto, London 1980, ch. 7, pp. 193 & 200-1. 볼프람은 분명 해진 옷을 입은 아름다운 여인이라는 생각에 아주 흥분했다. 소매 관련 에피소드 전에 파르치팔은 말을 탄 여인과 마주친다. 그녀는 파르치팔이 그녀에게서 반지를 빼앗았을 때 그녀가 그와 결탁했다고, 심지어 강간당하도록 자기 몸을 허락했다고 믿은 남편으로부터 굴욕을 당했다. '그녀가 입고 있는 것은 넝마에 지나지 않았다. 이 넝마가 그녀의 눈부시게 흰 몸을 위한 가림막이 되어주고 있는 곳에 파르치팔의 시선이 갔다. 다른 곳에서 그녀는 해로부터 시달렸다. 어째서 그러하든 그녀의 입술은 붉었는데, 그 색은 입술에서 불을 켤 수 있을 법한 것이었다. 그녀에게 어느 쪽으로 다가가든 그것은 열려 있을 것이다!' Wolfram von Eschenbach, *Parzival*, op. cit., p. 136. '열린 쪽'은 방패로 보호되지 않는, 완전 무장한 쪽을 말한다.

20. M. Keen, *Chivalry*, New Haven 1984, p. 30.

21. R. Levi Pisetzky, *Storia del Costume in Italia*, Milan 1966, vol. 3, pp. 166ff. See also E. M. Dal Pozzolo, 'Sotto il Guanto', *Venezia Arte*, vol. 8, 1994, pp. 29-36.

22. *Dante's Lyric Poetry*, trans. and ed. K. Foster and P. Boyde, Oxford 1967, no. 80, pp. 171-5.

23. 어떤 이는 또한 미켈란젤로가 그의 '카발리에르 아르마토cavalier armato'(톰마

소 데 카발리에리)에게 미켈란젤로 자신의 살가죽으로 만든 가운과 신을 입히고 신기겠다고 말하는 시를 떠올린다. Michelangelo, *The Poems*, trans. C. Ryan, London 1996, no. 94.

24. 티치아노의 〈빨간 모자를 쓴 청년의 초상Portrait of a Young Man in a Red Cap〉(1511경)에서 이 멜랑콜리한 청년은 누더기가 된 장갑을 낀 손으로 칼자루를 들고서 그의 오른쪽으로 슬프게 눈길을 돌리고 있다. 그 칼은 거의 수직으로 들려 있어서 십자가 형태를 이룬다. 마치 참회하며 자신의 넓적다리를 찌르는 퍼시벌 경을 상상하는 것처럼. P. Joannides, *Titian to 1518*, New Haven 2001, p. 210에 따르면 '그 시선은 후회에 차 있는 것 같다'. 한편 '유난히 눈에 잘 띈 칼'이 그 손을 지탱하고 있는데, '이는 분명 전쟁 상황이 아닌 초상화들에서 드문 일이다'.

25. Jacobo Sannazaro, Opere Volgari, ed. A. Mauro, Bari 1961, p. 72, #ix, 32-4.

26. N. Penny, *The Sixteenth Century Paintings, volume 1: Paintings from Bergamo, Brescia and Cremona*, London 2004, pp. 200-5; M. Gregori, 'Giovan Battista Moroni', in *I Pittori Bergamaschi: II Cinquecento 3*, Bergamo 1979, p. 273, no. 123.

27. N. Penny, *The Sixteenth Century Paintings*, op. cit., p. 200.

28. By Stella Maria Pearce (Newton) in the National Gallery dossier. Ibid., p. 200 & p. 205 n. 6.

29. 앞의 책.

30. Oeuvres de Georges Chastellain, ed. Baron K de Lettenhove, Brussels 1866, vol 8, p 79ff. A description appears on pp. 69-70.

31. Statutes published in *Society at War*, ed. C. T. Allmand, London 1973, pp. 25-7.

32. 앞의 책, pp. 26-7.

33. N. Penny, *The Sixteenth Century Paintings*, op. cit., p. 200. 물론 발 버팀대 때문에 물론 왼쪽 다리에 갑옷을 착용하지 못한다. 그런 까닭에 이 부분에 착용하지 못한 갑옷이 바닥에 놓여 있다.

34. Marsilio Ficino, *Commentary on Plato's Symposium on Love*, trans. Sears Jayne, Dallas, 1985, p. 97; 또한 다음을 참조하라. Boiardo, *Orlando Innamorato* (1492/3), trans. Charles Stanley Ross, Berkeley 1989, Canto I, 2.

35. Richard W. Kaeuper, *Chivalry and Violence in Medieval Europe*, Oxford 1999, p. 224.

36. *The Genius of Venice*, exh. cat., ed. J. Martineau and C. Hope, Royal Academy of Arts, London 1983, p. 364. 어떤 이는 이를 한 전사가 자신의 갑옷을 벗고 있고 그래서 그의 몸 사방팔방이 거기에 비치는 조르조네의 그림에 대한 바사리의 묘사와 비교할지 모른다. 그것은 조각처럼 사방에서 대상들을 보여주는 회화의 능력을 보여주기 위해 그려진, 논쟁적인 그림이었다. Giorgio Vasari, *Lives of the Painters, Sculptors and Architects*, trans. G. du C. de Vere, London 1996, vol. 1, p. 644.

37. *Rime di Lucia Albani*, ed. A. Foresti, Bergamo 1903.

38. N. Penny, *The Sixteenth Century Paintings*, op. cit., pp. 221-3.

39. 내셔널갤러리는 아보가드로 가로부터 모로니의 스승인 모레토 다 브레스키아 Moretto da Brescia의 또 다른 그림을 동시에 사들였다. 1526년에 그려진 이 그림은 콘테 파우스티노Conte Faustino의 아버지인 제롤라모 2세 아보가드로를 그린 것일지 모른다. 그리고 그것은 이탈리아에서 가장 초기에 그려진 전신상 크기의 독립 초상화다. 여기에는 상징적인 것일지 모르는 색의 대비가 보인다. 왼쪽 다리와 신은 침울한 검은색인 반면 오른쪽은 연보라색이다.

40. E. Langmuir, *The National Gallery Companion Guide*, London 2004, pp. 142-3은 이 그림에 그녀가 등장하는 데서 이 점을 강조한다.

41. *Enciclopedia dello Spettacolo*, Rome 1955, vol. 2, col. 1075, 'Brescia'.

42. E. Pavoledo, 'Le theatre de tournoi en Italie' in *Le lieu theatral à la Renaissance*, ed. J. Jacquet, Paris 1964, p. 101.

43. R. C. Trexler, *Public Life in Renaissance Florence*, New York 1980, p. 235.

44. R. Strong: *The Cult of Elizabeth: Elizabethan Portraiture and Pageantry*, London 1977, pp. 129-61.

45. R. W. Lightbown, *Mediaeval European Jewellery*, op. cit., p. 73.

46. *Dynasties*, ex. cat., ed. K. Hearn, London, Tate Gallery 1995, no. 20, pp. 60-1. 비슷한 크기와 구성방식을 보여주는 훼손된 한 그림은 제3대 윈저 경 에드워드를 묘사하고 있다. 그는 안트베르펜에서 리와 동행했다. 그는 오른손 엄지손가락을 반지 안으로 밀어넣고 있다. 나는 이것이 이 그림의 훨씬 더 우울한 특성에 어울린다고 생각한다. 끈은 그의 더블릿에 거의 가려져 있다. 그리고 그는 연인의 다른 상징물들을 가지고 있지 않다.

47. I, ii, 67. *Collected Works of Erasmus*, op. cit., vol. 31, p. 209.

48. P. Cunnington and C. Lucas, *Costume for Births, Marriages and Deaths*, London 1972, p. 120. 그들은 도로시 오스본이 1653년에 쓴 '윌리엄 템플에게 보내는⋯⋯ 사랑의 편지들' 가운데 편지 50을 인용하고 있다.

49. Elegia XV: Ad anulum, quem dono amicae dedit.

50. R. Strong, *The Cult of Elizabeth*, op. cit., p. 129.

51. 앞의 책, p. 139.

52. 1594 리는 아마도 헤라르츠Gheeraerts가 그린 그의 사촌 〈토머스 리 대장Captain Thtomas Lee〉(테이트갤러리)의 초상화를 위해 그 상징을 만들어냈다. 이 초상화는 디츨리파크에 남았다. 리 대장의 왼손에는 흉터가 있고 기운없이 축 늘어져 있다. 이에 대한 명백한 설명은 그것이 에트루리아인들에게 잡힌 후 제물로 바쳐진 불에 오른손을 희생한 가이우스 무키우스 스카에볼라Gaius Mucius Scaevola를 언급한다는 것이다. 스카에볼라 자신의 말이 그림에 들어 있다. 하지만 리 대장의 왼손이 훼손되어 있고 왼쪽 다리가 관람자 쪽으로 밀어붙여져 있다는 사실은 또한 (아마도 그의 여왕에 대한?) 그의 사랑과 충성심을 페트라르카 식으로 표명하고 있음을 암시한다.

53. 성모 마리아가 아마도 샤를 8세의 정부 아그네 소렐인 장 푸케Jean Fouquet의 〈천사들과 함께 있는 성모 마리아와 아기예수Virgin and Child with Angels〉(1450경), 티치아노의 〈플로라Flora〉(1518경); 리치니오Licinio의 〈거울을 든 젊은 여인과 늙은 애인Young Woman with a Mirror and an Aged Lover〉(1530경); 미켈란젤로의 〈클레오파트라Cleopatra〉를 위한 프레젠테이션용 데생(1534경).

54. M. dal Poggetto, 'I Gioielli della Fornarina', in *La Fornarina di Raffaello*, L. M. Onori (ed.), Milan 2002, p. 96은 터번이 높은 사회적 지위를 암시한다고 말한다. 라파엘로의 〈돈나 벨라타Donna Velata〉(1514경)은 비슷한 위치에 놓인 펜던트 브로치, 왼쪽 손목에 팔찌를 하고 있으며 오른손으로 자신의 젖가슴을 만지고 있다. 그녀의 목걸이는 비대칭적이며 그녀의 왼쪽 어깨 위로 끌어당겨져 있는 것 같다.

55. J. Evans, *Magical Jewels of the Middle Ages and the Renaissance*, Oxford 1922, p. 201, (유산을 막아주는) '데 에티테de Etite'; p. 220 아이가 건강한 사지를 갖게 해주는 '디아만스Dyamans'.

56. 그것은 알려지지 않은 프랑스 화가가 그린 〈욕조에 있는 가브리엘 데스트레와 그녀의 자매Gabrielle d'Éstrées and her Sister in the Bath〉(1595경)이라는 이후의 초상화와 비교될 수 있다. 여기서 그녀의 자매는 가브리엘의 젖가슴을 우아하게 쥐고 있다. H. Zerner, *Renaissance Art in France*, Paris 2003, pp. 209-16을 참조하라.

57. R. W. Lightbown, Mediaeval European Jewellery, op. cit., p. 100. *The Age of Chivalry*, exh. cat., Royal Academy of Arts 1987, p. 484, no. 644.

58. *Raphael: from Urbino to Rome*, exh. cat., National Gallery London 2004, H. Chapman, T. Henry, and C. Plazzotta, no. 47, pp. 166-7. See also P. Joannides, *The drawings of Raphael with a Complete Catalogue*, Oxford 1983, no. 87r.

15. 러브로크스

1. W. Prynne, *The Unlovelinesse, of Love-Locks*, London 1628, p. 4.

2. R. Corson, *Fashions in Hair*, London 1965, pp. 206-9.

3. *The Plays of John Lyly*, ed. C. A. Daniel, London 1988, Act 3, Scene 2,1. 43.

4. R. Bayne-Powell, *Portrait Miniatures in the Fitzwilliam Museum, Cambridge*, Cambridge 1985, p. 114, no. 3856. 베인포웰은 그 머리가 '백작이 시작한 것으로 여겨지는 유행 스타일'이라고 말한다. '하지만 이를 따르는 이는 거

의 없었다.' 문자로 기록된 것에 따라 판단하자면 분명 이들 진술 가운데 어느 것
도 정확하지 않다.

5. Jan Gossaert, *The Metamorphosis of Hermaphroditus and Salmacis*, 1523
을 참조하라.

6. 올리버가 그린 〈그리스도의 매장〉(1616, 1636경 완성)을 그린 캐비닛 세밀화에서
는 그리스도의 '심장' 쪽이 관람자에게 드러나 있다. 성모 마리아와 막달라 마리아
를 포함한 모든 여성들이 그리스도의 왼쪽에 있고 그들 가운데 하나가 쭉 뻗은 그
리스도의 왼손에 입을 맞춘다.

7. In Oliver's *The Entombment* Christ's head is tilted to his right, and we only
see a long lock of hair on the left side.

8. 이는 불가타 성서를 따른다. This follows the Vulgate: 'in uno crine colli tui'. 킹
제임스 성경은 그것을 '그대 목의 사슬chain 하나에'로 번역하고 있다. 하지만 이
는 아마도 같은 식으로 이해되었을 것이다. '그대 목의 목걸이necklace 하나'는 다
소 우스꽝스럽고 무의미했을 것이다.

9. *The Collected Works of St John of the Cross*, trans. K. Kavanagh and O. Rodri-
guez, London 1966, p. 414, stanzas 30 & 31.

10. 앞의 책, p. 438; stanza 7, #3.

11. 앞의 책, p. 530; stanza 30, #9.

12. 앞의 책, p. 534; stanza 31, #10.

13. J. Peacock, 'The visual image of Charles I', in *The Royal Image: Representa-
tions of Charles I*, ed. T. N. Corns, Cambridge 1999, p. 180.

14. S. J. Barnes et al., *Van Dyck: A Complete Catalogue of the Paintings*, New
Haven 2004, nos. IV, 45-58.

15. M. Butler, 'The Stuart masque and the invention of Britain', in *Europe and
Whitehall: Society, Culture and Politics 1603-1685*, ed. M. Smuts, Cam-
bridge 1996, p. 80.

16. W. Prynne, *The Unlovelinesse of Love-Locks*, op. cit., p. 27.

17. M. Prevost, in *Dictionnaire de Biographie Française*, Paris 1959, vol. 8,

col. 849.

18. W. Prynne, *The Unlovelinesse of Love-Locks*, op. cit., p. 4.

19. 앞의 책, p. 6.

20. 앞의 책, p. 7.

21. *The Queen's Pictures*, exh. cat. C. Lloyd, National Gallery London, 1991, no. 41.

22. J. Evelyn, Numismata, London 1697, p. 335. S. J. Barnes et al., *Van Dyck: A Complete Catalogue of the Paintings*, op. cit., p. 465; no. IV. 48.

23. C. Avery, *Bernini: Genius of the Baroque*, London 1997, p. 225.

24. 같은 시기에 조각된 토머스 베이커Thomas Baker의 반신상은 왼쪽 록lock에 묶인 리본이 특징이다. 하지만 그 머리 양쪽의 길이는 똑같이 어깨까지 온다.

16. 명예직 왼손잡이들

1. F. Colonna, *Hypnerotomachia Poliphili*, trans. J. Godwin, London 1999, pp. 227-8.

2. S. Coren and C. Porac, 'Fifty Centuries of Right-Handedness: the Historical Record', *Science*, no. 4317, 1977, pp. 631-2는 한 손만 쓰는 도구나 무기를 사용하고 있는 수많은 미술작품들을 검토해서 역사적, 지리적 시기와 무관하게 약 7퍼센트가 왼손잡이로 묘사되어 있음을 밝혀냈다. 따라서 이것은 '일반적인' 분포일 것이다. 코렌과 포락이 실제 미술작품들에 보이는 왼손잡이의 구체적인 예를 인용하고 있지 않기 때문에, 그들의 결과를 평가하는 것은 불가능하다. 르네상스 미술에 대한 나의 (비체계적인) 조사에서 왼손잡이의 수는 훨씬 못 미쳤다. 그들의 결과는 조각과 데생을 포함했기 때문에 왜곡되었을 것이다. 조각은 흔히 복제되거나 주조되면서 방향이 뒤바뀌었고 데생은 때로 복사를 위해 방향을 뒤집어 그렸다.

3. D. Landau and P. Parshall, *The Renaissance Print 1470-1550*, New Haven 1994, p. 130. 이탈리아의 가장 초기 복제 판화들에서 원래 이미지가 반전되는 경우는 거의 드물었다. 하지만 1520년대 무렵부터 기초가 된 데생이 반전되어 판화로 제작되는 경우가 더욱 빈번해졌다. 반전교정에 대한 설명과 관련해서는 L.

Pon, *Raphael, Dürer, and Marcanto-nio Raimondi: Copying and the Italian Renaissance Print*, New Haven 2004, pp. 111-13; P. Goldman, Looking at Prints, Drawings and Watercolours: A Guide to Technical Terms, London 1988, pp. 22 and 45를 참조하라. 티치아노는 60년이 넘도록 판화제작자들과 긴밀하게 공동작업했다. 하지만 그의 데생이나 회화작품을 따라 제작된 거의 모든 판화에서 원래 이미지가 반전되어 있다. C. Karpinski, 'Lights Always at Play with Shadows: Prints in Titian's Service', in *The Cambridge Companion to Titian*, ed. P. Meilman, Cambridge 2004, pp. 96-7.

4. Macrobius, *Saturnalia*, I: 17; R. Pfeiffer, 'The Image of Delian Apollo and Apolline Ethics', *Journal of the Warburg and Courtauld Institutes*, no. 15, 1952, p. 21.

5. 앞의 책, p. 32.

6. 앞의 책, p. 28.

7. C. de Tolnay, *Michelangelo*, vol. 3, New York 1948, pp. 96-7.

8. J. Pope-Hennessy, *Italian High Renaissance and Baroque Sculpture*, London 1996, p. 435.

9. 미켈란젤로는 시스티나 예배당 천장에 태양을 창조하는 신을 묘사했고 〈최후의 심판〉에서 해로 그리스도를 에워쌌다. 〈꿈The Dream〉의 프레젠테이션용 데생에서 '꿈을 꾸는 이'는 지구본에 기대어 있다.

10. R. Pfeiffer, 'The Image of Delian Apollo and Apolline Ethics', op. cit., pp. 21-2.

11. V. Cartari, *Le Imagini de I Dei de gli Antichi* (1556; illustrated ed. 1571), ed. G. Auzzas et al., Vicenza 1996, pp. 53-4.

12. J. Hall, *Michelangelo and the Reinvention of the Human Body*, London 2005, p. 21.

13. Giovanni Boccaccio, *Life of Dante*, trans. J. G. Nichols, London 2002, p. 5.

14. Albert S. Cook, 'The Opening of Boccaccio's Life of Dante', *Modern Language Notes*, vol. 17, no. 5, May 1902, pp. 138-9.

15. Giovanni Boccaccio, *Life of Dante*, op. cit., ch. 11, pp. 54-5.

16. Lorenzo de' Medici, *Comento de' Miei Sonetti*, ed. T. Zanato, Florence 1991, p. 214; *The Autobiography of Lorenzo de' Medici the Magnificent: A Commentary on my Sonnets*, trans. J. W. Cook, Binghamton 1995, pp. 125-7.

17. 앞의 책, p. 131.

18. 앞의 책, p. 127.

19. 앞의 책, p. 131.

20. Plato, *Laws*, ed. R. G. Bury, Cambridge Mass. 1968, vol. 2, 794e. Cited by C. McManus, *Right Hand, Left Hand*, London 2002, p. 157.

21. 11세기에 귀도 다레초Guido d'Arezzo(992경-1033)의 기도의 손Guidonian hand (왼손의 각 부분에 음명音名을 기입해서 음계와 계명 창법을 외우는 데 도움을 주려고 한 것)으로 시작된 메모리 핸즈memory hands와 관련해서는 'The Hand as the Mirror of Salvation' in *Origins of European Printmaking*, exh. cat., P. Parshall, R. Schoch et al., National Gallery of Art Washington, 2005, no. 92, pp. 292-5를 참조하라.

22. R. Lightbown, *Sandro Botticelli*, vol. I, London 1978, pp. 83-4.

23. Ascanio Condivi, *The Life of Michelangelo*, trans. A. S. Wohl, University Park 1999, p. 13.

24. S. Jervis, 'The Round Table as Furniture', in *King Arthur's Round Table, ed. M. Biddle*, Woodbridge 2000, p. 35.

25. J. V. Fleming, 'The Round Table in Literature and Legend', ibid., p. 10. The passage occurs in Wace's *Le Roman de Brut*.

26. *King Arthur's Round Table*, op, cit., pp. 276-7, for a table of these lists.

27. J. Hall, *Michelangelo*, op. cit., p. 68.

28. *Michelangelo Drawings: Closer to the Master*, exh. cat., H. Chapman, London 2005, pp. 122-3.

29. 앞의 책, pp. 247-9. P. Joannides in *L'ombra del genio: Michelangelo e l'arte a Firenze 1537-1631*, exh. cat., ed. M. Chiarini, A. Darr, and C. Giannini,

Palazzo Strozzi Florence, 2002, pp. 324-5.

30. Ascanio Condivi, *The Life of Michelangelo*, op. cit., p. 128.

31. Lorenzo de' Medici, *Canzoniere*, ed. T. Zanato, Florence 1991, vol. 2, no. CLI, ll. 7-8.

32. *Michelangelo Drawings*, op. cit., p. 249.

33. G. G. Bottari and S. Ticozzi, *Raccolta di Lettere*, Milan 1822-5. vol. 5, pp. 101-7. D. Summers, *Michelangelo and the Language of Art*, Princeton 1981, pp. 12-3 and pp. 462-3 n. 21. 섬머즈Summers는 이 미켈란젤로를 미켈란젤로 부오나로티로 혼동하고 있다.

34. N. Penny, *The Sixteenth Century Paintings, volume 1: Paintings from Bergamo, Brescia and Cremona*, London 2004, pp. 232-5; M. Gregori, 'Giovan Battista Moroni', in *I Pittori Bergamaschi: Il Cinquecento 3*, Bergamo 1979, pp. 276-7, no. 127.

35. N. Penny, *The Sixteenth Century Paintings*, op. cit., p. 232.

36. M. Gregori, 'Giovan Battista Moroni', op. cit., p. 277: 'la naturalita aggressiva e sensuale del viso che trova un equivalente... solo in Velazquez.'

37. M. Hirst, *Michelangelo and his Drawings*, New Haven 1988, p. 111. 폽햄A. H. Popham은 1920년대에 분명 최초로 여기에 주목했다.

38. J. Hall, *Michelangelo*, op. cit., pp. 180-4.

39. F. Colonna, *Hypnerotomachia Poliphili*, trans. J. Godwin, London 1999, pp. 227-8.

40. Jean-Baptiste Thiers, Traité des Superstitions qui regardent les Sacre-ments, Avignon 1777, p. 414.

41. B. Suida Manning and W. Suida, *Luca Cambiaso*, Milan 1958, pp. 101, 136, 157; J. Woods-Marsden, *Renaissance Self-Portraiture*, New Haven 1998, pp. 235-6.

42. B. Suida Manning and W. Suida, Luca Cambiaso, op. cit., p 190 & fig. 200.

43. 바초 반디넬리Baccio Bandinelli는 그의 〈자화상〉(1530년대 초)에서 분필 조각을

들고 있지만 이는 오직 그의 헤라클레스 데생을 극적으로 가리키기 위해 오른손이 자유로워질 수 있도록 하기 위함이었다.

44. 영어 번역: Michel Le Faucheur, *An Essay upon the Action of an Orator*, London 1702, pp. 196-7. Cited by P. Goring, *The Rhetoric of Sensibility in Eighteenth Century Culture*, Cambridge 2005, p. 50.

45. 앞의 책, p. 122.

46. A. Merot, *Nicolas Poussin*, London 1990, p. 311.

47. 렘브란트는 동판화 〈사스키아와 함께 있는 자화상Self-Portrait with Saskia〉(1636)에서 왼손으로 그리고 있다. 이 동판화는 아마도 '사랑은 예술을 낳는다'라는 네덜란드 속담을 분명하게 보여준다. 그는 멍한 채로 하트 모양을 끼적거리고 있는 것 같다. 렘브란트가 왼손으로 그림을 그리거나 글을 쓰는 모습을 묘사한 것은 다른 판화에서는 볼 수 없다. *Rembrandt by Himself*, exh. cat., ed. C. White, National Gallery London 1999, no. 46, p. 162.

제5부 왼쪽과 오른쪽의 재평가

1. H. Honour, *Romanticism*, Harmondsworth 1979는 이를 강조한다. L. Johnson, *The Paintings of Eugene Delacroix*, Oxford 1986, vol. 3, nos. 372 and 433; vol. 4, plates 188 and 241. 들라크루아는 이사커르Isaker가 두 그림을 샀다고 말하지만 '그리스도, 십자가에 못 박히심' 장면의 판매가 진행되었는지, 이사커르가 그것을 신속히 되팔았는지 분명하지 않다. 왜냐하면 그 그림은 곧 다른 컬렉터의 손에 들어갔기 때문이다. 앞의 책, vol. 3, p. 221, n.l을 참조하라.

2. *Pierre-Paul Proud'hon*, exh. cat., S. Laveissiére, Metropolitan Museum New York 1998, nos. 211, 182, & 185.

3. *The Soul breaking the Ties that Bind it to Earth* (1823), 앞의 책, no. 221에서 이것은 분명하다. 왜냐하면 벌거벗은 여성의 영혼은 왼쪽 옆모습으로 보여지기 때문이다. 그것은 터너가 베네치아의 해를 바라보는 방식과 유사하다.

4. J. A. Laponce, *Left and Right: The Typography of Political Perceptions*, Toronto 1981, pp. 47ff.

17. '영원히 오류를 범하도록'

1. G. E. Lessing, *Philosophical and Theological Writings*, ed. and trans. H. B. Nisbet, Cambridge 2005, p. 97.

2. W. H. Wackenroder, *Confessions and Fantasies*, trans. M. H. Schubert, University Park 1971.

3. 앞의 책, p. 109.

4. M. Barasch, *Modern Theories of Art 1: from Winckelmann to Baudelaire*, New York 1990, p. 294.

5. W. H. Wackenroder, *Confessions and Fantasies*, op. cit., p. 111.

6. 앞의 책, pp. 115-6.

7. 앞의 책, p. 112.

8. 앞의 책, p. 112.

9. 앞의 책, pp. 116-7.

10. *Diderot on Art II: the Salon of 1767*, trans. J. Goodman, New Haven 1995, pp. 86-123. R. Wrigley, The Origins of French Art Criticism, Oxford 1993, p. 300 n. 71은 더 많은 예들을 제시하고 그것이 '비평에서 아주 흔한 일'이었다고 말한다.

11. W. Vaughan, *Caspar David Friedrich*, London 2004, pp. 18-25, 72-4.

12. J. L. Koerner, *Casper David Friedrich and the Subject of Landscape*, London 1990, p. 16.

13. W. Hofmann, *Casper David Friedrich*, London 2000, pp. 271 & 269.

14. For the phrase 'blockaded space', used in relation to Anthony Caro and other modern sculptors, see P. Fisher, *Making and Effacing Art*, New York 1991, p. 44.

15. T. Klauser, *A Short History of the Western Liturgy*, Oxford 1979, p. 148.

16. 등뒤부터 보이는 프리드리히의 인물들은 소외감을 불러일으키는 이러한 문화적 기억을 불러일으킨다. 비록 그 인물들은 마다른 길에 이른 것처럼 보이지만 말이다. 〈바닷가의 수도사The Monk by the Sea〉(1809경, 그는 예술애호가일까?)

는 텅빈 바다를 쳐다보면서 뱃머리 형태의 해안 끝에 홀로 서 있다. 그는 교착상태에 이른 것 같다. 〈안개바다 위의 방랑자The Wanderer above the Mists〉(1818) 역시 마찬가지다. 1830년대에 영국 건축가 퍼긴Pugin이 칸막이를 다시 도입하면서 큰 논란을 불러일으켰을 것이다. R. Hill: God's Architect: Pugin..., London 2007, p. 201.

17. W. Vaughan, *Caspar David Friedrich*, op. cit., p. 108.

18. 앞의 책, p. 109. For texts see *Art in Tiieory 1648-1815*, ed. C. Harrison, P. Wood and J. Gaiger, Oxford 2000, pp. 1012ff.

19. 앞의 책, pp. 1025-6.

20. 〈산 위의 십자가〉의 형식과 내용을 가장 유용하게 대비시킬 수 있는 그림은 클로드 로레인Claude Lorrain의 〈산 위의 설교The Sermon on the Mount〉(1656)이다. 그 구성은 비슷하지만 메시지는 희망적이고 범신론적이다. 하지만 프리드리히는 그 그림에 대해 알았을 것 같지 않다. 그것은 미발표작이었고 한 영국인이 개인 소장하고 있었기 때문이다.

21. H. B. Nisbet, 'Introduction', G. E. Lessing, *Philosophical and Theological Writings*, op. cit., p. 8. 흔히 프리드리히에 영향을 미친 것으로 인용되는 프리드리히 슐라이어마허Friedrich Schleiermacher에 대한 레싱의 영향과 관련해서는 R. Crouter, 'Introduction', F. Schleiermacher, *On Religion: Speeches to its Cultured Despisers*, Cambridge 1988, pp. 8, 10, 32를 참조하라.

22. G. E. Lessing, *Philosophical and Theological Writings*, op. cit., p. 5.

23. 앞의 책, p. 97.

24. J. C.Jensen, *Casper David Friedrich*, London 1981, p. 12.

25. W. Hofmann, *Caspar David Friedrich*, op. cit., p. 270.

26. *Caspar David Friedrich: Winter Landscape*, exh. cat., J. Leighton and C. J. Bailey, London National Gallery, 1990.

27. J. L. Koerner, *Casper David Friedrich*, op. cit., p. 18.

28. H. Honour, *Romanticism*, London 1979, pp. 31-2.

29. W. Vaughan, *Caspar David Friedrich*, op. cit., p. 217.

30. Johann Wolfgang von Goethe, Selected Poetry, trans. D. Luke, London 1999, p. 91. 왼쪽과 오른쪽에 대한 괴테의 그럴듯한 접근법의 더 많은 예들과 관련해서는 Elective Affinities, trans. R.J. Hollingdale, London 1971, ch. 5, pp. 60-1, & ch. 11, p. 246에 나오는 오틸리Ottilie와 에두아르트Edouard 사이의 생리적 결연에 관한 부분을 참조하라.

31. U. Deitmaring, 'Die Bedeutung von Rechts und Links in Theologischen und Literarischen Texten bis um 1200', in Zeitschrift für deutsches Altertum und deutsche Literatur, 98, 1969, pp. 287-9를 참조하라.

32. Origen, The Song of Songs: Commentary and Homilies, trans, and ed. R. P. Lawson, Westminster and London 1957, bk 2, #2, p. 109. 아주 많은 '선택' 그림들에서 헤라클레스가 망설이는 것은 그가 또한 다소 중도적인 길을 취하곤 한다는 사실 때문이다. 하지만 그러한 이미지들에서 이러한 시각적 암시를 거의 찾아볼 수가 없다.

33. 'Of the proof of the spirit and of power' (1777), in G. E. Lessing, Philosophical and Theological Writings, op. cit., p. 87.

34. W. Hofmann, Casper David Friedrich, op. cit., p. 272.

35. 공감에 관해서는 M. Barasch, Modern Theories of Art 2: from Impressionism to Kandinsky, New York 1998, pt. 2를 참조하라.

36. Empathy, Form and Space: Problems in German Aesthetics 1873-1893, ed. H. F. Mallgrave and E. Ikonomou, Santa Monica 1994, p. 25.

37. M. Barasch, Modern Theories of Art 2, op. cit., p. 114.

18. 피카소와 수상술

1. J-K. Huysmans, Là-Bas: a journey into the self, trans. B. King, Sawtree 2001, p. 244.

2. A. Baldassari, Picasso and Photography, Paris 1997, pp. 106-21; W. Spies, Picasso: The Sculptures, Stuttgart 2000, pp. 78-80

3. J. Richardson, A Life of Picasso, vol. 2, London 1996, p. 254.

4. A. Baldassari, *Picasso and Photography*, op. cit., p. 116은 그것이 '완성되었다가 파기'되었다고 말한다. 하지만 그녀는 피카소가 '벗겨진' 캔버스 앞에 앉아 있는 사진이 그 설치물이 해체되기 전이라기보다는 해체된 후에 찍은 것이라는 추정 이상의 결정적인 증거를 제시하고 있지 않다. 이 사진에 대해 언급하는 n. 349, p. 251에서 그녀는 '음악가의 팔이 캔버스에 달라붙어 있는 지점에 보이는 검은 흔적은 아마도 기타를 지탱하고 있는 줄 때문에 남겨진 것이다. 그 윤곽선은 나중에 캔버스 위쪽으로 끌어올려졌다'라고 말한다. 하지만 다른 사진들에서 이 지점에 줄이 있었다는 징후를 찾아볼 수 없다. 이 자화상 사진을 찍은 날짜와 관련해서는 1913년 전과 후에 걸친 다양한 시기가 제시되었다. 리처드슨Richardson은 그것이 해체되었다고 말한다.

5. 나는 기타를 어떤 식으로 매달았는지 모르겠다.

6. A. Baldassari, *Picasso and Photography*, op. cit., pp. 116-17. Illustration on p. 107.

7. 피카소와 자코브와 관련해서는 Max Jacob et Picasso, exh. cat., H. Seckel, Musee Picasso, Paris 1994; J. Richardson, *A Life of Picasso*, vol. 1, London 1991, pp. 203-7등을 참조하라.

8. Fernande Olivier, *Loving Picasso: The Private Journal of Fernande Olivier*, trans. C. Baker and M. Raeburn, New York 2001, p. 204.

9. J-K. Huysmans, *Là-Bas*, op. cit., p. 139.

10. P. Andreu, *Vie et Mort de Max Jacob*, Paris 1982, p. 61.

11. M.Jacob and C. Valence, *Miroir d'Astrologie*, Paris 1949, p. 142.

12. Madame Blavatsky, *The Secret Doctrine*, vol. 3, London 1897, pp. 215-16 & 330 등.

13. *Max Jacob et Picasso*, op. cit., nso. 12 & 13, pp. 12-13; J. Richardson, A Life of Picasso, vol. 1, op. cit., p. 266.

14. 프랑스 정치에서 좌익과 우익이라는 용어가 널리 사용되기 시작한 것은 1814년 군주제가 부활한 후였다.

15. *Max Jacob et Picasso*, op. cit., p. 13.

16. A. Desbarrolles, *Les Mystéres de la Main*, 20th edn., n.d., Paris, xxii-xxiv.

17. 앞의 책, p. lii.

18. J. Richardson, *A Life of Picasso*, vol. 1, op. cit., p. 274.

19. 〈손을 들어올린 할리퀸Harlequins with Raised Hands〉(1907)이라는 데생에 보이는 자세가 여기에 더 가까운 것 같다. 그리고 리처드슨이 〈인생La Vie〉(앞의 책, p.274)의 예비 습작과 그것을 비교한 것은 그 차이를 분명하게 보여주고 있을 뿐이다. 리처드슨이 천상과 지상의 주술적인 통합을 실증하기 위해 이용하는 저글러가 그려진 타로카드에서는 왼손이 올라가 있고 오른손은 내려와 있다. 나는 리처드슨이 피카소에게 자극제가 된 것으로서 타로카드의 중요성을 과장하고 있다고 믿는다.

20. J. Hall, *The World as Sculpture*, London 1999, ch. 13 'Loving Objects'.

21. Cesare Lombroso, *The Man of Genius*, New York 1984, pp. 13-14.

22. J. Pierrot, *The Decadent Imagination 1880-1900*, trans. D. Coltman, Chicago 1981, p. 125. Charles Baudelaire, *Oeuvres Complétes*, Paris 1951, p. 1219.

23. Emile Zola, *The Masterpiece*, trans. T. Walton, Oxford 1993, pp. 124, 284.

24. J. Richardson, *A Life of Picasso*, vol. 1, op. cit., p. 244.

25. 하지만 M. Praz, *The Romantic Agony*, Oxford 1970, p. 279에 따르면 문학에서 병원을 배경으로 삼는 것이 유행했다. '세기말로 가면서 동양인의 욕정, 잔인함, 호화로움(고티에는 이와 대조적으로 슈퍼우먼을 그렸다)이라는 배경을 위해 병원을 대신 배경으로 삼는 경향이 있었다. 그는 Ivan Gilkin's 'L'Amour d'Hôpital' from *La Nuit* (1897)을 인용한다.

26. 나는 특히 앞을 똑바로 보고 있는 여인들과 1980년대에 복원되기 전까지 눈이 먼 것으로 여겨졌던 여인들을 염두에 두고 있다. 물론 1980년대에 복원되기 훨씬 이전인 피카소의 시대에는 이 프레스코화가 훨씬 더 어두웠다. 피카소는 분명히 미켈란젤로를 아주 가까이서 보았다. 피카소 미술관에 있는 〈강신Evocation〉(1901)을 위한 검은새 분필로 그린 습작은 미켈란젤로가 검은색 분필로 그린 데생으로 영국박물관에 있는 〈그리스도의 부활〉(1532-3경)을 아주 면밀

하게 모델로 삼은 것이다.

27. M. Praz, *The Romantic Agony*, op. cit., p. 319.

28. E. Galichon, 'Un Dessin de Leonard de Vinci', in *Gazette des Beaux Arts*, vol. 23, 1 Dec. 1867, p. 536.

29. M. Fried, *Menzel's Realism*, New Haven 2002, p. 167; *Manet's Modernism*, Chicago 1996, ch. 5와 각주에 있는 광범위한 추가의 논의를 참조하라. 은판 사진과 직접양황 형식의 다른 초기 사진들은 '거울' 이미지를 만들어냈다. 하지 만 1860년대에 그것들은 음화를 사용하는 공정에 의해 대체되었다. P. Leopold, 'Letter: Pont Neuf, *Times Literary Supplement*, 21 March 2008, p. 6을 참조 하라.

30. M. Fried, *Manet's Modernism*, op. cit., pp. 602-3, n. 10. He does not mention any political overtones.

31. *Manet 1832-1883*, exh. cat. Paris 1983, no. 10, pp. 63-7.

32. *Manet 1832-1883*, op. cit., p. 64.

33. T. Duret, *Histoire d'Édouard Manet et de son Oeuvre*, Paris 1902, p. 17.

34. Edouard Charton, 'Grandville', *Le Magasin Pittoresque*, 23, 1855, p. 356. Cited by P-M. Bertrand, *Histoire des Gauchers*, Paris 2001, p. 212, n. 61.

35. C. Bambach, 'Leonardo, Left-Handed Draftsman and Writer', in *Leonardo da Vinci: Master Draftsman*, exh. cat. ed. C. Bambach, Metropolitan Museum New York 2003, p. 34.

36. M. Fried, *Menzel's Realism*, op. cit., pp. 52-4.

37. Reproduced in E. Lucy-Smith, *Symbolist Art*, London 1972, p. 31.

38. P. Janet, *L'État mental des hystériqnes*, Paris 1911, pp. 88-9. 1894년에 처음 출간되었다. Cited by D. Lomas, 'Modest Recording Instruments': Science, Surrealism and Visuality', Art History, vol. 27, no. 4, Sept. 2004, p. 650, n. 60. P. Janet, The Mental State of Hystericals (New York 1901), Bristol 1998, pp. 184-5.

39. C. Lombroso, *L'Homme de Genie*, 4th edn., Paris 1909, p. 26, #10.

40. E. Muntz, *Léonard de Vinci: L'artiste, le penseur, le savant*, Paris 1899, p. 16. P-M Bertrand, *Histoire des Gauchers*, Paris 2001, p. 104, n. 13.

41. E. Cowling, *Picasso: Style and Meaning*, London 2002, p. 103.

42. 〈팔레트를 든 자화상Self-Portrait with a Palette〉(1906)은 수많은 습작들 다음에 나왔다. 이 습작들에서 피카소는 오른손에 붓을, 엄지손가락을 구멍에 집어넣고서 왼손에 팔레트를 들고 있다. 유화에서 피카소의 오른손은 더 이상 붓을 들고 있지 않고 느슨하게 주먹이 쥐여져 있다. 그의 왼손이 팔레트를 들고 있지만 튀어나온 엄지손가락은 흰색 물감 방울로 축소되어 있다. 이 자화상은 철저히 서투른 화가의 탄생을 축하하는 것 같다. 그의 팔레트는 그의 (왼)팔의 보철적 확장이며 그의 엄지손가락은 순수한 흰색 물감이다.

43. 앞의 책, pp. 118-31. J. Richardson, *A Life of Picasso*, vol. 1, op. cit., pp. 334 ff.

44. 앞의 책, pp. 382-5.

45. 앞의 책, p. 371.

46. 앞의 책, p. 382.

47. 앞의 책. 다른 이미지들은 손을 등 뒤로 돌리고 있지만 몸짓은 하고 있지 않은 할리퀸을 보여준다.

48. 앞의 책, p. 336.

49. P-M. Bertrand, *Histoire des Gauchers*, op. cit., p. 94.

19. 피카소와 악마주의

1. Le Comte de Lautreamont, *Maldoror*, trans. P. Knight, Har-mondsworth 1978, ch. 7, p. 36.

2. *Les Demoiselles d'Avignon*, Musée Picasso, Paris 1988, 2 vols. 뒤에 Studies in Modern Art 3: Les Demoiselles d'Avignon, Museum of Modern Art, New York 1994, ed. J. Elderfield, pp. 13-144에 실린 윌리엄 루빈William Rubin이 쓴 극히 중요한 카탈로그 글의 영어판인 'The Genesis of the Demoiselles d'Avignon'. 또한 다음을 참조하라. *Picasso's Les Demoiselles d'Avignon*, ed. C.

Green, Cambridge 2001; E. Cowling, *Picasso: Style and Meaning*, London 2002, pp. 160-80.

3. M. Praz, *The Romantic Agony*, Oxford 1970, ch. 2, 'The Metamorphoses of Satan'.

4. R. Baldick, *The Life of J-K Huysmans*, London 2006. J. Richardson, A Life of Picasso, 1, London 1991, p. 503, n. 5는 피카소가 보여주는 '신성, 비술, 성性의 병치'의 원천이 불랭일 수 있다고 말하고 있지만 그는 타로카드에 훨씬 더 관심을 갖는다. 하지만 내가 보기에 이는 잘못 판단한 것이다.

5. M. Praz, The Romantic Agony, op. cit., pp. 74-5.

6. J-B. Renoult, *Les Aventures Galantes de la Madone avec ses Dévots, Suivies de celles de François d'Assise*, Paris 1882, pp. x and 53. 르노는 프랑스와 가톨릭 교회를 떠나 프로테스탄트 목사가 되어 런던에서 지냈다. 그의 책은 암스테르담에서 출간되었고 에라스무스의 『대화집』에 심히 영향을 받았다. 아폴리네르는 이 책을 가지고 있었다. *Catalogue de la Bibliothéque de Guillaume Apollinaire*, ed. G. Boudar, Paris 1983, p. 132.

7. R. Irwin, 'Afterword', in J-K. Huysmans, *Là-Bas*, see ch. 18, n. 1 for full reference, p. 327.

8. M. Praz, *The Romantic Agony*, op. cit., p. 314.

9. C. Mcintosh, *Eliphas Lévi and the French Occult Revival*, London 1972, p. 181.

10. J-K. Huysmans, *Là-Bas*, op. cit., pp. 251-2.

11. 앞의 책, p. 243.

12. 그는 자코브와 관계를 맺기 전에 불랭과 흑마술을 알았을 것이다. 예를 들어 〈카사헤마스의 매장〉에 나오는 천국의 매음굴과 그의 〈사바르테의 초상Portrait of Sabartes〉(일명 '포르타 데카당트Poeta Decadente')를 보라. 자살을 하려고 창문 아래 선반에 선 이른바 〈몽마르트의 그리스도Christ of Montmartre〉(1904)는 왼쪽 옆모습을 보이고 있다. J. Richardson, *A Life of Picasso*, 1, op. cit., p. 317.

13. 앞의 책, p. 243.

14. J. Pierrot, *The Decadent Imagination 1880-1900*, trans. D. Coltman, Chi-cago 1981, p. 88.

15. J. Richardson, *A Life of Picasso*, vol. 3, London 2007, pp. 395-402.

16. J. Richardson, *A Life of Picasso*, 1, op. cit., p. 366. K. Beaumont, Alfred jarry: A Critical and Biographical Study, Leicester 1984, p. 81.

17. 퓌비 드 샤반의 〈세례자 요한의 참수The Beheading of St fohn the Baptist〉(1869, 런던 내셔널갤러리)의 예비본에는 세례자 요한이 불가능하게 가늘고 길어서 지팡이 같은 십자가에서 자신의 왼쪽을 보고 있는 모습이 담겨 있다. 이것은 헤로디아와 헤롯이 서 있는 쪽이다. 전시된 판본에서 이 '이단적인' 모티프는 삭제되고 세례자 요한은 앞쪽을 보고 있다. 나는 퓌비가 헤로디아의 삐뚤어진 격정에 세례자 요한이 연루되어 있음을 암시하려 했다고 믿는다. 그는 입술을 헤로디아 쪽으로 향하고 있으며 왼쪽에 그의 십자가상을 두고 있다.

18. P-M. Bertrand, *Histoire des Gauchers*, Paris 2001, p. 89.

19. J. A. Laponce, *Left and Right: The Typography of PoliticaJ Perceptions*, To-ronto 1981, p. 53.

20. J. Richardson, *A Life of Picasso*, vol. 1, op. cit., p. 98. 그것은 손을 그린 다른 스케치들에 둘러싸여 있다. 힘찬 커다란 한 '오른팔'이 위 오른쪽 구석에서 보이지만 그 손은 아무것도 들고 있지 않다. 다른 스케치 두 점은 그의 왼손 손가락들을 그린 다음 그 거울 이미지를 그린 것이다. 세 번째는 데생을 하면서 자신의 왼손 위에서 본 도식적인 조망을 보여준다. 이를 위해 그는 왼손으로 펜을 들어야 했다.

21. J. Richardson, *A Life of Picasso*, 1, op. cit., p. 137.

22. Cited by J-P. Bertrand, *Histoire des Gauchers*, op. cit., p. 68.

23. E. Cowling, *Picasso: Style and Meaning*, op. cit., p. 87은 그 모티프를 로댕의 〈오래된 나무The Old Tree〉와 비교하며 그 전체 구성을 〈지옥문The gates of Hell〉에 비교한다.

24. W. Rubin, 'The Genesis of the Demoiselles d'Avignon', op. cit., p. 44. 번역 참조: 보르헤 루이스 보르헤스, 송병선 옮김, 『픽선틀』, 민음시, 2011

25. J-K. Huysmans, *Là-Bas*, op. cit., p. 249. 번역 참조: 보르헤 루이스 보르헤스,

송병선 옮김, 『픽션들』, 민음사, 2011

26. J. Collin de Plancy, *Dictionnaire Infernal*, Paris 1863, p. 56: 'Astarte'. 또한
단테 가브리엘 로제티Dante Gabriel Rossetti의 에로틱한 그림인 〈베누스 아스타르
테Venus Astarte〉(1877)와 그의 시 〈아스타르테 시리아카Astarte Syriaca〉를 참조
하라. '저 얼굴, 최고의 관통력을 가진 사랑의 주문呪文/ 부적, 수호부, 신탁,— /
해와 달 사이의 신비.' 번역 참조: 보르헤 루이스 보르헤스, 송병선 옮김, 『픽션
들』, 민음사, 2011

27. F. Whitford, *Klimt*, London 1990, ch. 3. 그것은 제2차 세계대전 중에 파괴되
었다.

28. *www.geocities.com/Athens/Academy/1672/chirorub.htm.* 이것이 그녀와 관
련해서 찾은 유일한 정보다. 그리고 (수상술에 관한) 이 글에는 참고문헌이 실
려 있지 않다.

29. 아폴리네르는 그녀의 『연감Almanach』(1914, 파리)을 가지고 있었다. 이 책은 행
복한 삶을 우한 비결을 제시했다. *Catalogue de la Bibliothèque de Guillaume
Apollinaire*, op. cit., p. 151.

30. W. Spies, *Picasso: The Sculptures*, Stuttgart 2000, pp. 358, 401, & 403. 피카
소의 손: nos. 220 (right), 220a (right), 220b (left), 220c (left), 224 (right).
도라 마르의 왼손 손등: 168a. No. 224는 D-H. Kahnweiler, Les Sculptures de
Picasso, Paris 1948의 앞표지에 이용되었다.

31. A. Desbarrolles, *Les Mystères de la Main*, 20th edn., n.d., Paris, xxii-xxiv. 드
바로유는 접촉에 의해 얻어지는 이해에 관해 찬양하면서 헤르더의 『조소론Plas-
tik』을 그대로 따르고 있다. '(촉감) 없이 다른 감각 특성들은 무용하고 무력할 것
이다.'

32. Madame de Thebes, *L'Énigme de la Main*, Paris 1900, p. 198.

33. W. Rubin, 'The Genesis of the Demoiselles d'Avignon', op. cit., p. 69.

34. 그림에서 유일하게 두 손만이 제대로 그려져 있다. '여성 사제'가 들어 올린 왼손
과 천을 들고서 서 있는 여인의 왼손. '여성 사제'의 오른손은 유일하게 개략적으
로 그려지고 있으며 밀쳐짐으로써 무시된다. 그림에서 묘사된 다른 손은 없다. 열

개의 손 가운데 대략 두 개 반을 알아볼 수 있을 뿐이다! 그것은 이 시나리오가 통제불능이라는 느낌을 주는 한 원인이 되고 있다.

35. *Bartolomé Estaban Murillo*, exh. cat., Prado Madrid & Royal Academy of Arts London 1982, nos. 38 and 75. 후자는 당시 '술트의 오점 없는 신념Immaculate Conception of Soult'으로 알려졌는데, 루브르 박물관에 있다가 1813년 마르샬 술트가 훔쳐갔다. 이것은 1941년 프라도 미술관에 반환되었다.

36. A. Desbarrolles, *Les Mystéres de la Main*, op. cit., p. 416.

37. W. Rubin, 'The Genesis of the Demoiselles d'Avignon', op. cit., p. 41.

38. J. Richardson, *A Life of Picasso*, vol. 1, op. cit., p. 155.

39. E. Cowling, *Picasso: Style and Meaning*, op. cit., p. 171.

40. C. H. de Groot, *Die Handzeichnungen Rembrandts*, Haarlem 1906, no. 303. *The Robert Lehman Collection vii: Fifteenth- to Eighteenth-Century European Drawings*, Metropolitan Museum of Art, New York 1999, no. 70, pp. 219-28, entry by E. Haverkamp-Begemann. Aert van Waes의 그림과 비슷한 주제를 다룬 *Man Defecating on a Palette and Brushes*는 다음 해에 제작되었다 (p. 220).

41. J. Richardson, *A Life of Picasso*, vol. 2, London 1996, p. 18.

42. 같은 이유로 우리는 르네상스 시대에 '죽음과 소녀' 이미지가 유행한 것과 동시에 유럽에 처음 매독이 들어왔다는 사실을 기억해야 한다. 당시 매독은 프랑스 천연두로 알려졌다.

43. P. Daix, *Picasso: Life and Art*, trans. O. Emmet, London 1993, p. 67.

44. Emile Zola, *The Masterpiece*, trans. T. Walton, Oxford 1993, p. 347.

45. P. Daix, *Picasso: Life and Art*, op. cit., p. 81.

46. J. Richardson, *A Life of Picasso*, vol. 2, op. cit., pp. 18-9.

47. W. Rubin, 'The Genesis of the Demoiselles d'Avignon', op. cit., p. 19.

48. A. Salmon, *La Jeune Peinture Française*, Paris 1912. Trans. E. F. Fry ed., Cubism, London 1966, pp. 81-5.

49. Le Comte de Lautréamont, *Maldoror*, trans. P. Knight, Har-mondsworth

1978, ch. 7, p. 36.

50. J. Richardson, *A Life of Picasso*, vol. 1, op. cit., p. 287.

51. A. Malraux, *la Tête d'Obsidienne*, Paris 1974, p. 18. W. Rubin, 'The Genesis
of the Demoiselles d'Avignon', op. cit., p. 16.

52. J. Richardson, *A Life of Picasso*, 1, op. cit., p. 186.

53. '기타연주자'. F. Kermode, *The Romantic Image*, London 1957, p. 50을 인
용했다.

54. J. Richardson, A Life of Picasso, 2, op. cit., ch. 15, 'Ma Jolie'.

55. 앞의 책, ch. 13. 'L'Affaire des Statuettes'.

56. 앞의 책, pp. 204-5.

57. 앞의 책, p. 246; p. 263; p. 272; p. 279.

58. P.Janet, *The Mental State of Hystericals* (1894), Bristol 1998, p. 64.

59. C. Poggi, *In Defiance of Painting: Cubism, Futurism and the Invention of
Collage*, New Haven 1992, p. 98에 인용된 것이다.

60. *Manet 1832-1883*, exh. cat. Paris 1983, p. 534.

61. R. Hertz, 'The Pre-eminence of the Right Hand', in *Right & Left: Essays on
Dual Symbolic Classificiation*, ed. R. Needham, Chicago 1973, p. 16.

20. 현대의 원시주의

1. *Medical Record*, New York, vol. 30, no. 21, 20th Nov. 1886, p. 579. Cited by
P-M. Bertrand, Histoire des Gauchers, Paris 2001, p. 57. 나는 베르트랑의 프
랑스어 번역을 번역했다.

2. J. Hall, *The World as Sculpture: the changing status of sculpture from the
Renaissance to the present day*, London 1999, p. 326; A. Molotiu, 'Focillon's
Bergsonian Rhetoric and the Possibility of Deconstruc-tion', *Invisible Cul-
ture*, 3, 2000: www.rochester.edu/in_visible_ cul-ture/issue3/molotiu.htm

3. H. Focillon, *The Life of Forms in Art*, New York 1989, pp. 157-8.

4. A. Desbarrolles, *Les Mysteres de la Main*, 20th edn., n.d., Paris, xxii-xxiv.

5. J. Hall, *The World as Sculpture*, op. cit., pp. 253ff.

6. H. Focillon, p. 160.

7. 앞의 책.

8. 자코메티의 인물들은 물론 피카소의 청색시대와 장밋빛시대 그림에 보이는 몽유 병자들의 계승자다.

9. 앞의 책, p. 161.

10. J-P. Bertrand, *Historie des Gauchers*, Paris 2001, p. 153.

11. H. Focillon, *The Life of Forms in Art*, op. cit., p. 157.

12. 앞의 책, p. 161.

13. 앞의 책, p. 162.

14. 앞의 책, p. 167.

15. 앞의 책, pp. 178, 180.

16. John Ruskin, *The Stones of Venice*, London 1851-3, vol. 2, ch. 6, #14 & 22.

17. D. Lomas, 'Modest Recording Instruments': Science, Surrealism and Visuality', *Art History*, vol. 27, no. 4, Sept. 2004, pp. 645-7.

18. *The Complete Letters of Sigmund Freud to Wilhelm Fliess 1887-1904*, ed. J. S. Masson, Cambridge mass. 1985, pp. 292-3. Cited C. McManus, *Right Hand, Left Hand*, London 2002, p. 35.

19. D. Lomas, 'Modest Recording Instruments', op. cit., p. 645.

20. W. Rubin and C. Lanchner, *André Masson*, New York 1976, p. 32.

21. 앞의 책, 99. M. Leiris의 'Eléments pour une Biographie', in *André Masson*, Roren 1940, p,10을 인용된 것이다.

22. W. Rubin and C. Lanchner, *André Masson*, op. cit., p. 47. Illustration on p. 53.

23. W. Stekel, Die Sprache des Traumes (2nd edn.), Wiesbaden 1922, pp. 84-5. 이것은 ch. 10, 'Rechts und Links im Traume'에 나온다. 1925 프로이트는 슈테 켈의 다른 해석들을 '경솔'하고 비과학적인 깃이리고 말하며 부정했다 S, Freud, *The Interpretation of Dreams*, Harmondsworth 1976, pp. 466-7, 470.

24. J. Luis Borges, *Labyrinths*, ed. D. A. Yates and J. E. Irby, London 1970, p. 47.

25. 앞의 책, p. 53.

26. 앞의 책, p. 54.

27. C. McManus, *Right Hand, Left Hand*, London 2002, p. 167.

28. 1981년에 바릴리Barili와 한 인터뷰 'Borges on Life and Death', http://southerncrossreview.org/48/borges-barili.htm

29. C. McManus, *Right Hand, Left Hand*, op. cit., pp. 298-9.

30. Barbara Hepworth, *A Pictorial Autobiography* (1970; 개정판은 1978), p. 79.

31. R. Ubl, 'There I am Next to Me', *Tate Etc.*, vol. 9, Spring 2007, pp. 30-5.

32. 다음을 참조하라. *'What is Drawing?'*, The Centre for Drawing, Wimbledon School of Art 2001-2, ed. A. Kingston and I. Hunt, pp. 19-25, 33-5, 153-5; www.claudeheath.com.

33. R. Pincus-Witten, 'Learning to Write', in *Cy Twombly: Paintings and Drawings*, Milwaukee Art Centre 1968, n.p.

34. P. Valery, *Aesthetics*, trans. R. Mannheim, New York 1964, p. 36.

35. C. Greenberg, *The Collected Essays and Criticism*, ed. J. O'Brian, Chicago, 1986, vol. 2, pp. 222-3.

36. B. Edwards, *Drawing on the Right Side of the Brain*, London 2001, p. 41.

37. 앞의 책, p. 40.

38. 앞의 책, p. 45.

39. 앞의 책.

40. D. Sylvester, *Conversations with American Artists*, London 2001, p. 309.

41. 앞의 책, p. 322. Cited by C. McManus, *Right Hand, Left Hand*, op. cit., p. 24.

42. D. Sylvester, *Conversations with American Artists*, op. cit., p. 322.

21. 여왕 폐하 만세

1. R. Penlake, *Home Portraiture for Amateur Photographers*, London 1898, p. 38.

2. 앞의 책, p. 38.

3. 'Photographic Portraits of the Queen taken by Annie Liebovitz': *www.britainusa.com/sections/articles_shoiv_ntl.asp*. 사진 한 장당 1만 파운드의 수수료가 들어서 사진을 여기에 실을 수는 없었다.

4. 한가운데에서 수평적으로 양분된 두 개의 판유리가 있는 이 유리문을 볼 때마다 나는 더챔프Duchamp의 〈커다란 유리Large Glass〉를 떠올리지 않을 수 없다. 그것의 정식 제목은 〈미혼남들에 의해 홀딱 벗겨진 신부 이븐The Bride Stripped Bare by the Bachelors, Even〉이다.

5. J. Jones, 'Annie Liebovitz', http://blogs.guardian.co.uk/art/2007/ 05/annie_leibowitz_one_of_the_mos.html

6. 앞의 책.

7. F. Diamond and R. Taylor, *Crown & Camera: The Royal Family and Photography 1842-1910*, Harmondsworth 1987, p. 68.

8. *Masters of Contemporary Photography: The Photojournalist: Mary Ellen Mark and Annie Leibovitz*, London 1974, pp. 25-8. The pictures are displayed on their contact sheets. In the text by A. Marcus, the only comment is: 'The back connoted mystery, the unseen face.'

9. *Life Library of Film: Light and Film*, New York 1970, pp. 194-5. 여기서 오른쪽이라고 분명하게 명시하고 있지는 않지만 책 전체에 걸쳐서 오른쪽이 선호되고 있다. pp. 196-7을 참조하라.

10. 앞의 책.

11. B. Pinkard, *Creative Techniques in Studio Photography*, London 1979, p. 51. See also pp. 53 f and h; pp. 64f.

찾아보기

왼쪽—오른쪽의 서양미술사

2012년 01월 02일 초판 1쇄 찍음
2012년 01월 10일 초판 1쇄 펴냄

지은이 제임스 홀
옮긴이 김영선

펴낸이 정종주
편집 이재만 김원영
마케팅 김창덕

펴낸곳 도서출판 뿌리와이파리
등록번호 제10-2201호(2001년 8월 21일)
주소 서울시 마포구 서교동 451-48 2층
전화 02)324-2142~3
전송 02)324-2150
전자우편 puripari@hanmail.net

디자인 오필민
출력 경운프린테크
종이 화인페이퍼
인쇄 및 제본 영신사
라미네이팅 금성산업

값 33,000원
ISBN 978-89-6462-016-8 (03600)

이 도서의 국립중앙도서관 출판시도서목록(CIP)는 e-CIP 홈페이지(http://www.nl.go.kr/ecip)에서
이용하실 수 있습니다.(CIP 제어번호: CIP2011005181)